세계 미술사의 재발견

Art in World History by Mary Hollingsworth
(original title: Storia Universale dell'arte. L'arte nella storia dell'uomo.)
ⓒ 2002 by Giunti Editore S.p.A, Firenze-Milano
From a projected by Francesco Papafava
Iconographic Research by Scala Archives, Florence

Graphics *Carlo Savona*

Drawings *Paolo Capecchi*

Cartography *Rosanna Rea*

Maps *Rosanna Rea*

Managing director and Scientific supervisor *Gloria Fossi*

Italian staff editors for the English edition
Sara Bettinelli, Franco Barbini,
Lucrezia Galleschi

The introduction *Giulio Carlo Argan*

Page format *Studio Scriba, Bolongna*

Editing of the original english text *Emily Ligniti*

English translation of original Italian maps,
timeless, and glossary
Julia Weiss

www.giunti.it

Mary Hollingsworth thanks her friends and colleague,
in particular John Onians and Daniele Casalino,
and dedicated this book to her grandmother's memory.

세계 미술사의 재발견

지은이 매리 홀링스워스
서 문 줄리오 카를로 아르간
옮긴이 제정인

초판 1쇄 2009년 11월 25일
초판 3쇄 2013년 7월 26일

펴낸이 이상만
펴낸곳 마로니에북스
등 록 2003년 4월 14일 제2003-71호
주 소 (413-756) 경기도 파주시 문발동 파주출판도시 521-2
전 화 02-741-9191(대)
편집부 02-744-9191
팩 스 031-955-4921
홈페이지 www.maroniebooks.com

*책값은 뒤표지에 있습니다.

ISBN 978-89-6053-127-7

Art in
World
History

고대 벽화 미술에서 현대 팝아트까지

세계 미술사의 재발견

매리 홀링스워스 지음 | 제정인 옮김

마로니에북스

차례

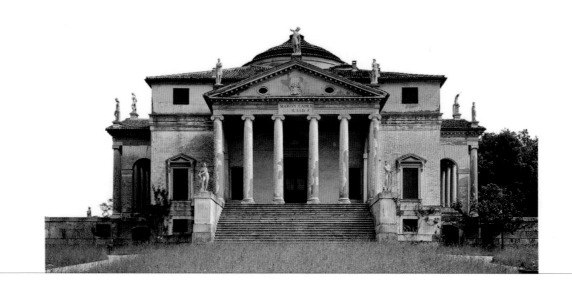

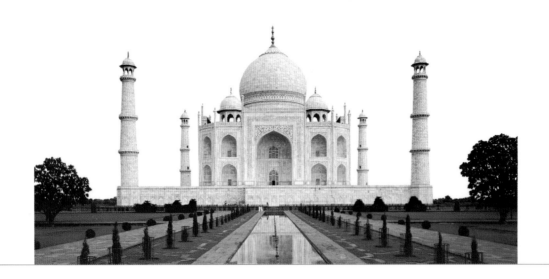

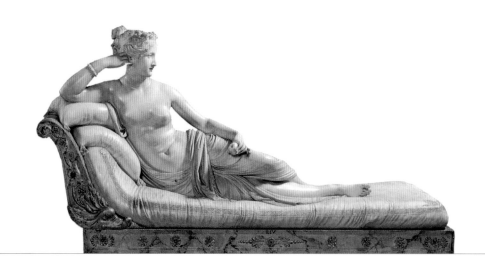

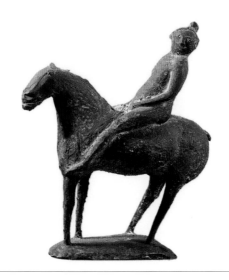

인류와 미술, 그리고 역사

쥴리오 카를로 아르간

어느 시대, 어느 문화권에나 미술을 하려는 욕구는 항상 존재했다. 많은 미술가들이 자율적으로 규칙과 세칙을 정하여 단체를 만들었는가 하면, 공공 기관은 작품 제작을 장려했고, 미술 작품을 수집해 공공 미술관에 보관하려 했다. 과학과 마찬가지로 미술도 사회 체제를 구성하는 필수 요소였다. 이러한 미술의 역사를 포함시키지 않고서는 어떤 시대나 문화의 역사도 완전하게 서술할 수 없을 것이다. 그리고 미술을 강력한 소통과 교역의 도구로 이용하지 않았다면 도시, 지역, 국가, 대륙 간의 관계는 지금처럼 빈번하지도, 열정적이지도, 상호적이지도, 풍부하지도 않았을 것이다. 미술은 고대 종교에서 신과 여신의 형태를 만들었다. 그리고 국가의 역사를 모범적으로 묘사하고 나라의 영웅을 초상으로 재현하는 방식으로 국가 제도에 기념비적인 형상을 제시했다. 미술이 없었더라면 국가의 위상은 지금보다 훨씬 보잘 것 없었을 것이다. 미술이 도시에 특색을 불어넣고, 도시 전통을 가시적이고 실재하도록 만들지 않았다면 도시는 그저 생활하고 일하는 공간에 지나지 않았을 것이다. 이미지를 형상화하는 미술이 없었다면 죽은 자들을 숭배하는 전통도 존재하지 않았을 것이다. 미술이 자연을 선, 형태, 색채와 같은 미술 언어로 묘사하지 않았더라면 자연은 학문의 주제가 아닌, 그저 무질서하고 혼란스러운 감정을 불러일으키는 요소로만 인식되었을 것이다.

보편적 가치와 미술과의 끊임없는 관계 때문에 미술은 성스러운 신의 계시인 것처럼 보였고, 미술가는 영감을 가지고 있는 존재, 조물주 같은 사람, 천국과 이 세상을 중재하는 피조물로 생각되곤 했다. 그러나 사실, 미술은 인간이 만들어낸 산물이고, 그 기술은 더 정밀할지 모르지만 본질적으로는 공예와 다르지 않다. 그리고 미술은 수백 년 동안 직접적, 간접적으로 공예의 본보기가 되어왔다.

미술 작품의 제작 시스템은 피라미드 모양으로 도식화할 수 있다. 최하층에는 질은 좋지 않지만 양적으로는 흔한 작품들이, 최상층에는 최고의 품질을 자랑하는 극소수의 제품이 있다. 미술은 양이 아니라 순수하게 질로만 가치가 매겨졌다. 그리고 작품은 유일무이하고 재생산할 수 없는 것이었다. 미술 작품은 그 시대의 문화와 기술을 반영했다. 그러나 이 기술은 기술의 진보가 아니라 더 위대한 창의력이라는 측면의 기술을 의미한다. 역사적으로 미술은 인간이 노력하는 바의 형이상학적 국면을, 그 노력의 이상적인 목표를 묘사했다. 미술가들은 항상 사회를 대변하고 설명하는 사람이었다. 만약 미술가들이 가장 강력한 권력을 가진 소수를 위해 작품을 제작하면, 그 작품은 해당 권력자의 위대하고 신성한 힘을 전달한다고 간주되었다. 따라서 역사적

으로 미술은 권력층과 노동자층을 잇는 연결고리였으며, 그래서 사회 집단의 헤게모니를 유지하는 데 도움을 주었다. 다시 말하면, 미술을 통해 노동자층은 권력과 관계를 맺었다.

유럽 전역으로 전파된 이탈리아 르네상스의 영향으로 미술은 "기계적인 작업"에서 "작가의 자유 의지를 존중하는 작품"으로 바뀌게 되었고 미술가는 장인에서 지식인으로 지위가 격상되어 지배 계층의 일원이 되었다. 그러나 그 이전에도 미술가는 결코 단순한 "제조업자"가 아니었다. 권력자는 미술가들의 단순한 작업에 만족하지 않았다. 작품은 기획 능력과 창의력의 소산물이어야만 했다. 수없이 많은 예 중 두 가지만 살펴봐도 그 사실은 명백하다. 페리클레스는 피디아스에게 파르테논 신전을 건설하고 많은 조각 작품으로 장식하도록 했다. 파르테논은 헬레니즘 문화권의 단결을 나타내는 시각적인 지주로 의도된 것이었다. 그리고 교황청은 극심한 종교 분쟁을 겪던 시기에 미술가들(브라만테, 라파엘로, 상갈로, 미켈란젤로, 그리고 이후에는 베르니니)에게 성 베드로 성당을 건축하도록 했다. 미술가들은 베드로 성당을 통해 '현현하는 교회(the Visible Church)'라는 가톨릭의 교의를 단순히 재현만 하는 것이 아니라 그것을 육화해야 했다. 그 이전과 이후에 바티칸에서 일한 화가들도 그랬지만 이들은 교황의 권력과 교회의 의식을 말로 찬양하거나 혹은 그것을 위한 회화적인 구조를 만들어내는 것이 아니라 교리의 정수를 시각화하도록 요청받았던 것이다. 글로 적혀 있는 성서를 단순히 시각적으로 보여주는 것에 그쳐서는 안 되었다. 시각미술은 언어로 소통될 수 없는 어떤 것을 전달하는 도구였다. 시각적인 경험은 상상력과 직접적인 관련이 있다. 문명의 역사에서 모든 시기는 상상력을 기반으로, 혹은 상상력에서 시작된 사건으로 성립되었다. 물론, 이성적인 사고와 과학적인 연구가 주도하는 시기도 있었다. 그러나 상상력과 이성, 그리고 과학은 상충하지 않고 오히려 조화를 이루었다. 시 문학은 언어로, 음악은 소리로 교감한다면 시각 미술은 이미지로 소통한다. 미술에는 언제나 볼거리가 있었고, 그것은 단순히 눈에 보이는 광경보다 반드시 더 강렬한 느낌을 주는 것이었다. 시대와 장소를 막론하고 미술은 인식과 상상력의 유기적인 결합물이었다. 서로 다른 문화권의 미술가들은 모두 공통적으로 눈에 보이는 형상에 상징적인 의미를 부여하는 방식으로 보이지 않는 개념을 시각적으로 표현했다. 그렇다면 시각 미술의 전달력은 무엇에 좌우되는 것일까? 전 세계 모든 국가의 종교적, 정치적인 권력층은 왜 미술작품을 이용한 시각적 소통이란 방식을 사용했을까?

앞서 언급했듯이 미술은 한편으로는 시각적인 지각과, 그리고 다른 한편으로는 기술적인

제작 과정과 연관되어 있다. 철학자나 과학자에게 있어 지각은 이성적인 사고의 대상일 것이다. 그러나 미술가에게 지각은 목적을 가진 "인공"의 이미지, 즉 예술 작품을 만들어내는 데 적절한 기술을 사용하는 과정을 거치도록 자극하는 촉발제이다. 역사상 미술의 최고 절정기였다고 할 수 있는 고대 그리스에서 테크네(techné)는 예술과 기술 모두를 의미하는 단어였다. 모든 문화권에서 예술이란 말은 무언가를 한다, 혹은 할 수 있다, 엄청난 능력을 가지고 행위를 하며 질적으로 더 우수한 업적을 이루어낼 수 있다는 개념과 연관되어 있다. 오늘날에도 우리는 여전히 미술의 기술적인 측면에 대해 이야기하곤 한다. 산업 기술에서 유래한 비전통적인 기술을 이용해 예술적인 가치를 가진 작품을 제작하게 된 것은 아주 최근에 와서이다. 작가들은 장인의 기술뿐만 아니라 농부나 부족 전통의 기술을 이용해 이상적인 미술품을 만들어내려 노력했다. 농업 기술과 연관된 민속 예술, 그리고 원시 부족의 미술이 바로 그것이다. 한편, 도시의 기술을 활용해 만든 예술적 유산은 훨씬 광대하고 다양하다. 미술, 건축, 그리고 그 밖의 다른 예술 형태의 발달을 통해 도시의 역사가 현시되는 고대 도시들도 있고 한 사람이나 혹은 일단의 예술가들에 의해 이미지가 의도되고 디자인된 도시들도 있다. 이탈리아의 비첸차, 영국의 바스, 러시아의 상트페테르부르크, 최근의 브라질, 브라질리아 같은 도시들이 바로 그 예다.

미술이 만들어 내는 가치를 미학 가치라 한다. 그러나 '미학적'이라는 말은 미술 작품의 물질적이고 실용적인 가치를 배제하거나 부정하지 않는다. 18세기 이래 모든 철학과 미학은 미학적 가치에 근거하여 구축되어왔다. 미학적 가치는 예술뿐 아니라 자연에도 적용되지만, 자연의 아름다움과 예술 작품의 아름다움은 뚜렷이 구분된다.

그러나 자연의 아름다움이라는 정의는 예술적 체험에서 시작되는 것이다. 고대 그리스시대 이래 미는 조화로움이라 여겨졌다. 이는 조형의 조화뿐만 아니라 선과 색채의 조화까지 일컫는 개념이다. 한편 그리스의 미 개념과 동일하지는 않지만 완전히 다르지도 않은 개념을 동양 미술에서도 찾을 수 있다. 개략적으로 요약하자면 미학은 인간 사고와 행동의 다른 두 구성요소인 이성과 도덕을 보좌하고 있는 것이다.

제도 권력은 미술이 대단히 이데올로기적인 잠재력을 가지고 있다는 사실을 깨닫고 미술에 큰 관심을 보였다. 부정적 결과를 낳는 일도 있었다. 고대 로마의 미술 대부분은 국가의 권위에 가시적 형태를 부여하기 위해 만들어졌고, 중세 미술 전부는 종교적 진리의 현현을 위한 것이었다. 세속적 가치로 보나 이상적 가치로 보나 예술은 훌륭한 전쟁 전리품이었다. 고대 로마는 그

리스를 비롯한 모든 정복지의 미술을 수탈했다. 나폴레옹과 히틀러는 이탈리아의 미술품을 약탈했고, 많은 유럽 국가들은 피식민국의 이념적인 전통과 독립의 권리를 박탈하기 위해 식민지 국가의 문화유산을 빼앗았다. 문명화된 모든 국가에는 자국의 문화 유산을 보호하고 보존하기 위한 법령이 있다. 불법적인 문화예술 반출과 밀수품 거래를 방지하기 위한 국제 협정 제정에 대한 논의도 여러 해 동안 진행되어 왔다. 한편 미술품의 복원과 보존을 위해 정교한 기술을 바탕으로 과학적 연구와 조사를 수행하고 있으며 최신 컴퓨터 기술을 이용해 미술품 연구뿐만 아니라 보호에도 필수적인 작품의 목록화를 진행하고 있다. 고고학적 발굴도 마찬가지로 진행되고 있다. 최근의 고고학은 귀중한 유물을 발견하는 데 초점을 두는 것이 아니라 고대 문명의 과학적 재건을 목적으로 한다. 16세기부터 왕궁과 왕족의 궁전, 부유한 귀족 가문의 저택에 고대 유물 소장품과 미술 작품들을 보관하고 관리하는 공간이 만들어지기 시작했고 자유주의와 민주주의가 발전하면서 이들 컬렉션은 공공 미술관으로 옮겨졌다. 미국의 경우 19세기 후반부터 산업자본의 출자로 많은 대형 미술관이 세워졌다. 미술관은 예술의 "성전"으로 설립되었으나 오늘날 문화 선진국에서는 과학적 연구를 위한 기관으로도 기능하고 있다. 동서를 막론하고 고대부터 미술 작품은 연대기와 논평, 비평과 역사를 이끌고 다녔다. 15세기, 특히 이탈리아에서 미술의 문화적 토대 보호와 고른 질의 작품 제작을 목표로 미술에 대한 이론적이고 통찰력 있는 연구가 시작되었다. 그리고 18세기 신흥 부르주아 계급이 골동품 시장에 발을 들여놓으면서 미술품 전문가 혹은 감식가라는 계층이 나타났다. 이들은 불충분하고 신빙성이 떨어지는 서류로는 제대로 된 감정을 할 수 없다고 판단했고 작품에 대한 직접 조사를 바탕으로 하는 비평을 발전시켰다. 역사적, 예술적 접근의 또 다른 조류는 작품의 개념적, 이데올로기적 내용을 밝히고 도상해석학적인 방법을 활용하는 것이다. 현대의 미술비평은 미술을 영감이나 제어할 수 없는 충동의 산물로 보지 않는다. 이들에게 미술은 언제어디서나 문화적 생산물인 것이다. 문화인류학은 소위 원시 미술의 경우도 마찬가지라는 사실을 증명했다.

경제와 산업기술이 급속히 발전한 19세기와 20세기에, 오랜 세월 동안 유지되었던 공예 시스템은 사실상 종말을 맞았고 미술과 생산시스템의 연결고리는 끊어졌다. 더 이상 결집력이 없는 미술가들의 생존 조건은 점점 어려워져만 갔다. 고립되면서 그들은 주변화되었고 도전하고 반항하게 되었다.

제도 기관으로부터의 주문은 갈수록 줄어들었고 그나마도 보수적이고 아카데믹한 작가들

에게만 돌아갔다. 개인 고객은 극히 드물었고 시장은 선택받은 소수에게만 열려 있었다. 미술가들로 구성된 사회적 계층은 사실상 소멸되었다. 예술 작품과 산업생산시스템이 공존할 수 없다는 것은 19세기 초반부터 예측되던 일이다. 낭만주의 초기의 철학자인 헤겔과 후대의 러스킨, 모리스는 이 예측 가능한 위기, 더 나아가 예술의 죽음에 대해 논했다. 양측의 양립불가능성은 갈수록 심해질듯 하고, 예술의 기술적인 시스템으로 알려진 최후의 위기는 객관적으로 봐도 명백하다.

 미술이 만드는 미학적 가치에 같은 일이 일어날지 아닐지는 알 수 없다. 미래를 예측할 수는 없기 때문이다. 그저 분명히 말할 수 있는 것은 개인적 표현과 상호주관적 소통의 수단으로서의 미술은 아직 다른 가치로 대체할 수 없다는 것이다. 사실, 가치라는 개념도 미술과 마찬가지로 위기에 처해 있는 상황이기는 하지만 말이다.

초기의 문명

미술은 언제, 어떻게 시작되었을까? 정확히 답하기 어려운 문제이다. 대부분의 고대 유물이 그 당시의 예술 작품이라고 할 수 있겠지만 이는 상당히 모호한 서술이다. 고대로 올라갈수록 고고학과 미술사의 경계가 모호해지는 듯하다. 고대 문명의 일부만이 오브제와 회화 작품, 거석 유적으로 남아 현재까지 전해 내려오고 있다. 그중 무엇이든 인간의 노력을 보여주는 가장 오래된

'수공'품은 생존에 필요한 도구였으며, 그 물건들은 적어도 눈으로 보기에는 장식적이지도 미학적이지도 않았으며 상징적인 의도도 없는 것이었다.

제일 먼저, 동물과 여성의 형태를 묘사한 초기의 조상(彫像)이 제작되었는데, 이것들은 '가지고 다닐 수 있는' 미술 작품이었던 것으로 알려져 있다.

다음에는 마술적-종교적 체험과

연관되어 있을 것이라고 추정하는 동굴 벽화가 만들어졌다. 그 뒤로 사람 모양의 그릇과 테라코타 인물상, 그리고 다양한 문화권에서 정교하게 세공된 금제품이 나왔다.

그러나 위대한 세계 4대 강 문명(나일 강, 티그리스 강, 유프라테스 강, 황허 강을 따라 생성)이 발달하면서 인류는 기념비적인 작품을 만들어내는 대단한 능력을 드러내기 시작했다.

	10,000년 이전	4000	3000	2000	1500	1000	기원전 500년

유 럽
- 40,000 | **호모 사피엔스 사피엔스**
- 35,000 | 여인 조상
- 20,000 | 라스코 동굴 벽화
- 12,000 | 알타미라 동굴 벽화
- 4000 | 바르나에서 발견된 금제 유물
- 2800 | 빈카에서 발견된 사람 모양 항아리
- 2000 | 스톤헨지

구석기 시대 · 신석기 시대 · 청동기 시대 · 철기 시대

에게 문명
- 2600 | **키클라데스 문명**
- 1600 | A형 선형 문자
- 1600 | 크노소스 궁전
- 1450 | **미케네의 크레타 정복**
- 1250 | 미케네, 사자문(獅子門)

구석기 시대 · 신석기 시대 · 청동기 시대

이집트
- 4000 | 나카다 테라코타상
- 3000 | **이집트 건국**
- 2700 | 사카라의 피라미드
- 2600 | 기자의 대 피라미드
- 2490 | 서기 좌상
- 1791 | 회계원의 석비
- 1365 | **아메노피스 4세**
- 1360 | 네페르티티 여왕의 흉상

구석기 시대 · 신석기 시대 · 구왕국 · 신왕국

중 동
- 6000 | 차탈 휘위크의 벽화
- 2300 | 나람-신의 승전비
- 2100 | 지구라트
- 1792 | **함무라비의 치세**
- 1750 | 함무라비의 석비
- 539 | **바빌론의 멸망**
- 522 | 페르세폴리스의 궁전

구석기 시대 · 신석기 시대 · 청동기 시대

중 국
- 3000 | 채색 도기
- 1523 | **상(商) 왕조** 청동 제기
- 1027 | **주(周) 왕조 전국 시대** 상감세공 은 항아리 옥 세공품
- 522 | 공자

구석기 시대 · 신석기 시대 · 청동기 시대

선사시대는 일반적으로 주변 환경을 이용하고 바꾸는 인간 능력의 발달 정도에 따라 구분하고 나눈다. 선사시대 가장 초기의 인간은 돌이나 주변의 물체를 사용하기보다 손으로 필요한 도구를 만들어내는 능력이 있었다는 점에서 동물과 달랐다.

7만여 년 전에 유럽과 아시아에 나타난 네안데르탈인은 부싯돌을 이용하여 수렵과 채취를 하고 음식을 만들었다. 그들은 불을 사용하는 능력도 개발하였으며, 최초로 매장과 관계있는 의식을 거행했음을 증명하는 유물을 남겼다.

신인(新人)인 **호모 사피엔스 사피엔스**는

미술의 기원과 메소포타미아의 역사

초기 유물

약 4만 년 전에 등장하였다. **호모 사피엔스 사피엔스**의 진화 과정에 대해서는 다양한 의견이 제시되고 있으나 그들의 등장과 함께 더욱 다양하고 효율적인 도구가 개발되었다는 사실은 널리 알려져 있다. **호모 사피엔스 사피엔스**가 새로 만들어낸 도구 중 뼈로 만든 낚싯바늘과 바늘에는 장식적으로 보이는 도안이 조각되어 있는데, 그 무늬는 아마 상징적인 의미가 있었을 것이다.

뒤이어 수렵이나 채취에 사용하는 등의 실용적인 목적을 가지지 않는 물건이 생산되었는데, 우리는 이것을 '미술'이라는 이름으로 부를 수 있다.

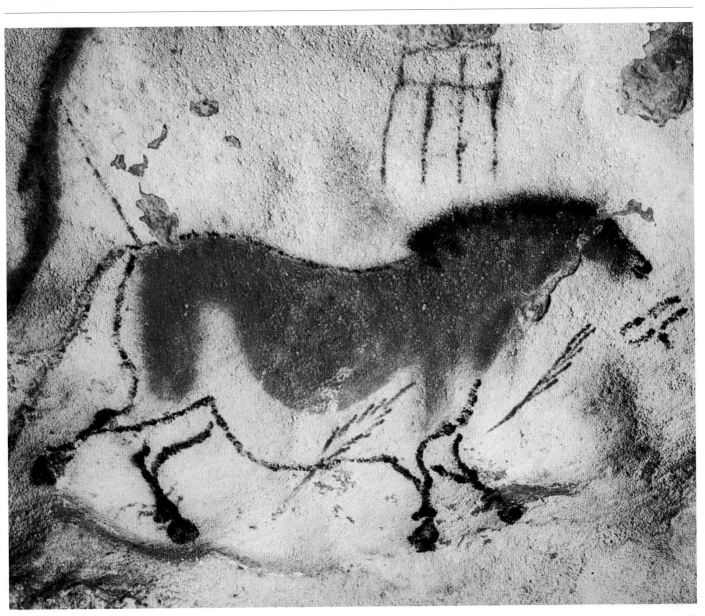

가지고 다닐 수 있는 미술 작품

초기의 인류가 유목 생활을 했다는 사실에서 유추할 수 있겠지만, 초기의 미술 작품은 대부분 운반할 수 있는 것이었다. 초기 구상 미술 단계의 유물은 주로 돌이나 테라코타, 뼈, 혹은 상아로 만든 작은 동물상이나 여인의 조각상이다.

여인 조상은 얼굴 묘사가 거의 되어 있지 않은데, 확실히 초상 조각으로 제작된 것은 아니었다. 그러나 과장된 유방과 엉덩이로 여성의 특징이 명확하게 강조되어 있다. 일반적으로 이런 조각상은 일종의 풍요의 상징으로 기능하였다고 추정하며, 그래서 '비너스' 조각상이라고 부르기도 한다.

많은 여인 조상이 상당히 마모된 상태로 발굴되었는데, 이는 이 조각상의 용도와 관련해 조각상이 빈번하게 손으로 문질러졌다는 것을 의미한다. 몇몇 조각상이나 동굴 벽에 새겨진 조각에 여성의 생식기가 뚜렷하게 묘사된 경우도 있는데, 이런 특징은 성행위의 즐거움을 나타내기보다는 출산과 연관이 있었을 것이다.

이러한 조각상의 진짜 용도가 무엇이었든지 간에, 이러한 불확실성은 미술의 기원을 이해하고자 하는 사람들이 직면하는 문제점들을 더욱 해결하기 어렵게 만든다.

벽화 미술

벽화는 다소 후기에 출현한 것으로 제작자가 그전보다 정착된 생활을 영위하고 있었다는 사실을 시사한다. 아이러니하게도, 알타미라의 구석기 시대 동굴이 19세기에 발견되었을 때, 처음에는 선사시대의 작품이라고 하기에는 지나치게 훌륭하다는 이유로 위조라는 오해를 받기도 했다.

동굴의 벽화에는 말, 들소, 야생 축우와 사슴, 곰을 비롯해 거의 동물만이 묘사되어 있으며, 부차적으로 물고기도 그려져 있다. 석기 시대의 동굴 벽화는 유럽만이 아니라 중앙아메리카, 오스트레일리아와 아프리카에서

1. 화살 공격을 받는 말
프랑스 도르도뉴 현 라스코. 암각화. 기원전 20,000년경.
공격당하는 말을 그린 이 그림은 적대적인 환경 속에서 생존하기와 식량 찾기라는 초기 인류의 당면 관심사를 시각적으로 나타낸 것이다.

3. 여인 조상
자연사박물관, 빈. 석회석. 기원전 30,000년경.
'빌렌도르프의 비너스'라고도 불림.
이 작품에 대한 정보가 전무한 상태이므로, 작품 자체가 제공하는 증거에 기초하여 이 조상을 이해할 수밖에 없다. 이 조상은 의심할 바 없이 여성을 묘사하고 있다. 그러나 종교적인 용도로 사용되었다고 추정할 근거는 없다.

4. 여인 부조
인류박물관, 파리. 로셀(도르도뉴 현) 발견. 암석. 기원전 19,000년경.
여성을 묘사하였음이 분명하게 드러나는 이 조상은 입체감 있게 묘사되어 있으나 일반적인 숭배 이미지와 달리 이상화되어 있지 않다.

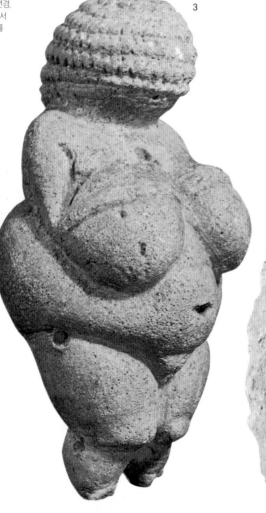

2. 여인 조상
인류박물관, 파리. 레스푸그(도르도뉴 현) 발견. 뼈. 기원전 20,000년경.
이 조상을 제작한 조각가는 여성의 몸 부분을 양식화하여 연출하며 머리와 팔, 다리 부분에는 거의 주의를 기울이지 않고 여성 신체의 둥근 형태에만 치중하였다.

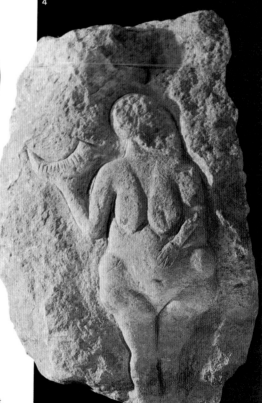

사람들은 오래전부터 인류의 기원에 대해 관심을 가지고 있었다. 그리고 신학적, 종교적인 근거를 만들어내는 노력을 통해 기원에 대한 설명은 더욱 정교해졌다. 18세기에 교권이 쇠퇴하자 이전에는 유대 그리스도교 문헌에서 찾았던 그 질문에 대한 답을 이제 이성적이고 지적인 방법으로 찾으려는 욕구가 증대하였다. 이러한 변화는 19세기에 일보 더 진행되었다. 찰스 다윈은 『종의 기원』(1859년)에서 인류의 조상을 원인으로 거슬러 올라갔다. 종교계는 거칠게 항의했으

알타미라의 발견

나 과학계는 그 이론을 포용했다. 19세기에는 다윈의 영향으로 초기의 인류가 남긴 유물에 대한 관심이 극적으로 높아졌다. 고고학자들은 프랑스와 다른 지역에서 선사 시대의 가지고 다닐 수 있는 미술 작품을 발견하는 쾌거를 이루었다. 그러나 그 이후로 인간의 상상력을 사로잡은 것은 당시 발견된 구석기 시대의 회화적 재능이었다.

스페인 북부에 있는 알타미라 동굴은 정밀한 과학적 조사보다는 요행으로 찾은 것이다. 1869년에 어떤 사냥꾼이 갑자기 짖는 소리가 잦아든 개를 찾다가 알려지지 않은 동굴 안에 들어가게 되었다. 6년 후 그 지역의 아마추어 고고학자인 마르셀리노 데 사우투올라가 소문을 듣고 탐사를 시작하자 알타미라 동굴의 중요성이 인정받게 되었다. 사우투올라가 그

동굴을 찾아내기까지는 4년이나 걸렸다. 1879년 사우투올라가 12살 난 딸과 알타미라 동굴을 탐험하고 있을 때, 갑자기 딸이, "아빠, 이것 보세요, 소가 그려져 있어요."라고 소리쳤다. 사우투올라는 자신이 발견한 그림의 연대에 대한 확신과 그 그림이 진짜라는 믿음을 가지고 다음 해에 그 내용을 책으로 펴냈다. 그가 발표한 보고서의 진위성은 의심받았고 사우투올라는 자신의 이론을 검증하지 못하고 사망하였다. 그리고 23년 후인 1902년에야 진실이 밝혀졌다.

5. 사슴
알타미라(산탄데르), 스페인. 암각화. 기원전 12,000년경. 이 벽화의 기능에 대한 해석은 매우 다양하다. 현대의 관광객들은 벽화를 어떤 마술적, 종교적 경험의 일부라고 생각하고 싶어 하지만, 이러한 생각을 증명할 증거는 거의 없다.

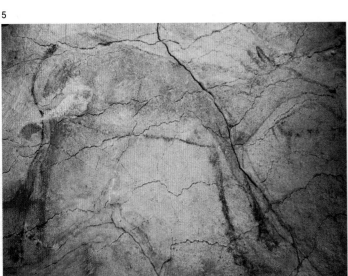

6

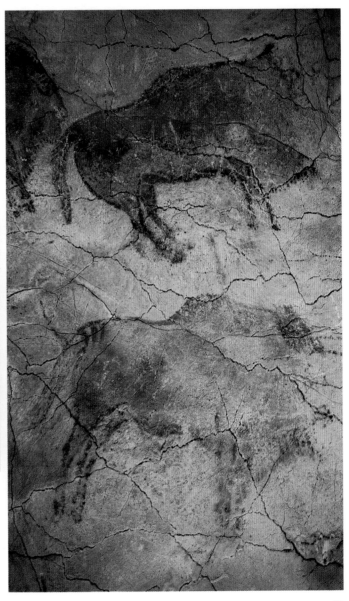

6. 들소
알타미라(산탄데르), 스페인. 암각화. 기원전 12,000년경. 동굴 안 깊은 곳에 그려져 있는 이 벽화는 단지 간단한 기름 램프의 빛 아래에서 그려졌고, 또 볼 수 있었다. 이러한 희미한 빛은 그림의 박진감을 한층 강조하였다.

도 발견되고 있다—아프리카의 벽화에는 코뿔소와 얼룩말도 묘사되어 있다. 가장 흔하게 그려진 동물은 일반적으로 그 지역에서 제일 큰 동물로, 아마 그 이미지는 신체적인 힘을 나타내었을 것이다. 인간의 형상이 등장하기도 하는데, 그 경우에 인간은 개략적으로만 묘사되었다. 여성은 동굴 벽화에 거의 등장하지 않으나, 자연 암석층을 여성의 형태로 조각한 경우는 종종 찾아볼 수 있다—여성의 신체를 입체감 있게 묘사한 또 다른 예이다.

선사 시대의 동굴 벽화에 사용된 안료는 항상 그 지역에서 나는 금속성 광석으로, 제작자는 현장에서 광석을 부수어 착색제를 섞

어 그렸다. 라스코의 벽화에서는 착색제로 물을 사용하였고, 다른 곳에서는 송진, 달걀흰자와 같은 것을 섞었다. 그러나 그림의 내용도, 안료의 구성도 벽화의 용도를 밝히는 데 그다지 도움이 되지 않으며, 따라서 벽화에 대한 해석도 분분하다.

벽화가 시각적인 경험에서 영감을 받은, 의미 없는 장식에 불과하다고 주장하는 사람들도 있다. 다른 의견을 가진 사람들은 벽화의 위치에 주목한다. 대부분의 사람들은 선사 시대의 원시인들이 동굴 안에서 생활했다고 생각하지만, 사실, 그들은 동물 가죽으로 만든 천막에서 살았다. 벽화는 대부분 동굴 깊

은 곳에 그려져 있는데, 이를 근거로 몇몇 학자들은 벽화를 사냥이나 다산, 혹은 둘 모두를 기원하는 마술적이고 종교적인 연출이었다고 주장하기도 한다. 그러나 이러한 견해를 확증할 만한 증거는 거의 없다.

유랑민에서 농부로

빙하 시대가 끝나자(약 10,000년 전) 유럽의 기후는 극심한 변화를 맞았다. 삼림 지대가 증가하자 구석기인들은 더 이상 수렵과 채취에 의존하여 살지 않게 되었다. 농경 생활로의 이행은 느리고 점진적이었으나 그 결과는 혁명적이었다. 신석기인들은 유랑 생활을 그

7

7. 구석기 시대 유럽의 지도
a) 벽화가 제작된 지역
b) 운반할 수 있는 미술 작품이 제작된 지역
c) 빙하 시대에 빙하로 덮인 지역

8. 스톤헨지
솔즈베리, 영국. 기원전 2000년경.
고대 영국에서 행해지던 제례 의식의 중심지였다고 하나 실제 용도는 확실치 않다. 거석은 하지의 해돋이와 동지의 해넘이에 맞추어 신중하게 정렬되어 있다.

8

만두고 농경을 위해 정착하였는데, 그러한 변화는 중동 지방에서 시작해 점차 그리스를 거쳐 유럽으로 퍼져나갔다. 임시로 생활하던 천막 대신에 정식으로 지은 집에 정착하였다.

이전보다 더욱 조직화된 형식의 종교와 제례를 갖춘 더 규모가 큰 공동체 사회가 형성되었다. 터키 남부에 있는 차탈 휘위크(Catal Hüyük, 기원전 6000년경) 발굴 현장에서 종교의식이 거행되었다는 확실한 증거가 나왔다. 지금은 멸종된 종류의 들소와 관련이 있는데, 이 들소의 긴 뿔을 사용해 사당을 장식했던 것이다. 유럽의 다른 지역에서도 여러 종류의 신과 의식이 발달하였다. 태양신을 숭

배했던 공동체의 수가 많았다는 사실에서 농작물의 산출에 빛과 열이 얼마나 중요했는지를 가늠해 볼 수 있다.

농작물을 생산하고 저장하기 위해 도기를 만들고 굽는 기술이 실용적인 수준으로 발달하게 되었다.

추상적인 무늬로 접시와 컵, 그 밖에 다른 세간을 장식했다. 이 물건들은 가정에서 쓰이기도 했고 제례 의식에 사용되기도 했다. 그러나 의식에 사용되는 물건은 훨씬 더 정교하게 만들어졌다.

농경의 확산

농경은 아주 느린 속도로 유럽에 퍼져나갔다. 농경 생활 양식이 영국 제도에 전파되었을 무렵인 기원전 2500년경 중동에서는 한층 더 큰 발전이 있었다. 성공적인 농경은 비생산자 계급을 부양하기에 충분한 부를 창출하였고, 이 계급은 메소포타미아(제2장 참고)와 이집트(제3장 참고)에서 문자 문명을 만들어내었다. 이들은 또한 도자를 만들기 위해 개발된 고온의 가마로 구리와 다른 금속을 제련할 수 있다는 사실을 알아내었다.

농경에 뒤이어 금속 가공 지식이 북부 유럽에 느리게 전파되었고 또 다른 메소포타미

10. 사람 모양 항아리
국립박물관, 베오그라드. 테라코타. 기원전 3000년.
사람의 얼굴 모양이 뚜렷한 이 항아리는 베오그라드 남동쪽에 있는 빈카라는 신석기 시대의 유적지에서 발굴되었다. 남동부 유럽의 신석기 촌락에서 생산되었던 도자기의 전형적인 예이다.

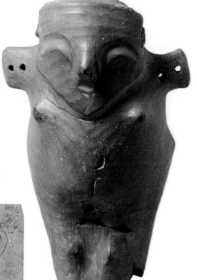

10

11과 12. 두 개의 잔
인류학박물관, 피사. 레온 동굴 발견, 아그나노. 테라코타. 기원전 3000년경.
의식용 제기와 가정용 세간을 만드는 도자 기술의 발전으로 농경 생활양식이 점차 공고해졌다는 사실을 알 수 있다.

9. 낙서
아다우라 동굴, 몬테펠레그리노, 시칠리아. 후기 구석기 시대.
이 인물군상은 한 장면을 그린 그림이 아니다. 그러나 모두 형태와 움직임이 강조되어 있다.
이 그림으로 인간의 형상을 묘사하는 새로운 방법이 생겨났음을 알 수 있다.

9

아의 발명품, 청동이 뒤를 이었다(기원전 3000년경). 금속이 곧 도자기를 대체했고 종교적 제기와 장신구와 같은 귀중품은 금속으로 제작되었다. 로마인에게 점령당하기 전까지 북부 유럽을 지배했던 켈트족은 청동과 그밖의 금속을 다방면으로 이용하여 독특한 장식적인 전통을 발전시켰다. 그러나 켈트 문명은 지중해 문명과 달리 문자가 존재했다는 증거를 남기지 않았다. 켈트의 무덤에서 군사적, 종교적, 장식적 기능을 가진 많은 양의 유물이 출토되었으나 이러한 유물을 통해 미술에 대한 켈트족의 생각을 짐작만 할 수 있을 뿐이다.

미술의 기원은 인간 생활, 그리고 사회의 발전과 강하게 연계되어 있다. 미술은 왜 생겨나야만 했으며, 왜 지금과 같은 형태를 취하게 되었는가는 정답이 없는 질문이다. 그리고 이것을 밝히고자 하는 욕구는 인류의 기원을 이해하려는 오래된 소망 가운데 하나였고 문명의 발달을 촉진한 가장 강력한 원동력이었다.

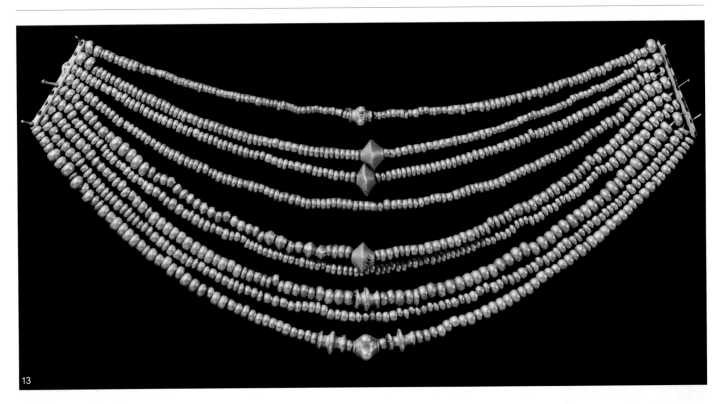

13

13. 목걸이
국립박물관, 베오그라드. 금. 기원전 2000년.
이 목걸이와 같이 장식적인 장신구를 통해 청동기 시대 유럽에서 전문적인 기술과 예술적 기교, 부가 발달하였다는 사실을 짐작할 수 있다.

14. 의식용 관
시립박물관, 리바 델 가르다. 청동. 기원전 1600년경.
이 두 개의 관은 도기, 목재, 그리고 청동으로 만들어진 다른 물건들과 함께 호숫가 정착지에서 발견되었다. 관에 새겨진 추상적인 문양은 귀중한 물건을 장식하려는 욕구에서 나온 것이다.

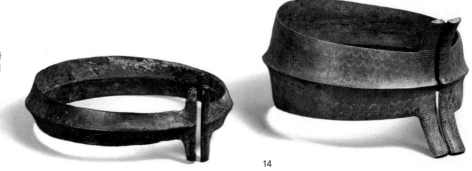

14

그리스인들이 '강 사이의 땅'이라고 이름을 붙인 곳, 메소포타미아는 '문명의 발상지'라고 불리기도 한다. 그러나 메소포타미아의 지정학적 위치는 그렇게 중요한 발전을 야기할 만큼 이상적이지는 않았다. 티그리스 강과 유프라테스 강에 둘러싸인 이 광대한 평야는 계절에 따라 기온이 극심하게 변하고 잦은 홍수로 피해를 보는 불리한 환경이었다. 이 황량한 땅에 물을 끌어들이면 놀랄 만큼 비옥해질 수 있다는 사실을 깨달은 주변 언덕의 농부들이 기원전 5000년경에 이 지역에 정착했다. 이들은 물레(기원전 3500년경)와 바퀴가 달린 손수레(기원전 3250년경)를 비롯한 기술적인

제2장

메소포타미아 왕국

강 사이의 땅

발명품을 만들어내었다. 성공적인 농경으로 산출된 잉여의 부는 성직자나 서기, 상인이나 직공같이 농경에 종사하지 않는 계급을 부양하는 데 사용되었다. 기원전 3000년이 되자 선사 시대의 촌락 문명에서 탄생한, 독립된 도시왕국들이 출현했는데, 이러한 도시왕국은 도시 사회의 발전에 중요한 첫 번째 단계였다.

초기 수메르 문명

수메르 문명은 우르, 라가시, 키시와 우르크(성서에는 에렉으로 나옴)와 같이 농경지가 있는 도시에서 발달했다. 애초부터, 이 새로

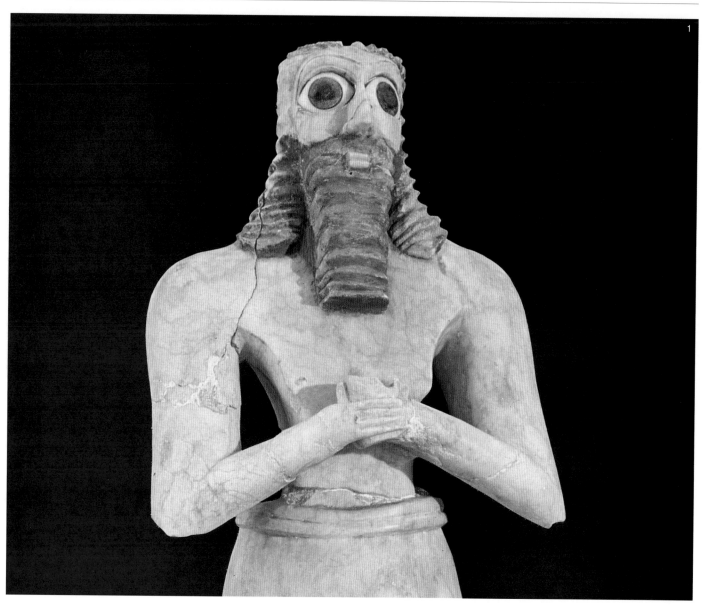

운 공동체 사회는 종교가 지배하고 있었다. 메소포타미아의 신은 전혀 자비로운 신이 아니었다. 그 지역의 황량한 자연환경을 반영하듯 신의 힘은 무시무시하였고, 수메르인들은 그런 신을 달래려 하였다. 수메르인들은 신전에 예배자들의 조상을 세워 자신들이 자리를 비웠을 때도 기도가 계속될 수 있도록 하였다. 종교적 부가 축적되자 원통형의 인장이 발달하여 개인의 소유물을 구별하게 되었다.

역시 같은 이유에서 기원전 3000년경에 문서가 제작되었다. 서기는 지역에서 나는 재료를 사용하여 자료를 기록했다. 갈대로 점토판에 독특한 쐐기 모양의 기호를 새겨 넣었는데, 이 기호를 뭉뚱그려 설형문자라 한다. 학교가 설립되어 쓰기를 가르쳤다. 계속해서 셈을 하고 땅을 측량해야 했기 때문에 계산법이 발달하였다. 현재 우리가 시간과 각도를 계산할 때 사용하는 60진법은 수메르의 계산법이다. 신은 왕에게 세속적인 권력을 부여했고, 그 왕의 거주지는 신전 안에 세워져 그 세력의 기원을 상징했다. 왕권이 세어지자 신전 옆에 독립된 궁전이 건설되기 시작했다. 수메르의 신전은 신성함을 강조하기 위해 단 위에 세워졌다. 건설에 필요한 석재가 부족했기 때문에, 수메르인들은 벽돌의 건축적 가능성을 실험하였고, 그 결과 우르의 왕실 묘지에서 발견되는 아치와 반원통형의 둥근 천장이 수메르에서 발달하게 되었다. 이 무덤에서 사치스러운 궁전 생활의 흔적도 찾아볼 수 있다. 무덤은 당시 수메르 왕조의 관심사를 반영해 연회와 전투 장면으로 장식한 악기를 비롯해 종교적인 의미가 있는 물건으로 가득 차 있었다. 상당히 전문적인 기술로 제작된 이러한 물건에 사용된 보석과 금속으로 당시의 부를 짐작할 수 있다.

아카드의 사르곤

메소포타미아 평야는 소아시아, 지중해, 그리고 이란과 접해 있었고 무역업자와 이주자,

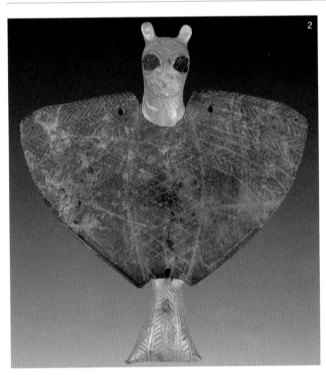

2. 머리가 사자인 독수리
우르의 보고(寶庫). 머리, 청금석, 금, 역청, 구리. 기원전 2500년경. 고대 수메르의 신화에서 머리가 사자인 독수리는 닌기르수 신의 상징이었다.

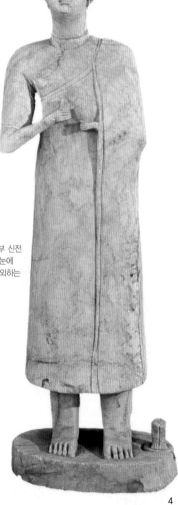

1과 4. 예배자들의 조상
이라크 박물관, 바그다드, 기원전 2700년경. 거칠게 조각된 이 인물상들은 텔 아스마르의 아부 신전에서 나온 예배자들의 조상이다. 조상의 거대한 눈에 주의를 집중하였는데, 사람들은 이 눈을 통해 경외하는 자신들의 신을 생생하게 떠올릴 수 있었다.

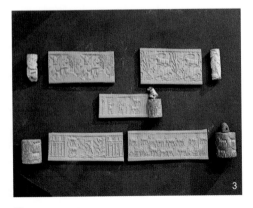

3. 전 사르곤 왕조의 인장
이라크 박물관, 바그다드, 기원전 2300년경. 원통형의 인장은 재산을 기록하려는 목적에서 개발되었다. 인장을 점토에 굴리면 표면에 새겨진 도안 때문에 독특한 무늬가 남게 된다.

침략자들이 지나다니는 산길로 연결되어 있었다. 중상주의, 종족과 군대의 이동 등 모든 요소가 고도로 복잡한 메소포타미아 역사에서 일익을 담당했다. 아라비아와 시리아의 사막에서 흘러들어 온 부족들이 북부 수메르에 셈족 세력을 형성했다. 이들은 자신들의 전통에 수메르의 문화를 접목시키며, 설형문자를 이용하여 아카드어라는 독특한 문자를 만들어내었다(기원전 2500년경).

기원전 2300년경에 아카드의 사라곤이 수메르를 정복한 사건은 주목할 만한 결과를 가져왔다. 수메르의 도시들은 국가의 만신전에 모셔져 있는 각각의 신들에게 충성을 바쳤

으나 셈족의 부족들은 일족에 대한 충성으로 단결되어 있었다. 통합된 왕국의 수장이라는 아카드의 사르곤의 신분은 새로운 유형의 지도자의 지위를 만들어냈고, 그것은 미술에도 반영되어 새로운 경향이 생겨났다. 주권자의 힘을 형상화한 작품이 늘어났고, 예배자의 조상 제작은 줄어들었다. 사르곤의 손자인 나람-신(Naram-sin)의 승전비에는 왕권에 대한 새로운 인식이 표현되어 있다. 또 이전의 수메르인들이 가지고 있던, 신이 부여한 세속적 권력이라는 개념은 사라졌다. 나람 신은 병사들의 지도자이자 신으로 표현되었으며, 뿔이 달린 신의 왕관은 그의 세속적 권위

뿐만 아니라 신성한 권위까지 나타내었다.

우르와 라가시

고대의 아카드 제국이 호전적인 북쪽 부족의 압박으로 몰락하자 수메르의 도시들은 독립을 되찾을 기회를 얻게 되었다. 라가시의 주권자이던 구데아(기원전 2143~2124년 통치)는 새로운 신전과 그 밖의 도시 건조물을 세워 도시의 이미지를 회복시켰다. 그러나 여전히 통솔자의 지위는 아카드의 영향을 벗어나지 못했고, 이러한 영향은 도시의 사당에 놓인 20개 이상의 구데아 초상 조각에 반영되었다. 라가시는 우르의 통치자인 우르-남무(Ur-

5. 악기
이라크 박물관, 바그다드. 상감으로 장식한 나무. 기원전 2450년경.
우르의 왕실 묘지에서 발견된 이 악기는 정교하게 상감 세공되어 있어 우수한 세공 기술로 제작되었다는 것을 알 수 있다. 공명 부분에 장식되어 있는 소머리는 동물의 신성한 힘을 믿었던 수메르 신앙의 영향이다.

6. 투구
이라크 박물관, 바그다드. 금. 기원전 2450년경.
세부 장식이 양식화되어 있고 금으로 제작된 이 정교한 투구는 화려한 권력의 이미지를 전달한다.

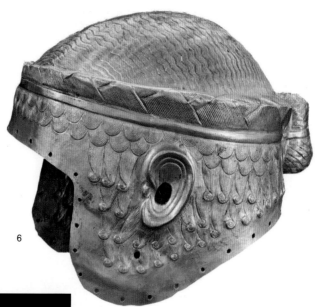

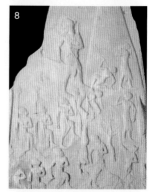

7. 각기둥
이라크 박물관, 바그다드. 기원전 710년경.
설형문자의 독특한 쐐기 모양 기호는 간이화한 상형문자에서 복잡한 추상 언어로 발전한 것이다.

8. 나람-신의 승전비
루브르 박물관, 파리. 분홍색 사암. 기원전 2300년경.
왕국의 확장을 기념하여 조각된 이 승전비는 신성한 산을 오르는 나람-신을 묘사하고 있다. 나람-신은 자신의 병사들보다 위쪽에 있을 뿐만 아니라 두드러지게 크게 조각되어 있다.

9. 아카드 통치자의 두상
이라크 박물관, 바그다드. 청동. 기원전 2350년경.
당당하고 위엄 있는 이 두상 작품의 양식화된 얼굴은 아카드의 사라곤이나 그의 후계자 중 한 사람을 상징한다.

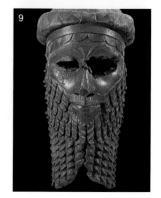

Nammu)에게 점령되었는데 그가 메소포타미아를 정복하자 왕권은 신이 내린 것이라는 개념이 강화되었다. 우르-남무의 지구라트는 그가 왕국 전역에 건설하도록 지시한 수많은 건축물 중 하나였다. 우르-남무는 많은 신전과 궁전, 둥근 천장이 있는 묘실을 세웠다. 우르의 멸망은 수메르 문화에 종지부를 찍었다. 셈족의 아카드 어가 메소포타미아의 주(主)언어가 되었고, 정치권력의 중심은 북부에서 바빌론으로 옮겨갔다.

바빌론의 왕, 함무라비

바빌론 왕이었던 함무라비는 자신의 치세(기원전 1792년경~1749년) 동안 메소포타미아에서의 지배력을 점차 확장하였다. 함무라비는 자신의 왕국에 질서를 부여하려는 노력의 일환으로 새로운 법전을 도입하였는데, 이는 왕권이 신장하였음을 의미한다.

함무라비의 기념비 윗부분에는 그가 태양신에게서 법률을 받는 장면이 묘사되어 있는데, 그로 인해 법률에는 신성한 권위가 깃들게 되었다. 재산에 대한 개인의 권리를 다루는 이 법률은 상업적인 거래를 통제하였으며, 의사와 건축업자와 다른 사람들의 직업적 책임이라는 개념까지 포괄하고 있었다. 다시 한 번, 통치자 한 개인이 한 제국의 생존에 중요한 역할을 하였다. 함무라비의 사망 이후 왕국은 분열되었다.

아시리아인들

아시리아 군대의 광범위한 영토 정복은 구약성서에 생생하게 묘사되어 있다. 이것은 강한 지도부가 이끄는 능숙하고 잘 조직된 전투 병력이 이루어낸 결과이다. 숙달된 포위공격과 군사적 전술이 그들을 거의 무적으로 만들었다. 기원전 800년까지, 아시리아는 굳건한 왕국을 개척해내었다. 아시리아의 통치자들은 입법자가 아니라 전사였다. 그들의 권력을 견고히 한 것은 평화가 아니라 전투였고, 그들

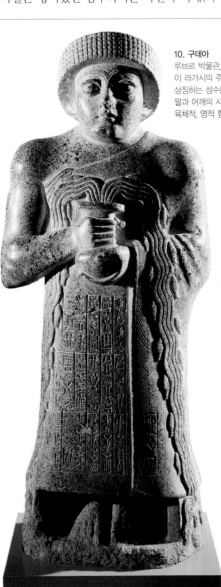

10. 구데아
루브르 박물관, 파리. 돌. 기원전 2150년경.
이 라가시의 주권자는 신이 자신에게 부여해준 권력을 상징하는 성수를 들고 있다. 양식화된 얼굴 생김새는 팔과 어깨의 사실적인 근육 표현과 대조를 이루며 그의 육체적, 영적 힘을 강조하고 있다.

11. 함무라비의 석비
루브르 박물관, 파리. 수사에서 발견. 검은 현무암. 기원전 1750년경.

12. 지구라트
우르. 기원전 2100년.
이집트인과 마찬가지로 수메르인들도 그들의 신에게 산을 세워 바치고자 하였다. 지구라트의 꼭대기에는 신전이 있었는데, 이것은 신의 물리적이고 영적인 우위를 시각적으로 표현한 것이다.

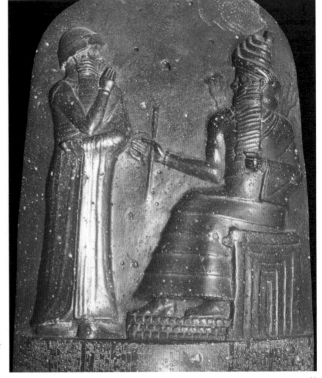

11

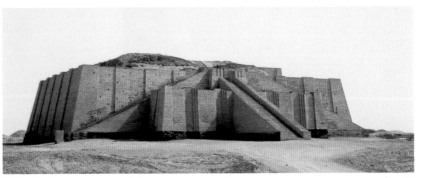

12

10

의 승리는 공물의 형태로 막대한 부를 가져다 주었다. 구약성서에는 히스기야가 왜 예루살렘 성전에서 금을 가져와 아시리아인들에게 줄 수밖에 없었는지에 대한 이야기가 나와 있다―아시리아인들은 또, 정복의 상징으로 이집트에서 오벨리스크(39쪽 참고)를 약탈해 왔다.

아시리아의 미술과 건축은 군사력을 선전하는 수단이 되었다. 님루드(아슈르나지르팔 2세가 건설)와 코르사바드(사르곤 2세가 건설), 그리고 니네베(아슈르바니팔이 건설)의 수도에는 왕성이 우뚝 솟아있었다. 왕성은 전례가 없을 정도로 거대한 규모로 지어졌으나

아시리아인들이 이전의 수메르 양식을 얼마나 많이 받아들였는지를 보여준다. 코르사바드에 있는 사르곤 2세의 왕성(32페이지의 내용 참고)이 대표적인 예이다. 신전은 이전의 지구라트 형태로 건설되었으나, 그것은 이제 왕성에 종속된 부분에 지나지 않았다. 즉, 통치자가 종교 건물 내에 거처하게 되어 있던 예전 수메르의 설계가 그대로 역전되었다. 인간의 머리와 날개가 달린 황소, 라마수가 지키고 있는 궁전은 행렬에 사용되던 복도를 통해 접근할 수 있었다. 방문자들은 계단으로 올라가 연속된 안뜰을 통과해 왕이 있는 곳으로 갔다. 그 벽돌 구조물의 맞은편에는 전투 장면이나 도

시를 약탈하는 장면, 공물을 받는 장면 등 주도권을 잡고 있는 아시리아 군대를 묘사한 석회석 부조가 장식되어 있었다. 그 외 다른 이미지들도 아시리아의 힘과 웅대한 권력을 강화하는 내용이었다. 이 부조는 최초의 이야기체 미술의 예이며, 사실적이고 실재에 가까운 방식으로 그 나라 사람들의 업적을 묘사한 아시리아 미술의 성향을 보여주고 있다.

네브카드네자르와 신바빌로니아 제국

아시리아의 성공은 과도한 영토 확장으로 이어졌고, 결국 메디아 왕국과 바빌로니아의 공격에 무너지고 말았다. 이 두 나라는 아시리

13. 최대한 확장되었을 당시의 페르시아 왕국 지도

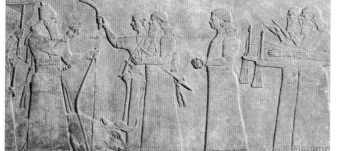

14. 아슈르나지르팔 2세
대영 박물관, 런던. 님루드 발견. 돌. 기원전 9세기.

15

15. 라마수
루브르 박물관, 파리. 코르사바드 발견. 석회석. 기원전 720년경. 사람의 머리와 날개가 달린 이 황소는 동물의 육체적 힘과 인간의 지성을 합친 존재이다. 다섯 개의 다리 때문에 정면에서도, 측면에서도 사실적으로 보인다.

아시리아인들은 거의 300년 동안(기원전 900~612년경) 중동 지방을 지배하였다. 코르사바드에 있는 사르곤 2세(기원전 721~705년 통치)의 왕성은 19세기에 발굴되어 아시리아의 왕성 설계를 파악하는 데 중요한 역할을 하였다.

이 거대하고 당당한 건축물은 성벽으로 둘러싸인 거대한 도시 경계선에 세워진 요새 위에 자리 잡고 있는데, 최대한의 효과를 내도록 주의 깊게 설계되었다. 연속되어 있는 안

코르사바드의 사르곤 왕성

뜰을 지나고 여러 번 방향을 바꾸도록 신중하게 배치되어 있는 복도를 통과해야만 안쪽의 성소와 왕좌가 있는 알현실로 접근할 수 있었다. 레바논에서 목재를 수입해오기는 했지만, 왕성은 기본적으로 진흙 벽돌로 지어졌다.

석재로 되어 있는 외장재는 권력의 이미지를 선전하는 데 이상적이었다. 본질적으로 군국주의자인 사르곤이 부조의 주제로 선택한 것은 이러한 논지를 강화하는 내용이었다. 종교적인 이미지는 드물었고, 이야기체의 부조는 학살의 장면이나 공물을 받는 장면을 묘사하여 아시리아인의 승리를 기록하였다.

아시리아의 권력은 저항해도 이길 수 없는 냉혹한 군사 기관으로 표현되었다. 다른 부조에는 아시리아인의 여가 활동이 묘사되어 있는데, 특히 사냥과 사자 퇴치와 같이 체력과 관계된 이미지를 강화하는 내용을 담고 있다. 이러한 내용은 인물 초상에서 보이는 양식화된 얼굴과 머리카락, 그리고 면밀한 주의를 기울여 표현한 근육 조직 간의 대비로 한층 더 강조되었다. 이전의 수메르 미술에서 즐겨 채택되었던 연회 장면은 이곳에서는 거의 사용되지 않았다.

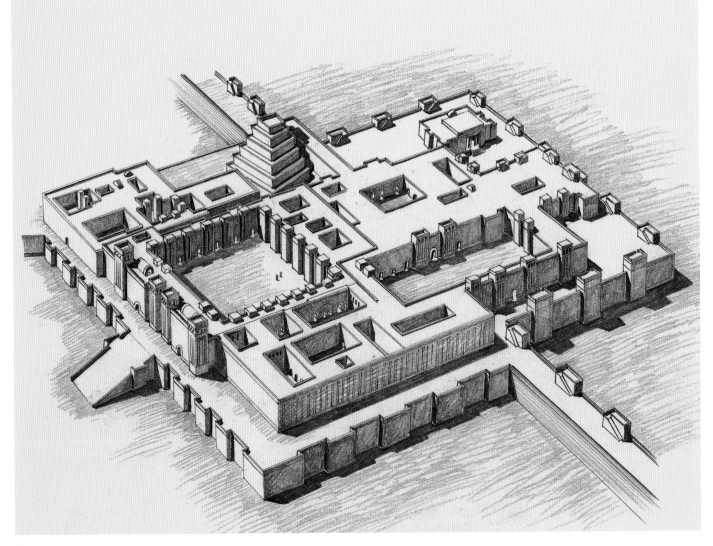

아의 영토를 둘로 나눠 가졌다. 바빌로니아 통치자의 아들인 네브카드네자르는 아버지가 정복한 영토를 통합하여 신바빌로니아 제국을 건국했다. 바빌론에 있던 네브카드네자르의 새 궁전과 그 안에 지어진 지구라트(바벨탑), 공중 정원에 대한 이야기는 구약성서를 통해 전해지고 있다. 그 이미지는 유례가 없을 정도로 대단한 물질적인 부, 그리고 금전의 힘과 연관되어 있다. 바빌로니아인은 근본적으로 전사가 아니라 상인이었다. 금권을 과시하려는 목적에서 네브카드네자르는 아시리아 왕궁 건축의 화려함을 흉내 내었지만 군사적 힘을 묘사한 전통은 따르지 않았다. 그가 가장 관심을 두고 있었던 것은 예전 바빌론 문화의 부흥이었다. 수메리아인이 신성시했던 황소와 바빌로니아의 신, 마르두크의 상징인 용을 결합시켜 묘사한 이시타르 문 장식은 네브카드네자르의 그러한 의도를 나타내고 있다.

페르시아의 성장

바빌론은 기원전 539년에 페르시아에 함락되었다. 페르시아의 침략으로 메소포타미아에 다시 또 한 번 새로운 민족이 유입되었는데, 기원전 1000년경에 카프카스 산맥에서 페르시아로 이주한 아리아 족의 후예들이다. 강력한 군사력을 바탕으로 페르시아인들은 유례 없는 규모의 아케메네스 왕국을 건설하였다. 왕국은 기원전 480년까지 인도에서 지중해로 뻗어나갔다(그림 13 참고). 영토는 성(省) 단위로 나뉘었고, 각 성은 그 고장의 통치자인 태수(太守)가 다스렸다. 태수는 행정권과 사법권 모두를 장악했다. 고도의 조직력을 갖추었던 페르시아인들은 화폐제도와 조세, 법률과 효과적인 도로 체계로 왕국을 통일하여 메소포타미아 지방의 엄청난 부를 최대한 이용하였다.

페르시아인들은 왕국을 수립하기 전에는 기념 건축물에 거의 관심을 보이지 않았다.

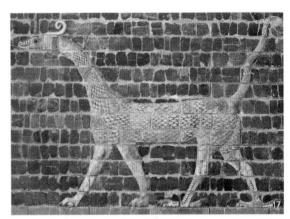

17. 용, 이시타르 문에서(복원)
이라크 박물관, 바그다드, 바빌론 발견, 채유벽돌, 기원전 575년경.
그 지역에서 구할 수 있는 석재가 거의 없었기 때문에 메소포타미아의 건축가는 유약을 바른 타일로 벽돌을 장식하여 건축 재료로서의 벽돌이 가진 가능성을 개발하였다.

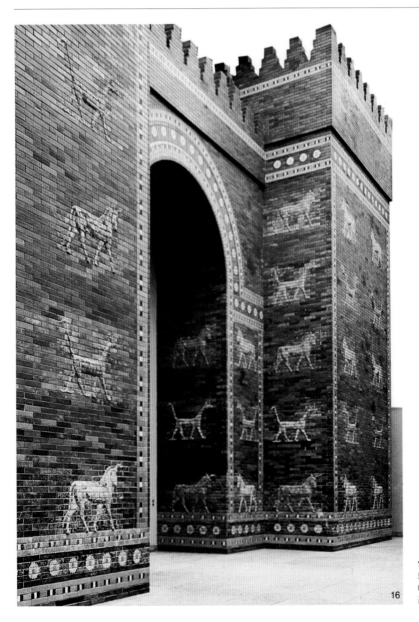

16. 이시타르 문(복원)
보더라시아티스케 박물관, 페르가몬 박물관, 베를린, 바빌론 발견, 채유벽돌, 기원전 575년경.
바빌론 네브카드네자르의 왕궁에 있던 의식용 문이다. 왕궁의 또 다른 볼거리는 유명한 공중정원과 성경에 나오는 바벨탑으로 생각되는 95미터에 이르는 지구라트였다.

그러나 바빌론과 고대 아시리아 왕국을 정복하면서 황제의 권력을 나타내는 상징으로서 그런 건축물이 가지는 가치를 명확히 인식하게 되었다. 그러한 이유에서 바빌로니아인들은 파사르가데, 수사, 그리고 페르세폴리스에 궁전을 건축하는 등 자신들만의 기념 건축물을 발달시켰다. 절충주의적이라고 묘사되기도 하는 아케메네스 왕국의 건축물은 의식적으로 정복지의 건축적 특징을 차용하여 건설되었다―아시리아의 인간의 머리에 날개가 달린 황소 부조조각, 바빌론의 채유벽돌 장식, 이오니아의 도시 국가에서 사용되었던 세로 홈이 파인 기둥이 그러한 것들이다. 다리

우스 1세(기원전 522~486년 통치)는 페르세폴리스에 사치스러운 왕궁을 건설하며 아시리아식 궁전 디자인을 잘 다듬는 한편, 공물을 가지고 오는 사신들의 조각상으로 장식한, 복잡한 조각 계단을 이용하여 페르시아의 부와 권력의 이미지를 강화하고자 하였다. 다리우스 왕은 수사의 왕궁 비석에 왕궁 건축에 사용된 값비싼 재료와 노동자의 출신국을 목록으로 만들어 적었다. 그는 분명히 석수는 이오니아인이고, 벽돌공은 바빌로니아인이며, 이집트산 은과 동을 사용했다는 사실 모두가 새로운 왕국의 광대함과 힘을 증명하고 있다고 여기며 자랑스러워했던 것 같다. 따라

서 이 건물은 페르시아의 지배하에 이 모든 문화가 통일되었다는 사실을 반영하고 있다고 할 수 있다.

메소포타미아에 있던 왕국들은 독창적인 형태와 양식으로 왕의 권위를 묘사하였고, 이는 아케메네스 왕국의 건축물에서 정점에 달하게 되어 후대의 문명에 강한 영향을 미쳤다.

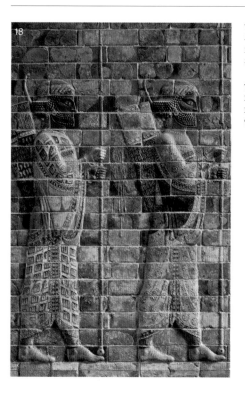

18. 왕실 근위대의 궁수들
루브르 박물관, 파리. 수사에 있는 다리우스의 왕궁 발굴. 법랑을 칠한 벽돌. 기원전 6세기.
페르시아 군대가 거둔 성공의 토대인 궁수를 양식화하여 표현한 이 인물상은 왕실의 궁전 장식에 어울리는 이미지였다.

19. 왕실 알현실로 가는 계단
페르세폴리스. 기원전 6세기.
페르시아의 막대한 세력을 상징하는 페르세폴리스의 궁전에는 두 개의 커다란 열주전이 있었다. 아파다나라고 하는 알현실은 76제곱미터였다.

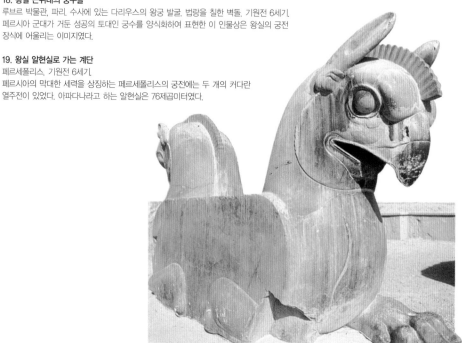

20

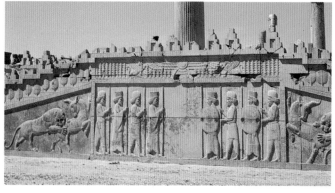

19

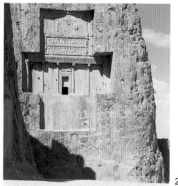

21

20. 주두
페르세폴리스 발견. 기원전 6세기.
페르세폴리스 궁전 기둥의 주두는 페르시아의 힘을 강조하는 역할을 하였는데, 페르시아의 지배를 받는 국가의 상징물들로 장식되어 있었다. 메소포타미아의 상징인 황소와 사자, 그리스의 이오니아식 주두, 이집트의 잎 장식 주두가 그것이다.

21. 다리우스 2세의 무덤
나크시 에 로스탐

고대 이집트는 나일 강 골짜기에 있었다. 이 건조하고 좁은 땅에서 이루어지는 농경은 전적으로 해마다 발생하는 나일 강의 범람에 달려있었다. 나일 강이 범람하면 비옥한 침적토층이 골짜기 바닥을 뒤덮었다. 산과 사막이라는 천연의 요새가 지키는 이집트의 농업 체계에서 생성된 부는 대단히 안정적인 이집트 문명을 뒷받침하기에 충분하였다. 이집트에서 기원전 5000여 년 전에 농경이 시작되어 작은 규모의 농촌 공동체들이 생겨났고, 이러한 공동체는 점차 두 개의 왕국, 상, 하 이집트에 편입되었다는 증거가 발견되었다. 구전되어 내려오는 이야기에 따르면, 기원전 3200년까

제3장

고대 이집트와 동 지중해

나일 강 골짜기, 크레타와 미케네

지 상 이집트와 하 이집트는 한 통치자, 메네스 왕의 지배하에 하나로 통합되어 있었다고 한다. 역사가들은 그의 뒤를 이은 파라오들을 31개의 왕조로 분류하며, 고왕국(기원전 2700~2280년경), 중왕국(기원전 2050~1800년경), 신왕국(기원전 1550~1200년경)으로 시대를 구분한다. 그들은 강력한 중앙집권 국가가 지배한 일정 이상의 시기를 한 왕국으로 분류했는데, 각 왕국 사이의 시간적 공백은 정권이 무너져 사라졌던 기간이다.

신뢰할 수 없는 기후 조건을 가졌던 메소포타미아의 문명과는 달리, 이집트는 해마다 일어나는 나일 강의 범람에 의지할 수 있었

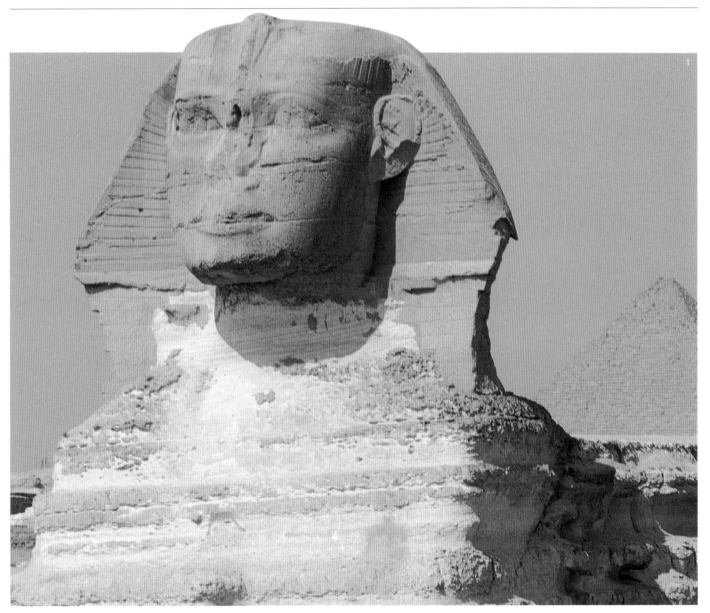

다. 주기적으로 반복되는 범람은 이집트 문명 발전에 지대한 영향을 미쳤다. 남쪽의 수위(水位)는 6월부터 계속해서 높아지기 시작했고, 9월에 멤피스에서 최고로 높아졌다. 이집트인들은 범람이 지나간 후 농작물을 심었고, 5월 초에 추수했다.

이집트인들은 이렇게 반복되는 패턴을 확신하고 있었기 때문에 여러 가지 문제가 내재되어 있는 태음주기를 거부하고 365일로 이루어진 역법을 채택할 수 있었다. 나일 강은 능률적인 통신 체계를 제공해 효과적인 중앙집권 국가가 발달할 수 있도록 하였다. 또, 나일 강은 상품 운송을 용이하게 해주었는데,

특히 주변 산에 있는 채석장에서 생산한 무거운 건축용 석재를 쉽게 운반할 수 있었다.

이집트 사회

이집트 사회는 영속성과 안정성에 기초를 두고 있었다. 그 사회의 가장 꼭대기에는 파라오가 있었는데, 그는 일종의 행정관 우두머리라고 할 수 있는 장관부터 서기까지, 다양한 사람들로 이루어진, 고도로 조직화된 관료층을 통하여 권력을 행사하였다. 이집트는 메소포타미아 문자에 고무되어 표의 문자와 음성 기호를 결합한 독특한 문자 체계를 만들어내었다. 서기에게 공식적인 지위가 주어진 것으

로 보아 문자 체계가 얼마나 복잡했는지, 그리고 문자가 이집트인들의 생활에서 얼마나 중요한 역할을 담당하였는지 짐작해 볼 수 있다. 서기는 이집트 사회의 관리 계급에 속해 있었으며 세금을 사정하는 기준인 농작물의 산출에서부터 법률을 위반하는 사람들에게 주어지는 형벌까지, 광범위하고 다양한 주요 정보를 기록하였다.

이집트 문명의 안정성은 부분적으로는 파라오의 절대적인 권력에서 나온 것이라고 설명할 수 있다. 사람의 모습을 한 신이라는 파라오의 지위는 종교적 권력과 정치적 권력을 통합하였다. 파라오는 호루스 신으로서 나

1. 대 스핑크스
기자 제4왕조, 기원전 2600년경.
사자의 몸에 파라오의 머리가 붙어 있는 이 거상은 최고의 지력과 체력을 상징하는 것으로 원래는 카프레 왕의 피라미드에 부속된 거대한 건물과 기념물 복합 단지의 한 부분이었다.

2. 고대 이집트와 나일 강 골짜기의 지도

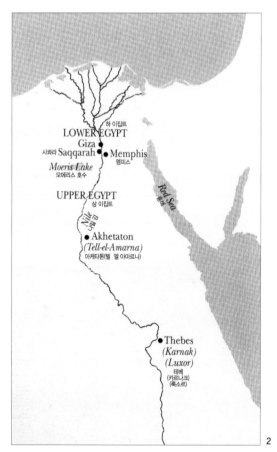

4. 회계원의 석비
피렌체 국립 고고학박물관, 돌, 제12왕조, 기원전 1991~1786년.
이 복잡한 상형문자판은 이집트의 무덤에서 발견된 것이다. 그림 기호와 표음 기호를 결합한 문자는 신에게 기도를 전달하여 불멸의 생존을 확보하게 해주는 역할을 하였다.

3. 호루스에게 젖을 먹이는 이시스
이집트 박물관, 바티칸, 돌, 기원전 1세기.
신성의 상징인 뿔 달린 머리 장식을 쓴 이시스는 종종 아들인 호루스에게 젖을 먹이는 모습으로 묘사되었다. 이러한 이미지는 기독교 도상의 발전에서 선례가 되었다.

라를 통치하였고, 사망 후에는 오시리스 신이 되었다. 이집트 신화에 따르면, 호루스는 오시리스와 그의 여동생이자 아내인 이시스 사이에서 태어난 아들이었다. 그는 악의 신인 삼촌 세스가 오시리스를 죽인 후에 수태되었다. 세스는 오시리스의 몸을 갈기갈기 찢어 흩어놓았으나, 당시 신비롭게도 호루스를 배고 있던 이시스가 몸 조각을 찾아 다시 하나로 만들었다. 이집트의 신들은 자연의 힘을 구체화한 것이다.

다른 관점에서 보면, 호루스는 하늘 신이었고, 종종 위대한 태양신인 레와 동일하게 간주되기도 했다. 다른 신들도 역시 레와 동일시되었는데, 특히 아몬이 그러했다(아몬-레 숭배는 신왕국 시기의 국교(國敎)에서 중요한 요소가 되었다). 호루스와 이시스의 복잡한 관계는 이집트 신화의 전형이며, 다양한 신화 해석은 일관성이라는 요소가 종교적인 믿음을 강화하는 데 필수적인 것은 아니라는 사실을 말해준다. 이집트 종교의 중심 신화 속 주인공인 호루스와 파라오의 동일화는 국민과 신을 잇는 직접적인 연결 고리를 만들어 내었다.

피라미드

파라오라는 인물은 종교적 권력과 정치적 권력을 모두 가진 존재였기 때문에 고대 이집트의 왕실 건물은 종교적인 의의를 가지고 있었다. 초기 파라오들의 무덤은 지하에 매장실을 두고 그 위를 돌조각으로 산처럼 덮은 형태로, 이것은 혼돈의 물결에서 나온 전지전능한 신이 만들어낸 태고의 언덕을 환기시키는 모양이었다. 이러한 관념은 메소포타미아의 신화와 이집트의 신화에서 공통되는 것이었고, 두 지역의 건축물 모두에서 시각화되었다. 제세르 왕(기원전 2600년경)의 피라미드는 이러한 개념의 연장이다.

계단으로 되어 있는 피라미드는 파라오가 천국으로 가는 계단을 올랐다는 것을 암시

5. 기자의 피라미드
제4왕조.
초기의 계단식 외관은 매끈한 외장으로 바뀌었는데, 이러한 변화는 카프레 왕의 피라미드(왼쪽 피리미드) 꼭대기 부분에 아직 남아있는 부분으로 확인할 수 있다.

6. 아누비스
이집트 박물관, 바티칸, 채색된 돌, 제11왕조, 기원전 1085~950년.
이집트의 죽음의 신인 아누비스의 이미지는 무덤 장식에 흔히 쓰였다.

7. 제세르 왕의 계단 피라미드
사카라, 제3왕조, 기원전 2700년경.
이 인공 산은 제세르 왕의 지하 무덤을 보호하기 위해서뿐만 아니라 표시하려는 의도에서 만들어진 것으로 파라오의 신성함을 반영하고, 혼돈의 물에서 나온 창조의 언덕을 상징하는 힘의 이미지를 만들어 내었다.

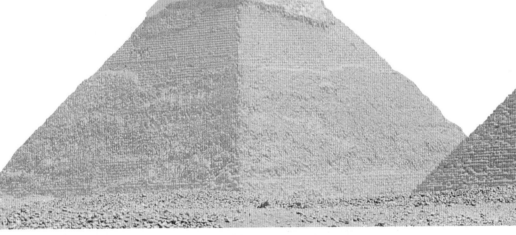

5

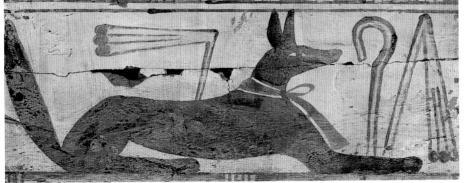

7

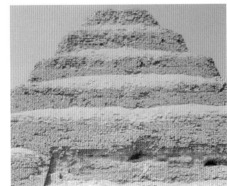

한다. 매장실을 건축물 내에 만들어 넣은 후대의 피라미드는 매끄럽고, 더욱 성스러운 느낌을 주는 외관을 선호하여 이러한 관념을 버리고 눈에 보이는 계단을 없앴다. 원래 왕가의 무덤은 왕가의 일원이나 총애의 표시로 허가를 받은 왕실의 관리들이 세운, 더 작은 무덤들로 둘러싸여 있었다.

고왕국과 중왕국 시기 전반에 걸쳐 왕가의 무덤은 일반적으로 피라미드 형태로 건설되었다. 그러나 신왕국의 파라오들은 단호하게 전통과 단절하고 테베 주변의 언덕, 이른바 왕들의 계곡에 그들의 무덤을 숨기기로 했다. 이 시기의 무덤들은 곁방과 매장실로 연결된 복잡한 구조의 복도가 특징이다. 의식 행렬을 암시하는 구조 역시 신왕국의 신전과 궁전 설계에 주요한 요소였는데, 이는 더욱 정교해진 궁정 의식 행사를 반영한 결과이다. 카르나크에 있는 아몬 신전의 수수한 중심부는 줄지은 탑문과 안뜰이 더해져 확장되었고 이로 인해 성소로 향하는 장엄한 길이 만들어졌다.

내세의 삶
고대 이집트인들의 생활에 대해 알려진 사실의 대부분은 무덤에 보관되어 있던 물건을 통해 얻은 것이다. 그러나 이집트인들에게 이런 물건들은 조상들의 신분이나 생활 양식 이상의 의미가 있다. 이집트인들은 이런 물건에 소유자의 영원한 삶을 보장해주는 마법이 스며들어 있다고 여겼다.

궁정의 관리들은 파라오의 무덤을 본 따, 자기 사유지에서의 생활을 그린 장면들로 매장실을 장식하였다. 고인의 조각상에는 영원한 삶을 허락해주는 단어들이 새겨졌다. 석비에는 신에게 바치는 제물이 그려지기도 했는데, 이는 내세에서 영원히 예배식을 치를 수 있게 해주는 조처였다. 모형과 부조, 벽의 장식은 농작물의 생산과 통치에서 여가 활동까지 다양한 일상생활을 계속할 수 있도록 보장

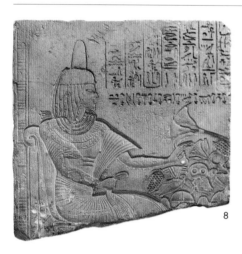

8. 석비의 조각
이집트 박물관, 바티칸, 석회석, 제18왕조, 기원전 1300년경.
이 부조의 세부는 원래 밝게 채색되어 있었으며, 이집트 회화의 법칙에 준하여 제작되었다.

9. 아몬 신전
카르나크, 제19왕조, 기원전 1314~1197년.
이집트 신전의 크기와 설계의 정확도를 보면 이집트인들의 기술적인 숙련도와 조직의 효율성이 어느 정도였는지를 알 수 있다.

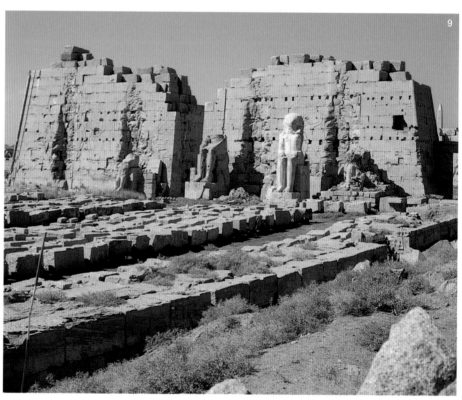

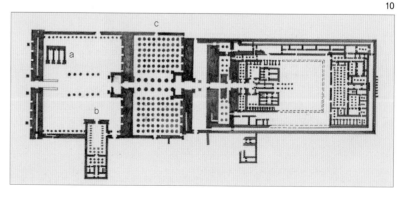

10. 아몬 신전의 평면도
카르나크, 제19왕조, 기원전 1314~1197년.
a) 세티 2세의 신전
b) 람세스 3세의 신전
c) 열주전

오벨리스크

오벨리스크는 꼭대기에 피라미드가 달린 사각기둥으로, 이집트의 힘을 나타내는 중요한 상징물이었다.

오벨리스크의 형태는 초기 이집트에서 윗부분이 원뿔 모양인 바위를 우상으로 숭배하던 전통에서 유래하였다. 오벨리스크는 신왕국 시기(기원전 1550~1200년경)까지 일반적으로 신전의 출입구에 기념 구조물로 쌍으로 세워졌으며, 종교 의전과 칙령에 대해 언급하는 상형문자로 장식되고, 해당 신전의 신에게 헌납되었다.

오벨리스크는 바위의 표면에서 떼어내지 않은 상태에서 세 면이 조각되었다(마지막 면은 전체 기둥을 바위에서 잘라낸 다음에 완성되었다). 특별히 건조한 배로 나일 강 하류까지 운반되었고, 밧줄과 도르래를 이용해 땅에 내려지고 세워졌다. 이집트 오벨리스크 중 가장 큰 것은 약 42미터 정도인데 아스완의 채석장에 아직 남아있다.

외국인들은 오랫동안 오벨리스크에 강한 매혹을 느껴왔다. 이집트의 힘을 상징하는 오벨리스크는 또한 이집트 장인들이 지녔던 우수한 기술력의 증거가 되기도 한다. 아시리아의 왕인 아슈르바니팔은 기원전 7세기에 자신의 군대가 거둔 승리의 상징으로 테베에서 오벨리스크를 약탈해갔다. 로마의 정복자들도 역시 상당히 많은 오벨리스크를 운반해 갔다. 그중 두 개는 클레오파트라의 바늘이라고 알려져 있는데, 현재 각각 뉴욕시와 런던에 세워져 있다.

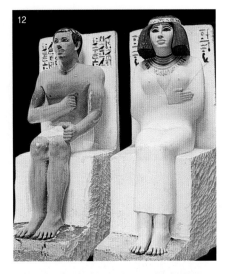

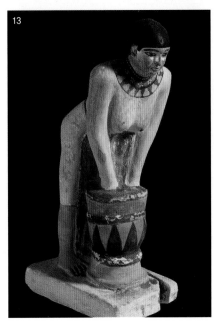

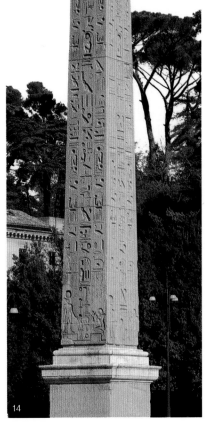

11. 소 검사
이집트 박물관, 카이로, 나무, 제11왕조, 기원전 2134~1991년.
이 장식품은 재상인 메켓-레의 무덤에서 나온 것이다. 재상은 차양 밑에 앉아 있고, 그의 서기들은 가축 떼의 크기를 기록하고 있다.

12. 라호텝과 노프레트
이집트 박물관, 카이로, 채색된 석회석, 제11왕조, 기원전 2600년경.
노프레트가 걸치고 있는 의복과 장신구, 특히 그녀의 밝은 피부색으로 라호텝이 가진 부와 노프레트의 여성스러움을 짐작할 수 있다.

13. 맥주를 조조하는 노예
피렌체 국립 고고학박물관, 채색된 돌, 제5왕조, 기원전 2400년경.
죽음 후에도 삶이 연속되도록 하기 위해 일상생활을 묘사한 장식품을 무덤에 넣었다.

14. 오벨리스크
산타 마리아 델 포폴로 광장, 로마.
약 24미터 높이의 이 오벨리스크는 헬리오폴리스에 있는 태양신의 신전에서 옮겨진 것이다. 아우구스트 황제가 이 오벨리스크를 로마로 가지고 왔으며 원래는 원형 대경기장의 상석에 놓여 있었다. 교황 식스투스 5세가 현재의 위치로 옮겼다.

하였다. 파라오의 지위와 부는 관의 복잡한 구조와 사치스러운 장식으로 표현되었다. 영원불멸의 사상은 피라미드의 안에 있는 내용물에만 구현되어 있는 것이 아니라 미라를 만드는 정교한 의식에도 나타나며, 최대한 단단한 돌, 즉 화강암을 매장실의 바닥에 사용하였다는 사실에도 드러난다. 도굴꾼들만 없었더라면, 이 무덤들은 오늘날까지도 완전한 상태로 남아있었을 것이다.

관례와 양식
이집트의 미술은 정해져 있는 관례를 따랐다. 정리된 느낌과 양식적인 발달이 없었다는 특성은 이집트 사회의 안정적이고 보수적인 성질을 반영하는 것이었다. 사람의 모습을 표현할 때는 기하학적인 격자 눈금에 따라 신체의 각 부분 간의 비례 관계를 일정하게 유지했다. 이차원적인 사람의 형상은 독특한 방식으로 그려졌는데, 머리와 다리는 옆모습으로 묘사되었고 눈과 상체는 정면에서 본 모습으로 그려졌다. 그리고 앉아 있는 인물은 전형적으로 두 손을 무릎에 올리고 있는 모습으로 표현되었다.

이러한 이미지들의 기능을 고려해보면, 사실성보다 완전함이 더 중요했다는 것을 알 수 있다. 사회적 지위는 언제나 상대적인 크기를 통해서 강조되었다. 아마 이러한 방법이 지위의 상하 관계를 나타내기에 가장 효율적인 방식이었을 것이다. 그래서 남자들은 부인이나 아이들보다 더 크게 묘사되곤 했다. 그러나 왕과 왕비를 묘사한 작품에서 남편과 아내는 종종 같은 크기로 표현되었는데, 이것으로 파라오의 왕위 계승에서 여성이 중요한 역할을 담당했다는 사실을 알 수 있다(왕권은 장녀에게 넘어갔고, 통치권은 그녀의 남편에게 전달되었다).

파라오의 신성한 지위는 이상화하여 표현한 초상과 인물의 자세에 반영되어 있다. 그러나 신하들의 경우에는 파라오의 초상과

15. 들새를 사냥하는 투탕카멘
이집트 박물관, 카이로, 제18왕조, 기원전 1340년경.
투탕카멘의 무덤에서 나온 이 상아 판은 정교하게 장식된 상자의 한 부분으로 왕실의 여가 활동을 묘사하고 있다.

16. 이집트 미술의 인물 표현에서 전형적인 인체 비례와 자세를 격자 눈금이 그려진 종이에 그린 것.

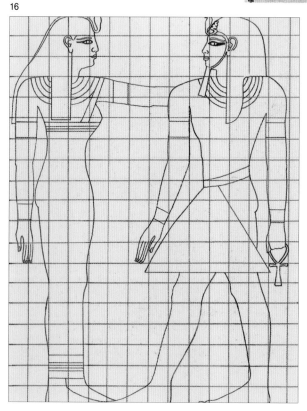

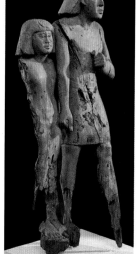

17. 하토르 여신과 파라오 세티 1세
피렌체 국립 고고학박물관, 채색된 돌, 제19왕조, 기원전 1292년경.

18. 부부
루브르 박물관, 파리, 나무, 기원전 2500~2200년.

같은 관례에 얽매이지 않아서 훨씬 더 사실적으로 접근한 초상화를 제작할 수 있었다. 남자들은 종종 아내보다 더 어두운 피부색으로 묘사해 야외에서 일하는 남자들의 생활과 편안하고 한가한 여자들의 생활을 대조적으로 나타냈다. 현재까지도 시종일관 사용되고 있는 표현 방식이다. 의상 스타일의 변화를 통해 신왕국 시기 동안 왕실 생활이 더욱 화려해졌다는 사실을 알 수 있다. 사람들은 단순한 흰색의 직물 대신 색이 있고 더 감각적인 스타일로 재단된 소재를 사용하였으며, 굉장히 커다란 귀걸이를 달았다.

건축 자재

이집트에는 천연자원이 풍부했다. 동쪽의 사막에서는 많은 양의 금이 생산되었다. 사람들은 석회석과 사암을 대규모로 채취하여 왕의 무덤과 신전, 궁전의 건축 자재로 사용했다. 전통적인 진흙 벽돌 대신에 중요한 건축 기념물에는 돌을 사용했는데, 이는 근본적으로 내구성 때문이었다. 이집트인들은 돌의 사용이라는 측면에서는 혁신자였고, 채석기술 면에서는 선구자였다.

돌은 육상에서의 수송 거리를 최소화하기 위해 홍수의 물을 최대한 이용하여 거룻배로 나일 강을 따라 운반되었다. 이집트인들이

도르래나 손수레 같은 노동 절약 장치를 즉각 만들어낸 것은 아니었다. 오히려 풍부한 인력에 의존하였다. 채석장과 건설 현장 주변에 건축과 기념물의 장식에 필요한 많은 노동자를 수용할 숙박 시설이 세워졌다. 국가가 주도해 다른 건축 자재, 특히 목재를 수입하였다. 구리와 터키석은 왕실의 보호 아래 시리아에서 채굴되었고, 남부의 아프리카 부족민들은 상아와 흑단을 이집트산 상품과 교환하였다. 많은 대규모 건축 사업 계획으로 인해 새로운 공예 전문가 계층이 생겨났다. 거주 노동자들처럼, 이 장인들도 물품으로 대금을 받았는데, 일반적으로 곡물이나 그 밖의 식료

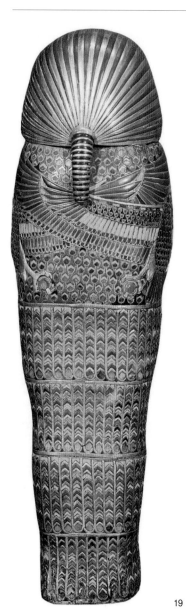

19

19. 투탕카멘의 석관
이집트 박물관, 카이로, 제18왕조, 기원전 1340년경.
법랑과 보석으로 장식한 순금은 19세에 사망한 이 파라오의 부와 권력을 나타낸다. 파라오의 미라가 관 안에 안치되었고, 그 관은 다시 두 개의 큰 관 속에 봉인된 후에 석관에 넣어졌다.

20. 서기 좌상
루브르 박물관, 파리, 사카라 출토, 채색된 석회석, 제5왕조, 기원전 2490년경.
복잡한 상형문자를 구사하도록 훈련을 받은 서기는 고대 이집트에서 이례적으로 높은 신분을 부여받았다.

20

품을 받았다.

아케나텐 왕의 치세

이집트 미술은 근본적으로 종교적인 맥락에서 만들어진 것이다. 예술적인 이상을 결정하는 데 있어 파라오가 담당했던 중요한 역할은 아멘호테프 4세(기원전 1379~1362년)의 치세로 가장 잘 설명된다. 그의 전임자인 아멘호테프 3세의 지배하에서, 궁정 생활은 전례 없는 수준까지 사치스러워졌다.

그러나 아몬신을 모시는 사제들의 권력이 점점 더 커지자, 국교가 파라오의 지위를 위협하게 되었다. 이에 반발하여 아멘호테프

4세는 국교를 바꾸어 단일 최고 신, 즉 태양 원반(아텐)을 섬기도록 하였다. 그는 자신의 이름을 아케나텐으로 바꾸고 테베에서 아케타텐(현재의 텔 엘-아마르나)으로 수도를 옮겼으며, 아몬 신의 조각상에서 비문(碑文)을 모두 지워버렸다. 새로운 사고방식은 미술에도 신중하게 반영되어 작품들은 더욱 자유로운 방식으로 제작되었다. 뾰족한 모서리가 사라지고 더욱 둥글린 형태가 사용되었다. 경직성과 딱딱한 이미지는 더 자유롭고 질서 정연한 이미지로 바뀌게 되었다. 아케나텐과 그의 아내는 가족과 함께 놀고 있는 모습으로 묘사되었는데, 이는 전통적인 방식으로 그린 파라

오의 전지전능한 비인간적인 모습과는 현저하게 대조적이다. 그러나 최초의 일신교 신앙을 만들어낸 아케나텐의 종교 개혁은 오래가지 않았다. 그의 상속자인 투탕카멘은 전통 종교를 되살렸고, 아톤을 모신 신전을 파괴하였으며 이전의 미술 양식을 부활시켰다.

크레타

이집트는 지중해 동쪽에 있는 다른 문명과 접촉하고 있었다. 이집트에서 발견된 많은 양의 크레타와 미케네 도기와 같은 고고학적인 증거를 보면 이들 문명 간에 강한 무역 연계가 있었음을 알 수 있지만, 크레타나 미케네에 대

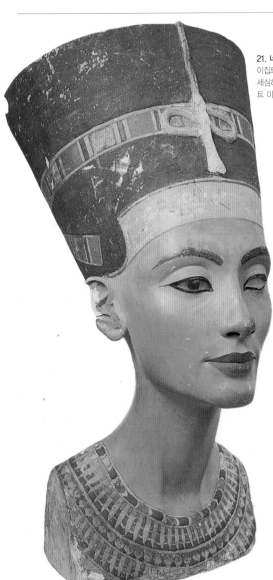

21. 네페르티티 여왕의 흉상
이집트 박물관, 베를린, 채색된 석회석, 제18왕조, 기원전 1360년경.
세심하게 균형을 이룬, 섬세하게 마감된 이 정교한 미인상은 이집트 미술에서는 이례적인 작품이었다.

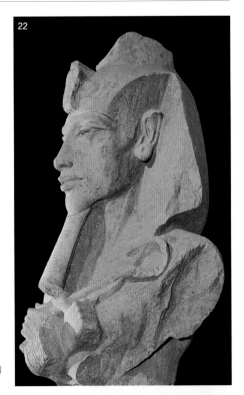

22. 아멘호테프 4세(아케나텐)
이집트 박물관, 카이로, 돌, 제18왕조, 기원전 1365년경.
이 길쭉한 두상은 아케나텐이 세워 태양신에게 바친 신전에서 발굴된 것으로, 권위의 이미지는 간직하고 있으나 이전의 미술 전통이 파괴되었음을 보여준다.

23. 아케나텐과 그의 가족
이집트 박물관, 카이로, 텔 엘-아마르나 출토, 채색된 석회석, 제18왕조, 기원전 1360년경.
아케나텐의 종교 개혁은 인물 초상에도 극적인 영향을 미쳤다. 이전의 엄격한 양식을 대신해 형태를 더 부드럽게 묘사하는 기법을 사용하게 되었고, 성스러운 지배자의 가족을 더욱 친근한 이미지로 그리게 되었다.

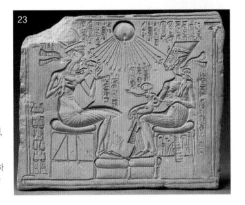

해 알려진 사실은 놀랄 만큼 적다. 호메로스가 자신의 서사시, 『일리아드』와 『오디세이』에서 미케네의 문화를 언급해 불후의 명성을 주었고, 후기의 그리스 문헌에서 크레타의 미노스 왕에 대해 서술한 내용을 찾을 수 있지만, 크레타의 미노스 문명과 그리스 미케네 문명의 유물은 19세기까지 발견되지 않았다. 고고학자들은 19세기가 되어서야 고전 문학 작품에서 찾아낸 실마리를 쫓는 데 성공하였다.

크레타 권력의 중심은 크노소스에 있는 궁전이었다. 궁전의 복잡한 구조는 반복적인 증축과 계속되는 보수 작업의 결과로, 아마 다이달로스의 미궁 신화는 이 궁전 구조를 기초로 탄생하였을 것이다. 대부분 복원된 궁전의 규모와 장식을 보면, 당시 진보된 문명이 존재하였음을 알 수 있다. 두 개의 다른 음절 문자(A형 선형문자, B형 선형문자)가 새겨져 있는 진흙 서판으로 미노스 문명에 문자가 존재하였음이 입증되었다.

A형 선형문자는 아직 해독되지 않아 미노스 문명을 이해하는 데 걸림돌이 되고 있다. 신성한 뱀을 쥐고 있는 여신(그림 25 참고)과 같은 조각품이나 황소 머리 모양의 술잔(그림 24 참고)은 일반적으로 종교와 관련이 있는 것으로 추측된다. 미노아 문명은 기원전 1450년경에 돌연히 멸망했다. 근처의 산토리니에서 일어난 화산 폭발 때문이라는 의견이 그럴듯하기는 하지만 아마 사실이 아닐 것이다. 더 믿을 만한 이론은 미케네를 중심으로 하는 그리스 본토에서 호전적이고 영토 확장주의적인 문화가 번성하였기 때문이라는 것이다. 이 이론은 크노소스에서 발견된 B형 선형문자의 존재로 입증되는데, B형 선형문자는 이미 해독되었고 일종의 그리스 문자로 밝혀졌다.

미케네

미케네인들은 기원전 2000년경에 그리스에 도래하여 토착문명에 동화되었다. 미케네는

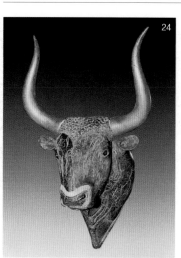

24. 황소 머리 모양 각배(술잔)
고고학박물관, 헤라클리온, 동석(凍石), 기원전 1500년경.
크레타 미술 전반에 나타나는 소의 이미지와 크노소스 궁전의 미궁 같은 구조 때문에, 크레타는 테세우스와 미노타우로스가 등장하는 고대 그리스 신화를 연상시키게 되었다.

25. 뱀의 여신
고고학박물관, 헤라클리온, 테라코타에 유약을 칠함, 기원전 1550년경.
우아하고 여성미가 넘치는 이 작은 조각상은 뱀을 쥐고 있는 종교적인 인물을 묘사한 것이다. 이 작품은 이집트 종교 미술의 양식화된 이미지와 공통점이 거의 없다.

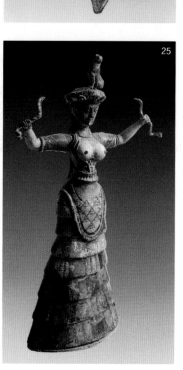

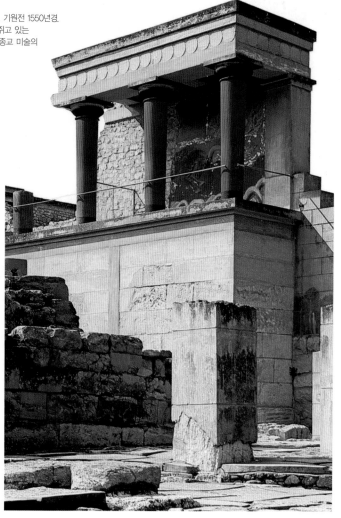

26. 궁전, 북쪽 입구
크노소스, 기원전 1600년경.
대거 복구되고 다시 칠해진 이 출입구는 주식(柱式)의 발단이 어떠했는지 말해준다.

아테네를 포함한 몇 개의 반독립 국가를 지배했다. 초기 미케네 문명은 미노스 문명에 많은 영향을 받았지만, 후기에는 독자적인 형태와 양식을 발전시켰다.

미케네인들은 **톨로스**라는 독특한 원형 건축물을 개발하여 왕의 무덤을 건설하였다. 그들은 무덤을 값비싼 물건으로 가득 채웠으나 그 의도는 아직 밝혀지지 않았다. 왕궁은 마치 요새(要塞)처럼 지어졌는데, 이는 영토와 재산을 획득하는 데 군사력이 중요한 역할을 했다는 사실을 말해준다.

미케네 문명은 기원전 12세기에 몰락하였다. 당시는 지중해 동부에 트로이 전쟁을 비롯한 전반적인 사회적 불안이 만연했던 시기였다. 그리스 지배권은 미케네에서 북쪽에서 침략해온 도리스 부족에게 넘어갔다. 도리스 문명의 발전은 고전 그리스가 등장하는 발판이 되었다.

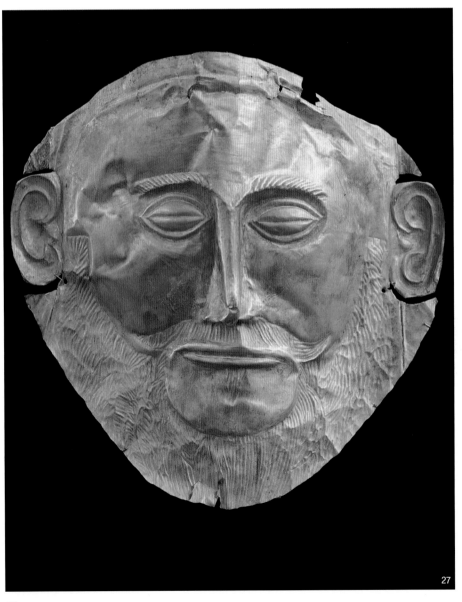

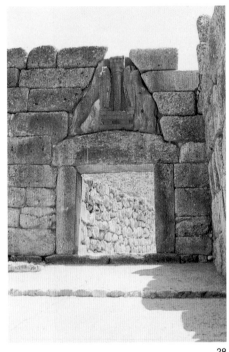

27. 장례용 가면
아테네 국립 고고학박물관, 금, 기원전 1500년경.
왕의 무덤에서 발견된, 이 견고한 장례용 가면은 왕의 것이었다. 이 가면은 호메로스가 일리아드에서 불후의 명성을 부여한 아가멤논 왕의 가면으로 취급되기도 한다.

28. 사자문(獅子門)
미케네, 기원전 1250년경.
미케네의 이 육중한 방어용 문으로 이 초기 그리스인들의 군사 문화를 짐작해볼 수 있다.

기름지고 배수가 잘 되는 황허 강 계곡은 기원전 5000년경 중국 원시 농경 사회의 시작에 이상적인 풍토가 되었다. 신석기 시대의 유적지에서는 많은 양의 석기와 정교하게 장식된 자기가 발굴되었다. 후대 중국 문화의 특징이 되는 누에와 옥의 연대가 기원전 2000년까지 거슬러 올라갈 수 있다는 사실도 입증되었다. 상왕조(기원전 1550~1030년경)의 출현과 더불어 중국 문화는 더욱 명확한 특징을 띠기 시작했다.

상(商) 왕조

고대의 문헌에 언급된 상 왕조에 대한 내용은

제4장

중국의 문명과 왕조

초기의 중국 미술

최근에야 고고학적인 증거로 입증될 수 있었다. 점을 치는 데 사용되었던 뼈에 뚜렷하게 새겨진 문자는 현대 중국 한자의 원형이라고 할 수 있는, 기호를 이용한 문어(文語)가 그 당시에 존재하였다는 사실을 나타낸다. 허난 성의 안양(安陽)과 다른 곳의 유적에서는 정착한 도시 사회가 존재했다는 증거가 발굴되었다. 그러나 가장 화려한 상 왕조의 유물은 무덤이다. 상의 통치자들은 자신이 소유했던 모든 소유물과 함께 묻혔고, 대규모의 인신공양(人身供養)이 있었다. 상 왕조의 무덤에서 발견된 물건 중에는 정교하게 장식된 청동기가 여러 개 있는데, 이를 통해 당시 상당한 기

술력이 발달하였음을 알 수 있다. 이러한 의식용 제기는 조상의 혼을 위해 음식과 술을 바치려고 제작한 것이다. 이렇게 조상의 혼을 모시는 것은 고대 중국의 종교 관행에서 핵심적인 특징이었다. 제사 의식의 각 단계에 맞춰 서로 다른 모양의 제기가 고안되었다는 사실에서 이러한 의식용 제기가 얼마나 중요하게 여겨졌는지 알 수 있다.

정(鼎)은 불 위에 바로 얹어 음식을 요리하는 데 사용되었으며, 아래에 달린 다리는 열을 전달시켜주는 기능을 했다. 가는 술을 데우는 그릇이다. 그리고 준(尊)은 이전에 토기로 제작되었던 그릇에서 유래한 것인데, 신

에게 술을 올리는 데 사용되었다.

주(周) 왕조

상 왕조는 점차 쇠락하고 결국 주(周)라고 하는 반(半) 유목민족에 의해 멸망하고 말았다. 주 왕조(기원전 1027~256년) 하에서 왕국은 여러 개의 봉건 국가로 나뉘어 통치되었다. 상 왕조의 전통은 이어졌다. 그리고 형태와 장식이 더욱 화려한 청동기로 미루어보아 궁정의 제식이 더욱 정교해졌다는 사실을 알 수 있다.

이번에는 주 왕조의 세력이 약해졌다. 주 왕실이 왕국 내 문화적 화합의 중심으로 남아

있기는 했지만, 여러 봉건 국가가 권력을 장악하려 싸웠다. 정치적으로 혼란하고 사회적으로 불안정하던 이 시대가 지적인 사상이 발전하는 매우 중요한 시기가 되었다. 많은 철학 유파가 번성하였는데, 모두 도덕적이고 정치적인 타락을 치유할 수 있는 구제책을 찾으려 하였다.

동시대의 그리스 도시 국가에서도 유사하게 철학이 발전했다는 점이 주목할 만하다. 그러나 그리스와는 달리, 중국인들은 전통적인 조상 숭배에 필수적인 요소였던 군주제통치가 타당한지에 대해서는 의문을 제시하지 않았다. 공자는 소크라테스가 출생하기 10년

1. 양사오(仰韶) 토기
테라코타, 신석기 시대.
중국 신석기 시대의 이 토기는 메소포타미아, 이집트, 그리고 인더스 계곡의 고대 문명과 동시대에 제작된 것으로, 물레로 만들어졌으며 추상적인 무늬로 정교하게 장식되었다.

2. 정(鼎)
정저우, 허난성 출토, 청동, 상.
20세기가 되어서야 발견된 상 왕조의 무덤에서는 청동으로 만든 의식용 제기, 옥, 무기와 전차부터 제물로 바쳐진 인간의 뼈까지 다양한 유물이 대량으로 출토되었다.

3. 세 발 달린 취사기
테라코타, 신석기 후기.
이런 모양으로 발이 세 개 달린 그릇은 불 위에 얹어 사용했다.

2

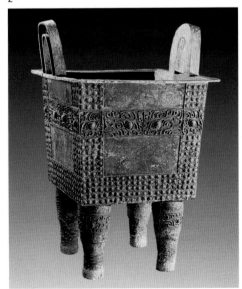

3

전인 기원전 479년에 사망하였다. 그는 고위 관직에 오를 수 있는 권리는 혈통이 아니라 실력에 근거하여야 한다는 개념을 소개하였다. 공자는 권력자에 대한 충성과 존경에 기초를 둔 정치 체계가 평화와 질서를 보장한다고 생각했다. 다른 유파들은 의견이 달랐다. 법가(法家) 사상가들은 국가 권력은 엄격한 법률로 집행되어야 한다고 믿었다. 도교 사상가들은 우주의 원리, 도에 순응하는 것을 기초로 하는 더욱 신비주의적인 철학을 발전시켰고 자연과의 조화를 추구해야 한다고 역설하였다. 이러한 도교 사상은 중국의 도자기와 회화 발전에 큰 영향을 미쳤다.

진(秦)의 첫 번째 황제

로마인들이 지중해의 패권을 두고 다투던 시기에, 중국에서도 비슷한 싸움이 벌어졌다. 가장 강력한 국가들이 이전의 주 왕조의 영토를 장악하려고 싸웠다. 결국 진 왕조(기원전 221~207년)가 단일 군주 아래 나라를 통일하였다. 그는 스스로를 진시황제(진의 첫 번째 황제)라 불렀는데, 이는 중국의 신화 속에 등장하는 반신(半神) 제왕들을 떠올리게 하려는 의도에서 만든 이름이었다.

시황제의 치세는 중국 사회에 중요한 변혁을 몰고 왔다. 주 왕조의 흔적은 모두 파괴되었으며, 이전의 봉건 영주들도 쫓겨났다.

제국은 하나의 언어와 단일한 법전 아래 정비되었고 각각의 행정 구역에서 정부 관리가 법 집행과 징세를 담당하였다. 법가 사상가인 한비자(韓非子)의 영향으로 국가의 군사적 성공에 직접적으로 공헌하지 않는 직업은 매도되었고, 그래서 많은 학자가 사형을 당했다. 당시 많은 책이 불태워졌는데, 특히 역사서와 철학서가 소실되었고 의학과 농업에 관한 문서는 대체로 피해를 면했다. 도량형과 축의 너비가 규격화되었다. 품질을 보장하려는 노력의 일환으로 상품에는 생산자를 밝히는 기호를 찍었다.

시황제는 건축에 막대한 후원을 하였다.

5

6

4. 준(尊)
링바오, 허난성 출토, 청동, 상.
중국의 청동기를 만드는 데 사용되었던 거푸집은 테라코타로 만들었으며, 완전한 모양으로 짜 맞춘 다음에 녹인 청동을 가득 부었다.

5. 가
흐어지아, 산시성 출토, 청동, 상.
상 왕조 시대의 이 청동 주기는 이전에 토기로 제작되었던 그릇 모양에서 파생된 것이다. 그러나 청동이라는 새로운 재료를 이용했기 때문에 더욱 세련된 모양의 다리 세 개를 만들어 붙일 수 있었으며, 이 주기의 경우에 봉황새 장식을 세울 수 있었다.

4

7

6. 비단 그림
창사, 후난성, 주 왕조의 무덤에서 출토, 전국 시대 후기.
신석기 시대 중국에도 비단이 있었을 것으로 추정되나, 용을 타고 하늘로 올라가는 사람을 그린 이 비단 그림이 지금까지 발견된 것 중에 가장 오래된 작품이다.

7. 준(尊)
청동, 상 왕조 후기 혹은 주 왕조 초기.
후기의 청동기는 동물이나 새 형상을 흉내 내어 만드는 등 그 모양이 더욱 화려해졌다.

그의 거대한 궁전에는 자신이 정복했던 봉건 영주들의 궁전을 본 떠서 만든 일련의 방이 줄 지어 있었다. 그러나 시황제의 권력을 나타내 는 최고의 상징물은 죄수들이 건설한 만리장 성(나중에 겉에 돌을 덧대었음)이었다. 만리장 성을 축조하는 동안 수많은 인명이 희생되었 다. 시황제가 죽음을 두려워하고 있었다는 사 실은 여러 문서에 상세히 기록되어 있다.

시황제가 황제의 지위에 오른 직후에 70 만 명의 사람들이 그의 무덤을 건축하기 시작 했는데, 무덤은 그의 불사를 보장하도록 설계 되었다. 그를 죽음으로부터 지키는 유명한 도 소 병마용(陶塑 兵馬俑)은 무덤에서 1마일 정

도 떨어진 곳에서 1974년부터 발견되기 시작 했다. 조상은 엮어 만든 돗자리와 점토로 방 수 처리된 나무 지붕 아래에 조심스럽게 매 장되어 있었다. 병마용을 보존하려는 노력이 지대했다는 사실에서 그것의 기능이 얼마나 중요했는지를 알 수 있다. 병마용이 발견된 3 개의 갱에서 말과 전차뿐만 아니라 보병과 궁노수의 도용을 포함해 7,300개 이상의 실물 크기 병용이 발견되었다.

쇠미늘 갑옷이나 장화 바닥에 박혀 있는 징의 표현 같은 면밀한 세부묘사 덕분에 병사 들은 모두 진짜 같아 보이고, 위협적으로 보 인다. 병용의 크기와 부피는 비슷하지만 얼굴

의 생김새는 매우 달라서 이것이 진짜 군인들 이 모인 군대라는 느낌을 더욱 강하게 만든 다. 나무로 만든 탈것은 먼지가 되어버렸지만 무덤 근처에서 발견된 청동 전차는 건재하다. 그 전차는 아마 황제 가족의 소유였을 것이 다. 전차에 사용된 더 값비싸고 튼튼한 재료 로 그들의 높은 지위를 짐작할 수 있다.

시황제는 기원전 210년에 사망했고, 그 의 아들이 뒤를 이었으나 4년 후에 암살당했 다. 진 왕조는 오래가지는 않았으나 중국 역 사에서 가장 중요한 국가 중 하나였다. 중국 은 단일한 군주 아래 통일되었고, 그 황제는 고도로 조직화한 관료정치를 이용해 권력을

8. 고대 중국의 지도
a) 만리장성. 기원전 220년 축조가 시작된 이래로
 여러 번 재건축되고 새로 겉칠이 되었다.
b) 초기의 영토
c) 221년의 한 왕조

9. 도소 병마용(陶塑 兵馬俑)
센양(咸陽), 테라코타, 진
1974년 우물을 파던 농부가 발견한 도소 병마용은
중국 최초의 황제인 시황제의 사망 후 그를 지키려
고 제작한 것이다. 시황제의 무덤에는 7,300개의
실물 크기 병용이 있으며, 그 무덤은 완성까지 38
년이 걸렸다.

10. 도소 무사용(陶塑 武士俑)
센양(咸陽), 테라코타, 진
각각의 도용(陶俑)에게 다른 얼굴 생김새를 주었을
뿐만 아니라 세부 묘사와 형태에 엄밀한 주의를 기
울였다는 사실이 황제에게 이 계획이 얼마나 중요
했는지를 나타낸다.

11. 동거마(銅車馬)
센양(咸陽), 청동, 진
바퀴의 축에서 마구의 세부 묘사와 말의 형상까지,
진짜와 같은 느낌을 내기 위해 노력을 기울이지 않
은 부분이 없다.

12. 도소 무사용(陶塑 武士俑)
센양(咸陽), 테라코타, 진

휘둘렀다. 이러한 업적을 이루어낸 진 왕조는 후대의 왕조에 중요한 본보기가 되었다.

한(漢) 왕조

한 왕조(기원전 206~서기 220년)의 건국으로 진나라가 이룩해 놓은 혁명적인 변화는 굳건해졌다. 그러나 유교가 법가 사상이 지배하던 관료정치를 대신하게 되었다. 한의 황제들은 낮은 가문 출신이며 새로운 지식 계층에 호의를 보였다. 한은 이제 시험을 통해 선발된 실력 있는 엘리트들이 지배하게 되었다. 진이 금서로 봉했던 책이 해제되었고, 한 무제는 태학(기원전 136년)을 설치하여 행정 관료를 교육했

다. 관료들은 황제에게 충성하고 학문과 과거를 중시하는 것을 자랑으로 하였다.

역사가인 사마천은 황제의 계보와 과거 중국 성군(聖君)들의 가계를 표준화하였다. 그가 저술한 중국 역사서는 중국 정사(正史)의 토대를 형성했다. 이후의 역사가들은 그를 본받아 뒤 이은 왕조에 대해 기록하고, 세계 다른 어느 역사서와도 비할 데 없이 훌륭한 체계적인 역사 기록을 남겼다. 중앙집권화된 황제의 권력은 정교한 전례와 제사 의식으로 한층 강화되었다.

나무로 지었고, 풍부한 색채와 벽화로 화려하게 장식한 한 황제들의 거대한 왕궁은 문

헌에 남아있는 묘사로만 전해진다. 황제의 무덤에는 더 내구적인 재료가 사용되었는데 무덤 안에서는 벽돌로 만든 둥근 천장과 석상, 부조가 발견되었다. 지금까지 발견된 몇 개 안 되는 한 왕조의 무덤 중 하나는(1968년) 한 무제의 형인 유승(劉勝, 기원전 113년 사망)과 그의 아내 두관의 묘이다. 두 구의 시신은 모두 옥판을 금실로 기워 만든 사치스러운 매장용 의복으로 싸여 있었다. 옥은 가공하기가 극히 어려워 값비싼 재료였을 뿐만 아니라 시신이 부패하지 않도록 보존하는 힘이 있다고 사실과 다르게 알려져 있었다.

그러나 주 왕조 말기에 철제 절단 도구가

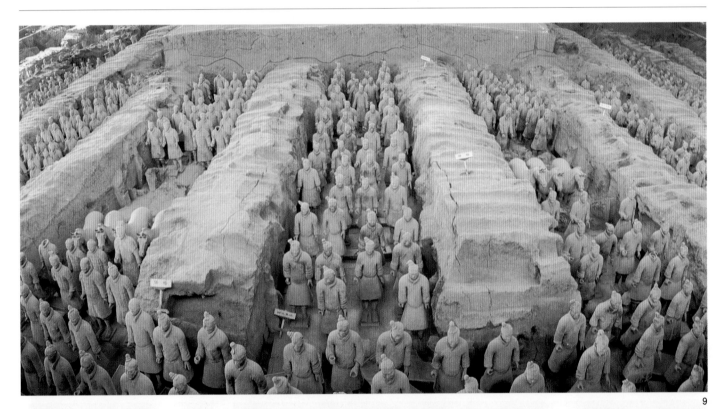

9

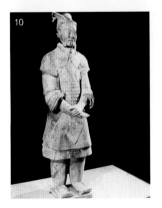

10

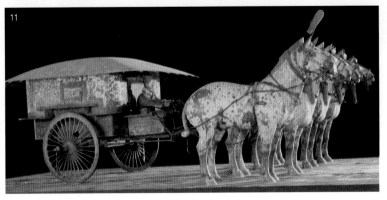

11

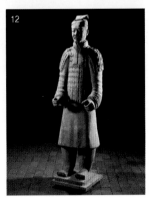

12

만들어지자 더욱 정교한 도안을 할 수 있게 되었고, 옥 제품은 더 쉽게 손에 넣을 수 있는 물건이 되었다. 원래는 종교적인 용도나 매장용으로만 사용하도록 제한되었던 옥 제품들, 예를 들면 하늘을 상징하는 납작한 원반 모양의 패(佩)는 결국 제례적인 용도가 사라지고 미적인 가치가 있는 물건으로만 간주하여 새로운 학자 계층의 수집 대상이 되었다.

한 왕조 아래 중국은 점차 번영을 누리게 되었는데 이것은 대부분 무역이 확대된 결과 얻어진 것이었다. 중국의 비단은 로마 제국 전역의 시장에서 판매되었다. 관료와 왕실의 관리들은 자신들이 벌어들인 재산으로 미술을

후원하였고, 그래서 전통적으로 황제와 귀족들에게만 제한되어 있던 미술 후원의 폭이 넓어졌다. 궁정의 엄격한 계급 제도 때문에 공적인 지위와 개인이 쓸 수 있는 지출액은 일치할 수밖에 없었다.

한편 무덤에 당연히 지위를 나타낼 수 있는 표식이 새겨졌다. 어떤 관리는 양산과 14대의 마차, 28명의 하인, 그리고 39마리의 말을 묘사하여 자신의 지위를 과시했다. 그런 무덤은 종종 시찰여행을 가는 관리와 참모들이 마차에 타고 행렬을 지어 나아가는 모습으로 장식되어 있었는데, 수행원의 수로 그 관리의 지위를 알 수 있었다. 상 왕조와 주 왕조 시기

에 확립된 방식에 따라 죽은 자는 귀중품, 특히 청동기와 함께 매장되었다.

또한 한대 무덤 속에는 돼지우리에서 대저택까지, 테라코타로 만든 다양한 건물의 모형과 일상생활에서 쓰이는 물건이 들어 있었다. 무덤에 재물을 넣던 과거의 전통은 이제 부장품으로 모형과 일상적인 물건을 넣는 방식으로 바뀌었는데, 이것은 점점 더 상징적인 성격이 강해진 제사 의식의 특성이 반영된 결과이다. 이러한 관습은 후대의 왕조에 큰 영향을 미쳤다. 한 왕조는 쇠퇴하였고, 중국인들은 제위의 위임과 연관해 새로운 개념을 만들어 냈다(왕조의 흥망은 도덕에서 타락으로 넘어

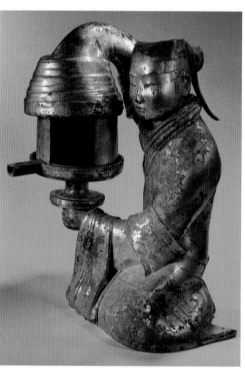

13. 등
만청(滿城) 출토, 허베이 성, 청동, 한.
여자 모양의 이 등은 두관의 묘에 매장되었던 많은 부장품 가운데 하나였다.

15. 패(佩)
덩현(鄧縣) 출토, 백옥, 한.
세공하기가 어려워 만드는 데 비용이 많이 들었던 옥 제품은 원래 중국 황제들이 종교적인 용도로 쓰거나 매장용으로만 사용하도록 제한되어 있었다.

14. 두관의 매장용 의복
만청 출토, 허베이 성, 한.
이 사치스러운 매장용 의복은 금실로 꿴 2,160개의 옥판으로 만들어졌는데, 한 왕조의 부가 얼마나 대단했는지를 보여준다.

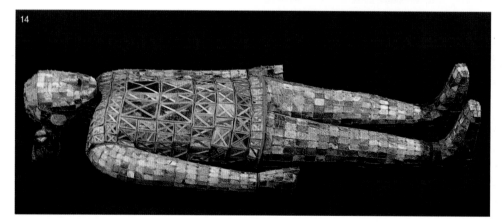

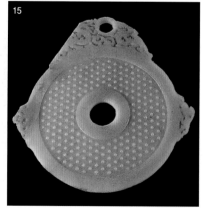

가는 추이를 반영한다).

하나의 왕조가 바르게 통치할 능력을 잃게 되면 천명(天命)이 떠나고, 다른 왕조로 옮겨간다는 것이다. 한 왕조는 서기 220년에 몰락하였고, 장기간의 혼란이 뒤를 이었다. 강력한 군주가 다시 나타나 중국 전역을 통치하게 되기까지 거의 4세기가 걸렸고, 그때 즈음에는 한 왕조가 중국 문화의 황금기였다고 알려지게 되었다.

중국 전통에서는 조상 숭배를 중요시했기 때문에 유교가 지배적인 사조로 등장하게 되었다. 유교는 곧 사회적이고 정치적인 행동을 통제하는 윤리적인 규칙이었다. 철학자로 존경받은 공자(기원전 551~479년)는 그의 저작에서 아들이 아버지에게 해야 하는 의무와 공경을 강조했다. 이것을 그대로 해석하면 가족 단위 내의 의무와 공경을 말하고, 은유적으로 보면, 사회적 맥락 속에

조상 숭배와 미술

서의 의무, 예를 들어, 황제에 대한 절대적인 충성심을 뜻하는 것이었다. 복종과 전통을 강조하는 유교 제도는 온당한 행동 양식들로 통제되었다. 온당하다는 말은 용납되기 어렵다는 말과 대립하는 개념이었다. 조상 숭배는 엄밀히 말해 종교적인 행위가 아니라 후계자들이 고인들에게 계속해서

충절을 바치는 것이다. 효성스러운 자손들은 매장실에 붙은 방에서 조상에게 제사를 지냈는데 상 왕조의 청동기는 이러한 의례의 한 요소로 고안된 것이었다. 한대 무덤의 부장품은 사후에 조상이 미치는 영향력이 중요하다는 사실을 한층 더 강조하였다. 가족 무덤에는 대나무로 만든 요리 도구와 옻칠을 한 세면 용기부터 책과 비단 옷까지 다양한 물건들이 함께 묻혔다.

16

16. 하늘을 나는 말
레이타이(雷臺), 간쑤성, 청동, 서한대, 2세기 말 혹은 3세기 초.
말은 한 왕조 권력의 상징이었다. 그러나 발굽으로 제비를 딛고 서 있는 이 세련된 청동 말에서는 맹목적인 힘보다는 우아함이 느껴진다.

17. 전차를 타고 있는 한의 관리
레이타이(雷臺)에 있는 한나라 장군의 무덤에서 출토, 간쑤성. 청동.
서한대, 2세기 말 혹은 3세기 초.
높은 지위를 나타내는 양산을 쓰고 있지 않은 것으로 보아 이 청동상의 관리는 고관들을 따르는 대규모 행렬의 일원이었을 것이다.

18. 저택 모형
스자이산(石寨山), 윈난성, 청동, 한.
고대 중국의 건축물은 대부분 나무로 지어졌기 때문에 이미 오래전에 유실되어 버렸다. 무덤에서 나온 이 조각 작품을 통해 한대 건축물의 모양을 조금이나마 알 수 있다.

19. 벽화
화림거르(和林格爾) 무덤 출토, 내몽골, 한.
중국의 분묘에 그려진 초기의 벽화에는 대체로 공식 행렬 장면이 그려져 있어 이를 통해 무덤 주인의 지위를 알 수 있다.

17

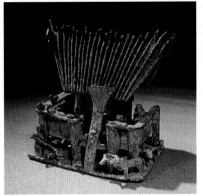

18

19

그리스와 로마

'비옥한 초승달지대'가 중동 지방에서 초기 문명 발생의 요람이 되었다고 한다면, 그리스는 서구 문명의 '발생지'라고 정의할 수 있을 것이다. 지중해의 중요한 두 세력인 그리스와 후대의 로마는 기원전 2000년경의 에게 문명기에 번성했던 문화에서 탄생했다. 이집트와 중동과 마찬가지로 크레타 역시 새로운 사상의 문화적인 토대가 되었다.

도리스의 침공 후, 그리스는 폴리스라고 하는 도시 국가로 재편되었다. 서로 다른 문화, 정치, 종교의 통일로 새로운 욕구가 싹텄고, 우수한 도시 체제 속에서 꽃을 피웠다. 그 도시의 중심에는 아크로폴리스와 아고라가 있었다.

심지어 호메로스의 서사시조차 중요한 통일의 도구가 되었다. 새로운 예술 용어가 생겨났고('인체의 치수'와 관계되는 용어도 그중 하나이다), 그것은 이탈리아 남부에 있는 고대 그리스의 식민지를 통해 퍼져 나갔다. 에트루리아가 그리스 세계와 무역을 하고 접촉했다는 사실은 기록으로 잘 남아있는데, 그 사람들조차 그리스 미술에서 영감을 받았다. 그러나 그리스 문명의 위대한 계승자는 의심할 여지없이 로마였다.

기원전 1200년	1000	800	600	500	400	300	200	150	100	50	0	50	100	150

그리스

1200 | 폴리스의 탄생 800 | 『일리아드』와 『오디세이』
750 | 지중해의 식민지
600~500 | 아테네의 민주정치, 페르시아 전쟁
흑색상(像) 항아리, 도리스 양식
500~400 | 폴리클레이토스와 이상적인 비례, 펠로폰네소스 전쟁
올림피아의 제우스 신전
400~330 | 알렉산더 대왕
알렉산드리아, 안티오크, 페르가몬 건설
프락시텔레스의 헤르메스, 초상화
기원전 300년~서기 120년 | 로마에 대항한 반란
타짜 파르네세, 죽어가는 갈리아인, 페르가몬의 신전

이탈리아

1000 | 빌라노바와 누라기안 문명
900 | 이탈리아의 에트루리아인들
753 | 로마 건설
540~440 | 로마 공화국
프레스코화로 장식된 에트루리아 무덤, 카피톨리노의 늑대
343~200 | 삼니움 전쟁
264~146 | 포에니 전쟁
250~100 | 지중해의 패권을 장악한 로마
로마의 유피테르 스타토르 신전
100~0 | 내전, 옥타비아누스, 아우구스투스
마르켈루스 원형극장, 아라 파키스
폼페이의 매몰 | 0~100
도무스 아우레아, 개선문, 콜로세움
로마의 몰락 | 100~200
트라야누스 황제의 기념주, 판테온

이집트

1610~715 | 제17~24왕조
715~332 | 제25~30왕조
305~30 | 프톨레미와 클레오파트라의 치세
로마의 속주 | 30

중국

1027 | 주 왕조
479 | 공자 사망
221 | 진 왕조
210 | 도소 병마용(陶塑 兵馬俑), 만리장성
202 | 한 왕조
136 | 태학 설치

그리스 도시국가, **폴리스**의 등장은 문화사에 대단히 중요한 사건이었음이 입증되었다. 기원전 12세기에 마케도니아가 몰락한 이후 다양한 그리스 부족이 이동했는데, 특히 북쪽에서 그리스로 이주해온 도리스인들은 토착 부족인 이오니아인들을 소아시아로 밀어내었다. 지리학적 장애물과 독립심 때문에 각각의 통치 기관, 군대와 화폐를 가진 분산된 도시국가가 발전하였다. 필연적으로 마찰이 있을 수밖에 없었으나 기원전 776년에 시작된 올림픽 게임과 같은 축제를 통해 경쟁이 부분적으로 제도화되었다. 한 달간 계속되었던 이 축제는 4년마다 열렸고 제우스신에게 바쳐졌

고대 그리스

그리스 도시국가의 미술

다. 그러나 이 축제는 그리스 도시국가들의 문화적 통일을 강조하는 행사였다. 경기는 휴전 선언과 함께 시작되어 모든 사람들에게 공개되었다. 도시국가들은 같은 언어를 사용했고 같은 신들을 모신 만신전을 가지고 있었다(도리스어와 이오니아어는 그리스어의 방언이다).

기원전 750년경 인구가 증가하자 그리스는 지중해 전역, 특히 이탈리아 남부와 시칠리아에 중점적으로 식민지를 만들었다. 무역이 활발해지자 식민지의 수가 점차 늘어났는데, 이들 식민지는 기존의 독립적인 도시국가를 본보기로 삼았다. 기원전 600년이 되자 식

1

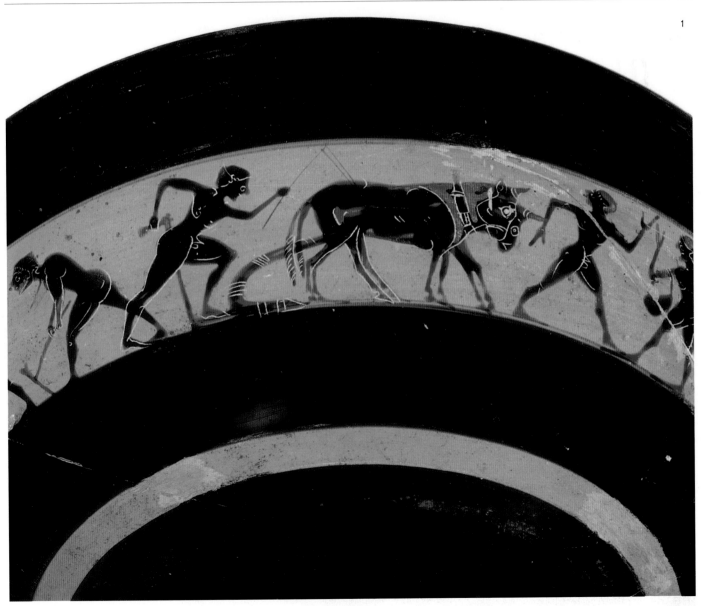

민지의 수는 거의 1,500개가 되었다. 그리스 인들은 그리스어를 쓰지 않는 민족을 미개인 으로 취급하였고, 그들에 대해 우월감을 느끼고 있었다. 또, 그들은 그리스의 영향력을 퍼트리려는 의도가 있었기 때문에 새로운 식민지 도시 국가와 그리스와의 강한 문화적 연계를 유지하였다.

항아리 장식

무역은 계속해서 증가하였고, 그리스인들은 번영을 누렸다. 정교하게 채색된 그리스 도기는 그리스인들의 종교적, 문화적, 경제적인 생활을 묘사한 장면으로 장식되었다. 올리브

유가 그리스의 주된 수출 품목이었으며 그래서 올리브유 저장 단지와 다른 도기의 장식은 농경의 중요성을 강조하는 내용을 담고 있었다. 그리스 역사와 신화에 나오는 이야기도 역시 자주 선택되는 주제였다. 예를 들어, 〈프랑수아 항아리〉는 아킬레스와 테세우스의 이야기가 그려져 있다. 이 항아리는 크라테르라는 것으로 포도주와 물을 혼합하는 용도로 사용되었다. 이 항아리는 아테네에서 제작되어 이탈리아로 수출되었고, 결국 에투루리아인의 무덤에서 발굴되어 그리스 무역의 범위가 어느 정도였는지를 말해준다. 흑색상(黑色像)을 그리는 기술은 코린토스에서 개발되어 기

원전 600년이 되기 전에 아테네에 전파되었다. 이 양식은 초기 미케네와 이집트 회화의 영향을 많이 받았는데, 초기 그리스 조각, 즉 아르카익 조각도 그러했다.

아르카익 인물상

그리스의 인물상은 종교적 맥락에서 발전했다. 남성과 여성 인물상인 **쿠로스**(kouros)와 **코레**(kore)는 신에게 바치는 봉헌물이나 무덤에 놓는 기념물로 제작된 것이다. 아래의 쿠로스(그림 5 참고)는 아티카에 있는 묘지에서 발견된 것으로, 진짜 인물을 묘사한 초상 조각이 아니라 전쟁에서 죽음을 거둔 젊은 크로

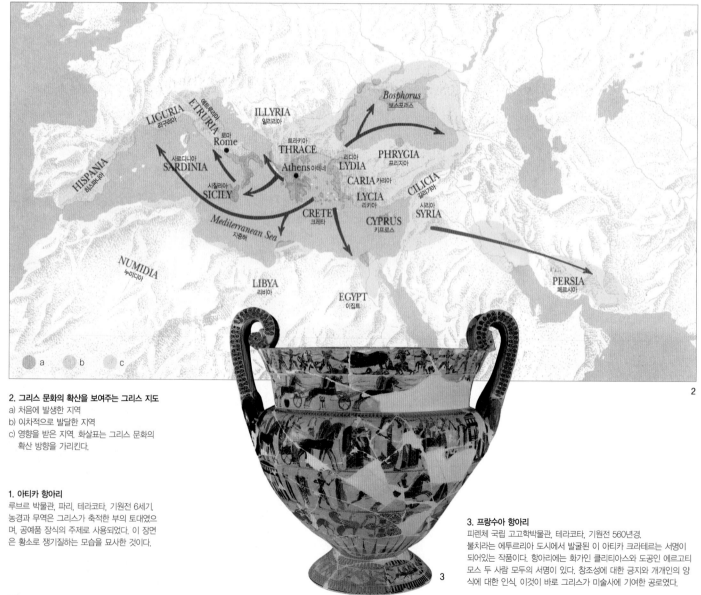

2

2. 그리스 문화의 확산을 보여주는 그리스 지도
a) 처음에 발생한 지역
b) 이차적으로 발달한 지역
c) 영향을 받은 지역. 화살표는 그리스 문화의 확산 방향을 가리킨다.

1. 아티카 항아리
루브르 박물관, 파리, 테라코타, 기원전 6세기.
농경과 무역은 그리스가 축적한 부의 토대였으며, 공예품 장식의 주제로 사용되었다. 이 장면은 황소로 쟁기질하는 모습을 묘사한 것이다.

3. 프랑수아 항아리
피렌체 국립 고고학박물관, 테라코타, 기원전 560년경.
불치라는 에투루리아 도시에서 발굴된 이 아티카 크라테르는 서명이 되어있는 작품이다. 항아리에는 화가인 클리티아스와 도공인 에르고티모스 두 사람 모두의 서명이 있다. 창조성에 대한 긍지와 개개인의 양식에 대한 인식, 이것이 바로 그리스가 미술사에 기여한 공로였다.

3

이소스왕을 표현한 작품이다. 일반적으로 나체로 표현되었던 남성 조각상, 쿠로스는 신체적인 특성을 강조하였는데, 이것은 우수한 체력에 생존 여부가 달려 있었던 사회에서는 운동경기나 힘을 시험하는 것을 중요하게 생각했기 때문이었다.

대조적으로, 코레는 반드시 옷을 입고 있다(그림 4 참고). 양식화된 옷 주름 밑으로 가슴이 보이기는 하지만, 코레의 얼굴은 쿠로스의 얼굴과 분간이 안 될 정도로 닮아 있다. 코레는 신분의 상징물로 의도된 것이다. 코레의 여성성과 조각을 주문한 남성 후원자가 가진 부의 정도가 코레의 옷과 정교한 머리 모양, 장신구에서 구체적으로 나타난다.

탐구심

그리스인들은 물질적 세계, 그리고 그 세계와 인간의 관계에 관한 생각을 완전히 바꿔놓았다. 그전까지만 해도 모든 일은 대부분 신화에 기초하여 설명되었으며, 다른 식으로 이해가 불가능한 현상은 초자연적인 사건으로 간단하게 해명되었다. 그러나 그리스의 철학자들은 "이해"하려 노력했다. 철학자들은 관찰과 분석이라는 방법을 통해 그들을 둘러싼 세계에 대한 합리적인 설명과 입증할 수 있는 이론을 찾으려 하였다. 밀레투스의 탈레스(기원전 636~546년경)는 일식을 예보하였고, 사모스의 피타고라스(기원전 560~480년경)는 수학과 천문학의 기초 원리를 세웠다.

기원전 5세기에 이르자, 철학자들의 관심은 '인간'과 인간의 경험으로 옮겨갔다. 히포크라테스(기원전 460~377년경)는 증상을 엄밀하게 관찰하고 과학적인 방법을 적용해 인간의 질병을 연구했고, 헤로도토스(기원전 485~430년경)는 페르시아 전쟁에 관한 체계적인 역사서를 저술하였다. 플라톤(기원전 428~347년경)은 이상적인 세계를 추구하여 사회적, 정치적 관계, 교육과 미학에 관한 논리를 만들어내었다. 새로운 탐구심은 전통적

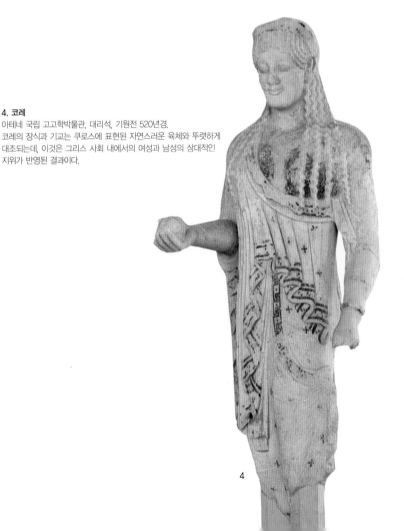

4. 코레
아테네 국립 고고학박물관, 대리석, 기원전 520년경.
코레의 장식과 기교는 쿠로스에 표현된 자연스러운 육체와 뚜렷하게 대조되는데, 이것은 그리스 사회 내에서의 여성과 남성의 상대적인 지위가 반영된 결과이다.

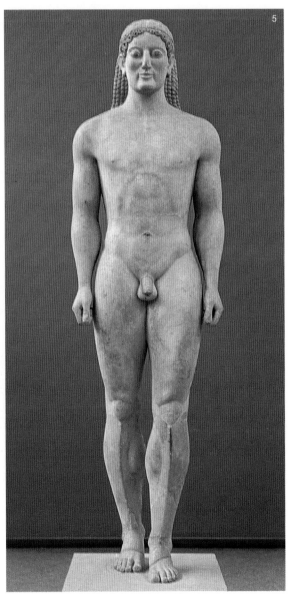

5. 쿠로스
아테네 국립 고고학박물관, 대리석, 기원전 530년경.
아티카의 한 묘지에서 발굴된 이 조각상은 초상 조각으로 만들어진 것이 아니라 전쟁에서 사망한 크로이소스 왕을 묘사한 것이다.

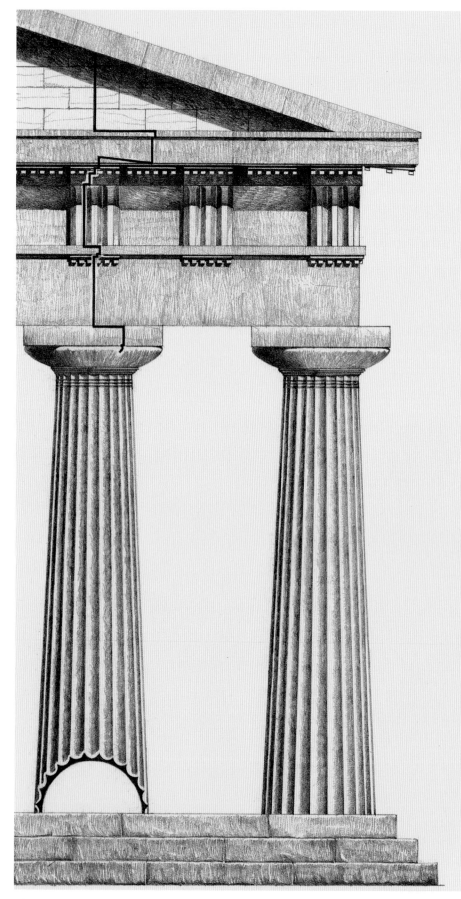

도리스 양식

도리스 양식은 그리스인들이 문화적 통일을 시각화하고자 만든 것이다. 이 양식은 기원전 6세기 중반에 걸쳐 그리스의 도리스 지방에서 시작되었고 곧 남부 이탈리아와 시칠리아의 그리스 도시 국가에서도 받아들여졌다. 기원전 600년까지 도리스 양식의 기초적인 특성이 만들어졌고, 이후에 일어난 변화의 결과 더욱 정교해졌다.

그리스가 점점 번영을 누리게 되자 도리스 양식도 함께 발달하였는데, 이와 동시에 기념 건축물의 자재도 목재에서 석재로 바뀌었다. 끝 부분이 점점 가늘어지는 기둥은 주초(柱礎) 없이 기단(基壇, stylobate) 위에 바로 세워져, 독특한 모양의 주두(柱頭)를 받쳤다. 주두는 둥근 주관(柱冠, echinus)과 네모진 모양의 판관(板冠, abacus)의 두 부분으로 구성되어 있었다. 주두의 기능은 아키트레이브(architrave)의 직사각형 석재를 받치는 것이다. 그리스의 건축가들이 이 새로운 건축 방법을 더욱 능숙하게 사용하게 되자 주두의 상대적인 크기가 줄어들었다. 아키트레이브의 위에는 프리즈(frieze)와 코니스(cornice)가 있었는데, 이 세 가지를 합쳐 엔타블러처(entablature)라 하였다.

도리스식 프리즈는 이전의 목조 건물 양식을 반영하였다. 트리글리프(triglyphs)라고 알려진, 홈이 파인 판은 목조 서까래의 끝 부분을 연상케 하는 모양이었다. 이런 부분들이 장식적인 요소로 변형되었다는 사실은 이전의 나무 쐐기에서 유래한 아래쪽의 굿타이(guttae)로 더욱 강조된다. 그 사이의 공간, 즉 메토프(metopes)는 보통 그 건물의 기능이나 누구에게 봉헌되었는지의 내용을 담은 부조로 장식되었다.

로마인들은 건물의 기능을 구분하려는 목적에서 그리스의 세 건축양식(도리스식, 이오니아식, 코린트식)을 모두 사용하였다. 로마의 건축 이론가인 비트루비우스는 건축양식의 적절한 비율에 적용할 규칙과 사용 규범을 정하였다. 그는 남성 신을 모시는 신전에는 도리스 양식을 사용해야 한다고 권고하였는데, 이는 고대 그리스의 사용 의도와는 차이가 있었다. 고대 그리스에서 도리스 양식은 더욱 강력한 정치적, 문화적인 뉘앙스를 가지고 있었다. 도리스 양식은 로마 제국에서는 인기를 얻지 못했으나 르네상스 시대에 다시 등장하였다. 이 양식은 비트루비우스의 견해를 따라 도덕성과 연관하여 생각되었다. 도리스 양식의 진정한 부활은 19세기 신고전주의 도래로 이루어졌다.

인 신념에 도전했다. 여러 도시국가에서 과두정치(소수가 통치함)가 이전의 군주제를 대신했다. 동시에 개인의 자유가 헌법에 기록되었다. 기원전 500년에 아테네인들은 지배 계층을 모든 남성 자유민으로 넓혔는데, 그들은 이러한 정치 제도를 민주주의라고 불렀다(민주주의, 즉 democracy는 '사람들'이라는 뜻의 그리스어 demos와 '힘'의 kratia에서 나온 말이다).

새로운 건축 용어

자연계에 수학적인 질서를 부여하려는 욕구는 그리스의 문화적 통일을 강조하는 공식적인 건축 용어의 발달로 표현되었다. 부가 증가하자 중요한 건축물, 특히 신전의 건설에 목재 대신 석재가 쓰이게 되었다. 새로운 석조 신전은 이전의 목조 신전의 형태를 가능한 최대로 비슷하게 흉내 냈다. 지붕을 지탱하던 목재 교차 들보의 끝과 그것을 제자리에 고정하던 쐐기가 트리글리프와 굿타이로 바뀌었고, 메토프, 즉 빈 공간이 그 둘을 분리하였다. 메토프는 석재 프리즈를 장식하였다. 엔타블러처의 석재 받침을 지탱하는 기둥의 끝에는 독특한 모양의 주두가 놓였는데, 둥근 주관(echinus라는 이름은 성게와 닮은 데서 유래) 위에 네모진 모양의 판관이 붙어 있는 모양이었다. 이 모든 요소가 후대에 도리스 양식이라고 불린 건축 양식의 특징이 되었다. 평면적이고 튼튼하며 수수한 도리스 양식은 단순한 모양의 주두와 독특한 프리즈, 땅딸막한 기둥과 같은 특징을 가지고 있다. 건축가들이 더욱 대담해지고 능숙해지자 주두와 판관이 가벼워졌다. 장식성을 생각하는 이러한 경향은 아테네인들이 아폴로 신에게 바치는 봉헌물을 보관하던 건물, 즉 델피에 있는 아테네인들의 보물창고에서 더욱 발달하여 우아하게 균형 잡힌 기둥과 조각으로 장식된 메토프 같은 요소가 나타났다.

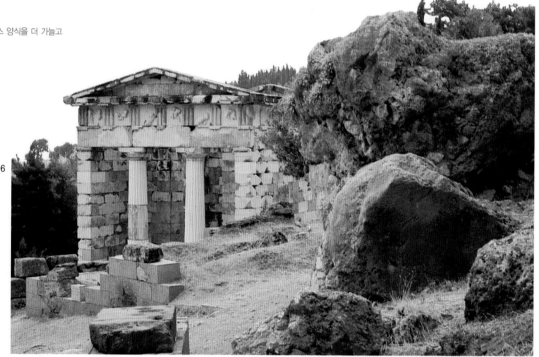

6

6. 아테네인들의 보물창고
델피, 기원전 490년 직후(1906년 재건축).
품위와 정밀한 기술을 추구하려는 욕구는 도리스 양식을 더 가늘고 가볍게 만들었다.

7

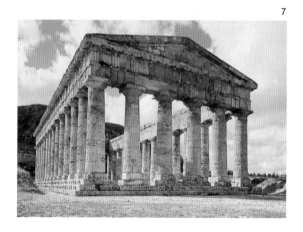

8

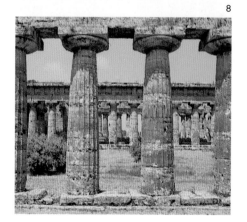

7. 신전
세게스타, 시칠리아, 기원전 5세기 말.
시칠리아에 있는 이 육중하고 당당한 도리스식 신전은 그리스의 영향력이 지중해를 장악했다는 사실을 증명해준다.

8. 헤라 신전(바실리카)과 넵튠 신전
파이스톰.
전경에 보이는 바실리카(기원전 550년경)의 주두는 뒤쪽에 있는 넵튠 신전(기원전 450년경)의 주두보다 상당히 무거워 보이는데, 이것으로 도리스 양식이 개선되었다는 사실을 알 수 있다.

그리스 신전

폭군이 지배하는 나라가 아니라면, 미술은 한 사람의 지배자를 위한 선전도구로 사용되지 않았다. 왕궁이 아니라 시민들의 신전이 그리스 도시 국가의 이미지였다. 그리스의 신들은 전능한 힘에도 불구하고 인간적인 약점을 가지고 있다는 점에서 종교적으로 특이했다(그들은 싸우기를 좋아하고 탐욕스러우며 감정적이고 음탕하며, 때로는 사람을 속이기도 한다). 그리스가 개인의 자유를 존중하는 문화를 가지고 있었다는 사실을 고려하면 이러한 그리스 신들의 특징은 그다지 놀랍지 않다. 그리스인들과 신과의 상호적 관계는 그 어떤 종교보다 관용적이었다. 그래서, 고대 그리스의 신전에는 웅장한 출입구와 같은 계급적인 요소가 없었고, 신전은 동일한 열주로 둘러싸여 있었다. 내부의 성소에는 그 신전에서 모시는 신의 조상이 놓여있었으나 그곳에서 제사를 지낸 것은 아니었다. 제사 의식은 일반적으로 야외에서 벌어졌다. 외관의 디자인을 강조했던 것도 역시 건축물의 공공적 기능을 반영한 결과였다. 조각 장식은 일반적으로 두 개의 박공벽(pediment)과 프리즈의 메토프에만 제한적으로 사용되었다. 올림피아에 있는 제우스 신전의 장식 부분은 사실적인 양식으로 제작되었는데 여기에는 인간의 형상에 대한 당대의 관심이 반영되어 있다. 이 신전은 기원전 460년경에 완성되었다. 그러한 경향은 서쪽 박공벽에 묘사된 아폴로의 조상에서 가장 두드러지는데, 아폴로의 얼굴 생김새는 이전 세기의 쿠로이(kouroi, 쿠로스의 복수) 조상과는 뚜렷한 차이를 보인다. 신전의 메토프는 신화에 나오는 헤라클레스의 과업 이야기로 꾸며졌는데, 역시 사실주의적인 묘사에 대한 관심이 드러난다. 신전의 수수한 양식은 단순함과 절제를 선호하던 도리스 양식의 전형이었다.

인간의 형태 분석

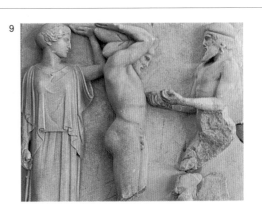

9

9. 아테나, 헤라클레스와 아틀라스
올림피아 박물관, 대리석, 기원전 460년경.
올림피아 제우스 신전의 메토프를 장식하는 이 부조에는 헤라클레스의 과업 중 한 가지인 헤스페리데스의 황금 사과에 대한 이야기가 묘사되어 있다. 헤라클레스는 아테나 여신의 도움을 받아 아틀라스를 대신해 세계를 떠받치고 있으며, 아틀라스는 막 사과를 가지고 돌아와 헤라클레스에게 그것을 내밀고 있다.

10. 아폴로와 켄타우로스
올림피아 박물관, 대리석, 기원전 460년경.
이 작품은 올림피아 제우스 신전의 서쪽 박공벽에 장식된 부조의 일부이다. 아폴로 신의 조상에는 사실주의적인 초상에 대한 관심이 드러나 있어 이전의 양식화된 쿠로이와는 현저히 다르다.

10

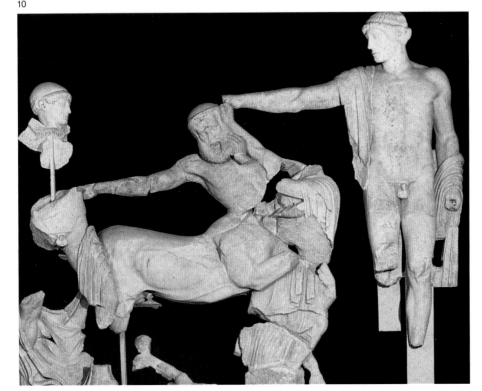

11

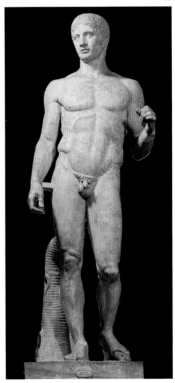

인간 형태에 대한 흥미가 점점 커져 그리스 조각상에 표현되었는데, 이것은 '사람'에 대한 철학적 관심이 뚜렷하게 반영된 결과였다. 〈전차병〉(그림 13)과 같은 조각상은 초상 조각이 아니었으나, 그 얼굴 생김새는 실제 모델을 관찰하여 묘사한 것이었다. 청동이라는 소재를 사용하게 되자 대리석으로는 불가능했던 자세가 개발되었다. 오른팔을 뒤로 뻗어 창을 던지려는 자세를 취한 포세이돈(혹은 제우스)의 조상(그림 14)은 명백히 직접적인 관찰에 근거하고, 실제 자세를 분석하여 만들어진 것이었다. 〈디스코볼로스〉(그림 12)도 마찬가지이다. 혁신적인 양식이 적용되었으나,

이러한 조상의 기능은 거의 변하지 않았다. 운동선수를 묘사한 조상은 보통 인간 업적의 우수성을 상징하는 종교적인 봉납물이었다. 〈도리포로스〉, 즉 창을 든 남자(그림 11)의 독특한 자세는 특히 영향력이 컸다. 이 조각상은 폴리클레이토스가 비례에 관한 자신의 저서를 예증하려고 제작한 것이다. 폴리클레이토스는 자연계를 설명하고 분류하기 위한 방법으로 수학적 관계를 강조하였는데, 그의 이러한 논리는 그리스의 지적 혁명을 대표하였으며, 원근법과 단축법에 대한 다른 저서들을 탄생시키는 역할을 하였다. 고대 그리스 사상에 따르면, 이상적인 형태란 수학적 비례 속

에서 찾을 수 있다고 하였다. 질서, 절제, 배열, 장식과 수식을 일컫는 그리스어는 모두 **코스모스(kosmos)**라는 단어에서 유래하였다. 그리스인들은 양식에 대해 잘 알고 있었으며, 정치적 지도자들의 차이를 평가하고 인정하는 것과 같은 방식으로 미술의 질에 대한 평가를 내렸다. 그렇게 하도록 훈련받은 것이다. 이러한 통찰력은 그리스 건축의 위대한 역사적 유산인 아테네의 아크로폴리스를 고찰하는 데 중요하다.

페리클레스와 아크로폴리스
기원전 5세기 초에, 페르시아의 왕인 다리우

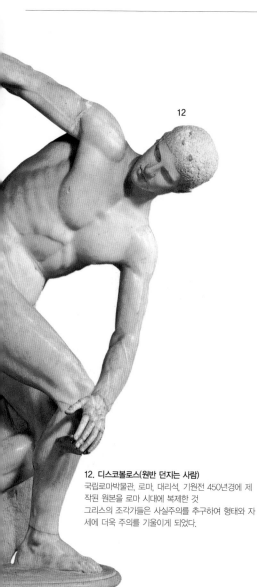

12

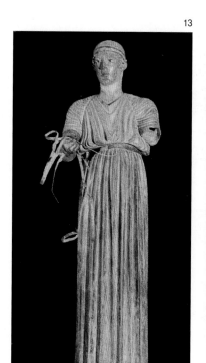

13

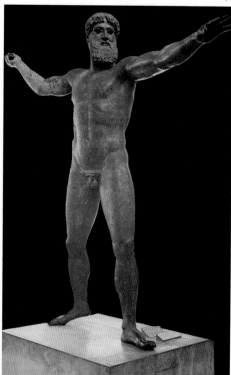

14

11. 도리포로스(창을 든 남자)
나폴리 국립 고고학박물관, 대리석.
기원전 450년경. 폴리클레이토스가 만든 원본의 로마 시대 복제.
이 조각상은 원래 인간 형상의 비례에 관한 폴리클레이토스의 저서를 예증하려고 제작된 것이다.

13. 전차병
델피 박물관, 아폴로 신전에서 출토, 청동, 기원전 470년경.
단순함과 절제가 고대 그리스 양식의 특징이었다.

14. 포세이돈(혹은 제우스)
아테네 국립 고고학박물관, 청동, 기원전 460년경.
그리스 조각가들은 청동을 사용하여 대리석이라는 더 제한적인 매체로 표현 가능했던 자세보다
더욱 다양한 자세들을 시도해볼 수 있게 되었다.

12. 디스코볼로스(원반 던지는 사람)
국립로마박물관, 로마, 대리석, 기원전 450년경에 제작된 원본을 로마 시대에 복제한 것
그리스의 조각가들은 사실주의를 추구하여 형태와 자세에 더욱 주의를 기울이게 되었다.

스 1세는 그리스를 침략했으나 기원전 490년의 마라톤 전투에서 패배하였다. 그의 후계자인 크세르크세스 1세가 10년 후 다시 침공하여 스파르타와 아테네의 동맹군을 패배시켰다. 시민들은 근처 섬으로 피신했고, 페르시아군은 아테네로 행진해 들어와 도시를 불태웠다. 기원전 480년 그리스 군이 살라미스 섬에서 페르시아 함대를 쳐부수자 마침내 전세는 역전되었다. 그리스인들은 의기양양해했지만 아테네 아크로폴리스의 건물들이 파괴된 사건은 도시의 자긍심에 심각한 타격을 주었다.

높은 도시란 뜻의 아크로폴리스는 그리스 도시들의 공통적인 특징이었다. 그곳은 가장 중요한 건물이 있는 장소였으며, 도시의 힘을 가장 뚜렷하게 나타내는 상징물이었다. 아테네인들은 아크로폴리스를 재건축하여 그리스의 승리를 축하하고 도시의 권위를 주장하려 하였다. 기원전 460년부터 429년까지 아테네를 다스렸던 정치 지도자, 페리클레스는 건축을 시각적인 선전 수단으로 이용할 수 있다는 사실을 파악했다. 페르시아에 대한 그리스의 승리를 찬양하는 데 이용할 수도 있고, 그리스 세계에 아테네의 우월성을 밝히는 데 이용할 수도 있었다. 페리클레스는 앞으로 있을 아케메니드 제국(페르시아)의 위협으로부터 그리스의 자유를 지키고자 모은 기부금으로 아크로폴리스의 건축에 드는 비용을 충당하였다.

페리클레스의 첫 번째 사업은 기원전 447년에 기공한 아크로폴리스에서 가장 크고 중요한 건축물, 파르테논이었다. 도시의 수호 여신, 아테나 파르테노스(처녀 아테나)에게 경의를 표하여 건설된 파르테논 신전은 기원전 438년에 봉납되었는데, 내부에는 페리클레스의 친구인 조각가 페이디아스가 금과 상아로 제작한 거대한 아테나 여신상을 안치하였다.

신전의 구조는 전형적인 도리스식 신전

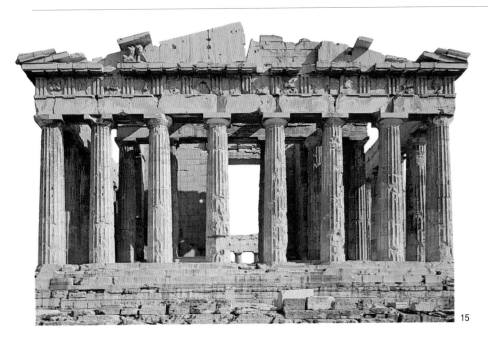

15

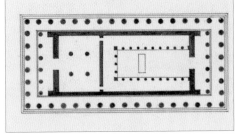

17

15. 파르테논 신전
아테네, 기원전 447~432년.
이 아테나 신전은 페리클레스가 아크로폴리스에 처음으로 세운 건축물로, 페이디아스가 제작한 거대한 여신상이 안치되어 있다. 이전의 어떠한 도리스식 신전보다 규모가 큰 이 신전은 그리스 세계 내에서 아테네가 차지한 권위를 나타내는 중요한 상징물이었다.

17. 파르테논 신전의 도면
아테네, 기원전 447~432년.
그리스의 관행을 따라, 신전의 긴 쪽에 있는 기둥의 수는 짧은 쪽의 기둥 수를 두 번 더한 것보다 하나 더 많았다.

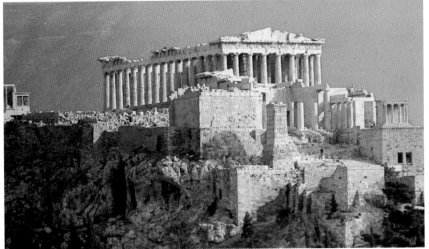

16

16. 아크로폴리스 전경
아테네.
아크로폴리스, 즉 높은 도시는 아테네의 힘과 세력을 나타내는 가장 중요한 상징물이었다. 페르시아 전쟁에서 파괴된 아크로폴리스를 재건축하는 것이 가장 우선적인 일이었다.

디자인을 따랐으나 올림피아의 제우스 신전보다 훨씬 더 웅장하고 세련되었다. 두 신전은 공통적으로 긴 쪽에 있는 기둥의 수가 짧은 쪽의 기둥 수를 두 번 더한 것보다 하나 더 많다는 특징이 있었다. 그러나 파르테논은 제우스 신전보다 기둥 두 개만큼 폭이 더 넓었다. 파르테논은 모두 대리석으로 만들어졌지만, 제우스 신전에는 지붕과 조각 장식에만 대리석이 제한적으로 사용되었다. 페이디아스가 계획하고 감독한 파르테논 신전의 조각상은 아테네의 승리를 나타내었다. 두 개의 박공벽은 아테나 여신이 전쟁에서 맡는 궁극적인 역할에 경의를 표하여 아테나 여신에 대

한 이야기로 꾸며졌다. 다른 조각상들은 적을 물리치는 신들의 힘을 찬양하는 내용을 담고 있었는데, 이것은 그리스와 아테네의 세력을 상징하는 것이었다.

신들과 거인족의 전투, 〈기간토마키아〉는 강력한 페르시아 군에 대한 승리를 기념한 것이다. 이는 두뇌가 근육보다 낫다는 것을 의미한다. 신화에 나오는 라피타이족과 켄타우로스의 전투를 묘사한 조각상들은 야만인들에 대한 그리스의 육체적, 문화적 우월성을 암시하는 것이다(즉 사람 대 야수의 싸움인 것이다).

이오니아 양식

아테네는 그리스 도시국가들의 지도부라는 지위를 포기하지 않았다. 결국, 이로 인해 아테네와 최대의 경쟁국인 스파르타가 충돌하게 되었다. 기원전 431년에 전쟁이 일어났고 그리스 도시국가들은 정치적인 노선을 따라 분리되었다(민주 국가들은 아테네를 지지했고, 군주주의와 소수 독재주의 국가들은 스파르타와 합류했다). 도리스계 그리스 군주국인 스파르타는 뛰어난 운동 능력과 무용(武勇)으로 이름나있었는데 아테네의 지적, 예술적인 업적을 불신했다. 아테네는 스파르타에 맞서 싸우며 중동에 있는 이오니아인의 도시 국가

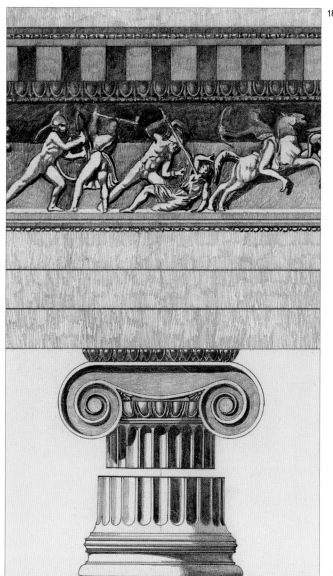

18

18. 이오니아 양식의 세부와 아테나 니케 신전의 장식적인 프리즈

19. 기수
대영 박물관, 런던, 대리석, 기원전 440년경.
이 작품은 파르테논 신전의 프리즈에 조각된 판 아테나이아 (Panathenaia) 축제 행렬의 일부이다. 페이디아스가 이용한 부조 수법은 후대 조각가들의 귀감이 되었다.

20. 아테나 니케 신전
아테네, 기원전 425년경.
아크로폴리스에 있는 이 작은 신전은 아테네에서 최초로 이오니아 양식으로 세워진 건축물이다.

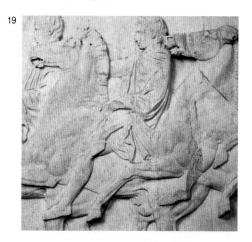

19

20

에서 원조를 얻으려 하였다.

이오니아 양식이 아크로폴리스에 유입된 것이 바로 이 시기이다. 이오니아 양식은 가장 먼저 아테나 니케(승리를 주는 신) 신전에, 그리고 다음으로 에레크테이온에 사용되었다. 에레크테이온은 아테네인들과 이오니아인들의 조상이라고 하는 전설 속의 에레크테우스 왕을 기리기 위해 건설된 것으로 아테네의 정치적인 논지를 강화하였다. 이오니아 양식은 도리스 양식보다 비례적으로 더 가늘었으며, 장식적인 주두로 도리스 양식과 한층 더 명확하게 구별되었다. 도리스 양식의 남성스러운 엄격함과 대조적으로, 이오니아 양식에는 뚜렷하게 여성적인 면이 있었다. 예를 들어, 에레크테이온은 카리아티드(caryatid)라고 하는 여섯 개의 정교한 의상을 걸친 여성상이 지탱하는 주랑 현관이 특색이다. 아테네 아크로폴리스의 유명한 건물에 이오니아 양식을 도입했다는 사실에서 다시 한 번 아테네의 정치적 목적을 수행하는 데 건축물이 중요한 역할을 수행했다는 사실을 알 수 있다.

투키디데스가 『펠로폰네소스 전쟁사』에서 자세히 이야기했듯이, 아테네는 결국 시칠리아에서 벌어진 전투(기원전 415~413년)에서 스파르타에게 패했고, 본국에서는 정치적 혼란이 일어났다. 그러나 아테네와 다른 도시국가들의 지적, 예술적 업적은 시간을 초월하는 유산을 남겼다. 서구 문명의 발달에 미친 고대 그리스의 영향력은 아무리 말해도 지나치지 않을 정도이다.

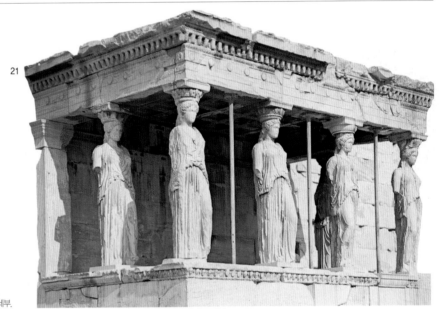

21. 에레크테이온
아테네, 기원전 421~406년.
카리아티드가 있는 현관의 세부.

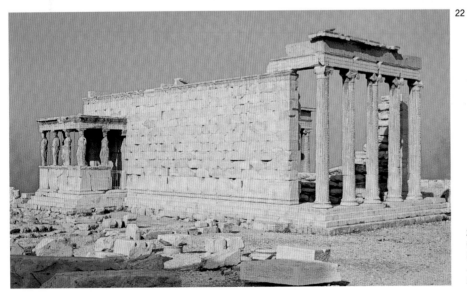

22. 에레크테이온
아테네, 기원전 421~406년.
점점 강력해지는 스파르타의 세력에 대항해 아테네인들과 이오니아 도시국가들은 정치적 동맹을 맺었는데, 이러한 당시의 사회적 상황은 이오니아 양식의 도입으로 직접적으로 표현되었다.

아테네는 스파르타에 대항한 펠로폰네소스 전쟁(기원전 431~404년)에서 패배하였고, 이로써 한 시대는 막을 내렸다. 민주주의는 기원전 403년에 회복되었지만 대중적이던 아테네인들의 정치 참여는 줄어들었고, 이것으로 아테네인들이 정치에 대한 환멸을 느끼게 되었다는 사실이 드러났다. 시민들은 오히려 지적이고 문화적인 업적에 몰두하게 되었다. 이러한 경향은 아테네인들에게만 국한된 것이 아니어서 그리스 도시국가들의 동맹이 약해질 수밖에 없었고, 그리스는 다른 나라들의 주된 침략 대상이 되었다. 마케도니아의 왕이던 필리포스 2세가 기회를 잡았고, 고도로 훈

제6장

헬레니즘 시대

알렉산더 대왕 제국의 미술

련된 마케도니아 군대는 지리멸렬하고 기세가 꺾인 그리스를 손쉽게 압도하였다. 웅변가인 데모스테네스의 경고에도 불구하고, 아테네는 기원전 338년, 필리포스 2세에게 정복되고 말았다. 필리포스 2세가 기원전 336년 사망하자, 그의 아들인 알렉산더가 통일된 그리스 제국을 통치하였다.

문화적 변화

기원전 4세기 초는 아테네에 사회적 정치적 불안이 만연하였던 시기로, 그러한 현실은 광범위한 문화적 변화에 반영되었다. 5세기 아테네에서는 국가가 의뢰한 희극이 상연되었

1 2 3

는데, 이 희극은 정부 기관을 조롱하는 내용을 담고 있었다. 만약 이 기관들이 실제로 위협을 받고 있었다면 생각할 수도 없는 일이었을 것이다. 대조적으로 4세기 극작가들은 사생활을 다룬 꾸며낸 이야기를 더 좋아했다. 인간의 몸을 묘사하는 것에 대한 태도도 바뀌었다. 프락시텔레스의 조각상인 〈헤르메스〉는 한쪽 다리에 체중을 싣는, 고전적인 남성 나체상의 전형적인 자세를 취하고 있으나 확실히 편안해 보인다기보다 한가해 보인다.

이전의 작품에서 보이던 엄격한 남성미를 대신해 관능미가 표현되었고, 고도로 광택을 낸 마무리를 점점 더 선호하게 되어 이러

한 경향은 더욱 강해졌다. 포도주의 신인 디오니소스를 빈번하게 묘사하게 되었는데, 이는 전쟁 이전의 아테네에 퍼져있던 남자다운 덕목을 외면하는 풍조를 한층 더 반영한 결과였다. 힘보다는 인간 신체의 아름다움에 더 관심을 보이는 성향은 여성의 조각상에서도 나타났다. 프락시텔레스가 제작한 크니도스의 아프로디테는 알려진 고대 그리스 조각상 중 최초의 여성 나체상으로, 신체 형태의 성적인 매력을 강조하였다. 이러한 해석은 이전의 조각가들이 간과하였던 것이다. 또 다른 뚜렷한 풍조는 신체를 길게 늘이는 것이었다. 폴리클레이토스의 고전 규범(기원전 450년경)에 따

르면, 남성의 머리와 전체 신장의 이상적 비례는 1:8이었다. 그러나 리시프스는 기원전 330년경에 제작한 〈아폭시오메노스〉(몸을 닦는 청년)에서 1:10의 비례를 사용했다. 그는 팔과 다리의 길이를 늘이는 방법으로 더욱 우아한 이미지를 만들어내었다.

플라톤과 아리스토텔레스

아테네인들은 4세기 초반 아테네의 지적, 문화적 삶이 도덕적으로 퇴보하였다고 생각했다. 그중 두드러지는 인물은 철학가인 플라톤(기원전 428~347년)이다. 그는 과거 아테네의 도덕성과 엄격함을 이상화하였다. 플라톤

1. 프락시텔레스, 헤르메스와 어린 디오니소스
올림피아 박물관, 대리석, 기원전 350년경.
이 조각상이나 이것과 유사한 조각상은 길게 늘어진 비례를 적용해 육감적이고 한가한 느낌을 준다. 플라톤은 공화정의 몰락과 이러한 경향을 연관시켜 생각했다.

2. 아프로디테
피오 클레멘티노 미술관, 가면의 방, 바티칸, 대리석.
프락시텔레스가 기원전 350년경 제작한 크니도스의 아프로디테를 로마시대에 복제한 것.
이 작품은 최초의 그리스 여성 나체 조각상이다. 오른쪽 팔 동작은 수줍음을 나타낸다.

3. 아폭시오메노스(몸을 닦는 청년)
피오 클레멘티노 미술관, 바티칸, 대리석.
리시포스가 기원전 330년경 제작한 원본을 로마 시대에 복제한 것.
이 조상에는 도시국가에서 제국으로의 변화와 병행된 양식상의 변화가 함축되어 있다. 운동선수를 묘사한 고전 그리스 조각상은 육체의 힘을 표현했으나 이 조각상은 형태의 아름다움을 강조하였다.

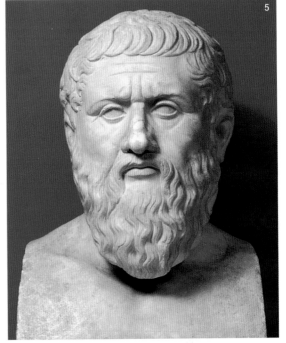

5. 플라톤
피오 클레멘티노 미술관, 뮤즈의 방, 바티칸, 기원전 330년경, 그리스 시대 원작을 로마시대에 복제한 것.
플라톤은 미학 발전에 크게 기여하였다. 절제와 보수성, 그리고 질서는 도덕적 사회의 산물이라는 그의 소신은 후대 유럽 미술의 발전에 영향을 미쳤다.

4. 데모스테네스
브라치오 누오보, 바티칸, 대리석.
폴리에욱투스가 제작한 것으로 추정되는 그리스 시대 원작을 로마 시대에 복제한 것.
구 공화정 시기 민주주의의 위대한 옹호자를 기리는 이 데모스테네스 조상은 그리스의 문화적 업적을 기리는 기념물로 아테네의 아고래(기원전 280년경)에 세워졌다.

의 미학 이론은 대단한 영향력을 가지고 있었다. 그는 기원전 400년 이후에 일어난 양식상의 변화를 아테네 사회의 더욱 근본적인 발달과 연관시켰다. 그는 미술이 만들어진 곳의 문화를 표현한다고 주장했다. 동시대의 방종에 대한 플라톤의 비난과 과거 그리스의 단순함에 대한 찬사는 변화를 받아들이지 않으려는 그의 태도를 시사하는 것이다.

그러나 필리포스 왕은 당시 아테네에 대해 상당히 다른 견해를 가지고 있었다. 필리포스 왕은 아테네의 지적, 문화적 삶을 높이 평가하고 있었기 때문에 아리스토텔레스(기원전 383~322년)를 자신의 아들, 알렉산더의

가정교사로 삼았다. 아리스토텔레스는 아테네의 플라톤 밑에서 교육을 받았으나 마케도니아 태생이었다. 현실 세계에 대한 그의 관심은 플라톤의 이상주의와 현저한 차이를 보인다. 아리스토텔레스는 미술 양식을 이용해 구체적인 효과를 내는 방법을 이해하고 있었는데, 이러한 개념은 알렉산더 제국의 미술에 큰 영향을 미쳤다.

알렉산더 대왕
알렉산더 대왕(기원전 356~323년)이라는 이름은 적절한 호칭이다. 그의 치세 기간은 13년도 되지 않지만, 장군으로서의 기량과 개인

의 카리스마는 고대 세계에서 가장 거대한 왕국 중 하나를 만들어내었다. 아리스토텔레스는 알렉산더 대왕에게 그리스인들을 평등하게 대하고 야만인들을 노예로 대하라고 조언했다. 알렉산더는 자기 신하들이 타고난 우수성을 가지고 있다고 믿고, 자신의 장군들을 지방의 총독으로 임명하여 그리스 문화와 정치적인 권력을 제국 전체에 퍼트렸다. 그가 사망하자, 제국은 이 총독의 자손들이 다스리는 세 개 왕국으로 갈라졌다.

제국의 힘은 위업을 만들어내었고, 새로운 도시들이 성장해 아테네와 경쟁했다. 이러한 그리스 문화의 새로운 중심지 중에 페르가

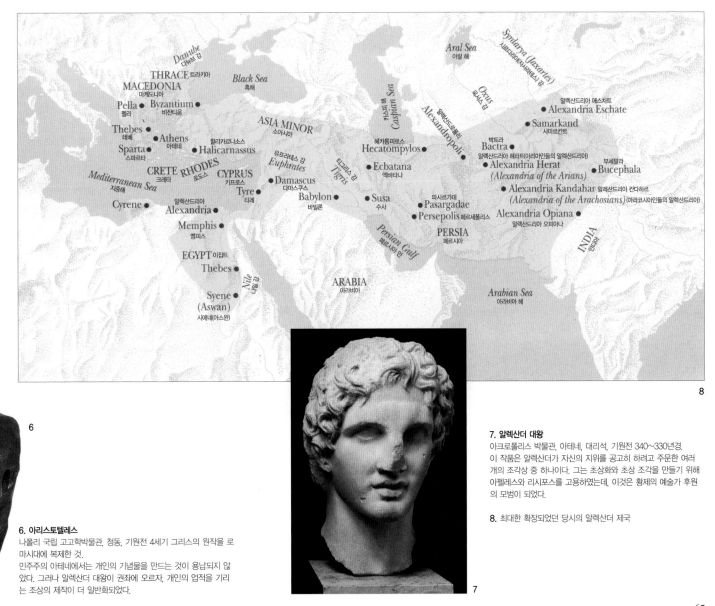

8

6

7

6. 아리스토텔레스
나폴리 국립 고고학박물관, 청동, 기원전 4세기 그리스의 원작을 로마시대에 복제한 것.
민주주의 아테네에서는 개인의 기념물을 만드는 것이 용납되지 않았다. 그러나 알렉산더 대왕이 권좌에 오르자, 개인의 업적을 기리는 조상의 제작이 더 일반화되었다.

7. 알렉산더 대왕
아크로폴리스 박물관, 아테네, 대리석, 기원전 340~330년경.
이 작품은 알렉산더가 자신의 지위를 공고히 하려고 주문한 여러 개의 조각상 중 하나이다. 그는 초상화와 초상 조각을 만들기 위해 아펠레스와 리시포스를 고용하였는데, 이것은 황제의 예술가 후원의 모범이 되었다.

8. 최대한 확장되었던 당시의 알렉산더 제국

몬, 안티오크와 알렉산드리아가 있었다. 페르시아와 이집트 정복을 계기로 알렉산더와 그의 후계자들은 화려한 취향을 경험하게 되었다. 부와 화려함이 그리스의 우세한 세력을 시각화하는 미술에 필수적인 요소가 되었다.

그러한 의도를 반영하여, 아테네의 회화와 조각은 양식과 내용의 새로운 경향을 따랐다. 이러한 경향 중에는 이집트와 페르시아의 미술에서는 보편적이었으나 아테네에서는 없었던, 전제 군주를 위한 이미지를 만들어내는 것이 포함되어 있었다. 기원전 333년, 알렉산더 대왕이 페르시아의 다리우스 3세를 누르고 승리를 거두자, 이 사건을 그림으로 그려 기념하였는데, 현재는 폼페이에서 발굴된 모자이크 복제(그림 9)로 남아 있다. 페르시아의 침략군에 대한 그리스의 승리를 기념할 목적으로 백 년 전에 제작된 파르테논의 조각상은 신화의 전투를 이용해 전승을 나타내었다. 그러나 이제, 실제로 일어났던 사건을 그리도록 주문함으로써 알렉산더는 민주 아테네의 누구를 그린 것인지 불분명한 이미지를 거부하고, 자신의 개인적 업적을 직접적으로 강조하였다.

여전히 이 그림은 나체의 상징성을 이용하고 인공적인 보조 기구를 없애는 방법으로 내재적인 우수성을 표현하는 고대 그리스적인 방법에 의존하고 있다. 승리를 거둔 알렉산더는 맨머리로 말을 타고 있지만, 패배한 다리우스는 투구로 머리를 보호하고 있으며 전차에 타고 있다.

초상화의 발달

기원전 350년 이전에는 초상화가 드물었으나 헬레니즘 제국에서 초상화가 발달하였다는 사실에서 개인의 중요성이 증대하였음을 알 수 있다. 예전의 그리스 신전을 꾸몄던 이름 없는 운동선수의 조각상은 알아볼 수 있는 인물을 묘사한 것이 아니라 인간의 우수성을 나타내는 이미지였다. 탁월한 신체적 기량을 숭

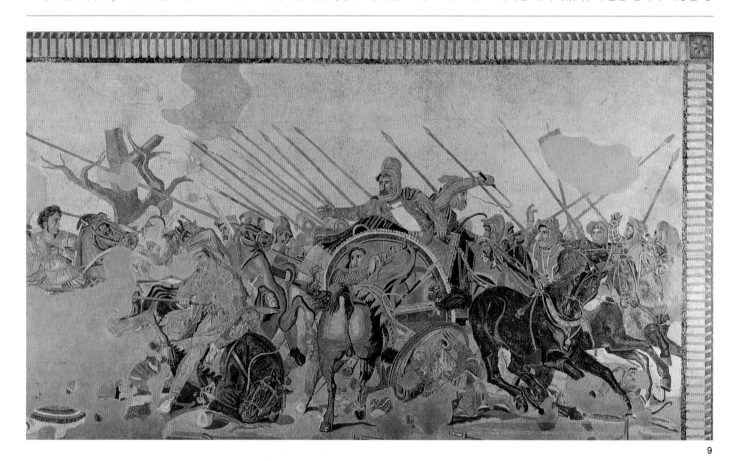

9

9. 다리우스와 알렉산더의 전투
나폴리 국립 고고학박물관, 목신의 집 발굴, 폼페이, 모자이크, 기원전 2세기.
기원전 300년경에 제작된 그리스 회화를 모사한 것.
맨머리로 말을 탄 알렉산더의 이미지는 다리우스에 대한 그리스의 승리를 한층 강조하였는데,
다리우스는 투구를 쓰고 보호 전차를 타고 있는 모습으로 묘사되어 있기 때문이다.

배하던 풍조는 플라톤, 아리스토텔레스와 웅변가인 데모스테네스 등의 인물에게 경의를 표하는 초상 조각상으로 지성에 공공적인 찬사를 보내는 풍조로 바뀌었다. 남아 있는 알렉산더의 상이 상대적으로 몇 안 되기는 하지만, 그는 아펠레스에게 자신의 초상을 그리도록 하고 리시포스에게 초상 조각을 주문했던 것으로 알려져 있다.

이집트와 페르시아의 위대한 지배자들은 다른 인간들이 아니라 신과 경쟁하였고, 헬레니즘 제국의 지배자들도 같은 개념을 받아들였다. 할리카르나소스의 마우솔로스 왕은 자신의 웅장한 무덤 위에 놓을 거대한 동상을

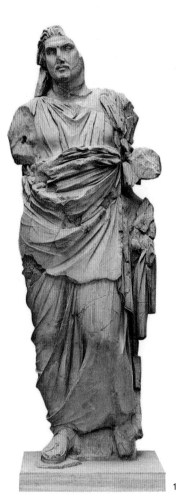

10. 마우솔로스 조상
대영 박물관, 런던. 할리카르나소스의 마우솔레움 출토, 대리석, 기원전 359년.

할리카르나소스의 마우솔레움

소아시아에 있는 카리아의 통치자였던 마우솔로스의 무덤은 고대의 일곱 가지 불가사의 중 한 가지로, 무덤 기념물을 일컫는 '마우솔레움'이라는 말이 거기서 유래했다. 마우솔로스가 아직 살아있을 때 무덤을 만드는 작업이 시작되었고, 아내인 아르테미시아가 그의 사후 기원전 353년에 마무리했다. 전설에 따르면 아르테미시아는 남편의 재를 와인과 섞어 마셔, 자신의 몸을 남편의 유골을 담은 살아있는 무덤으로 만들었다고 한다. 마우솔로스의 대리석 기념물은 정말로 큰 규모로 지어졌다. 무덤의 본체는

높은 받침 위에 세워졌고, 전면에는 기둥이 세워져 있었으며 약 7미터 높이의 계단식 피라미드가 위에 높여 있었다. 구조물의 꼭대기에는 마우솔로스의 동상이 세워져 있었다. 마우솔레움은 서기 1400년 이전의 어느 시기에 지진으로 파괴되었다. 무덤의 재건축은 플리니우스의 박물지에 기술된 내용과 유적에서 발굴된 고고학적 증거에 기초해 이루어졌다. 한 국가의 통치자를 위한 기념비적인 무덤은 결코 새로운 것이 아니었다. 특히, 고대 이집트인들은 피라미드를 세워 초기 파라오들의 무덤을 표시했다. 개인의 업적을 기념하는 것이 온당하지 않다고 여겼던 민주 아테네에서는 이런 정도의 자기 찬양이 전례가 없는 일이었다. 그러나 할리카르나소스의 마우솔레움은 알렉산더 대왕의 출현과 함께 그리스 문화에서도 발생하게 될 현상의 전조였다. 마우솔레움은 플라톤이 군주 권력의 성장과 연관시켰던, 늘어난 사치와 커진 규모의 좋은 예가 되었다.

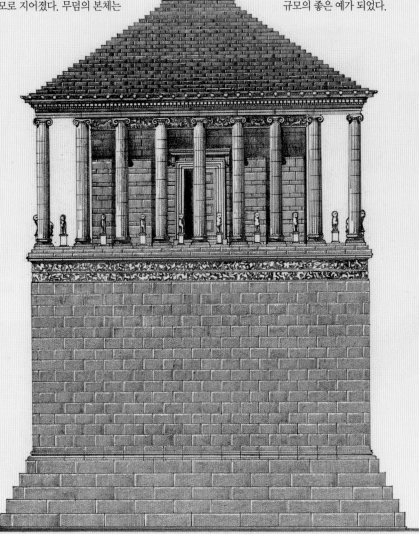

주문하여 신과 자신의 동등함을 강조하였다. 그 정도 규모의 조각상은 이전에는 종교적인 목적에서만 사용되었던 것이다. 다른 지배자들은 더 노골적으로 자신의 권력을 표현하기까지 했다. 예를 들어, 〈타짜 파르네세〉에는 이집트의 클레오파트라 여왕과 그녀의 아들인 프톨로미 4세를 찬양하는 내용이 담겨 있다. 그들은 풍요의 뿔을 쥔 나일 강의 신과 함께 있는 나일 강의 아내인 이시스와 그녀의 아들인 호루스로 표현되어 있다.

알렉산드리아

알렉산더 대왕은 수많은 도시를 건설하였고,

그중 16개의 도시를 알렉산드리아라고 명명하였다. 도시에 신의 이름(아테네와 현재의 파이스툼인 포세이도니아와 같은 경우)을 붙이던 그리스의 관행을 따른 이러한 명명법은 자신을 신성화시키려는 황제의 포부를 나타내는 또 다른 방법으로 등장하였다. 16개의 도시 중에 최초의 도시는 이집트의 새로운 수도로, 기원전 15세기에 밀레투스의 히포다무스가 고안해낸 고전적인 격자형 가로망 체계를 기초로 계획되었다. 알렉산드리아에서 거대한 규모로 활용된, 정돈되어 직선으로 뻗은 도시 계획은 황제의 힘을 표현하기에 적합했다. 도시의 질서는 제국 전체의 질서를 반영

하였다. 이 도시 계획으로 장대한 전망을 만들어 냈고 넓은 도로도 건설할 수 있었다(도시 중앙 도로의 폭은 33미터이고 길이는 6.9킬로미터에 달한다).

알렉산드리아는 헬레니즘 세계의 지적 중심지였다. 알렉산더는 그리스 문화의 우수성에 대한 믿음을 가지고 있었기 때문에 지식의 보급을 위해 도서관과 교육 기관을 열었다. 이것은 그리스 제국의 이미지에서 빠질 수 없는 부분이다. 알렉산드리아에 있던 거대한 박물관에는 한창때 70,000권의 서적이 보관되어 있었고, 고대 사회의 최고 지성들 중 일부는 이 이집트의 수도에서 연구하고 가르

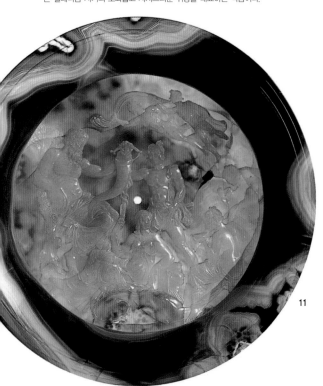

11. 타짜 파르네세
나폴리 국립 고고학박물관, 기원전 200년경.
이 붉은 줄무늬 마노(瑪瑙)로 만들어진 카메오에는 클레오파트라 1세의 권력을 상징하는 이야기가 복잡하게 조각되어 있다. 타짜 파르네세는 헬레니즘 시기의 호화롭고 사치스러운 취향을 대표하는 작품이다.

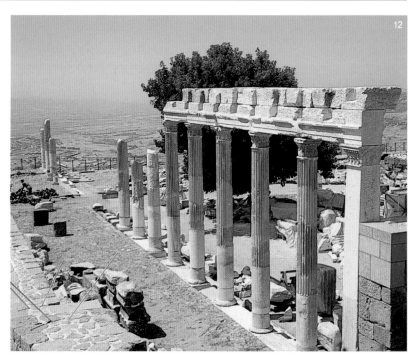

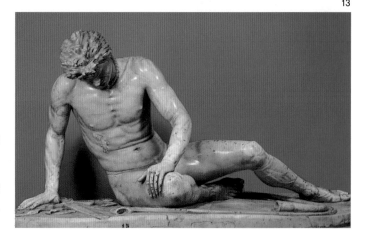

12. 아테나 폴리아스 신전
페르가몬, 기원전 170년경.
페르가몬의 헬레니즘 통치자들은 아테나에게 헌정된 신전을 포함해 많은 고대 그리스의 특색을 의도적으로 모방하였다.

13. 죽어가는 갈리아인
카피톨리노 박물관, 로마, 대리석, 기원전 200년경의 그리스 원본을 로마 시대에 복제한 것
엄숙하게 패배의 몸가짐을 보이는 이 조각상의 자세를 통해 인간 형태에 대한 주의 깊은 관찰이 있었다는 사실을 알 수 있다.

쳤다. 유클리드는 이곳에서 유클리드 기하학 법칙을 만들어내었고, 아르키메데스는 비중을 발견해냈으며, 헤론은 증기의 힘과 관련된 실험을 했다. 기원전 400년에 이미 지구가 둥글다는 이론이 확립되기는 했지만, 에라토스테네스가 처음으로 지구의 원주를 계산한 것은 바로 알렉산드리아에서였다(그의 오차는 53.1킬로미터밖에 되지 않았다).

권력의 이미지

헬레니즘 제국의 절대 권력자들은 자신들의 미술품, 건축물 주문을 수행할 설계자와 장인들에게 새로운 것을 요구했다. 그리스의 지배

범위가 넓어지자 새로운 무역의 가능성이 열렸고, 새로운 재료의 등장으로 새로운 기술이 발전하게 되었다. 〈타짜 파르네세〉에서처럼 붉은 줄무늬 마노와 같은 값비싼 원석을 사용하게 되자 황제를 주제로 하는 작품의 질도 높아졌다. 제국은 막대한 부를 이용하여 서로 호화로움을 겨루는 새로운 도시들을 건설하는 비용을 지불하였다. 아테네와 마찬가지로, 페르가몬(아나톨리아의 에게 해 연안에 위치)도 아크로폴리스를 중심으로 건설되었다. 아테나에게 봉헌한 주신전, 도서관에 있는 파르테논 아테나 여신상 복제품을 포함한 도시의 다른 특징들을 보아도 페르가몬이 아테네의

이미지를 계획적으로 차용했다는 사실을 알 수 있다. 페르가몬의 무질서한 구획 배치조차 고대 그리스 도시를 생각나게 하였다. 황제의 힘은 아크로폴리스에 세워진 왕궁의 위치에서도 잘 드러나며, 에우메네스 2세가 주문했다는 내용이 적혀 있는 봉납 비문을 신전의 기념문에 사용함으로써 한층 강화되었다. 부와 권력을 시각적으로 나타내는 비문을 사용하여 후원자를 기록하는 방법은 권위를 전달하는 중요한 수단이 되었다.

알렉산더의 사망 이후에 닥친 난세에 아탈로스 1세는 골(갈리아인들)을 누르고 승리를 거두어 페르가몬을 굳게 지켰고, 이 도시

14. 제우스 신전
페르가몬 국립박물관, 베를린, 대리석, 기원전 170년경.
왕권을 상징하는 이 인상적인 조각상은 신화적인 알레고리를 이용해 페르가몬의 승리를 강조하였다.

15. 기간토마키아(신들과 거인들의 전투)
국립박물관, 베를린, 페르가몬의 제우스 신전 출토, 대리석, 기원전 170년경.

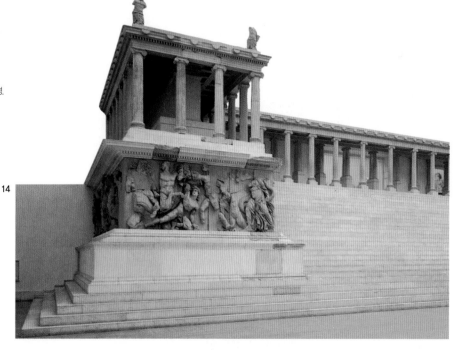

14

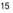

15

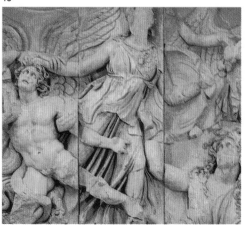

16

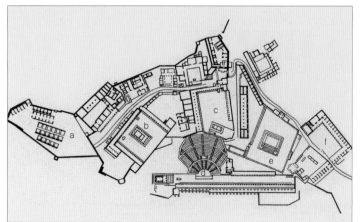

16. 페르가몬의 아크로폴리스 도면
a) 병기고
b) 트라얀 신전
c) 아테나 신전
d) 극장
e) 제단
f) 아고라

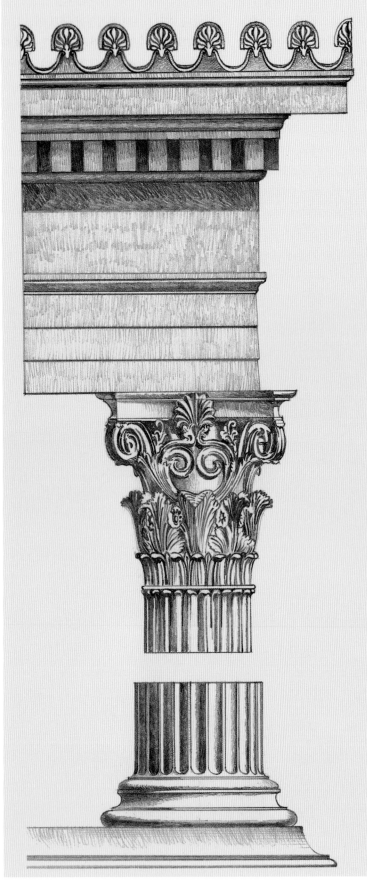

코린트 양식

민주주의 아테네의 특징인 도리스 양식은 헬레니즘 시기에는 점점 사용되지 않게 되었다. 단순하고 견고한 도리스 양식은 제국의 부와 힘을 시각적으로 나타내는 장식적이고 우아한 코린트 양식으로 바뀌었다. 페르가몬에 있는 아테나 신전의 기념문에는 도리스 양식과 이오니아 양식이 함께 사용되었다. 그러나 무엇보다도 아테네에 있는 올림퍼스의 제우스 신전과 같은 거대한 신전에 코린트 양식을 점점 더 즐겨 사용하게 되었다는 사실에 그리스인들의 새로운 취향이 가장 잘 반영되어 있다.

코린트 양식의 특징은 화려하고 장식적인 주두(柱頭)이다. 주두의 작은 소용돌이 모양은 조각된 아칸서스 잎에서 튀어나오는 듯이 보인다. 이오니아 양식의 비율로 만들어진 기둥 위에 주두가 놓였는데, 그 높이 때문에 기둥 전체가 더 가늘어 보였다.

코린트 양식의 기둥은 그리스 신전의 내부에, 주로 숭배의 조각상이 놓이는 자리를 표시하는 데 사용되었다. 정교함은 권력을 연상시키는데 이러한 연상 작용 때문에 확실히 헬레니즘 시대의 사람들은 코린트 양식에 더 매료되었다. 로마의 건축 이론가인 비트루비우스는 자신의 저서에서 코린트 양식의 기원을 추정해서 밝혔다.

어린 코린트 처녀의 장례식이 끝나고, 유모는 처녀가 아끼던 소지품들을 담은 바구니를 무덤 위에 놓고 타일 한 장으로 덮었다. 다음해 봄에, 아칸서스 나무가 바구니를 둘러싸고 자라났으며 타일의 무게 때문에 각 모서리에 소용돌이 모양이 생겨났다는 것이다.

를 헬레니즘 문화의 중심지로 확립하였다. 아탈로스는 자신의 승리를 기념하는 조상들을 주문했는데 〈죽어가는 갈리아인〉도 그중 하나이다. 아들인 에우메네스는 더 유명한 기념물을 세웠다. 〈제우스 신전〉이 바로 그것이다. 신전의 프리즈 장식에 사용된 주제, 〈기간토마키아(신들과 거인족의 전투)〉와 같은 이미지들은 명확히 파르테논 신전에서 나온 것이다. 그러나 제우스 신전에서는 의도적으로 이미지를 처리하는 방법을 달리했다. 파르테논의 이미지들은 인간의 시야로는 볼 수 없도록 거의 감추어져 있었으며, 그 내용도 군사적인 승리를 거두는 데 신들이 담당했던

역할에 대해 경의를 표하는 것이었다. 그러나 고부조(高浮彫)로 조각되고 송곳으로 윤곽이 그려진 제우스 신전의 조각들은 보이도록, 심지어는 멀리서도 보이도록 의도된 것이며 더욱 세속적으로 이해되어야만 하는 것이다. 그 조각들은 아탈로스 개인 업적의 중요성을 강조하고 있으며, 유추하여 보면, 그가 신과 같은 지위를 가지고 있다고 암시하는 것이라 할 수 있다.

어떤 사건의 상징적인 성격보다는 사실적인 면을 강조하기 위해 헬레니즘 조각가들은 극적인 효과나 역동성을 강조하여 사실성을 강화하였으며 과장된 신체적, 감정적 반

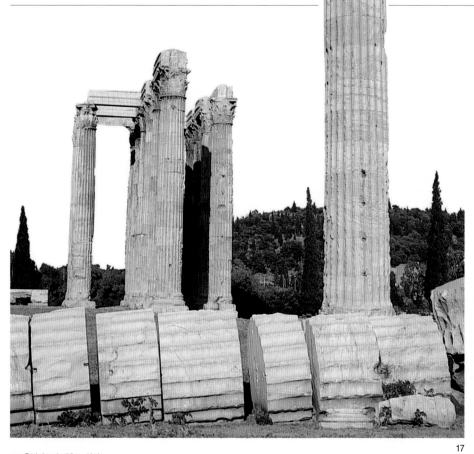

17. 올림퍼스의 제우스 신전
아테네, 기원전 174년 착공.
신전의 기둥은 쐐기로 연결된 일련의 석재 토막으로 이루어져 있었다(접합 부분의 세밀함은 장인의 기술에 달려 있었다).

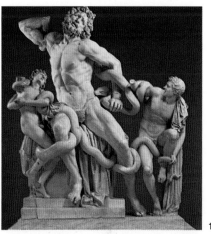

18. 라오콘과 그의 아들들
피오 클레멘티노 미술관, 바티칸, 대리석, 기원전 50년경.
신체의 뒤틀림과 극적인 효과로 표현된 인간의 고통은 신의 힘을 강조하였다. 라오콘은 트로이인들에게 그리스인들이 선물로 남긴 목마를 받아들이지 말라고 조언했다. 목마는 사실 군인들로 가득 차 있었다.

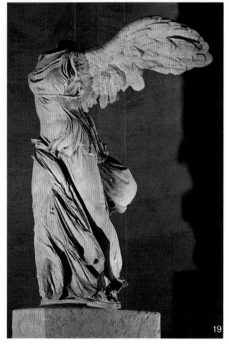

19. 사모트라케의 날개 달린 승리의 여신(니케)
루브르 박물관, 파리, 대리석, 기원전 7세기 초.
여성의 신체에 달라붙어 펄럭거리는 옷 주름은 움직임을 강조하였으며 이 승리의 여신상에 사실감을 더해 주었다.

응을 묘사하였다. 예를 들어, 〈사모트라케의 날개 달린 승리의 여신〉의 자세와 옷 주름은 그녀가 뱃머리에 막 내려앉았음을 암시하며 라오콘의 얼굴에 나타난 공포와 그의 부자연스러운 자세는 그가 앞으로 겪게 될 끔찍한 죽음을 강조한다.

개인의 후원

무역이 팽창하자 개인의 부가 증가하였고, 부자들은 황제의 화려함을 흉내 내려 하였다. 미술은 더 이상 신이나 국가를 찬양하는 용도로만 사용되도록 제한받지 않았다. 부자들은 저택의 벽을 프레스코화로 장식하고 신화적

인 주제와 이국적인 주제에서 하찮은 주제(그림 22 참고)까지, 다양한 장면들을 묘사한 정교한 모자이크로 바닥을 꾸몄다. 민주 아테네와 마찬가지로, 헬레니즘 제국도 우수한 군사력에 굴복했다. 로마는 지중해 지역으로 팽창하여 기원전 146년에 그리스를, 기원전 31년에 이집트를 정복했다. 그러나 그리스가 지적, 문화적으로 우월하다는 생각이 헬레니즘 제국 전역에 퍼져 있었으며, 로마인들의 침략에도 사라지지 않았다. 그리스 문화는 로마 제국에 흡수되어 그 명맥을 유지했다.

20. 플로라
나폴리 국립 고고학박물관, 스타비아에의 벽화, 기원전 1세기.
섬세하게 봄의 여신의 뒷모습을 묘사한 이 그림은 숭배의 대상이 아니라 장식으로 의도된 것이다.

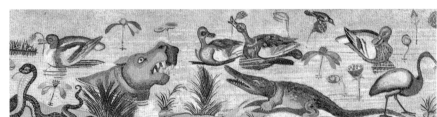

21

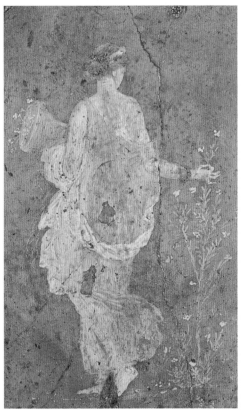

20

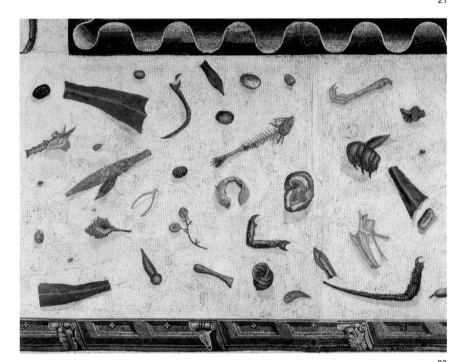

22

21. 나일 강의 경치
나폴리 국립 고고학박물관, 모자이크, 서기 1세기.
비옥한 나일 강 계곡에 있는 다양하고 풍부한 동물과 식물의 생태가 이 헬레니즘 모자이크에 영감을 주었다.

22. 바닥 모자이크
그레고리아노 세속 박물관, 바티칸, 페르가몬의 소수스가 제작한 원본을 근거로 제작한 것, 기원전 2세기.
이 작품은 헬레니즘 양식의 궁극점이다. 전날 밤의 연회에서 버려진 음식 찌꺼기를 묘사한 사치스러운 바닥 모자이크이다.

기원전 800년의 이탈리아에는 움브리아와 리구리아, 베네티와 라틴족과 같은 소규모 부족들이 많이 있었다. 이 부족들이 거주하던 지방은 현대 이탈리아에서 아직도 그 부족의 이름으로 불린다.

로마가 제국으로 성장하는 데 결정적인 영향을 미친 두 문화가 기원전 8세기에 발달하였다. 중부 이탈리아에서 에트루리아 문명의 조짐이 처음으로 나타난 것은 기원전 800년경부터였고, 남부 이탈리아에 그리스 식민지가 최초로 세워진 것은 기원전 750년경이었다(제5장 참고).

로마의 성장

에트루리아 문명에서 로마 공화정까지

에트루리아 문명

에트루리아인들이 토착민인지 지중해 동부에서 이주해온 민족인지는 아직 밝혀지지 않았으나 그들이 기원전 600년에 귀족주의 도시 문화를 성립시켰다는 사실은 확실하다. 내륙 지역에서 번성한 농업과 금속 무역의 성공으로 이 문화를 유지할 수 있었다. 그리스 도시 국가와 마찬가지로, 에트루리아의 도시들은 독립적이었으나 종교적인 믿음과 문화를 매개체로 단결되어 느슨하게 동맹을 맺고 있었다. 에트루리아인들은 그리스의 문화를 상당 부분 차용하여 자신들만의 독특한 문화를 완성하였다. 그들은 그리스 알파벳을 빌어 자신

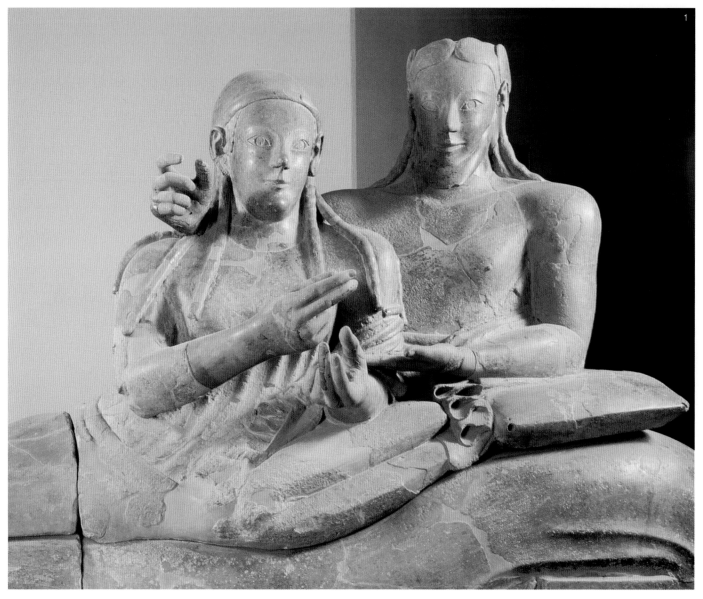

들의 언어를 기록하였다. 에트루리아 언어는 인도 유럽 어족에 속하지 않으며 아직도 완전히 해독이 되지 않은 상태이다. 그들은 그리스에서 수입된 도자기에 그려져 있는 그리스의 회화 양식도 차용하여 자신들의 무덤 장식에 이용하였다.

그리스인들과는 달리, 그러나 이집트인들처럼, 에트루리아인들은 죽음 후에도 삶이 연속된다고 믿었다. 그들의 무덤은 거대한 지하 석조 건축물이었는데, 마치 잘 조직화한 사회의 거리에 동일한 형태의 집이 줄지어 서 있는 것처럼 무덤을 줄지어 세우곤 했다. 각 무덤은 내부 장식과 서로 다른 장식의 주제로

구별되었다. 무덤의 장식에는 사냥이나 낚시 같은 사치와 여가를 좋아하는 에트루리아인들의 성향이 반영되었다. 그리스인들에 의하면, 에트루리아인들은 음주를 즐겼다고 하는데, 벽장식과 조각에 연회 장면이 많이 묘사되었다는 점에서 그러한 사실을 확인할 수 있다. 회화 양식은 그리스의 영향을 많이 받았으나, 그 주제는 전적으로 에트루리아적인 것이었다. 예를 들어, 에트루리아인들은 여성을 주제로 선택하기도 했다.

에트루리아는 그리스 신전 양식의 직사각형 도면이나 원주를 사용하는 양식을 차용하기는 했지만, 이러한 특징을 자신들의 독

특한 종교 관행에 맞추어 적용하였다. 그리스의 제전은 일반적으로 야외에서 열렸고, 신전은 숭배의 대상이 되는 조각상과 제물이 보관되던 장소였던데 반해, 에트루리아의 신전은 사제들이 동물의 간 같은 자연물에 나타난 신의 뜻을 해석(창자 점)하는 곳이었다. 그들의 신전은 좀 더 계층적인 건축 계획을 따르고 있었다. 신전은 토대석 위에 세워져 있었고, 열주가 있는 출입구로 향하는 계단이 있었다. 전면을 강조하는 설계는 닫힌 뒷벽으로 더 강조되었으며, 거대한 조각상으로 지붕의 윤곽선을 장식했다. 아폴로 상(그림 8)의 예에서 볼 수 있듯이 에트루리아는 그리스 조각 양식

1. 석관
빌라 줄리아 국립박물관, 로마, 체르베테리 출토, 테라코타, 기원전 6세기 말.
비스듬히 몸을 기대고 누워 있는 이 부부상은 석관 뚜껑 위에 놓여 있던 것으로 연회를 즐기는 사람들을 묘사한, 스스럼없고 다정해 보이는 조각상이다.

2. 에트루리아어가 새겨져 있는 명판
빌라 줄리아 국립박물관, 로마, 피르기의 신전에서 출토, 금, 기원전 500년경.

2

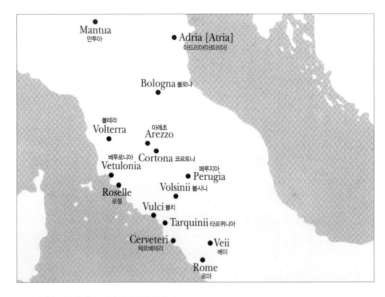

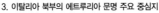
3. 이탈리아 북부의 에트루리아 문명 주요 중심지

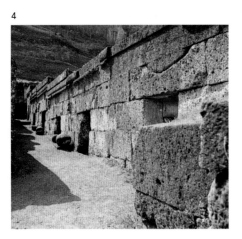

4. 크로체피쏘 델 투포의 공동묘지
오르비에토, 기원전 6세기에 시작됨.
줄지어 서 있는 계단식 집처럼 보이는 이것은 사실, 잇달아 있는 무덤이다. 죽음 후에 삶이 연속된다고 믿는 에트루리아인의 신앙이 화려한 무덤 장식에 드러나 있다.

5. 양의 간 모형
시립박물관, 피아첸차, 청동, 기원전 2세기.
동물의 간을 관찰하여 점을 치는 창자 점은 에트루리아 종교의 중요한 특징 중 하나였다. 이 모형 같은 청동 도표는 신의 뜻을 해석하는 데 사용되는 보조물이었다.

의 영향을 받았을 뿐만 아니라 그리스의 신과 신화를 에트루리아의 종교와 결합시켰다

기원전 7세기 말 에트루리아 군주국이 로마에 세워졌다. 이 군주국은 테베르 강을 횡단하기에 편리한 지점 주변 언덕에 라틴인들이 세운 소규모 농업 부락들을 통일하고 도시화하였다. 에트루리아는 카피톨리노 언덕과 팔라티노 언덕 사이에 있던 습지에서 물을 빼고 카피톨리노 언덕에 있는 종교 건물과 분리되는 정치 중심지(포럼)를 만들었다. 에트루리아인들은 새로운 종교와 건축 양식뿐만 아니라 효율적인 경작법과 토지 측량법, 모병 제도도 도입하였다. 부가 증가하고 국가가 번

영을 누리게 되자 결국 기원전 510년경 에트루리아에서는 군주국이 전복되었고 과두제 공화국이 들어섰다. 로마는 기원전 5세기부터 에트루리아 문화의 많은 요소를 존속시켰는데, 이러한 에트루리아 문화는 로마가 이탈리아에서 세력을 팽창시킬 수 있도록 도와주었다. 효율적이고 뛰어나게 실용적인 초기 공화국의 특성은 도로망 건설로 가장 잘 나타났다. 도로는 중앙 집권적인 지배를 통한 통치를 강조하였다.

로마 문화의 발전

로마의 세력이 팽창하자, 로마의 중요성을 설

명하는 신화가 발달하였다. 그리스의 신을 모시는 판테온을 멀리하고, 로마인들은 트로이의 왕자, 아이네이아스(베르길리우스의 국민 서사시인 『아에네이드』에서 불후의 명성을 얻었다)를 그들의 시조로 삼았다. 암늑대의 젖을 먹고 자란 두 쌍둥이, 로물루스와 레무스는 로마를 세웠다고 전해지는 신화적인 창시자들이다. 이 세 사람 모두가 유한한 존재였고, 군사 능력, 인내력과 충성심과 같은 로마인들이 찬탄하는 특성을 구체화한 인물들이었다. 로마가 건설된 구체적인 날짜(기원전 753년 4월 21일)가 정해지자 국가의 기원에 대한 대중들의 관심은 더욱 강해졌고, 결국

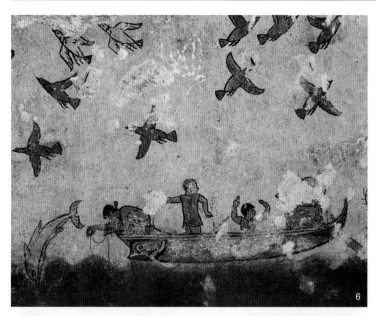

6. 어부들과 새떼
타르퀴니아, 카치아와 사냥과 고기잡이의 묘, 프레스코, 기원전 540~530년.
에트루리아인들의 무덤은 그들의 여가 활동을 묘사한 장면으로 꾸며져 있었다.

7. 연회 장면
암사자들의 무덤, 타르퀴니아, 프레스코, 기원전 480년경.
에트루리아 벽화에 나오는 인물 표현, 특히 얼굴 묘사를 보면 그리스 아르카익기의 항아리 장식에서 영향을 받았다는 사실을 알 수 있다.

8. 아폴로
빌라 줄리아 국립박물관, 로마, 테라코타, 기원전 515~490년경.
베이에 있는 포르토나치오 신전에서 나온 이 아폴로 상은 아르카익기의 그리스 조각상 쿠로스와 강한 시각적 연관이 있다. 이는 두 문화가 무역으로 연결되어 있었음을 암시한다.

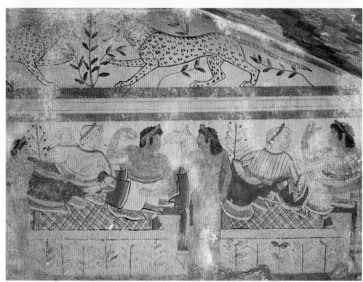

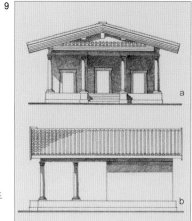

9. 에트루리아 신전 복원도
a) 정면
b) 측면도

이것은 창시자들이 가지고 있던 가치 기준과 규범을 강조하는 결과를 낳았다.

조상 숭배는 로마인들의 생활에 필수적인 부분이었다. 조상의 흉상을 들고 있는 로마 귀족의 조각상(그림 14)은 장례식을 치를 때 조상의 데스마스크를 운반하는 오랜 로마의 전통을 상기시킨다.

로마 공화정에서 사실적인 초상화 전통이 발달한 것은 놀라운 일이 아니다. 사적인 조상(彫像)으로 만들어진 작품들은 종종 이상화되지 않은 개인적인 초상이었다. 정치 생활은 가족 단위의 연장이었다. 그것은 귀족과 귀족들의 보호를 받는 낮은 지위의 남자들, 즉 예속 평민과의 관계에 의해 좌우되었다. 로마 귀족은 자신에게 예속된 평민의 권익을 보살폈고, 평민들은 그 보답으로 자신들의 보호자를 정치적으로 지지하였다. 그런 식으로 귀족 통치가 강화되었다.

그리스의 영향

로마는 계속해서 그 세력을 확장해나갔고, 기원전 133년에 이르자 로마가 지중해의 지배 세력이 되었다. 세력을 장악한 로마는 그리스 문화와 직접적으로 접촉했고, 그리스가 예술적, 지적으로 우월하다는, 주의 깊게 만들어진 이미지에 너무나 겁을 먹었기 때문에 그들은 로마 고유의 문화를 헬레니즘 세계에 퍼트리려고 시도하지 않았다.

반대로, 로마인들은 그리스 문화의 영향을 깊이 받았다. 이전의 에트루리아인들처럼, 그들은 그리스 문화의 요소들을 빌려와 자신들의 문화에 적응시켰다. 그리스의 신들은 로마 판테온으로 유입되었다. 그리스의 제우스는 로마의 주피터, 아프로디테는 베누스, 디오니소스는 바쿠스와 동일한 것으로 간주하였다. 그리스 단어들은 라틴어화되었는데, 그 의미가 미묘하게 변하는 경우도 있었다(그리스어로 architektion은 건축 현장에서 일하는 일꾼들의 우두머리를 가리키는 말이었으나

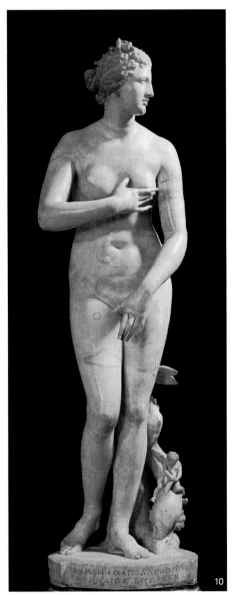

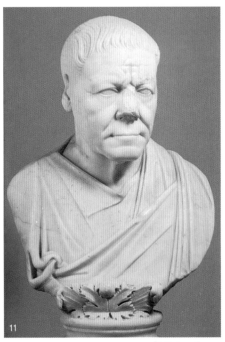

10. 메디치 베누스
우피치 미술관, 피렌체. 프락시텔레스의 원본을 대리석으로 복제한 것, 기원전 1세기.
그리스의 문화적 업적에 크게 영향을 받은 로마인들은 헬레니즘 조각가들을 고용해 고대 그리스의 걸작을 복제하였다.

11. 노인의 흉상
박물관, 오스티아, 대리석, 기원전 1세기.
로마 공화정의 후원자들은 이상화된 초상보다는 사실적인 초상을 더 선호하였다.

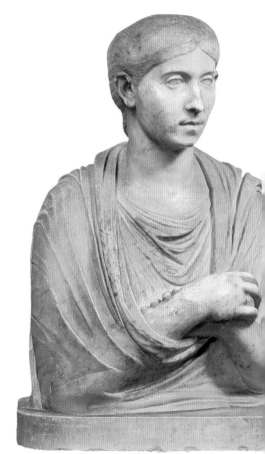

12. 카토와 포르티아의 흉상
피오 클레멘티노 미술관, 흉상의 방, 바티칸, 대리석, 기원전 1세기.
다정하고 친밀해 보이는 이 이중 초상 조각은 로마 공화정기 가족 생활의 미덕을 반영한 작품이다.

'건물을 설계하는 사람' 이라는 뜻을 가진 라틴어 architectus로 바뀌었다). 로마인들은 그리스의 지적인 업적에 경의를 표하였고 그 결과 로마에서는 그리스인 가정교사들을 고용하게 되었으며, 로마의 이론가들은 그리스의 문화에 고무되어 농경이나 공익사업과 같은 더욱 실용적인 주제에 자신들의 분석 능력을 접목했다.

정복으로 얻게 된 전리품은 사치품에 대한 기호를 자극했다. 그리스 미술에 대한 지식을 가지게 되자 작품을 감정하는 능력도 생겼다. 키케로와 같은 부유한 로마인들은 그리스 조각품을 대량으로 수집했고 원작이 귀해

지자, 복제품에 대한 수요가 증가하였다(현재 이러한 복제품들이 그리스 미술에 대한 지식의 주요 원천이 되고 있다).

아무래도 로마 미술과 건축도 그리스 문화의 유행에 반응할 수밖에 없었다. 로마인들은 커져가는 제국을 선전하는 도구로 부와 권력의 이미지가 갖고 있는 잠재력을 이용하였다. 그들은 그리스의 건축 양식으로 자신들의 건축물을 치장했다. 포룸 보아리움(소시장)에 있는 포루투나 비릴리스 신전은 이오니아 양식이지만, 설계는 에트루리아식 원형에서 나온 것이다.

타불라리움(공문서 보관소)은 로마 양식

이지만 장식에는 일부러 그리스 양식인 도리스식을 사용했다. 도리스 양식과 이오니아 양식을 장식적으로 사용한 것은 그리스의 관행에 직접적으로 반하는 것이었다. 그리스 건축물에서는 기둥이 구조상 필수적인 역할을 담당했다. 그리스 세계를 정복했다고 밝히면서도 그리스의 건축 양식을 적용시키는 것은 따라서 그리스의 문화적 우월성을 나타내는 설득력 있는 상징이 된다. 대리석의 수요가 증가하였다는 사실에서 화려한 것을 좋아했던 로마인들의 취향을 짐작할 수 있다. 로마에 건설된 대리석 건물 중 가장 초기의 것 중 하나는 마케도니아의 정복자, 퀸투스 카이킬리

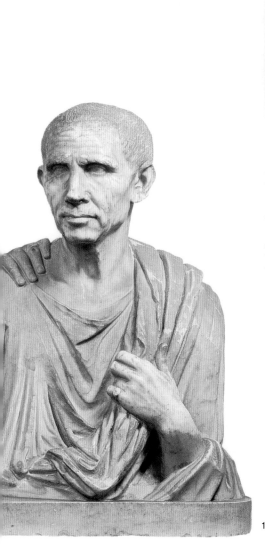

12

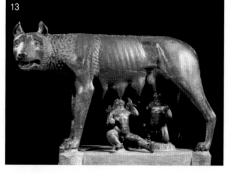

13. 카피톨리노의 늑대
카피톨리노 박물관, 로마, 청동, 기원전 500년경, 쌍둥이 상은 1471년에서 1509년 사이에 덧붙여진 것.
수세기 동안 늑대의 이미지는 로마의 힘을 상징했다. 이 숙련된 청동 주물상에서 보이는 사실주의는 그리스 문화에서 선례가 없는 것이었다.

14. 조상의 흉상을 들고 있는 로마 귀족
카피톨리노 박물관, 로마, 대리석, 기원전 1세기 말.
로마의 장례 절차 중에 밀랍으로 만든 조상의 데스마스크를 운반하는 의식이 포함되어 있었는데, 그러한 관습이 사실적인 초상이라는 전통을 만들어냈다.

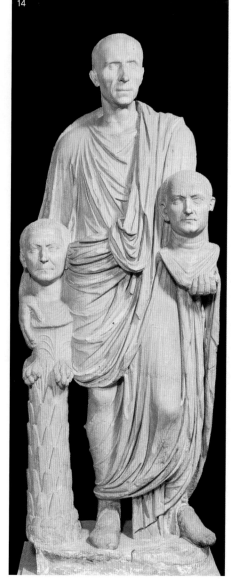

우스 메텔루스가 기원전 146년에 봉헌한 유피테르 스타토르 신전이었다.

사치스러움과 내란

로마의 정복 전쟁은 엄청난 부의 증가를 가져왔고 이전에는 없었던 규모의 개인적인 후원이 생겨나게 되었다. 헬레니즘 시대의 예에 고무된 로마의 귀족들은 유례가 없을 정도로 호사스럽고 장대한 대저택을 짓기 시작했다. 플리니우스는 개인 후원자들을 구속하고 있었던 예전의 사치 금지법이 화려한 것을 좋아하는 새로운 취향 앞에서 조롱당하는 것에 대해 이야기하며, 이러한 개인 저택에 쓰인 대리석 기둥들이 오래된 신전의 테라코타 장식 옆을 끌려 지나가는 광경을 묘사하였다. 대리석 패널을 흉내 내어 그렸던 초기의 실내 장식은 기원전 1세기 동안 트롱프뢰유(trompe l'oeil)와 조각이 완비된 더 정교한 건축물을 흉내 내는 것으로 바뀌었는데, 이는 로마 귀족들의 더욱 웅장해진 기호를 반영한 것이다. 승리를 거둔 지휘관들은 지방 집정관으로 일하며 방대한 개인 재산과 엄청난 권력을 쌓았다. 이것이 더 큰 정치적 야심을 불러일으켰는데, 도덕적 책무와 개인의 자제에 근거한 공화정 구조로는 이를 저지할 수 없었다.

기원전 49년에 시작된 내란은 공화정에 충성하는 폼페이우스와 갈리아의 정복자이자 총독인 율리우스 카이사르 사이의 권력 투쟁의 결과였다. 카이사르가 승리했고 10년 동안 독재 집정관으로 임명되었다. 카이사르는 기원전 44년 2월, 독재관직을 수락하였는데, 이로 인해 이듬달 살해되고 만다. 또 다른 내전이었다.

카이사르는 정치적 선전수단으로서의 건축의 힘을 인지하고 포룸 로마눔(로만 포럼) 재설계가 중심이 되는 장대한 수도 정비 계획을 세웠다. 그의 사망 이전에 시행된 작업이 많은 것은 아니었지만, 그 계획의 규모와 웅장함은 새로운 로마 제국의 지위와 자기 자신

15. 파르네시나 저택의 벽 장식
테르메 박물관, 로마, 제2양식 후기, 기원전 1세기.
로마의 건축 이론가인 비트루비우스는 벽 장식이 어떻게 발전해 나갔는지를 설명했다. 초기에는 사실적인 회화를 선호하였으나 점점 공상적인 내용으로 바뀌었다.

16. 그리핀의 저택 벽장식
팔라티노 유물관, 로마, 제1양식, 기원전 2세기 말.
흑백 모자이크로 장식된 바닥과 대비되는 밝게 채색된 벽에는 사실적인 건축물이 그려졌다.

17. 포르투나 비릴리스 신전
포룸 보아리움, 로마, 기원전 1세기 초.
이 신전은 에트루리아 건축 양식에서 파생된 외형에 그리스의 기둥 양식을 사용한 초기 로마 신전의 예이다. 이러한 구조는 로마 제국에서 표준적인 형태가 되었다.

17
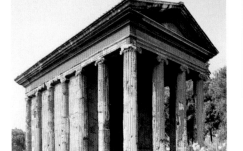

18

19
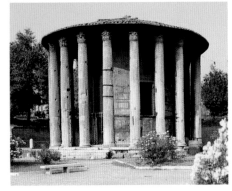

의 신분 모두를 의도적으로 반영하고 있었다. 바실리카 율리아는 근처의 타불라리움보다 규모가 훨씬 더 컸다(81쪽의 도면 참고). 포룸 로마눔은 에트루리아인들이 로마의 정치 중심지로 건설한 것이며, 카이사르의 새로운 포룸, 포룸 율리움은 카이사르의 혈통과 야망을 신중하게 주장하는 수단이었다. 포룸 율리움에는 베누스 게네트릭스, 즉 아이네이아스의 어머니에게 봉납된 신전이 있었는데, 이것은 국가의, 그리고 동시에 카이사르 개인의 선전 이미지가 되었다(카이사르는 율리우스 가문의 일원이었는데, 그 조상을 더듬어 올라가면 아이네이아스의 아들인 율루스에 닿는다).

아우구스투스의 시대

카이사르가 암살된 이후에 발생한 내전은 기원전 31년 악티움 해전에서 옥타비아누스가 마루쿠스 안토니우스와 클레오파트라의 연합군에 승리를 거두자 결국 종료되었다. 로마는 평화와 안정을 되찾았다. 이제 옥타비아누스가 로마 제국의 최고 지휘자가 되었다. 그는 원로원의 지지를 얻어 기원전 27년에 아우구스투스라는 칭호를 받았다. 아우구스투스는 서기 14년 77세의 나이로 사망할 때까지 제국을 통치했다. 45년 간 정권을 잡고 있는 동안, 그는 로마의 국가 기구를 개혁하였으며 2세기 이상 지속될 제국 정부의 기반을 확립했다.

개인적인 야심이 원인이 되어 율리우스 카이사르가 몰락했기 때문에 아우구스투스는 중용과 로마 전통의 존경이라는 공화정의 가치를 강조하여 대중의 신뢰를 되찾으려 노력하였다. 예술이 중요한 선전 수단이 된다는 사실을 깨달은 아우구스투스는 로마의 기원과 숙명을 주요 주제로 하는 베르길리우스의 『아에네이드』와 같은 작품이 제작되도록 장려하였다. 아우구스투스 통치 이전의 로마에서 유행한, 유례없이 화려한 풍조는 철두철미한 공화주의자들, 그중에서도 특히 키케로의 비판을 받았고, 그러한 견해가 아우구스투스

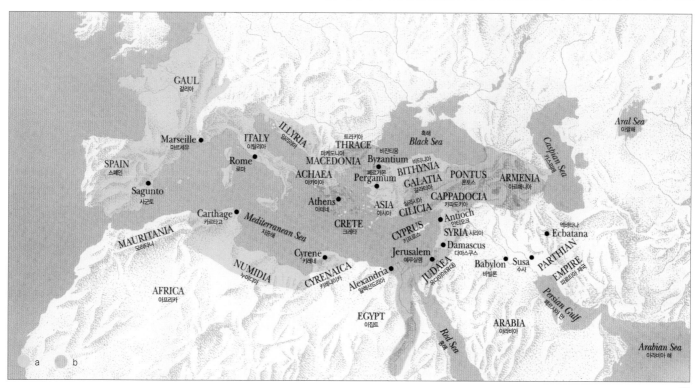

20. 14세기 아우구스투스 사망 당시의 로마 제국
a) 제국의 경계
b) 속국

18. 타불라리움
로마, 기원전 80년경.
로마의 아치 사용은 그리스인들이 사용했던 가구식구조(架構式構造)법을 넘어서는 중요한 진보였다. 중동의 건축물에서는 이미 아치를 일반적으로 사용하고 있었다.

19. 베스타 신전
포룸 보아리움, 로마, 기원전 1세기 초.
뚜렷한 헬레니즘 양식으로 지어진 이 초기의 대리석 건물은 공화정 로마에서 발달하였던 사치스러운 취향의 한 예이다.

시대를 대표하는 이미지가 되었다.

역사가인 리비우스는 사치스러움은 외국에서 유래한 것이고, 로마의 아시아 정복을 계기로 유입되었다고 논평하기도 했다. 로마의 윤리가 외국에서 들어온 퇴폐 풍조를 이겨낸 것으로 비췄다. 같은 의도에서, 비트루비우스는 그리스 건축에 도덕적인 뼈대를 덧씌웠다. 건축 규범에 관한 그의 개념을 토대로 건축 양식의 용도에 적용되는 규칙이 확립되었다. 남성이나 호전적인 신(예를 들면, 헤라클레스나 미네르바)의 신전에는 도리스 양식, 여성성이 강한 여신(예를 들면, 베누스)의 신전에는 코린트 양식, 그 중간의 특징을 가진 신(예를 들어, 바쿠스나 디아나)의 신전에는 이오니아 양식을 사용한다. 그는 건축물 후원은 후원자에게 위엄을 부여하는 수단이라고 주장하며 건축에 돈을 지출하도록 장려하였다. 비트루비우스는 후원자들이 자신의 규범을 따른다면 장식물과 호화로움을 방만하게 사용할 때 본질적으로 나타나게 되는 퇴폐성을 물리칠 수 있다고 하였다.

아우구스투스 황제 시대의 로마

아우구스투스 황제는 로마에 질서를 부여했다. 그는 도시를 행정 구역들로 나누고, 하수 시설과 교량을 수리했으며 새로운 도로와 수도교를 건설했다. 아우구스투스의 수많은 계획 중에는 새로운 신전과 전통적인 가치를 회복하려는 노력의 일환으로 오래된 신전을 수리하는 과제가 포함되어 있었다. 그는 또한 시민 개인이 공공사업 계획에 기부하도록 장려하였다. 그렇게 한 사람들 중 주목할 만한 인물은 황제의 신뢰받는 친구이자 장군인 아그리파였다. 그는 카이사르가 캄푸스 마르티우스에 세웠던 계획 사업을 실현했다. 카이사르가 그랬던 것처럼, 아우구스투스도 로마 제국의 힘을 나타내는 시각적 이미지를 만들어내는 것이 중요하다는 사실을 인식했다. 아우구스투스가 건설한 건축물이 헬레니즘 도시

21

21. 키케로
우피치 미술관, 피렌체, 대리석, 기원전 43년경의 원본을 복제한 것.
웅변가이자 정치 지도자, 문필가였던 키케로(기원전 106~43년)는 공화정의 열렬한 지지자였다.

22. 마르켈루스 원형극장
로마, 기원전 13~11년에 봉납됨.
로마인들은 그리스인들처럼 자연적인 언덕 지형에 의존하는 대신 아치를 사용하여 계단식 좌석을 지탱하는 둥근 천장 구조물을 만들 수 있었다.

23. 마르스 울토르 신전
로마, 기원전 2세기에 봉납됨.
웅장하고 위압적인 이 보복자 마르스의 신전은 아우구스투스의 포룸에 있었다. 이 신전은 로마가 지중해의 평화와 지배력을 회복하도록 힘을 북돋아주었다.

24. 대신관(폰티펙스 막시무스) 복장을 한 아우구스투스
테르메 박물관, 로마, 대리석, 서기 10년경.
아우구스투스 황제의 제국 통치는 주요한 양식상 변화를 수반하지 않았다. 반대로, 그는 공화정의 전통을 유지하여 연속성을 강화하였다.

24

22

23

포룸 로마눔

포룸 로마눔은 행정의 중심지이자 로마 권력을 나타내는 우수한 상징물이었다. 에트루리아인들이 도래하기 전에도 카피톨리노 언덕과 팔라티노 언덕 사이의 지역은 일곱 개 언덕에 정착한 고대 라틴인들의 중심지였다. 에트루리아인들은 이 지역을 시장으로 개발하였으나 공화정이 수립되고 난 후에 포룸은 독특한 정치적 성격을 가지게 되었다. 카스토르와 폴룩스의 신전을 새로운 헬레니즘 양식으로 재건축한 후, 공화정 로마의 후원자들은 바실리카 에밀리아(법정)와 타불라리움(공문서 보관소)을 건설하고 그 지역을 트레버틴 대리석으로 포장하였다.

율리우스 카이사르가 계획하고 아우구스투스가 착수한 포룸의 주요 개편으로, 변화하는 요구에 응하여 계획성 없이 세워진 건물 단지에 질서가 생겼다. 헬레니즘 도시의 열주가 있는 공공장소의 질서 정연한 설계를 흉내 낸 새로운 도시 계획은 축(軸)을 제시하였고, 구 공화정 포룸의 무질서한 설계를 제도화하였다. 새로운 신전과 바실리카는 제국의 세력을 공포하였다. 대리석으로 만들어진 로스트럼(연설자의 연단)과 새로운 쿠리아(원로원)는 제국 통치의 맥락 속에서 공화정의 전통을 신중하게 강화하였다.

이후의 황제들은 포룸 로마눔을 계속해서 아름답게 만들었다. 셉티미우스 세베루스의 개선문(203년)은 타불라리움 아래쪽의 눈에 띄는 장소를 차지하였고, 디오클레티아누스 황제는 화재(283년)로 소실된 쿠리아를 재건축하였다. 로마 제국이 붕괴된 후, 포룸도 쇠락하여 중세와 르네상스 시대 교황들의 대리석 채석장이 되었다. 그러나 포룸은 후대의 유럽 열강들과 현대 관광객들을 강력하게 매료하였다.

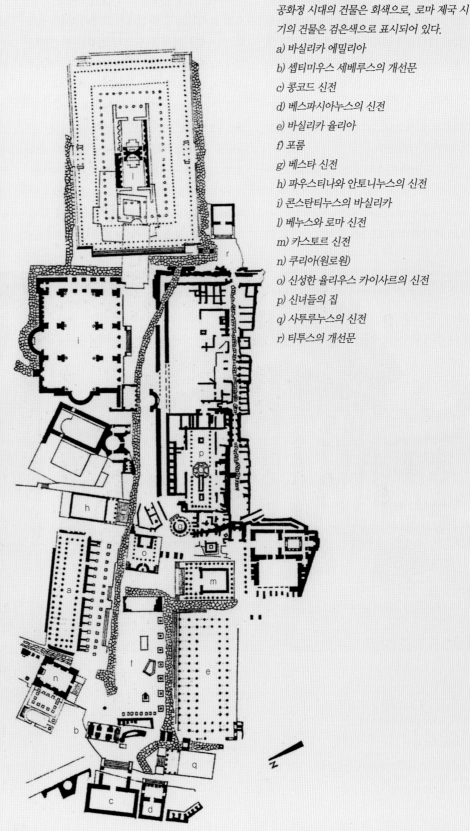

로마 포룸의 평면도

공화정 시대의 건물은 회색으로, 로마 제국 시기의 건물은 검은색으로 표시되어 있다.

a) 바실리카 에밀리아
b) 셉티미우스 세베루스의 개선문
c) 콩코드 신전
d) 베스파시아누스의 신전
e) 바실리카 율리아
f) 포룸
g) 베스타 신전
h) 파우스티나와 안토니누스의 신전
i) 콘스탄티누스의 바실리카
l) 베누스와 로마 신전
m) 카스토르 신전
n) 쿠리아(원로원)
o) 신성한 율리우스 카이사르의 신전
p) 신녀들의 집
q) 사투루누스의 신전
r) 티투스의 개선문

의 건축에서 많은 영향을 받은 것이기는 하지만, 그것이 전달하는 메시지는 명백히 로마적이었다. 아우구스투스는 공화정의 체통을 핑계 삼아 바실리카 율리아과 바실리카 에밀리아, 원로원과 로스트럼(연설자의 연단)을 완성하여 카이사르의 웅대한 포룸 로마눔 계획을 실현할 수 있었다. 질서 정연함이 무질서를 대신하게 되었다. 로마 통치 조직의 제도화가 반영된 결과였다.

새로운 로마를 건설하는 데 율리우스 카이사르가 담당했던 역할은 그가 화장된 자리에 세워진 포룸 로마눔의 디부스 율리우스 신전으로 인정받았다. 로마를 창시한 유한한 인간을 숭배했던 사회에서 동시대의 영웅을 신격화하는 것은 문제도 되지 않았으며, 카이사르의 신격화는 금후 선례가 되었다. 아우구스투스가 세운 계획의 규모와 범위는 혁신적이었다고 하더라도 양식 면에서는 절대 그렇지 않았다. 공화정의 연속성을 강조하려는 그의 의도는 그리스의 장식적인 양식과 로마 건축물을 조합시킨 마르켈루스 원형극장 같은 건축물을 통해 표현되었다. 로마인들은 이 건축물에 타불라리움 건설에 사용된 아치 체계를 적용시켜 편평한 땅에 경사진 계단 모양의 언덕을 만들어냈다. 이것은 로마인들이 그리스인들보다 기술적으로 우월했다는 사실을 증명하는 또 다른 예가 되는데, 그리스인들은 계단식으로 된 극장 좌석을 만들 때 자연 언덕 지형에 의존했기 때문이다.

카이사르와 마찬가지로, 아우구스투스도 자신의 포룸, 포룸 아우구스툼을 건설했다. 그리스식 카리아티드로 장식된 이 포룸은 로마 영웅들의 조각상으로 가득 차 있었고 각 조각상에는 해당 영웅의 명성을 상술한 명문이 함께 새겨져 있었다. 포룸 아우구스툼에는 마르스 울토르(보복자)에게 바쳐진 신전이 있었는데, 이것은 초기 공화정 시기의 신전에서 유래한 것이었다. 그 양식은 내전 이후에 해산된 부대가 거주하게 된 프랑스, 이탈리아에

25

25. 메종 카레
님므, 기원전 16세기경.
공화정 로마의 포투나 비릴리스 신전으로 확립된 형식은 권력의 상징으로 제국 전역에서 모방되었다.

26. 아우구스투스 황제
브라치오 누오보, 바티칸, 프리마 포르타 출토, 대리석, 기원전 20년경.
폴리클레이토스의 도리포로스에 영감을 받아 제작된 이 조각상은 아우구스투스 통치의 도덕적 측면을 찬양하고 있다. 그의 맨발은 이 작품이 사후에 제작되었음을 암시한다.

26

있는 아우구스투스의 새로운 식민지와 로마의 유대를 강화하였다.

아우구스투스는 자신이 벽돌로 만든 도시 로마를 발견했으나 대리석으로 만든 도시 로마를 남겼다고 말한 바 있다. 토스카나 지방의 루니에 새롭게 문을 연 채석장 덕분에 대리석은 더 저렴하게 수입되었기에 대리석은 이제 더이상 사치스러운 품목이 아니었다. 이 대리석을 이용해 지어진 최초의 로마 건물 중 하나가 아우구스투스의 아폴로 신전이었다. 신전과 도서관을 결합한 이 신전은 헬레니즘 건축물에서 영감을 받은 것이지만, 아우구스투스는 그 장소에 각각 그리스어와 라틴어 저서를 보관할 두 개의 도서관을 세워 로마가 그리스와 동등한 업적을 이루었다는 것을 강조하였다.

아라 파키스(평화의 제단)

정치적 질서와 우세한 힘을 이용해 평화를 유지하는 로마의 능력을 복구해야 한다는 것이 팍스 아우구스타(아우구스투스 통치 하의 평화)가 주장하는 주요 논지였다. 황제가 주문한 〈아라 파키스 아우구스타이〉, 즉 평화에 바치는 제단은 기원전 9년에 완성되었다. 대규모의 부조가 새겨진 이 화려한 대리석 구조물은 독창적이고 특유한 로마 방식으로 과거와 현재를 결합하였다. 아이네이아스의 희생제와 같은 장면에 로마의 기원에 대한 내용이 묘사되어 있고, 황족과 원로원, 그리고 그 외 고관들의 행렬 장면은 로마의 운명을 극적으로 표현하고 있다. 인물 양식은 뚜렷하게 그리스의 원형에서 영향을 받았으나, 전달하는 메시지는 전혀 다르다. 황족의 행렬 장면은 기원전 13년 7월 4일에 실제로 일어난 일을 기록한 것으로, 그리스의 기념 제단에 장식되었던 신화의 장면과는 뚜렷한 차이를 보인다. 아라 파키스의 조상은 경외심을 거의 불러일으키지 않았다. 제국의 연속성을 상징하는 어린이들의 모습은 종교적인 의식보다는 길을

27. 아라 파키스 아우구스타이(평화의 제단)
로마, 기원전 9년에 봉헌됨.
아라 파키스, 즉 평화의 제단은 아우구스투스 정권의 선전 기념물로 만들어진 것이다.

28. 황족들
아라 파키스 아우구스타이, 로마, 대리석, 기원전 9년에 봉헌됨.
이 부조는 기원전 13년 7월 4일에 일어났던 행진을 기록하고 있다. 약식으로 처리한 세부묘사와 명암 대조, 그리고 자연스러운 자세는 그 일이 실제로 일어났다는 사실을 강조한다.

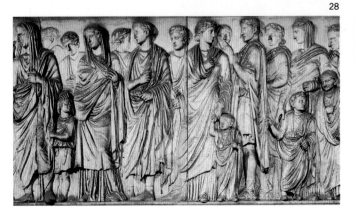

29. 아이네이아스의 희생제
아라 파키스 아우구스타이, 로마, 대리석, 기원전 9년에 봉헌됨.
트로이 왕자 아이네이아스가 로마로 항해하였던 일을 기록했던 베르길리우스의 서사시 『아에네이드』처럼, 이 작품도 로마 민족의 기원을 공식적으로 나타내었다.

잃지 않는 것에 더 관심을 두고 있는 것처럼 보인다. 아우구스투스는 자신을 **프린켑스**(princeps), 즉 동등한 자들 가운데 으뜸인 자로 묘사하며 다른 고관들과 동일 평면상에 배치하였다. 이런 방식으로 제시된 아우구스투스의 이미지는 평화를 유지하는 로마의 힘을 강조하였다. 그의 흉갑(그림 26 참고)에는 평화의 상징물들이 장식되어 있다.

아우구스투스가 조성한 공공 건축물은 화려했지만, 그는 수수한 취향을 가졌고 간소한 생활을 했던 것으로 알려져 있다. 그의 아내인 리비아는 자신의 별장 벽을 정원 풍경으로 장식하였다. 정원이라는 주제는 그리스의 선례에 바탕을 둔 것이 아니라, 귀족적인 맥락으로 로마 종교와 정치적 권력의 농경적인 기원을 나타낸 것이다.

아우구스투스의 호화로운 공공 조각상이 그의 공화주의적인 토대를 강화하려는 필요에서 제작된 것이라면, 더 규모가 작은 작품들은 그러한 제한을 덜 받았다. 국가의 공방에서 세공된 〈겜마 아우구스테이〉 까메오(그림 30)는 아우구스투스를 신들의 동료로 묘사하고 있다. 전차에서 내리려고 하는 그의 양자이자 후계자, 티베리우스는 제국적인 전통의 연속성을 강조하고 있으며, 그의 힘은 아래쪽의 정복당한 야만인들을 묘사한 장면에 반영되어 있다. 이 작품은 더욱 노골적으로 제국의 주장을 표현하고 있으며, 헬레니즘의 부의 이미지를 더욱 공공연하게 드러내고 있다. 아우구스투스의 뒤를 이은 후계자들은 그들의 공화주의적 뿌리에 대해서는 관심을 덜 두고, 이러한 제국주의적인 주제를 더 크게 강조하고자 하였다. 그러나 아우구스투스가 만들어낸 공화정 로마의 이미지는 수세기 동안 그 힘을 잃지 않고 후대의 황제들의 모범이 되었으며 그들이 재연하게 될 선전 메시지를 제공하였다.

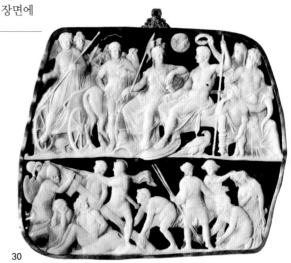

30. 겜마 아우구스테아
미술사박물관, 빈, 붉은 줄무늬 마노(瑪瑙) 카메오, 12세기.
고대 로마의 호사스러운 취향은 헬레니즘의 사치스러운 미술 작품과 접촉한 결과 발달한 것이었다. 부유한 로마의 후원자들은 보석 세공인들, 석조 조각가들, 모자이크 장인들을 고용하여 자신들이 지중해에서 얻은 권세를 강화하는 작품을 만들어내었다.

31. 리비아의 별장에서 나온 벽화
테르메 박물관, 로마, 프레스코, 기원전 25년경.
이 자연주의적인 장식은 고대 로마의 경우처럼 그리스의 선례에서 영감을 받은 것이 아니다. 오히려 독특한 로마 양식의 벽장식이 생겨났음을 보여주는 예이다.

30

31

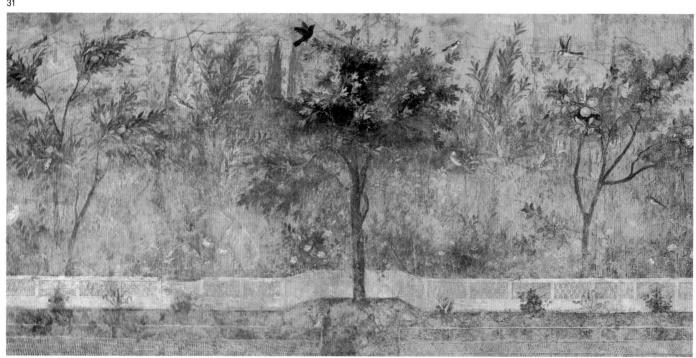

로마 제국은 엄청난 군사적·행정적 위업을 달성하였다. 로마 군단은 스페인 동부에서 페르시아 만까지, 스코틀랜드 국경 남쪽에서 이집트와 북아프리카까지 방대한 영토를 정복했다. 구 헬레니즘 제국의 도시에는 로마의 행정제도가 적용되었다. 다른 곳은 정복을 당하고 난 후 식민화되고 문명화되었다. 제국 전체에 라틴어를 가르치는 학교가 설립되었고, 로마의 기술로 지역의 자원을 개발하고 농경을 향상시켰다. 시장이 커지자 무역이 번성하였다. 이탈리아의 와인은 인도까지 수출되었고, 무역 사절단이 중국으로 파견되었다. 로마는 대량으로 사치 품목을 수입하였다. 금

제8장

제국의 이상

로마 제국의 미술

과 은은 스페인에서 채굴하였다. 프랑스는 치즈로 유명했다. 로마의 곡물창고로 알려진 이집트에서는 황제의 군대가 밀 생산을 보호하였다. 아프리카에서 생산된 대리석은 고급 건축 자재의 선택 범위를 넓혔다. 항구와 가도, 교량의 대규모 건설 계획으로 제국의 세력은 강화되었다. 개발이 덜 된 서부 유럽에서 문명화를 진행하는 데 필수적인 수단은 도시화였다. 수도교의 체계적인 건설로 새로운 도시는 확실히 유지될 수 있었다.

로마인들은 특히 실용적이었는데, 그들이 건축 역사에 중요한 공헌을 한 것은 건축 구조 기술 부분에서였다. 공화정 시기에 **포촐**

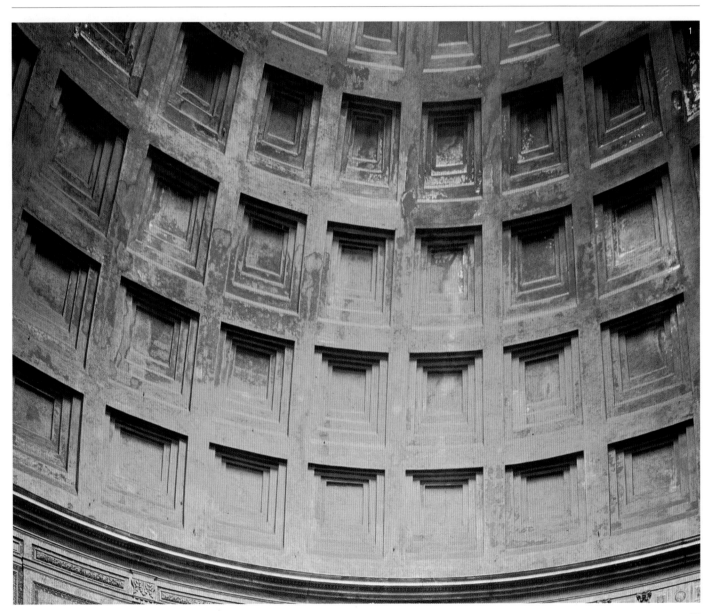

라나라고 하는 화산회(火山灰)를 섞은 석회에 물이 닿으면 굳어진다는 사실을 발견했고 그 결과 콘크리트가 개발되었다. 콘크리트는 자유자재로 응용할 수 있는 재료였다. 겉에 벽돌을 바를 수도 있었고 대리석이나 치장 벽토로 꾸밀 수도 있었다. 콘크리트는 또한 아치와 궁륭의 건설을 간단하게 만들었는데, 로마인들이 우수하다는 것은 콘크리트의 이러한 잠재력을 이용했다는 데 있다. 이차와 궁륭은 오래전부터 중동에서 이용되어왔으나 가장 중요한 요소로 취급받게 된 것은 로마 건축에서였다. 로마인들은 거대한 둥근 천장 모양의 대(臺)를 이용해 장소의 제한 없이 건물을 세울 수 있게 되었다. 그러한 건축물은 로마의 기술적 우월을 실질적으로 증명하여, 그들의 높은 목표를 대변하는 이미지가 되었다.

그리스의 영향

로마가 구 헬레니즘 제국을 정복했을지는 몰라도, 그리스의 문화적 업적에서 깊은 영향을 받았다. 라틴어가 관용 언어로 지정되었으나 그리스어가 교양 언어로 남아 있었다. 로마인들은 가장 혁신적이고 독특한 그들만의 건축물을 치장하려고 헬레니즘 미술의 원주 양식과 그 밖의 헬레니즘적인 특색을 차용하였다. 로마 미술과 건축은 종종 독창적이 아니라고 쉽게 결론 내려지기도 하는데, 그것은 부적절한 판단이다. 그러나 로마가 의식적으로 그리스 문화의 신세를 졌다는 사실을 인식하는 것이 로마 문화를 이해하는 데 중요하다. 고대 그리스의 양식적 표현은 새로운 제국주의의 힘을 상징하는 건축물 위에 덧대어지는 장식판의 용도로 응용되었다. 로마인들은 더 화려한 장식과 변화를 선호하여 건축물 외관 장식에 여러 가지 건축 양식을 혼합하여 사용하였던 후기 헬레니즘의 관행을 모방하였다. 그들은 또한 그리스 건축 양식의 특징들을 차용하여 콤포지트 양식이라는 네 번째 건축 양식을 만들어내었는데, 이것은 코린트식 아칸서스

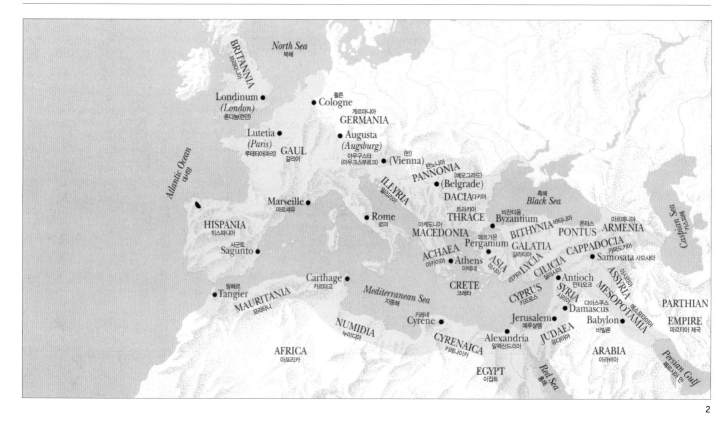

2. 서기 400년경 최대한 확장 되었을 당시의 로마 제국

1과 3. 판테온(내부)
로마, 서기 118~125년, 복원도.
육중한 반구형 돔의 건설은 로마의 공학자들이 얼마나 대단한 진보를 이루어냈는지를 입증한다.

3

4

4. 판테온
로마, 서기 118~125년.
최초의 파사드는 아우구스투스 황제의 치세 동안 아그리파 장군의 의뢰로 만들어졌고, 이를 기념하여 아그리파의 이름을 프리즈에 새겼다. 이후 도미티아누스 황제가 건물의 앞면, 즉 파사드를 일부 개축했으며 다시 하드리아누스의 명으로 현재 남아 있는 파사드를 건축했다.

잎 장식 위에 이오니아식 소용돌이 무늬를 얹은 모양이었다(그림 7 참고).

네로와 무절제

로마의 황제들은 웅장한 유형의 미술과 건축물을 후원하였다. 아우구스투스는 최상의 권력자라는 자신의 신분을 구 로마 공화정의 도덕적 가치로 숨기고 제국 통치의 이상을 수립하였다. 그는 공공 기념물에 전력을 기울이는 방법으로 자신의 개인 권력을 드러내지 않았다. 그러나 뒤를 이은 황제들이 선임 황제들이 이루어놓은 규모와 화려함을 한층 더해 놓았듯이 황제의 절대 권력은 아무래도 자신을

찬미하게 하였고, 웅장함이 점점 증대되는 경향을 조장하였다. 네로 황제(서기 54~68년 통치)는 노골적으로 자신의 패권을 표현하였다. 그가 부와 권력의 이미지를 강조하려고 금을 이용했다는 것은 유명한 이야기이다. 플리니우스의 기록에 따르면 네로는 로마를 방문한 아르메니아의 왕을 탄복하게 하려고 로마의 한 극장 전체를 금으로 덮었다고 한다.

네로의 궁전은 그 장식이 화려하여 도무스 아우레아(Domus Aurea, 황금 궁전)라는 이름을 얻었다. 중심에 인공 호수를 두었던 이 궁전 건물의 공간은 콘크리트의 구조적인 가능성을 이용한 결과 타의 추종을 불허할 정

도로 복잡해졌다.

아마, 필연적으로 네로의 과도함 뒤에 자제의 시기가 올 수밖에 없었을 것이다. 그는 귀족적인 율리우스-클라우디우스 왕조의 마지막 황제였는데, 네로 개인의 예술 유희뿐만 아니라 무절제한 치세 때문에 정치적인 혼란이 일어났다. 질서를 회복시킨 것은 베스파시아누스 황제(서기 69~79년 통치)로, 그는 아우구스투스의 공화주의적 이상을 회복하고 네로의 기억을 지워버리려 노력한 견실한 중산층 군인 출신 황제였다. 당시 사회상을 가장 명백하게 알려주는 건축물은 서기 69년에 착공된 콜로세움이다. 이 거대한 타원형 경기

5

5. 수도교
세고비아, 1세기.
제국 전체에 확산된 수도교는 로마의 기술력과 자연을 지배하는 능력을 시각적으로 나타내었다.

6. 오푸스 레티쿨라툼(그물눈 쌓기)
빌라 데이 볼루시, 로마.
로마인들은 콘크리트로 지은 건축물에 벽돌 외장재를 덧대는 방식을 개발하였는데, 이 방법은 벽의 세기를 강화하였고 장식의 가능성을 높였다.

7. 콤포지트 양식 주두
셉티미우스 세베루스의 개선문, 로마, 서기 80~85년.
이 로마식 주두 양식은 이오니아식 소용돌이 무늬와 코린트식 아칸서스 잎 장식을 결합한 형태로, 이 두 그리스 건축 양식보다 더 장식적이었다.

8. 목마를 성 내로 끌고 들어가는 트로이인들
나폴리 국립 고고학박물관, 메난데르의 집에서 출토, 폼페이, 패널화, 제4양식, 서기 70년경.
잘 다듬어진 이 그림은 네로의 도무스 아우레아와 동시대의 작품으로 그리스 문헌에 나오는 장면을 묘사한 것이다. 부유한 귀족 저택의 실내 장식에는 전형적으로 이러한 작품이 선택되었다.

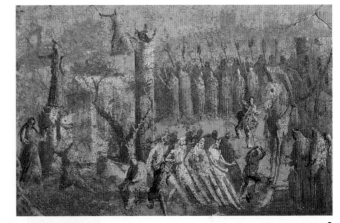

8

9

6

7

9. 네로의 황금 궁전, 8각형 방
로마, 서기 64~65년.
이전의 영화가 희미한 흔적으로 남아 있는 이 방의 잔재로 네로 황제의 화려한 취향을 짐작할 수 있다.

장은 도무스 아우레아가 있던 바로 그 자리에 세워졌으며, 인공 호수는 방수되었다. 베스파시아누스 황제는 또한 네로가 그의 궁전 입구에 세우려고 주문했던 거대한 청동 초상 조각상을 전유하여 그것을 태양신의 조각상으로 바꿔버렸다. 로마 원로원은 베스파시아누스의 차남인 도미티아누스(서기 81~96년 통치)가 네로와 같은 방종을 되풀이하자 왕조의 계승을 거부했고, 이전의 공화정 체제를 복구하여 제국주의에 적용시켰다. 그 결과 탄생한 것이 네르바(서기 96~98년)에서 마르쿠스 아우렐리우스(서기 161~180년)로 이어지는 통치자의 계보이다. 마르쿠스 아우렐리우스는

황제가 국민에게 봉사하는 사람이라는 아우구스투스의 이상을 따랐으며 공공 건축물의 후원에 전념하였다.

황제의 포룸들

로마의 힘을 가장 강력하게 나타내는 상징물은 포룸 로마눔이었다. 에트루리아인들이 로마의 정치 중심지로 처음 건설하였고, 율리우스 카이사르와 아우구스투스 황제가 조직화한 포룸 로마눔에는 이 두 통치자 자신들의 포룸 역시 건설되었다(제7장 참고). 후대의 황제들도 이러한 관행을 부활시켰는데, 이들은 뛰어난 선임 황제들을 흉내 내고, 동시에 영

속적인 건축물로 자신들의 업적을 기록하고 싶어 했다. 베스파시아누스의 포룸에 있는 평화의 신전은 팔레스타인 지역에서 일어났던 유대인들의 반란을 진압한 것을 기념하여 건설된 것이다. 신전 내부에는 베스파시아누스의 치세를 상징하는 물건들이 전시되어 있었다(바로 예루살렘의 신전에서 약탈한 물건들과 네로의 도무스 아우레아에서 나온 그리스 조각의 걸작들이었다).

트라야누스의 포룸은 로마에 있는 황제의 포룸들 중에서 가장 웅대한 포룸이자 마지막 포룸이다. 이 포룸은 의미심장하게도 제국이 최대로 확장되었으며, 로마에 최대 인구(1

10. 콜로세움
로마, 서기 80년에 개장.
네로의 도무스 아우레아(황금 궁전)에 있던 호수 자리에 세워진 콜로세움은 도리스식, 이오니아식, 코린트식, 콤포지트식 주범을 혼합하여 지은 것으로, 후대의 설계가들에게 중요한 선례가 되었다.

11. 타불라리움과 포룸 로마눔의 복원도
고대유물 관리소, 로마, 베체티의 수채화.
상상으로 그린 이 풍경은 포룸 로마눔에 있던 주요 건물들이 원래 어떤 모양이었는지를 짐작할 수 있게 해준다. 왼쪽에서 오른쪽으로 사투르누스의 신전, 베스파시아누스의 신전, 콩코드 신전과 셉티미우스 세베루스의 개선문이 보이며, 그 뒤에는 타불라리움이 있다.

12. 타불라리움과 포룸 로마눔 유적
로마.
포룸 로마눔은 거의 폐허로 변모했지만, 아직도 여전히 고대 로마의 화려함을 환기시킨다.

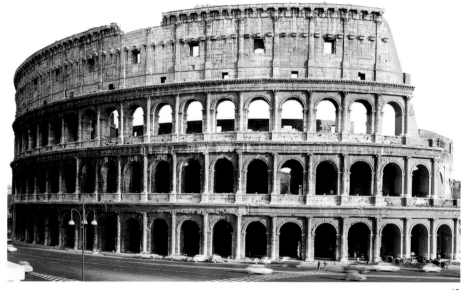

10

11

12

13. 트라야누스의 기념주(紀念柱)
로마, 서기 110~113년.
제국의 군사적 업적을 상징하는 이 기념주의 성격은 나선형으로 조각된 부조의 주제로 더 강조되었다. 이 기념주는 트라야누스의 무덤 자리를 표시하는 역할도 하였다.

백 5십만 명)가 거주하였던 시기에 건설되었다. 트라야누스는 다키아 원정에서 나온 약탈물로 자금을 조달하였으며, 트라야누스의 기념주에 새겨진 부조와 포룸의 애틱 층을 지탱하고 있는 다키아인 노예의 상으로 다키아 원정을 기념하였다. 열주 위에 세워진 카리아티드는 아우구스투스의 포룸을 연상시키나 아우구스투스의 포룸의 중심은 마르스 울토르 신전인 반면, 트라야누스의 포룸은 바실리카 율피아를 중심으로 하고 있었다. 바실리카는 로마 특유의 건축 양식이며 콘스탄틴 황제가 기독교 예배 장소로 사용한 이후부터 대단한 영향을 미치게 될 양식이었다(제9장 참고). 기

독교가 공인되기 이전의 제국에서 바실리카는 법정으로, 그리고 동시에 상업 거래의 중심지로 이용되었다. 기둥으로 지붕을 지탱한 이 직사각형 건물의 형태는 율리우스 카이사르가 포룸 로마눔에 바실리카 율리아를 건설하며 표준화된 것이다.

트라야누스가 황제 권력을 더 세속적으로 해석했다는 사실은 그가 바실리카 율피아를 눈에 띄는 위치에 배치했을 뿐만 아니라 인접한 곳에 시장 단지를, 그리고 광장의 중심에 자신의 기마상을 세웠다는 사실에도 나타난다. 트라야누스는 이런 식으로 자신이 가진 권력의 군사적, 법적, 상업적 요소를 강조

하였는데 이것은 바실리카 율피아의 뒤, 열주가 있는 작은 안마당과 대조를 이룬다. 이곳에는 후계자인 하드리아누스가 신성화된 트라야누스에게 바친 신전이 있었다.

제정의 선전 도구

황제의 사망 후 그들을 신격화하는 전통은 아우구스투스가 포룸 로마눔에 디부스 율리우스 신전을 세움으로써 시작되었고, 곧 황제의 이미지 선전에서 중요한 역할을 하게 되었다. 의미심장하게도, 네로나 도미티아누스는 신격화되지 않았다. 로마의 종교는 조상 숭배에 기초를 두었으며, 황제의 신격화는 그가 신성

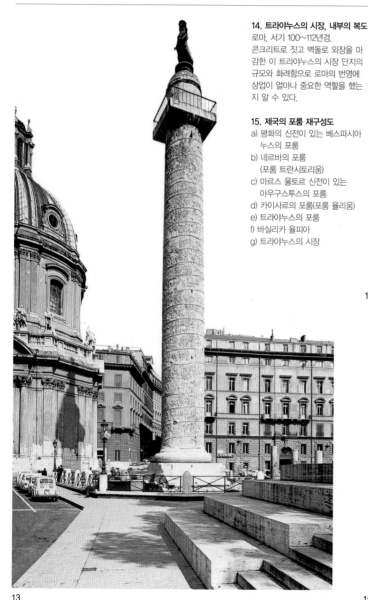

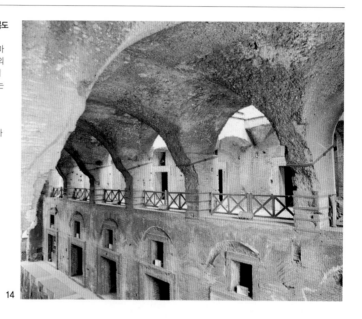

14. 트라야누스의 시장, 내부의 복도
로마, 서기 100~112년경. 콘크리트로 짓고 벽돌로 외장을 마감한 이 트라야누스의 시장 단지의 규모와 화려함으로 로마의 번영에 상업이 얼마나 중요한 역할을 했는지 알 수 있다.

15. 제국의 포룸 재구성도
a) 평화의 신전이 있는 베스파시아누스의 포룸
b) 네르바의 포룸 (포룸 트란시토리움)
c) 마르스 울토르 신전이 있는 아우구스투스의 포룸
d) 카이사르의 포룸(포룸 율리움)
e) 트라야누스의 포룸
f) 바실리카 율피아
g) 트라야누스의 시장

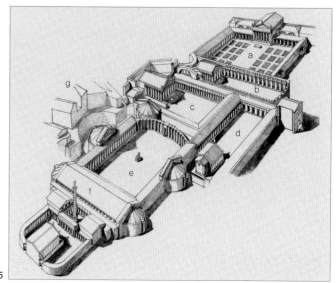

13

15

한 힘을 가졌는가 그렇지 않은가라는 사실보다는 황제 제도 자체와 더 연관이 있었다. 국교는 따라서 로마에 대한 충성의 표현이자 시민의 의무였다. 시민들은 비공식적으로 자신들이 선택한 신을 숭배할 수 있었다. 이러한 관습으로 인해 제국 전역에서 지방 특유의 종교가 존속할 수 있었고, 이는 로마의 지배를 보장하는 성공적인 방편이 되었다.

또 다른 제국의 선전 도구는 개선문이었다. 개선문은 원래 임시로 세운 구조물이었으나, 곧 로마의 영광을 영원히 상기시키는 도구로 기능하도록 석조로 지어졌다. 정복으로 얻은 재산은 공공 건축물을 제작하는 데 사용해

야 한다는 공화정의 전통이 있었는데, 개선문은 이러한 개념이 제국 권력자의 목적에 맞춰 어느 정도나 변형될 수 있었는지를 보여준다. 특정한 업적을 기념하는 부조로 장식된 개선문을 통해 로마인들이 그들의 권력을 강화하기 위해 비유보다 사실에 입각한 이미지를 더 선호하였다는 중요한 사실을 간파할 수 있다. 이것은 개선문 부조의 자연스러운 인물 표현과 착시를 이용한 깊이 표현에 잘 나타난다.

어떤 문화의 수준은 그 문화에서 가장 큰 건물들을 통해 판단될 수 있을 것이다. 제정 로마의 대규모 건축물들은 여가와 대중들의 여흥을 위해 만들어진 것이었다. 선거 운동의

일환으로 공들여 만든 연극을 상연하여 지지자들을 끌어들이던 공화정의 전통이 황제에 의해 제도화되었다. 거대한 원형 경기장과 극장, 경기장(경주로), 그리고 대중 욕장이 공공 기념물 건설 계획의 일환으로 건설되었다. 로마인들은 목욕이 너무나 중요한 생활의 일부라 여기고 욕장을 즐겨 찾았기 때문에 초기의 기독교 교부들은 목욕이 시간을 낭비하는 향락이라고 비난하기도 했다. 로마의 욕장 집합 단지에는 다양한 온도를 유지하고 있는 아치형 천장으로 된 커다란 방이 여러 개 있었기 때문에 로마의 건축가들과 기술자들은 자신들의 기교를 선전할 이상적인 기회를 가질 수

16. 안토니우스 피우스와 그의 아내, 파우스티나의 아포테오시스
갑옷의 정원, 바티칸, 대리석, 서기 165년경.
안토니우스의 후계자인 마르쿠스 아우렐리우스는 안토니우스 피우스의 기념주를 세웠는데, 이 작품은 그 기념부의 대좌 부분으로, 황제가 신이 되는 과정을 묘사한 것이다.

17. 티투스의 개선문
로마, 서기 80~85년.
개선문은 원래 승리를 거둔 장군의 귀환을 축하하기 위해 한시적으로 세워진 구조물이었으나, 곧 로마의 영광을 나타내는 영구적인 상징물로 석재를 이용해 제작되었다. '원로원과 로마의 시민들'이라는 전통적인 공화정의 문구로 시작되는 명문이 시민에게 봉사하는 자로서의 황제 이미지를 강화하였다.

18. 티투스의 개선 행렬
티투스의 개선문, 로마, 대리석, 서기 80~85년.
베스파시아누스의 아들이자 장군이었던 티투스는 팔레스타인의 유대인 반란을 진압할 임무를 맡았다. 이 개선문의 부조 장식은 예루살렘의 파괴와 티투스의 로마 개선을 포함해 그 전쟁에서 일어나던 사건들을 충실하게 기록하였다. 티투스가 예루살렘의 신전에서 가지고 온 팔이 일곱 달린 촛대는 그 후, 베스파시아누스의 포럼에 있는 평화의 신전에 안치되었다.

17

18

16

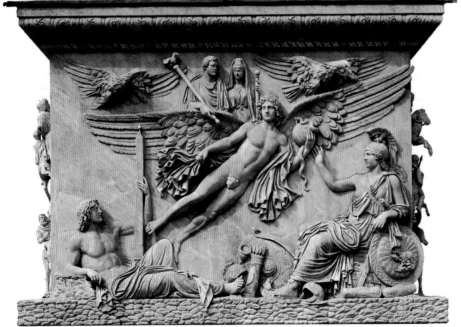

제정 로마는 독특한 두 가지 문화 전통을 이어받았다. 구 공화정이 강조했던 윤리와 가치는 헬레니즘 황제들이 누렸던 최고 권력에 내재된 사치, 향락과 현저한 대조를 이루었다.

공화정의 초상화는 사실적인 표현에 전력을 기울인 것이었다. 헬레니즘 통치자들은 알렉산더 대왕이 세웠던 전통에 따라 최고 권력의 표상으로 이상화된 이미지를 선호하였다. 사적인 초상화는 사실주의라는 공화정의 전통을 이어나간 반면, 황제의 공적 초상은 일반적으로 더욱

황제의 초상

과장하는 경향을 띠었다.

각 황제의 초상은 특히 그들이 보여주고자 하는 이미지를 반영하였다. 고전적인 공화정 양식으로 만들어진 베스파시아누스의 대리석 흉상은 의도적으로 있는 그대로 표현한 것이다. 이러한 초상은 그의 선임자, 즉 폭정으로 이름나 있었으며, 도무스 아우레아에 세울 거대한 자신의 청동 조각상을 주문했던 네로와 연

관해 생각해보면 아마 가장 잘 이해될 수 있을 것이다. 네로와 마찬가지로, 사망 후에 담나티오 메모리아이(기록말살형, damnatio memoriae)를 당나티오 메모리아이였던 코모두스 황제는 자신의 초상에 헤라클레스의 신성한 지물을 차용했는데, 이러한 접근법은 제국 전역에 있는 조각상이나 신전에 반영되었다.

또 다른 일반적인 황제의 조각상

은 기마상으로, 트라야누스, 마르쿠스 아우렐리우스를 비롯한 황제들은 기마상을 이용해 로마의 군사적인 힘을 시각적으로 표현하였다.

19. 마르쿠스 아우렐리우스의 기마상
캄피돌리오 광장, 로마, 서기 166~180년.

19

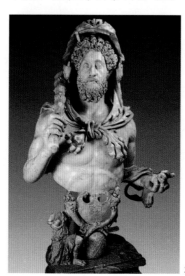

20. 헤라클레스의 모습을 한 코모두스 황제
카피톨리노 박물관, 로마, 대리석, 서기 180~193년.

20

21. 베스파시아누스
테르메 박물관, 로마, 대리석, 서기 69~79년.

21

있었다.

제국의 권력 이미지

건축은 제국 전역에서 이루어지던 제국의 선전 활동에 필수적인 요소였다. 건축물은 로마 문명을 전달하는 매개물 역할을 하였으며, 또한 사치스러운 자재, 그리고 장식과 명문이라는 불변하는 언어를 이용하여 새로운 행정부의 부와 권력을 포고하였다. 건축 계획에 공공 자금을 배분하고 그 건축물이 로마의 관행을 따르도록 책임지는 것은 지방 총독의 일이었다. 헬레니즘 제국의 구 도시들은 로마의 신전과 바실리카 그리고 다른 승리의 상징물로 장식되었다. 새로운 도시는 도시의 중심지를 초점으로 하는 격자형 설계에 맞춰 구획되었다. 도시 중심지에는 포럼과 바실리카, 행정 건물, 대중 욕장, 원형 경기장, 신전(로마의 신과 그 지역에서 숭배하는 신의 신전), 개선문과 기마상, 그리고 다른 기념 조각상들, 학교와 거친 날씨를 피할 주랑이 세워진 '거리'가 있었다. 그러한 신도시의 도시 계획은 로마의 도시 배치를 상기시키도록 신중하게 설계되었다.

로마의 몰락

정복 전쟁은 로마에 어마어마한 부를 안겨주었고, 많은 이들이 투기로 방대한 재산을 축적할 기회를 갖게 되었다. 상인들은 무역과 땅에 대한 투자로 부유해졌다. 다른 많은 문화에서도 그러했듯이 새로운 자본가 계층은 사치스러운 취향을 가지게 되었다. 로마 제국의 장인들은 보석과 유리에서 금과 은까지 다양한 재료를 이용해 화려한 장신구와 사치품들을 만들어내었다. 구 공화정의 윤리와 가치는 증가하는 부 앞에서 힘을 잃었다. 플리니우스에 따르면, 공화정의 초상 전통이 쇠퇴한 것은 돈이 원인이었다고 한다. 그는 베스파시아누스의 치세 동안 로마인들이 예술적 가치나 주제보다는 경제적 가치를 이유로 모르는

22. 카라칼라의 욕장
로마, 서기 212~216년.
제정 로마에서 가장 큰 건축물은 신전도, 궁전도 아닌 욕장이었다. 서기 400년에 이르자, 로마에는 욕장의 수가 열한 개로 늘어났다. 욕장은 로마 제국 전역의 도시에 있는 중요한 특징이었다. 타키투스는 목욕은 즐거움과 안락을 좋아하는 마음을 갖게 하여 로마의 지배에 저항하는 의지를 없애는 교묘한 방법이라고 말한 바 있다.

23. 넵튠의 승리
넵튠의 욕장, 오스티아, 모자이크, 서기 139년경.
적절한 내용으로 꾸며진 정교한 모자이크 바닥은 로마의 실내 장식에 필수적인 특징이었다.

24. 소(小) 사냥도
피아차 아르메리나, 시칠리아, 모자이크, 서기 310~330년.
부자들의 여가 취미를 그리고 있는 이 놀라울 정도로 정밀한 모자이크에는 제국 전역의 장인들이 이루어낸 고도의 기술이 구사되어 있다.

23

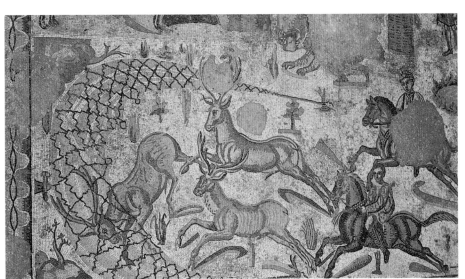

24

사람들의 초상 작품들을 어떤 식으로 수집했는지 묘사하였다. 사치스러운 경향이 강해질수록 장식도 복잡해졌다.

마르쿠스 아우렐리우스가 서기 180년 사망하자 로마의 세력도 기울기 시작했다. 그의 후계자인 코모두스는 통치자로서 적합하지 않은 인물로 판가름이 났고, 목욕 중에 교살되었다. 야만 부족들의 북쪽 국경 지방 공격은 악화된 국내의 재정 문제를 가중시켰다. 동방의 미트라교와 이집트의 이시스나 오시리스를 숭배하는 등의 신비로운 종교가 점점 유행하게 되었다는 사실에서 당시에 만연했던 사회적 불안을 짐작할 수 있다. 불안감은 기독교의 보급도 조장하였다. 내전으로 최고의 권력을 휘두른 일련의 군인 황제들이 등극하였고, 구 공화정의 관념은 점점 멀어져갔다.

디오클레아티누스(285~305년 통치)는 제국의 행정을 재편성하여 문제점들을 해결하려 하였다. 그는 지배권을 네 명의 황제들에게 분배했는데, 각 황제는 서로 다른 도시(밀라노, 니코메디아, 트리어와 시르미움)에 자신들의 궁전과 군대를 갖고 있었다. 이제 황제를 묘사한 인물상은 점점 더 드물어졌다. 자연스러운 초상 조각과 정면 초상을 선호하며 권력과 종교의식이라는 주제를 강조하는 풍조도 덩달아 쇠퇴했다.

로마 제국은 부와 권력을 표현한 엄청나게 많은 이미지를 만들어내었다. 제국의 황제들은 건축물을 이용해 도덕성이나 사치함, 군사력과 법규범을 전달하였다. 바실리카와 뚜렷한 명문이 적힌 신전, 거대한 궁전들과 그 궁전의 프레스코, 모자이크 장식, 훌륭한 조각상과 개인적인 초상 작품, 기마상과 개선문, 그리고 실제로 일어났던 사건들을 묘사한 부조로 장식된 기념주, 이 모든 것들이 후대의 문화에 강한 영향을 미쳤다. 무엇보다도, 로마가 이루어낸 위업의 규모와 화려함은 샤를마뉴 대제부터 나폴레옹과 히틀러까지 여러 통치자의 경쟁심을 불러일으켰다.

25. 파라비아고 접시
시립 고고학박물관, 밀라노, 은, 4세기.
투기꾼들이 축적한 막대한 부는 사치스럽고 호사스러운 수집품에 반영되었다.

26. 바쿠스 신전
바알베크, 레바논, 2세기 중반.
후대의 로마 건축물의 특징은 점차 정교해진 건축적인 세부 장식이었다.

27. 막센티우스의 바실리카
로마, 서기 307년경에 시작.
이 바실리카는 마지막 이교도 황제인 막센티우스가 건설하기 시작하고, 그의 기독교도 후계자인 콘스탄티누스 황제가 마무리하였다. 이 건물은 그 규모와 화려함으로 제정 로마의 가장 주요한 위업 중 하나가 되었다.

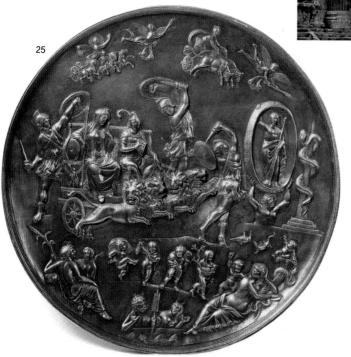

종교와 동, 서 간의 정복전쟁

기독교의 확산은 로마 세계와 연관된 문화의 발달에 결정적인 전환점을 찍었다. 313년에 콘스탄티누스 황제는 기독교를 공인(밀라노 칙령)하였고, 종교는 제국 정부의 기본이 되었다. 미술과 건축도 역시 새로운 형태와 상징을 취하게 되었다.

로마 제국이 이루어낸 훌륭한 업적으로, 영원한 도시 로마는 종교적인 문제와 예술적인 문제 모두에서 중요한 판단 기준이 되었다. 특히, 성 베드로 성당은 후대의 많은 건축물, 예를 들면, 서기 330년에 제국의 수도가 된 콘스탄티노플의 하기아 소피아와 같은 건물의 본보기가 되었다.

이 기간에는 또한 동양과 서양에서 모자이크 미술이 시작되었다. 그러나 서양은 야만족의 침략을 받았고 라벤나가 로마를 대신해 당시 미술 동향을 이끌었다.

서구의 위대한 정치적 문화적 부활은 카롤링거 제국 아래에서 이루어졌다. 그러나 이러한 부활은 여전히 로마 제국의 이상에서 영감을 받은 것이었다. 이슬람 세력의 성장 역시 중요한 역할을 담당했다. 아랍의 정복으로 그들의 위대한 철학적 과학적 업적이 서방에 전파되었다. 동시에, 아프리카와 중국, 인도의 뚜렷하게 다른 문화도 계속해서 발달하였다. 중국과 인도의 문화는 동양 철학의 전파와 밀접하게 연관되어 있었다.

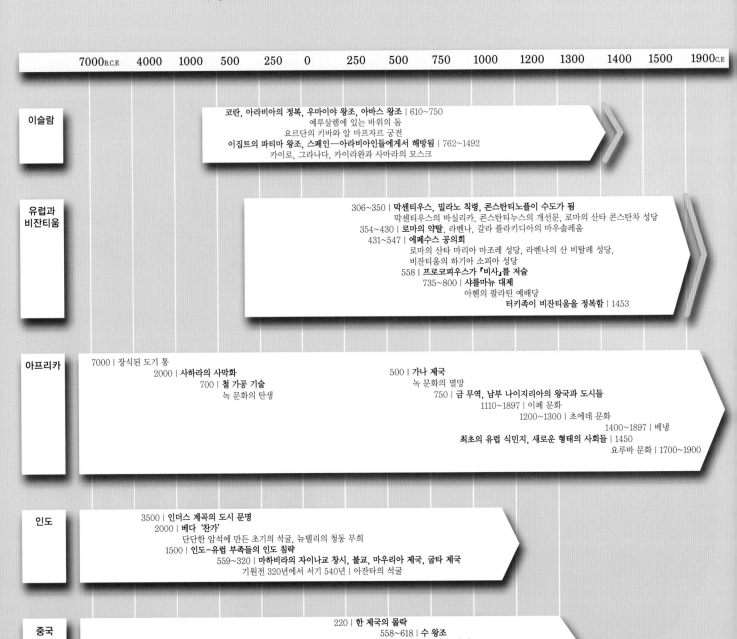

7000B.C.E 4000 1000 500 250 0 250 500 750 1000 1200 1300 1400 1500 1900C.E

이슬람

코란, 아라비아의 정복, 우마이야 왕조, 아바스 왕조 | 610~750
예루살렘에 있는 바위의 돔
요르단의 키바와 알 마프자르 궁전
이집트의 파티마 왕조, 스페인―아라비아인들에게서 해방됨 | 762~1492
카이로, 그라나다, 카이라완과 사마라의 모스크

유럽과 비잔티움

306~350 | **막센티우스, 밀라노 칙령, 콘스탄티노플이 수도가 됨**
막센티우스의 바실리카, 콘스탄티누스의 개선문, 로마의 산타 콘스탄차 성당
354~430 | **로마의 약탈,** 라벤나, 갈라 플라키디아의 마우솔레움
431~547 | **에페수스 공의회**
로마의 산타 마리아 마조레 성당, 라벤나의 산 비탈레 성당,
비잔티움의 하기아 소피아 성당
558 | **프로코피우스가 「비사」를 저술**
735~800 | **샤를마뉴 대제**
아헨의 팔라틴 예배당
터키족이 비잔티움을 정복함 | 1453

아프리카

7000 | 장식된 도기 통
2000 | **사하라의 사막화**
700 | **철 가공 기술**
녹 문화의 탄생
500 | **가나 제국**
녹 문화의 멸망
750 | **금 무역, 남부 나이지리아의 왕국과 도시들**
1110~1897 | **이페 문화**
1200~1300 | 초에데 문화
1400~1897 | **베냉**
최초의 유럽 식민지, 새로운 형태의 사회들 | 1450
요루바 문화 | 1700~1900

인도

3500 | **인더스 계곡의 도시 문명**
2000 | **베다 '찬가'**
단단한 암석에 만든 초기의 석굴, 뉴델리의 청동 무희
1500 | **인도-유럽 부족들의 인도 침략**
559~320 | **마하비라의 자이나교 창시, 불교, 마우리아 제국, 굽타 제국**
기원전 320년에서 서기 540년 | 아잔타의 석굴

중국

220 | **한 제국의 몰락**
558~618 | **수 왕조**
618~901 | **당 왕조**
960~1279 | **송 왕조**
쿠빌라이 칸이 원 왕조를 세움(1268~1368년) | 1268

다신교 국가 로마는 타 종교에 놀라울 정도로 관대했다. 국가의 종교를 따르는 것, 특히 신격화된 황제들을 숭배하는 것이 시민의 의무였으나, 로마 시민들은 개인적으로 자신들이 선택한 어떤 신이라도 믿을 수 있었다. 그러나 기독교인들은 오직 하나의 신만을 믿고 다른 신들을 섬기기를 거부했다. 이것이 그들이 박해를 받은 공식적인 이유인 동시에 궁극적으로 승리를 거둔 이유였다. 억압으로부터의 구원과 고통으로부터의 해방을 약속하는 기독교의 메시지는 제국의 가난한 자들과 인종적 소수자들의 마음을 움직였다. 기독교는 로마의 권력을 위협하였으나, 동시에 수많은 추

제9장

기독교와 국가

후기 로마 제국과 비잔틴 미술

종자의 마음을 끌었다.

처음에 기독교인이 된 것은 노동자 계급이었다. 그들은 개인의 집에서 공동으로 식사하며 예배를 드렸는데, 빵을 나누는 것에서 시작하여 포도주로 축복하는 것으로 예배가 마무리되었고, 성직자가 이를 지휘하였다. 당시에는 기독교 공공건물도, 기독교 미술도 거의 없었다. 일반적으로 알려진 바와 달리, 카타콤은 비밀스럽게 예배를 드리던 장소가 아니라 장례 의식을 치르게 되어 있던 묘실이었다. 기독교인들은 화장에 반대했으나 대부분의 기독교인들은 가난해서 로마인들처럼 무덤을 만들 땅을 살 여유가 없었

95

고, 그래서 지하통로를 파서 공동묘지를 만들었던 것이다. 수수하고, 간소하며 뚜렷하게 기독교적인 그들의 장식 미술은 믿음을 통한 구원을 강조하는 내용이었다.

기독교의 성장

기독교는 성 바울의 전도에 힘입어 빠르게 제국 전역으로 퍼져 나갔다. 1세기가 되자 이집트, 시리아, 그리스, 아나톨리아와 이탈리아에 이 새로운 종교를 믿는 신자들이 생겨났다. 서기 250년까지, 소아시아의 60퍼센트가 개종했다. 기독교는 로마인들의 호된 박해를 견뎌내었고, 312년에는 제국에서 가장 인기

있는 종교 중 하나가 되었다.

콘스탄티누스가 기독교를 공인한 것은 믿음의 문제인 동시에 왕좌에 오르기 위한 사상적인 자격의 문제였는데, 이것은 기독교의 미래에 대단히 중요한 사건이었음이 입증되었다. 312년에 경쟁자이던 막센티우스 황제를 이기고 313년에 밀라노 칙령을 포고한 콘스탄티누스 황제는 기독교를 제국의 유일한 종교는 아니나 공식적인 종교로 만들었다. 개인의 종교는 여전히 개인의 선택 문제로 남았으나 세금 특혜를 주는 방법으로 개종을 장려하였다. 이제 기독교가 국교였으며 제국의 행정에 필수적인 요소였다. 기독교 미술이 국가

의 미술이 되었다.

그리스도의 이미지는 '가난한 자들의 구세주'에서 '천국의 황제'로 바뀌었는데, 이는 지상의 황제인 콘스탄티누스 대제의 영적인 대응물이었다. 이 새로운 이미지는 제국의 권력을 상징하는 모든 장식물을 흡수하여 제것으로 만들었다. 소박한 식탁은 정교한 제단이 되었고 황제의 가족들이나 성직자는 평신도와 섞이지 않고 따로 위계 별로 이 제단을 향해 행진했다. 이것은 소박했던 초기 기독교에 일어난 커다란 변화를 상징하는 것으로 이 후 개혁주의자들은 이러한 변화를 거부했다.

1. 옛 성 베드로 성당의 내부
산 마르티노 아이 몬티 성당, 로마, 프레스코, 16세기.
콘스탄티누스 대제가 기독교를 국교로 채택하면서 기독교 미술은 제국 권력 안으로 편입되었다. 웅장하고 화려하며 인상적인 옛 성 베드로 성당은 새로운 종교 건축물의 선례가 되었다.

2. 교황들의 납골당
성 칼리스토의 카타콤, 로마, 3세기.
로마는 도시의 성벽 밖에 시신을 매장하도록 법으로 정하였고, 종교적으로 화장을 고려하지 않는 기독교인들은 토지를 사들이는 대신 돈이 적게 드는 지하 무덤을 선호하였다.

3. 요나와 고래
산타 피에트로 에 마르첼리노의 카타콤, 로마, 벽화, 3세기 후반.
성서의 이야기 장면으로 장식된 이 그림은 최초의 기독교 미술의 예이다. 이 그림을 보면 주문자들이 상대적으로 가난한 사람들이었다는 사실을 알 수 있다.

2

3

4

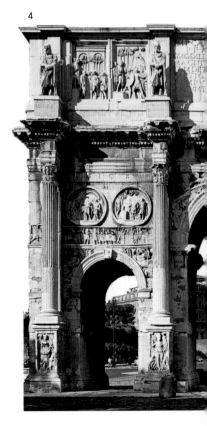

기독교 건축 양식의 발달

최초의 기독교인들은 예배식의 원형을 마련하였으나 그 예식을 치를 건축물의 구조는 정립하지 않았다. 콘스탄티누스 대제는 이교를 연상시키는 고전적인 신전 양식을 의도적으로 피했다. 대신 그는 전통적으로 제국의 법이 시행되던 건물, 바실리카를 개조하기로 선택하여 교회와 국가 간의 새로운 연계를 강화하였다. 그가 건설한, 로마에서 가장 큰 교회는 성 베드로 성당으로 첫 번째 교황, 베드로의 무덤으로 알려진 장소에 세워졌다. 이 교회는 전형적인 바실리카 양식의 설계로 건설되었는데 후대 교회 디자인의 청사진을 확립

하였다. 교회 앞에는 기둥이 늘어서 있는 안뜰이 있었는데 이것은 중요한 로마 건축물에 있는 주랑을 변형시킨 것이다. 교회 내부도 역시 전통적인 양식으로 꾸며졌다. 내부에는 고전적인 주두가 달린 다채로운 대리석 기둥이 있었고 그 기둥은 무거운 엔타블러처를 지탱했다. 부유함이 드러나는 내부는 장식이 없는 외부와 대조를 이루며 기독교 예배가 이루어지는 실내의 배경을 강조하였다. 교회 설계에서 보이는 축은 점점 계급화되어가는 기독교 전례의 특성을 반영한 것이다. 회중석과 성상 안치소의 아치는 제국 권력의 상징이었으며 화려한 대리석은 교회의 새로운 물질적인 부

를 나타내었다.

콘스탄티누스는 기념 건축물과 종교적인 건축물을 활발하고 야심 차게 후원하였다. 그의 건축 계획 사업은 기독교 세계의 영적인 수도라는 새로운 지위를 시각적으로 증명하였다. 산타 크로체 디 게루살렘메와 라테란의 성 요한 교회를 포함해 그가 지은 많은 교회가 크게 개축되기는 했지만 여전히 남아 있다. 315년, 콜로세움 근처에 세워진 콘스탄티누스의 개선문은 전통적인 개선문의 디자인을 따르고, 이전에 세워진 개선문에서 가져온 패널을 조합하여 건설함으로써 황제 제도의 연속성을 강조하였다. 그가 주문한 패널의 격

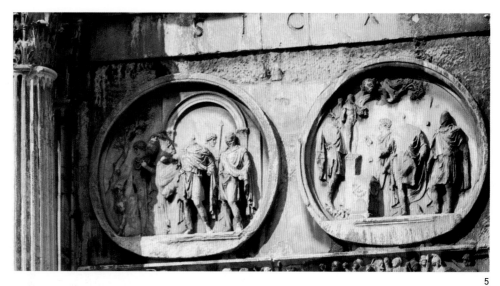

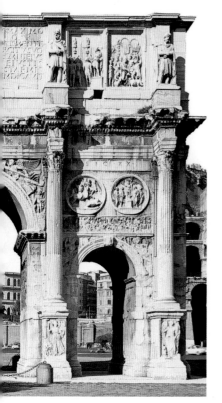

4. 콘스탄티누스의 개선문
로마, 315년 완성.
다신교를 믿는 막센티우스 황제를 상대로 거둔 승리를 기념하기 위해 세운 콘스탄티누스의 개선문은 전통적인 양식을 따랐다. 개선문은 마르쿠스 아우렐리우스의 개선문을 비롯한 이전의 기념물에서 나온 원반을 조합하여 만들어졌다.

5. 콘스탄티누스의 개선문 세부
로마, 315년 완성.
이 원반은 이전의 기념 건축물에서 빼온 것이기 때문에 더욱 계급적이고 정면을 선호하는 양식으로 변해가던 당대의 경향이 전혀 나타나지 않는다.

6. 산타 콘스탄차의 석관
피오 클레멘티노 미술관, 바티칸, 반암(斑岩), 4세기 중반.
원래 산타 콘스탄차 성당에 있었던 이 정교하게 조각된 석관은 반암으로 만들어졌는데, 반암은 귀한 재료였을 뿐만 아니라 조각하기도 어려웠다. 이 재료는 황족들만 사용하도록 제한되어 있었다.

식을 차린 양식은 이전의 자연주의적인 원반과 뚜렷하게 대조된다. 콘스탄티누스 대제가 진정한 제국주의적인 전통에 따라 자신의 이름을 붙인 도시, 콘스탄티노플은 330년에 제국의 행정 중심지가 되었다. 콘스탄티누스가 그곳에 세운 건물은 현재 거의 남아 있지 않지만, 후대의 후원자들에게 많은 영향을 미친 기독교 건축물의 원형이었다. 콘스탄티누스는 자신이 열세 번째 사도이며, 콘스탄티노플에 있는 자신의 마우솔레움은 사도의 사당이라고 주장했다. 그 마우솔레움의 설계는 기독교 건축물에 '그리스 십자가'(가로와 세로의 길이가 같은) 형태를 사용한 초기의 예이다.

교회의 정통적 신념과 미술

종교적 관용의 분위기는 4세기 내내 지속되었다. 새로운 기독교와 오래된 로마의 형상이 공존하였다. 콘스탄티누스의 딸인 콘스탄차의 석관은 의식적으로 로마적인 디자인으로 제작되었다. 그것은 황제의 가족만 사용할 수 있도록 제한되어 있던 값비싸고 조각이 어려운 반암이라는 재료로 제작되었다. 나선형의 아칸서스 무늬 조각은 아우구스투스 황제의 〈아라파키스〉와 같은 이교도 기념물과의 시각적인 연계를 만들었다. 석관이 안치되어 있던 마우솔레움, 현재의 산타 콘스탄차 성당은 콘스탄차의 믿음을 증명하는 듯 성인들의 모

습으로 장식한 돔이 특징적이다. 그러나 그것의 둥근 형태는 다신교 로마의 전통을 따른 것이며, 회랑의 궁륭은 비종교적인 장면과 기독교적인 장면 둘 다로 장식되어 있었다. 예를 들어, 포도주 수확 장면은 기독교와 관련이 있기는 하지만 구체적인 종교적 취지가 나타나지 않으며, 오히려 비종교적인 장식을 직접적으로 흉내 낸 것이다.

테오도시우스 1세(379~395년 통치)의 〈미소리움(missorium)〉에는 그의 기독교 신앙이 전혀 뚜렷하게 드러나지 않는다. 곡선 모양의 아키트레이브와 후광은 황제 권력의 상징이었다. 그러나 황제, 공동 섭정들, 병사

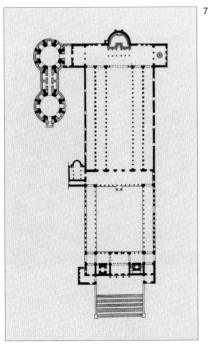

7. 옛 성 베드로 바실리카의 평면도, 로마

8. 유니우스의 석관
빗수스 보물관, 바티칸, 대리석, 4세기.
전통적인 형태를 갖춘 이 석관은 기독교의 형상으로 장식되어 있는데, 이는 주문자의 새로운 신앙을 전달하기 위해서였다.

9. 산타 사비나 성당, 신랑(身廊)
로마, 422~432년경.
그리스의 관행을 따라, 초기의 로마인들은 수평의 엔타블러처를 지탱하는 데 기둥을 이용하였다. 아치와 기둥을 혼합한 후대의 양식은 고전적인 건축 언어에서 멀어지는 중요한 한 걸음이었다.

10. 산타 콘스탄차 성당, 내부
로마, 350년경.
이 건물 내부의 분절 부분에 사용된 아치는 이제 이전 로마 건축의 형식적인 법칙을 거부하기 시작하였다는 사실을 말해준다.

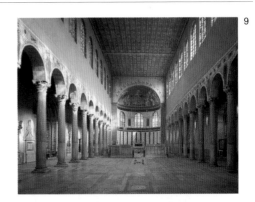

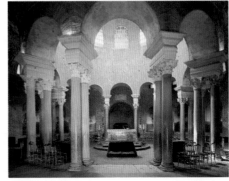

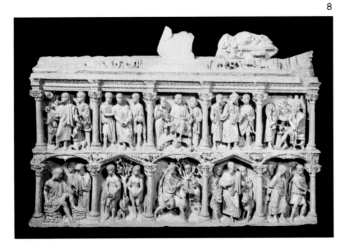

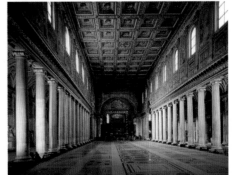

들의 차별적인 크기는 그들의 상대적인 중요성을 반영한 것으로 고전 미술의 사실주의 성향에서 벗어나 있음을 보여준다.

5세기 동안 미술과 건축은 점점 더 새로운 기독교 세계관을 반영하게 되었다. 제국은 395년 테오도시우스 황제의 사망 후 돌이킬 수 없이 분리되었다. 400년이 되자 제국의 서쪽 부분은 심각한 침략의 위협 하에 놓이게 되었고, 로마는 210년에 약탈당했다. 사회적 불안은 독재주의 통치를 낳았다. 392년 테오도시우스가 이교적인 예배 의식을 금하자 종교적 관용의 전통도 끝이 났다. 기독교가 유일한 국교로 확립되었고, 교회의 정통적인 신념은 플라톤과 키케로 같은 고전 사상가들의 영향을 강하게 받아 이교도적인 관념을 점점 더 허용하지 않게 되었다. 교회는 지구가 둥글다는 관측을 포함해 그리스인들이 이루어낸 과학적인 진보는 잘못된 것이며 이단이라고 선언하였다. 독자적인 사고는 위험한 것으로 간주되었다. 성서는 너무나 불안한 세상에서 유일한 진실의 근원으로 신봉되었고, 이를 통해서 권력이 옹호되었다.

변화의 움직임은 미술과 건축에 반영되었다. 산타 사비나 성당의 독특한 가벼운 홍예랑(虹霓廊)이 점차 성 베드로 성당과 산타 마리아 마조레 성당에 사용된 무거운 수평 엔타블러처를 대신하였다. 로마인들은 아치를 각주(角柱)로 지탱하였고, 그리스 건축물에서 사용되었던 기둥과 주두, 엔타블러처를 사용하였다. 로마인들이 의도적으로 영속시킨 양식, 즉 그리스식 기둥과 로마식 아치를 결합시킨 양식은 고전 전통이 크게 변화하였음을 의미하는 것이었다. 산타 콘스탄차의 포도 수확 장면처럼 비종교적인 교회 장식은 이교적인 것으로 매도되었다. 미술은 점점 기독교 교리를 전달하는 매개체가 되어갔다. 산타 마리아 마조레는 에페수스 공의회에서 성모 마리아가 신의 어머니라고 선언된 이후, 432년 교황 식스투스 3세가 세운 것이다. 기독교 신

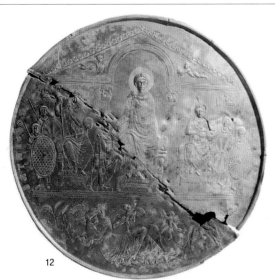

12

13

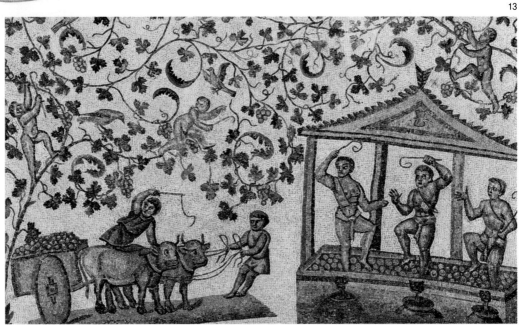

11. 산타 마리아 마조레 성당, 신랑
로마, 440년경.
초기 기독교 로마에서 가장 주요한 교회 중 하나였던 산타 마리아 마조레 성당은 엔타블러처를 기둥으로 받치는 로마의 전통을 계승하였다. 그러나 이 관행은 곧 사라졌다.

헬레니즘 제국의 부유하고 사치스러운 후원자들로 인해 모자이크 장식의 전통이 대중화되었고, 선조들의 호사스러운 모범을 흉내 내고 싶어 했던 로마 귀족들이 이 전통을 받아들였다. 로마의 귀족들은 동방 출정에서 승리를 거둔 후 새로운 피지배자들의 화려한 생활 방식을 주저 없이 본받았다. 내구력이 있으며 장식적인 모자이크는 바닥 장식에 이상적인 매체였으나 양식적인 한계가 있었다.

표면에 그려진 밑그림 위의 시멘

모자이크

트에 테세라(tesserae)라고 하는 작은 사각형 돌이 조심스럽게 놓였다. 모자이크 장인의 실력이 아무리 뛰어나더라도 밑그림의 정교함은 어느 정도 떨어질 수밖에 없었다. 공화정의 로마인들은 그들의 환영주의적이고 품위 있는 장식 계획에 더 적합한 매체로 프레스코 벽화를 선호하였다.

로마 제국의 국교로 기독교가 등

장한 사건은 미술을 대하는 새로운 태도에 반영되었다. 사실적인 환영은 더 이상 중요한 것이 아니었고, 사람들은 신비스러운 이미지에 점점 더 관심을 갖게 되었다.

제국 후기에 일어났던 벽 모자이크의 발전은 이러한 형세를 반영한 것이다. 착색된 테네라, 특히 금빛이 나는 유리를 더욱 일반적으로 사용하게 되었다. 유리는 바닥에 쓰기에

는 비실용적이었으나 벽에는 제한 없이 사용할 수 있었다. 모자이크는 그림보다 더 값비싸다는 추가적인 장점 때문에 부와 위세를 표현하기에 더 좋은 수단이었다. 숙련된 모자이크 장인은 의도적으로 울퉁불퉁한 표면을 만들어 그림이 확실하게 빛을 포착하고 반사시키게 할 수 있었고, 그렇게 해서 기독교 이미지의 신비로운 성질을 강조하였다.

14. 사도들과 함께 있는 옥좌에 앉은 그리스도
산타 푸덴지아나 성당, 로마, apse 모자이크, 4세기 후반.
로마 제국 후기에는 문서를 기록하는 수단으로 두루마리 대신 책을 이용하게 되었다. "도미누스 콘세르바토르 에첼레시아이 푸덴티아나이(Dominus Conservator Ecclesiae Pudentianae, 주께서 푸덴지아나 성당을 보호하신다)"라는 명문은 새로운 정세를 설명하였다.

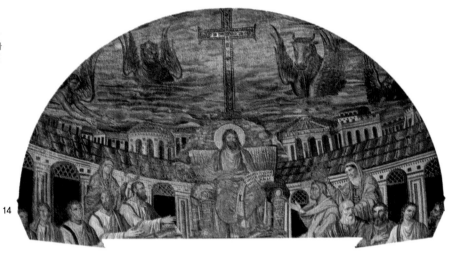

14

15

15. 동방 박사의 경배
산타 마리아 마조레 성당, 로마, 모자이크, 432년경.
갓 태어난 그리스도가 옥좌에 앉아 세 왕의 선물을 받는 이 이미지는 그 사건을 사실적으로 묘사하려는 의도에서 제작된 것이 아니다. 그와 반대로, 이 모자이크는 기독교 신앙의 힘과 지상의 황제의 힘, 두 가지 모두를 신중하게 강화하였다.

앙에 대한 지지를 강화하는 새로운 도상이 나타났다. 전달하고자 하는 메시지는 여전히 믿음을 통한 구원이었으나 이미지는 더욱 엄격해졌다. 산타 푸덴지아나의 앱스 부분을 장식하는 모자이크는 묵시록에 나오는 네 생물(사람, 사자, 소, 독수리)을 네 명의 사도(마태, 마가, 누가, 요한)라고 밝힌 요한 계시록을 2세기적인 사고로 해석하여 묘사한 것이다. 묵시록의 형상은 의도적으로 심판의 날에 대한 공포를 불러일으켰고, 교회 교리를 엄격하게 신봉할 필요성을 강화하였다.

다른 관점에서 보면, 이 모자이크는 천국의 황제로서 옥좌에 앉아 있는 그리스도의 이미지를 표현한 것으로 해석될 수 있는데, 이것은 지상의 황제 권력을 강화하는 역할을 했다. 산타 마리아 마조레 성당의 개선문에도 같은 주제가 나타난다. 산타 마리아 마조레의 동방 박사의 경배는 명백히 사실적인 초상화로 의도된 것이 아니며, 갓 태어난 그리스도가 황제의 옥좌에 앉아 왕들을 몸소 맞이하는 장면을 그린 것이다. 이 모자이크에서 기독교 신앙에 응하여 발달한 중요한 양식상의 변화가 보인다. 로마의 신들은 유한한 존재였으나 기독교의 신은 절대 그렇지 않다. 고전 미술에서는 신들의 인간성을 자연스러운 형상과 자세로 강조했지만, 기독교 미술은 영적인 신이 가진 최상의 힘을 전달하기 위해 또 다른 전달 수단을 찾았다. 신비로운 형상을 표현해내기 위해 사실주의가 배격되었다. 정면을 향하는 자세와 무게감 없어 보이는 신체가 특징인 이차원적인 인물 양식의 발달에서도 물질 세계에 대한 관심이 부족했음이 드러났다. 인물들을 '진짜'처럼 보이게 할 필요가 없었던 예술가들은 품위와 권력을 표현할 새로운 방법들을 시험해볼 수 있었다. 로마인들은 내구력이 있는 돌로 만든 모자이크를 바닥 장식에 사용했고, 자연스러운 벽 장식에 더 어울리는 매체로는 물감을 선호했다. 이제 금과 값비싼 재료로 색을 넣은 유리 모자이크는 벽 장

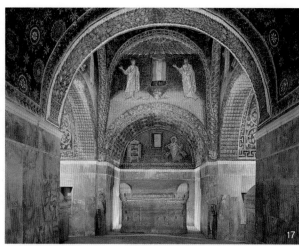

16. 갈라 플라키디아의 마우솔레움
라벤나, 서기 425년경.
건물의 외관은 견고하고 수수하며, 장식은 건물의 내부에 집중되어 있다.

17. 갈라 플라키디아의 마우솔레움, 내부
라벤나, 서기 425년경.
사치스럽고 뚜렷하게 기독교적인 이 실내 장식은 황실의 무덤에 어울리는 환경이 되었다.

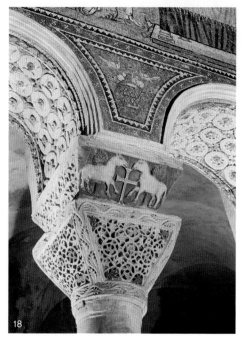

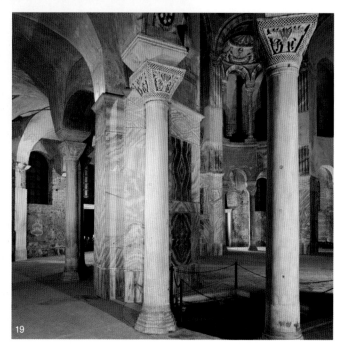

18. 주두
산 비탈레 성당, 라벤나,
526~547년.
기존의 고전적인 양식을 탈피하고 새로운 주두 양식으로 변형되었다. 기독교적인 세부 장식은 이교적인 원형을 변화시킨 것이라는 사실을 한층 강조하였다.

19. 산 비탈레 성당, 내부
라벤나, 526~547년.
대리석 판에 있는 무늬를 이용하는 것은 비구상적인 장식에 중요한 한 요소였다.

식에 사용되었는데, 이것은 기독교 장식에서 우선시하는 사항이 바뀌었다는 사실을 나타낸다.

라벤나

로마의 마지막 황제는 476년에 폐위되었고, 500년이 되자 서로마 제국 대부분이 야만인들의 손에 넘어갔다. 그동안, 제국의 행정 중심지였던 콘스탄티노플은 경제적인 힘을 유지하였고, 이제 동로마 제국이 콘스탄티누스의 유일한 후계자였다. 이것이 초기 기독교 제국의 장엄함을 재현하려는 유스티니아누스의 노력 이면에 있는 생각이었다.

유스티니아누스가 황제로 즉위(527년)한 직후, 그의 군대가 지중해를 재정복하였고 이탈리아는 다시 제국의 지배를 받게 되었다. 종교적 정통성을 부여하려는 그의 시도는 성공을 거두지 못했지만, 기독교의 원칙에 근거한 로마법을 성문화한 조처는 더 큰 효과를 거두었다. 그리고 그가 만들어낸 미술 양식은 후대의 비잔틴 미술뿐만 아니라 서양 중세 미술의 기초를 형성했다. 그가 회복한 질서는 도로와 수도교, 교회의 재건설을 포함한 야심 찬 공공 사업 프로그램에 시각적으로 나타났다.

유스티니아누스는 이탈리아의 재정복에 뒤이어 구 제국의 수도인 라벤나에 건축 계획 사업을 시행하였다. 동고트족의 왕인 테오도릭이 520년에 산 비탈레 성당 건축을 시작하였는데, 그 설계와 실내 장식은 콘스탄티노플에 유스티니아누스가 세웠던 교회에서 많은 영향을 받은 것이었다. 기둥과 주두는 제국의 공방에서 수입하였다. 뚜렷한 기독교 이미지로 보강된 주두는 고전 전통과의 확고한 단절을 나타내는 것이었다. 막시미아누스 주교가 주문한 성단소(聖壇所)의 모자이크는 콘스탄티노플에 있는 황제의 새로운 권력을 강조했다(후원자들과 군인 수행원들, 주교들과 함께 서 있는 유스티니아누스 황제의 맞은편에는 테오도라 왕비와 그녀의 수행원들이 있다).

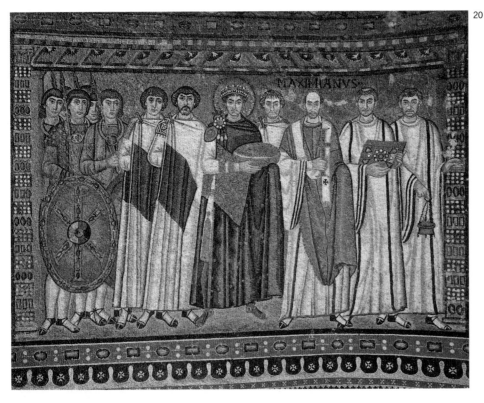

20

20. 유스티니아누스 황제와 그의 수행원들
산 비탈레 성당, 라벤나, 모자이크, 548년.
초상화로 의도되지 않은 이 양식화된 인물들은 로마 제국의 몰락 이후에 일어났던 주요한 변화들을 예증하는 것이다.

21. 막시미아누스 주교의 주교좌
대주교의 박물관, 라벤나, 상아, 6세기 초반.
제작자는 상아에 기독교의 인물과 상징을 정교하게 조각하여 주문자의 권력과 명망을 시각적으로 표현하였다.

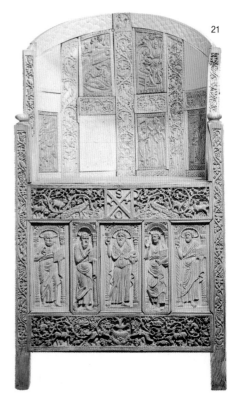

21

유스티니아누스 황제와 콘스탄티노플

유스티니아누스가 건축에 부여한 중요성을 암시하듯, 그의 공식 전기 중 한 권은 이 분야에서의 그의 업적을 다루었다. 콘스탄티노플에서 행해졌던 위대한 계획 사업들은 유스티니아우스의 권력을 분명하게 나타내는 것으로, 콘스탄티누스가 세운 많은 건물이 파괴된 반 제국 폭동(532년) 이후 그의 세력은 한층 강화되었다. 유스티니아누스 황제의 역사적 건조물 중 으뜸은 하기아 소피아(성스러운 예지) 교회로 5년 동안(532~537년) 막대한 비용을 들여 건축한 것이다. 대단한 건축적 업적이며 제국의 위신을 나타내는 중요한 상징물

인 이 거대한 돔 구조물은 로마 제국을 상기시키는 규모로 건설되었다. 하기아 소피아의 중앙 집중형으로 설계된 내부에는 황제와 그의 수행원, 그리고 성직자들을 위한 방대한 공간이 마련되어 있었다. 다른 청중들은 회랑과 측랑에 있는 칸막이 뒤에 머물러야 했는데, 이는 유스티니아누스가 시행한 신정 통치의 엄격한 계급제도를 반영한 것이다. 콘스탄티누스 대제는 로마의 바실리카를 자신의 기독교 국가에 적합한 이미지로 발전시켰으나, 유스티니아누스의 하기아 소피아는 더욱 뚜렷한 로마 제국의 건물, 특히 왕궁과 욕장에서 영감을 받은 것이었다. 건축가 트랄레스의

안테미우스와 밀레투스의 이시도루스는 거대한 돔을 지탱하기 위해 삼각 궁륭의 힘을 이용하고, 두 개의 반쪽 돔을 버팀벽으로 썼다. 그것은 동시대 사람들의 대폭적인 찬사를 받은 훌륭한 기술적 위업이었다. 오늘날 많은 부분이 바뀌기는 했지만, 실내의 장식은 제국과 기독교의 힘을 드러내고자 하는 유스티니아누스의 요구를 반영하였다. 사치스러운 재료가 사용되었다. 금빛 모자이크가 돔을 뒤덮었고, 십자가, 식물 모양, 기하학적인 무늬가 모자이크 된 다채로운 색의 대리석 판으로 벽이 장식되었다. 산 비탈레 성당의 주두처럼, 고전적인 주두에서 파생된 하기아

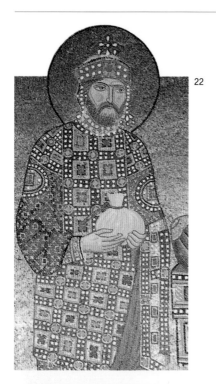

22

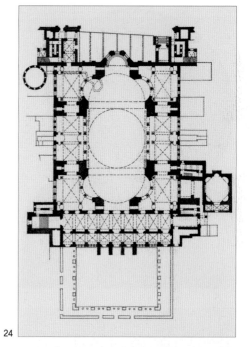

24

22. 콘스탄티누스 1세
하기아 소피아, 이스탄불(콘스탄티노플). 모자이크. 10세기 말, 혹은 11세기 초.
이 그림은 콘스탄티누스와 유스티니아누스를 양옆에 두고 옥좌에 앉은 성모를 묘사한 모자이크 중 콘스탄티누스 대제의 세부 부분으로 이 도시의 창시자가 금전적인 기부를 하였음을 강조하고 있다.

23. 하기아 소피아, 내부
이스탄불(콘스탄티노플), 532~537년.
거대한 돔을 지탱하기 위해 삼각 궁륭(오목한 삼각형의 구조물)을 사용한 것은 중요한 기술적 진보였으며, 이로 인해 기독교 의식을 거행할 매우 큰 열린 장소가 만들어졌다. 일반 청중들은 칸막이 뒤에 머물렀다.

24. 하기아 소피아의 도면.
이스탄불(콘스탄티노플).

25. 하기아 소피아
이스탄불(콘스탄티노플), 532~537년.
전기 작가인 프로코피우스는 유스티니아누스 황제가 못생겼다고 썼고, 아름답지만 방탕한 무희와 결혼했다고 기술한 바 있다. 유스티니아누스 황제는 기독교 제국의 지배력을 재건하기 위해 상당한 노력을 기울였는데, 그것은 제국의 힘을 나타내는 이 거대한 건축물을 축조함으로써 한층 강화되었다. 이슬람의 첨탑은 나중에 더해진 것이다.

23

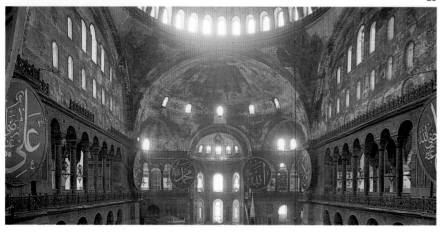

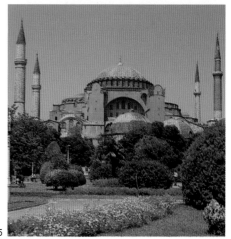

25

소피아의 주두는 포도 덩굴손 모양 장식으로 그 고전적 특성을 감추고 있다(유스티니아누스 황제의 모노그램이 주두의 현대적 느낌을 더욱 강조하였다).

후기 비잔틴 미술

유스티니아누스 황제의 치세로 제국의 비잔틴 미술은 그 화려함의 기준을 정했으나 10세기까지는 그 기준에 부합할 정도로 화려한 작품이나 건축물이 나오지 않았다. 7세기에 다시 서로마에 야만인들이 침략했고, 뒤이어 동로마에서 팽창하는 이슬람 제국에 시리아와 팔레스타인, 이집트를 잃고 말았다. 황제 레오 3세가 콘스탄티노플에 대한 위협을 물리쳤다. 그는 일 년(717~718년) 동안 포위 공격을 하는 아랍 군대를 막아내었다. 성상을 숭배하는 것을 금하는 구약의 두 번째 계명에 대한 레오 황제의 믿음 때문에 소위 성화상 논쟁이 시작되었다. 정통파 비잔틴 기독교인들은 정통파적 신념이 회복된 1843년까지 성상을 모신다는 이유로 박해를 받았다.

우상 파괴자들은 이전 시기에 제작된 많은 미술 작품들을 지우거나 파괴하였으나 이후 교회의 구상적인 모자이크를 복구하자는 움직임이 있었다. 원래 비구상적인 장식이 있던 하기아 소피아는 이제 구상적인 이미지로 장식되었다. 성상 파괴가 끝난 이후의 황제들은 이전의 전통을 대다수 복원함으로써 황제 권력의 기독교적인 토대를 강조하였다.

그리스 십자가형의 설계가 교회 설계 규범이 되었고 지상의 황제와 대응하는 천상의 황제, 그리스도 판토크라토르(전지전능한 그리스도)의 거대한 이미지로 교회의 돔을 장식하였다. 풍부한 비잔틴 미술은 서유럽의 기독교 통치자들에게 강한 인상을 주었고, 그들은 비잔틴의 양식을 모방하였다. 1453년 마침내 콘스탄티노플이 투르크에게 넘어가자, 유스티니아누스 황제의 교회들은 이슬람 성원으로 바뀌었고 새로 짓는 모스크의 표본이 되었다.

26

27

28

26. 그리스도 판토크라토르
성모 마리아 영면 교회, 다프니, 모자이크, 1100년경.
기독교 신앙의 우월성을 시각적으로 나타낸 그리스도 판토크라토르의 강력한 이미지는 돔과 앱스를 가득 채우며 교회의 실내를 위압하였다.

27. 빌라도 앞에 선 그리스도와 유다의 참회
두오모, 로사노, 콘스탄티노플에서 만들어진 복음서, 6세기.
성서를 '하나님의 말씀'으로 간주한 기독교 후원자들은 정교한 필사본을 주문하였다.
필사본의 장식과 삽화가 신망의 표상으로 간주되었다.

28. 유스티니아누스 황제의 치세 당시 비잔틴 제국의 범위

북유럽의 로마 제국은 15세기 동안 빠른 속도로, 철저하게 붕괴되었다. 해당 지방의 다양한 부족들이 그 공백기를 메웠다. 앵글족과 색슨족은 영국에, 프랑크족과 부르군트족은 프랑스에, 롬바르드족은 이탈리아에 정착하여 유럽의 현대 국가 발전의 토대를 형성하였다. 대체로 문맹이었던 이 다신교 부족들은 학문을 거의 존중하지 않았다. 그들은 운반할 수 있는 재산이 미학적인 아름다움이나 기념비적인 건축물보다 훨씬 가치가 있다고 여겼다. 롬바르드의 아길룰프 왕(590~616년)이 주문한 금도금 구리 투구에는 무장한 군사들에게 둘러싸인 아길룰프 왕이 칼을 찬 채 왕

제10장

카롤링거 왕조

북유럽, 650~1000년

좌에 앉아 있는 장면이 묘사되어 있다. 부와 호전성을 나타낸 이 이미지는 로마 제국의 몰락 이후 유럽을 지배했던 미술의 대표적인 예이다. 동 앵글 왕의 분묘에서 발굴된 지갑 덮개는 금과 보석이 사용되었고 고도로 숙련된 솜씨로 제작되어 세속적인 권위의 이미지를 주었다. 정교한 장식품 제작에는 비용뿐만 아니라 시간과 기술도 소요되었다. 다신교 로마와 기독교 로마의 미술과는 대조적으로, 인간의 형태를 사실적으로 표현하고자 하는 시도는 거의 없었다. 그러나 새로운 문화가 옛 문화를 만나자 로마의 제국적인 이미지는 지속적으로 강한 영향을 미쳤다.

아일랜드와 북 잉글랜드 켈트족의 기독교 신앙

로마는 더 이상 제국의 수도가 아니었으나 여전히 기독교 신앙의 영적인 중심이었다. 교황은 대단한 영향력을 행사했고, 그것을 최대한 이용하였다. 900년에 이르자 기독교는 국가를 통제하는 무기로 강제되었고, 로마는 다시 한 번 유럽의 강력한 정치 세력이 되었다. 더디게 진행되었던 그 과정은 이교도 족장들의 개종으로 시작되었다. 프랑크족의 수장이었던 클로비스는 496년에 세례를 받았으며 그의 후계자들은 갈리아의 교회를 후원하였다.

영국 제도의 상황은 더 혼란스러웠다. 로마는 아일랜드의 켈트족과 스코틀랜드, 그리고 웨일즈를 결코 정복하지 못했으며, 영국의 로마 기독교 전통은 5세기 후반, 이교도인 앵글로-색슨족의 침략으로 급격하게 중단되었다. 성 파트리치오(St. Patrick)의 아일랜드 복음 전도(430년경)는 광범위한 영향을 미쳤다. 그 지역에 새로 설립된 수도원들은 모범이 된 이집트와 소아시아의 수도원과는 다른 기능을 수행하였다. 원래의 수도원은 은둔을 위한 장소였던 반면, 아일랜드의 수도원의 복음 전도의 중추였다. 아일랜드인 수사들은 앵글로-색슨족의 개종 중심지였던 잉글랜드의 린디스판뿐만 아니라, 이탈리아의 보비오와 스위스의 산 갈에 수도원을 세웠다.

새로운 전도 장소에서는 이교도들이 이해할 수 있는 언어로 된 명확한 종교적인 전달법을 필요로 했다. 아일랜드의 수도원에서 발견된 돌 십자가가 바로 그런 기능을 했는데, 십자가의 풍부한 장식적인 세부 묘사는 켈트의 전통에 단단하게 기초를 둔 것이었다. 전도 단체의 두 번째 직무는 개종한 사람들에게 기독교 교회의 의식을 가르치는 것이었다. 이것은 학문의 성장과 화려한 켈트 문양으로 장식된 성서, 특히 복음서의 모사를 촉진했다. 처음에는 첫 번째 글자만 장식하였으나 곧 '카펫 페이지' 전체를 장식하게 되었다.

1. 서튼 후우 분묘에서 출토된 지갑 덮개
대영 박물관, 런던, 에나멜, 655년 이전.
이 유물의 복잡하게 얽혀 있는 문양과 양식화된 동물 형상은 로마 제국의 몰락 이후 유럽을 휩쓴 게르만족 유물에서 보이는 정교한 장식의 전형적인 예이다.

2. 뮈레다치 십자가
모내스터보이스, 아일랜드, 10세기 초반.
기독교 형상과 켈트 양식이 혼합되어 새로운 종교에 대해 알리는 포괄적인 전달법이 되었다.

3. 아길롤프 왕의 승리
바르젤로 국립 미술관, 피렌체, 금도금된 구리, 600년경.
아길롤프의 헬멧에서 나온 이 세부 장식은 야만족들이 침략하는 환경에서 군사 기술이 얼마나 중요했었는지를 보여준다.

2

3

이러한 장식성을 강조하는 성향은 로마에서 독립된 켈트 기독교의 특성이 반영된 것이었다. 고전 미술의 사실주의적인 전통과 접촉이 없었던 켈트 수사들은 고도로 추상적이고 장식적인 양식을 발달시켰다. 늘어진 주름과 심지어 머리카락조차도 기독교의 신비로운 특성을 나타내는 반복적인 기하학적 문양이 되었다.

로마의 영향

교황도 역시 개종의 중심지 역할을 담당할 새 수도원을 창설하였으나, 이 수도원들은 몬테카시노의 성 베네딕투스(530년경)가 제정한 규칙을 따랐다. 베네딕투스 수도 규칙은 결국 유럽 전역에서 동방교회와 켈트의 규칙을 대신하게 되었고 수도원 생활에 필수적인 지침이 되었다. 베네딕투스 수도원들은 교황과 긴밀한 연계를 유지했고, 로마가 그 권위를 거듭 천명하려는 시도를 했을 때 유용한 도구가 되었다. 최초의 수도사 출신 교황인 그레고리우스 대교황(590~604년)은 앵글로-색슨족을 개종시키기 위해 캔터베리의 성 아우구스티누스를 로마에서 파견하였다(597년). 남부 잉글랜드에 로마의 종교적, 예술적 전통이 도입되었고 이는 북부의 아일랜드-켈트 문화와 크게 달랐다. 필연적으로 갈등이 일어날 수밖에 없었다. 휘트비 회의(664년)는 아일랜드의 전통을 희생시키고 베네딕투스 수도원 제도를 강제함으로써 잉글랜드가 교황의 관할 하에 있다는 사실을 정식화하였다. 베네딕투스 수도사들, 그중에서도 특히 웨어마우스(674년)와 재로우(682년)에 수도원을 세운 베네딕투스 비스콥을 통해 로마의 문화가 노섬브리아에 전해졌다.

비스콥은 수차례 로마를 방문하여 여러 권의 성서와 학술서를 가지고 돌아왔고, 수도사들은 그것을 부지런히 필사하였다. 예를 들어, 아미아티누스 사본은 비스콥이 노섬벌랜드로 가지고 온 7세기 이탈리아 성서의 사본

4

5

이다. 이러한 필사본에는 더욱 사실적인 양식이 도입되었고 작가의 초상 같은 요소가 각 복음서에 삽입되었다. 재로우와 웨어마우스에 있는 비스콥의 도서관에는 종교적으로나 세속적으로 중요한 작품들이 소장되어 있었다. 그러한 저서들은 비드의 『잉글랜드 교회사』(730년)에 중요한 자료가 되었고, 당시 아일랜드–켈트가 학문과 교육을 강조하였다는 증거가 된다. 수도원 학교를 통해 읽고 쓰는 능력을 익히도록 권장되었고, 그것이 기독교도가 이교도보다 우월하다는 것을 증명하는 필수적인 요소로 간주되었다.

요크에 있던 앨퀸의 학교에서는 기독교 수업뿐만 아니라 문법과 시, 천문학과 같은 고전적인 주제도 포함된 교육 과정을 시행했다.

샤를마뉴 대제의 등장

앵글로–색슨족 수도사들은 교황권과 기독교 프랑크족의 전적인 지지를 받고 색슨족을 개종시키기 위해 독일로 건너갔다. 그곳에 세워진 새로운 교회는 샤를마뉴 대제의 통치하에 있던 프랑크족 왕국의 성장에 중요한 토대가 되었다. 세례는 프랑크족의 지배를 받아들인다는 상징이 되었다. 샤를마뉴 대제의 할아버지인 샤를르 마르텔은 732년 푸아티에 전투에서 이슬람교도들을 물리쳤다. 샤를마뉴의 아버지인 피핀 3세는 교황의 편에 서서 이탈리아의 롬바르드족과 교황의 사이를 중재하고, 교황이 머물 영지(754년)를 얻어준 후 프랑크족의 왕으로 즉위하였다(이 땅은 교황령의 토대가 되었고 로마를 종교적 권력뿐만 아니라 현세의 권력으로 자리 잡게 하였다).

교황의 요청으로 샤를마뉴가 롬바르드족을 정복하고 왕의 직함을 취했을 때(774년), 교황권과 프랑크족의 연계는 더욱 강화되었다. 로마와 샤를마뉴와의 강력한 유대로 기독교 국가의 제도가 회복되었다. 군사적 성공에 힘입어 샤를마뉴는 문화적 결속력이 없는 많

6

6. 린디스판 복음서, 성 마가
영국 도서관, 런던, MS Cotton, Nero D. IV, f. 93b, 700년경.
린디스판의 주교 이드프리스가 채색 장식함. 복음서에 저자의 초상을 그려 넣은 것은 로마에서 제작된 복음서에 영향을 받았다는 사실을 의미한다. 그러나 그림은 뚜렷하게 켈트 양식으로 그려졌다.

7. 아미아티누스 사본, 예언자 에스라
라우렌찌아나 도서관, 피렌체, 700년경.
북유럽의 켈트 교회와 교황권의 접촉으로 로마식 필사본 채식(彩飾)이 도입되었다.

7

은 다른 부족들을 지배하게 되었다. 4세기도 전에 콘스탄티누스 대제가 그랬듯이, 샤를마뉴도 기독교를 이용하여 자신의 제국을 통합시켰는데, 필요할 때는 죽음으로 위협하여 기독교를 강요했다. 샤를마뉴는 800년 크리스마스에 신성 로마 제국의 황제로 즉위했고, 이는 유럽 권력의 균형이 로마에서 북쪽으로 이동하는 역사적 사건이 되었다. 1000년까지 북부는 유럽의 정치적인 중심지였을 뿐만 아니라 지적 중심지였다.

고대의 부활

샤를마뉴 대제는 성직자 관리에게 임무를 위임하는 중앙 집권적 관료 제도를 만들어 자신의 제국에 새로운 기독교 질서를 강제하였다. 샤를마뉴는 기독교 예배식을 통일시키도록 조장하였고, 결국 그의 사망 2년 후인 816년에 유럽 전역에 베네딕투스 수도 규칙을 따르라는 명령이 내려졌다. 산갈 수도원의 대수도원장에게 보내진 설계도를 보면, 그가 수도원의 설계 역시 표준화하려는 의향도 가지고 있었음을 알 수 있다.

샤를마뉴는 성직자의 교육을 대단히 중시하여 모든 수도원과 대성당에 학교를 설립하도록 주장하였다. 요크의 앨퀸의 지도로 설립된 이 학교들은 표준화된 성구(聖句) 보급의 중심지가 되었다. 앨퀸은 라틴어의 정확한 사용을 강조하였고, 그것을 위하여 고전 작품을 연구하도록 장려하였다. 또한 투르에 있던 그의 사자실(寫字室, scriptorium)에서는 카롤링거 필기체를 만들어내었는데, 소문자 글자를 활자체 알파벳으로 도입한 것이었다.

샤를마뉴 대제의 고문이자 전기 작가였던 아인하르트는 수도 아헨에 건축물을 세우려는 황제의 계획을 찬양하였다. 아헨을 새로운 로마라고 언급한 문서들도 있지만, 샤를마뉴가 재현하려 했던 것은 고전 로마가 아니었다. 그는 기독교 유럽의 황제였고, 그가 본보기로 삼은 것은 초기 기독교 로마 문화였다.

8. 궁전 예배당, 내부
아헨, 805년에 봉헌됨.
라벤나에 있는 로마 제국 후기의 건축물에 영감을 받은 샤를마뉴 대제의 궁전 예배당은 신성 로마 제국의 황제라는 그의 새로운 신분을 시각적으로 나타내었다.

9. 황제의 옥좌
대성당, 아헨, 대리석, 800년경.
샤를마뉴는 800년 크리스마스에 로마에 있는 성 베드로 성당에서 교황 레오 3세에 의해 신성 로마 제국의 황제로 임명되었다. 간소하지만 위압적인 샤를마뉴의 옥좌는 그의 새로운 명성을 반영하도록 고안된 것이었다.

10. 카롤링거 필기체
800년경.
이 단순하고 뚜렷한 필기체는 샤를마뉴 대제가 라틴어를 표준화하려는 노력의 일환으로 도입한 것이다. 수사들은 주제에 관계없이 고전 문서들을 베끼도록 권장되었는데, 고전 문학이 아직까지 전해지는 것은 이러한 전통 덕분이다.

샤를마뉴는 로마에 있는 초기 기독교 교회를 모방하여 파리에 프랑크족의 생 드니 대성당을 세워 아버지의 마우솔레움으로 삼았다. 아헨에 있는 샤를마뉴의 궁전 예배당은 로마 제국의 비잔틴 교회인 산 비탈레 성당(제9장 참고)의 영향을 받은 것이다. 아인하르트는 예배당을 장식하기 위해 로마와 라벤나에서 대리석 기둥들을 가지고 왔다고 구체적으로 언급하였는데, 이 기둥들의 원산지는 확실히 고전적이라고 할 수 있다. 이 예배당을 성모 마리아에게 봉헌하였다는 기록이 샤를마뉴 대제의 석관에 남아 있다. 샤를마뉴는 옥좌를 돔 천장 아래에 놓아 그의 권력이 종교적인 토대를 가지고 있음을 강조하였다.

문화, 종교와 조형 미술

샤를마뉴 대제는 성직자들의 후원을 장려했다. 로르슈에 있는 수도원의 문루(門樓)는 당시에 전형적이던 고전 형태의 부활을 예증한다. 문루의 콤포지트 양식 주두와 장식적인 석조물은 로마 석공술의 영향을 시사한다. 카롤링거 문화에서 지성과 기독교를 강조한 결과 필사본 채식이 전례가 없는 규모로 발전하였다. 샤를마뉴 대제는 신성 로마 제국의 군주로서 로마와 콘스탄티노플과 긴밀한 유대를 확고하게 했다. 샤를마뉴와 그의 후계자들, 그리고 성직자들은 모두 앨퀸의 지도로 세워진 수도원 학교, 특히 파리와 랭스의 학교에 필사본을 주문했다. 로마와 비잔틴, 그리고 노섬브리아, 이 세 문화의 영향이 카롤링거 필사본의 양식적인 다양성에 반영되었다. 로마식 자체(字體)와 풍경, 그리고 건축적인 배경 속의 사실적인 인물 묘사가 돋보이는 위트레흐트 시편은 명백히 후기 고전주의의 전통에서 나온 것이며 더욱 기하학적인 양식의 노섬브리아 문서와는 현저한 차이를 보인다.

왕위 계승권을 둘러싼 치열한 투쟁이 끝나고, 베르됭 조약(843년)으로 샤를마뉴의 제

11. 베르됭 조약(843년)으로 분할된 후이 카롤링거 제국
a) 대머리 왕 샤를의 왕국
b) 로타르 1세의 왕국
c) 독일인 왕 루트비히의 왕국
d) 스폴레토 공국
위트레흐트, 아헨(엑스-라-샤펠), 렝스, 풀다, 아키텐, 스폴레토

12. 제단
산 암브로지오 교회, 밀라노, 840년경.
금과 은, 보석으로 만들어진 이 제단은 그리스도의 일생을 묘사한 부조로 장식되어 있는데, 제단을 만든 대가 볼비니우스의 이름이 서명되어 있다.

13. 위트레흐트 시편, 시편 15
대학 도서관, 위트레흐트, 필기체 Ecl. 484. f. 8r, 양피지, 816~835년.
로마의 전통인 이야기체의 삽화가 성서의 문학적인 성구를 강조하는 시각적인 이미지가 되었다.

14

14. 수도원의 문루(門樓)
로르슈, 800년경.
콤포지트 양식의 주두와 장식적인 석조물은 카롤링거 왕조가 고대의 건축 표현법에 관심을 가졌다는 사실을 말해준다.

12

13

기독교는 광범위하고 문화적으로 다양한 샤를마뉴 대제의 제국을 통합하는 힘이었다. 황제에 대한 충성이 기독교 신앙을 받아들이는 것으로 표현되었고 공무원은 전적으로 성직자들로 구성되었다.

종교 예배식과 수도원 조직, 언어와 성직자의 교육을 표준화하려는 샤를마뉴 대제의 노력은 아마 정치적인 맥락에서 이해하는 것이 가장 좋을 것이다. 그가 교육과 언어에 중점을 기울였다는 사실은 수도원 학교의 육성에서 잘 나타난다. 수도원

수도원 학교

의 수사들은 종교 문서의 사본을 만들고 장식하는 일을 담당하고 있었다. 가지각색의 기술과 양식은 샤를마뉴 대제의 제국을 대표하는 다양한 문화적 전통을 반영한 것이었다.

초기의 카롤링거 필사본은 대부분 광륜에 싸인 옥좌에 앉은 그리스도의 그림과 네 복음서 저자의 초상으로 채색 장식된 복음서였다. 후기에는 시편이나 구약과 서약의 전편을 포함한 문서들도 제작되었다.

장식 방법도 다양했다. 템페라 물감과 금장식을 이용하는 것은 황실과 가장 밀접하게 연관된 수도원 필사실의 중요한 특징이었다. 다른 곳에서는 랭스의 채식사가 위트레흐트 시편에서 이용한 것과 같은, 펜과 잉크로 그린 이야기체의 그림이 유행하게 되었다. 정교하게 장식된 필사본, 특히 랭스와 투르에 있는 유명한

필사실에서 제작된 필사본은 카롤링거 제국의 귀족들이 필수적으로 후원하는 품목이 되었다.

그 결과 필사본의 수요가 증가했을 뿐만 아니라 그들의 후원과 봉헌을 기록하기 위한 세밀화가 발달하게 되었다.

15. 두 폭 제단화
도서관, 바티칸, 상아, 900년경.
이 제단화는 람보나의 수도원 대수도원장이던 올데리쿠스가 주문한 것이다. 오른쪽의 옥좌에 앉은 성모와 아기 예수 이미지 아래에 수도원의 세 수호성인이 그려져 있다. 편평하고 선적이며 양식화되어 있는 이 작품은 사실적인 묘사가 아니라 장식적인 효과를 강조한 것이다.

16. 산 칼리스토 성서, 창세기의 장면들
산 파올로 푸오리 레 무라, 로마, 870년경.
창세기의 구절을 따라 제작된 산 칼리스토 성서의 이미지는 교황 그레고리우스 1세(590~604년)의 말을 반영했다. "성서가 교육받은 사람들의 것이라면, 이미지는 글을 모르는 사람들을 위한 것이다."

16

국은 세 손자에게 분할되었다. 현대의 프랑스 대부분에 해당하는 땅을 상속한 대머리왕 샤를(840~877년)은 아마 교황에게 바칠 선물로 생 드니에 필사본을 주문했을 것이다. 중요한 선사품으로 필사본을 사용했다는 것은 필사본에 그 신성한 내용에 못지않은 물질적인 가치가 있었음을 시사한다. 정교하게 장식되고, 조각된 상아로 만든 표지가 입혀지기도 한 필사본은 정치적으로 분리된 유럽을 하나로 묶는 기독교의 지극히 중요한 역할을 상징하였다.

오토 왕조 시대의 미술

카롤링거 왕조는 오래가지 않았다. 9세기, 바이킹과 마자르족의 침략으로 붕괴했기 때문이다. 그러나 샤를마뉴 대제가 구상했던 기독교 제국은 지속되었다. 10세기에는 오토 1세(912~973년)의 명령으로 제국의 질서가 회복되었다. 그의 후계자들, 즉 오토 왕조는 이전 카롤링거 왕실의 훌륭한 문화, 특히 화려하게 장식된 필사본의 전통을 대부분 재현하였다.

오토 3세의 가정교사였던 힐데스하임의 베른바르트 주교는 자신의 성당 문 한 쌍과 기념주를 주문하여 로마의 청동 주물 기술을 부활시켰다. 기념주는 고대 로마에서 영감을 받은 것이 분명한 부조로 장식되었다. 이제

기독교가 유럽 문화의 토대였고, 그래서 부조는 황제의 공적을 찬양하는 내용 대신 그리스도의 이야기를 담고 있었다. 962년 신성 로마 제국의 황제로 즉위한 오토 1세는 샤를마뉴 대제가 확립했던 교회와 국가 간의 동맹을 회복하였다. 그것은 또한 중세 유럽의 지배권을 장악하려는 교황권과 왕권 사이의 권력 투쟁의 길을 트는 계기가 되었다.

18

17

17. 창세기의 장면들
성 미카엘 성당, 힐데스하임, 청동, 1015년 완성.
베른바르트 주교는 로마 여행 중에 보았던 고전 조각에 영향을 받아 로마의 청동 주물 기술을 부활시켰음이 거의 확실하다.

18. 동방 박사들의 경배
성 미카엘 성당, 힐데스하임, 청동, 1015년 완성.
세 왕과 함께 있는 성모와 아기 예수의 3차원적인 형상은 건축적인 세부 그림과 양식화된 문양이 결합되어 있는 편평한 배경과 균형을 이루고 있다. 이 부조들은 성서에 나오는 이야기를 그림처럼 나타낸 것이다.

시나이 산 정상에서 하나님이 모세에게 내려 준 계율은 유대와 기독교 신앙뿐만 아니라 이슬람 신앙의 토대가 되었다. 신이 이슬람의 예언자인 마호메트에게 내린 계시로 이 계율은 결혼과 통상에서 전쟁과 위생, 기도까지, 이슬람교도들의 생활 전반을 좌우하는 행동 규약으로 확대되었다. 코란에 채록된 이 계시들은 이슬람의 성서적 토대를 나타낸다. 엄격한 규율들은 아라비아 반도에 부가 증가하자 발생한 사회적 정치적 변화에 반응하여 생겨난 것이었다. 6세기에 무역의 팽창으로 유목 생활을 하던 아랍인들이 점점 도시로 이주하게 되었고 이전의 부족 권력은 약해지기 시작

제11장

이슬람의 부흥

이슬람 제국의 미술

했다. 마호메트의 신탁은 그가 현대 생활에서 타락한 부분이라고 생각한 것을 겨냥하였고, 그리스도가 이전에 그렇게 했듯이 머지않은 심판의 날을 대비해 회계해야 한다고 설교하는 내용이었다. 사람들은 그의 일신론과 인습을 타파한 법체계에 대해 처음에는 무관심으로 대하거나 공공연한 적개심을 보였지만, 마호메트는 극적으로 새로운 종교를 전파하는 데 성공했다. 마호메트의 종교적, 군사적 공적으로 이슬람교도들은 아라비아 반도를 장악했고, 그의 후계자들, 즉 칼리프들은 마호메트의 사망(632년) 후에도 영토를 지키고, 확장할 수 있었다. 750년에 이르러, 이슬람

제국은 피레네 산맥에서 인더스 강까지 확대되었다. 새로 도시화된 아랍인들은 독자적인 미술 전통을 거의 가지고 있지 않았고, 그래서 그들이 정복한 문화의 건축 양식과 장식적인 양식, 예를 들면 그리스 로마의 신전·교회·대중 욕장과 같은 요소들을 차용했다. 코란에 명시된 규칙들을 엄격하게 고수하는 것으로 결속된 이슬람 제국은 곧 서반구의 우수한 문명으로 떠올랐다.

바위의 돔

661년 우마이야 왕조가 다마스쿠스에 세운 방대한 제국은 원래 칼리프에 의해 통치되었다. 칼리프 압드 알 말리크(685~705년 통치)는 예루살렘 헤롯 왕의 신전(이 신전 자체는 솔로몬의 신전이 있던 자리에 세워졌고 로마인들에 의해 70년경 파괴되었음)이 있던 자리에 아브라함과 무하마드 둘 모두를 위한 사당으로 바위의 돔을 세웠다. 바위의 돔은 이슬람교도들과 유대교도들, 그리고 기독교도들에게 똑같이 영속적인 종교적 의미가 있었는데, 이는 아브라함이 그 장소에 아들인 이삭을 데리고 가서, 믿음의 증거로 하나님에게 이삭을 제물로 바쳤다고 믿었기 때문이었다. 건물의 8각형 설계와 돔은 초기 기독교 교회에서 유래한 것이며, 정교한 모자이크 장식은

비잔틴의 양식과 기술을 습득한 장인들이 시공한 것이었다. 이러한 요소와 다른 전통적인 특징들이 이슬람과 기독교가 종교적으로 같은 뿌리를 가지고 있음을 증명하고 있기는 하지만, 새롭고 '옳은' 행로의 중요성을 역설하는 코란의 구절이 건축물에 첨가되었다. 그 사당은, 궁극적으로 유대교와 기독교에 대한 이슬람의 승리를 상징하는 도구로 계획된 것이었다.

모스크의 발달

새로운 종교가 발생하면 새로운 예배 장소가 필요하다. 그런 점에서 이슬람교의 새로운 예

1. 바위의 돔, 내부
예루살렘, 691년 완공.
이슬람 장인들은 모자이크의 사용법을 그리스 로마의 전통으로부터 발전시켰다. 이전과 마찬가지로, 모자이크는 부와 권력을 나타내는 데 이상적인 매체임이 입증되었다.

2 이슬람 제국, 750년경.
a) 이슬람교도들이 점령한 영토
b) 비잔틴 제국

3. 바위의 돔
예루살렘, 691년 완공.
이슬람의 새로운 힘을 나타내는 이 상징물은 아브라함이 그의 아들인 이삭을 제물로 바친 것으로 추정되는 장소에 건설되었는데, 이곳은 유대교도들과 기독교인들, 이슬람교도들 모두에게 종교적인 의미가 있는 장소였다.

배 장소인 모스크는 이교도들의 신전이나 기독교 교회와는 다른 조건을 충족시켜야 했다. 이슬람은 기독교 정교의 계급적 구조를 신중하게 탈피한 단순한 종교이다. 성직자가 아닌 교사들이 핵심적인 성직을 수행하고, 제례 행렬이나 앞에 서서 기도를 드릴 제단이 전혀 없다. 모스크의 디자인에는 이러한 차이가 반영되어, 폭풍우로부터 보호하기 위해 지붕으로 덮인 커다란 야외 공간이라는 특징을 가지게 되었다. 이슬람교도들이 기도하는 동안 얼굴을 향하는 방향, 즉 메카의 방향인 키블라(qibla)를 표시하기 위해 벽에 미흐랍(mihrab)이라고 하는 벽감이 두드러지게 놓여 있었다.

이슬람의 힘이 모스크의 크기와 장식의 화려함으로 나타났는데, 우상숭배를 비난하는 마호메트의 가르침에 따라 장식에 형상 묘사를 하지 않았다. 기본적인 구성은 초기에 확립되었고 거의 바뀌지 않았다. 이것은 이슬람 고유의 보수적 성향을 반영한 것이다. 압드 알 말리크의 후계자인 알 왈리드 1세(705~715년 통치)는 그의 관심을 우마이야 왕조의 수도인 다마스쿠스로 돌렸다. 아우구스투스의 신전과 세례 요한의 성당 자리에 건설된 알 왈리드 1세의 대모스크는 이슬람의 승리주의를 나타내는 또 하나의 예였다. 이 모스크는 이전에 지어진 건물의 전통을 대다수 계승했는데, 그중

에서도 특히 고전적인 기둥과 대리석 상감, 아칸서스 소용돌이 무늬 장식을 다시 사용하였다. 그러나 건축물의 크기와 풍부한 유리 모자이크의 사용은 비잔틴 제국의 교회에 필적할 만한 것으로, 칼리프의 새로운 권력을 연상시키도록 의도된 것이었다.

사치와 우마이야 왕조의 칼리프

우마이야의 칼리프들은 고전 건축물과 비잔틴 건축물을 본떠 비종교적인 건물을 지었다. 그들은 정복 전쟁을 통해 막대한 부를 획득했고, 그것은 사치스럽고 쾌락을 추구하는 생활양식을 조장하였다. 종교적인 맥락에서 구상

4. 대모스크, 안마당
다마스쿠스, 715년경.
이후에는 기독교 교회로 사용되었던 이교도의 신전 자리에 세워진 이 중요한 초기 모스크는 이슬람의 승리를 나타내는 또 다른 상징물이 되었다.

5. 욕장 홀의 모자이크 바닥
히르바트 알 마프자르, 730년경.
왼쪽에서 평화롭게 먹이를 먹는 사슴과 오른쪽에서 사슴을 공격하는 사자와의 대비는 이슬람 제국의 통치에 따르는 이득을 상징하도록 의도되었을 것이다.

6. 천장의 프레스코화
쿠사이르 암라, 730년경.
사람들을 묘사하고 있는 이 비종교적인 프레스코화는 이슬람의 장식에 구상 미술을 사용한 비교적 드문 예이다. 마호메트는 우상숭배를 매도했고, 모스크의 디자인에서 형상의 표현은 금지되었다.

예언자 마호메트에게 내려진 신의 계시를 적은 코란은 이슬람 신앙과 문화에 근본이 되는 중요한 저서이다. 아라비아어로 적혀 있는 코란의 원문은 열광적으로 보호되었고, 최근에야 번역이 허락되었다.

예언자의 말이 가지는 중요성은 서체(書體)에 부여된 가치에 의해 강화되었는데, 서체는 종교적이고 의례적인 개념을 구현하고 있었으며, 곧 인간과 신의 의사전달 수단으로 발전하게 되었다.

이러한 서체들 중 가장 초기의

이슬람의 서예 미술

것이며, 가장 중요한 것은 기하학적인 형태가 특징적인 고대 아라비아 문자로 적힌 서체였다. 후대의 서예 양식은 더욱 둥글어진 형태로 발전했다. 다양한 서체는 이슬람 제국 내에서 영향력을 미치는 서로 다른 문화적 전통을 반영한 것이었으며, 복잡한 서체를 구사하는 서예가에게는 높은 지위가 보장되었다.

마호메트의 우상숭배 금지는 종교적인 구상 미술의 발전을 저해했고, 건축물이나 유물의 장식적인 도식에 코란이 사용됨에 따라 코란 원문 자체의 중요성은 강화되었다. 서예가들이 이슬람 세계의 예술가가 되었다.

건축물을 글씨로 장식한다는 생각은 새롭지 않지만 이슬람 세계에서 글씨가 사용된 규모나 범위는 로마 제국에서 사용되었던, 형식적인

후원자의 비문을 훨씬 넘어서는 것이었다. 더욱 면밀하게 검토해보면, 이슬람 모스크 장식에 사용되었던 화려한 모자이크 패턴은 한결같이 공들인 서체로 적힌 종교 구절이었다. 종교 건물 장식에 예언자의 말씀을 이용했다는 것은 성직자들만이 제한적으로 성서에 직접 접근할 수 있었던 기독교 서구 사회에 반하여, 이슬람 세계에는 코란 원문에 대한 지식이 널리 퍼져있었다는 사실을 나타낸다.

7. 해독제에 관한 책의 한 페이지
프랑스 국립도서관, 파리, PMS Arabe 2964, f.22, 이라크 북부에서 발견, 1199년.
초기 기독교 교회에서는 과학적인 연구를 저지했으나 이슬람 신앙에서는 그런 제한을 가하지 않았고, 신자들은 의학과 점성학, 광학 발전에 중요한 공헌을 했다.

8. 대모스크
사마라, 847년 착공.
바그다드를 수도로 하는 아바스 왕조의 등장으로 이슬람 사회의 중심은 동쪽으로 이동하였고 지중해 문화권에서 벗어났다. 이러한 사회적 동향은 고대 메소포타미아의 지구라트를 이용하여 새로운 형태의 미나렛을 만들어 내었다는 사실에 반영되어 있다.

적인 미술이 금지되기는 했지만, 비종교적인 장식에서는 고대 로마의 궁전에서 사용했던 주제와 양식을 발전시켜 나갔다. 요르단의 쿠사이르 암라와 히르바트 알 마프자르에 있는 칼리프의 궁전은 알 왈리드 2세(743~744년 통치)의 후원과 관계가 있는 것으로 생각되기도 한다. 이름난 쾌락주의자였던 알 왈리드 2세는 이슬람 궁정에 내시와 할렘을 도입한 인물이며 그가 지은 시는 여성과 포도주를 아낌없이 찬양한 것으로 유명하다. 이 궁전들은 정부 소재지라기보다는 개인의 거주지였으며, 공적인 생활과 종교적인 건물의 격식에서 벗어날 수 있는 은신처였다. 궁전의 설비와 장식은 명백히 격식을 따지지 않는 것이었다 (왕의 여가 활동이 사냥과 음악 연주 장면에 묘사되었다). 히르바트 알 마프자르의 궁전에서 가장 공을 들인 부분은 목욕탕이었다. 목욕탕을 공개적인 모임 장소로 이용하는 전통은 고대 로마에서 발달하였고 소아시아에서 계승되었다. 히르바트 알 마프자르에 있는 알 왈리드 2세의 욕장은 알현실과 연회장으로 사용되었는데, 도시의 모스크에서 열리는 공식적인 왕실의 알현 행사보다는 훨씬 격식이 없었다.

권력과 아바스 왕조의 칼리프

마호메트의 숙부 가계라는 것으로 칼리프 지위를 주장했던 아바스 가(家)가 750년 우마이야 왕조를 전복시켰다. 아바스 왕조는 다민족 유급 관료정치를 통해 제국을 통치하였는데, 이 제도는 이슬람 세계에서 점점 확산되고 있었던 비아라비아인 이슬람교도들의 세력을 반영한 것이다. 다마스쿠스에서 바그다드로 수도를 옮긴 후 그 세력은 한층 더 강화되었다. 바그다드는 762년 칼리프 알 만수르가 세운 도시로, 거의 직경 2,000미터의 원형 설계로 건설되었는데 중심에는 모스크와 왕실의 궁전이 있었으며 그 주변에는 모스크와 궁전의 편의를 위한 상점과 거리가 있었다. 그 도

9. 장식 명문이 적혀 있는 접시
루브르 박물관, 파리, 사마르칸트 발굴, 아바스 왕조, 10세기.
이슬람 세계에 수입된 초기 중국 도자기에 영감을 받아 이슬람의 도공들은 도자기로 여러 가지 실험을 하기 시작했고 그들 특유의 장식 방법을 발전시켰다. 이 접시는 종교적인 명문으로 장식되었다.

10. 대모스크
카이라완, 836년 착공.
9세기가 되자 이슬람 건축에서는 뾰족한 아치를 흔하게 사용하게 되었다.

11. 이븐 툴룬의 모스크
카이로, 879년 완공.
이집트의 통치자는 사마라 대모스크에서 미나렛의 나선형 경사로를 차용하여 바그다드에 있는 아바스 칼리프와 자신의 정치적인 연대를 시각적으로 강조하였다.

12. 대모스크(마크수라)
코르도바, 961~976년.
화려하고, 잘 장식되어 있으며 뚜렷하게 이슬람적인 이 왕궁 경내의 장식으로 스페인의 우마이야 왕조가 가지고 있던 부를 짐작할 수 있다.

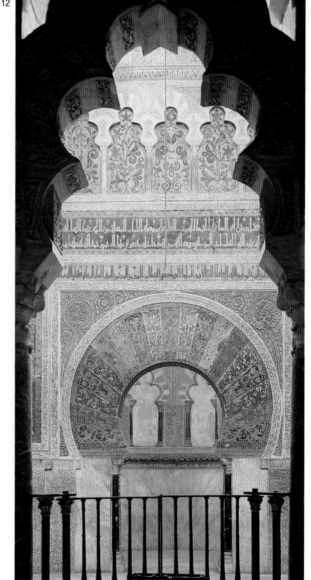

12

10

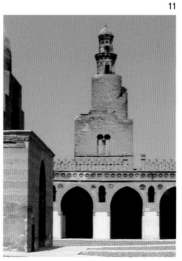

11

시 계획은 제국의 핵심에 있는 칼리프의 종교적, 정치적 지위를 상징하는 것이었으며, 질서정연한 도시 구획은 이슬람 사회의 고도로 조직화된 특성을 강조하는 것이었다. 바그다드는 번영을 누렸으며 중요한 상업적, 행정적 중심지가 되었다. 그러나 칼리프는 급격히 늘어난 궁정 관리들 때문에 점점 더 고립되었고 9세기 초반에는 바그다드에서 사마라로 거처를 옮겼다. 사마라의 궁전에 있는 대모스크는 그때까지 건설되었던 모스크 중에 가장 규모가 커서 거의 4만 평방미터에 달하였다. 대모스크 미나렛의 나선형 경사로는 고대 메소포타미아의 지구라트에서 파생되었다. 아바스

칼리프 하에서 뾰족한 아치를 보급시킨 것을 포함해, 이렇게 의도적으로 동방의 전통을 부활시킴으로써 새로운 제국 권력의 이미지가 생겨났는데, 그것은 그리스 로마의 선조로부터 벗어나고자 하는 아라비아 세계의 독립심을 강조하는 조처였다. 한편, 바그다드는 아라비아 학문의 중요한 중심지가 되었다. 칼리프 알 마(813~833년 통치)은 천문대와 대학(지혜의 집)을 건설하였다. 아리스토텔레스, 플라톤, 아르키메데스, 유클리드와 그 밖의 그리스인 과학자, 철학자들의 저서가 아라비아어로 번역되었다. 이것은 곧, 새로운 연구, 특히 광학과 약학 분야의 연구를 조장하였다.

9세기에 번역된 지질학에 관한 프톨레마이오스의 저작들은 특히 도처에 있는 이슬람교도들과 관련되어 있었는데, 이는 그 저작들이 메카의 정확한 방향을 측정하는 데 도움이 되었기 때문이다. 종이는 중국에서 751년 이후에 도입되었고, 문서의 보급을 촉진했다.

칼리프가 점점 더 고립되자, 그들의 제국 지배력이 약화되었다. 사마라에 있는 궁전의 사치스러운 의식존중주의는 후기 이슬람 문화에 큰 영향을 미쳤다. 그러나 그것은 또한 황제의 권력을 나타내는 장신구에 대한 관심이 커졌다는 사실을 나타낸다. 지방 통치자들의 권력은 점점 더 강력해졌고, 900년경에는 모로

13

13. 압드 알 말리크의 상자
나바라 박물관, 팜플로나, 상아, 1004년경.
이 상자의 복잡한 조각에 이슬람 장인의 뛰어난 솜씨가 드러나 있다.

14. 대모스크, 내부
코르도바, 785~987년.
초기 로마 건축물의 코린트식 기둥과 콤포지트식 기둥을 이용한 이 모스크는 세 번 증축되어 결국 거의 6에이커(2헥타르 이상임)에 달하는 지역을 차지하게 되었는데, 기둥의 수는 581개에 달했다.

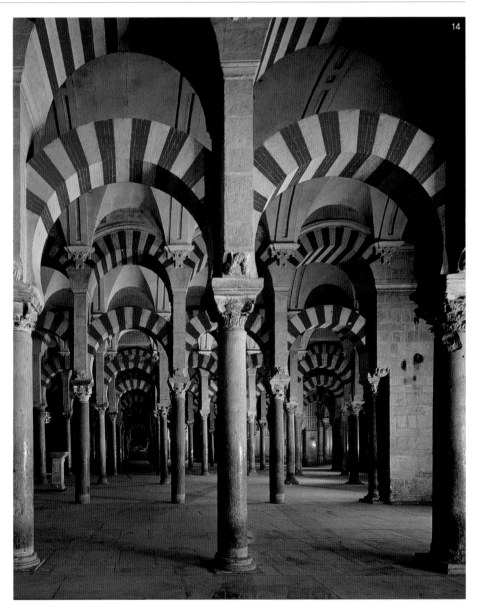

14

코, 튀니지, 아프가니스탄과 같은 작은 나라들이 독립을 주장하기 시작했다. 지방의 통치자들은 특정한 건축적, 장식적 양식을 선택함으로써 바그다드의 아바스 지배자들과의 연대를 강화하였다. 튀니지의 카이라완에 있는 모스크는 뾰족한 아치를, 그리고 미흐랍에 메소포타미아에서 수입한 장식 타일을 대량 사용하였다는 특징을 가지고 있다. 카이로에 있는 이븐 툴룬의 모스크는 사마라의 대모스크의 특징을 바로 이어받은 것으로, 미나렛의 나선형 경사로까지 전부 갖추고 있다. 그 모스크는 궁전과 저택, 병원까지도 포함된 커다란 복합 건물군(이후에 대부분 파괴되었음)의 일부였다.

스페인의 이슬람 미술

스페인은 이슬람 세계의 일부였지만 바그다드에서는 멀리 떨어져 있었다. 아바스가 우마이야 왕조를 무너뜨린 후(750년), 우마이야 왕조의 일원인 압드 알 라흐만은 스페인의 독립적인 통치자로 취임하였다. 코르도바에 있는 그의 대모스크는 이전에 기독교 교회가 있었던 자리에 세워진 것으로 추정되는데, 원래 둘레는 74제곱미터 정도였다. 이 화려한 건축물은 후대의 통치자들에 의해 확장되었는데, 히샴 2세의 수석 대신이던 알 만수르가 마지막으로 증축(987~988년)하였다. 이슬람 제국에서 가장 큰 모스크 중 하나인, 코르도바의

대모스크는 지배 세력이 소수 민족이었으며 이슬람으로의 개종이 강제되지 않았던 나라에서 권력을 표현하는 중요한 수단이었다. 로마 건축물의 폐허에서 쉽게 얻을 수 있었던 작은 기둥들을 이용하여 보기 드문 2층 건축물이 만들어졌다. 이슬람 스페인은 이슬람 세계의 전진기지였고 따라서 기독교 유럽을 능가하는 이슬람의 세력을 시각적으로 강조할 필요가 있었다. 고도로 정교한 편자형 아치로 장식되어 있는 복잡한 내부는 부와 기술력이라는 측면 모두에서 이슬람 문화가 우월하다는 사실을 강조하였다. 장식 미술에서도 같은 의미가 전달되었다. 알 만수르의 아들을 위해

15. 알람브라, 사자궁
그라나다, 1354~1391년.
사자궁이라는 이름은 분수 주위에 놓인 사자 상에서 유래한 것이다. 복잡하게 조각된 세부 장식이 있는 이 아케이드를 통해 이슬람 세력이 스페인을 지배한 마지막 몇 년 동안 장식적인 성향이 급격하게 강해졌다는 사실을 알 수 있다.

15
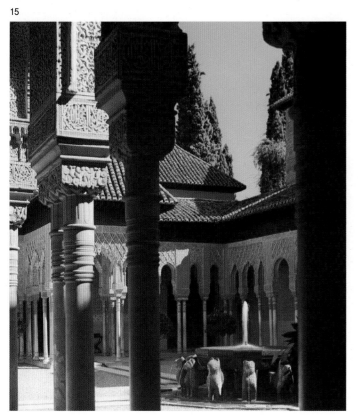

16

16. 알람브라, 두 자매의 방
그라나다, 1354~1391년.
정밀하게 주의를 기울인 이 세부 묘사의 효과는 압도적이다. 후대의 스페인 설계사들은 이 방의 장식을 모범으로 삼고 모방하였다.

조각된 상자에는 극도로 화려한 배경에 왕실의 상징물이 새겨져 있는데, 여기서 당시 유럽에는 알려지지 않았던 우수한 솜씨가 드러난다. 그러나 1100년이 되자, 상황은 급격하게 변하기 시작했다. 기독교 유럽의 주요한 우선 과제 중 하나는 스페인을 탈환하는 것이었고, 그래서 기독교도들의 군대는 그러한 목적을 가지고 남쪽으로 밀려들었다. 1260년에 이르러, 이슬람교도들은 그라나다를 제외한 전 지역을 빼앗겼고, 1492년에는 남은 그 지역마저 빼앗겼다. 이슬람의 세력은 약해졌으나, 그들의 건축물은 더욱 복잡해지고 정교해졌다. 스페인의 마지막 위대한 무어인 왕조가

그라나다에 건설한 알람브라 궁전은 시대를 초월하는 사치스러움과 호사스러움뿐만 아니라 명확한 취지도 전달하고 있다. 궁전의 설계자는 무너져가는 나라를 시각적으로나마 지탱하기 위해 통치자의 지위를 강화시킬 기회를 모두 이용하였다.

이집트의 파티마 왕조

아랍 세계의 경제력은 사치 품목의 무역에 기반을 두고 있었다. 상인이었던 마호메트는 돈을 버는 정당한 수단으로 무역을 장려하였다. 이집트 파티마 왕조(915~1171년)의 성장으로 바그다드의 칼리프에 맞먹는 세력을 가진 칼

리프가 취임했다. 새로운 정권은 새로운 수도, 카이로의 건설로 기념되었는데 그곳의 건축물은 의도적으로 바그다드 건축물의 크기와 장려함에 필적하도록 지어졌다. 카이로는 곧 번화한 세계적인 무역 중심지가 되어, 경제력의 초점을 메소포타미아에서 다시 지중해로 이동시켰다. 그 입지와 탁월함으로, 카이로는 세력을 되찾은 기독교 유럽과의 증대하는 무역 가능성을 이용할 수 있었고, 사치 상품에 대한 새로운 수요에 부응하여 고품질의 기능과 값비싼 재료를 공급하려고 열성인 이탈리아인 상인들을 끌어들였다.

17

17. 알 아즈하르 모스크
카이로, 969년 건립.
바그다드의 수니파 칼리프에 반대한 이집트의 시아파 파티마 왕조 수립은 각자 마호메트의 이념적인, 정치적인 후계자라고 주장하는 이 두 종파 간의 불화가 증대하였다는 사실이 반영된 결과였다.

18. 그리핀
캄포산토, 피사, 청동, 10세기.
이 작품에 나타난 높은 수준의 청동 주물 기술과 복잡한 조각 기술은 이집트 파티마 왕조가 가지고 있었던 부를 시각적으로 나타낸다. 이 화려한 작품은 11세기 중반쯤에 피사로 옮겨졌다.

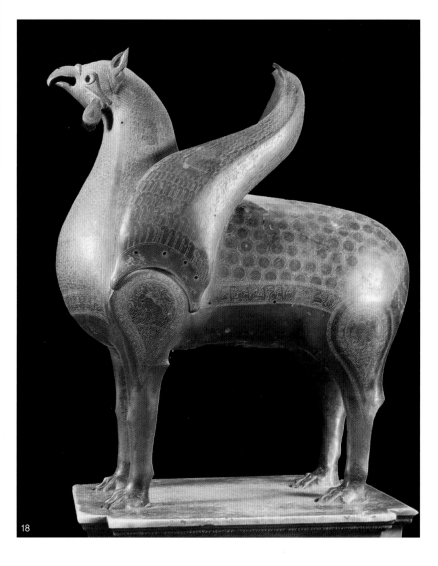

18

아프리카의 자연환경은 헤아릴 수 없을 만큼 다양하다. 적도의 열대 우림에서 사막까지, 산맥에서 대초원과 삼림지대까지, 광범위한 기후와 지형 모두 가지각색의 생활양식이 나타나게 하였으며 소규모의 고립된 공동체 사회가 성장하도록 조장하였다. 아프리카 최초의 거주자들은 사냥꾼이었다. 칼라하리 사막의 산족(族)과 자이르의 피그미족이 그들의 후손인 것으로 추정되며, 그들의 문화는 석기시대 이후로 크게 변하지 않은 채 존속되었다. 유목 목동들은 한때는 풀이 무성하고 비옥했던 사하라에 거주했으나, 그곳이 메말라버리자 남쪽으로 이주할 수밖에 없었다(기원

전 4000~2000년). 그들의 언어였던, 반투어는 가장 현대적인 아프리카 언어의 기초를 형성하였다. 케냐와 탄자니아의 마사이족과 같은 몇몇 부족들이 목축 생활을 계속했지만, 그 밖의 사람들은 농업 종사자로 정착 생활양식을 발전시켰다. 세련된 도시 사회와 아프리카의 고왕국은 바로 이러한 공동체 사회에서 출현하였다.

무역과 정복

아프리카는 단일 지배자 하에 통일된 적이 한 번도 없었다. 그러나 대륙의 풍부한 천연자원은 강력한 제국이 성장할 수 있는 기초가 되었

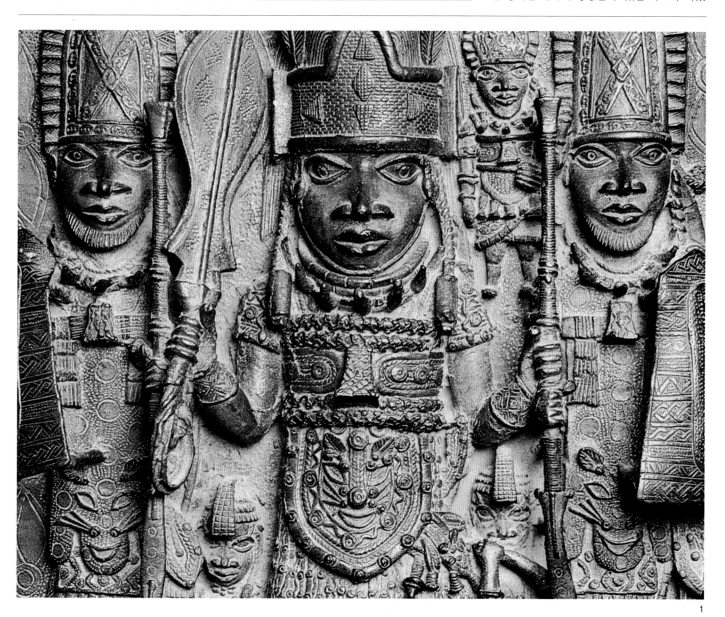

으며, 외국의 지배를 받게 되는 주요한 동기가 되기도 하였다. 가장 초기의 아프리카 왕국 중 하나인 고대 이집트(제3장 참고)는 북아프리카 해안을 따라 그 세력을 뻗어나갔던 로마인들에게 정복당했다. 이집트의 비옥한 나일 강 계곡은 로마 제국에 곡물을 공급하였고, 사치스러운 로마인들의 취향을 만족하게 할 대리석과 상아, 귀금속을 실은 거대한 선적이 대륙에서 실려 나갔다.

그러나 사하라 사막이 엄청난 걸림돌이 되어 더 이상의 확장을 막았다. 기독교는 남쪽으로, 이집트에서 근처의 악슘(현대의 에티오피아)으로 퍼져 나갔다. 마지막 황제인 하일레 셀라시에(1930~1974년 통치)까지 악슘의 지배자들은 자신들이 솔로몬과 시바 여왕 사이에서 탄생한 후계자라고 주장하였다. 그러나 8세기 이슬람 제국의 확장(제11장 참고)으로 이 나라는 기독교의 주류에서 고립되었고, 그들만의 독특한 전통을 발전시켰다.

아랍 상인들과 이슬람교

풍부한 분량의 금과 구리, 상아와 유향, 그리고 다른 물품들에 끌려, 아랍의 상인들은 아프리카의 동부 해안을 따라 아래쪽으로 교역 고리를 만들어 현재의 케냐와 탄자니아 해안에 번성한 도시들이 성장하도록 촉진하였다.

그들은 자신들의 종교인 이슬람 역시 가지고 들어왔고, 반투어를 하는 아프리카인들은 이슬람을 받아들였다. 두 문화가 합쳐져 세 번째 문화, 스와힐리가 탄생하였다. 더 멀리 북쪽에서는 아라비아 대상들이 사하라 사막의 남쪽 가장자리에 있는 도시에 닿고자 위험한 사막 횡단을 감행하며 지중해에서 가지고 온 사치품을, 금, 가죽, 노예들과 교환하려고 하였다.

수단을 거쳐 점진적으로 북부 나이지리아로 퍼져 나간 이슬람교는 그 지역에 주요한 영향을 미쳤고, 말리의 통치자들은 14세기에 이슬람교를 왕국의 국교로 채택하였다. 말리

1. 전사와 수행원들이 새겨진 장식판
라고스 국립박물관, 구리, 17세기경.
이 베냉의 청동 장식판을 조각한 사람은 등장인물들의 신체 비례와 장신구의 양을 다르게 하여 그들의 상대적인 중요성을 시각적으로 나타내었다.

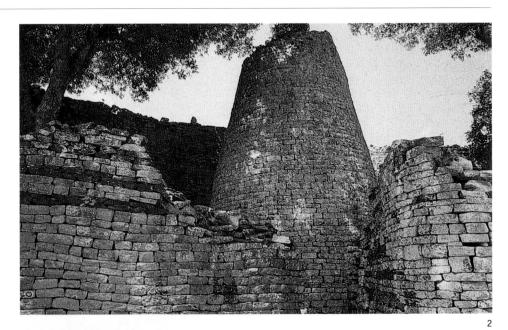

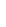

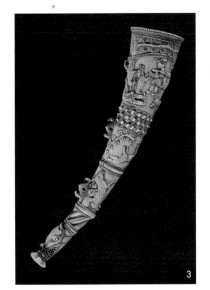

2. 원뿔형 탑
짐바브웨.
이 궁전-신전 복합 단지의 장엄한 유적은 솔로몬 왕의 광산, 혹은 시바 여왕의 궁전 등, 여러 가지 이름으로 알려졌다.

3. 수렵용 나팔
루이지 피고리니 국립박물관, 로마, 상아, 16세기.
시에라리온의 부롬족이 만든 이 나팔 모양 상아 조각 작품은 포르투갈 상인들에게 평판이 좋아 유럽으로 수출되었다.

4. 스푼
루이지 피고리니 국립박물관, 로마, 상아, 16세기.
나이지리아의 비니족이 만든 이 상아 스푼은 피렌체 메디치 가문의 소장품이었다.

공화국의 도시인 팀북투와 젠에 세워진 대모스크들은 그 나라의 이슬람 통치자들이 가졌던 권력과 신방을 시각적으로 나타내고 있다. 진흙으로 건축하고 영구적인 목재 비계로 구멍을 만든 그 모스크들은 카이로나 바그다드에 있는 동시대의 이슬람 건축물(제32장 참고)과는 공통점이 거의 없었다.

다른 이슬람 세계에서는 지켜졌던, 구상적인 형상을 금지하는 이슬람교의 규칙 역시 이곳에서는 엄격하게 준수되지 않았다. 이러한 특징은 지역 부족의 전통이 계승되도록 하기 위해 새로운 신앙을 변형시킨 방법을 반영한 결과였다.

유럽인들의 도착

15세기에, 포르투갈 상인들은 미지의 대양이라는 위험을 무릅쓰고 아프리카의 대서양 연안을 따라 항해하여, 기니와 나이지리아의 부족들과 유대를 확립하였다. 곧, 금과 상아, 노예무역으로 얻어질 풍부한 이윤에 이끌린 다른 유럽인들도 그들의 뒤를 따랐다.

동쪽의 시장으로 갈 수 있는 새로운 항로를 찾아 희망봉을 돈 바스코 다 가마의 유명한 항해(1497~1499년)가 성공하자 유럽인들은 아프리카 대륙에 대해 더 폭넓은 지식을 가지게 되었다. 그러나 아라비아 상인들처럼, 초기의 유럽인들은 대체로 해안에 있

는 시장이나 사하라의 바로 남쪽 시장에만 틀어박혀 있었다.

19세기 산업 혁명으로 유럽의 원료 수요가 급증하게 되어서야, 용맹스러운 탐험가들은 과감히 아프리카의 험난한 내륙으로 들어갔다. 그때까지, 대단히 수익률이 높았던 노예무역은 서부 아프리카 사회에 비극적인 영향을 미쳤고, 유럽인들은 아프리카의 정치적인 지배가 비교적 쉽다는 사실을 깨달았다. 1914년이 되자, 라이베리아와 에티오피아를 제외한 아프리카 전 대륙이 유럽 열강의 지배 하에 놓였다.

5. 성물함 인물상(음부룬구루)
청동과 구리로 덮인 나무.
코타족은 이 귀금속 판을 씌운 나무 조각상으로 중요한 조상의 유골을 덮었다.

6. 성물함 인물상(음부룬구루)
청동과 구리로 덮인 나무.

5

6

7

7. 가면
나무.
가봉에서 제작된 이 가면처럼, 얼굴 부분을 흰색으로 덧칠한 가면은 가봉과 자이르의 열대 우림 지역에 살던 코타, 룸보, 푸누와 음퐁웨를 포함한 몇몇 이웃 부족들이 사용하였다.

아프리카 가면

아프리카 가면은 단순한 예술 작품으로 제작된 것이 아니다. 아프리카 부족 문화의 핵심적인 특징인 가면에는 신비한 힘이 서려 있었고, 대다수는 정교하고 다채로운 의상이 수반되는 독특한 의례와 부족 의식에 사용되었다. 가면은 아프리카 사회에서 여러 가지 다양한 기능을 수행하였으나, 언제나 현실과 보이지 않는 세상을 이어주는 고리 역할을 하며 공동체의 사회적 구조를 강화하였다. 이웃한 부족들의 가면이 양식 면이나 기능 면에서 서로 관련이 있었던 것으로 조사되기는 했지만, 각 공동체는 독특한 예술 전통을 발전시켰다고 할 수 있다. 사실적인 것에서 추상적인 것까지, 다양한 가면에는 일반적으로 사람이나 동물 얼굴의 특징이 표현되었다. 가면은 특히 입회식이나 장례식, 그리고 비밀스러운 조직의 의식에 사용되도록 고안되었다. 교훈적인 목적으로 사용되는 것도 있었고, 오락적인 목적으로 사용되기도 했다. 모든 가면이 다 아름답게 보이도록 의도되지는 않았다. 많은 경우, 특히 두려움이나 공포심을 불러일으키도록 고안되었다. 화재와 질병, 혹은 자연재해에 맞설 능력이 있는 조상의 혼을 상징하는 가면도 있다. 평화의 재물로 쓰인 것도 있다. 많은 경우, 가면은 춤을 추는 동안 눈에 띄게 보이도록 제작되었으나 신비로움을 강화시키기 위해 의도적으로 잘 보이지 않게 만든 가면도 있었다.

가면은 일반적으로 세 가지 다른 방식으로 쓸 수 있었다. 얼굴에 쓰는 가면은 얼굴을 수직으로 덮었다. 헬멧 가면은 머리 전체를 덮었다. 그리고 관(冠)으로 되어 있는 가면은 머리에 얹었는데, 보통 관 자체는 재료로 덮여 잘 보이지 않았다. 시각적으로도, 역사적으로도 서구 미술의 미학적인 표준에서 독자적인 아프리카의 가면은 19세기 전위파들의 흥미를 끌었으며 그들에게 영감을 주었고, 큐비즘과 다른 현대 미술 경향의 발전에 조형적인 영향을 미쳤다(제50장 참고).

8

11

9

10

8. 가면
바비에–뮐러박물관, 제네바, 나무와 식물 섬유.
볼타 강 상류에서 발견된 이 투시안 부족의 가면은 고도로 추상적이고 기하학적인 얼굴 표현이 특징적이다.

9. 파블로 피카소, 방혈 흉터가 있는 두상
패널에 유화, 모래, 1907년.
피카소는 아프리카 조각상에 영향을 받은 많은 서구 화가들 중 한 사람이었다.

10. 막스 에른스트, 새 두상
청동, 1934∼1935년.
에른스트의 조각 작품은 그가 경험했던 아프리카 미술에서 직접적인 영향을 받은 것이다.

지리적, 문화적 다양성

아프리카 내륙 탐험으로 유럽은 광대한 토지를 발견했고 외부 세계의 영향을 받지않고 독립적으로 발전한 종교적, 사회적, 문화적 전통을 가진 부족들과 접촉하게 되었다. 아프리카의 자연환경은 외부인들을 막아주는 효과적인 요새가 되었을 뿐만 아니라 수많은 문화가 발전하도록 조장하였다. 동부 아프리카 내륙의 고원에서 좁은 해안의 평야로, 대륙의 높이는 급격하게 낮아지는데, 이러한 환경은 아라비아와 유럽 상인들로부터 짐바브웨의 풍부한 광물 자원을 보호하였다.

콩고의 분지와 서부 아프리카의 남쪽 해안을 따라 형성되어 있는 열대 우림은 훨씬 북쪽의 세력이 강한 이슬람 국가로부터 지역의 부족을 보호하였다. 또한 나이지리아 해안 근처의 강력한 베냉 왕국뿐만 아니라 가봉의 코타와 자이르의 크웰레 부족처럼 고립되어 있었던 공동체 사회도 성장할 수 있도록 도왔다.

19세기의 유럽 침략자들은 아프리카를 '검은 대륙', 아프리카의 부족민들을 미개한 야만인으로, 그리고 아프리카에서 자신들이 '문명화된 것' 이라고 생각하는 것들은 모두 외부인들이 가져다주었다고 보았을지 모른다. 그러나 이러한 관점은 진실을 흐리게 했다. 인류학자들의 연구로 원시적인 사회와 지적인 사회 모두 존재했다는 증거가 나왔다. 또한 고도로 발전하고, 안정된 미술 전통이 있었다는 흔적이 나타났다. 대단히 다양한 생활양식, 사회 구조와 신앙의 필요에 응하여 발전한 아프리카 미술의 범위는 상당하다. 일반화는 오해를 낳기 마련이지만, 아프리카 미술의 한 가지 중요한 특징은 전통에 강하게 의존한다는 것이다. 그렇지만 아직까지 아프리카 미술은 완전히 해석되지 않았다. 기록이 부족하기 때문이기도 하고 지금까지 수행된 연구가 상대적으로 적기 때문이다.

11. 동물 모양 가면
메트로폴리탄 미술관, 뉴욕, 나무.
카메룬의 맘빌라 부족이 제작한 이 가면과 같은 동물 모양 가면은 아프리카의 의식에서 사람들을 놀라게 하거나 즐겁게 하려고 사용되었다.

12. 가면
메트로폴리탄 미술관, 뉴욕, 나무.
아이보리코스트의 그레보 부족이 만든 이 가면과 같은 아프리카 가면의 추상성은 대체로 20세기 현대 미술 작가들을 매혹했다.

12

13

13. 가면
메트로폴리탄 미술관, 뉴욕, 나무.
자이르의 크웰레 부족이 만든 가면의 흰색 안료는 고령토에서 나온 것이다.

사냥꾼들과 목동들

동아프리카 지구대(地溝帶)에서 가장 초기 인류의 조상과 관련된 화석이 발견되었고, 아프리카 대륙에서는 가장 오래된 미술 작품의 예가 몇 개 나오기도 했다. 남부 아프리카에 있던 선사시대의 사냥꾼들은 동굴 벽에 얼룩말과 코뿔소 그림을 그려 놓았으며, 한때 풍요로웠던 사하라의 목동들은 코끼리와 말, 가젤과 낙타를 그리거나 새겨 암벽을 장식하였다. 그러나 아프리카의 넓은 토지에 오랫동안 거주해왔던 사냥꾼들과 목동들의 유랑 생활양식은 규모가 큰 미술 작품을 발전시키기에는 원칙적으로 적합하지 않았다.

칼라하리의 산족은 계속해서 바위에 그림을 그리고 조각을 새겼지만, 유랑민들의 공동체는 일반적으로 가지고 다닐 수 있는 형태의 미술 작품에 더욱 전념하였다. 이런 작품들 중 가장 주목할 만한 것은 케냐와 탄자니아에 거주하는 마사이족의 개인 장식품(머리 스타일, 장신구와 방패)이다. 더욱 안정된 농업 공동체와 상업 공동체에서 아프리카 미술의 주요한 발전이 있었다.

짐바브웨

아프리카에는 적당하고 쉽게 이용할 수 있는 건축용 석재가 부족했기 때문에 아프리카인들은 목재와 진흙, 그리고 그 밖의 영구적이지 않은 재료를 건축에 이용하였다. 따라서 아프리카 고대 건축물은 오늘날까지 거의 남아있지 않다.

예외적으로, 현재의 짐바브웨 공화국에 돌로 건축한 유명한 짐바브웨 유적 복합 단지가 남아있다. 이 정착지는 번성했던 모노마타파 왕국의 수도로, 동부 아프리카 상인들과 금과 구리 같은 그 지역의 광석 자원을 교역하여 크게 부유해졌다.

고고학적인 연구로 일찍이 7세기에 이 유적지에 사람이 살았으나, 남아있는 유적은 15세기 것이라고 밝혀졌다. 중앙아메리카의

14. 가면
메트로폴리탄 미술관, 뉴욕, 나무.
아이보리코스트에 있는 세누포 부족의 로(Lo) 사회 구성원들을 위해 제작된 이 복잡한 가면은 식물 섬유로 장식되었는데, 아마 독특한 의상과 함께 착용하도록 의도되었을 것이다.

15. 가면
메트로폴리탄 미술관, 뉴욕, 나무.
이 가면은 자이르의 아카족이 복잡한 입문식을 치를 때 사용했던 것이다.

15

14

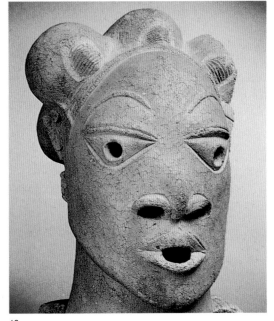

16. 인간 두상
라고스 국립박물관, 테라코타, 기원전 500~200년경.
루핀 쿠라(녹, 나이지리아)에서 발견된 이 두상의 높이는 대략 36센티미터 정도이다. 이 작품은 아프리카에서 가장 오래된 것으로 알려진 테라코타 조각상 중 하나이다.

16

원주민들과 마찬가지로(제35장 참고), 짐바브웨의 건축가들은 회반죽으로 붙이지 않은 각석(角石) 벽의 가능성을 이용하여 왕궁과 신전이 있는, 담으로 둘러싸인 복합 단지를 만들어냈다. 그 지역에서 만들어진 물건들과 함께 훌륭한 금속 장식품들이 유적지에서 발견되었다.

조각

아프리카의 예술가들과 그들의 후원자들은 조각에 주력하였는데, 바로 이 영역에서 아프리카 미술가들이 미술사에 위대한 공헌을 했다고 할 수 있다.

자립하는 조각상, 금의 무게를 재는 데 사용되었던 장식적인 추, 의식용 컵, 왕관, 문에 붙이는 장식적인 판, 조각된 상인방, 초상 두상, 그리고 특히 가면을 통해 아프리카의 장인들은 다종다양한 매체의 잠재력을 이용하고, 그 매체에 상응하는 다양한 양식을 발전시킬 기회를 얻었다. 그 지역에서 손에 넣을 수 있는 것을 이용할 수밖에 없긴 했지만, 아프리카 조각에 가장 흔하게 사용된 재료는 나무와 상아, 점토, 식물 섬유, 청동, 구리와 금이었다.

매체가 다양했기 때문에 여러 가지 장식 기술뿐만 아니라, 조각과 조형 모두에서 전문적인 기술이 발달하게 되었다.

녹

이집트 밖에서 발견된 것 중 가장 오래된 것으로 알려진 아프리카 조각은 1940년대에 나이지리아의 녹에서 발견되었다. 이 테라코타 인물상과 동물상은 이미 기원전 500년에 제작된 것으로 밝혀졌다. 깊숙하게 새겨졌다는 특징으로 이 양식이 이전의 나무 조각 전통에서 유래했을 것이라 추정할 수 있으나 아프리카 미술의 발달에서 이 양식이 점하고 있는 위치를 확정하려면 아직 더 많은 연구가 필요하다. 이 조각품들을 만들어낸 문화에 대해

17

18

17. 단지
라고스 국립박물관, 청동, 9~10세기.
아프리카의 청동 세공인들은 고도의 기술을 발휘하여 작품을 제작하였다. 표범이 얹혀 있는 이 조개 껍데기 모양의 단지는 나이지리아의 이그보-이사이아(이그보-우크부)에서 발굴되었다.

18. 그릇
라고스 국립박물관, 청동, 9~10세기.
정교하게 장식된 이 그릇 역시 이그보-이사이아에서 발굴된 것이다.

다른 알려진 사실은 거의 없지만, 이 작품들이 발견된 주석 광산에서 철공 산업이 존재했었다는 증거가 나타났다.

금속의 사용

기원전 500년이 되자 아프리카 전역의 반투어 사용 부족들이 대륙의 풍부한 광물 자원을 이용하기 시작했다. 이러한 자원들은 중요한 부의 원천이 되었을 뿐만 아니라, 조각에 사용할 새로운 재료를 공급하였다. 나이지리아 남부, 요르바 부족의 수도인 이페에서 제작된 테라코타 조각상은 녹 전통과 강한 유사성을 보이는데, 이러한 특징은 이페가 조각 매체

로 청동을 채택했을 때도 계속되었다.

이페에서 발견된 가장 초기의 청동 조각상은 6세기에 제작된 것이다. 이페의 청동상은 '로스트 왁스' 공법(왁스로 만든 원형을 점토로 덮어 상을 만들어내는데, 이 상을 가열하여 왁스를 제거하고, 그 빈 공간에 용해된 금속을 채워 넣는 방법)으로 주조된 것이다. 이페 문화는 12세기부터 16세기까지 번성했다. 후기의 이페 청동상에는 사실주의로 향하는 뚜렷한 경향이 나타나며 일련의 가면과 조각상, 그리고 왕실과 연관된 초상 두상에서 이러한 경향이 정점에 달했다.

베냉 왕국

이론의 여지는 있지만, 가장 훌륭한 아프리카 청동 조각품은 나이지리아 남부의 베냉의 구도시에서 제작되었다고 할 수 있다. 강력하고 부유했던 베냉 왕국(1400~1700년경)은 인근의 부족들, 그리고 해안의 유럽 상인들과의 무역을 통해 번영을 누렸다. 1600년에 이르자, 베냉은 훌륭한 왕궁을 갖춘, 벽으로 둘러싸인 거대한 도시가 되었다. 유럽인 방문자들은 주민들의 이교도적인 관행에 충격을 받기는 했지만 그 도시와 건축물, 고도로 숙련된 수준의 조각 장식을 극찬했다.

베냉의 청동 조각 전통은 이페의 조각

19. 이페의 오니상
이페 고대 유물박물관, 이페, 구리 합금, 14~15세기.
이 유명한 이페의 통치자 상에는 사실주의로 나아가던 이페 조각 경향이 반영되어 있다.

20. 오니의 두상
라고스 국립박물관, 구리 합금, 12~15세기.
초기 베냉 문화에 속하는 이 초상 두상은 이페 조각의 사실주의적인 전통에서 영향을 받아 제작되었다.

21. 오니의 두상
이페 고대 유물박물관, 이페, 구리 합금, 12~15세기.
아프리카 조각의 절정이라고 칭송되기도 하는, 이페의 초상 두상은 오랫동안 서구 유럽의 미학적 기호를 사로잡았던 고도의 사실주의 경향을 보인다.

20

21

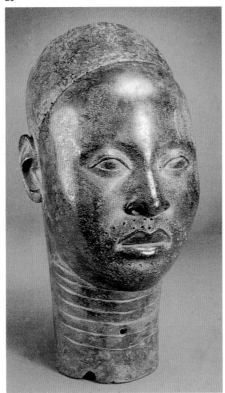

전통에서 많은 영향을 받았다. 왕실 장인들에 대한 왕의 후원에 고무되어 문과 상인방, 그리고 왕국의 다른 설비를 장식하는 데 사용되었던 나무와 금속 부조 조각이 높은 수준으로 발전했을 뿐만 아니라, 사실적인 초상 두상도 발달하였다. 청동을 권력과 권위의 이미지를 조장하는 데 이상적인 재료로 만들려면 물질적인 재원이 있어야 하는 것은 물론이고 기술력도 필요했다.

양식과 기능

19세기 유럽인들은 대부분의 아프리카 미술에서 사실적인 비례가 결여되어 있다는 특징

을 기술이 부족하다는 증거라고 보았고, 그래서 그들은 그것을 원시적이고 미개하다고 조롱하였다. 그러나 아프리카 미술이 서구의 미학적 규범에 부합하지 않는 것은 당연하다. 아프리카는 외부의 영향으로부터 독립된 자신들만의 전통을 발전시켰기 때문이다. 게다가, 서구 미술사에도 사실주의가 미술의 목표가 아니던 오랜 기간이 있었다.

실제로 사실주의에 대한 관심 부족은 종교적인 신앙의 영적이고 초자연적인 측면을 표현하려는 욕구와 연관해 생각되곤 한다. 이러한 경향은 확실히 초기 기독교와 비잔틴 미술의 발전 과정(제9장 참고)에서도 나타났다.

이러한 맥락에서, 아프리카의 사실적인 조각 전통이 이페와 베냉의 왕실에서 주로 발전했다는 사실은 의미심장하다고 할 수 있다.

아프리카 대륙의 다른 부분에 거주하던 더 소규모 부족 공동체에서는 아주 다른 전통이 나타났다. 가봉의 코타족이 만든, 단순화되고 양식화된 얼굴을 '다리'에 얹은 모양의 성물함 인물상과 아이보리코스트의 그레보족이 만든 거의 추상적이라고 할 수 있는 가면에서는 전혀 다른 방식으로 얼굴의 특징을 묘사했다. 이 작고 독립된 공동체의 조각가들은 실제 개성을 표현하려는 시도보다는 공포와 경의, 원한에서 평화로움과 즐거움까지 아우

22. 황태후의 두상
라고스 국립박물관, 구리 합금, 16세기 초반.
세세하고 자연주의적인 이 초상 두상은 전형적인 초기 베냉 청동상이다.

23. 가면
메트로폴리탄 미술관, 뉴욕, 상아, 16세기경.
베냉의 왕은 이 가면과 같은 작은 가면을 왕권의 상징으로 혁대에 차고 다녔다.

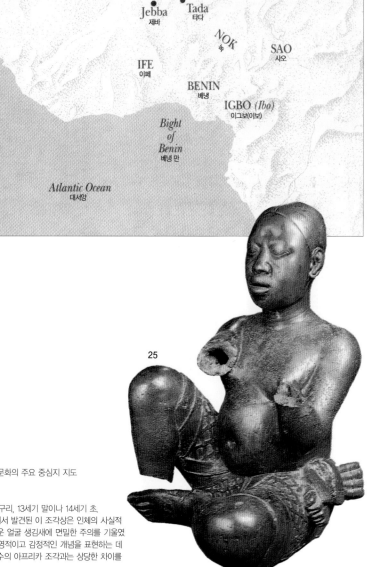

24. 서부 아프리카 문화의 주요 중심지 지도

25. 좌상
라고스 국립박물관, 구리, 13세기 말이나 14세기 초.
나이지리아의 타다에서 발견된 이 조각상은 인체의 사실적인 비례와 자연스러운 얼굴 생김새에 면밀한 주의를 기울였다. 이 작품은 더욱 영적이고 감정적인 개념을 표현하는 데 전력을 기울인 대다수의 아프리카 조각과는 상당한 차이를 보인다.

르는 더욱 정신적인 무형의 개념을 나타내려 하였다. 가면은 특정한 집단들을 통합시켰던 의례와 예식에 필수적인 역할을 담당하기는 했지만, 아프리카의 조각가들이 만들어낸 다양한 작품 중에 한 가지였을 뿐이다. 그 밖에 질병과 자연재해를 막는다는 마술적인 물질이 들어 있는 목각 조각상, 중요한 조상을 기리는 데 사용한 추도용 칸막이와 부족의 추장이 썼던 의식용 잔과 접시를 포함한 다른 많은 작품이 있었다.

아프리카 조각이 미술사에 기여한 바는 바로 그 다양한 재료와 기능, 어떠한 회화 규칙에도 들어맞지 않는 양식이었다.

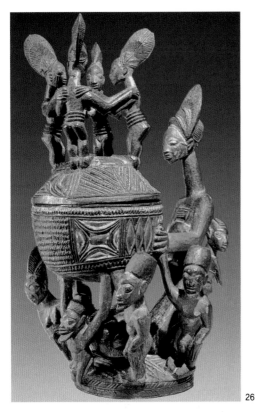

26

26. 이세의 올로웨, 그릇
개인 소장품, 나무, 1925년경.
요루바에서 가장 위대한 조각가 중 한 사람인 이세의 올로웨(1938년 사망)는 요루바 왕궁의 수많은 장식 문을 조각했는데, 그 안에 영국 식민지 행정관들을 묘사한 인물상들을 조합해 넣기도 했다.

27. 표범
메트로폴리탄 미술관, 뉴욕, 구리 합금, 1750년경.
표범은 베냉 왕실 권력의 상징이었다. 이 정교한 동물상에는 표범의 신체적 특성이 강조되어 있다.

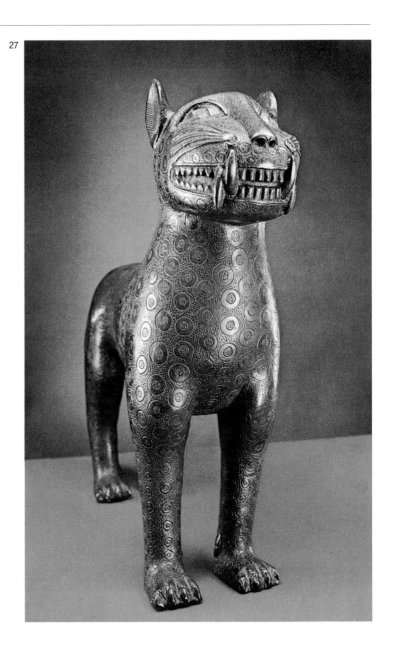

27

인도 문명은 세계에서 가장 오래된 문명 중 하나라고 공언할 수 있다. 기원전 4000년부터, 농부들은 인더스 계곡 상류의 비옥한 토양에서 경작을 했고 그 결과 생성된 잉여의 부는 수준 높은 도시 문명의 발달(기원전 2500년경)을 촉진했다. 고고학자들은 모헨조다로와 하라파라는 수도와 행정 수도를 비롯한 다수의 초기 인더스 문명 유적지와 많은 양의 도기, 크기가 작은 조각상들, 그리고 장신구를 발견하였는데, 그중 장신구는 부유한 엘리트 계층이 존재했었다는 증거가 된다.

모헨조다로와 하라파의 하수도 시설은 무역 경로가 확보되어 있던 동시대의 수메르

불교, 자이나교와 힌두교

인도 미술의 발전

와 이집트문명에서도 유례가 없을 정도로 뛰어난 것이었다. 모헨조다로에 있는 성채 꼭대기의 거대한 석재 목욕탕을 보면 당시의 종교에서 청결을 중요시했음을 알 수 있다. 또한 이 도시들은 부유한 자들의 지역과 가난한 사람들의 지역이 뚜렷하게 나누어져 있는 격자형 설계로 계획되어 있어 고도로 조직화된 사회를 형성하였다는 사실을 짐작할 수 있다.

그러나 지금까지 신전과 궁전, 왕실의 무덤이 있었다는 흔적이나 정치적이거나 종교적인 조직에 관계된 그 밖의 증거는 거의 발견되지 않았다. 봉인의 명문에서 언어가 발견되었지만 아직 해독되지 않아서 그 문화가 10

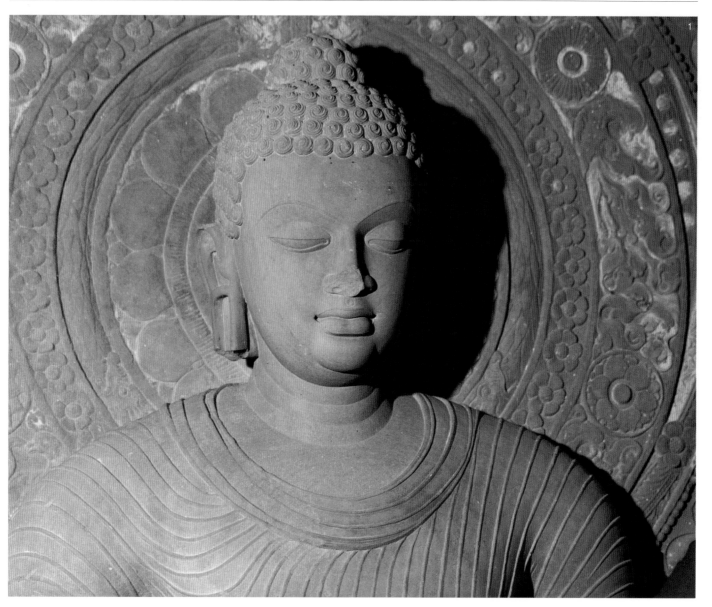

세기 동안 상대적으로 안정되었다가 경제적으로 쇠퇴한 이유는 제한적으로밖에 밝혀지지 않았다. 인더스 문명은 결국 중앙아시아에서 침략해온 아리아족에 의해 전복되고 말았다(기원전 1500년경).

초기의 인도 문화

아리아족은 인도에 새로운 문화를 소개하였다. '인디아'는 인더스를 일컫는 아리아식 이름으로, 산스크리트어로 신두라는 말에서 비롯되었다. 그들의 종교 경전인 베다를 보면, 흰 살결을 가진 아리아족은 자신들이 검은 피부를 가진 토착민들보다 우월하다고 생각했

다는 사실이 명확하게 드러난다. 인종적인 차이는 결국 희미해졌지만 피부의 색깔은 갠지스 평야의 도시 성장과 함께 발달한 복잡한 네 단계 계급 구조의 기초가 되었다. 승려들(브라만)이 가장 높은 계급을 대표하며, 무사와 세속적인 통치자(크샤트리아)가 다음 계급이고, 농부와 상인(바이샤), 다음으로 농노(수드라)가 마지막 계급이다.

신분은 혈통으로 결정되며 인종에 근거한 것이었다. 계급은 환생을 통해서만 바뀔 수 있었는데, 환생은 인도의 사회 구조를 종교적으로 정당화시키는 베다의 기초가 되는 믿음이었다. 기원전 6세기에 엄격한 카스트

제도에 대한 불만이 커지자 두 가지 새로운 동향(자이나교, 불교)에서 배출구를 찾게 되었다. 두 종교 모두 승려나 특정한 신을 필요로 하지 않았고, 영적인 정화를 통해 끝없는 순환이나 환생에서 벗어나는 것을 목표로 하는 도덕적인 생활 방식을 장려하였다. 마하비라(기원전 599~527년경)가 창시한 자이나교는 사람뿐만 아니라 동물에 대한 폭력 역시 반대하여 엄격한 채식주의를 주장했다. '깨달은 자'라는 의미의 부처는 고타마 싯다르타라는 무사 계급의 왕자로 태어났는데(기원전 556년경), 자신의 부유한 배경을 버리고 자기 부정과 명상을 통해 구원을 얻었다. 해탈을

1. 부처상
마투라 박물관, 사암, 굽타 왕조, 5세기.
옷이나 머리카락, 후광뿐만 아니라 더욱 양식화된 얼굴 생김새에서 볼 수 있듯이 부처상은 점점 더 인간적인 형태를 벗게 되었다.

3

3. 네미나타
국립 동양미술박물관, 로마, 청동, 1450년경.
네미나타는 자이나교의 24명의 성인, 티르탕카라 중 한 사람이다. 이 인물상의 특징인 경직된 자세는 자이나교의 엄격함과 수수함이 반영된 것이다.

4와 5. 신성한 소가 새겨진 인장
뉴델리 국립미술관, 기원전 3000년경.
모헨조다로에서 나온 이 인장에 새겨져 있는 독특한 인도 혹소 문양을 통해 인도 문명 발달의 아주 초기 단계에 이 동물이 종교적인 의미로 쓰이게 되었다는 사실을 알 수 있다.

4

2

5

2. 무희
뉴델리 국립미술관, 청동, 기원전 2000년경.
고고학적인 연구를 통해 당시 인더스 계곡에 고도로 조직화된 사회가 존재했다는 증거를 발견했으나 그 사회의 문서를 해독할 능력이 없어서 모헨조다로의 이 무희에 대해 밝힐 수 있는 바가 전혀 없다.

얻게 되자, 즉 세속적인 욕구를 초월하게 되자 인도 북부를 유랑하며 가르침을 펼쳤다.

부처의 메시지는 모든 사회 계층 사람들의 마음을 끌어 그들을 개종시켰으며 기부금을 이끌어냈다. 그의 사망(기원전 486년경) 이후 수도회가 조직되었다.

아소카와 마우리아 제국
마우리아 제국의 세 번째 왕이자 가장 위대한 통치자였던 아소카(기원전 273~232년 통치)의 개종으로 불교의 교세가 상당히 강화되었다. 마우리아 제국은 찬드라굽타 마우리아(기원전 322~298년 통치)가 건국했는데, 그는

인도 북동부에 있던 자신의 영토를 그리스 셀루시드 제국의 가장자리까지 확장시켰다. 그리스의 문필가들은 마우리아 제국의 수도, 파탈리푸트라의 사치스러움을 페르시아의 도시들과 비교하였으나, 현재는 약간의 목조 구조물 유적만 남아있을 뿐이다.

아소카는 특히 피비린내 나는 전투에서 승리를 거둔 후에 그것을 후회하여 불교로의 개종을 선택했다고 해명하였으나, 그의 개종은 힌두 승려의 권력과 엄격한 카스트 제도를 약화시키는 정치적 이점도 노린 것이었다. 아소카의 칙령이 새겨진 석주의 명문에는 그의 치세에 적용되는 새로운 법률과 도덕적 교훈

을 알리는 내용이 담겨 있다. 석주의 주두에는 페르시아와 심지어는 그리스적인 세부 장식이 뚜렷하게 보이는데, 이는 마우리아 제국이 헬레니즘 제국과 문화적이고 경제적인 연계를 맺고 있었음을 입증한다.

아소카는 부처의 일생에서 중요한 사건이 일어났던 자리에 이 석주들을 세우고, 부처의 유골을 안치한 불탑(사당)을, 전설에 따르면 모두 84,000개 건설하여 그의 새로운 신앙에 힘을 불어넣었다. 아소카의 후원 하에, 불교는 삶의 한 방식에서 의례주의적인 종교로 바뀌기 시작했다.

6. 불탑 I, 동문
산치, 서기 1세기.
이 석조 문에는 부처의 일생을 묘사한 장면들이 새겨졌다. 그러나 부처 자체는 발자국이나 비어 있는 옥좌와 같은 상징물로만 묘사되어 있다.

7

7. 불탑 I
산치.
기원전 2세기에 축조하기 시작한 이 구조물은 아소카 황제가 세운 것으로 현재의 모습은 그의 최초 계획을 상당 부분 확장시킨 것이다. 건축물의 꼭대기에 얹혀 있는 삼 층으로 된 우산 모양은 불(佛), 법(法), 승(僧)이라는 불교의 삼보(三寶)를 상징한다.

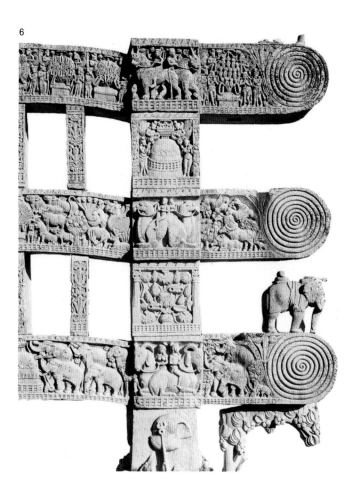

6

8

8. 사자석주 주두
고고학박물관, 사르나스, 사암, 기원전 3세기.
이 주두는 사르나스에 있는 아소카 석주의 일부로 아소카의 제국과 헬레니즘 세계가 경제적인 연계를 맺고 있었다는 사실을 증명한다.

불교의 전파

마우리아 제국이 몰락한 이후에도 불교의 세력은 지속되었다. 인도 중부의 안드라 왕국과 북부의 쿠샨 제국이 정치적인 공백을 매웠다. 권력이 분해되기는 했지만, 인도에서는 향신료와 진주, 상아가 생산되었기 때문에 로마 제국이나 다른 지역과의 무역이 번성하였다. 안드라 왕국은 서쪽으로 가는 해로를 장악했고, 쿠샨 제국은 중국과 지중해 사이에 자리 잡은 제국의 위치를 이용하였다. 안드라 통치자들이 소유한 부는 산치에 있는 아소카의 불탑에 그들이 덧붙인 장식에 반영되어 있다. 그들은 불탑에 부처의 삶을 그린 장면으로 장식한 석조 **토라나**(torana, 문)를 추가하였다. 부처는 발자국이나 비어 있는 옥좌와 같은 상징으로 표현되었다. 불탑 주변에 둘러져 있는 난간 안은 신성한 영역으로, 신도들은 이곳에서 사당 오른쪽 방향으로 돌았다. 이것은 새로 생긴 불교 의식에 필수적인 요소였다. 참배자들은 태양의 움직임을 흉내 냄으로써 언덕 모양의 불탑이 상징하는 우주와 조화를 이루었다.

서기 1세기 동안 인도 북부와 아프가니스탄의 쿠샨 왕조가 세운 불교 제국은 불교의 근본적인 성질 변화를 긍정적으로 받아들였다. 부처는 더 이상 그저 본보기가 되는 인간으로 존경받는 것이 아니라 당당히 신으로 숭배되었다. 이러한 새로운 접근법에 상징적인 형상은 적당하지 않았고, 그래서 부처의 이미지는 인간의 형상을 취하게 되었다. 초기의 조상에서는 그리스나 로마의 조각상을 본보기로 면밀히 모방한 무거운 옷 주름을 이용하여 부처의 신체적인 사실감을 강조하였다. 그러나 이러한 조상은 점진적으로 변화했다. 단순하던 태양모양의 원반은 곧 정교하게 조각되었고 옷 주름은 점차 양식화되었고 속이 비치는 모양으로 바뀌었다. 새로운 이미지에는 나이를 먹지 않는 영성(靈性)을 표현하여 부처가 해탈을 얻었다는 사실을 강조했다.

9. 약시
인도 박물관, 캘커타, 적색 사암, 3세기.
지모신인 약시의 조상은 불교 사원에서 흔하게 볼 수 있었다. 마투라에서 발견된 이 약시상은 여성의 형상을 찬양한 전형적인 예이다.

10. 아잔타 석굴
기원전 2세기부터 서기 7세기까지.
암벽을 잘라 만든 이 훌륭한 석굴 사원 복합 건물군은 1817년 호랑이를 사냥하던 군인들에 의해 재발견되었다.

11. 제26호 굴, 아잔타
6세기 초.
원래 서구의 건축 전통에서 유래된 인도 사원의 기둥과 주두는 곧 그들만의 독특한 형태로 발전하였다.

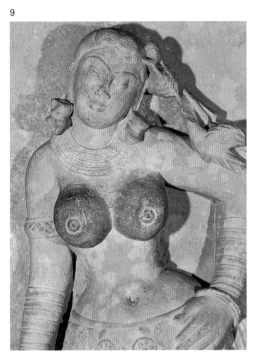

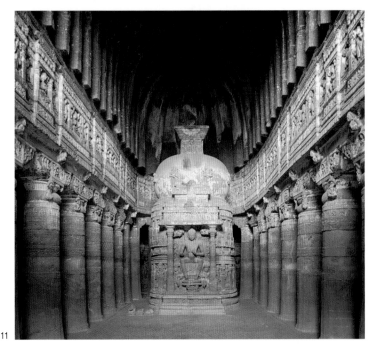

거대한 조각상은 부처의 권위와 깨달음을 나타내는, 쉽게 인지할 수 있는 이미지가 되었다. 불교 건축의 발전에서도 역시 불교의 부와 세력이 증대하였다는 사실이 드러난다. 바위를 깎아 만든 예배당, 차이티야(chaitya)와 비하라(vihara), 즉 수도원의 전통은 우기에 동굴에서 피난하는 초기 불교의 관습에서 시작된 것이다. 그러나 점차 의식을 강조하게 되자 더욱 정교한, 주문에 따라 만들어진 건축물이 축조되었다. 자연 그대로의 암벽을 잘라내어 커다란 방을 만들려는 가장 초기의 시도는 기원전 2세기로 거슬러 올라간다. 이러한 유형의 복합 건물군 중 가장 큰 것은 29개의 차이티야와 비하라가 있는 아잔타의 석굴로 기원전 2세기와 서기 7세기 사이에 만들어졌다. 차이티야의 외관과 내부의 직사각형 홀은 조각상과 벽화로 정교하게 장식되었다. 당대에 그려진 벽화의 배경에는 주문자의 유복한 생활방식이 반영되었다.

힌두 미술의 융성

이상화된 부처의 이미지와 아잔타 석굴의 품격 있는 장식은 인도의 굽타 왕조(320~540년경)와 연관되어 있다. 이 시기의 미술품은 거의 남아있지 않지만, 굽타 왕조의 세력을 표현하는 매개물로서 미술이 가졌던 중요성은 비슈누다르모타람(Vishnudharmottaram)을 통해 짐작할 수 있다. 비슈누다르모타람은 궁전과 개인의 집, 그리고 사원에 적합한 장식에 대해 개설한 미술 논문이다. 굽타의 통치자들은 고대 마우리아 문화를 의식적으로 부활시키며 불교가 번성하기 이전의 베다 전통을 받아들였다. 당시에 베다 전통은 힌두교라는 형식을 갖추고 있었다. 굽타 왕조는 불교를 묵인하기는 했지만 새로운 힌두교를 지지했고, 그래서 힌두교가 지배할 수 있도록 보장했다. 불교는 동남아시아에서 계속해서 인기를 얻었지만, 인도에서는 쇠퇴하기 시작했다.

신자들이 엄청나게 계보가 복잡한 힌두

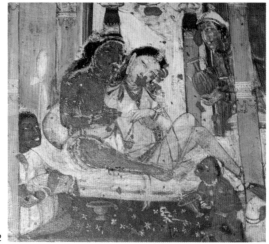

12. 하렘 장면
제17호 굴, 아잔타, 벽화, 5세기.
육체적인 사랑에 대한 찬미는 인도 문화에서 보편적인 주제였다. 인도 문화에 따르면 육욕의 쾌락은 죄가 아니었다.

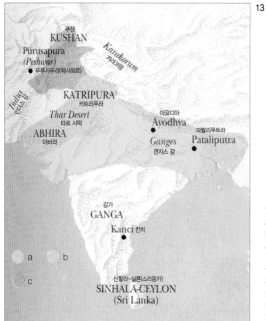

13. 인도 지도
a) 굽타 제국
b) 굽타 황제들에게 충성을 바친 나라
c) 쿠샨 제국

14. 부처상
뉴델리 국립미술관, 흑색 대리석, 2세기로 추정.
이 간다라 조각상에 묘사된 것과 같은 부처의 영성을 나타내는 둥근 형태는 기독교의 광배와 마찬가지로 신성을 나타내는 페르시아의 상징, 태양 원반에서 유래한 것이다.

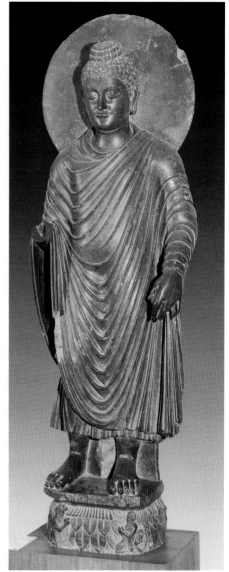

인도 미술은 특히 종교적인 배경 속에서 창출된 것이다. 힌두의 수많은 신을 이끄는 세 최고신 중 하나인 시바(브라흐마와 비슈누와 함께)는 신자들 사이에서 특히 인기가 있는 신이었다. 힌두교는 초월적이고 순환하는 생명의 힘을 강조한다.

선과 악을 명확하게 구분하는 서양의 종교 관습과는 달리, 힌두교는 많은 신에게 대립하는 신성을 부여한다. 시바는 삼라만상의 창조자이며 유지하는 자이기도 하지만, 또한 자연의 쇄신을 나타내기 때문에 파

시바

괴자이기도 하다. 심지어 이런 이유에서 시바는 때때로 시간을 상징하는 신인 '칼라'로 간주되기도 한다.

이러한 세 가지 측면을 가진 시바의 조상은 시각적인 용어로 그의 대립적인 역할을 나타낸다. 창조자 시바는 바마데바인데, 여성적이고 온순하게 묘사된다. 유지자로서는 마하데바의 모습을 띠는데, 그는 온화하고 차분한 모습이다. 파괴자로서

는 바이라바가 되는데, 그는 아무래도 험악하게 그려진다. 또한 시바는 풍요와 재생의 신으로 종종 링감(lingam)이라는 남근상으로 표현되기도 한다.

흔하게 볼 수 있는 춤추는 시바의 이미지는 창조와 파괴라는 삼라만상의 힘을 직접적으로 표현한 것이다. 추가로 붙어 있는 여러 쌍의 팔은 그의 초자연적인 힘을 강조한

다. 삼라만상의 원 속에서 이루어지는 창조의 행위는 그것을 둘러싼 불꽃으로 상징된, 삼라만상에 동시에 존재하는 파괴와 대립된다. 한 발을 무지의 악마 위에 올려놓은 시바의 까다로운 자세는 힌두교의 춤 의식에서 필수적인 요소인 축복의 동작을 포함한 것이다.

세 명의 신, 시바와 브라흐마, 비슈누는 인도의 서사시에서 자주 등장하는데 하나의 몸에 세 개의 머리를 가진 단일한 이미지로 그려지기도 했다.

15. 춤추는 시바
암스테르담 국립미술관, 청동,
촐라 왕조, 12세기.

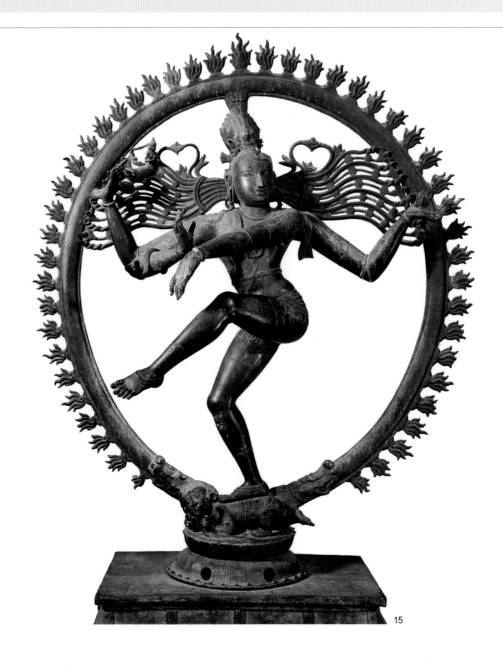

15

의 모든 신들 가운데 자신의 신을 선택하는 힌두교는 일신론적인 부처 숭배에 대한 반동으로 보일 수 있다. 브라흐마, 비슈누와 시바의 3대 신이 이끄는 힌두 신앙은 전설적인 인도의 영웅들과 지방의 신령뿐만 아니라 베다의 역사에 나오는 인물들까지 신으로 받아들였다. 많은 신이 하나 이상의 화신을 가지고 있다. 부처는 비슈누의 아홉 번째 화신으로 포함되었는데, 라마와 크리슈나도 역시 비슈누의 또 다른 화신들이다. 다양한 화신은 종종 선과 악과 같은 삼라만상의 대립하는 힘을 합체시키기도 한다. 그래서 시바 신은 창조자이기도 하며 파괴자이기도 하다. 그의 아내는 온화한 파르바티로 나타나지만 또한 광포하고 잔인한 칼리로 나타나기도 한다. 힌두교는 6세기에 굽타 제국이 무너지고 난 후에도 살아남아 인도의 주 종교가 되었고, 오늘날까지 지속되고 있다.

양식과 준거

인도 미술은 독창성과 역동적인 변화가 부족하다고 비난을 받았다. 그러나 그러한 비평은 오해를 불러일으키는 것이며 잘못 알려진 것이기도 하다. 조각가와 힌두 사제들은 밀접하게 연계되어 있었다. 사제들은 종교 경전을 참고로 하여 신전 장식에 적용되는 공식적인 지침을 정하였다. 그리고 힌두 조각가들은 기술 훈련을 받았을 뿐만 아니라 힌두 성서와 성서의 해석에 대해 연구하였다.

힌두 미술의 기본 이미지와 양식적인 방법은 전통에 의해 정해져 있었으며, 서구에서 이해되는 것과 같은 개념의 독창성은 그들에게 거의 의미가 없었다. 조각이 그 이미지의 종교적인 의의를 성공적으로 통찰하면 그 작품은 우수한 것으로 인정받았다. 그것은 동작과 비례, 자세의 미묘한 차이를 통해 표현되었는데 이는 힌두 의식의 일부로서 춤이 가지는 중요성을 반영한 것이다.

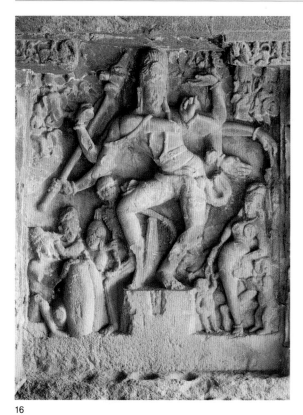

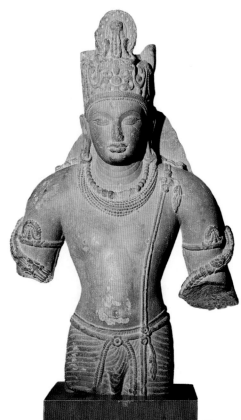

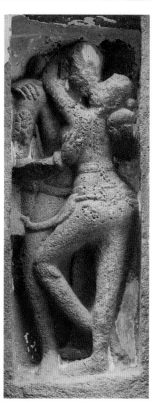

18. 남과 여
카일라사나타 사원, 엘로라, 돌, 757~783년경.
남성의 단단하고 넓은 가슴과 어깨는 그가 안고 있는 여성의 둥근 형태와 뚜렷하게 대비된다.

16

18

16. 파르바티를 위해 춤추는 시바
카일라사나타 사원, 엘로라, 돌, 757~790년경.

17. 왕관을 쓰고 왕실의 보석을 걸친 비슈누
뉴델리 국립미술관, 돌, 굽타 왕조, 5세기.
보석으로 장식된 왕관, 팔찌와 목걸이는 비슈누의 힘을 강조하는 역할을 했다.

17

힌두 사원

힌두 미술과 건축은 서서히 발전하였다. 불교의 전통에서 영향을 받아, 힌두교도들은 얼마동안 계속해서 암벽을 깎아 만든 사원을 건축하였다. 엘로라(현재의 마하라슈트라 주에 있음)에 있는 35개의 '석굴'은 불교와 자이나교 사원뿐만 아니라 힌두교 사원까지 있는, 인도의 경이로운 건축물 중 하나이다. 그러나 새로운 종교는 곧 독자적인 형태의 미술적, 건축적 표현법을 발전시켰다. 남아있는 가장 초기 힌두 사원의 건축 시기는 5세기로 거슬러 올라간다. 정면에 현관이 있는 작은 사각형 방들은 헬레니즘과 로마의 원형에서 많은 영향을 받았다. 그러나 외형의 윤곽은 곧 화려한 시카라(shikhara), 즉 성소 위의 탑이 특징적인 정교한 조각 장식으로 감춰졌다.

인도 북부 지방에서 나타난 완만하게 굽이진 시카라는 남부에서 전형적으로 보이는 모서리진 석판 층과 극명하게 대조적이다. 이는 인도 아대륙(亞大陸)의 두 지역에서 일어난 서로 다른 정치적 발전이 반영된 결과이다. 이슬람교도 침입자들은 북부의 정치권력을 빼앗고 13세기까지 그 지역을 지배하였으며, 새롭고 아주 다른 문화를 강제했다(제32장 참고). 그러나 힌두교의 전통은 촐라와 팔라바 왕조 하의 남부에서 지속되었고, 힌두 미술가들은 계속해서 독자적인 양식을 발전시켰다.

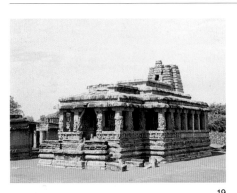

19

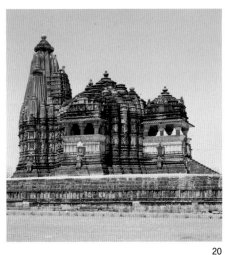

20

19. 두르가 사원
아이홀레, 550년경.
인도의 장인들은 건축물을 조각 장식을 위한 매개물로 보았다.

20. 칸다리야 마하데오 사원
카주라호, 1025~1050년경.
후기 힌두교 사원의 형태와 장식은 점점 더 정교해졌다.

21

21. 해안 사원
마말라푸람, 8세기 초.
원래 있던 조각 장식은 대부분 풍화되었지만, 황소 조각상과 탑의 각진 석판은 아직도 뚜렷하게 알아볼 수 있다.

중국은 서기 220년 한 제국이 몰락한 이후 거의 4백 년 동안 정치적으로 분열된 채 남아있었다. 북부에서는 중국을 침략한 야만인들이 자신들만의 국가를 세웠고, 그들의 패권을 나타내려 중국 문화를 받아들였다. 그러나 야만인들의 정복은 남쪽으로의 대규모 이주를 야기했고, 그래서 중국 남부가 중국의 지적, 문화적 생활의 중심지가 되었다. 사회적 불안정과 소요로 인해 충의와 존경에 기초를 둔, 질서 잡힌 관료 정치 사회가 평화와 안정을 준다는 유교적 믿음이 손상되었다. 또한 윤리적인 가르침보다는 정신성에 근거한 종교 체계가 성장하게 되었는데, 대표적으로는 한 왕조

불교, 도교와 유교

중국의 미술, 600~1368년

에 인도에서 중국으로 전해진 불교를 들 수 있다. 불교 수도원과 사원 그리고 거대한 조각상을 만드는 데 대폭적인 기금이 아낌없이 지원되었고 이것으로 이 새로운 종교가 점점 더 인기를 얻고 있었다는 사실을 알 수 있다. 인도의 원형에 강하게 의존한 불교 조상(彫像)으로 인해 중국의 문화에 뚜렷하게 외국적인 요소가 도입되었다.

불교의 개념 체계는 도교의 발달에 깊은 영향을 미쳤고, 도교는 자연 숭배에 기본을 둔 철학 학파에서 자체적인 사원과 성서를 갖춘, 조직화된 종교로 발전하였다. 불교와 도교가 유교적인 전통을 대신하지는 못했으나,

개인으로 하여금 각각의 종교에서 자신에게 적합한 다양한 요소들을 차용할 수 있게 함으로써 중국의 종교 생활을 풍부하게 하였다. 자기표현을 강조하는 도교적인 개념이 이 시기 동안 중국에서 우세한 지적 세력이 되었고, 미술을 대하는 태도에 주요한 영향을 미쳤다. 유교적인 관례와 전통을 엄격하게 고수하는 대신 미술을 미학적인 기준에 따라 평가하는, 더 창조적인 접근법을 선호하게 되었다. 살아있는 것들에게 생명을 주는 우주의 기운인 기라는 개념을 표현하고자 하는 도교의 염원에 대한 지적인 응답으로 서예와 시, 그리고 특히 풍경화가 발달하였다. 그 풍경화

들은 현재 유실되어 남아있지 않지만, 당시에 형성된 개념들은 후대의 중국 미술 발달에 중요한 역할을 했다.

당 왕조

중국은 단명한 수 왕조(581~618년) 하에 재통일되었으나 당 왕조(618~906년)가 들어서고 나서야 안정과 번영을 회복하였다. 당의 황제들은 중국의 중앙집권화 통치 제도를 복구했다. 그들은 정부 건물과 왕궁(현재는 소실됨)을 건설하여 수대의 수도였던 장안을 확장하고 꾸며 중앙집권화를 강조했다. 당은 전통적인 유교 원리에 따라 시험과 공적을 기초

로 공무를 담당할 간부들을 선택하고 행정을 재조직하였다. 자신감을 갖고 있었고 안정적이었던 당 왕조는 무역이 번성했고 외국인들과 그들의 종교를 포용하는 것으로 유명했다. 장안에 거주하는 이슬람교도들은 자신들의 모스크를 가지고 있었고, 불교 수도원은 계속해서 기부금을 끌어들여 사원 건물을 건설하고 조상과 벽화를 제작했다. 신성한 성상을 정확하게 복제하고자 하는 불교도들의 욕구로 인해 인쇄술이 발달하게 되었는데, 이를 곧 정부가 차용하여 나라의 일에 사용했다. 수입된 물건, 특히 근동과 페르시아에서 온 물건으로 인해 장식 미술의 새로운 양식과 주

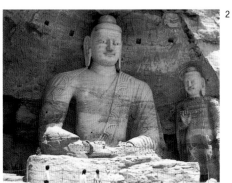

1. 열녀 고현도(列女古賢圖)
나무에 칠(漆), 북위, 484년.
작품에 적혀있는 말과 그려진 이미지는 효와 윤리적인 생활의 중요성을 강조하는 유교 교리를 보강하였다.

2. 불상
운강석굴, 산시성 북위, 약 470~480년.
거의 14미터 높이의 이 거대한 불상은 부처의 초인간적인 신분을 강조하고 있다.

3. 부조 불상
대영 박물관, 런던, 석회석, 544년.
한 제국의 몰락 이후, 확립된 질서의 붕괴로 불교의 중국 전파가 촉진되었다.

4. 여사잠도(女史箴圖)
대영 박물관, 런던, 비단에 수묵.
이 작품은 고개지(顧愷之, 약 344~406년)가 그린 4세기 작품의 9세기 혹은 10세기 모본이다. 작품에 적힌 구절은 궁정의 여인들이 남자들을 매혹할 수 있도록 행동하라고 권하는 내용이다.

5. 기마용
기우가노 컬렉션, 로마, 테라코타, 당, 9세기(?).
작은 테라코타 입상은 당의 무덤에서 흔하게 발견되었다.

제 발달이 촉진되었다. 당의 무덤에서 나온 작은 도기 입상들은 굉장히 다양한 인종 유형을 묘사하고 있다. 중국 자기 중 가장 오래된 것이 역시 이 시기에 제작된 것이다.

명 황제(713~756년 통치)의 치세 하에서 당 왕조는 문화적인 절정에 달했다. 자신도 유명한 서예가였던 명 황제는 제국 문예 학술원(한림원)을 설립하였으며 학자들과 시인들, 미술가들의 작품을 크게 후원했다. 그의 궁정 화가들은 황제의 말 초상화를 그리기도 하는 등 궁정 생활을 묘사하는 데 전력을 기울였다. 궁정의 전문 화가들은 풍경화를 그리는 학자적인 전통을 계승했고, 왕유(王維,

699~759년)와 같은 지식인들은 그림과 시로 그들의 사상을 계속해서 발전시켰다. 이 두 가지 경향이 나중에 북종파(직업 화가)와 남종파(문인화가)로 모양을 갖추게 되었다. 이 시기에는 두 경향의 차이가 완전히 뚜렷하지는 않았으나, 이후 중국 미술사에서 중요한 발전을 이루게 된다.

중국이 중앙아시아에서 이슬람 군대에 패하고(751년), 장군들 중 하나가 반란(755년)을 일으킨 후 명 황제의 치세는 끝이 났다. 뒤를 이은 사회적 불안은 무역에 불리하게 작용했고, 중국의 호경기는 끝이 났다. 또한 종교적인 편협성을 증가시켜, 845년 모든 외국 종

교들이 금지되었다. 불교 사원들은 재산을 몰수당하고, 청동상이 녹여졌다. 불교는 중국에서 살아남았으나 결코 이전의 위세를 되찾지 못했다. 당 왕조는 쇠락한 상태로 유지되었지만 결국 다음 세기의 초(907년)에 제국은 다시 한 번 해체되었다.

송 왕조

송 왕조(960~1279년)는 제국의 질서를 회복하였다. 송의 황제들은 이전의 왕조에서는 영향력을 유지할 수 있었던 세습 귀족사회를 희생시켜 엘리트 통치 계급이라는 유교의 이상을 실현하였다. 시험의 중요성으로 인해 부정

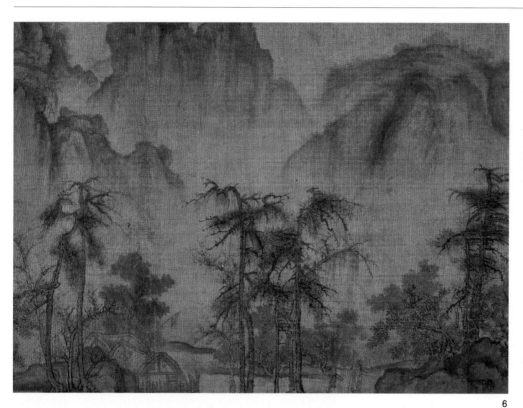

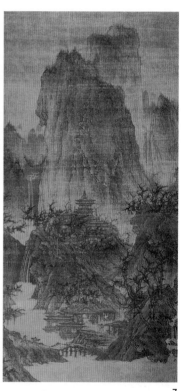

6

7

8

6. 곽희(郭熙), 계산추제도(溪山秋霽圖)
스미스소니언 협회, 프리어 갤러리, 워싱턴 D.C., 비단에 수묵, 송.
송대의 궁정에서 주요한 화가들 중 한 사람이었던 곽희(1020~1090년경)는 풍경화의 발전에 중요한 공헌을 했다.

7. 이성(李成), 청만소사도(晴巒蕭寺圖)
넬슨—앳킨스 미술관, 캔자스시티, 비단에 수묵 채색, 송, 960년경.
상상 속의 풍경을 그린, 이 정신성이 드러난 풍경화는 당시의 선도적인 문인화가, 이성(940~967년)의 작품일 것이다.

8. 도련도(搗練圖)
미술관, 보스턴, 송, 1120년경.
당대의 화가, 장훤(張萱)의 원작을 모사한 이 작품은 세평에 의하면 송의 휘종황제가 직접 제작하였다고 한다.

행위가 성행하였고, 또 이에 대한 공들인 예방책들이 생겨났다. 시험에 통과하는 것은 생계를 유지할 수단이 되었을 뿐만 아니라 높은 지위도 부여했다. 많은 학자들이 공직을 받아들이지 않고 자신들의 교외 사유지에서 침거하며 문화적인 연구를 하기는 했지만, 송의 문화는 지성적인 엘리트들에 의해 지배되었다. 중요한 국가 관료들은 일류 시인, 작가, 화가나 서예가이기도 했다.

지적인 업적을 강조하는 풍조는 전쟁에서 약품과 건축까지, 다양한 주제에 대한 논문 저술을 촉진했다. 과거를 존경하는 유교의 가르침으로 인해 수집과 모사, 그리고 심지어

고대의 의식용 청동기와 옥 제품의 위조가 조장되었다. 화가들은 이전의 거장들을 연구하고 모사하도록 권해졌다. 휘종 황제(1101~1125년 통치)가 당대의 걸작을 모사한 작품에 자신의 이름을 적어 넣었다는 사실에서 당대의 미술품을 높이 평가하였다는 사실을 알 수 있다.

황실의 후원자와 수집가

휘종 황제는 위대한 미술의 후원자이자 감식가였다. 그는 한 왕조 이후의 회화를 6,000점 이상 수집하였다. 휘종 황제의 수집품 목록에는 도교와 불교 주제, 풍경화, 외국의 종족들,

동물이나 새, 꽃과 같은 10개의 주제로 된 표제 하에 소장품들이 기록되어 있다. 그의 궁정화가들은 관리의 신분을 받았으며 한림원에 들어갈 수 있었다.

황제는 양식과 주제에 대한 기준을 세우고 궁정화가들의 작품을 자신이 직접 엄격하게 관리하였다. 궁정화가들은 단순한 장인이 아니었다. 그들의 접근법은 지적인 것이었다(회화는 단지 풍경이나 사물 그 자체만을 묘사하려 의도된 것이 아니라 더 내면의 영적인 실체를 드러내는 것이었다).

대중의 반응은 지적인 쪽으로 기울었고, 예술가들도 개인이 제작한 작품의 다양한 양

9

10

9. 양해(梁楷), 이백음행도(李白吟行圖)
국립 박물관, 도쿄, 종이에 수묵, 송, 13세기.
양해(1260~1310년경)가 간단한 붓놀림으로 그린 이 8세기 시인의 초상화는 서예라는 학문적인 예술과 밀접하게 연관되어 있었다.

10. 목계(牧溪), 육시도(六柿圖)
다이토쿠지(大德寺), 교토, 종이에 수묵, 송, 13세기 중반.
선종의 영향 아래, 목계(13세기 중반에 활동)와 같은 미술가들은 드물게 일어나는 계몽의 순간의 그 강렬함을 전달하려 시도하였다.

11. 중국 말을 끌고 가는 몽골인 마부
스미스소니언 협회, 프리어 갤러리, 워싱턴 D.C., 종이에 수묵, 원.
몽골의 원 왕조는 중국 문화의 지적인 내용에 대한 관심이 현저히 적었다.

11

식과 표현 방법뿐만 아니라 미적인 장점에 대해서도 논의했다.

풍경화의 발달

풍경화는 미술가들이 도시 관료로서의 유교적 의무와 시골에서의 은둔에 대한 도교적 열망을 실현할 수 있는 수단이 되었다. 큰 영향력을 가졌던 풍경 화가이자 미술 이론가인 곽희(郭熙)는 같은 풍경의 매일의 변화와 계절적인 변화를 관찰하도록 권하였다. 궁정 사회 밖에서 화가들은 자유롭게 실험을 할 수 있었다. 문인화가들은 의식적으로 궁정에 있는 직업 화가들과 다른 목표를 추구하였다. 문인화

가들은 비단에 호화로운 채색을 하는 대신 종이에 수묵으로 그리는 방법을 선호했고 회화와 시나 서예 같은 다른 학문적인 예술과의 연계를 강화하였다. 문인화가들에게 회화는 오히려 일종의 자기표현이었다. 이것은 불교의 종파인 선종(禪宗)을 믿는 화가들도 마찬가지였다. 양해(梁楷)와 목계(牧溪) 같은 화가들은 명상을 통해 얻은 순전한 진리의 순간적인 경험을 그림으로 전달하려 했다.

방위를 소홀히 하고 지적인 연구에 전념하였던 사회적 분위기는 송 왕조에 재난이 되었다. 야만족 침략자들이 1125년 휘종 황제의 궁전을 포획하였고, 항저우(抗州)의 새로운

수도를 향하여 남쪽으로 후퇴하게 만들었다. 송 왕조 최후의 일격은 1210~1279년 몽골의 침략이었다.

몽골의 원 왕조

최고의 지도자인 칭기즈칸(1167~1227년)이 이끈 몽골인들은 1215년 북경을 손에 넣었고 곧 중국의 나머지 지역을 정복했다. 몽골은 첫 번째 통치자인 쿠빌라이 칸(1260~1294년 통치)의 지휘 하에 원 왕조를 세웠다. 몽골의 중앙아시아 장악으로 실크 로드가 다시 열렸고 서구와의 무역이 복구되었다.

쿠빌라이 칸은 중국의 행정 구조를 자신

12. 조맹부, 이양도(二羊圖)
스미스소니언 협회, 프리어 갤러리, 워싱턴 D.C., 종이에 수묵, 원. 조맹부(1254~1322년)는 몽골의 지배 이후에도 궁정에 남았던 몇 안 되는 관료 화가들 중 한 사람이었다.

12

13

13. 전선(錢選), 꽃
스미스소니언 협회, 프리어 갤러리, 워싱턴 D.C., 종이에 수묵, 원. 몽골의 정복 이후, 문인화가들은 남부에서 은둔하며 개별적인 행로를 걸었다. 전선(1235~1301년 경)은 과거의 양식을 부활시키는 데 전념하였다.

중국의 지적인 엘리트는 서예의 발달에 강력한 영향을 미쳤다. 유교의 영향 하에서 한대의 황제들은 공무 관료 정치를 확립했는데, 그 구성원들은 시험으로 결정했다. 학문은 중국 문화에서 필수적인 요소가 되었다. 한 왕조가 몰락한 이후에 인기가 늘어난 도교는 자기표현과 미학적 가치라는 개념으로 유교의 엄격한 윤리적 규칙을 보강했다. 상류 계층의 지적인 취미로 풍경화와 시, 서예가

서예와 문인화가

발달한 것은 새로운 도교적 이념을 반영한 현상이었다.

서예는 제국의 행정부에서 일하는 서기들에 의해 개발되었으나, 이들 학자의 손에서 단어 이상의 것을 표현할 수 있는 예술 형태로 발전하였다. 서예만의 작품이나 그림과 시가 함께 적힌 작품에서, 서예는 제작자의 개성만 아니라 그가 탐구

한 우주적 진리 역시 전달하였다. 문인화가들은 구별의 경계선을 흐리며, 세 가지 예술 형태 모두를 이용했다. 그림은 첨부된 시만이 아니라, 그 시를 쓴 서예 양식에 의해 더욱 풍요로워졌다.

의 목적에 적합하도록 고쳤는데 소수의 중국인 관료들만 고용하고 외국인들이 공직을 맡도록 장려했다. 그러한 외국인들 중 한 사람이 1275년에 중국에 도착한 베네치아인 상인이자 모험가, 마르코 폴로였다. 마르코 폴로는 쿠빌라이 칸의 수도, 북경에 대해 서술하여 그 도시의 웅대함과 화려함을 증언하였다. 벽으로 둘러싸인 궁궐 도시의 건물들은 양식 면에서는 금방 알아볼 수 있을 정도로 중국적이었으나 송대의 건축물보다 현저하게 장대했는데, 이는 몽골의 권세가 직접적으로 반영되었기 때문이다. 원의 황제들은 송대의 지적 문화에 대해 거의 관심이 없었

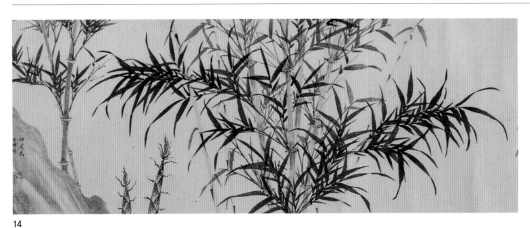

14

14. 이간, 대나무
넬슨-앳킨스 미술관, 캔자스시티, 종이에 수묵, 원.
이간(1260~1310년)은 바람에 구부러지기는 하나 부서지지는 않는 대나무 그림을 전문으로 하였다. 그런 대나무의 이미지는 외국인들이 세운 원 왕조 지배 아래에서의 중국 문화의 생존과 연관된 특별한 의미를 갖고 있었다.

16. 중국 지도
a) 몽골 제국의 최대 범위
b) 송(宋)

15

15. 예찬(倪瓚), 풍경
스미스소니언 협회, 프리어 갤러리, 워싱턴 D.C., 종이에 수묵, 원, 1362년.
상류 계급 학자인 예찬(1301~1374년)은 집에서 은둔하며 풍경화라는 매개물을 통해 자신의 지적 관념을 탐구했다.

16

으며, 미술가들을 고용하여 당대의 궁정 생활을 그림으로 그리게 했다.

　문인화가인 조맹부는 송의 황제들에 의해 고용되었고 계속해서 새로운 통치자들을 위해 일을 했던 소수의 인물 중 한 사람으로, 황제가 신임하는 고문이자 한림원의 우두머리가 되었다.

　중국인들은 외국인의 지배를 질색했다. 대부분의 학자는 몽골 궁정과 관련되기를 피했고 공직에서 물러나 은둔 생활을 하였다. 송 왕조 때 이미 직업 화가의 전통과 다른 목표를 추구했던 문인화가들은 이제 자신들이 이 사회의 문화적인 중추라고 확신하였다. 그들 중 대다수는 예전의 양식에서 영감을 받고 위안을 얻으려 하였다.

　전선(錢選)은 의도적으로 중국의 과거 영광을 상기시키기 위해 당의 전통을 따라 작업했다. 이들은 자신들의 그림에 반드시 시나 헌사를 첨부하는 방법으로, 서예와 시라는 학문적 전통을 발전시켰다. 자연에 대한 주의 깊은 관찰이 그들의 미술에 필수적인 요소였다. 이간은 대나무 연구에 일생을 헌신하였다. 예찬(倪瓚)과 같은 다른 문인화가들은 풍경화를 통해 자연의 본질을 표현하는 데 전념했다. 구부러지기는 하나 절대 부러지지 않는 대나무나 겨울에 피어나는 매화를 그린 그림은 살아남으려면 전력을 다해 분투해야 하는 문화권에서는 특별한 의미가 있는 주제였다.

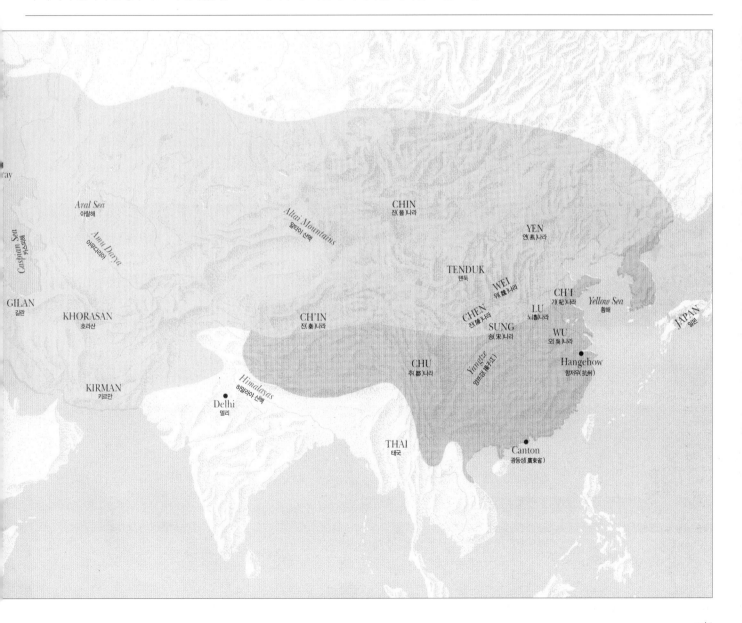

중세
: 믿음의 시대

학식 있는 연대기 편자, 대머리 루돌프(라울 글라베르)의 서술에 따르면, 1000년경 교회의 흰 망토가 전 유럽을 뒤덮었다고 한다. 실제로, 야만인들의 침략 이후 기독교 서구 사회는 새로운, 그리고 건설적인 국면에 들어섰다.

로마 제국의 몰락 이후에 중요한 다섯 세기가 지나고 유럽은 마침내 독자적인 특색을 가지게 되었다. 이슬람이 지배하는 방대한 지역과 비교해 피레네 산맥부터 엘바 섬에 이르는 기독교 서구는 상대적으로 작았다. 이 새로운 시대의 초기에 유럽은 농업 기술과 경제, 문화에서도 뒤처져 있었다. 그러나 먼저, 수도원 제도의 보급과 이후 도시 국가의 발전으로 새로운 건축적, 예술적 문명이 탄생하였다. 자치 요새로 조직화된, 규모가 큰 대수도원은 수천 명의 생활을 판단하는 기준점이었다.

그 다음으로, 거대한 대성당의 건축 역시 중요해졌다. 대성당은 스페인에서 프랑스, 이탈리아, 독일과 영국까지 거의 모든 곳에서 건립되기 시작했다. 여러 가지 종류의 엄청난 어려움에도 승려·순례자·십자군·기술공·건축가 등의 사람들이 이동하기 시작했고, 그 결과 기독교 신앙이라는 공통의 분모를 공유하는 기술과 양식, 상징이 전파될 수 있었다.

	1040	1055	1070	1085	1100	1115	1130	1145	1160	1180	1200	1220	1240	1260	1280

프랑스
910 | 클뤼니 대수도원의 건립
1050 | 생트 프와 성당, 콩크
1080 | 생 세르냉 성당, 툴루즈
1088 | 제3차 클뤼니 수도원 성당
1104 | 생트 마들렌느 성당, 베즐레
1120 | 생 프롱, 페리괴, 생 라자르, 오텡
1122 | **쉬제르, 생 드니의 대수도원장**
1137~1180 | 생 드니 대수도원의 재건축
1145~1170 | 샤르트르 대성당
1163 | 노트르담 사원, 파리
1165 | 라옹 대성당
1170~1180 | 생 트로핌 성당, 아를
1200 | 랭스 대성당

이탈리아
1046~1115 | **카노사의 마틸다 백작 부인**
산 미니아토 성당, 피렌체
1059 | 세례당, 피렌체
1071 | 몬테카시노가 봉헌됨
1075 | 포르미스의 산탄젤로, 산타 마리아 카푸아 베테레
1093 | 산 마르코 대성당, 베네치아
1095 | **첫 번째 십자군 전쟁**
1099~1110 | 모데나 대성당
1100 | 산 피에로 바실리카, 그라도, 프레스코
1131~1200 | 체팔루 대성당
1132~1189 | 궁전 예배당, 팔레르모
1138 | 산 제노 성당, 베로나
1153 | 산토 세폴크로 성당, 피사

아르놀포 디 캄비오 : 피렌체, 시에나, | 1245~1302
페루자, 로마
조반니 피사노 : 피사, 시에나, 페루자 | 1248~1314

조토 : 파도바, 피렌체, | 1267~1337
아시시, 로마, 나폴리
피에트로 카발리니 : 로마, 나폴리 | 1273~1321

1200 | **야코포 토리티 : 아시시, 로마**

스페인
1075 | 산티아고 데 콤포스텔라 대성당
1085 | **톨레도가 무어인들에게서 해방됨**
산토 도밍고 데 실로스

영국
1066 | **노르만의 왕인 오랑예 왕가의 윌리엄이 잉글랜드를 침략함, 헤이스팅스 전투**
1078 | 런던 탑
1086 | **토지 대장**
1090 | 노리치 대성당
1093 | 더럼 대성당
1120 | 웰스 대성당

1170 | **토마스 베켓 암살당함**
1175~1178 | 캔터베리 대성당

링컨 대성당 | 1240~1250

서기 1000년은 유럽에 안정이 회복된 획기적인 해였다. 심판의 날로 예언되었던 첫 번째 천 년은 무사히 지나갔다. 9세기와 10세기의 침략도 넘겼다. 기후 상태가 좋아졌고, 농작물의 산출량이 늘어나 더 큰 번영을 누리게 되었다. 기독교 유럽은 새로운 발달 국면에 접어들었다. 적어도 이론적으로는, 교황이 유럽의 영적인 지도자였으며 정치권력은 세속적인 통치자들에게 나뉘어 있었다. 그러나 그 구분은 분명치 않는데, 주교와 대수도원장들이 종종 영적인 역할과 정치적인 역할 모두를 담당하기도 했기 때문이다.

샤를마뉴 대제 이후, 왕들은 그들에게 세

제15장

수도원과 순례자들

프랑스와 스페인의 로마네스크 미술

속적인 충성을 다할 의무를 지고 있었던 봉건 귀족들을 주교나 대수도원장으로 임명했다. 이러한 조처는 정계에 야심을 품고 있었던 로마를 위협했다.

11세기에 교황권은 교회를 속세의 지배에서 벗어나게 하는 것을 목표로 한 일련의 개혁을 통해 권력을 회복하였다. 성직자의 결혼이 금지되어 성직자들은 왕가의 야망으로부터 자유로워졌으며, 주교와 다른 중요한 교회 직책을 임명하는 일은 점점 교황의 특권이 되어갔다. 프랑스에 클뤼니 베네딕트회 대수도원을 건설한 것은 이러한 방향으로 나아가게 하는 또 다른 중요한 조치였다. 이전의 베

네딕트회 수도원들은 세속 군주들이 다스렸으나, 클뤼니 수도원은 직접적으로 로마에 충성을 바칠 의무를 가지고 있었다. 클뤼니의 성공은 즉각적이었다. 클뤼니파의 대수도원장들은 다른 수도원들에게 개혁을 하라고 조언을 했으며 클뤼니에 직접 충성하는 일련의 수도원들과 소 수도원들을 창설하였고, 그렇게 함으로써 그것들을 교황의 통제 하에 두었다.

성유물의 중요성

수도원의 재산은 대부분 기부금에 의존하고 있었다. 스페인의 알폰소 왕은 톨레도를 무어인들로부터 해방시킬 수 있었던 데 대한 감사의 표시로 많은 기부금을 내고 자신의 후계자들로 하여금 연간 배당금을 내도록 하여 클뤼니 대수도원의 재건축에 공헌했다. 순례자들은 성지를 방문하고, 그곳에 보관된 성유물을 보기 위해 먼 곳까지 여행했다. 유물에 기적적인 힘이 있다는 이러한 믿음은 교회에 의해 조장되었다. 중요한 성물은 반드시 순례자들과 수입 둘 다를 끌어들였다. 부유한 수도원들은 더 가치 있는 성물들을 손에 넣을 수 있었고 그것으로 그들의 부를 증가시킬 수 있었다. '중요한' 유물을 소유하려는 욕구는 절도가 빈번하게 일어났다는 사실로 증명될 수 있다.

예를 들어, 콩크에 있는 베네딕트회 대수도원은 생트 프와의 성유물들을 훔치고 화려한 금 조각상 안에 안치하여 그 유물들의 중요성을 시사했다. 스페인 북부의 산티아고 데 콤포스텔라는 예루살렘에서 사망한 성 야고보의 시신이 그곳에서 기적적으로 발견된 이후 중요한 순례 여행의 중심지가 되었다. 순례자들은 투르에 있는 생 마르탱이나 랭스에 있는 생 르미의 시신과 같은 중요한 성유물을 볼 수 있는 길을 따라 프랑스를 지나서 콤포스텔라로 몰려들었다. 도로와 교량, 여행소 숙박소가 건설되거나 수리되었으며, 그 길을

1. 건물을 짓고 있는 수사들로 장식된 주두
생트 프와 성당, 콩크, 1100년경.
이러한 비성서적인 이미지를 이용하여 교회의 힘을 시각적으로 나타내는 건축물의 중요성을 강화했다.

2. 십자가 상
고고학박물관, 마드리드, 상아, 1063년경.
값비싼 재료와 숙련된 솜씨는 교회의 부와 권위를 시각적으로 나타내었다.

3. 성물함
게르만 국립박물관, 뉘른베르크, 황동, 1100년경.
성유물은 중세시기에 여행객들을 끌어 모으는 주요한 볼거리였다. 가장 중요한 유물들은 순례자들의 무리와 많은 헌금을 끌어들였다.

4. 산토 도밍고, 클로이스터
실로스, 1085년경 착공.
기도와 명상의 장소였던 클로이스터는 정교하게 장식된 주두로 꾸며졌는데, 주두는 종종 정확한 기독교 도상학(圖像學) 프로그램에 따라 장식되기도 했다.

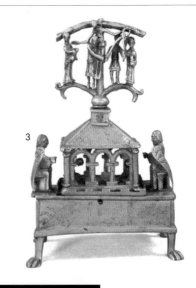

5. 생트 프와 성당
콩크, 1050년경 착공.
윗부분이 둥글게 처리된 작은 창문과 벽에 붙어 있는 벽면 아케이드(blind arcade) 장식은 로마네스크 건축물의 전형적인 특징이다.

6. 산티아고 데 콤포스텔라 대성당, 신랑
1075년경 착공.
스페인의 산티아고 데 콤포스텔라는 그곳에서 성 야고보(810년경)의 유해가 기적적으로 발견된 후, 예루살렘과 로마 다음으로, 중요한 기독교 순례 여행의 중심지가 되었다.

끼고 새로운 수도원들이 생겨났다.

순례 교회들

1100년에 이르자, 유럽에 있는 대부분의 큰 수도원들은 순례 여행의 중심지가 되었다. 교회의 증가하는 부와 권력을 나타내려는 욕구로 인해 건축이 활기를 띠었다. 수도원은 주거용·행정용 건축물, 특히 참사회 건물과 수도원 식당, 기숙사와 클로이스터(cloister)가 필요한, 자급하는 공동체였다.

수도원 복합 건물군에서 가장 중요한 건물은 단연코 교회였고, 건축 기금이 집중되는 곳도 그곳이었다. 초기 기독교 바실리카의 단순한 반원형 앱스(apse)는 수도원의 생활과 순례 여행의 특별한 요구를 충족시키기에 부적당한 것으로 밝혀졌다. 따라서 대수도원장들은 유물에 더 쉽게 접근할 수 있도록 장인들에게 확장된 내진(內陣, choir)과 뒤쪽에 있는 회랑(回廊, ambulatory)을 합쳐 교회에 새로운 동편 끝 부분을 건설하라고 주문했다. 일련의 보조 예배당이 바깥쪽 주변에 세워졌다. 가장 많은 방문객이 찾았던 순례 교회들은 익랑(翼廊, transept)의 길이를 늘여 더 많은 제단을 만들 장소와 순례자들이 미사에 참석할 수 있도록 추가적인 공간을 마련했다. 다른 대수도원장들은 원형을 교체하고 싶어했다. 페리괴의 생 프롱 교회는 여러 개의 돔이 있는 그리스 십자가식 교회로, 역시 기독교적인 발상에서 설계된 비잔틴 제국과 콘스탄티노플의 교회에서 영향을 받은 것이다.

건물 대부분이 소규모 목조 건물이던 시대에, 석재를 사용한 대규모 교회 건축물은 기독교의 힘을 시각적으로 나타내었다. 석재 궁륭의 발달은 여러 가지 이유에서 중요했다. 실용적인 측면에서 석재 궁륭은 화재의 위험을 크게 줄였다. 미학적인 측면에서 석재 궁륭은 아직도 프랑스의 주요 도시들에서 볼 수 있었던 것과 같은 고대 로마 건축물의 도전에

5

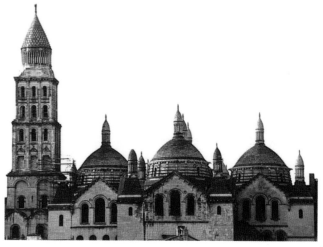

7

7. 생 프롱 성당
페리괴, 1120년 이후 착공. 일부 대수도원장들은 프랑스에서 발달한 새로운 로마네스크 양식과는 현저히 다른, 이전의 기독교 원형을 선호했다. 생 프롱의 설계는 기독교 비잔티움의 영향을 받은 것이다.

8. 산티아고 데 콤포스텔라로 가는 주요 순례 노선도

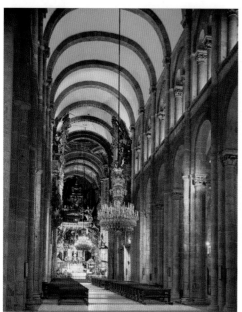

6

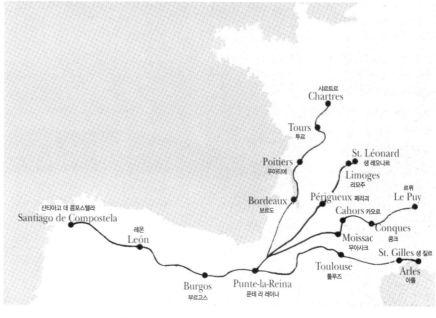

8

149

대한 응수였다. 게다가, 석재 궁륭은 로마에 있는 초기 기독교 교회의 목재 지붕보다 훨씬 더 장대했다. 석재 궁륭은 무거웠기 때문에 신랑(身廊, nave)과 계랑(階廊, gallery)의 아치형 벽이 튼튼하게 지탱해야 했다. 산티아고 데 콤포스텔라와 툴루즈의 생 세르냉에서 원통형 궁륭은 신랑의 대주(臺柱, pier)에 붙은 반 기둥으로 지탱되는, 횡으로 놓인 늑재(rib)에 의해 한층 더 강화되었다. 베즐레에 있는 생트 마들렌느를 지은 건축가들은 당시 더 일반적이던 원통형 궁륭을 대체하는 교차 궁륭을 도입하여, 둥근 천장을 만드는 기술을 향상시켰다. 두 방식 모두 로마의 건축물에서

나온 것이지만 너무나 많은 전문 지식이 소실되었기 때문에 고대 건축물에 필적하려는 최초의 시도는 아무래도 시험적일 수밖에 없었다. 신랑의 대주로 지탱되는 교차형 궁륭은 더욱 직접적으로 모퉁이 쪽으로 무게를 분산시켰다. 이로 인해 구조물의 안정성을 위태롭게 하지 않고서도 벽에 창문을 낼 수 있게 되었다. 채광층(採光層, clerestory)이 생기자 실내는 훨씬 더 밝아졌다.

클뤼니 대수도원

당시 가장 큰 세력을 가진 수도원은 클뤼니 대수도원이었다. 부분적으로는 교황의 지원

으로 얻어진 클뤼니 대수도원의 막대한 부와 세력은 정교한 전례 의식과 클뤼니파 성가의 발전으로 강조되었고, 910년에 처음 건립된 이후 두 번이나 재건축된 장엄한 대수도원 성당을 통해 시각적으로 표현되었다. 성 베드로에게 봉헌된 제3차 클뤼니 수도원 성당의 규모는 엄청났다. 이중 측랑으로 계획된 구조는 로마에 있는 성 베드로 성당을 상기시켰으나 클뤼니 성당의 규모가 확연히 더 컸다. 제3차 클뤼니 수도원 성당 건설은 휴 대수도원장(1049~1109년)이 주도했다(1088년경). 수도회를 대폭 재편하려는 그의 의도가 대수도원을 건설하려는 야심에 반영되어 있다. 1042년

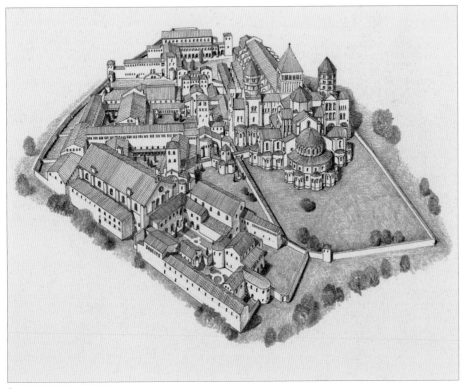

9

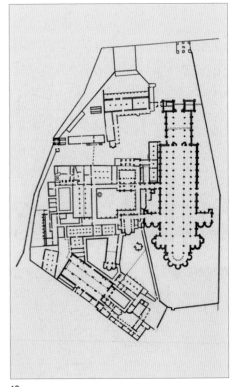

10

9. 제3차 클뤼니 수도원 성당과 수도원 건물의 복원도. 오른쪽에 있는 커다란 성당은 강력한 세력을 가졌던 클뤼니 대수도원(1088~1130년)에 세 번째로 지어진 것이다.

10. 제3차 클뤼니 수도원 성당과 수도원 건물의 12세기 중반 설계도.

11. 생 라자르 성당, 신랑
오툉, 1120년 착공.
클뤼니의 대수도원장이 프랑스에 소개한 첨두 아치는 널리 보급되어 부르고뉴 로마네스크 건축물의 특징이 되었다.

12. 생 세르냉 성당, 신랑
툴루즈, 1080년경 착공.
아치와 대주, 반기둥의 사용은 로마 건축물에서 유래한 것이다.

에는 클뤼니 수도원의 승려 수가 70명밖에 되지 않았으나 그가 사망할 당시에는 300명으로 늘어났다.

제3차 클뤼니 수도원 성당(프랑스 혁명 동안 파괴됨)에는 이후의 성당 건축에 커다란 영향력을 미치게 되는 몇 개의 양식적인 특징이 있었다.

클뤼니 수도원 성당의 끝이 뾰족한 첨두 아치는 신랑의 높이를 키운 것은 물론이고, 외랑(外廊)의 궁륭에 사용되어 중요한 구조상의 진보를 이루어내었다. 첨두 아치는 이미 이탈리아의 몬테카시노에 새로 지어진 교회(1071년 헌당됨, 제18장 참고)에 사용되었었다.

몬테카시노의 수도원은 원래 6세기에 성 베네딕트가 세운 것으로 유럽에 있는 것 중 가장 중요한 베네딕트 수도원이다. 휴 대수도원장이 1083년에 몬테카시노를 방문한 것과 몬테카시노 교회의 특징들을 제3차 클뤼니 수도원 성당에 차용한 것은 우연의 일치가 아니다. 그러한 특징들 중 주목할 만한 것이 앱스의 프레스코화 〈영광의 그리스도(Christ in Glory)〉이다.

이 작품은 유실되었으나 베르제-라-빌(Berze-la-Ville)에 있는 클뤼니파 예배당에 있는 소규모 작품으로 그 모습이 전해지고 있다. 제3차 클뤼니 수도원 성당은 휴 대수도원장의 후임자들에 의해 완성되었는데, 그들은 처음으로 성당에 우의(寓意)적인 내용으로 장식된 거대한 문을 달았다(그런 문은 로마네스크 건축물의 특징이다).

부와 권력의 묘사

로마네스크 건축물의 규모가 교회의 힘과 부를 강조했다고 한다면, 교회 외부의 장식은 뚜렷한 기독교적 주제를 전달하였다고 할 수 있다. 고도로 정교한 출입문은 조각으로 장식된 로마 개선문의 전통에서 나왔다. 많은 비용을 들여 제작한 이러한 문은 보통 채색되었는데, 이는 교회의 부를 즉각적으로 과시하고

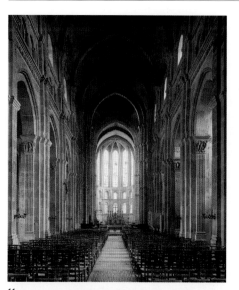

11

13. 생트 마들렌느 성당, 신랑
베즐레, 1104년경 착공.
다색채의 교차 아치(transverse arch)는 스페인에 있는 아라비아 건축물의 영향을 암시한다. 여기서 교차 아치는 교차 궁륭을 지탱하는 데 사용되었다.

14. 생 트로핌 성당, 문
아를, 약 1170~1180년 건축.
입구의 문에 사용된 둥근 아치와 지지 기둥, 대주를 보면 이 문이 로마 건축물에서 유래하였다는 사실을 명확히 알 수 있다.

15. 영광의 그리스도
예배당, 베르제-라-빌, 앱스 그림, 1109년 이전.
중앙의 앱스는 교회에서 가장 중요한 부분으로 간주되었으며 이곳에는 일반적으로 그리스도의 상이 묘사되어 있었다. 이 특별한 이미지는 양식화된 얼굴 표현에서 비잔틴 미술의 영향을 드러내고 있다.

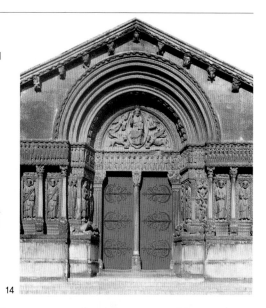

14

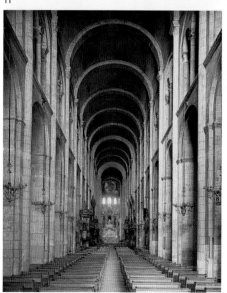

12

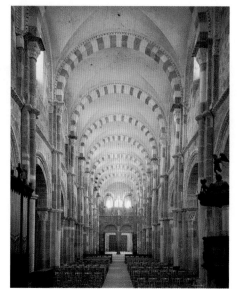

13

15

교회의 문은 종교적인 이미지와 정통적 신념을 전달하는 중요한 매개물이었다. 문의 시각적인 이미지는 기독교의 힘을 강화했을 뿐만 아니라, 늘어난 조각적인 세부 묘사를 통해 교회의 부를 나타내었다. 만드는 데 많은 돈이 들지만 교훈적인 용도를 가지고 있었던 이런 문의 장식적인 요소는 작가의 상상력으로만 제작된 것이 아니다. 수도원 당국이 장식 프로그램을 계획하고 숙련된 장인이 조각하거나 그렸다. 아치형 출입구의 상단 부분을 메워 팀파눔이라는 반원형

생트 마들렌트 성당의 문, 베즐레

의 공간을 마련해 조각 장식을 위한 공간으로 사용했다. 교회가 점점 장대해지자, 출입구도 상응하여 커졌고, 팀파눔의 무게도 증가하여 여분의 지지대가 필요했다. 1130년경에 중심 지주, 즉 트뤼모라는 요소가 도입되자 조각에 필요한 새로운 외부 공간이 생겨났다. 이미 상인방과 아키볼트(팀파눔 주위의 아치형 장식 쇠시리), 그리고 그것들을 지지하는

양쪽의 기둥은 조각으로 덮여 있었다. 베즐레 성당의 세로 홈이 파인 기둥과 코린트식과 유사한 주두에는 고대 로마의 건축 언어가 여전히 드러난다. 그러나 이러한 건축적인 특징들은 더 이상 주요한 표현 수단이 아니었다. 트뤼모에 새겨져 있는 세례 요한의 조각 이미지로 로마네스크 양식에서는 구상적인 장식물을 선호했다는 사실을 알 수 있다. 베즐레 성당

의 팀파눔에는 그리스도가 사도들에게 이교도들을 개종시키고, 병자들을 치료하고, 악마를 쫓아내라고 지시하는 내용의 〈사도들의 사명〉이 새겨져 있다. 그리고 그들이 맡은 임무의 대상들이 상인방과 내부의 아키볼트에 묘사되어 있다. 외부의 아키볼트에는 월례 노동의 장면들과 별자리 표시가 새겨져 있는데, 이것은 인간 세상에 미치는 그리스도의 힘을 강조하려는 것이다. 베즐레 성당은 많은 구상적인 장식 덕분에 조각의 역사에서 중요한 위치를 차지하게 되었다.

16. 생트 마들렌느 성당, 내부의 문
베즐레, 1120년경.

17. 최후의 심판
생트 프와 성당, 문의 팀파늄, 콩크, 돌, 1120년경.
최초의 최후의 심판 조각이라고 알려진 이 이미지는 정문 위에 있는 팀파눔에 장식되어 교회에 들어가는 사람들에게 뚜렷한 교훈을 전달하였다.

18. 영광의 그리스도
생 피에르 성당, 남문의 팀파눔, 무아사크, 돌, 1120년경.
공식적인 교회의 교리에 따르면, "구성은 미술가의 창작이 아니라 교회 법령과 관습의 결과이다. 기술만은 미술가의 것이다. 선택과 배치는 당연히 교회를 건축한 후원자의 덕택으로 돌려야 한다."라고 전한다.

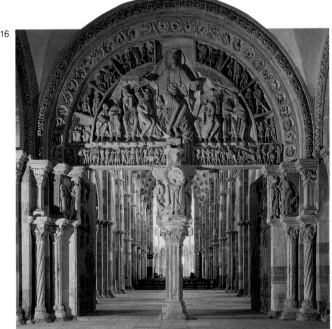

16

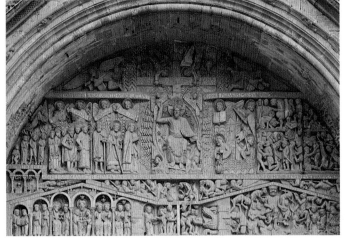

17

18

강한 기독교 메시지를 전달하려는 조처였다.

건축과 조각은 절대적으로 연관되어 있었다. 특히 쉽게 이해될 수 있는 시각적 이미지를 사용해 기독교의 힘을 증강하는 문 조각은 건물 디자인에 필수적인 요소였다. 콩크에 있는 생트 프와의 입구 바로 위에는 **최후의 심판** 장면이 묘사되어 있는데, 이것은 그 주제를 조각으로 표현한 최초의 작품으로 알려져 있다. 그 장면에서, 그리스도는 구원을 받을 자들에게는 오른손을 들어주고, 지옥으로 떨어질 자들에게는 왼손을 떨어뜨리고 있다(두 개의 박공 상인방 아래에는 천국과 지옥이 묘사되어 있는데 천국은 아브라함이 관장하고 있으며, 지옥은 사탄이 맡고 있다). 이 장면을 그림으로 표현한 작품이 클뤼니의 수도원 식당 장식에 사용되었다.

더 일반적이었던 것은 네 명의 사도들을 거느린 영광의 그리스도의 이미지였다. 묵시록의 네 짐승(사람, 사자, 황소와 독수리)과 네 복음서 저자들(마태, 마가, 누가, 요한)을 연관시키는 것은 2세기에 시작되었으며, 이제 일반적인 기독교 도상이었다.

8세기에 저술된 베아투스의 『묵시록에 관한 주해서』의 11세기 사본에서 발견된 많은 커다란 삽화들은 당시의 묵시록적인 이미지가 가지고 있었던 중요성을 강조하고 있다.

그 주해서는 그러한 이미지의 주요 원천이었고, 그 결과 많은 새로운 필사본이 만들어졌다. 세상의 종말에 대한 두려움이 교회의 힘을 강화하는 데 도움을 주었다.

내부의 이미지

로마네스크 교회 내부는 계속해서 기독교적인 주제로 장식되었다. 수도원 교회의 내부를 장식했던 회화 작품은 거의 남아있지 않지만, 그 이미지는 두 가지 메시지를 강조하는 것이었다. 믿음을 통한 구원과 교회와 교의에 대한 복종의 필요성이 그것이다. 클뤼니 수도원에서 사용하여 유명해진 영광의 그리스도의

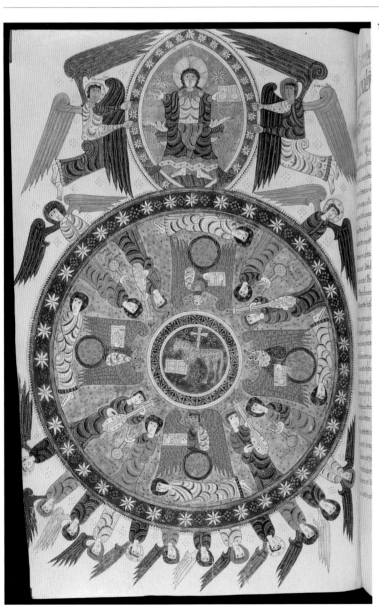

19

19. 양, 네 짐승과 원로들
대영 박물관, 런던, Add MS 11695, f. 86b, 1109년 완성.
산토 도밍고 데 실로스에서 나온 이 필사본은 베아투스의 묵시록에 관한 주해서(780년경)의 많은 사본 중 하나인데, 이 주해서는 로마네스크 프랑스에서 많은 인기를 얻게 된 묵시록적인 이미지의 중요한 원천이었다.

20. 묵시록의 환상
생 사뱅 쉬르 가르탕프 성당, 현관, 프레스코, 1100년경.
묵시록에서 나온 장면—묵시록의 네 기사(승리, 전쟁, 기근, 죽음)와 머리가 일곱인 용—은 로마네스크 교회 장식에서 빈번하게 묘사되었다.

20

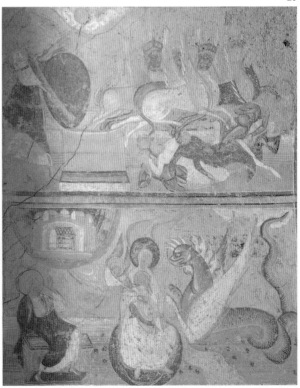

이미지는 두드러지는 위치에 그려졌다. 구약과 신약성서에서 나온 장면들은 신랑의 복도에 장식되었는데 특히 문맹자들을 겨냥한 교훈적인 목적이 내포되어 있었다. 첨두형 아치의 도입은 고전적인 전통과의 단호한 단절을 의미했다. 고전적인 요소는 1층에 있는 단순한 주두 위쪽에 사용된 더 정교한 주두처럼 부차적인 건축물의 세부에서만 존속되고 있었다.

카롤링거 왕조의 후원자들이 로마의 주두 양식을 의도적으로 선택하였던 데 반해 로마네스크의 후원자들은 그들 자신만의 주제를 개발하였다. 대주교가 성서의 이미지를 이용하여 정교하게 조각된 주두를 고안하였고, 대부분 수사이기도 했던 장인들이 그것을 새겼다. 비잔틴의 영향을 명백히 드러내는 주두도 있었지만 대부분은 기독교적인 메시지를 명확하게 전달하였다. 시내 산에서 내려오는 모세와 황금 송아지에 대한 경배를 결합한 주두는 십계명 준수의 중요성을 강조했다. 세 왕 앞에 나타난 천사는 그리스도의 도래를 나타내는 것이었다. 더 근대적인 이미지도 역시 등장하였다. 일을 하는 수사들과 석재를 사용하여 건축하는 장면을 묘사한 조각은 교회가 사용할 수 있는 기술과 부를 강조하였다. 그러나 일반적으로 조각은 사실주의를 지향하지 않았다. 이전의 켈트 전통에서 이미지는 고도로 장식적인 양식으로 사건들을 표현하도록 고안되었고, 조각되었다.

이교도적 과거에서 독립한 기독교의 미의식은 11세기 동안 그 첫 번째 발걸음을 조심스럽게 내디뎠다. 교회는 미술과 건축을 이용해 종교적인 권위와 물질적인 부를 강조하였다. 후대에 큰 영향을 미치게 되는 세속적인 권력과 종교적인 권력의 결합이었다.

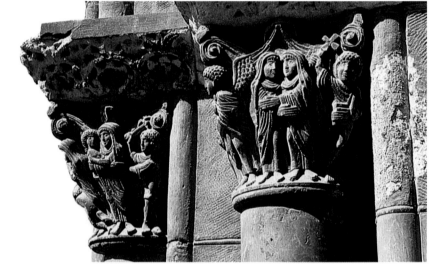

21. 모세와 금송아지로 장식된 주두
생트 마들렌느 성당, 베즐레, 1100년경.
이 주두는 특히 우상 숭배를 금하는 신의 말씀을 상기시켰다. 기독교 교회는 문맹자들을 대상으로 한 이미지의 교육적인 가치를 주장하며 이 금령을 회피하였다.

22. 주두
생 세르냉 성당, 툴루즈, 1080년경.
덧붙여진 조상 장식에도 불구하고, 위쪽의 작은 소용돌이를 보면 이 주두가 코린트식 주두에서 유래하였음을 알 수 있다.

23. 세 왕 앞에 나타난 천사로 장식된 주두
생 라자르 성당, 오툉, 1100년경.
이 이미지는 양식화되었고, 비현실적으로 보이기는 하지만 그 장면의 주요 구성 요소, 특히 동쪽에 있는 별과 왕관을 쓰고 자는 왕들을 깨우는 천사라는 요소를 잘 전달하고 있다.

21

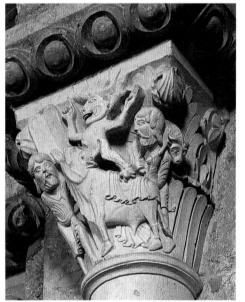

23

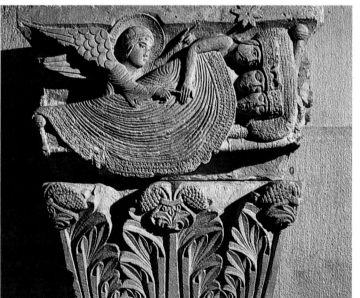

22

바이킹의 북유럽 습격은 793년 린디스판에 있는 수도원 파괴와 함께 시작되었고 9세기 내내 계속되었다. 바이킹은 수도원에서 약탈한 전리품으로 점점 부유해졌으며, 새로운 땅을 찾아 멀리는 그린란드와 캐나다까지 진출했다. 유럽 본토에서, 그들은 토지를 부여받고(911년) 일시적으로 진정되었는데, 그 땅은 노르망디(북쪽 사람들의 땅)로 알려지게 되었다. 스칸디나비아의 모국에서 멀어진 노르만인들은 기독교로 개종했고, 그들의 군사 기술과 결의를 교회의 대의를 위해 이용하였다. 그들의 조상처럼, 노르만인들은 결코 통합된 하나의 제국을 세우지 않았다. 그러나 12세기

제16장

정복자와 십자군

노르만의 영향

가 지나는 동안 노르만의 통치자들은 영국과 프랑스의 대부분과 남부 이탈리아와 시칠리아의 지배권을 손에 넣었다. 그들은 십자군과 성지를 식민지화하는 데에서도 중요한 역할을 담당하였다.

노르망디

노르만의 군주들은 곧 정략결혼이라는 일반적인 관습을 이용하여 다른 유럽의 통치자와 합병하고 강력한 정치 세력이 되었다. 윌리엄 공(1035~1087년 통치)은 영국의 참회왕 에드워드와 혈연 관계였으며 그의 후계자로 지명되었다. 윌리엄의 아내인 마틸다는 플랑드르

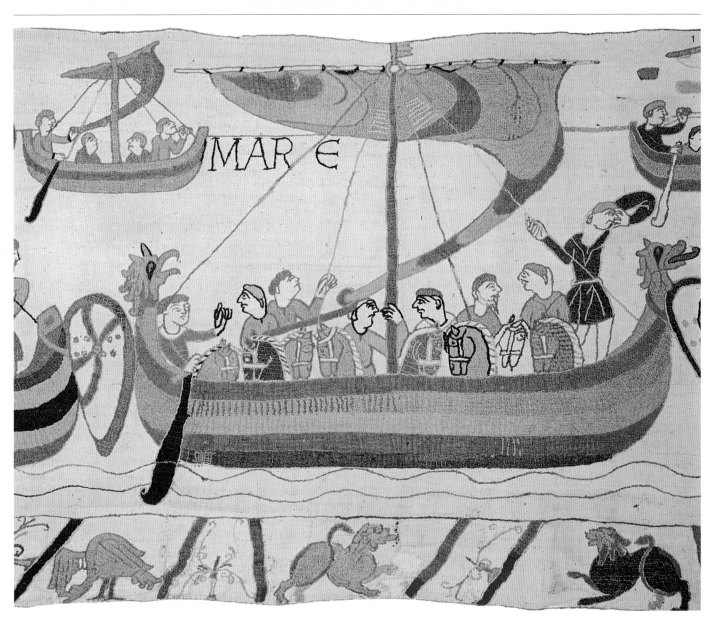

백작의 딸이었으며, 족보를 더듬어 올라가면 샤를마뉴 대제와 이어졌다. 그러나 윌리엄과 마틸다는 사촌지간이었고, 그래서 그들의 결혼은 교회가 정한 친족의 범위 밖에 있었다. 부부가 캉에 두 개의 대수도원 윌리엄의 아베 오 좀므(생 테티엔느)와 마틸다의 아베 오 담므(생트 트리니테) 건설을 후원한 다음에야 교황의 특면장이 교부되었다. 교회는 효율적으로 조직된 노르망디 공국의 행정에서 중요한 역할을 담당했다. 윌리엄의 아버지는 클뤼니 개혁을 도입했으며, 생트 트리니테의 도면은 제2차 클뤼니 수도원 성당의 것을 응용하였다. 윌리엄이 가장 신임하였던 고문은 파비

아 출신의 수사, 랑프랑으로 그는 생 테티엔느의 대수도원장으로 임명되었다. 생 테티엔느의 서쪽 탑과 절제된 장식은 오토 왕조와 롬바르드의 영향을 짐작할 수 있게 한다. 의도적으로 소박하게 축조된 두 수도원 모두 부르고뉴 순례 교회의 정교하게 조각된 문과 주두를 사용하지 않았다. 뚜렷한 기독교적인 교훈보다 물리적인 힘과 세력이 노르만 교회의 이미지가 되었다. 노르만의 교회는 국가 기관의 도구였다.

노르만의 잉글랜드 정복

1066년, 죽은 참회왕 에드워드의 매제이자 잉

글랜드 궁정에서 가장 세력이 강한 앵글로–색슨 가문의 수장이었던 해럴드 고드윈슨이 잉글랜드의 왕권을 점유하자 윌리엄은 잉글랜드 정복에 뛰어들었다. 랑프랑은 세속적인 근거와 종교적인 근거 모두에 입각하여 침략을 정당화했다. 윌리엄이 적법한 후계자일 뿐만 아니라 그의 계승으로 친교황적인 노르만의 교회를 잉글랜드에 세울 수 있게 되고, 종파분리론자인 캔터베리의 앵글로–색슨계 대주교를 면직시킬 수 있다는 것이었다. 해럴드는 1066년 10월 14일 헤이스팅스 전투에서 패배했다. 잉글랜드 정복의 중요성은 약 70미터에 달하는 기념 태피스트리에 구체적으로

2

1. 바이외 태피스트리, 세부
시립 도서관, 바이외, 리넨에 양털로 자수, 약 1073~1083년.
노르만의 잉글랜드 정복으로 이어지는 사건들을 기록한 이 태피스트리는 상세한 서사적 장면들과 값싼 재료의 사용이 두드러진다.

2. 아베 오 좀므(생 테티엔느), 신랑
캉, 1068년경 착공.
인상적이나 소박하게 장식된 프랑스의 노르만 로마네스크 건축물은 훨씬 더 남쪽에 있는 수도원들보다 장식이 절제되었다.

3. 아베 오 좀므(생 테티엔느)
캉, 1068년경 착공.
상당 부분이 개조되긴 했지만, 서쪽 정면의 거대한 사각 탑들을 장식한 둥근 아치에서 여전히 로마네스크적인 세부 장식을 찾아볼 수 있다.

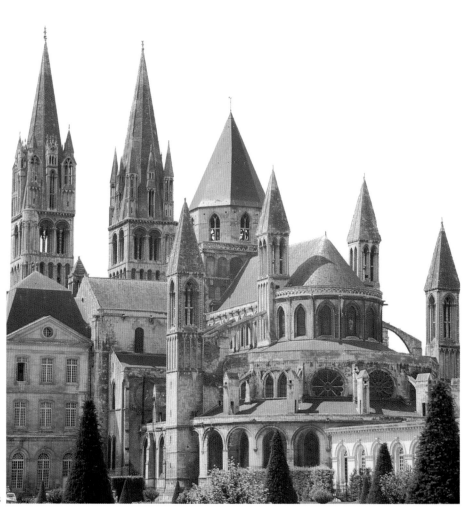

3

설명되어 있다. 정치 선전을 위한 이 훌륭한 작품은 윌리엄을 찬미하는 것이 아니라 노르만인들의 위업이 가지는 실용적인 측면을 강조하고, 잉글랜드 정복으로 이어지는 사건들을 자세히 이야기하였다. 앵글로-색슨 귀족들은 노르만의 지배에 굳건하게 저항하였으나 윌리엄은 무자비하게 자신의 문화를 강제하였다. 영어를 대신해 노르만의 프랑스어가 궁정언어가 되었다. 윌리엄의 첫 번째 계획 중 한 가지는 왕국 전역의 토지 소유와 다른 자산을 체계적으로 기재한 **토지 대장**(1086년)을 제작하는 것이었다. 노르만인들이 앵글로-색슨인들을 대신해 권좌에 앉았다. 랑프

랑은 캔터베리의 대주교로 임명되었고, 다른 주요한 직위도 윌리엄의 친구와 인척들로 채워졌다. 역사상 최초로, 잉글랜드는 고도로 중앙집권화된 군주제 아래에 편제되었다.

필연적으로, 건축 역시 새로운 정권의 표현 매체가 되었다. 노르만족이 가진 힘의 상징으로 왕국 전역의 도시에 거대한 석조 성채가 건설되었다. 앵글로-색슨족의 대성당과 교회는 파괴되었고 노르만의 건물로 대체되었다. 규모와 위치, 양식과 재료의 변화가 노르만의 지배를 강조하였다. 이스트 앵글리아의 구(舊) 대성당이 노스 엘름햄에 있었으나 노르만인들은 새롭고 규모가 매우 큰 대성당

을 노리치에 건설하였다. 노르만 양식이 앵글로-색슨의 전통을 대신했다. 랑프랑의 새로운 캔터베리 대성당은 캉에 있는 생 테티엔느의 설계에 기초를 두었다. 새로 건설된 대성당 대다수는 노르망디에서 수입한 캉의 석재로 건설되었다. 석재를 운반하는 비용이 상당했지만, 석재의 사용, 바로 그것이 노르만의 부와 권력을 분명하게 나타내었다. 윌리엄은 더램에 교회의 중심지이자 군사적 중심지를 세워 북쪽의 공격으로부터 자신의 왕국을 방어했다. 강력한 대성당은 부근의 성곽보다 규모가 훨씬 컸으며 정치적 권력의 무기였던 노르만 교회의 이상적인 이미지였다. 이 대성당

4

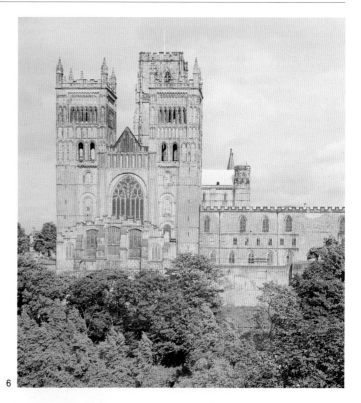

6

4. 런던 탑, 화이트 타워
1078년 착공.
노르만인들이 도착하기 이전에는 이 정도 규모의 석조 성채가 없었다. 그들이 왕국 전역에 건설한 성채는 강력한 힘의 이미지를 전달하였다.

5. 대성당, 신랑
노리치, 1090년 착공.
노르만인들은 노르망디의 캉에서 석재를 수입하고, 독자적인 노르만의 건축 양식을 잉글랜드에 강요하여 그들의 권위를 강화하였다.

6. 대성당
더램, 1093년 착공.
방대하고 위압적인 이 건축물은 노르만의 잉글랜드 집권 기간에 교회가 수행했던 정치적인 역할을 나타내었다.

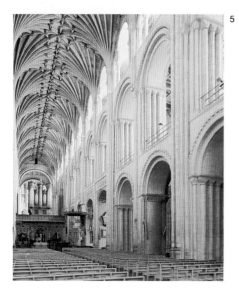

5

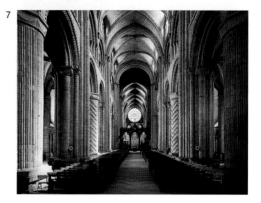

7

7. 대성당, 신랑
더램, 1093년 착공.
장식된 기둥과 번갈아 사용된 복합 대주(compound pier)는 궁륭을 지탱하는 교차 아치의 위치를 반영하고 있다.

은 인물 조각을 배제하고 벽면 아케이드와 받침 주두(cushion capital)를 포함한 건축적 장식을 선호한 전형적인 노르만 건축물이었다. 장식보다 구조에 대한 관심이 더램(1093년경)에서 처음 나타났으며 나중에 생 테티엔느(1120년경)에 사용된 늑재 궁륭(rib vault)의 발달을 촉진했다. 제3차 클뤼니 수도원 성당의 구조상 혁신을 향상시켜 만들어진 늑재 궁륭은 고딕 건축물의 발전과 중요한 관련이 있다(제17장 참고).

이탈리아 남부의 노르만인들

노르만인들은 고도의 기술을 가진 전사들이 었고 용병으로 인기가 있었다. 11세기 초반에 그들이 처음으로 남부 이탈리아에 알려지게 된 것도 이러한 능력 때문이었다. 노르만인들은 신성 로마 제국과 교황권 간의 분쟁을 약삭빠르게 이용하여 곧 영토권을 주장하고 풀리아, 칼라브리아와 시칠리아의 통치자로 인정받았다(1059년). 노르만인들은 남부 이탈리아의 비잔틴 영지와 이슬람이 지배하던 시칠리아뿐만 아니라 명목상으로 신성 로마 제국의 롬바르드족 통치자들이 지배하던 영토까지 정복했다(1091년에 완결됨). 교황권에 대한 충성을 맹세하는 방편으로, 노르만인들은 그들의 세력 범위 전역에 로마 카톨릭 교회를 세웠다. 잉글랜드에 있는 노르만인들과 마찬가지로, 남부 이탈리아의 노르만인들도 지배 엘리트들이었다. 그들의 왕국은 뚜렷한 롬바르드, 비잔틴과 아라비아적인 요소로 구성되어 있었다. 그러나 잉글랜드의 노르만인들과는 달리 그들은 대담하게 지역의 전통을 받아들였다. 노르만인들의 통치 하에서 남부 이탈리아는 그리스와 아라비아의 학문 유포에 필수적인 중심지가 되었다. 그리스의 철학이 라틴어로 번역되었고, 살레르노에서는 아라비아의 영향으로 일류 의학교가 발달하였다.

남부 이탈리아와 시칠리아는 북아프리카와 동방과의 무역으로 번영을 누렸다. 비잔틴

8. 궁전의 예배당, 내부
팔레르모, 1132~1189년.
노르만의 시칠리아 정복으로 다양한 이미지가 만들어졌다. 이슬람과 비잔틴 문화의 화려함에 영향을 받아, 새로운 정복자들은 그 지방의 사치스러운 모자이크 장식 전통을 받아들였다.

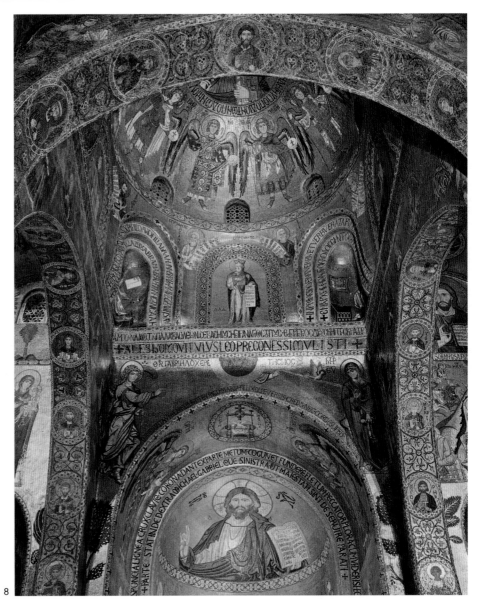

8

비잔틴 미술과 서유럽

서기 1000년, 중동은 세계에서 가장 발달한 문명 중 하나였다. 콘스탄티노플을 수도로 하는 기독교 비잔틴 제국과 이슬람 세계의 호사스러운 궁정은 유럽에는 알려지지 않았던 수준의 부와 사치를 누렸다. 11세기 말에 이르자, 상황은 변하기 시작하였다. 더욱더 번영하고 강력해진 유럽이 권리를 주장하기 시작했고, 그들의 자신감은 1095년 첫 번째 십자군 전쟁으로 나타났다. 동방 교회와 서방의 교회는 1054년에 정식으로 분열되었으나, 유럽 교회가 새로운

권력과 세력을 시각적으로 나타내고자 비잔틴 미술을 차용했기 때문에 두 기독교 문화에서 공통적인 유산을 찾을 수 있다.

비잔틴의 후원자들은 모자이크 작품에 금과 채색 유리를 사용하여 그들의 막대한 부를 드러내었으며 기독교의 신비스럽고 영적인 차원을 전달하였다. 유럽의 모자이크 전통은 데시데리우스 대수도원장에 의해

몬테카시노에서 부활했다. 그는 비잔틴의 장인들을 고용하여 교회를 장식했다. 현재는 완전히 소실되어 버린 이 모자이크는 휴 수도원장에게 큰 영향을 미쳤다. 그는 그 모자이크의 양식을 차용하여 클뤼니와 베르제 라 빌의 교회 프레스코화를 제작했다. 교황권은 모자이크화를 발달시켜 교리를 전달하고 교회의 권위를 나타내었다. 콘스탄티노플의

명성에 필적하고자 하였던 시칠리아의 노르만인들은 교회 내부를 정교하게 장식하고자 비잔틴 미술의 양식과 매체 두 가지를 다 받아들였다. 베네치아의 산 마르코 대성당과 다른 교회 내부의 광대한 모자이크 장식은 그 도시가 동방 제국과 맺고 있었던 경제적, 문화적 연계가 반영되어 나온 결과물이었다. 동방과의 유대는 베네치아의 영구적인 독립에 중요한 요소였다. 일부 베네치아인 후원자들은 심지어 동방 교회의 독특한 도상을 받아들이기도 했다.

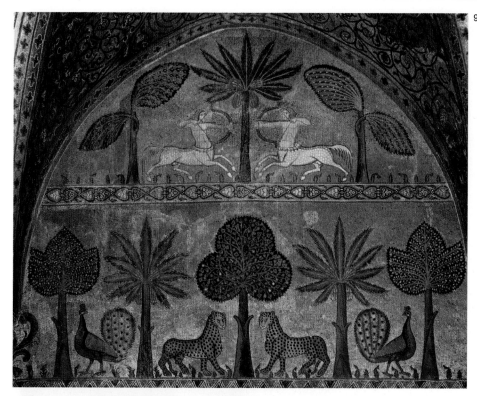

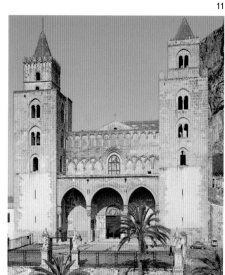

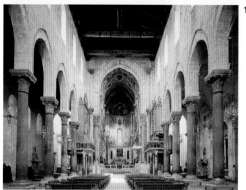

9. 사냥 장면
팔라초 데이 노르만니, 팔레르모, 모자이크, 12세기.
공작 표범과 켄타우로스는 비종교적인 왕궁 장식에 이국적인 인상을 더해주었다.

10. 대성당, 내부
체팔루, 1131~1200년.
첨두형 아치는 이슬람 건축물에서 유래했으나 몬테카시노의 베네딕트회 대수도원 건축에 사용되었으며, 금방 북부 유럽의 기독교 고딕 양식의 중요한 특징이 되었다.

11. 대성당
체팔루, 1131~1200년.
둥근 아치와 첨두형 아치를 건물의 정면에 혼합하여 사용하는 양식은 남부 이탈리아 로마네스크 성당의 문에서 전형적으로 볼 수 있었다.

과 아라비아 문화와의 직접적인 접촉에 자극 받아 사치스러움에 대한 기호도 생겨났다. 서구의 기준으로 보면, 라틴계 학자들뿐만 아니라 이슬람과 비잔틴의 학자들까지 독려했던 로제로 2세(1113~1154년 통치)의 왕실은 관대했다. 로제르의 미술 후원도 역시 이러한 절충주의적인 문화를 반영하였다. 팔레르모에 있는 그의 궁전 예배당과 체팔루의 대성당 모두 로마의 바실리카 양식으로 건축되었다. 예배당 신랑 아케이드의 비율은 뚜렷하게 아라비아의 영향을 받았지만, 더 공공적인 성격을 지닌 대성당은 기독교 전통을 따랐다.

첨두형 아치와 고전적인 기둥과 주두를 결합시키는 양식은 노르만의 남부 이탈리아 지배 초년(1070년경)에 건설된 몬테카시노의 베네딕트회 대수도원에서 사용된 이후, 교회 건축에서도 사용하게 되었다. 몬테카시노의 대수도원에서와 마찬가지로, 앱스 모자이크인 〈그리스도 판토크라토르〉는 비잔틴의 원형에서 직접 영감을 받은 것이며 비잔틴의 장인들이 만든 것이다. 그리스도가 쥐고 있는 성서를 그리스어(비잔틴 교회의 언어)뿐만 아니라 라틴어로도 적어 서유럽의 교회가 이 이미지를 차용하였음을 강조했다. 비잔틴의 영향이 더 직접적으로 나타난 예는 로제르 왕의 제독, 안티오크의 조지가 주문한 〈시칠리아의 로제르 2세에게 왕관을 씌우는 그리스도〉라는 모자이크이다. 이 신성한 황제 권력의 이미지는 북부 유럽에서는 흔하지 않았던 것으로, 이 모자이크를 통해 로제르가 가졌던 포부를 엿볼 수 있다. 제국령 콘스탄티노플의 비종교적인 이미지는 고대 로마에서 그 기원을 찾을 수 있는데, 로제르의 궁전 장식도 이에 영향을 받아 궁전은 사냥 장면과 이국적인 야생 동물을 묘사한 모자이크로 꾸며졌다.

십자군 전쟁

노르만인들은 교황권의 원조를 받아 그들의 제국을 건립했는데, 이는 교황권이 교회 내부

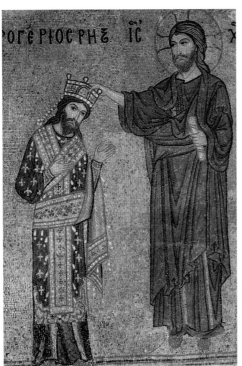

12

12. 시칠리아의 로제르 2세에게 왕관을 씌우는 그리스도
산타 마리아 델람미랄리오(마르토라나 교회), 팔레르모, 모자이크, 1148년경.
왕권은 하늘이 준 권리라는 개념은 왕의 권력을 정당화하는 중요한 사유였다. 로제르 왕의 작은 크기와 자세는 그가 그리스도에게 순종한다는 사실을 강조하였다.

13. 그리스도 판토크라토르
대수도원 성당, 몬레알레, 앱스 모자이크, 1183년 이전.
"나는 세상의 빛이다……."라는 말씀이 라틴어와 그리스어로 적혀 있는데, 이는 이 두 문화가 노르만–시칠리아의 문화 속에서 융화되었음을 나타낸다.

14. 군인들로 장식된 주두
생트 프와 성당, 콩크, 1100년경.
교회는 신도들을 일한 자, 기도한 자, 싸운 자로 나누었다.

15. 산토 세폴크로 성당, 내부
피사, 1153년 착공.
성묘에 봉헌된 교회들은 모두 중앙식 교회였는데, 보통은 팔각형이나 원형으로 지어졌다. 수도원 교단과 유사한 기사단이 세운 이러한 교회들은 기독교의 성지 재정복의 중요성을 상징했다.

14

15

13

의 이단과 의견을 달리하는 자들에 대항하는 전쟁이건 비기독교인들에 대항하는 전쟁이건, 종교적인 이유를 내세워 전쟁을 정당화했기 때문에 가능했다. 전쟁의 목적은 종교적이기도 했지만 세속적이기도 했다. 교황 우르바노 2세가 첫 번째 십자군 전쟁(1095년)을 선포하였을 때 그는 투르크인들에게 대항할 수 있도록 도와달라는 비잔틴 황제의 요청에 응했던 것이다. 교황은 황제의 요청을 교묘하게 이슬람교도들에게서 예루살렘을 해방하는 사명으로 바꾸었다.

우르바노 2세의 의도는 기독교 유럽을 확장시키려는 것이었고, 그것은 수도원 개혁가인 성 베르나르의 강한 지지를 받았다. 정복왕 윌리엄의 아들인 로버트와 이탈리아계 노르만 왕자인 보에몽과 같은 독자적인 통치자들이 군대를 모집하였다. 동시대의 연대기는 신뢰할 수 없으나, 현대 역사가들의 추정에 의하면 약 50,000명의 인원이 첫 번째 십자군 전쟁에 참전했다고 한다. 이 십자군은 극도로 무질서했지만 예루살렘(1099년)과 팔레스타인의 상당 부분을 탈환할 수 있었다. 십자군 대부분은 고국에 책임져야 할 가족과 일이 있었기에 곧 전쟁터를 떠났으나 일부는 뒤에 남아 서방의 교회와 유럽 방식의 행정을 강제하는 라틴 왕국을 세웠다. 모스크는 교회로 바뀌었고, 기독교 재정복의 상징으로 예루살렘의 성묘 교회와 같은 새로운 교회가 세워졌다. 새로운 정권의 힘을 강화하고 아라비아와 동방과의 귀중한 통상로를 방위하기 위해 성지 전역에 성곽이 건설되었다. 십자군 전쟁의 한 가지 즉각적인 결과는 템플 기사단이나 성 요한 기사단과 같은 군사적인 기사단의 설립이었다. 단원들은 청빈, 순결과 순종이라는 수도사들의 서약으로 맺어져 있었으나, 성지의 수호를 위해 싸울 것을 맹세하였다.

군사적 기사단들은 상당한 기부금을 확보하였으며, 그들은 유럽 전역에 수많은 소규모 예배당 건축을 의뢰했다. 예배당들은 반드

16

17

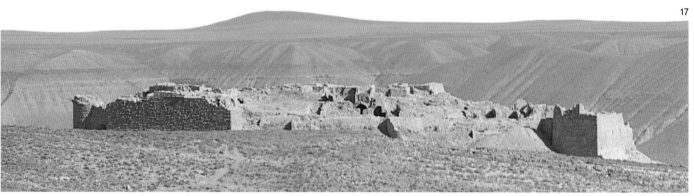

시 콘스탄티누스의 성묘 교회를 연상시키는 중앙식 교회 설계에 기본을 두고 있었다. 예배당의 장식은 기사단의 군사적 임무를 반영하였으며 다른 교회 장식에 영감을 주어 유사한 이미지를 낳았다.

두 번째와 세 번째 십자군 전쟁은 조금도 성공적이지 않았으며, 1187년 마침내 서유럽은 살라딘에게 예루살렘을 빼앗겼다. 네 번째 십자군은 결코 도착하지 않았다. 비잔틴 왕좌에 대한 소유권을 주장하는 자와 동맹을 맺은 베네치아인들의 음모로 십자군은 설득을 당해 재정적, 군사적 후원을 받고 그 답례로 베네치아에 조력하였다. 그러나 그 후원은 실현

되지 않았으며 십자군은 콘스탄티노플을 약탈했다(1204년).

서방의 통치자들은 그 도시에서 훔친 새로운 성물(聖物)을 손에 넣었다. 프랑스의 루이 9세는 그리스도의 가시 면류관을 손에 넣고 파리에 생트 샤펠을 지어 그것을 안치하였다. 교황 인노첸시오 3세는 자신이 갖고 있던 성물, 특히 그리스도의 참된 십자가(True Cross)를 자랑스럽게 생각해 그것을 제4차 라테란 공의회(1215년)에서 전시하였다.

시종일관 자국의 이익을 위해 행동했던 베네치아는 콘스탄티노플 약탈로 상당한 이득을 보았으며 동방과의 경제적 연계를 강화

하였다. 베네치아의 전리품은 산 마르코 대성당의 정면에 공개적으로 진열되었다. 그러한 물품 중에는 이제는 잘 알려진 청동 말 네 마리와 사분할 통치자들(테트라크)의 반암 조각상이 있다.

18. 교전 중인 군인들
바실리카, 지하실, 아퀼레이아, 프레스코, 1200년경.
그리스도를 십자가에서 내리는 장면에서 기둥 아래에 그려진 이 군인들의 이미지는 교회의 새로운 군사적 역할을 반영하고 있다.

19. 사분할 통치자들
산 마르코 광장, 베네치아, 반암, 4세기 초.
산 마르코의 정면을 장식하고 있는 가장 유명한 세부 장식 중 일부는 1204년 콘스탄티노플 약탈로 얻은 것이다. 네 마리의 청동 말과 마찬가지로, 디오클레티아누스 황제와 그의 공동 섭정들을 묘사한 로마 제국 후기의 이 조각상(285~305년)은 제국의 권력을 나타내는 상징물로 전시되었던 전승 기념물이었다.

19

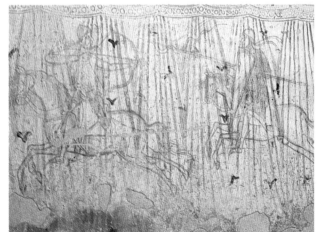
18

11세기 유럽의 무역 거래가 부활하자 도시의 인구 증가가 촉진되었다. 그 결과 새로운 중산층과 프랑스 및 영국의 군주 같은 세속 권력층에 유리하게 부가 재분배되었다. 돈과 권력이 수도원에서 도시로 이동하였다. 파리와 샤르트르와 같은 도시의 대성당 학교가 수도원의 도서관을 대신해 지적 생활의 중심지가 되었다. 북부 유럽의 커져가는 세력과 부는 새로운 건축 양식의 등장으로 표현되었다. 새로운 건축 양식의 발달을 자극한 것은 특히 왕권과 밀접한 관련이 있던 한 대수도원이었다. 파리 근교에 있는 생 드니는 오래전부터 프랑스의 국왕들이 매장되던 곳이었으며, 그

곳에는 프랑스의 수호성인인 성 드니의 성유물이 보관되어 있었다. 쉬제르는 루이 6세(1108~1137년 통치)에 의해 생 드니의 대수도원장으로 임명(1122년)되었고, 루이 6세와 그의 후계자, 루이 7세(1137~1180년 통치)의 정치 고문으로 활동했다. 루이 7세는 자신의 자금으로 이 오래된 카롤링거 왕조의 바실리카를 재건축하겠다는 결정을 내렸는데, 이것은 교회의 권력과 연계를 맺어 프랑스 군주정의 정치적 야심을 강화시키고자 행해진 조심스러운 시도였다. 건축사에 남는 역사적인 건조물이 되는 이 새로운 생 드니 수도원은 유럽 미술의 발달에 깊은 영향을 주게 되는 한 가지

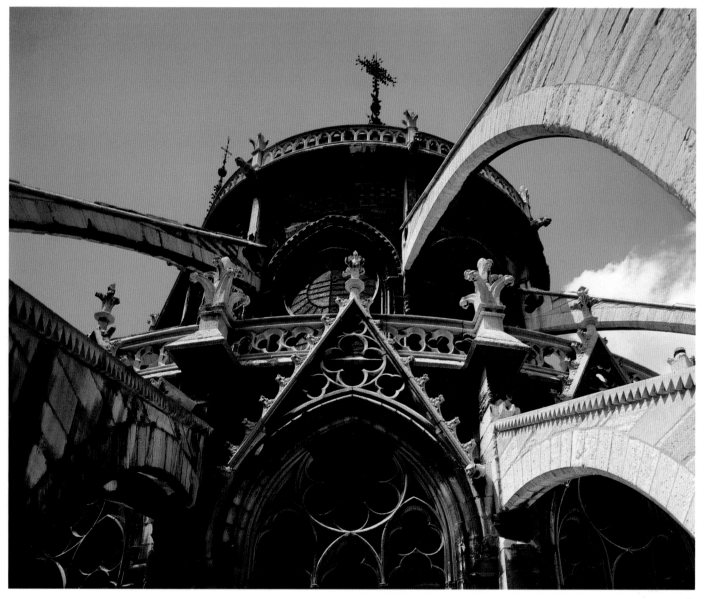

양식을 확립시켰다.

쉬제르 대수도원장과 생 드니 대수도원

생 드니에 관한 쉬제르의 계획에는 배랑(拜廊, narthex, 1137년 착공)과 회랑이 있는 새로운 내진, 그리고 도면상으로 순례 교회에서 확립된 양식과 유사한 방사형 예배당을 추가하는 것이 포함되어 있었다. 그가 새로운 건물에 대해 기술한 바에 따르면, 동편 끝 부분의 확장은 늘어나는 순례자의 수를 감당하기 위한 것이라고 한다.

그러나 건물의 크기와 화려함을 보면, 더 물질적인 측면도 고려했음을 알 수 있다. 생

드니에서는 제3차 클뤼니 수도원 성당에서 사용된 이후 대중화된 첨두형 아치와 부벽(扶壁)으로 늑재 궁륭을 지탱하였다. 늑재 궁륭은 노르만인들이 더램 대성당과 캉의 생 테티엔느 건축에 처음 도입했다. 늑재 궁륭은 제3차 클뤼니 수도원 성당의 구조를 기술적으로 개선한 것으로, 건축을 하는 동안 목재 버팀목(아치틀, centering)을 덜 사용하게 하고, 그래서 비용과 시간을 절약할 수 있게 하였다. 이러한 혁신적인 기술의 도입은 선례가 없을 정도로 화려한 성당을 건설하려는 쉬제르의 욕구가 반영된 결과이다. 쉬제르는 서로 다른 양식에서 가장 정교하고 기발한 특징들만을

채택하여 자신의 바람을 성취했다. 회랑의 예배당들을 드러내기로 결정한 점도 그랬지만 첨두형 아치와 부연부벽(敷衍扶壁)을 함께 사용한 것도 혁신적인 시도였다. 쉬제르의 교회 장식은 시종일관 교회의 왕실적인 맥락을 강조하여 프랑스 군주의 야심을 강화하였다. 스테인드글라스 창에는 전통적인 베네딕트 수도회의 이미지와 함께 첫 번째 십자군 전쟁의 이야기가 담겨 있는데, 이는 루이 7세의 열렬한 관심을 반영한 것이다.

쉬제르의 창에는 그리스도가 유대 왕들의 혈통이라는 사실을 설명하는 이새의 나무 (Tree of Jesse)가 묘사되어 있다. 그리고 출입

1. 노트르담 사원, 동편 끝
파리, 1163년 착공.
고딕 건축 구조에 필수적인 요소인 부연부벽은 내부에 있는 첨두 궁륭의 측압을 견디게 하려고 개발한 것이다.

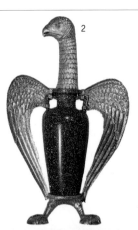

2

2. 꽃병
루브르 박물관, 파리, 생 드니의 보물 창고에서 나옴, 1140년경.
은과 금, 반암으로 만들어진 이 독수리 모양 꽃병은 쉬제르 대수도원장이 생 드니에서 사용하려고 주문했던 많은 값비싼 물건 중 하나였다.

3. 생 드니 대수도원 교회, 내진
파리, 1137년경 착공.
생 드니의 동편 끝 부분을 재건축하려는 쉬제르의 계획으로 건축학적 구조와 양식에 극적인 변화가 시작되었다.

4. 쉬제르의 창
생 드니의 대수도원 교회, 회랑, 파리, 1140년경.
쉬제르에 따르면, 정교하고 사치스러운 장식은 교회의 영적인 힘을 재확인시킨다고 한다.

3

4

문은 바로 그 유대왕들의 조각상으로 장식되어 있다. 이것은 쉬제르가 복구한 내부의 무덤, 즉 루이 7세의 조상들이 묻힌 무덤에 대응하도록 의도된 장치이다. 새로운 양식은 구조적인 혁신과 부르주아 계급의 사치스러움을 강조하여 더 세속적으로 해석한 수도원 건축물을 만들어내었다.

고딕 건축

고딕 건축물에 필수적인 특징은 첨두형 아치와 늑재 궁륭, 그리고 부연 부벽을 조합하여 사용한다는 것이다. 이러한 특징들은 현대의 강철 골조와 같은 방식으로 작용하여 고딕 대성당의 무게를 견뎌내는 구조물을 만들어내었다. 대성당을 설계한 건축가들은 이 체계가 가진 가능성을 이용하여 건물에 수직 측압을 주었는데, 이는 새로운 부르주아 문화가 가진 열의를 반영한 것이다. 샤르트르 대성당의 37미터에 달하는 신랑 높이는 아미앵 대성당(42미터)과 다른 성당에 곧 따라 잡혔다. 보베 대성당(48미터)의 궁륭은 지나친 과욕과 기술적인 실수로 인해 무너지고 말았다. 새로운 고딕 체계는 무게를 지탱해야 하는 책임을 벽에서 건축 구조재로 이동시켜 창문 부분을 더 크게 만들 수 있게 하였다.

스테인드글라스를 설치할 수 있는 벽 공간은 처음에는 비교적 작았으나 건축가들이 경험과 자신감을 얻게 되자 점점 커졌다. 처음에는 라옹에서 그러했듯이 신랑의 입면에 아케이드, 계랑, 트리포리움과 채광층을 갖춘 다른 층을 추가하여 높이를 올렸다. 그러나 로마 건축물에서 유래한 이러한 수평적인 부분들은 곧 더 수직성을 강조하도록 바뀌었다. 샤르트르 대성당에서처럼 신랑 아케이드와 채광층을 더 집중적으로 강조하기 위해 계랑은 생략하게 되었다. 샤르트르 대성당의 소규모 트리포리움은 높이 간의 비례 관계를 중시하는 로마 전통과 결정적으로 단절하였음을 증명하는 예이다. 기둥은 장식용이 되었고 중

5. 대성당, 신랑
아미앵, 1218년 착공.
이 신랑의 높이는 거의 42미터에 달했다.

6. 대성당, 신랑
샤르트르, 1194년 착공.
수직적인 지지대가 수평 부분을 위압하여 건축물의 높이를 시각적으로 강조하고 있다.

7. 대성당, 남쪽 익랑
랭스, 1200년경.
초기 고딕 건축가들은 무게를 지탱하는 기능에서 벽을 해방하는 새로운 건설 방법을 이용하여 긴 란셋 창과 둥근 장미창을 만들기 시작했다.

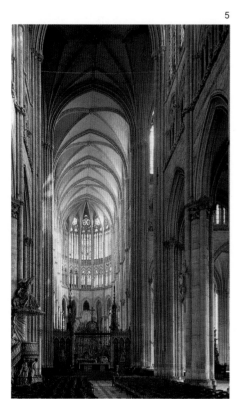

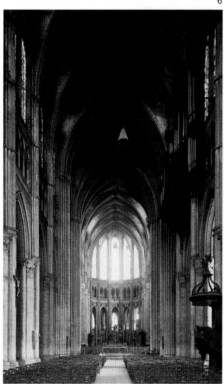

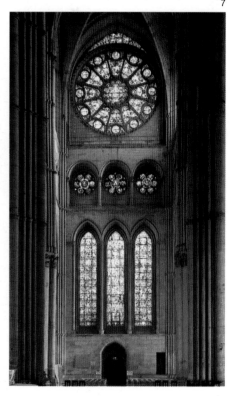

165

고딕 건축물의 토대를 형성한 구조적 혁신으로 벽은 무게를 견디는 전통적인 기능에서 해방되었고 창을 낼 수 있는 커다란 공간이 만들어졌다. 빛의 실용적 가치는 설명할 필요도 없지만, 중세 시대에 빛에 상징적인 역할도 부여되었다. 이 세상의 빛이신 그리스도는 중세 회화와 문학에 정기적으로 등장하는 이미지였다. 빛은 특히 쉬제르 대수도원장에게 중요했는데, 그는 생 드니 대수도원에 새로운 고딕 건축물을 들여왔을 뿐만 아니라 다수의 스테인드글라스 창도 만

스테인드글라스

들어 넣었다.

스테인드글라스는 새로운 것이 아니었다. 스테인드글라스는 이미 카롤링거 왕조의 건물에 소규모로 사용되었다. 그리고 미술에 관한 논문을 작성한 12세기 초반의 작가, 테오필루스는 스테인드글라스의 제작과 사용에 대해 서술하기도 했다. 그러나 이제 구조적인 기술이 향상되자 스테인드글라스는 교회 디자인에 필수적인 특징이 되었다. 본질적으로 투명한 모자이크라고 할 수 있는 스테인드글라스 창은 유리 조각들을 기다란 납 조각으로 연결한 것이다. 스테인드글라스 창은 미리 그려진 밑그림 위에서 정성스럽게 짜 맞춰진 다음, 최종적인 위치에 쇠창살로 고정된다.

초기의 고딕 창문은 짙은 색상, 특히 빨간색과 파란색의 사용이 두드러지는데, 그때는 물감을 유리에 바른 다음에 구웠다. 13세기 중반에 장식 격자(格子) 무늬를 창에 넣게 되자 색상은 밝아졌고 유리에 바로 물감을 칠하는 방법을 사용하게 되었다. 다른 중세 후원자들과 마찬가지로, 쉬제르 대수도원장은 자신의 스테인드글라스를 대단히 자랑스럽게 여겼다. 쉬제르는 스테인드글라스에 들어간 물적 비용과 숙련된 시공 솜씨 모두를 칭찬하면서, 그 호화로움과 사치스러움이 기독교의 권능에 대한 자신의 헌신을 반영한 것이라며 정당화하였다.

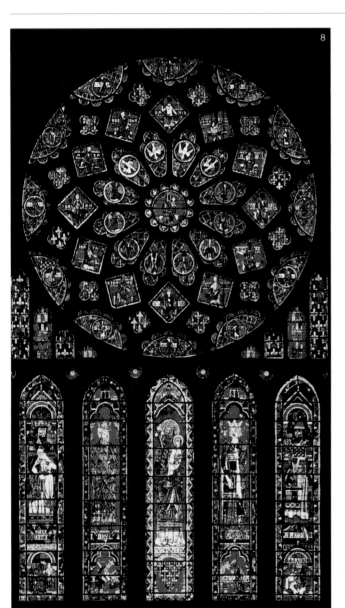

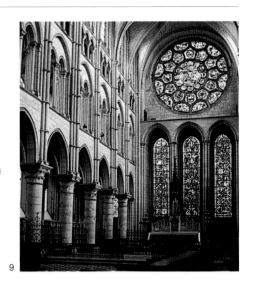

8. 대성당, 북쪽 익랑
샤르트르, 1225년경.
대성당 건축가들이 더욱 자신감을 얻게 되자, 벽의 더 넓은 부분이 스테인드글라스에 할애되었으며 그 사이의 격벽은 더 좁아졌다. 그 결과, 장미창은 아래쪽의 란셋 창과 융합되기 시작하였다.

9. 대성당, 동쪽으로 향하는 신랑
라옹, 1165년경 착공.
라옹 대성당의 건축가는 더 높은 구조물을 만들기 위해서 추가로 층을 더 올렸고, 신랑의 입면이 아케이드 · 계랑 · 트리포리움 · 채광창으로 나뉘도록 하였다.

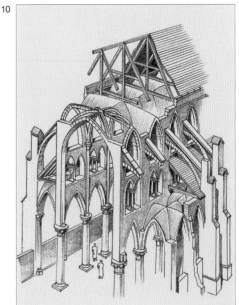

10. 늑재 궁륭이 보이는 고딕 신랑의 단면도.
대각선 늑재(diagonal rib)와 교차 늑재는 첨두형 아치 위에 놓여 있으며 각 면은 부연부벽으로 지탱되고 있다.

앙의 중심부(복합대주) 주변에 무더기로 배치되었다. 기둥의 늘어난 길이는 건물의 수직성을 강조했다.

다양한 로마네스크의 주두와 대조적으로, 고딕 주두는 디자인 면에서는 획일적이었으나, 로마의 원형과 연관성이 거의 없는 단순한 잎 문양 조각으로 장식되어 있었다.

새로운 양식이 빠른 속도로 북부 유럽 전역에 퍼져 나갔다. 1174년 캔터베리 대성당이 화재로 무너졌을 때, 수사들은 그 기회를 이용하여 새로운 대성당에 토마스 베케트(1170년에 순교)의 유골을 안치할 사당을 만들어 넣으려 하였다. 그들은 상스의 윌리엄을 건축을 책임지는 석공장으로 고용하기로 결정했는데, 이러한 사실에서 프랑스의 새로운 양식을 받아들이려는 그들의 의지를 짐작할 수 있다. 영국의 대성당은 곧 독자적인 특성을 발전시켰다. 그들은 조각으로 장식된 문은 받아들이지 않고 외관을 장식적인 스크린으로 덮었으며 프랑스에서는 너무나 중요하게 생각했던 수직성 대신 정교한 궁륭 천장의 무늬를 강조했다.

고딕 조각

조각 장식은 새로운 메시지를 강조했다. 더욱 사치스러워진 성당의 문은 도시의 부가 성장하였음을 나타내었다. 대부분의 순례 교회에서는 서쪽 정면에 있는 하나의 조각된 문으로도 충분했지만, 이제 성당의 문은 세 개가 되었고 익랑에도 문이 덧붙여졌다. 비용이 많이 드는 인물 조각이 로마네스크의 팀파눔을 지탱하였던 값싼 기둥을 대체하였다. 이러한 인물상은 뚜렷하게 더 사실적인 양식으로 제작되었다. 다양한 얼굴 생김새, 자세와 옷 주름은 각 조상을 개성 있게 만들었는데, 이는 성서의 인물들이 갖고 있었던 인간적인 측면에 대한 새로운 관심이 반영된 것이다. 성모 마리아의 인간으로서의 태생이 그녀를 가까이 하기 쉬운 중재자로 만들었다.

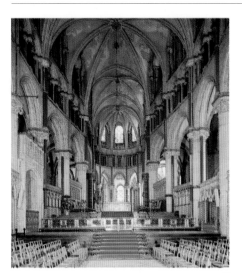

11. 대성당, 내진
캔터베리, 1175년 착공.
막대한 피해를 가져온 화재(1174년) 이후에 재건축된 이 대성당의 내진은 영국 대성당 건축에 프랑스의 새로운 양식을 도입한 첫 번째 예가 된다. 캔터베리의 수사들은 의도적으로 프랑스의 석공장, 상스의 윌리엄을 고용하였다.

12. 대성당, 신랑의 궁륭
링컨, 약 1240~1250년.
영국의 건축가들은 정교한 궁륭 천장 무늬를 만들어내는 데 집중하였기 때문에 영국의 고딕 대성당은 결코 프랑스 대성당의 높이를 따라잡지 못했다. 궁륭 천장의 주 대각선 늑재와 교차 늑재만 기능성을 가지고 있었고 나머지 부분은 티어서런(tierceron)이라고 불렸는데, 순전히 장식적인 기능밖에 없었다.

13. 대성당, 서쪽 정면
웰스, 1220년경 착공.
영국의 고딕 대성당은 기념비적인 조각 작품을 담고 있는 스크린으로 덮은 외관을 포함한 독특한 특성을 발달시켰다.

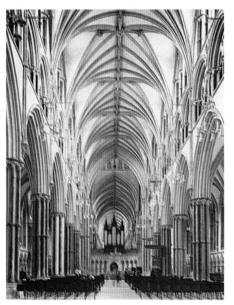

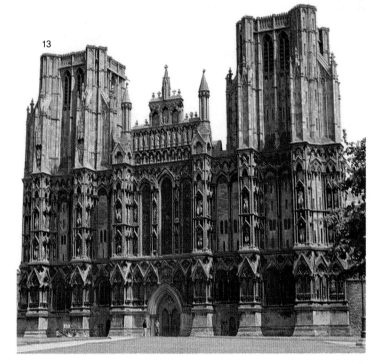

성모의 인기는 노트르담(성모 마리아)에게 헌정된 프랑스의 대성당이 놀랄 만큼 많다는 사실에서 짐작할 수 있다. 파리, 샤르트르, 아미엥, 라옹과 다른 많은 곳에 노트르담 대성당이 있다. 옥좌에 앉아 있거나 대관식을 하는 성모의 이미지는 그리스도의 이미지 다음으로 중요하게 생각되어 권위 있는 서쪽 정면의 문에 널리 쓰이는 장식이 되었다. 일상생활에서 일어나는 사건들을 묘사한 작품은 교회 문화가 세속화되었음을 한층 더 증명하였다. 로마네스크 조각은 심판의 날이 다가옴을 강조했지만, 고딕 조각은 존경과 순종을 강조하는 이미지로 새로운 세속 권력의 중요

성을 반영하였다.

건축 산업

대성당 건축은 주교가 아니라 지역의 성직자들(수도 참사회원)로 구성된 관리 집단인 대성당 참사회가 주문하는 것이었다. 기금은 상업으로 얻어진 재산에 부과된 세금에서 나왔고 '종교적 신념'이라는 형태로 보충되었다. 바로, 대성당 경내에 매장될 권리와 지불 금액을 교환하고 자발적인 기부와 맞바꿔 면죄부를 교부하는 방법이었다. 때때로 더 많은 돈을 모금하기 위해 수도 참사회원들은 대성당의 유물을 순회시키기도 했다.

새로운 고딕 양식은 로마 제국의 멸망 이후에는 알려지지 않았던 수준의 전문가를 필요로 했다. 도시의 성장으로 건축이 도회지의 주 직업이 되었다. 장인들은 상업 길드 하에 조직되어 있었고 길드는 회원들의 견습 과정을 통제했다. 대성당 참사회는 기술적인 능력이 뛰어난 석공장을 고용하여 숙련된 노동자들과 비숙련 노동자들의 일을 감독하도록 하였다.

예를 들어, 요크 미니스터 교회에서 노동자들은 여름에는 매일 12시간, 겨울에는 8시간을 일했고 크리스마스에는 14일간의 휴가를 받았으며 다른 기독교 축제 기간에는 짧은

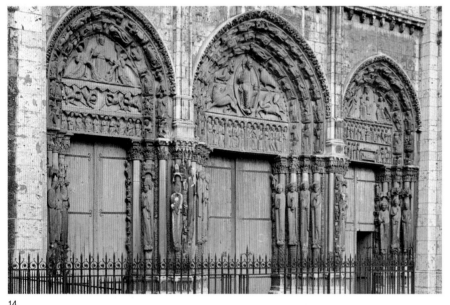

14

15

16

17

14. 대성당, 서쪽 문
샤르트르, 약 1145~1170년.
이 야심 찬 조각 계획은 대성당 당국이 고안해낸 것으로 유대의 왕들과 여왕들의 조상(문의 측면에 세워짐)과 그리스도의 일생을 그린 장면들(주두에 새김), 그리스도의 승천, 네 사도의 묵시록적 상징에 둘러싸인 그리스도, 그리고 성모와 아기 예수(팀파눔에 새김)를 묘사한 장면들을 담고 있다. 그것은 교회가 그리스도와 사도들이 채택했던 청빈한 생활로 돌아가야 한다는 비판을 불러일으킬 정도로 사치스러웠다.

15. 노트르담 사원, 서쪽 정면
파리, 1220년경 착공.
로마네스크 교회에서는 한 개의 조각문만 사용하였던 데 반해, 고딕 교회는 정면에 세 개의 조각문을 만들어 사용했다. 이는 점점 더 정교해지던 당시의 조각 경향을 반영한 것이다.

16. 옥좌에 앉은 성모
대성당, 서쪽 정면, 남쪽 문 팀파눔, 샤르트르, 약 1145~1170년.
성모 숭배가 더욱더 인기를 얻자 샤르트르 대성당의 서쪽 정면은 성모의 조상으로 장식되었다. 다른 도시에서와 마찬가지로, 교회 자체가 성모에게 봉헌되었다.

17. 아리스토텔레스와 피타고라스
대성당, 서쪽 정면, 샤르트르, 약 1145~1170년.
기독교 건축물에 장식된 이교도 철학가들의 조상은 학문에 대한 관심이 높아지고 있었음을 말해준다. 피타고라스와 아리스토텔레스는 고전 교육의 기본이 되는 자유 7과목 중 두 개인 음악과 논리학을 상징하였다.

휴가를 받았다. 순례 교회의 건설에 관련된 수사들은 하나님의 영광을 위해 일했지만, 이들 도시 노동자들은 노력의 대가로 돈을 지불받았다. 따라서 비용이 대성당 설계에 중요한 요소가 되었으며, 돈을 매개로 한 상업적 접근법이 양식적인 측면에도 상당한 영향을 미쳤다.

다양한 로마네스크 세부 장식보다 고딕 건축물에 사용된 모양이 일률적인 주두와 장식 쇠시리가 더 빨리 만들어지고, 비용이 적게 든 것은 당연하다. 생 드니의 장인은 재료를 초월했다는 쉬제르의 진술은 관련된 기술만 아니라 비용면에서도 그랬다는 의미였다.

금전적 가치로 환산하여 장인의 기여를 평가한 것은 새로운 상업 문화가 반영된 결과였으며, 로마 제국의 몰락과 함께 사라진, 미술가라는 개념을 부활시키는 중요한 일보였다.

상징과 사치

도시 전체의 인구를 모두 수용할 수 있는 새로운 대성당의 광대한 넓이는 도시 공동체 내의 교회 권력을 상징하게 되었다. 동시대의 저술가들은 신약의 은유적인 언어를 흉내 내어 성당을 상징적인 용어로 묘사함으로써 이러한 이미지를 강화하였다. 쉬제르는 생 드니의 내진에 열두 명의 사도들을 상징하는 열두

개의 지지대가 있다고 적었다. 다른 작가들은 성당의 기둥이 주교들과 교회학자들을 상징한다고 주장했다. 이와 같은 은유가 대성당 전체에 적용되어 성당은 천국의 상징물이 되었으며, 성당은 고도로 질서 잡힌 사회라는 이미지가 생겨났다.

현실은 아무래도 더 지루하기 마련이다. 고딕 대성당은 막대한 금융 사업의 표본이었다. 대성당이 고용을 창출하고 건축업을 확대시키기는 했지만, 그들은 물질적인 관점에서 보면 생산적이라고 할 수 없었다. 지속적인 자금 조달의 필요는 지역 거주자들에게 더 높은 세금이 부과된다는 말과 같았다. 이는 시

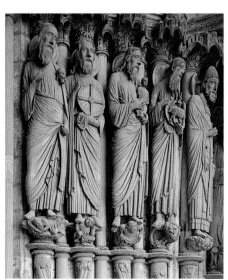

18

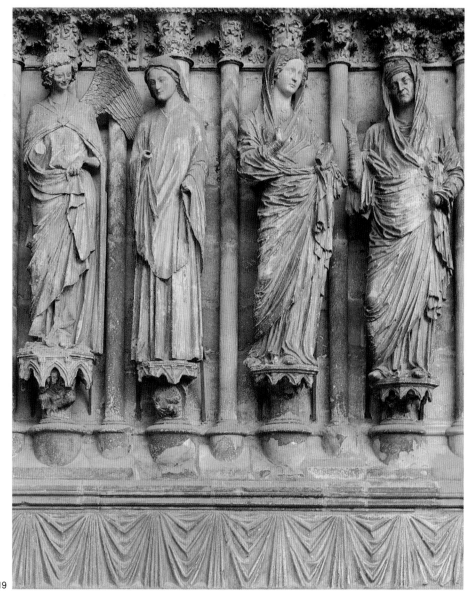

19

18. 성인들
대성당, 북쪽 문, 샤르트르, 1200년경.
품위 있고, 개성이 있는 이 조각상들을 보면, 고딕 조각가들은 로마네스크 조각가들보다 세부 묘사에 더 큰 관심을 기울였다는 사실을 알 수 있다.

19. 수태고지와 방문
대성당, 서쪽 정면, 랭스, 1220년경.
성모의 문의 일부인 이 문설주 조상은 성모의 일생 중 두 가지 사건을 묘사한 것이다. 조상의 양식에서 고전 조각에 대한 지식이 드러난다.

민들의 불안을 낳았으며 아미앵의 경우에 그러했듯이 몇몇 도시들을 파산시켰다. 그러한 사치는 비난의 대상이 될 수밖에 없었다. 쉬제르는 비용의 규모는 후원자가 그 물건에 매기는 가치를 반영한다고 말하며 그를 비난하는 사람들에게 응수했다.

또, 자신이 성 드니를 위한 수수한 제단을 계획했으나, 사치스럽게 장식하고자 하는 소망을 실현하는 데 필요한 금과 돌을 얻을 수 있도록 그 성스러운 순교자가 기적과 같이 개입하였다고 주장했다. 생 드니 재건축에 관한 쉬제르의 보고서는 미술에 대한 중세의 태도를 흥미진진하게 통찰할 수 있게 해준다.

그는 어떤 특정한 미술가나 건축가, 혹은 조각가에 대해 언급하지 않았다. 쉬제르는 자기 자신을 전체 계획을 관장하는 창조적인 세력으로 보았는데 그건 확실히 사실이었다. 쉬제르가 보고서에서 인용하기도 했던 건물의 명문은 자기 자신의 믿음을 위한 기도를 청하는 내용을 담고 있었는데, 그가 건물에서 가장 중요한 부분이라고 간주한 곳, 즉 조각으로 장식된 정면, 청동 문, 왕족의 무덤과 정면의 황금 제단에 새겨졌다.

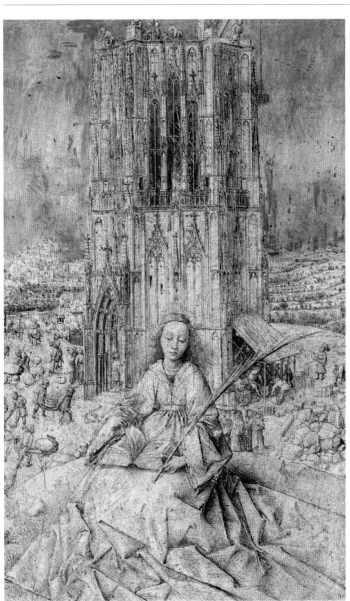

20. 안 반 에이크, **성녀 바르바라**
순수미술박물관, 안트베르펜, 1437년.
현대의 기계를 사용하지 않고 그렇게 큰 대성당을 짓는 것이 얼마나 거대한 사업이었는지, 그것과 관련된 문제가 얼마나 대단했는지는 금세 잊혀지고 만다.

21. 5월
대성당, 서쪽 정면, 아미앵, 1220년경.
이 부조는 고딕 대성당의 장식 세부에 일반적으로 사용하던 비종교적 주제인 월례 노동을 묘사한 일련의 장면들 중 하나이다.

이탈리아 반도의 통일은 로마 제국의 몰락과 함께 와해되었고 중세 이탈리아는 정치적으로 분열되었다. 고트족을 비롯한 침입자들의 자손과 비잔틴 황제들, 샤를마뉴 대제와 노르만인들은 이탈리아에서 정권을 확립하려 하였다. 그들의 궁극적인 목표는 로마와 기독교 유럽의 영적 지도력을 장악하는 것이었다.

로마는 대단한 회복력을 가지고 있음이 입증되었으나 이탈리아는 여러 문화의 영향을 받았다. 이것은 다양한 지역 미술 양식에 반영되었는데, 이 양식들은 차이가 있는 동시에 많은 공통점을 가지고 있기도 했다.

교황권의 부활

중세 이탈리아의 미술

북부 이탈리아의 로마네스크 양식

대주교 데시데리우스가 이탈리아 남부 몬테카시노와 산탄젤로에 도입한 첨두형 아치는 프랑스의 수도원 건축에 결정적인 영향을 주었다. 첨두형 아치는 시칠리아의 노르만인들이 사용했으나(제16장 참고), 봉건 영주들과 주교들이 독일의 황제들에게 충성했던 북부 이탈리아에는 거의 직접적인 영향을 미치지 못했다. 로마 제국의 중요한 중심 도시였던 다른 북부 이탈리아의 도시들처럼 밀라노에서도 초기 기독교 전통이 존속했다. 성 암브로시오가 직접 봉헌(386년)한 원래의 산 탐브로지오 교회는 독일 황제들의 대관식에 걸맞

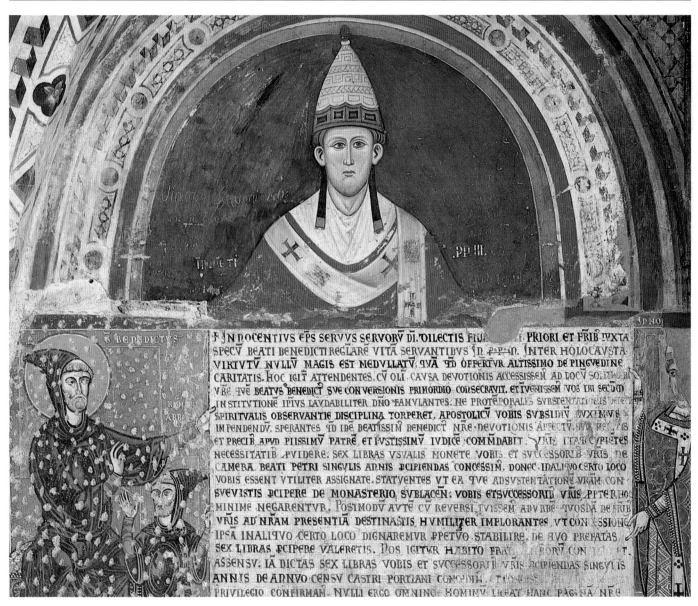

도록 9세기 이후 재건축되었다. 오래된 목재 지붕이 덮여 있던 신랑은 12세기에 값비싼 석조 늑재 교차 궁륭으로 교체되었다. 그러나 1200년 이전의 이탈리아에서는 석재 궁륭이 비교적 드물었고 목재 지붕의 오랜 전통이 지배적이었다. 롬바르드의 수도원에서는 보유하고 있던 성유물을 전시하기 위해 프랑스의 순례 교회가 택한 것과 다른 해법을 개발하였는데, 지하실 위에 내진을 올리고 초기의 바실리카 설계는 유지하는 것이었다.

장식은 성전(聖傳)을 통해 믿음을 강화하는 형상에 주력하였다. 또, 북부 이탈리아의 도시에서 늘어난 부로 조장된 새로운 독립 풍

조도 반영되었다. 한 예로, 베네치아는 지속적으로 자신들이 제국의 지배력으로부터 독립하였음을 주장했다. 베네치아인들은 산 마르코 대성당을 콘스탄티노플의 성 사도 교회 디자인에 기초하여 건축함으로써 자신들이 콘스탄티노플과 경제적, 문화적으로 연관되어 있음을 시각적으로 나타내었다. 토스카나에서는 대리석을 쉽게 구할 수 있었기 때문에 그곳에서는 본질적으로 초기 기독교적인 건축물에 어울리는 독특한 장식 양식이 나타났다. 피렌체의 산 조반니 세례당과 산 미니아토 교회는 마틸다 백작 부인(1046~1115년)의 후원을 받아 완공되었는데 그녀와 교황권과

의 제휴는 북부 이탈리아의 제국 권력을 한층 약화시켰다.

교황의 야심

800년, 샤를마뉴 대제의 대관식으로 유럽의 세속 권력과 종교 권력의 구분이 공고해졌다. 교황의 종교적 권위에 관한 논란은 거의 없었으나 그것이 성직자의 임명에까지 미친다는 생각은 12세기에 교황과 샤를마뉴의 후계자인 독일 황제들 간에 벌어진 논쟁의 주요 골자가 되었다. 교황권은 황제의 권한에 맞서 교회라는 기관을 세속적인 간섭에서 분리하는 것을 목표로 한 성직자와 수도원의 개혁을

1. 수비아코에 교서를 보여주는 교황 인노첸시오 3세
사크로 스페코, 아래층 성당, 수비아코, 13세기 초.
인노첸시오 3세는 모든 대주교들이 임명되기 전에 로마를 방문해야 한다는 조건과 십자가가 모든 제단에 필수적인 요소가 되어야 한다는 주장을 포함한 여러 가지 교회의 악습을 개혁하려 노력했다.

2. 대성당, 신랑
모데나, 1099년 착공(궁륭은 15세기).
롬바르드의 교회 설계자들은 지하실을 돋워진 내진의 아래에 둔다는 독특한 해법을 만들어내었다.

2

3

3. 산 제노 성당, 문
베로나, 1138년경.
산 제노 성당에 묘사된 시민의 힘을 나타내는 이미지, 즉 베로나의 문장을 시민들에게 넘겨주는 장면은 반원형 벽간이라는 문의 중요한 위치에 배치되어 있다. 성당 문의 측면에는 구약(오른쪽)과 신약(왼쪽)의 장면들을 묘사하는 부조가 새겨져 있다.

4. 빌리겔무스, 다니엘과 즈가리야
대성당, 모데나, 돌, 1100년경.
프랑스 로마네스크 조각가들이 더욱 장식적이고 이상화된 양식을 발전시키던 당시에 빌리겔무스(1099~1110년경에 활동)가 조각한 모데나 대성당의 조상과 부조 작품들은 독특하게도 그 형태가 견고하며, 표현이 풍부한 자세와 동작을 취하고 있다.

4

통해 독립을 꾀했다. 이러한 개혁에 황제의 전통적인 권리를 배제한 새로운 교황 선출 체제가 포함되었다. 교황의 선출은 주로 교황 피임명자들인 고위 성직자들의 작은 단체에 맡겨졌는데 이 단체가 추기경단의 토대가 되었다. 그러나 종교적 독립만으로는 충분치 않았다. 그것을 보장해줄 정치적 권력이 필요했던 것이다. 이 분야에 대한 교황의 야심이 교황청의 성격을 변화시켰다. 점점 세속 권력자들과 비슷해진 것이다. 비종교적인 분쟁을 중재해줄 공평한 심판으로서의 역할을 강조하며 유럽 정치판에서 교황권을 독립적인 세력으로 확립시킨 인노첸시오 3세(1198~1216

년)처럼, 성공하고자 하는 교황은 세속적으로 그리고 정치적으로 기민해질 필요가 있었다. 인노첸시오의 후임자들은 세속의 분쟁에 더욱 직접적으로 관여하게 되었다.

12세기와 13세기 동안 교황권의 부활로 로마는 중요한 행정적, 법적, 외교적 중심지가 되었고 로마 교황청의 새로운 직무를 처리할 교양 있는 성직자들이 그곳으로 몰려들었다. 지식인들은 교황의 새로운 역할을 장려하였고 선전 활동을 통해 교황의 지위를 강화했다. 가까이에 있는 가장 강력한 선전 도구는 **콘스탄티누스의 기진장(寄進狀)**이었다. 로마 황제였던 콘스탄티누가 313년에 직접 작성했다

는 이 문서는 교황이 교회 내에서 종교적으로 수위를 차지한다는 교황의 수위권(首位權)뿐만 아니라 이탈리아에서 교황이 정치적 권위를 가진다는 사실을 역사적으로 확인해주었다. 이 문서는 콘스탄티누스 황제가 기적적인 나병 치유에 대한 보답으로 교황 실베스터 1세에게 작성해 주었다고 전해졌다. 그러나 이 기진장은 후대에 이르러 8세기에 제작된 위조품으로 밝혀졌다. 출처가 의심스러운 이 이야기는 교황의 힘을 나타내는 강력한 이미지를 제공했다. 콘스탄티누스에서 교황으로 이어지는 정치적 권위의 연속성은 라테란 궁(중세 시대에 교황의 관저로 사용되던 곳) 앞에

5. 포르미스의 산탄젤로
산타 마리아 카푸아 베테레 성당, 1075년경 완공.
몬테카시노의 베네딕트회 수도원에서 직접적으로 영향을 받은 이 성당의 외관은 기독교 서유럽에서 첨두형 아치를 사용한 또 다른 초기의 표본 중 하나이다.

6. 산탐브로지오 성당, 내부
밀라노, 12세기.
이탈리아 로마네스크 건축물에 존속했던 로마적인 특징은 전통의 연속성을 반영한 것이었다.

7. 세례당
피렌체, 11세기부터 13세기까지.
1059년에 봉헌된 이 세례당은 8각형 계획으로, 훨씬 더 오래된 건축물을 기초로 하여 지은 것이다. 세련된 둥근 아치는 고전적인 기둥으로 지탱되고 있다. 상감 대리석 장식은 토스카나 로마네스크 양식의 독특한 특징이었는데, 후대 건축물의 발달에 좋은 본보기가 되었다.

5

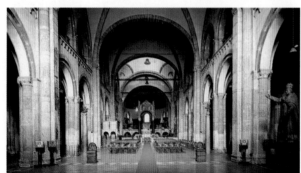

6

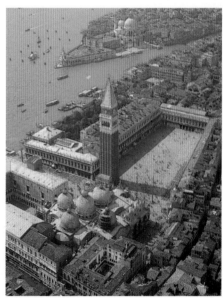

8

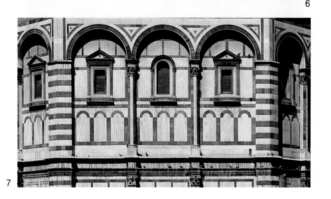

7

8. 산 마르코 대성당
베네치아, 1093년 착공
베네치아인들은 대성당을 비잔틴 원형에 근거하여 설계함으로써 콘스탄티노플과의 경제적 문화적 연계를 시종일관 강조하였다.

성 베드로의 후계자로서의 교황의 종교적 권위는 중세에는 그다지 심각한 도전을 받지 않았으나 세속적 권력이 뒷받침되지 않으면 종교적 권위를 강하게 실행시킬 수 없다는 사실이 판명되었다. 313년에 제작되었다고 알려졌으나, 사실은 8세기에 만들어진 위조 문서였던 콘스탄티누스의 기진장은 교황에게 그러한 자격을 부여해주었다. 기진장의 기초를 형성하고 있는 전설은 콘스탄티누스 대제가 나병에서 기적적으로 치유되었다는 내용이 핵심이었다. 이교도

콘스탄티누스의 기진장

의사에게서 순결한 아이들의 피로 씻으라는 조언을 받았던 콘스탄티누스 대제는 성 베드로와 성 바울이 교황 실베스터가 치료해줄 것이라고 말하는 꿈을 꾸었다. 교황이 그를 만나러 오면서 두 성인의 초상화를 가지고 왔고, 콘스탄티누스는 즉시 그 두 성인을 알아보았다. 세례를 통해 치유된 황제는 교회 내에서의 교황의 수위권(首位權)과 이탈리아 내에

의 정치적 권위를 보장하였다.

15세기의 이탈리아 인문학자인 로렌초 발라는 1440년에 출판된 유명한 소논문 『콘스탄티누스의 기진장으로 믿어진 선언의 허구성에 대하여』에서 그 문서가 위조된 것이라는 사실을 밝혔다. 콘스탄티누스 대제의 에피소드는 사실의 확인이라는, 시각적인 형상에 부여된 힘을 예증한다. 콘스탄티누스 대제는 초상

화에서 두 성인의 얼굴을 알아보았고, 이것으로 그 프레스코화 자체의 진실성이 재확인되었다. 이는 중세의 정치판에서 미술이 담당했던 중대한 역할을 강조하는 것이었다.

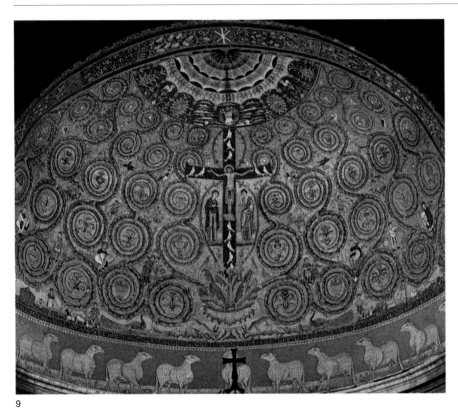

9

11. 산 클레멘테 성당, 내부
로마, 1130년 이전.
상당 부분이 바뀌긴 했지만, 산 클레멘테에는 아직도 스콜라 칸토룸 (schola cantorum)과 포석이 남아있다. 오래된 대리석 조각으로 만들어졌으며 고전주의 로마의 표본에서 영감을 받은 이 오푸스 알렉산드리움 포석은 12세기 기독교 로마의 중요한 특징이었다.

11

10

9. 십자가의 승리
산 클레멘테 성당, 로마, 앱스 모자이크, 1130년경.
모자이크의 사용은 또 다른 초기 기독교 전통의 부활이며, 또한 앱스 전체에 그려져 있는 아칸서스 잎 모양의 소용돌이 무늬는 후기 제정 로마와의 연관성을 강조하는 요소였다.

10. 콘스탄티누스 대제에게 성 베드로와 성 바울의 초상화를 보여주는 교황 실베스터 1세
바실리카, 산 피에로 아 그라도(피사). 프레스코. 11세기.

있는 일단의 고대 조각상으로 한층 더 강화되었는데, 그중에는 콘스탄티누스 대제의 조각상으로 잘못 생각되었던 마르쿠스 아우렐리우스의 기마상이 포함되어 있었다.

로마의 부활

그러나 교황권이 새로 얻은 권력을 가장 극적으로 표출하기 위해 계획한 것은 로마 자체의 부활이었다. 야만인들의 침략과 제국의 몰락으로 로마는 과거의 영화가 엿보이는 폐허 한 가운데 자리 잡은 작은 시골 도시로 전락했다. 로마는 부활한 권력에 적합한 이미지가 전혀 아니었다. 그런 까닭에 교황권은 종교적

개혁과 동시에 로마의 외관을 재건하려는 노력을 기울였다. 쉬제르 대수도원장이 북부 유럽에 혁신적인 건축 양식을 도입하던 바로 그 시기에, 로마의 교황들은 콘스탄티누스 대제의 교회 디자인과 장식을 부활시키고 있었다. 그 차이는 극명했다. 교황권도 모험심이 없지 않았으나 의도적으로 제국의 과거를 부활시켜 교회의 세속적·종교적 권위를 강조하려 했다. 산 클레멘테는 전형적인 이 시기의 교회이다. 설계와 입면도 면에서 일반적인 초기 기독교 바실리카를 따르고 있으며 제국과의 관련성은 이 교회의 **오푸스 알렉산드리움** (opus alexandrinum) 포석과 엡스의 모자이

크로 강화되었다. 로마의 상황에서 앱스 모자이크의 비잔틴적인 이미지는 교황이 성 베드로와 서유럽 황제들의 유일한 계승자라는 주장을 확인하는 것이었다.

엡스를 〈성모의 대관식〉 모자이크로 장식한 산타 마리아 인 트라베레에서 제국의 이미지는 한층 강조되었다. 인노첸시오 3세는 성 베드로 성당의 기존 엡스 모자이크를 기증자가 아니라 교황 제도를 의인화시킨 모습으로 자신을 나타낸 모자이크(현재는 소실)로 교체함으로써 교황권의 종교적 패권을 강조했다. 명문에서는 성 베드로 성당을 모든 교회의 어머니로 언급했는데 이 직함은 이전에

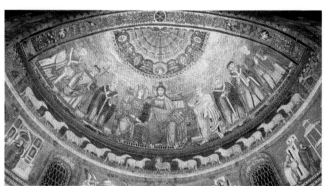

12

12. 성모의 대관식
산타 마리아 인 트라스테베레 성당, 로마, 앱스 모자이크, 1140년경.
중심에 있는 하나님의 어린양을 둘러싼 양들은 전통적으로 사도들을 나타내는 기독교 상징물이었다. 그러나 천상의 옥좌에 앉은 그리스도와 성모는 지상에서 가지는 그들의 지고한 권위를 더욱 직접적으로 상기시켜 주는 이미지였다.

13. 야코포 토리티, 성모의 대관식
산타 마리아 마죠레 성당, 로마, 앱스 모자이크, 1294년경.
최초의 프란체스코 수도회 출신 교황이었던 니콜라스 4세는 성모를 극진히 섬겼는데, 이는 그가 성모의 대관식 이미지를 주문하였다는 사실에 잘 반영되어 있다. 소용돌이 모양의 아칸서스 잎 속에 그려져 있는 다른 새들과 마찬가지로 펠리컨과 공작은 특별한 의미가 있었다. 이 새들은 십자가 위에서 돌아가신 그리스도의 희생과 불사를 상징하였다.

14. 산타 마리아 인 코스메딘 성당, 내부
로마, 1123년경.
화려하게 장식된 로마의 새 교회들은 회복되고 있는 교황권의 부를 시각적으로 나타내었다.

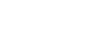

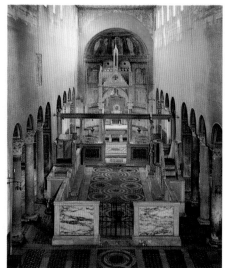

14

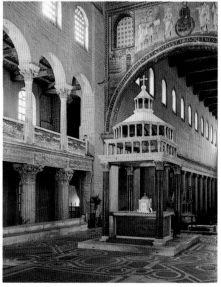

15. 산 로렌초 푸오리 레 무라 성당, 신랑
로마, 1200년경 착공.
이 성당을 확장하는 데 전념했던 교황 호노리우스 3세(1216~1227년)는 신랑을 추가하였는데, 이 신랑은 근처의 로마 유적지에서 가지고 온 고전주의 대리석으로 지어졌다.

13

15

는 전통적인 교황의 소재지, 산 조반니 라테라노에 붙여졌던 것이다. 인노첸시오 3세는 성 베드로 성당으로 초점을 이동시켜 당대의 교황권과 첫 번째 교황, 성 베드로와의 연관성을 신중하게 강조했다.

13세기 후반의 로마

13세기 후반에 이르자, 교황권의 독립성은 다시 한 번 위협받았다. 교황의 재산이 대단히 부족했던 이 시기에 이탈리아인 교황들은 잇달아 로마의 외관을 개장하려 했다. 당시의 경제적이고 정치적인 현실을 숨기려는 시도에서 부와 권력의 이미지를 조장한 것이다.

이들 교황과 추기경들의 후원은 겉치장과 사치의 극에 달했는데, 이는 로마 제국이 몰락한 이래 볼 수 없었던 것이었다. 교황권은 다시 한 번 적당한 주제를 찾고자 근원으로 돌아갔다. 로마에 있는 고대 후기의 사료들은 교황 니콜라스 4세(1288~1292년)의 산 조반니 인 라테라노 교회와 산타 마리아 마죠레의 앱스 장식에 영감을 주었다. 니콜라스 4세는 최초의 프란체스코 수도회 출신 교황으로(제19장 참고) 수수함을 선호하여 초기 기독교 로마 제국주의의 양식을 채택하였다는 사실에서 그가 정치적 권력에 부여했던 가치를 짐작할 수 있다. 성모의 대관식 이미지는 12세

기에 로마에서 대중화되었으나 니콜라스가 주문한 이미지는 금을 사용하였으며 등장인물들의 수가 많아 훨씬 더 화려했다. 금색의 별이 점점이 박혀 있는 푸른 만돌라는 천국과 같은 배경을 강조했다. 프란체스코 수도회의 성인들, 성 프란체스코와 파도바의 성 안토니오를 그림에 포함했다는 사실에서 그 작품의 현대성을 엿볼 수 있다.

보니파스 8세

교황 보니파스 8세(1294~1303년)는 교황의 국고를 다시 채우고 종교적 권위를 거듭 주장하기 위해 첫 번째 성년(聖年)(1300년)을 선포

16

16. 아르놀포 디 캄비오, **제단의 닫집**
산타 체칠리아 인 트라스테베레 성당, 로마, 대리석, 1293년.
피렌체에서 석공장으로 훈련을 받은 아르놀포 디 캄비오(1245~1302년경)는 로마에 마련되어 있는 일을 맡았다. 고전주의에서 영감을 받은 그의 양식에는 고딕적인 세부 요소도 역시 포함되어 있었는데, 이는 교황청의 국제적인 성격이 반영된 결과였다.

17. 카발리니(피에트로 데 체로니), **성모의 탄생**
산타 마리아 인 트라스테베레 성당, 로마, 모자이크, 1290년대 초.
이전의 중세 모자이크 장인들과는 달리, 카발리니(1273~1321년 활동)는 인물과 배경 묘사에 사용할 더욱 사실주의적인 양식을 만들어내려 시도하였다.

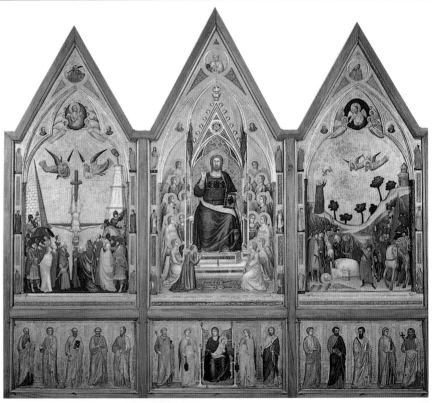

18

17

했고 로마를 방문하는 순례자들에게 특면장을 주었다. 보니파스 8세는 교황권의 힘을 나타내는 직접적인 이미지를 중시했으며 대규모 청동 조상을 만드는 고대의 전통을 부활시켰다. 그는 라테란에 필요한 새로운 대성전 발코니를 주문하고 아르놀포 디 캄비오에게 성 베드로의 청동 조상을 제작하도록 했다. 또한 자신의 조상을 세워 업적을 기념해야 한다고 주장했다. 보니파스 8세의 추기경들은 교황청에 곁치장을 더했다. 그의 조카였던 야코포 스테파네시 추기경은 성 베드로 성당에 놓을 작품들을 주문했는데, 그중에는 조토의 〈나비첼라〉 모자이크와 대제단의 제단화가 포함되어 있었다. 제단화에는 교황의 예복을 차려입은 성 베드로가 묘사되어 베드로의 성전(聖傳)이 가진 최고의 권위를 뚜렷이 상기시켜 주었다. 그의 형제인 베르톨도 스테파네시는 산타 마리아 인 트라스테베레의 모자이크 작품들을 주문했는데 이 작품들에는 고대 로마 후기의 모자이크 장인들이 사용했던 회화적 구성법과 사실주의에 대한 높아진 관심이 드러나 있다. 즈나 숄레와 같은 외국인 추기경들은 전통적인 건축물에 고딕 양식의 세부를 도입하였다.

건축과 미술 영역에서의 노력에도, 교황권의 정치적, 경제적인 현실은 곧 명백해졌다. 프랑스와 영국 간의 불화에 교황이 간섭했는데 이 일로 교황의 권위가 심각하게 손상되었다. 교황권이 유럽의 정치판에 개입하고 반복적으로 세속 군주들을 종교적 권위에 굴복하게 만들려 하자 분쟁이 일어날 수밖에 없었다. 로마에서는 서로 다른 정치 세력에 충성을 바치는 추기경들 간에 당파적 반목이 벌어졌고, 이로 인해 교황 클레멘스 5세(1305~1314년)는 로마에서 쫓겨나 아비뇽에 교황청을 수립(1309년, 제20장 참고)하게 되었다. 14세기 중반까지 교황권은 프랑스 군주의 지배를 받았고, 로마는 다시 쇠퇴하였다.

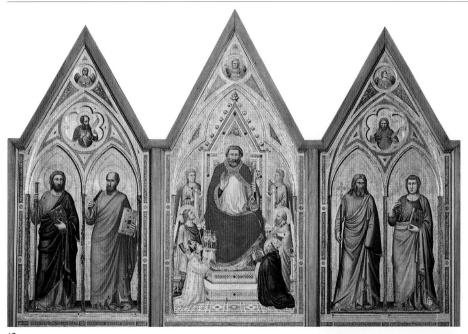

19

20

21

20. 아르놀포 디 캄비오, 보니파스 8세
오페라 델 두오모박물관, 피렌체, 대리석, 1300년경.
완고하고, 위압적으로 보이는 이 조상은 교황의 권위를 강화하도록 계획된 것이다.

21. 아르놀포 디 캄비오, 성 베드로
바티칸, 청동, 1296년경.
청동 기념 조상의 고전 전통을 되살려 제작된 이 작품의 입체성, 얼굴의 생김새와 옷 주름의 양식은 남아있는 고대 로마의 조각품에서 영감을 받은 것이다.

18과 19. 조토(추정작)
스테파네시 제단화, 회화관, 바티칸, 패널, 1320년대 후반.
이 양면 제단화는 성 베드로 성당의 신도들과 뒤쪽의 앱스에 있는 교황단, 모두가 볼 수 있도록 계획된 것이다. 주문자인 추기경 야코포 스테파네시는 성 베드로에게 그림을 바치는 모습으로 묘사되어 있는데, 성 베드로가 입은 교황의 예복은 베드로의 성전(聖傳)이 가지는 권위를 명확하게 상기시켜 준다.

중세
: 새로운 지평

12세기와 13세기에 탄생한 새로운 교단은 서구 기독교 사회에 새로운 조형 언어와 건축 언어를 보급하는 데 결정적인 역할을 하였다.

12세기 중반경, 북부 프랑스에 있는 교회에서는(전 장의 연대표와 제17장 참고) 일반적으로 고딕 미술이라고 알려진 양식의 첫 번째 전조가 이미 나타나고 있었다. 사실, '고딕 미술'이라는 용어는 르네상스 시기에 만들어졌으며 부정적인 의미가 함축되어 있었다. 프랑스에서 사용된 새로운 건축 기술은 13세기 초반, 알프스 너머까지 퍼져 나갔다. 이 기술을 주로 퍼트린 단체들 중 하나는 시토 수도회였다. 창설자인 클레르보의 성 베르나르의 사상에 근거한 시토 수도회의 교리는 검소함과 회복된 엄격함에 기초를 두고 있다. 대조적으로, 생 드니 대수도원장인 쉬제르가 이끌었던 클뤼니 수도회의 규율은 엄격하지 않았다.

북부 유럽에서는 고딕 건축물이 혁신성과 대담성을 이루어냈으나 이탈리아에서는 그렇지 못했다. 이탈리아에서는 두 개의 탁발 수도회, 프란체스코 수도회와 도미니크 수도회가 큰 영향을 미쳤다. 아시시에 있는 프란체스코 성당은 로렌체티와 시에나의 마르티니, 치마부에와 피렌체의 조토와 같은 화가들이 수많은 조수를 거느리고 모여들었던 특별한 장소가 되었다.

그 후 이탈리아는 자유 도시국가와 거대한 무역 가문의 주도에 힘입어 건축과 장식 분야에 충격을 주는 새로운 자극을 받았다. 한편 14세기 프랑스와 영국에서는 품위 있고 장식적인 궁정 양식이 번성했다.

	1050	1100	1150	1200	1220	1240	1260	1280	1300	1320	1340	1360	1380	1400

프랑스와 북유럽

1090~1153 | 클레르보의 성 베르나르
1098 | 시토 수도회의 설립
1183 | 콘스탄츠의 화의(和議)
1216~1270 | 앙리 3세
1226~1270 | 루이 9세
1245 | 웨스트민스터 사원
1245~1248 | 생트 샤펠, 파리
1258 | 노트르담 사원, 파리
1272~1307 | 에드워드 1세
1285~1314 | 필립 4세
1309 | 아비뇽의 교황청
1340 | 시모네 마르티니, 아비뇽에서 활동
1300~1334 | 장 퓌셀, 파리 체류
1327~1377 | 에드워드 2세
1330 | 글로스터 대성당
1337~1453 | 백년 전쟁
1347~1378 | 황제 카를 4세
1350 | 교황 공관, 아비뇽
1356 | 토마소 다 모데나, 카를슈타인에서 활동
1377~1399 | 리처드 2세

북부 이탈리아

1093 | 산 마르코 대성당, 베네치아
1218 | 팔라초 델라 라지오네, 파도바
1260 | 성 안토니오 성당, 파도바
1303~1306 | 파도바에 있는 조토의 프레스코화
1310~1447 | 밀라노의 비스콘티
1326~1379 | 토마소 다 모데나, 트레비소, 볼로냐에서 활동
1340 | 도제 궁(宮), 베네치아
1369~1384 | 알티키에로, 베로나와 파도바에서 작업
1386 | 밀라노의 대성당

중부와 남부 이탈리아

1060 | 캄포 데이 미라콜리, 피사
1181~1226 | 아시시의 성 프란체스코
1208 | 포사노바 대수도원
1215 | 제4차 라테란 공의회
1215~1284 | 니콜라 피사노, 볼로냐, 루카, 피사, 피스토이아, 피렌체, 시에나, 페루자, 로마에서 활동
1216 | 팔라초 델 카피타노, 오르비에토
1226 | 시에나 대성당
조반니 피사노, 피사, 피스토이아, | 1248~1314 성당
프라토, 시에나, 페루자에서 활동
성 프란체스코 성당, 아시시 | 1253
두치오 디 부오닌세냐, 피렌체, 시에나, 아시시에서 활동 | 1255~1318
보나벤투라, 프란체스코 수도회의 규약을 재정리함 | 1260
치마부에, 피사, 피렌체, | 1272~1290
아레초, 아시시, 로마에서 활동
산타 마리아 노벨라 성당, 피렌체 | 1279
피에트로 로렌체티, 피렌체, | 1280~1348
아레초, 시에나, 아시시에서 활동
시모네 마르티니, 아비뇽, 시에나, | 1284~1344
아시시, 오르비에토, 나폴리에서 활동
치마부에, 산타 트리니타 마돈나 | 1285
1285~1348 | 암브로지오 로렌체티, 피렌체와 시에나에서 활동
1290 | 오르비에토 대성당
1290~1348 | 안드레아 피사노, 피렌체, 피사, 오르비에토에서 활동
1293 | 팔라초 데이 프리오리, 페루자
1298 | 팔라초 푸블리코, 시에나
1299 | 대성당과 팔라초 델라 시뇨리아, 피렌체
1310 | 조토 : 오니산티 마돈나
1310~1330 | 로렌초 마이타니 : 오르비에토 대성당의 파사드
1320~1330 | 산타 크로체 성당의 바르디 예배당과 페루치 예배당, 피렌체
1334 | 조토 : 피렌체의 종탑
1339~1348 | 바르톨로메오 디 까몰리, 팔레르모에서 활동
1345 | 바르디와 페루치 은행 파산
1367 | 스페인 예배당의 프레스코화, 피렌체

12세기에 교회가 누린 번영과 점점 확산되는 세속화 경향은 그리스도와 사도들이 신약성서에서 표현했던 청빈과 영성과는 현저하게 다른 것이었다. 수도회의 개혁자들은 **사도적인 삶**(vita apostolica)을 더욱 유사하게 모방하여 실천하는 새로운 공동체에서 순수함을 찾으려 하였다. 이들 중 최초의 단체는 클뤼니의 사치스러움에 반발하여 창설된 시토 수도회(1098년)이다. 그들은 사회의 유혹에서 벗어나기 위해 외딴 지역에 수도원을 짓고 양을 키우면서 우유, 치즈, 양고기, 나무, 양피지나 비료 같은 기초적인 필수품을 얻었다. 쉬제르 대수도원장과 동시대 인물인 클레르

중세의 개혁 움직임

프란체스코 수도회와 도미니크 수도회의 미술

보의 성 베르나르(1090~1153년경)의 영향을 받은 시토 수도회는 12세기 정치계와 교회를 좌우하는 유력한 세력이 되었다. 시토회 수도원들은 시토에 있는 모(母) 수도원의 직접 지배 아래 있었고, 수도원장들은 3년마다 열리는 수도원 총회(입법 회의)에 참석하게 되어 있었다. 이러한 혁신적인 중앙 통제 체계는 규범을 유지하는 데 너무나 효율적인 것으로 밝혀져 제4차 라테란 공의회(1215년)에서는 시토 수도회를 모든 종교 교단의 재편에 모범으로 삼도록 강제했다.

성 베르나르는 수도원의 과도함을 앞장서 비난했다. 그는 귀중한 성유물의 거래로

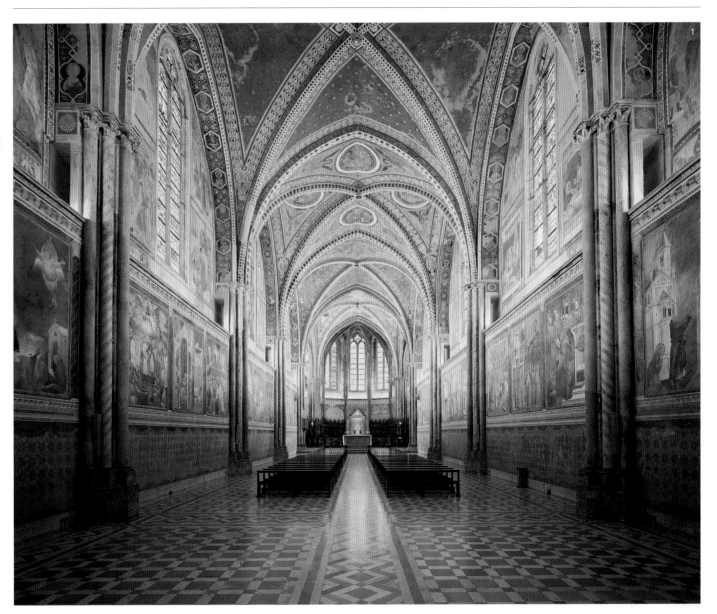

발달한 무역과 순례 여행의 상업적 측면, 그리고 수도원 건축물의 구조와 장식으로 부를 엄청나게 과시하는 풍조를 비난했다. 시토회의 대수도원장들은 사치와 화려함을 거부하고 동쪽 끝 부분이 사각으로 되어 있고 성물이 안치될 회랑이 없는 단순한 라틴 십자가 형태의 수도원 설계를 채택했다. 교회의 파사드와 문에는 의도적으로 정교하게 조각된 장식을 사용하지 않았다. 시토 수도회는 제3차 클뤼니 수도원 성당에서 사용된 이후 대중화된 첨두형 아치를 채택하였으나 그것은 트리포리움이나 계랑(階廊)이 생략되기도 하는, 단순히 입면을 강조하기 위해서였다. 이러한

획일적인 내부는 경쟁의 여지를 남기지 않았으며, 고도로 조직화된 교단 체계를 나타내었다. 시토 수도회는 수도원 건축물을 통해 초기 기독교의 순수함과 영성의 회복을 표현하고자 의식적으로 노력했고, 그래서 고딕 대성당에서 사용되었던 규모와 사치스러움을 나타내는 이미지를 삼갔다. 이것은 **사도적인 삶**을 따르는 후대의 추종자들에게 훌륭한 본보기가 되었다.

시토 수도회의 영향

시토 수도회의 개혁은 수도원 생활을 겨냥한 것이었으나 **사도적인 삶**이 가진 매력은 사회

모든 계층의 사람들에게 영향을 미쳤고 카타르파(Cathars)와 겸비파(Humiliati, 謙卑派)와 같은 평신도들의 종교 운동이 일어나게 하였다. 평신도의 설교를 금지하는 법을 위반하고 청빈에 대한 메시지를 전달하는 그러한 종교 단체들은 교황의 권위를 위협했고, 그래서 그들은 이단으로 파문당했다(1184년). 그러나 평신도들의 신앙 부흥 운동은 너무나 강력하였기 때문에 곧 성 프란체스코(1181~1226년경) 와 성 도미니크(1170~1221년)라는 그들의 옹호자가 나왔다. 부유한 아시시 상인의 아들이었던 성 프란체스코와 그의 추종자들은 청빈과 설교, 박애의 복음주의적인 삶에

1. 성 프란체스코 성당, 상층 성당의 내부
아시시, 1228년에 창건됨.
프란체스코 수도회의 설계와 장식의 전형인 이 대성당의 내부는 새로운 수도원 교단의 이상을 시각적으로 나타내었다.

2. 대수도원 성당, 신랑
포사노바, 1208년에 봉헌됨.
시토 수도회의 건축물은 의도적으로 조각 장식을 피하고 첨두형 아치로 연결된 입면을 채택하였다.

3. 대수도원 성당
포사노바, 1208년에 봉헌됨.
시토 수도회 개혁가인 클레르보의 성 베르나르는 부를 지나치게 과시하는 특징을 가지고 있었던 동시대 수도원 건축물을 앞장서서 비난한 인물이었다.

3

2

5

4. 산타 마리아 노벨라 성당, 신랑
피렌체, 1279년 착공.
이탈리아의 프란체스코 수도회나 도미니크 수도회는 동시대의 건축가들이 프랑스에서 개발한 첨두형 아치의 구조적인 잠재력에는 전혀 관심이 없었다.

5. 산타 크로체 성당, 신랑
피렌체, 1294~1295년 창건됨.
이탈리아 프란체스코 수도회와 도미니크 수도회의 엄청난 인기는 건축의 급속한 발전을 고무하였다.

찬성하여 개인적, 공공적 재산을 모두 버렸다. 그들을 교황의 권위에 복종시켜야 한다고 주장했던 교황 인노첸시오 3세는 결국 그들의 생활 방식을 공식적으로 승인(1210년)하였다. 프랑스의 카타르파를 개종하기 위해 조직된 단체인 도미니크 수도회는 1216년 교황의 승인을 받았다. 이 교단 역시 물질적인 부를 거부했다. 탁발(구걸) 수도회에 대한 교황의 지지로 교회는 평신도의 영성(靈性)이 증가하였다는 사실을 인지하게 되었다. 두 수도회 모두 종교를

더욱 이해하기 쉽게 만드는 것을 목표로 했다. 도미니크 수도회는 교육의 중요성을 강조함으로써 그 목표를 뒷받침하였다. 성 토마스 아퀴나스와 다른 신학자들을 통해 그들이 13세기의 지적 생활에 끼친 영향은 막대하였다. 프란체스코 수도회도 역시 지적으로 활발하였으나 그리스도의 인성(人性)을 강조하는 그들의 교리가 더욱 대중적인 호소력을 가지고 있었다. 이 교단은 눈부시게 성장하였다(1380년까지 유럽 전역에 1,500개의 수도원과 90,000명의 탁발 수사들이 생겨났다). 재산의 공공 소유라는 개념은 도미니크 수도회에서

는 전혀 문제가 되지 않았으나 프란체스코 수도회에서는 딜레마였다. 성 프란체스코가 사망한 이후, 재산의 공공 소유를 금하는 규율이 느슨해져 공공의 재산을 인정한 대다수의 수도(修道)파와 프란체스코회의 궁핍을 더욱 엄격하게 해석하여 이를 받아들이지 않은 소수의 엄수(嚴守)파 간의 사이가 틀어졌다.

탁발 수도회의 성당

새로운 수도회는 새로운 이미지가 필요했다. 시토 수도회는 세속적인 유혹으로부터 멀리 떨어졌으나 탁발 수도회의 성당은 도시 중심에 자리 잡고 있었고, 그들의 교리는 새로운

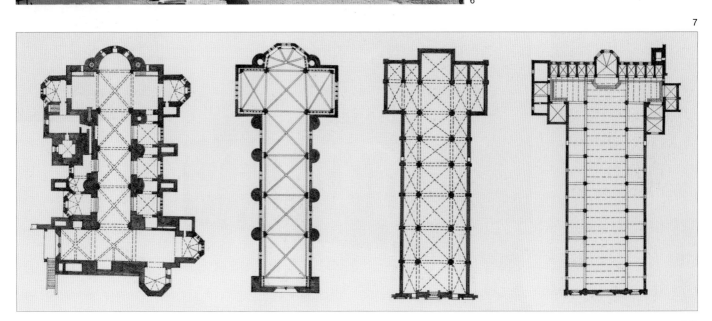

6. 성 프란체스코 성당
아시시, 1228년에 창건되고 1253년에 봉헌됨.
시토 수도회를 본받아 새로운 탁발 수도회들은 복잡함과 과다함을 거부하였다. 성 프란체스코 자신은 재산의 개인적 · 공공적 소유를 거부하였으나 이러한 이상은 프란체스코 수도원 운영 과정에서 비현실적인 것으로 판명되었다.

7. 이탈리아에 있는 프란체스코회 성당과 도미니크회 성당의 설계도.
왼쪽부터 오른쪽으로,
하층 성당, 성 프란체스코 성당(아시시)
상층 성당, 성 프란체스코 성당(아시시)
산타 마리아 노벨라 성당(피렌체)
산타 크로체 성당(피렌체)

6

7

도시 주민들을 직접 겨냥한 것이었다. 그럼에도 수도사들은 시토회 수도회가 겪은 것과 같은 문제에 직면하였다. 바로 자신들의 세력은 반영하고, 교단이 멀리하는 사치스러운 생활 방식을 피한 건축물을 어떻게 설계할 것인가의 문제였다. 그 해결책은 커다란 규모와 단순함이었다. 그들은 이탈리아에서 유행하고 있던 정교한 로마네스크 양식과 동시대 북부 유럽의 복잡한 고딕 건축물 모두를 거부하였다. 탁발 수도회는 시토 수도회를 본받아 윗부분이 사각형이거나 각진 예배당이 있는 단순한 라틴 십자가 설계를 채택하였다. 교회의 의식적 기능 때문에 파도바의 성 안토니오 순

례 성당에 있는 회랑처럼 더욱 정교한 설계가 필요한 상황에서도 그들이 목표로 한 것은 단순함이었다. 시토 수도회처럼 그들도 정교하게 장식된 문을 만들지 않았으며 시토 건축물의 장식 없는 외관, 첨두형 아치, 이 층으로 된 실내 입면, 늑재 궁륭과 란셋창과 같은 양식적 특징을 차용하였다.

이런 식으로 시토, 프란체스코, 도미니크 수도회의 단순한 종교적 건축물과 대성당에 구현된 부와 권력의 이미지는 구별되었다. 이탈리아에서 사용된 첨두형 아치는 일반적으로 고딕 양식의 요소로 설명되지만 탁발 수사들은 첨두형 아치의 구조적 잠재력을 이용하

는 데는 전혀 관심이 없었다. 프랑스 고딕에서 나타난 수직성의 강조도 마찬가지로 탁발 수도회의 건축물에서는 나타나지 않았는데, 이는 과도한 높이를 비난한 성 베르나르의 영향이었다. 1260년 프란체스코 수도회의 법령에서는 주 제단 위를 제외한 다른 곳에는 석재 궁륭을 사용하면 안 된다고 정하였다. 두 수도회 모두 시토 수도회 건축물의 특징을 이용하기는 했지만 시토의 일률성은 받아들이지 않았다. 지역의 건축 자재를 이용하고 지역의 전통을 고수하는 것이 도시에 근거를 둔 이 수도회에는 중요했다. 대중을 끌어들여야만 수도회가 성공할 수 있었기 때문이다. 볼

8. 성 프란체스코 성당
볼로냐, 1236년 착공.
이 성당에는 이탈리아에서는 드물게 부연부벽이 사용되었다. 이 성당의 벽돌을 사용한 간소하고 단순한 외관이 독특하다.

9. 성 안토니오 성당
파도바, 1260년경 착공.
근처에 있는 베네치아의 돔형 건축물에서 영감을 받은 성 안토니오 성당의 설계자는 그 지방에서 쉽게 알아볼 수 있는 권위의 이미지를 차용하였다.

8

9

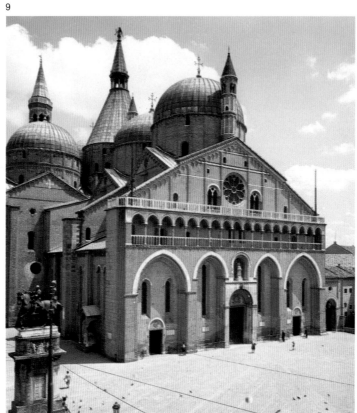

10

10. 그리스도의 목회
성 프란체스코 성당, 상층 성당, 아시시, 앱스, 1275년경.
스테인드글라스 창문에는 벽에 그려진 프레스코화의 주제가 이어서 묘사되어 있다.

로냐에 있는 성 프란체스코 성당은 지역의 다른 많은 교회와 마찬가지로 벽돌로 지어졌다 (파도바에 있는 성 안토니오 성당은 베네치아 건축물에서 그 기원을 찾을 수 있다). 프란체스코회 성당과 도미니크회 성당의 건축적 유사성은 두 수도회의 공통적인 종교적 이상을 반영했기 때문에 생겨난 것이며 두 수도원의 다른 목적과 방법은 각각의 독특한 장식 계획으로 표현되었다.

아시시의 성 프란체스코 성당

아시시의 성 프란체스코 성당은 수도회 총회장이 건축을 의뢰하고 기부금으로 자금을 댄

건축물로, 프레스코화(1280년대와 그 이후에 그려짐)로 장식되어 있다. 모자이크 대신 프레스코화를 선택한 것은 사치를 피하려는 탁발 교회의 욕구를 반영한 또 하나의 예이다. 수도원 자체에서 고안해낸 장식 계획은 이미지 면에서나 연출 면에서 프란체스코 미술의 선례가 되었다. 전통과 혁신이 혼합되어 새로운 교리를 강조하고 믿음이 지속되도록 강화시키는 이미지가 탄생하였다.

신랑 장식에는 성서의 장면이 일반적으로 사용되었으나 이 성당에서는 성 프란체스코의 일생을 그린 장면들이 상층 교회 신랑의 가장 돋보이는 공간을 채웠다. 그리고 성 프

란체스코의 사망 장면과 십자가를 나란히 놓아 그리스도의 삶을 모방하려는 성 프란체스코의 소망을 강조하였다. 첨두형 아치는 새롭게 개혁된 종교를 나타내는 건축적 상징물이었다. 그것의 중요성은 성 프란체스코가 교황을 만나는 장면을 그린 프레스코화들로 강조되었다. 첫 번째로 성 프란체스코는 둥근 아치 아래에서 인노첸시오 3세에게 그의 삶의 방식을 승인해 달라고 요구한다. 두 번째로 그는 첨두형 아치 아래에서 공식적으로 승인받은 교단의 창설자의 자격으로 호노리우스 3세 앞에서 설교를 한다. 새로운 프란체스코 양식은 이교도적인 고대, 그리고 당대의 부와

12. 조토, 호노리우스 3세 앞에 선 성 프란체스코
조토는 첨두형 아치와 별이 점점이 박힌 궁륭을 사용하여 성 프란체스코 성당 건축물 자체와 그 장식을 의도적으로 나타내었다.

11

11. 상층 성당 기둥 사이의 장식
성 프란체스코 성당, 아시시, 프레스코, 1290년대로 추정.
위쪽 : 아담과 이브의 추방과 일생(소실됨)
중간 : 이삭과 야곱, 그리고 이삭과 에서
아래쪽 : 프란체스코 규율의 승인, 불수레의 환상, 그리고 레오네 수사의 환상.
상층 성당 신랑의 벽은 장식을 위해 세 부분으로 나누어졌다. 위쪽의 두 부분은 구약과 신약성서의 내용으로 채워졌는데, 그림들은 관습에 따라 신랑을 사이에 두고 서로 마주 보게 그려졌다. 가장 눈에 잘 들어오는 자리에는 성 프란체스코의 생애를 그린 장면이 배치되어 있다.

연관되어 있었던, 둥근 아치를 사용한 이전의 건축물을 대신하였다. 기독교적이고 도덕적인 건축물이 가지는 중요성은 상층 교회의 동쪽 끝에 있는, 〈바빌론의 붕괴〉를 포함한 묵시록의 장면들로 한층 더 강화되었다. 성경은 사치스러운 건축물, 부도덕과 물질적 부의 이미지에 대한 하나님의 분노를 이야기하는 내용으로 가득 차 있다. 고대 로마의 유적은 이러한 위협이 현실로 나타났음을 명확하게 입증하는 실례였다.

프란체스코 수도회의 이미지

프란체스코 수도회는 자신들에게 특별한 의미가 있는 전통적인 기독교 주제를 사용해 수도원이 전달하려는 메시지를 강조했다. 하층 성당의 제단 궁륭에는 전통적인 수도사들의 서약인 청빈, 순결과 순종을 의인화한 그림이 그려져 있다. 추종자들을 고무시킨 것은 그들의 허리띠에 있는 세 개의 매듭으로 상기하게 되는 이 서약들을 성 프란체스코가 확고하게 고수했다는 점이었다.

성 프란체스코와 마찬가지로 물질적인 부를 포기했던 성 마르티노나 성 라우렌시오, 교회의 재산을 가난한 자들에게 나누어 주었던 성 스테파노와 같은 다른 성인들도 사도적인 삶을 추구하려는 초기의 시도를 보여주는

확실한 모범이었고, 그래서 프란체스코 수도회의 장식 계획에 종종 포함되었다.

성 프란체스코의 전기 작가들은 성모에 대한 그의 신앙심을 강조했고, 아시시의 성 프란체스코 성당의 상층 성당 앱스는 성모의 일생을 그린 장면들로 장식되었다. 프란체스코 수도회는 그녀가 원죄 없이 잉태하였다는 논란의 여지가 있는 교리를 강하게 지지했으나, 도미니크 수도회는 이 개념을 마찬가지 강도로 강하게 부정하였다. 성모의 무염시태(無染始胎) 축일은 피사에서 열린 수도원 총회(1263년)에서 프란체스코 수도회의 축일로 선포되었으나 1854년까지 공식적인 가톨릭

13

15

13. 치마부에, 바빌론의 붕괴
성 프란체스코 성당, 상층 성당, 아시시, 프레스코, 1280년대로 추정.
치마부에(1272~1302년 활동)는 상층 성당의 장식 작업을 한 다수의 화가 중 하나이다. 1270년대 이후에 그가 로마에서 아시시로 옮겨왔다는 사실에서 프란체스코 수도회가 정평이 있는 화가들에게 그들의 유명한 계획을 실행하도록 의뢰하고자 하였다는 사실을 알 수 있다.

14. 타데오 가디, 황금 문에서의 만남
산타 크로체 성당, 바론첼리 예배당, 피렌체, 프레스코, 1332~1338년.
안나와 요아킴의 만남이 가지는 중요성이 그들의 긴장된 표정으로 한층 강화되었다.

15. 베레의 거장, 청빈의 알레고리.
성 프란체스코 성당, 하층 성당, 아시시, 프레스코, 14세기 초.
그리스도와 사도들의 삶에 나타난 금욕주의와 영성을 본받아 물질적인 부를 버리겠다는 성 프란체스코의 결심은 청빈을 상징하는 여성과 '결혼'하는 것으로 시각화되었다.

14

16

16. 시모네 마르티니, 팔을 내리는 성 마르티노
성 프란체스코 성당, 하층 성당, 아시시, 프레스코, 1320~1330년경.
이미 시에나에서 자리 잡은 화가였던 시모네 마르티니(1284~1344년경)는 나폴리 왕의 주문을 받기도 했다. 성 마르티노의 일생을 그린 그의 프레스코화는 정밀한 세부 묘사로 유명하다.

교리가 되지 못했다.

무염시태는 프란체스코 미술에서 전형적으로 〈황금 문에서의 만남〉이라는 그림으로 표현되었는데, 성모의 부모인 요아킴과 안나가 상징적인 입맞춤을 하는 장면이다.

조토의 황금 문에서의 만남은 평신도들의 자선 단체 회원인 파도바인 은행가, 엔리코 스크로베니가 주문하였다. 이 프레스코화는 스크로베니의 개인 예배당을 장식한 그리스도와 성모의 일생 연작을 그린 작품들 중 일부이다. 조토는 부유한 중류층 계급을 위해 프레스코화 생애 연작을 전문으로 그렸고 그 대부분은 프란체스코회와 관련이 있었는데,

프란체스코회의 성당은 도시의 부자들로부터 상당한 기금을 끌어들였기 때문이다.

피렌체에 있는 산타 크로체 성당의 바르디와 페루치 예배당에는 종교에 대한 프란체스코적 관념이 나타나있다. 그 도시의 지도적인 두 은행 가문인 바르디와 페루치가 조토에게 예배당 장식을 주문한 것이었다. 프란체스코 수도회는 모든 종교적 개념을 이해하기 쉽게 만들고자 하였고 그리스도의 메시지를 이해할 수 있게 성서의 이야기들을 시각화하라고 사람들에게 권고하였다. 이것이 그들이 일반 대중들에게 호소력을 가졌던 주요한 이유였다.

이전 시기의 복잡한 상징적 이미지를 거부한 프란체스코 수도회는 직접적으로 메세지를 전달하고 쉽게 이해될 수 있는 미술이 필요했다. 조토와 다른 화가들은 정확히 이것을 만들어냈다. 그들의 목표는 사실적으로 보이는 장면들을 묘사하는 것이었고, 물감은 모자이크보다 더 나은 매체가 되었다. 이야기가 명확하게 전달되는 조토의 〈살로메의 춤〉은 정면성이 강조되고 양식화된 비잔틴 미술과 크게 다르다. 인물은 견고하고 인위적이지 않은 자연스러운 자세를 취하고 있다. 사람들이 앉아 있는 탁자는 비스듬히 놓여 있어 건축적인 배경에 깊이감을 주는데, 이 탁자를

17. 아레나 예배당, 내부
파도바, 1303년 착공.
은행가였던 주문자가 고리대금의 죄를 속죄하기 위해 건축한 이 예배당은 성모에 대한 주문자의 깊은 신앙심을 강화하는 내용으로 장식되었다.

조토

조토(1267~1337년경)는 오랫동안 이탈리아 미술사에서 중요한 위치를 차지해왔다. 16세기 미술 이론가인 조르지오 바사리는 그를 르네상스의 창시자라고 평가했으며 미술에서 사실주의를 발전시킨 인물이라는 조토의 명성은 실제로 한 번도 의심을 받은 적이 없다.

아시시에 있는 〈성 프란체스코의 일생〉의 원작자는 조토가 아니라고 확실하게 밝혀지긴 했으나 입증된 주요 작품들은 모두 프란체스코 교단과 연계된 후원자들을 위해 제작된 것이었다. 프란체스코 수도회와 연관되어 있는 평신도 집단의 일원이었던 엔리코 스크로베니의 파도바 아레나 예배당(1303~1306년), 그리고 피렌체에 있는 프란체스코 성당인 산타 크로체의 두 예배당인 바르디와 페루치 가문의 예배당(1320년대 중반)이 그것이다. 프란체스코회의 설교자들은 성서를 깊이 이해할 수 있도록 청중들에게 그리스도의 삶과 성서에 나오는 다른 사건들을 마음 속에 떠올려 보라고 장려했는데, 조토의 양식적인 혁신은 그 설교자들이 목표로 했던 것을 시각적인 이미지로 나타낼 수 있게 했다. 조토는 성당의 벽에 바로 그러한 이미지를 그려낸 것이다. 사실적인 삼차원 공간을 배경으로 서 있는 견고한 인물은 조토가 비잔틴과 로마네스크 미술의 형식적이고, 정면을 향하고 있으며 편평한 이미지를 거부하였음을 예증한다. 조토는 인물들을 주의 깊게 가공의 건축적 틀 안에 배치하여 자신이 그려낸 장면이 나타내는 이야기의 명확성을 강화했다. 상징성 대신 사실적인 세부 묘사가 돋보이는 그의 이미지는 문맹자들도 쉽게 이해할 수 있었다. 그의 업적은 아마 사실적인 자세와 표정에 기초한 새로운 언어를 도입하여 고통과 슬픔에서 기쁨과 흥분까지, 신앙의 수수께끼에 의미를 부여하는 인간의 모든 감정을 관람자들에게 전달한 것이라고 할 수 있을 듯하다.

18. 조토, 황금 문에서의 만남
아레나 예배당, 파도바, 프레스코, 1303~1306년.
설득력 있는 사실적인 건축적 배경, 견고한 인물과 자연스러운 자세가 모여 관람자들이 쉽게 이해할 수 있는, 인간의 애정을 묘사한 이 장면을 만들어내었다.

19. 조토, 동방 박사의 경배
아레나 예배당, 파도바, 프레스코, 1303~1306년.
조토는 1310년에 나타난 핼리 혜성에 영감을 받아, 베들레헴으로 향하는 세 왕을 인도하는 별로 핼리 혜성을 그려 넣었다.

20. 조토, 살로메의 춤
산타 크로체 성당, 페루치 예배당, 피렌체, 프레스코, 1320년대 중반.

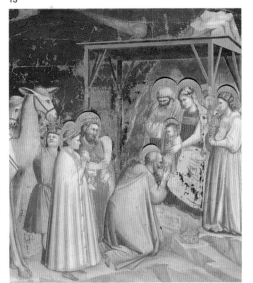

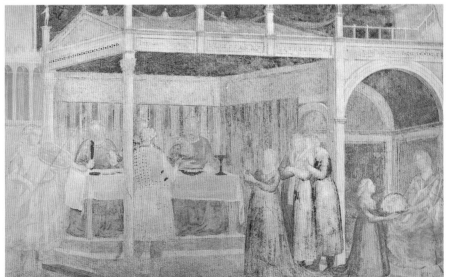

통해 설득력 있는 삼차원 공간을 그리는 데 들어간 노력을 엿볼 수 있다.

도미니크 수도회의 이미지

한 도시의 반대편이라는 프란체스코 수도회와 도미니크 수도회 성당의 위치에서 두 수도회 간의 커져가는 차이가 드러나는데, 이것은 그들이 신학적 논쟁에서 서로 반대되는 관점을 채택하게 되자 더욱 극명해졌다. 두 수도회 모두 평신도 영성의 성장에 반응하여 설립되기는 했지만, 그들의 대응 방식은 크게 달랐다. 프란체스코 수도회의 교리가 감정을 자극하여 대중들의 신앙심에 호소한 반면, 도미니크 수도회는 지적인 계층의 개혁을 통해 교리의 순수함을 회복하려 하였다. 프란체스코 수도회는 곧 성 프란체스코가 고수했던 엄격한 청빈을 버리고 수도원 건물 내에서 덜 금욕적으로 사는 삶을 택하였다. 자신들의 근원을 상기하고 회복하려는 프란체스코 수도회의 요구는 따라서, 거의 변하지 않았던 도미니크 수도회의 요구보다 훨씬 더 컸다고 할 수 있다. 성 도미니크의 일생을 그린 그림은 많지 않은 반면, 가장 많이 그려진 도미니크 수도회의 성인은 성 토마스 아퀴나스였다.

1323년에 성인으로 추앙된 성 토마스 아퀴나스는 자신의 저서 『신학대전(Summa Theologiae)』(1267~1273년)으로 명성을 얻었다. 도덕적, 정치적 철학을 종합한 그의 논문은 이교도인 그리스 철학자들과 기독교 신학자들 간의 차이를 성공적으로 중재하였고 자유 토론으로 커지게 된 위협을 저지하였다. 성 토마스 아퀴나스의 지적인 업적을 기리는 〈성 토마스 아퀴나스의 찬미〉는 도미니크 수도회의 미술에서 자주 묘사되었던 주제이다. 그의 영감과 지식의 원천이 된 인물들(그리스도, 모세, 사도 바울, 플라톤과 아리스토텔레스)은 자신들의 저서를 성 토마스 아퀴나스 쪽으로 들고 있다. 그들과 성 토마스와의 연관성은 그의 머리와 저서에 연결된 빛으로 강

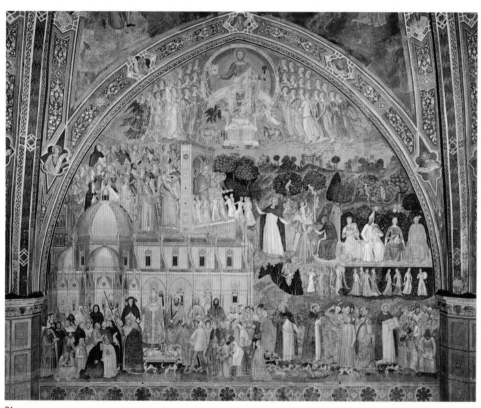

21

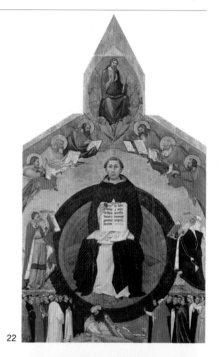

22

23

21. 안드레아 다 피렌체, 전투하는 교회
산타 마리아 노벨라 성당, 스페인 예배당, 피렌체, 프레스코, 1365년에 시작.
신중하게 배치되고 정밀하게 세부가 묘사된 이 작품에서 유일하게 질서가 없는 요소는 작은 검정 점박이 개들인데, 이것은 도미니크 수도회와 동음인 도미니 카네스, 즉, 주님의 개들을 시각화한 것이다. 왼쪽의 교회는 피렌체에 있는 대성당 돔의 새로운 디자인(1367년)에 근거해 그린 것이다.

22. 프란체스코 트라이니, 성 토마스 아퀴나스의 찬미
산타 카테리나 성당, 피사, 패널, 1363년.
도미니크 수도회는 지적 개혁을 강조하였는데, 수도회 교리의 순수함은 질서정연하고 명확한 그림의 구성에 반영되었다.

23. 토마소 다 모데나, 성 알베르투스 마그누스
산 니콜로 성당, 트레비소, 프레스코, 1352년.
성 알베르투스 마그누스의 주름 잡힌 이마와 잉크병, 깃촉펜을 보면 도미니크 수도회 미술이 세부 묘사를 얼마나 중요하게 생각했는지를 알 수 있다.

조되었다. 각 인물의 중요성은 상대적인 높이와 크기로 구별된다. 수학적으로 정확한 이 이미지는 전형적인 도미니크 수도회의 이미지로, 하느님이 정하신 엄격한 사회 성층에 대한 도미니크 수도회의 믿음이 이 그림의 피라미드형 구조에 반영되어 있다. 명확하고 교훈적인 이 이미지는 그릇된 해석을 허용하지 않는다.

도미니크 수도회 역시 부유한 중산 계층으로부터 많은 기부금을 받았다. 스페인 예배당은 부오나미코 귀다로티가 지불한 돈으로 건설되었는데 그는 자신의 무덤을 안치할 성당 참사회 집회소를 짓도록 유서(1355년)를 써 기금을 남겼다. 시토 수도회의 원형에 기초를 둔 그 건물은 도미니크 수도회의 메시지를 전달하도록 수사들이 선택한 이미지로 장식되었다. 이 수도회는 이단에 대항하기 위해 창설되었고, 그래서 교회 법령의 보호를 크게 강조하였다. 그림에서는 도미니크 수도회의 권위를 상징하는 물리적 이미지로 피렌체의 새로운 대성당이 묘사되었는데, 그 당시에는 아직 건설 중이었다. 그 아래에는 교회의 지도자들이 질서정연하게 배치되어 있다. 이는 교회 권력의 권위주의적인 구조를 강조했던 도미니크 수도회의 성향을 반영한 것이다. 뛰어다니는 여러 마리의 검은 점박이 개는 도미니 칸네스, 즉, '주님의 개들'이다. 작가는 도미니크 수도회와 동음을 이용한 말장난으로 그들의 지배력을 보강하였다.

교황이 시토 수도회, 프란체스코 수도회, 도미니크 수도회를 제도화시킨 것은 공개적인 충돌을 피하게 한 현명한 조처였다. 그것은 수도원과 지적 집단, 그리고 일반 대중들의 종교 생활을 개혁시키는 결과를 가져왔다. 새로운 사상은 선전을 위한 매개물이 있어야 한다. 개혁의 움직임은 미술의 역사에 큰 영향을 미치게 되는 시각적이고 설명적인 혁신을 통해 표현되었다.

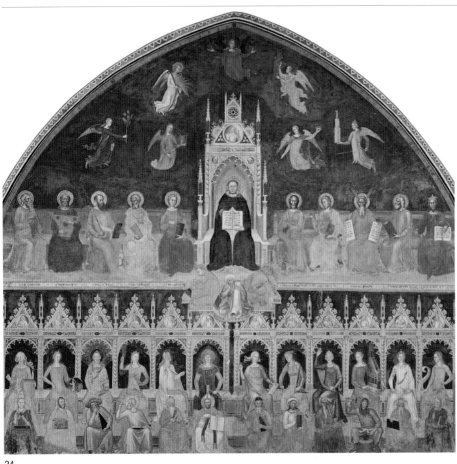

24

25

24. 안드레아 다 피렌체, 성 토마스 아퀴나스의 승리
산타 마리아 노벨라 성당, 스페인 예배당, 피렌체, 프레스코, 1365년에 시작.
명확함, 단순함과 정밀함이 도미니크 수도회 미술의 특징이었다. 교회 박사들에게 에워싸인 상태로 옥좌에 앉은 토마스 아퀴나스는 14명의 여성으로 의인화된 기초 과목과 자연 과학을 통솔하고 있다. 여성으로 표현된 각 학문은 고딕풍의 닫집 아래에 앉아있고, 해당 영역에서 뛰어났던 역사적 인물들이 그 아래에 앉아있다.

25. 나르도 디 치오네, 천국
산타 마리아 노벨라 성당, 스트로치 예배당, 피렌체, 프레스코, 1350년대 중반.
그리스도와 성모 마리아가 지배하고 있는 천국의 계층적 이미지는 도미니크 수도회가 갖고 있는 세계관의 질서 바른 이상을 반영한 것이다.

13세기와 14세기 북부 유럽에서는 자신의 영토 내에서 최고의 권위를 주장하는 강력한 세속 군주들이 일어섰다. 고위 성직자들, 귀족들과 시 대표자들의 모임이 군주의 세력을 통제하자 군주제 통치는 점점 더 제도화되었다. 평신도들이 성직자들을 대신해 왕의 재무와 사법을 관장하는 행정 조직에서 일하게 되었다. 교회 권력과 세속 권력의 모호한 관계는 성직을 직접 임명하려는 교황의 시도를 저지하고 교황권을 지배하려 했던 프랑스와 영국의 왕들에 의해 단호하게 해소되었다. 결국, 1309년 교황은 로마를 떠나 아비뇽에 정착할 수밖에 없었다. 14세기 중반까지 교황권은 프

제20장

왕궁과 교황청

장식 양식으로서의 고딕

랑스 군주의 지배를 받았다. 왕은 금고를 열어 새로운 국가의 이미지를 조장하였고 세속 문화가 성장하도록 장려했다. 후원자가 바뀌자 새로운 양식이 발달했다. 고딕 대성당을 세웠던 건축가들은 그 새로운 건축 방법의 구조적 잠재력에 주의를 집중했다(제17장 참고). 왕가의 후원에 자극을 받은 건축가들은 고딕 양식의 장식적인 가능성을 탐구하여, 건축물을 정교한 장식 격자무늬와 스테인드글라스가 지배적인 풍부한 세부 장식으로 뒤덮었다.

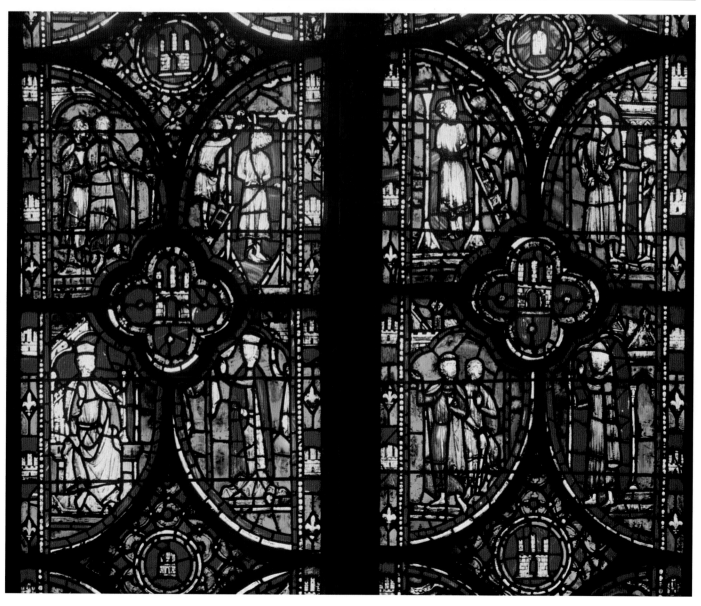

루이 9세와 생트 샤펠

루이 9세의 오랜 치세로 프랑스의 왕권은 공고해졌으며 프랑스 군주제를 나타내는 새로운 이미지가 확립되었다. 루이 9세는 남부 프랑스의 카타리파 이단과 이집트와 팔레스타인의 이슬람교도들에 맞선 십자군 전쟁으로 정치적인 이득을 얻었으며 신앙심이 깊다는 평판을 듣게 되었다. 그러나 이 전쟁으로 그는 목숨을 잃었다. 루이 9세는 르와요몽과 생드니(프랑스 혁명기에 대부분 파괴되었음)의 왕실 영묘(靈廟)에 있는 조상의 유해를 모실 무덤을 짓는 데 많은 경비를 지출하였는데, 이러한 조처는 군주제의 권위가 연속된다는 개념에 힘을 실어 주었다.

루이 9세의 치세를 특징짓는 이미지는 그의 성물 소장품, 특히 콘스탄티노플에서 가지고 온 그리스도의 가시 면류관을 안치하기 위해 건축된 파리의 궁전 예배당, 생트 샤펠이었다. 생트 샤펠은 구조적인 지지물을 극히 최소한으로 하여 건설되었고 늘어난 세부 장식과 유례가 없을 정도로 풍부한 금도금 장식, 조각, 스테인드글라스는 부와 권력을 드러내었다. 왕실이 사용하도록 설계된 상층 예배당은 궁륭의 금으로 만든 붓꽃 모양의 문장에서 벽에 장식된 화려한 사도들의 조각상까지 다양한 장식으로 왕권과의 연관성을 강조

했다. 아름다움과 우수함이 결합해 생겨난 이 결과물은 예배당에 들어오는 사람들 모두에게 영원한 감명을 주었다. 종교적인 인물들의 영적인 완벽함이 신체의 아름다움과 값비싼 재료, 훌륭한 의상에 반영되어 있다.

루이 9세는 자신의 궁전을 천국의 궁전에 필적하도록 화려하게 치장하여 프랑스 군주의 권위를 강조했다. 왕권과 종교적 세력의 결합은 교황 보니파스 8세에 대한 프랑스의 압박으로 야기된 명백하게 정치적인 행동, 즉 루이 9세의 시성(諡聖, 1297년)으로 한층 더 강화되었다. 루이 9세의 계승자들은 적극적으로 그를 성인으로 추대했다. 루이 9세의 유

1. 창문, 세부
생트 샤펠, 파리, 스테인드글라스, 1250년경.
면밀히 그려진 얼굴의 세부 묘사, 정교한 의상과 왕실의 붓꽃 문양은 생트 샤펠의 왕실적인 배경을 강조하였다.

2. 사도
생트 샤펠, 파리, 돌, 1250년경.
생트 샤펠의 작은 기둥을 장식하고 있는 사도상의 신체적인 아름다움에는 그들의 영적인 완벽함이 신중하게 반영되어 있다.

3. 생트 샤펠, 내부
파리, 약 1245~1248년.
고딕 건축물을 고딕 구조재(構造材)로 가볍게 만들자 거대한 스테인드글라스 창이 발달하게 되었다.

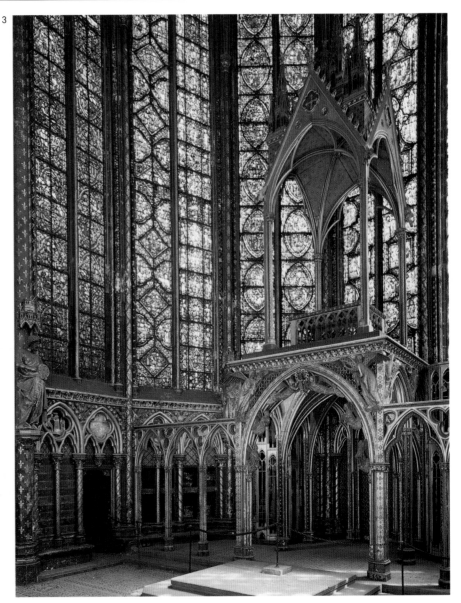

골 중 일부가 생트 샤펠에 이미 보관되어 있던 유물에 추가되었고 나머지는 프랑스 귀족 사회의 일원들에게 분배되었는데, 그들은 생트 샤펠을 본뜬 예배당을 지어 루이 9세의 유골을 안치하였다. 왕이자 성인으로, 루이 9세는 새로운 국가 이미지의 전형이 되었고, 프랑스 군주정은 이를 국가의 권위를 강화하는 데 이용했다. 루이 9세의 후원에 힘입어 파리는 북부 유럽의 문화적 중심지로 확립되었다.

한편, 제4차 라테란 공의회(1215년)에서는 기독교 신앙의 기초 조항에 대한 교육을 수사와 성직자들에게만 제한하지 않고 모든 사람들에게까지 확대시켜야 한다고 결정했다. 이 결정이 시편, 기도서와 평신도 대중들을 위한 다른 형태의 신앙 수양서의 생산을 고무하였다.

루이 9세는 자신의 개인 서재에 둘 수많은 필사본을 주문하여 이 분야 역시 장려했던 것으로 유명하다. 비용을 지불할 능력이 있는 사람들은 그를 본받았다. 그의 후계자들의 통치 아래에서 파리는 필사본 생산의 주요한 중심지가 되었고 유럽 전역은 파리를 기준으로 삼고 그 수준에 도달하기 위해 열심히 노력했다. 왕실의 후원자들과 귀족 후원자들은 값비싼 재료를 통해, 그리고 생트 샤펠에 있는 성인과 사도들의 품격 있는 조각상에서 영향을 받은 세련되고 굽이진 형태의 조상을 이용하여 그들의 부를 과시하였다.

영국의 종교와 왕권

유럽 전역의 세속 궁정에서 루이 9세가 만들어낸 왕권의 이미지를 모방하였다. 헨리 3세(1216~1272년 통치)는 신앙심이 깊었던 그의 조상, 참회왕 에드워드의 이미지를 이용해 영국 군주제의 명성을 부활시키려 하였다. 1161년에 시성된 참회왕 에드워드는 노르만족이 침공(1066년)하기 이전의 마지막 군주로 이상적인 영국 국가주의의 중심점이 되었다. 헨리 3세는 자신의 장자를 에드워드라 이름 붙이

4. 노트르담 사원, 남쪽 익랑
파리, 1258년 착공.
장미창 장식 격자의 방사형 무늬 때문에 이러한 양식은 레요낭이라는 프랑스 이름을 가지게 되었다. 작은 규모의 복잡하고 정교한 이 양식은 특히 왕실의 후원으로 출현하였다.

5. 성모자
루브르 박물관, 파리, 은도금, 1399년.
이 조각상은 프랑스 샤를르 4세(1322~1328년)의 아내인 잔느 데브르가 왕실의 대성당인 생 드니에 선물하기 위해 주문한 것이다. 굽이진 자세를 하고 있으며 세련된 의상을 입고 프랑스 군주제의 문장인 보석 박힌 붓꽃을 들고 있는 이 조각상은 성모의 품격 있는 이미지를 전달해준다.

6. 생트 샤펠
파리, 약 1245~1248년.
프랑스의 루이 9세가 자신의 성물이나 가시 면류관 등을 안치하려고 건설한 이 훌륭한 예배당은 원래 그의 궁전 복합 건물군의 일부였다(현재의 장미창은 15세기에 제작된 것이다).

평신도들도 기독교 신앙에 대한 기초한 교육을 받아야 한다는 제4차 라테란 공의회(1215년)의 결정은 필사본 채식의 발달을 가져온 주요한 자극제가 되었다. 수도회의 세력을 제어하려는 폭넓은 시도의 일환이었던 이 결정은 수도원 필사실 밖 속인 미술가들에 의한 필사본 제작을 조장하였다. 프랑스 루이 9세(1226~1270년 통치)와 그의 미술가들이 확립한 양식은 후계자들이 계승했다.

섬세하고 정밀한 필사본 채식화는 고상한 기품을 강조하였다. 그러

장 퓌셀과 필사본 채식

나 이탈리아의 조토 같은 화가들이 이루어낸 주요한 양식적인 혁신으로 더욱 사실적인 종교 이미지에 대한 요구가 커졌고 이것이 프랑스 궁정 채식화의 발달에 반영되었다. 필리프 4세(1285~1314년 통치)를 위해 일했던 거장 오노레는 입체성을 강조하는, 더 부피가 있어 보이는 인물 유형을 채택하였다. 그의 후계자인 장 퓌셀(약 1300~1334년 활동)은 3차원적

인 건축적 배경을 개발했고 빛을 사실적으로 사용하여 자신이 그린 장면의 사실성을 강화했다. 그는 잔느 드 벨빌과 샤를르 4세의 주문을 받아 채식 필사본을 제작했다.

평신도 후원자들은 시편과 기도서와 같은 신앙 수양서뿐만 아니라 기사도적인 이상에서 영감을 받은 서사시와 기사 이야기, 그리고 연대기 역시 주문했다. 점점 세속화된 궁정

문화는 종교적인 문서와 거의 관련 없는, 정밀하게 묘사된 서적의 가장 자리 세부 장식의 확대를 통해 시각적으로 표현되었다. 세속 세계의 이러한 이미지에는 새, 동물, 꽃, 농부와 목가적인 풍경, 그리고 유럽 전역 중세 궁정의 전형적이었던 특징인 꾸밈, 장식과 과시에 대한 기호를 반영한 의장(意匠)이 포함되어 있었다.

7. 장 퓌셀, **벨빌 성무일도서의 한 페이지**
프랑스 국립도서관, 파리, MS Lat. 10483,
F. 31., 1323~1326년.

고, 참회왕 에드워드의 교회, 웨스트민스터 사원을 재건축하여 그의 유골을 정교하고 사치스런 사당에 안치하는 것을 골자로 하는 건축 계획을 세웠다. 면밀하게 의도된 계획이었다. 헨리 3세는 로마에서 대리석 기술자들을 고용하여 사당을 조각하도록 했으며 프랑스의 건축 개념을 도입하여 군주제의 권위와 위신을 나타내었다. 교회의 동쪽 끝 부분은 부연부벽과 앱스를 사용하여 지어졌는데, 이 두 가지 모두 영국에서는 생소한 것이었다. 프랑스의 업적에 필적하고자 하였던 헨리 3세의 소망은 장식 격자무늬와 생트 샤펠, 랭스 대성당과 같은 건축물에서 따온 세부 요소에서도 확인된다.

참회왕 에드워드의 무덤은 웨스트민스터를 왕실 영묘로 자리 잡게 하였다. 헨리 3세의 아들 에드워드 1세(1272~1307년 통치)는 특히 그의 아내 카스티야의 엘리너와 같은 왕실 구성원들의 무덤으로 교회를 꾸몄다. 엘리너는 링컨 근처에서 사망하였고, 에드워드는 그녀의 장례 행렬이 런던으로 오는 길에 쉬었던 모든 장소에 십자가를 세웠다. 엘리너는 거의 성인의 반열에 오른 것과 같이 취급되어 그녀의 유체는 성물로 분산되었는데, 이는 종교와의 연관을 통해 세속 권력을 강화한 것이다. 루이 9세와 참회왕 에드워드의 유골과 마찬가지로, 링컨 대성당에 보관된 엘리너의 내장과 웨스트민스터에 안치된 그녀의 뼈는 이전의 종교적 성물에 대한 왕실의 대응물이었으며 순례자들의 흥미를 더하는 요소였다.

영국의 양식

영국에서 14세기는 국가주의와 팽창주의의 시기였다. 에드워드 3세(1327~1377년 통치)는 그의 아버지, 에드워드 2세(1307~1327년 통치)의 실패한 통치로 잃어버린 군주제의 권위를 회복하였다. 그는 프랑스 왕위에 대한 권리를 주장하고 이른바 백년 전쟁(1337~1453년)을 시작했고 프랑스어 대신 영

8

9

9. 에드워드 참회왕의 무덤
웨스트민스터 사원, 런던, 대리석, 1269년.
헨리 3세는 로마의 대리석 장인들을 고용해 이 무덤을 만들었다. 시복을 받은 영국의 왕, 참회왕 에드워드의 이 무덤으로 인해 웨스트민스터 사원을 왕실의 영묘로 사용한다는 전통이 확립되었다.

8. 대성당, 내진
글로스터, 1330년 이후.
덧붙여진 장식 격자는 견고한 로마네스크 각주를 세련되고 정밀한 파사드 뒤로 감춘다. 거대한 동쪽 창은 프랑스에 대항한 백년 전쟁에서 영국이 주요한 승리를 거둔 크레시 전투를 기념할 목적으로 주문 제작한 것이다.

10. 토렐, 카스티야의 엘리너의 무덤
웨스트민스터 사원, 런던, 청동에 금도금, 1291년.
이 무덤은 에드워드 1세의 아내인 엘리너의 것으로 웨스트민스트 사원에 세워진 최초의 왕실 무덤들 중 하나였다. 이 무덤은 양식화되고 사치스러운 군주 권력의 이미지를 보여준다.

10

어를 왕실의 언어로 삼았다. 『캔터베리 이야기』(1388년)를 영어로 저술한 초서는 에드워드 3세의 아들들 중 하나인 곤트의 존(John of Gaunt)의 후원을 받았다. 이러한 발전이 당시의 건축에 반영되었다. 영국의 건축가들은 헨리 3세가 받아들인 프랑스 양식의 과도한 장식은 거부하고, 양식화된 장식 격자 패널로 된 납작한 박판과 반복적인 장식을 사용하였다.

장식 격자의 장식적인 가능성을 강조하는 것은 유럽 전역에 퍼져있던 후기 고딕의 전형적인 특징이었으나 이러한 변형은 특히 영국적인 것이었다. 웨스트민스터의 궁전 예배당(성 스테판 예배당, 이후에 파괴됨)에서 사용함으로써 궁정 양식으로 확립된 이 양식은 에드워드 2세의 무덤을 안치하려고 재건축한 글로스터 대성당의 동쪽 끝 부분에 사용되었다. 프랑스인들과는 달리, 영국인들은 이미 복잡한 궁륭의 무늬를 고안하였는데, 이 무늬는 궁륭에 티어서런(tierceron, 중간의 늑재)과 리언(lierne, 보조 늑재)을 추가하자 더욱 정교해졌다. 부채꼴 궁륭의 개발로 장식 격자 박판을 벽과 천장까지 확대하여 궁륭의 구조물을 완전히 덮을 수 있게 되었다(제15장 참고). 장식에 대한 이러한 관심은 목재 지붕으로도 확대되었다.

리처드 3세(1377~1399년)가 웨스트민스터에 있는 왕궁의 홀을 개축했을 때, 그는 왕실의 의식을 거행할 이 새로운 장소를 판연히 영국적인 방식으로 덮기 위해 거창하고 정교한 외팔들보 지붕을 주문했다.

기사도

전투는 중세 고유의 특징이었다. 왕실과 귀족의 자제들에게 가르치는 전술과 기사도 정신 교육은 상인 계층의 더욱 실용적인 교육과는 아주 달랐다. 기사도 숭배는 유럽 전역 왕실 사회의 중심이었다. 마상 시합은 궁정 의식에서 필수적인 요소였고 당파적 분쟁을 해결하

11. 네빌 본당 칸막이
대성당, 더럼, 돌, 1379년 완성.
존 네빌 경이 더럼 대성당에 바친 많은 값비싼 선물들 가운데 하나인 이 본당 칸막이는 런던에서 제작되어 배편으로 더럼까지 운송되었다. 원래 이 칸막이에 장식되어 있던 107개의 줄마노 조각상은 소실되었다.

12. 거울 케이스
시립박물관, 볼로냐, 상아, 14세기.
이 프랑스 상아는 아서 왕의 조카인 가웨인의 전설을 묘사한 장면들로 장식되어 있다. 기사다운 명예의 극치, 사랑과 전투에서 용감한 가웨인은 기사도 유행의 인기 있는 우상이었다.

13. 웨스트민스터 홀, 내부
1394~1401년.
왕실의 목수, 헨리 헐랜드가 설계한 외팔들보 지붕의 길이는 약 69피트(21미터)에 달한다. 홀은 왕실 의식을 치르는 장소였으며 원래 참회왕 에드워드부터 주문자인 리처드 2세까지 총 13명의 영국 왕을 묘사한 조각상으로 장식하도록 계획되었었다.

11

13

는 데 필요한, 제도화된 경기장 역할을 했다. 알렉산더 대왕, 샤를마뉴 대제, 아서 왕이나 트리스탄과 같은 군인 출신의 영웅들은 기사 이야기와 궁정의 사랑과 기사도의 이상을 그린 서사시의 주제가 되었다.

특히 아서 왕의 전설은 왕궁의 가구 장식에 주로 활용되었던 주제였으며, 에드워드 3세에 의해 창설된 가터 기사단(1344년)과 같이 아서왕과 원탁의 기사를 흉내 낸 기사 집단이 창설되도록 영감을 주었다.

아비뇽과 밀라노의 권력 이미지
프랑스의 왕들이 만들어낸 양식은 유럽 전역

의 궁정에서 한층 더 발전했다. 신성 로마 제국의 황제인 카를 4세(1346~1378년 통치)가 프라하를 새로운 수도로 삼았을 때, 그는 프랑스의 석공장인 아라스의 마티아스를 고용하여 가족 영묘로 사용할 새로운 성당 건축을 감독하도록 했다. 심지어 교황도 프랑스의 혁신적인 양식을 차용하여, 바뀐 소재지에 어울리는 새로운 이미지를 만들어내었다.

로마에서 아비뇽으로의 이동한 교황권은 세 명의 프랑스인 교황, 베네딕트 7세(1334~1342년), 클레멘스 6세(1342~1352년)와 인노첸시오 6세(1352~1362년)가 건축하고 장식한 새로운 교황청을 통해 시각적으로 영

속하게 되었다. 교황청은 루이 9세가 확립한 궁정 양식을 종교적인 이미지에 적용시켰는데, 이것으로 교황청의 세속화 경향은 한층 더 강화되었다. 이러한 동향은 로마의 유산을 강조하고 북부 유럽에서 유행하던 동시대의 양식을 받아들이려 하지 않았던, 12·13세기의 교황들과 확연한 차이가 있었다(제18장 참고).

프랑스의 기준을 받아들인 이탈리아의 몇 안 되는 장소 중 한 곳은 밀라노의 비스콘티 왕실이었다. 14세기 유럽에서 가장 큰 도시였던 밀라노는 로마 제국 이래로 중요한 중심지였다. 새롭게 수립된 비스콘티 왕조

14

15

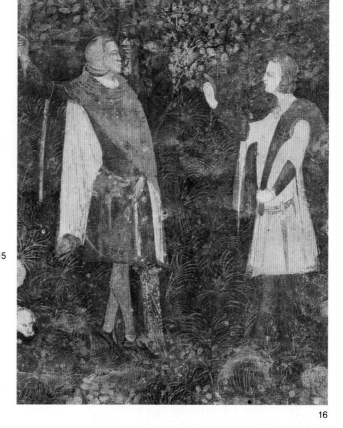

16

14. 마테오 조반네티, 욥과 솔로몬
팔레 데 파프(교황 공관), 아비뇽, 프레스코, 1350년경.
화려한 옷을 입고 있으며, 세련되고, 고도로 양식화되어 있는 이 이미지는 궁정의 부와 권력을 나타냈다. 원래는 교황청의 알현실에 장식되어 있었다.

15. 대성당, 클로이스터
글로스터, 1377~1412년.
부채꼴 궁륭의 발달로 벽뿐만 아니라 천장도 역시 원래의 구조물을 가리는 우아한 장식 격자 박판으로 덮이게 되었다.

16. 매사냥
팔레 데 파프(교황 공관), 아비뇽, 프레스코, 1350년경.
사냥 장면은 세속 궁전 장식에 전형적으로 사용되었으며, 계속 이어져 내려온 전통적인 주제이다. 이러한 맥락에서 교황 공관에 사용된 매사냥 장면은 교황 권력의 세속화를 강조하는 것이었다.

(1310~1447년)는 북부 유럽의 통치자들과 정략결혼을 하는 방법으로 자신들의 정치적 포부를 드러내었다. 비올란테 비스콘티와 영국 에드워드 3세의 아들, 라이오넬의 결혼을 축하하는 1368년 축연에는 페트라르카, 장 프로아사르, 초서를 포함해 새로운 세속 문화의 발전에 중요한 모든 인물들이 참석했다고 전해진다.

지안 갈레아초 비스콘티(1378~1402년 통치)가 건축을 시작한 밀라노의 대성당은 당시 유행하던 프랑스 고딕 양식을 차용하여 동시대의 이탈리아 도시 국가들의 건축물(제21장 참고)과는 확연히 다른 이미지를 만들어내고자 한 시도였다.

비스콘티 도서관에는 이탈리아에서는 보기 드물었던 종류의 신앙 수양서, 기도서들이 소장되어 있었다. 그 기도서의 채식화에서 프랑스 궁정의 영향과 북부 유럽에서 발달한 왕권의 이미지를 흉내 내려 하였던 비스콘티가문의 시도가 엿보인다.

17. 조반니노 데 그라시, 성모의 결혼식
국립 도서관, 피렌체, BR 397 f. 90, 1370년경.
지안 갈레아초 비스콘티가 주문한 책에서 나온 이 채식화에는 프랑스 필사본 채식의 궁정 양식이 반영되어 있다.

18. 대성당
밀라노, 1386년 착공.
후대에 덧붙인 창문의 박공에도 불구하고, 이 대성당은 이탈리아에 드물게 남아 있는 후기 고딕 건축물이라고 할 수 있다. 이 건축물로 비스콘티 왕실이 북부 유럽과 경제적·문화적으로 연계되어 있었음을 알 수 있다.

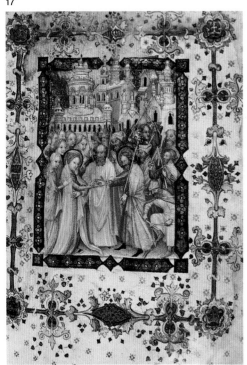

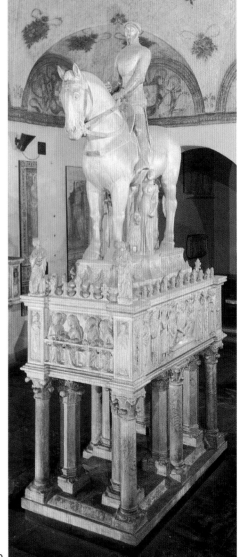

19. 보니노 다 캄피오네, 베르나보 비스콘티 기념상
카스텔로 스포르체스코(스포르체스코 성), 밀라노, 대리석, 1360년경.
기마 기념상은 북부 이탈리아에서 개별적 통치자의 정치적 권력을 기념하는 수단으로 인기가 있었다. 이것은 고대 로마의 예에서 영감을 받은 것인데, 가장 유명한 것은 당시 로마의 라테란 궁전 밖에 있던 마르쿠스 아우렐리우스의 기마상이었다.

이탈리아인 상인들은 12세기 유럽에서 늘어난 사치품에 대한 수요를 기회로 삼았다. 기독교 북부 유럽, 비잔틴 제국과 이슬람교를 믿는 동방 간의 무역이 활발해졌고 도시 인구가 증가했는데, 특히 이탈리아에서 그랬다. 1300년이 되자 밀라노와 베네치아의 인구는 12만 명 이상이 되었고, 7개의 다른 이탈리아 도시의 인구는 3만 명이 넘었다. 북부 이탈리아에는 중앙집권화된 정부가 없었기 때문에 이곳의 도시들은 교황권과 신성 로마 제국 간의 권력 다툼에서 이득을 얻을 수 있었고 콘스탄츠의 화의(和議, 1183년)로 도시의 독립적인 지위를 공식적으로 인정받았다. 원래 도

도시의 세력 성장

이탈리아 도시 국가의 미술

시의 패권은 구 귀족들에게 있었으나 상업으로 벌어들인 재산을 기반으로 탄생한 새로운 세력층이 전통적인 권력 구조에 도전했다. 상속 대신 상업적인 부가 권력의 토대가 되었다. 많은 지방 자치체에서, 사업을 하기 위해서는 반드시 길드의 회원이 되어야만 했는데, 이러한 길드 회원들은 투표를 하고 정치 공직을 맡을 시민의 권리를 가졌다. 시민들은 선거를 통해 선출되어, 재정이나 방어와 같은 특정한 분야를 관리하는 보조적인 위원회와 주요한 통치 위원회에서 일했다. 그리고 이러한 위원회들은 파벌의 지배를 막기 위해 정기적으로 재구성되었다. 내부적인 불화는 '포데

스타'를 임명하여 통제했다. 포데스타는 외부에서 영입한 행정관이며 정해진 기간 동안 일하도록 규정되어 있었다. 점검하고 균형을 잡는 이러한 조직체계는 은행업과 통화 거래, 그리고 해상 보험의 성장에 응하여 발달한, 복잡한 상업 교역의 성격이 반영된 것이다. 재산세가 국가의 재원이 되었고, 이 재원은 새로운 지방 자치체의 자유와 번영에 대한 직접적인 반응으로 13세기와 14세기 이탈리아에서 엄청나게 늘어난 건축 계획 자금으로 사용되었다.

도시의 대성당

새로운 도시 국가에서 가장 훌륭한 건축물은 대성당이었는데, 종종 도시가 이루어낸 업적을 기념하기 위해 대성당을 건설하는 경우도 있었다. 피사 대성당은 피사가 시칠리아 아라비아인들과의 해전에서 큰 승리를 거둔 직후에 착공되었다. 대성당의 신랑은 팔레르모의 모스크에서 약탈한 고전적인 기둥으로 건설되었다. 베네치아의 산 마르코 대성당도 마찬가지로 정복한 도시를 나타내는 상징물로 장식되었는데, 이 경우에는 콘스탄티노플 약탈(1204년)로 얻은 전리품이었다. 피렌체에서는 다른 많은 도시국가에서처럼, 구 귀족층을 추방하고 난 후 새로운 대성당이 착공되었다.

새로운 상인 통치자가 물질적 부의 획득을 중요하게 생각했다는 사실이 그들이 건설한 대성당의 사치스러움에서 드러난다. 도시 국가 간의 경쟁으로 대단히 독특한 이미지가 발달했으며 점점 정교해지는 경향이 생겨났다. 시에나에 있는 대성당은 확장 계획이 흑사병(1348년)으로 갑작스럽게 중지되지 않았더라면 훨씬 더 성대해졌을 것이다. 그 커다란 재해로 건물 외관의 장식도 중단되었으며 1370년대가 되어서야 더 화려한 상층이 덧붙여질 수 있었다. 도시의 대성당은 이미 확립된 구성을 더 정교하고 장대하게 만들어 부를 강조하는 것을 선호했기 때문에 양식 면에서는 거

1. 시에나의 전경
거대하고 위압적이며 멀리서도 보이도록 설계된 대리석 대성당은 시에나라는 도시 국가의 부와 세력을 시각적으로 나타내었다.

2. 대성당 건물군
피사, 대성당은 1060년 착공, 정면 1200년경, 세례당 1153년경, 종탑 1174년경 착공. 일반적으로, 이탈리아 도시 국가의 종교적 중심지는 대성당뿐만 아니라 독립된 세례당과 종탑까지 포함한 건물군이었다.

3. 대성당, 신랑
피사, 1060년 착공.
피사 사람들이 팔레르모에 있는 모스크에서 옮겨온 이 고대의 기둥들은 그들이 아라비아인들에게 거둔 승리(1063년)를 상기시키는 의도적인 장치였다.

4. 시에나 대성당과 계획된 확장 공사 설계도
이 설계도에 의하면 현재의 신랑과 내진은 새로운 건물의 익랑으로 바뀌었어야 했다. 짓다만 새로운 신랑의 벽면 일부가 아직도 남아있어 흑사병으로 야기되었던 대혼란의 기억을 일깨워준다.

5. 대성당
시에나, 1226년 이전 착공, 정면 1280~1320년경.
도시 국가들은 정교함과 사치스러움으로 새로 얻은 부를 드러내었으나 그들의 종교적인 건축물에 적용시킬 새로운 형식은 개발하지 않았다.

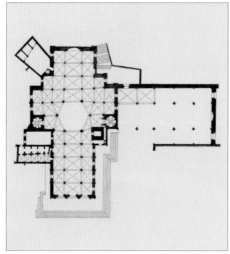

의 혁신적이지 않았다. 피사, 피렌체, 시에나와 오르비에토 대성당의 다색 대리석으로 만들어진 파사드는 초기 토스카나 건축물에서 볼 수 있던 전형적인 특징이었다. 도시 대성당의 설계자들은 북부 유럽의 구조적 업적에 관심을 보이지 않고 로마네스크 이탈리아의 늑재 교차 궁륭을 선호했으나, 일부는 프란체스코 수도회와 도미니크 수도회가 대중화시킨 고딕풍의 특징들, 특히 첨두형 아치라는 요소를 차용하기도 했다.

의사 결정과 설계
이러한 대성당 건축을 주문하고 자금을 조달하는 책임이 교회가 아니라 지역 정부에게 있었다는 사실에서 새로운 지방 자치체의 힘을 짐작할 수 있다. 이것은 또한 새로운 도시 정체성에 대한 자긍심을 반영한 대성당 건물이 얼마나 중요했는지를 설명해준다. 13세기는 피렌체가 경제적으로 팽창한 시기였다. 피렌체는 1252년 자국의 화폐, 플로린 금화를 주조했으며, 피렌체의 은행가들이 유럽의 신용 시장을 지배하게 되었다. 피렌체는 1250년대에 마지막으로 구 귀족층을 추방했는데, 이 일이 1299년에 착공된 대성당과 팔라초 델라 시뇨리아 건축을 촉진했다. 대성당과 종루(종탑) 건축은 도시의 기금과 아르테 델라 라나, 즉 양모 상인들의 길드에서 받은 기부금으로 자금이 조달되고 이러한 기부를 통해 양모 길드의 위세는 강화되었다. 네 명의 저명한 시민들과 함께 길드의 두 회원이 포함된 오페라, 즉 작업 위원회의 구성에는 이원적인 자금의 출처가 직접 반영되어 있었다. 오페라라는 대성당의 건축과 조각 장식뿐만 아니라 대성당의 그날그날 경영도 책임졌다. 오르간 연주자도, 석공장도 임명했으며 건축 자재의 공급을 계획하기도 했고, 노동력을 고용했으며 독립된 조각가들에게 정교한 건물의 정면에 세울 조각상을 주문하기도 했다. 정치적인 문제들을 해결하기 위해 선출된 위원회와 마찬가

6

7

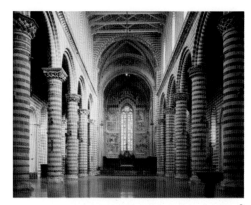

8

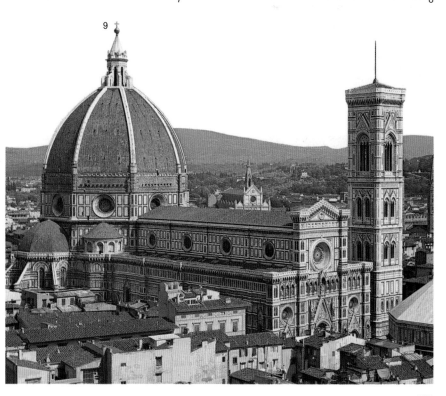

9

6. 산 마르코 대성당의 군마상
산 마르코 대성당, 정면, 베네치아, 1093년에 만들기 시작함.
주 출입구 아래쪽에 있는 기둥뿐만 아니라 위에 있는 청동 말 네 마리도 콘스탄티노플의 약탈(1204년) 동안 베네치아인들과 십자군이 약탈해온 것이다. 대성당이라는 새로운 위치에 놓이게 된 청동 말은 베네치아의 힘을 강화하였다.

7. 대성당, 신랑
아레초, 1277년 이전 착공.
아레초 대성당은 프란체스코 수도회와 도미니크 수도회가 북부 유럽에서 도입한, 새로운 첨두형 아치를 채택한 몇 안 되는 도시의 대성당 중 하나였다.

8. 대성당, 신랑
오르비에토, 1290년 건립.
북부 유럽에서 발달한 새로운 고딕 양식에 관심이 없었던 이탈리아의 도시 국가들은 전통적인 로마네스크 양식을 선호했다.

9. 대성당 단지
피렌체, 대성당 1299년 착공, 종탑 1334년 착공, 세례당 11세기경으로 추정.
그 지역에서 나는 붉은색, 초록색 돌과 값비싼 카라라산(産) 흰 대리석이 대비되어 피렌체의 위신을 나타내는 독특한 이미지가 만들어졌다.

지로, 오페라도 무제한적이지는 않았지만 충분한 자치권을 가지고 있었다. 가장 중요한 문제들은 더 폭넓은 합의를 필요로 했다. 때문에 대성당의 외관에 영향을 줄 만한 중대한 결정은 피렌체 시민 전체의 몫으로 돌아갔다.

설계 계획은 단계별로 나왔다. 대성당은 1299년 착공되었지만 1367년이 되어서야 둥근 돔의 설계와 관련된 최종 결정이 내려졌다. 기술적인 전문 지식이 없는 의사 결정자들, 즉 오페라와 투표권이 있는 대중들은 석공, 화가, 금 세공인 등 실무에 참가하는 전문가들에게서 다양한 선택 사항들이 만들어낼 결과에 대한 조언을 듣고 의사를 결정했다.

선정된 설계는 동시대 피렌체의 산타 마리아 노벨라에 있는 스페인 예배당 프레스코 연작에 그려졌다. 그러나 돔 자체는 15세기까지도 제작되지 않았다. 투표하는 단체의 성향만 다를 뿐, 이러한 체계는 유럽 전역에서 일반적으로 통용되었다. 결정권자는 정치적 권력을 가진 사람들이었는데, 피렌체와 다른 도시국가에서 이는 부유한 상인 계층을 의미했다.

종교적 이미지

도시 성당의 사치스러운 외관은 값비싼 제단화와 설교단, 무덤이나 그 외 다른 내부 비품과 조화를 이루었다. 이러한 요소들은 새로운 이미지의 발달에 중요한 공개 심판장이 되었다. 토스카나에서 정교한 대리석 설교단이 유행하자 니콜라 피사노와 아들 조반니는 고전 조각에서 영감을 받은 조상(彫像) 양식을 실험할 기회를 얻게 되었다.

예를 들어 신중함을 상징하는 인물을 표현하며 조반니는 고대 비너스 조각의 자세를 차용했다. 이교도 인물을 기독교적인 맥락으로 변용시킨 조반니의 방법은 고전 유물을 대하는 전형적으로 중세적인 태도였다. 그것은 또한 되살아난 사실주의적인 초상에 대한 관심과 중산 계층이 지배하는 문화가 점점 전통적인 계층적 이미지를 거부하게 되었음을 나

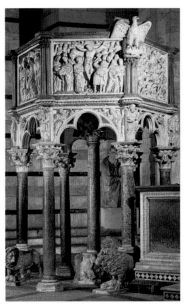

10. 니콜라 피사노, 설교단
세례당, 피사, 대리석 1260년경.
고대의 석관과 고전적인 부조 작품에서 영감을 받은 니콜라 피사노 (1220~1284년경)는 프레드릭 2세에게도 고용되어 남부 이탈리아에서 작업을 했다. 프레드릭 2세는 자신의 치세 동안 로마 제정의 문화를 부흥시키겠다고 계획적으로 선전하였다.

11. 조반니 피사노, 의연함과 신중함
두오모, 설교단의 일부, 피사, 대리석, 1302~1310년.
고대 조각상의 베누스 푸디카 자세에서 영감을 받은 이 고전적인 누드 조각상의 자세는 정숙의 의미를 전달하려고 의도적으로 차용된 것이다.

12. 안드레아 피사노, 건축
오페라 델 두오모박물관, 피렌체, 돌, 1334~1337년경.
건축 산업이 피렌체 경제에서 차지하는 중요성과 국가의 선전 활동에 기여한 공로로 작업을 하고 있는 벽돌공들을 묘사한 이 부조 작품에 반영되어 있다.

13. 두치오, 마에스타, 뒷면
오페라 메트로폴리타나 박물관, 시에나, 패널, 1308~1311년.

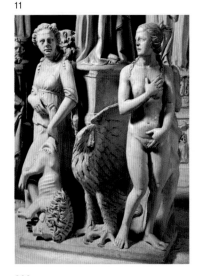

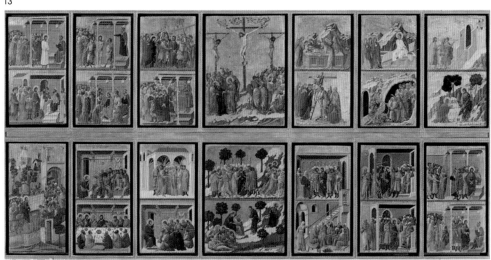

시에나가 크게 번영했던 시기에 활동했던 두치오 디 부오닌세냐(1255~1318년경)의 작품 중 가장 유명한 것은 시에나 대성당의 주 제단화인 〈마에스타〉(1308년)이다.

이 작품은 완성까지 거의 3년이 걸렸다. 제단화의 앞면에는 천상의 여왕으로서 옥좌에 앉아 있는 성모가 있는데, 정면과 3/4 측면 초상으로 그려진 천사와 성인들이 옥좌를 중심으로 양쪽에 정확하게 나뉘어

두치오의 〈마에스타〉

그려져 있다. 뒷면은 〈예루살렘 입성〉(왼쪽 아래)에서 시작하여 〈엠마오 길에 나타나신 그리스도〉(오른쪽 위)까지, 26개의 그리스도 수난 장면으로 장식되어 있다.

두치오는 그리스도가 예루살렘에 입성하는 모습을 지켜보려고 나무에 올라간 세리 삭개오나 그리스도가 사도들의

발을 씻기기 위해 벗겼던 샌들과 같은 세부 사항에 면밀한 주의를 기울여 사건의 진실성을 강화했다. 이 그림은 문맹자들에게 시각적인 이미지를 제공하는 교훈적인 기능을 가지고 있었다. 두치오는 〈베드로의 첫 번째 부인(否認)〉과 〈안나스 앞에 선 그리스도〉(오른쪽 아래) 장면을 계단으로 연결하였는데, 이는 사실성을 강화하기 위해 부차적인 세부에 관심을 기울였다는 증거이다.

타낸다.

시에나 대성당의 주 제단화인 두치오의 〈마에스타〉는 규모와 세부 묘사, 많은 수의 인물뿐만 아니라 금 사용으로 효과적으로 부를 표현했다. 이러한 구성 요소 모두가 그림의 가격을 높였다. 이 작품은 종교적인 권위를 강화하기보다 그 도시의 성모에 대한 신앙심을 찬미했다. 그림은 시에나의 지방색을 드러냈다. 성모의 주위를 둘러싸고 있는 천사와 성인들 앞에 무릎 꿇고 있는 이들은 그 도시의 수호성인이다. 작품의 주제는 옥좌의 아래쪽에 있는 시에나에 평화를 가져다 달라는 내용, 그리고 두치오의 장수를 비는 내용의 명

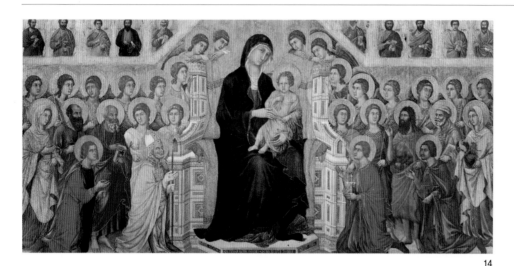

14. 두치오, 마에스타, 앞면
오페라 메트로폴리타나 박물관, 시에나, 패널, 1308~1311년.

15. 팔라초 델 카피타노
오르비에토, 1216년 착공.
견고하고 위압적이며, 요새화되어 있는 이 공관은 이탈리아의 도시 국가가 필요로 했던 새로운 종류의 정부 건물을 대표한다.

16. 팔라초 푸블리코
시에나, 1298년 착공.
피렌체에 있는 팔라초 델라 시뇨리아보다 더 품위 있는 모양의 이 정부 관청 건물은 시에나에 있는 다른 공공 건축물과의 관계를 참작하여 고찰되어야 한다.

17. 팔라초 델라 시뇨리아(현재의 베키오 궁)
피렌체, 1299년 착공.
지역에서 생산된 거친 석재 덩어리는 대성당의 더 값비싼 수입 대리석과 대조를 이루었다. 이것은 새로운 도시 정부의 도덕성과 강건함의 이미지를 조장하였다.

문으로 한층 더 강화되고 있다.

정치적 권력의 이미지

도시 국가의 부가 성당에 표현되었다면, 정부 건물은 정치적 권력을 나타내는 이미지가 되었다. 기능적인 측면에서, 이 건물들은 국가의 구조를 반영했다. 정부 소유의 건축물은 도시 성당 건축보다 확실히 비용이 덜 들었는데, 이는 새로운 정권의 건축물은 종교적 건축물보다 더 신뢰할 수 있고, 덜 화려한 이미지를 만들어내야 했기 때문이다. 예를 들어, 피렌체의 팔라초 델라 시뇨리아는 지역에서 생산되는 석재를 사용했고 거의 장식이 없이

지어졌다. 이는 대성당의 값비싼 장식과 확연하게 대조적이었다. 팔라초의 위치, 즉 구 귀족의 궁전이 있던 넓고 훤히 트인 장소 자체도 새로운 정권의 힘을 나타내었다.

언덕 꼭대기에 세워진 도시, 시에나에서 대성당과 팔라초 푸블리코의 차이는 두 건물의 상대적인 위치로 인해 더욱 커졌다. 수수한 벽돌 건물인 팔라초 푸블리코는 대리석 대성당의 아래쪽에 지었는데, 대성당과 달리 도시 중심지로 계획된 커다란 광장에 면해 있었다.

시에나는 팔라초 푸블리코가 착공되기도 전에 벌써 그 광장에 있는 다른 건물의 창문

모양을 규제하여 시각적인 통일성을 확보했다. 주변의 좁은 도로와 대조적인 광장의 규모는 도시 정부의 권위를 강화했고, 정부가 선전 도구로서 건축물이 가지는 가치 측면을 확실히 깨닫고 있었음을 드러내었다.

한편, 베네치아 도시 건물 간의 관계는 여타 도시와 다른 베네치아의 정부 체계를 반영했다. 도시의 수장을 도제라고 하는데, 도제는 종신직이었고, 그 권한은 공국 위원회의 구성원들이 제한했다. 산 마르코 대성당과 도제 궁(宮)의 가까운 거리는 그 성당이 본질적으로 도제의 개인 예배당이라는 사실을 강조한다. 이것은 콘스탄티노플에 있는

18

19

20

21

18. 팔라초 두칼레
베네치아, 1340년 이후.
이스트리아산(産) 흰색 석회석으로 축조되고 붉은 베로나 대리석으로 세부가 장식된 이 베네치아 정부 관청의 장식적인 특성은 이 도시와 중동과의 밀접한 연관성을 강조하였다.

19. 팔라초 델라 라지오네
파도바, 1218년 착공.
법정으로 사용되었던 고대 로마 바실리카의 기능을 계승한 이러한 건물은 북부 이탈리아 도시 국가에서 흔히 볼 수 있는 것으로, 이치에 맞지 않는 독단적인 봉건적 법률과 대비하여 합리적인 도시 법률의 중요성이 증대하자 이를 반영하여 만들어진 것이다.

20. 팔라초 데이 프리오리, 폰타나 마조레
페루자, 1277~1278년 착공, 1278년 완공.
분수의 상쾌하고 차가운 인상과 결합된 도시의 권력과 명성은 페루자 도시 국가에 어울리는 이미지가 되었다.

21. 팔라초 델라 라지오네, 내부
파도바, 14세기 중반.
가공의 건축적 얼개 안에 그려진 각 장면에는 종교적 주제와 도시의 수호성인들, 교회 박사들과 점성술 기호가 묘사되어 있다.

하기아 소피아와 비잔틴 황제와의 관계를 모방한 것이다.

산 마르코 대성당이 모범으로 삼은 성당 중에 하기아 소피아가 포함되어 있다는 사실은 우연이 아니다. 피렌체와 시에나의 정부 관저들과 마찬가지로, 도제 궁의 외관은 산 마르코 대성당의 금빛 모자이크보다 훨씬 덜 화려하다. 그러나 이 세 도시의 정부 건물 양식은 전혀 다르다. 도제 궁의 정교한 조각 장식은 피렌체 팔라초 델라 시뇨리아의 검소한 외관과 공통점이 거의 없다.

이것은 부분적으로는 각 도시가 그 지역에서 나는 석재를 사용한 데서 이유를 찾을 수 있다. 베네치아의 석재는 조각하기가 쉬웠다. 두 도시의 건축 양식은 또한 각 도시의 독특한 특성과 전통을 반영하고 있다.

장식과 선전

각 도시 국가에서 정부 관청의 장식 계획은 그 도시가 선택한 이미지를 투영시킬 기회가 되었다. 대성당은 기독교적인 전통의 제한을 받았으나 세속적인 건물에는 다양한 시도를 해볼 수 있었다. 베네치아 교회와 정부의 긴밀한 관계는 도제 궁의 주두에 종교적인 주제를 묘사했다는 사실에서 드러난다. 베네치아가 항상 기독교 도시였던 반면, 기원이 더 오래된 도시 국가의 들은 그렇지 않았다. 페루자는 로마의 도시(그 이전에는 에트루리아의 도시)였고, 그 도시의 오랜 역사는 주 광장에 있는 기념 분수의 위쪽 수반에 24개의 조각상으로 새겨졌다. 수호성인들, 종교적 지도자들, 페루자와 로마를 의인화한 조각상, 그리고 신화적인 페루자의 창건자를 포함해 페루자 역사에 등장하는 영웅들의 조각상이었다. 더 최근의 업적도 기념되었는데 카피타노 델 포폴로(시민 대표)와 1278년에 집권했던 포데스타(행정관)의 조상도 있었다. 이러한 의도적인 정치권력의 표명은 새로운 도시 국가에서는 전형적이었다. 로마처럼, 페루자 당국은

22

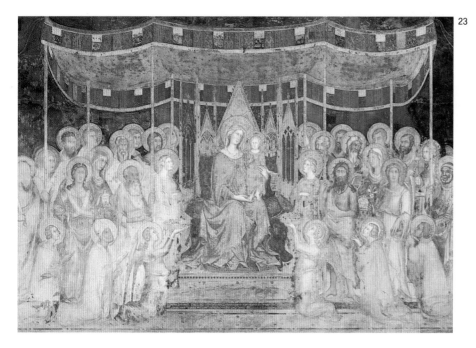

23

도시의 존망이 충분한 물 공급에 달렸다는 사실을 인지했다. 페루자에는 강이 없었고, 그래서 분수의 정교한 장식에 비용을 들여 분수의 중요성을 강조했던 것이다.

시에나의 팔라초 푸블리코

도시의 업적에 대한 자부심도 시에나 팔라초 푸블리코의 실내 장식의 기준이 되었다. 주회의실에는 마주 보는 그림이 두 개 있는데, 시모네 마르티니가 그린 마에스타와 시에나 군대를 승리로 이끌어 시에나의 토스카나 지배를 확립시킨 용병 대장 구이도리치오 다 폴리아노의 초상이 바로 그것이다.

이러한 강력한 이미지는 그 정권의 군사력을 반영한 결과이다. 정치적인 결정이 내려지던 옆방에 그려진 프레스코화는 더 직접적인 메시지를 전달했다. 종교적이거나 역사적인 이미지에 의존하기보다 좋은 정부와 나쁜 정부를 비교하여 정치권력의 기능과 책임을 강조한 것이다. 〈좋은 정부의 알레고리〉에서는 시에나의 지방 자치체를 의인화한 인물이 세속 권력의 상징인 보주(寶珠)와 홀을 들고 믿음, 희망과 자비의 인도를 받고 있다. 또, 평화, 정의와 관용과 같이 권력의 올바른 집행에 필요한 미덕이 옆에 앉아있다.

대조적으로, 〈나쁜 정부의 알레고리〉에서는 폭정을 의인화한 인물이 탐욕, 오만과 자화자찬의 안내를 받고 있으며 무자비함, 책략과 불화의 조언을 듣고 있다. 이 그림들은 그 방에서 회합하는 의사 결정 위원회에게 부단한 조언과 훈계를 했다. 이러한 메시지는 좋거나 나쁜 결정으로 인해 도시와 나라 전체에 야기되는 경제적 결과를 설명하는 장면들로 보완되었는데, 이 그림들은 물질적인 성공에 대한 윤리적인 변명을 제공하며, 새로운 도시 국가에 상업적인 부가 얼마나 중요했는지를 반영한다.

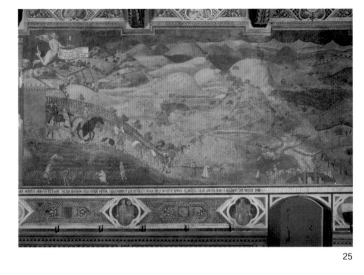

24

25

24와 25. 암브로지오 로렌체티, 도시와 시골에서의 좋은 정부의 효과
팔라초 푸블리코, 시에나, 프레스코, 1338~1339년.
로렌체티의 도시 경관 그림에는 알아볼 수 있는 시에나 건축물이 그려져 있지 않으나 건축물의 양식은 확실히 시에나적인 환경을 암시하였다. 로렌체티는 잘 정돈된 들판과 열심히 일하는 노동자들, 부자들의 여가 생활을 그린 장면을 통해 시에나 정부가 갈망하였던 이상에 대해 흥미로운 의견을 제시하였다.

26. 암브로지오 로렌체티, 좋은 정부의 알레고리
팔라초 푸블리코, 시에나, 프레스코, 1338~1339년.
도시 권력의 성장으로 정부의 도덕성을 장려하는 새로운 주제가 필요했다. 시에나에 있는 암브로지오 로렌체티의 연작은 가장 야심 찬 작품 중 하나였다.

26

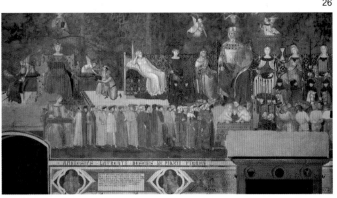

27

27. 암브로지오 로렌체티, 나쁜 정부의 알레고리
팔라초 푸블리코, 시에나, 프레스코, 1338~1339년.
정치적인 부도덕을 피하지 않으면 안 된다는 메시지는 로렌체티가 죄악을 의인화하여 사실적으로 그린, 추하고 기형적인 이미지로 한층 강화되었다.

무역으로 부를 얻은 중산 계층의 등장은 유럽 사회의 발달에 큰 영향을 미쳤다. 중상주의 문화는 기존의 제도에 이의를 제기했다. 더욱 합리적인 도시의 법체계가 독단적인 봉건 시대의 법을 대체하였다. 계절에 따라 변화했으며, 수도원의 예배식에 맞춰 낮 시간을 융통성 있는 단위로 나누었던 정시과(定時課, 하루 중 일곱 번의 기도를 하는 시간)라는 시간의 척도는 하루를 동일한 24시간으로 나누는 더욱 논리적인 구분법으로 바뀌었다. 시계가 교회의 종을 대신해 시간을 나타냈다. 파도바에 있는 조반니 돈디의 시계(1344년)에는 일식을 예측하는 장치가 있었으며 부활절과 다

른 휴일의 날짜를 알려주는 만세력도 달려 있었다. 이탈리아의 단테, 보카치오와 페트라르카, 프랑스의 장 프로아사르, 그리고 영국의 제프리 초서와 같은 작가와 시인들은 모두 기독교의 행정 언어였으며 전례식의 언어였던 중세의 라틴어를 거부하고 자국어로 글을 썼다. 이전에는 교회에서 교육을 전담했으나 곧 일반적으로 어디서나 받을 수 있게 바뀌었다. 상인들은 읽고 쓰는 능력과 셈을 할 수 있는 능력을 키울 필요가 있었다.

상업적 부의 성장

상업적 부로 인해 미술계에 새로운 유형의 후

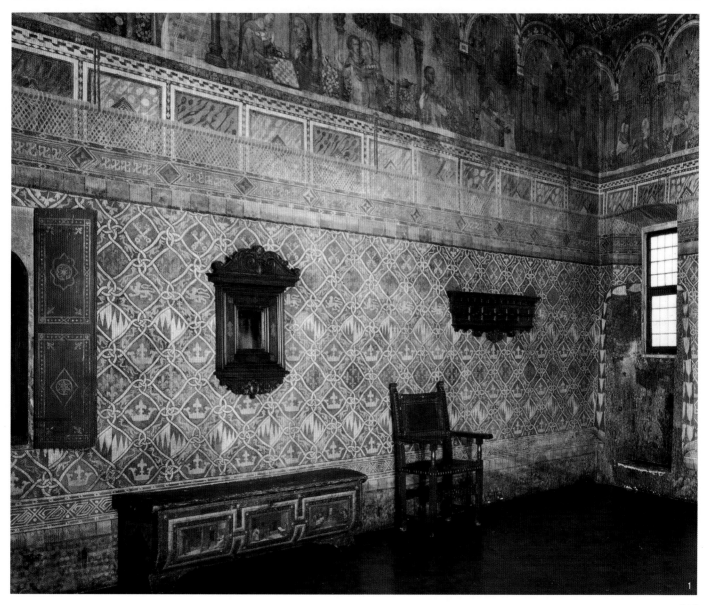

원자가 생겨났다. 자신들의 새로운 경제적, 정치적 세력을 나타내는 이미지를 만들어내기 위해, 상인들은 기존의 후원 양식을 흉내 내어 가족 예배당과 대저택을 주문했다. 저택 내부 장식은 물질적인 부를 직접적으로 나타내었다. 그러나 예배당에는 그들의 죄책감과 두려움이 반영되어 있기도 했다. 소수의 상인만이 성 프란체스코의 뜻을 따라 재산을 포기하고 청빈한 생활을 택했고, 대부분은 지옥에 떨어지는 것에 대비한 일종의 보험으로 재산의 일정 비율을 종교 단체에 기부했다.

교회는 과도한 이윤을 위해 돈을 빌려주는 행위인 고리대금을 금지했다. 성 토마스

아퀴나스는 '적정한 가격'을 기초로 한 이익이라는 개념을 받아들인 바 있는데, 이 개념은 서비스에 대한 타당한 금액의 보상이라는 뜻이다. 그러나 이탈리아의 금융 가문들이 축적한 방대한 부는 터무니없는 금리에 기초한 것이었다. 예배당 전체를 주문할 만큼 부유한 상인들은 극소수였는데, 엔리코 스크로베니가 그중 하나였다. 그가 자신의 무덤으로 주문한 파도바의 아레나 예배당 장식은 위대한 화가 조토가 담당했으며 성모에게 보내는 직접적인 메시지를 담았다. 스크로베니는 〈최후의 심판〉 장면의 중앙에 본인을 위해 중재를 해줄 성모에게, 그 보답으로 예배당을 바치고

있는 자신을 그려 넣도록 했다.

14세기 유럽은 일련의 대 재난을 겪었다. 당시는 흉작과 바르디와 페루치 은행의 파산(1345년경)으로 촉진된 전반적인 경기 침체의 시기였다. 1347년 동양에서 이탈리아로 유입되어 빠른 속도로 전 유럽에 퍼져 나간 흑사병, 즉 선(腺) 페스트로 인해 상황은 더욱 악화되었다. 다양한 추정이 나왔으나 몇 년 새에 유럽 인구의 1/3이 줄어들었다는 통계가 가장 그럴듯하다. 인구 밀도가 높아서 도시가 특히 더 심한 타격을 입었다. 갖가지 설명이 나왔으나, 이러한 재난은 현세의 부패와 탐욕이 증가한 데 대한 신의 분노라는 의견이 가

1. 팔라초 다반차티, 침실
피렌체, 프레스코 장식, 14세기 중반.
가짜 대리석 패널과 태피스트리 위에 있는 가공의 건축물은 고상한 프랑스 기사 이야기를 그린 장면들의 틀이 되었다. 이것은 부유한 피렌체 상인 가문에 어울리는 배경이었다.

2. 팔라초 스피니 페로니
피렌체, 14세기 중반(복원됨).
거대하고 위압적인 이 상인의 대저택은 강화된 세부적 요소를 장식적으로 사용하여 부와 권력을 표현하였다.

3. 바르디와 페루치 예배당
산타 크로체 성당, 피렌체, 1320년대.
주문자들은 상업적인 소득으로 조토가 장식한 이 예배당들의 자금을 조달하였다. 이 예배당에는 교회의 눈으로 바라보았을 때 상업 이윤에 붙게 되는 불명예의 낙인이 반영되어 있다.

2

4

3

5

4. 부팔마코(?), 지옥
캄포산토(납골당), 피사, 프레스코, 1350년대 초반.
중세에 지옥은 아주 사실적인 의미를 갖고 있었다. 설교자들은 지옥을 무시무시한 곳으로 묘사했을 뿐만 아니라 고문 장면의 세부 묘사에 세심한 주의를 기울여 시각적인 이미지를 더욱 강화했다.

5. 조토, 예배당을 성모에게 바치는 엔리코 스크로베니
아레나 예배당, 파도바, 프레스코, 1303~1306년.
고리대금의 죄악에 대해 속죄하려는 스크로베니의 소망이 조토의 프레스코 연작으로 장식된 아레나 예배당의 건설 이면에 내재되어 있었다.

장 널리 퍼져있었다. 성경에 그러한 설명을 뒷받침해 줄 선례가 분명하게 나와 있었는데, 그에 따르면 물질적인 부의 축적에 대한 처벌로 도시가 파괴되었다고 하였다. 역설적으로, 이러한 믿음의 확산은 미술 후원에 큰 영향을 미쳤다. 종교 기관에 기부하는 금액과 상인들이 종교적인 미술 작품에 소비하는 지출이 극적으로 늘어났다.

기독교 미술에 대한 새로운 접근법

프란체스코 수도회의 전도사들은 도시 거주민들을 대상으로 교리를 전파했다. 기독교의 필수적인 진리를 알리고자 그들은 청중들에게 그리스도의 삶과 수난을 상상해 보도록 장려하였다. 그것은 맹목적인 복종이 아니라 논리적이고 설득력 있는 방법으로 수준 높은 중산층에게 적합한 방식이었다. 이러한 새로운 접근법은 프란체스코 미술에 반영되어 나타났는데, 확실히 이런 작품은 훨씬 더 폭넓은 호소력을 지니고 있었다.

기독교 미술은 원래 신비하고 영적인 이미지를 선호하여, 고전 양식의 자연스럽고 사실적인 측면을 거부하며 시작되었다. 그러나 이제 신앙에 대한 이러한 새로운 태도에 적합한, 더 이해하기 쉽고 설득력 있는 환경인 물질적인 세계로 되돌아가게 되었다.

양식의 변화

이러한 양식적인 변화의 원동력 중 하나는 바로 도시 중산층의 후원이었다. 치마부에의 〈산타 트리니타 마돈나〉와 조토의 〈오니산티 마돈나〉는 제작 연도가 30년밖에 떨어져 있지 않지만 두 작품 간의 차이점은 당시 진행되고 있던 혁신을 뚜렷하게 드러낸다. 치마부에는 옥좌를 떠받치며 날고 있는 천사들과 그 옥좌에 앉은 천상의 성모를 그려 신성함을 강조하였다. 조토의 성모는 무게감이 있으며 작품의 천사들은 서 있거나 단단한 지면에 무릎을 꿇고 있다. 조토의 이미지에는 14세기에 발달하였던 인간 형태의 사실적인 묘사에 대

6. 치마부에, **산타 트리니타 마돈나**
우피치 미술관, 피렌체, 패널, 1280년대 초반(?).

7. 조토, **오니산티 마돈나**
우피치 미술관, 피렌체, 패널, 1310~1315년경.
점차 종교적인 사건들의 인간적인 실체를 강조한, 더욱 평범한 이미지가 천상의 아름다움을 대신하게 되었다.

8. 암브로지오 로렌체티, **예수에게 젖을 먹이는 성모**
성 프란체스코 성당, 시에나, 패널, 1320년대 중반(?).
아이에게 젖을 먹이는 어머니는 오늘날과 마찬가지로 14세기에도 바로 알아볼 수 있었던 이미지이다. 이 이미지는 그리스도와 성모의 인간적인 측면을 강조하여 그린 것이다.

9. 바르톨로메오 디 까몰리, **겸손한 성모**
국립박물관, 팔레르모, 패널, 1346년.
땅 위에 앉은 성모의 이미지는 14세기 이탈리아에서 처음 유행했는데 이는 천상의 여왕으로 옥좌에 앉아 있는 성모를 그린 전통적인 작품과는 상당히 다른 관념을 표현한 것이다.

한 관심이 반영되어 있다. 황제나 성직자의 이미지에서 보이던 정면성과 격식은 점차 신체를 사실적이고 구체적으로 강조하는 경향으로 바뀌었다. 이러한 움직임은 성모 초상의 변화에도 반영되었다. 천상의 여왕이라는 이미지는 옥좌 없이 땅 위에 앉은 겸손한 성모(Madonna of Humility)의 이미지로 대체되었다. 성모에 관한 또 다른 해석은 어머니로서의 역할을 강조하는 것이었다. 암브로지오 로렌체티의 〈예수에게 젖을 먹이는 성모〉라는 작품에서 성모는 인자하게 아기 예수를 팔에 안고 흔들어 재우고 있다. 아기 예수는 손을 들어 축복을 내리는 자세를 취하는 것이 아니라 젖을 먹고 있다. 그리스도를 묘사한 초기의 이미지에서는 아기 예수를 어른을 축소한 인물로 묘사하여 신성을 강조하였다. 그러나 일반 시민들은 그리스도의 인간성을 강조한 작품을 통해 그를 더 쉽게 이해할 수 있었다.

종교적인 내용을 담은 그림의 배경에도 유사한 변화가 일어났다. 피에트로 로렌체티는 〈성모의 탄생〉에서 중산층 가정의 실내를 배경으로 하였다. 그는 일상 가정에서 사용하는 물품인 옷, 커튼, 담요와 깔개의 세부 묘사에 주의를 기울였는데 이는 작가가 알아볼 수 있는 배경을 묘사하기 위해 의식적으로 노력하였음을 암시한다. 바닥과 침대의 선 무늬는 그림에 깊이감과 사실감을 한층 더해준다. 원근법에 대한 관심과 건축적인 배경의 적절한 사용이 환영에 사실성을 강화해주는 역할을 한 것이다. 알티키에로는 〈십자가 책형〉에서 군중을 이용하여 같은 효과를 만들어냈다. 십자가 주위에 모여 있는 사람들은 이야기 속에 등장하는 주요 인물들, 즉 슬퍼하고 있는 성모 마리아와 막달라 마리아, 그리고 그리스도의 옷을 걸고 주사위를 던지는 군인들뿐만이 아니다. 갖가지 자세를 하고 서로 다른 의상을 입은 다양한 부차적인 인물들이 등장하여 그 사건에 사실성을 더해주었다. 아마도 이 새로운 양식의 가장 인간적인 요소는 그림에

10. 로렌초 마이타니, 추방
두오모, 정면, 오르비에토, 1310~1330년경.
마이타니는 오르비에토 대성당의 정면에 그린 창세기 장면에서 극적인 효과와 움직임, 표정으로
성경에 나오는 사건들의 사실성을 강조하였다.

11. 조토, 원근법 패널
아레나 예배당, 파도바, 프레스코, 1303~1306년.
원근법의 시도는 사실적인 건축적 배경의 발달에 필수적인 요소였으며 조토의 솜씨가 발휘된
아레나 예배당에서도 장식적인 세부로 사용되었다.

12. 피에트로 로렌체티, 성모의 탄생
오페라 메트로폴리타나 박물관, 시에나, 패널, 1342년.
사실적인 건축적 공간 구분, 무게감 있는 인물, 그리고 무엇보다도 주의를 기울여 상세하게 묘사
된 일상용품으로 인해 관람자들은 이 장면과 하나가 된 것처럼 느끼게 된다.

파도바의 산 조르조 기도실

파도바의 프란체스코 교회인 성 안토니오 성당 옆에 자리한 산 조르조 기도실은 라이몬디노 루피 디 소라냐가 영안실로 사용하기 위해 주문했고 그의 사후(1379년), 후계자인 보니파치오가 완성했다. 문서에 의하면 라이몬디노는 실내 장식을 알티키에로에게 맡겼고 보니파치오가 이 계약을 확정했는데, 그는 성 안토니오 성당 내에 있는 자신의 예배당도 알티키에로에게 꾸미도록 했다. 또 다른 화가인 자코포 아반조 역시 산 조르조 기도실의 프레스코화를 그리는 데 관계했으나 문서에는 이름이 언급되어 있지 않으며 그가 기여한 바가 어느 정도나 되는지는 아직도 논란이 되고 있다.

초기 인문주의의 중요한 중심지였던 파도바는 14세기 초반 아레나 예배당에 조토가 프레스코 연작을 그리면서 시작된 종교 미술의 양식적인 혁신에 즉각 반응하였다. 알티키에로가 성 조르조 기도실에 그린 프레스코화는 그리스도, 성 조르조, 성녀 가타리나와 성녀 루치아의 일생을 그린 것으로 이러한 새로운 개념들이 발전하고 있었음을 보여준다. 무엇보다도 그림에 묘사된 이야기의 사실적인 배경으로 건축적인 틀을 사용하였다는 점이 그러하다.

전설에 따르면, 성녀 루치아는 다양한 고문에도 신앙을 부인하지 않았다고 한다. 그녀는 유방이 잘리고 눈이 도려내어진 후 단도로 살해되었다. 알티키에로는 〈성녀 루치아의 순교〉에서 그녀의 죽음과 두 가지 고문 장면을 묘사하였다. 눈을 가리며 불꽃을 피하고 있는 병사와 부지런히 풀무질을 하고 있는 사람의 무게감 있는 형상이 사실감을 더해주고 있다.

그림의 세 장면은 고딕 양식의 틀로 연결되어 있는데 뒤얽힌 모양의 장식과 창문 아래의 화초 상자에서 자라고 있는 식물과 같은 사물의 사실적인 세부 묘사가 눈에 띈다.

13

13. 알티키에로, **성녀 루치아의 순교**
산 조르조 기도실, 파도바, 프레스코, 1379~1384년.

14. 알티키에로, **십자가 책형**
산 조르조 기도실, 파도바, 프레스코, 1379~1384년.
전통에 따라, 회개한 도둑은 그리스도의 오른쪽에, 그리고 회개하지 않은 도둑은 왼쪽에 배치되어 있다. 또한 두 도둑은 죽음을 맞이하는 상이한 태도로 구별된다.

15. 알티키에로, **십자가 책형, 세부(왼쪽)**
성 안토니오 성당, 산 펠리체 예배당, 파도바, 프레스코, 1379년.
왼쪽 끝에 있는 작은 개, 그리고 중요하지 않은 다른 세부 사항과 북적이는 다양한 사람들은 사건의 사실성을 강조하는 역할을 하였다.

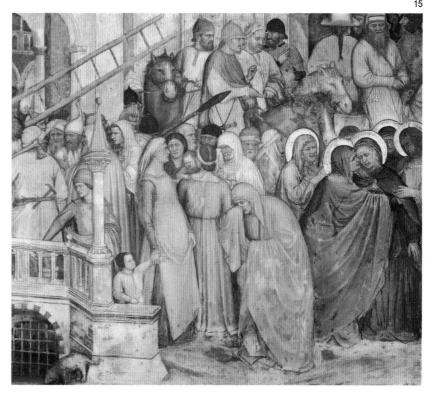

15

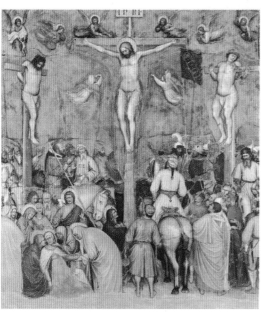

14

감정을 도입한 것이라고 할 수 있을 것이다. 이전의 그림에는 인간의 감정이 결여되어 있었다.

예를 들어, 조토는 〈애도〉라는 작품에서 그리스도의 고난을 지켜보는 구경꾼들이 느끼는 깊은 슬픔만을 묘사한 것이 아니라 천사들도 같은 감정을 느끼는 것으로 그렸다. 몸짓으로 강조하고 있는 표정은 관람자들의 반응을 끌어내는 단순하지만 효과적인 방법이었다. 〈죽음의 승리〉라는 작품의 메시지는 명확하다. 잘 차려입은 세 사람이 말을 타고 가다가 부패의 세 단계를 거치고 있는 썩어가는 시체들을 보고 무서워하고 있는데 이들의 반응을 통해 피할 수 없는 죽음 앞에서 물질적 부라는 것은 부질없다는 사실을 나타내고 있다. 해결책이 그림의 상단 부분에 그려져 있다. 그 부분에 묘사되어 있는 청빈한 삶의 단순함과 종교적 삶의 순수함은 아래쪽의 그림과 뚜렷한 대조를 이루고 있다. 이 재앙의 시기 동안에는 지옥에 떨어진 자들과 심판의 날이라는 주제도 흔하게 그려졌다

종교적 전통과 고전 문화

경제적인 힘을 갖춘 세력은 이탈리아 정치권력의 낡은 체계에 도전하였고 놀랄만한 성공을 거두었다. 지적인 영역에서도 마찬가지로, 전통적인 믿음과 제도가 의심받기 시작했다. 특히 아라비아 세계와의 교역을 통해 4세기에 이단적인 것으로 공표되었던 고전 문서들을 점점 손에 넣기 쉬워졌다. 새로운 도시의 교육 중심지에서는 자유 토론이 발달하였는데, 도미니크 수도회는 이것을 교회 권위에 대한 위협으로 보았다.

성 토마스 아퀴나스는 플라톤과 아리스토텔레스의 사상을 기독교 신학과 융화시켜 이러한 위협을 제도화하려 하였다. 그러나 이탈리아의 새로운 도시 국가에서는 도시의 공리와 시민을 대표하는 정부에 대한 고전적인 선례에 대한 관심이 늘어났기 때문에 이러한

16

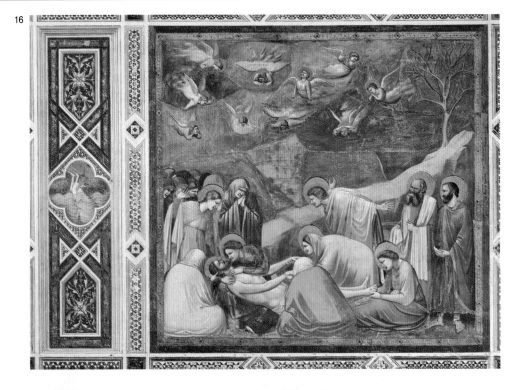

16. 조토, 애도
아레나 예배당, 파도바, 프레스코, 1303~1306년.
그리스도의 죽음을 애도하는 인물들의 몸짓과 자세, 표정으로 사건의 비애를 강조한 조토는 비탄에 젖은 천사들을 묘사하여 감정을 한층 더 고조시켰다.

17

17. 부팔마코(?), 죽음의 승리
캄포산토, 피사, 프레스코, 1350년대 초반(?).
피할 수 없는 죽음의 공포는 흑사병을 상징하는 이미지로 특별히 강조되었다. 흑사병(1347~1349년)은 유럽 전역에서 창궐하여 인구의 3분의 1가량을 앗아갔다.

입장을 거스를 수밖에 없었다. 페트라르카는 성서에 따라 역사적인 사건을 해석하는 기독교적인 방식을 단호하게 거부하고 고전적 개념의 사실에 입각한 역사를 부흥시킨 것으로 유명하다. 다른 이탈리아 초기 인문학자들과 마찬가지로, 페트라르카는 고전 문학을 연구하고 고전 라틴어로 자신의 논문을 저술하였다. 그가 베로나에서 키케로의 편지 사본을 발견했고 시모네 마르티니가 권두화를 그린 베르길리우스의 저작 사본을 소유했다는 사실은 잘 알려져 있다. 다른 인문주의자들은 고대 비문을 수집했다. 이러한 문서에 대한 연구로 인해 고전적인 미의 개념에 대한 관심

이 되살아났다.

보카치오처럼 페트라르카도 조토 그림의 아름다움은 교양 있는 소수만이 음미할 수 있으며 무지한 일반 대중들은 알 수 없는 것이라 정의 내렸다. 이러한 견해는 예술가의 지위 향상과 창조와 공예의 차이에 대한 인식의 중요한 진보를 의미하는 것이었다. 이 시기에 이미 피렌체 사회에서 덜 이름나 있고 아직 그다지 업적이 없던 추종자들은 조토와 같은 스승을 '탁월한 화가'라고 부르게 되었다는 사실을 기억하는 것이 좋을 것이다.

화가의 명성에 대한 늘어난 관심과 고전 세계의 문화적 유산이 배경이 되어 르네상스

라고 알려진 복잡한 예술적-문화적 현상이 나타나게 되었다(제23~27장 참고).

18

19

18. 조반니노 데 그라시, 공책의 한 페이지
시립 도서관, 베르가모, MS D. VII. 14., 14세기 후반.
사실적인 묘사를 하려는 새로운 욕구로 이 새 그림처럼 꼼꼼한 습작이 나오게 되었다.

19. 시모네 마르티니, 세르비우스가 저술한 베르길리우스 주석서의 표제화(標題畵)
암브로시아나 도서관, 밀라노, 1340년에서 1344년 사이.
페트라르카가 가지고 있던 베르길리우스 주석서 사본의 이 표제화는 15세기의 본질적인 특징이 되는 고전 문화의 중요성을 반영하였다.

15세기

사람들은 인류와 주변 환경에 대해 새로운 자각을 하게 되었다(인문주의). 그 결과 고전 문명이라는 새로운 분야에 관심을 갖게 되었으며, 문화와 예술의 결정적인 전환점의 기초가 마련되었다. 고대의 철학과 문학에 대한 인문학적인 연구가 전개되면서 열성적인 수집가들은 앞을 다퉈 그리스와 로마 전통의 유산(고전 사본, 희귀한 보석, 조각 작품, 골동품)을 수집하였다. 13세기 초반의 예술가들은 고대 로마의 건축 유적과 조각 작품들을 주의 깊게 연구하여 조잡한 복제품에서는 절대로 나올 수 없는, 새롭고 생생한 수액을 뽑아내었다. 피렌체에서 있었던 브루넬레스키와 도나텔로, 그리고 마사초와 같은 거장들의 실험은 미래 세대들의 본보기가 되었다.

공간 간에 있는 인간을 보는 새로운 방법, 그리고 거기서 유래된 면밀히 연구된 원근법의 엄격한 적용이 바로 그것이다. 신을 대하는 새로운 태도도 나타났다. 더 이상 중세의 순수하게 신비주의적인 관점이 아니었다. 인간의 능력에 대한 인식이 진보하였고 개인이라는 개념이 확립되었다. 고대의 세계만을 본보기로 삼았던 거장들은 새로운 명성을 얻었다. '장인'은 '예술가'가 되었고 동시에 조각가, 건축가, 화가, 그리고 심지어는 이론가로 활동할 수 있었다. 이탈리아에서 르네상스 연구와 탐색이 진행되던 시기에 얀 반 에이크나 로지에 반 데르 바이덴과 같은 플랑드르의 미술가들은 유화에 대한 실험을 시작하였고 인물과 풍경의 세부 묘사에 대한 비범한 눈을 키워나갔다. 이탈리아의 거장들은 이러한 플랑드르의 경향을 받아들이고 부분적으로 수용하였다.

	1340	1360	1380	1400	1410	1420	1430	1440	1450	1460	1470	1480	1490	1500

플랑드르와 북유럽

- 백년 전쟁 | 1337~1453
- 1390 | 클라우스 슬뤼터 : 샹몰 수도원에 있는 조각상
- 1392~1399 | 브뢰데를람 : 수태고지
- 부르고뉴 공국의 선량공(善良公) 필리프 | 1419~1467
- 플레말레의 거장 : 성모의 약혼식 | 1430
- 얀 반 에이크 : 아르놀피니의 결혼식 | 1434
- 1435 | 얀 반 에이크 : 롤랭 재상의 성모, 로지에 반 데르 바이덴 : 십자가에서 내려지는 그리스도
- 1438 | 플레말의 거장 : 성녀 바르바라
- 1443 | 오텔 자크 쾨르, 부르즈
- 1446 | 킹스 칼리지 예배당, 케임브리지
- 1470~1473 | 디에릭 부츠 : 오토 황제의 재판
- 1477 | 후고 반 데르 후스 : 포르티나리 세 폭 제단화
- 1485~1509 | 영국의 헨리 7세

북부 이탈리아

- 밀라노의 프란체스코 스포르차 | 1401~1466
- 만토바의 루도비코 곤차가 | 1422~1478
- 페데리코 다 몬테펠트로 | 1422~1482
- 도나텔로 : 가타멜라타, 파도바 | 1443
- 템피오 마라테스티아노, 리미니 | 1450
- 일 모로로 알려진 루도비코 스포르차 | 1451~1508
- 만테냐 : 만토바의 프레스코화 | 1465~1474
- 산탄드레아 성당, 만토바 | 1470
- 프란체스코 델 코사 : 페라라의 프레스코화 | 1470~1480
- 브라만테 : 밀라노, 산타 마리아 프레소 산 사티로의 내진 | 1478
- 1485 | 레오나르도 다 빈치 : 암굴의 성모
- 1492 | 파비아의 체르토사 수도원
- 레오나르도 다 빈치 : 최후의 만찬 | 1498

피렌체

- 밀라노군이 피렌체를 포위 공격함 | 1401
- 기베르티 : 세례당의 문 | 1404~1425
- 오르산미켈레 성당의 벽감(壁龕) | 1413
- 브루넬레스키 : 오스페달레 델리 인노첸티, | 1419~1421
- 두오모의 쿠폴라, 산 로렌초 성당의 옛 성물 안치소
- 젠틸레 다 파브리아노 : 동방박사의 경배 | 1423
- 마사초 : 산타 마리아 델 카르미네 성당의 프레스코화 | 1427
- 루카 델라 로비아 : 대성당의 성가대석 | 1431~1438
- 도나텔로 : 대성당의 성가대석 | 1433~1439
- 코지모 데 메디치(국부)가 망명에서 돌아옴 | 1434
- 플라톤 아카데미 | 1440
- 프라 안젤리코 : 산 마르코 수도원의 프레스코화
- 파올로 우첼로 : 산타 마리아 노벨라 성당의 프레스코화 | 1445~1447
- 미켈로초 : 메디치 궁 | 1446
- L.B. 알베르티 : 팔라초 루첼라이 | 1450
- 1450~1460 | 도나텔로 : 청동 다비드상
- 1452 | L.B. 알베르티 : 건축론
- 1455 | 파올로 우첼로 : 산 로마노 전투
- 1456 | 안드레아 델 카스타뇨 : 니콜로 다 토렌티노
- 1459 | 베노초 고촐리 : 메디치 궁의 예배당
- 1464~1492 | 로렌초 데 메디치
- 1470~1480 | 베로키오 : 청동 다비드상
- 1478 | 보티첼리 : 프리마베라
- 포조 아 카이아노의 빌라 메디치 | 1480~1490
- 기를란다요 : 산타 트리니타와 | 1483~1490 산타 마리아 노벨라 성당의 프레스코화
- 안드레아 델라 로비아 : 오스페달레 델리 인노첸티의 원판 | 1487
- 필리피노 리피 : 산타 마리아 노벨라 성당의 | 1488~1493 프레스코화

중부와 남부 이탈리아

- 교황권, 로마로 돌아옴 | 1420
- 도나텔로 : 세례당의 성수반, 시에나 | 1425
- 프라 안젤리코 : 니콜라스 5세의 예배당 프레스코화, 로마 | 1447~1450
- 성년(聖年) | 1450
- 피에로 델라 프란체스카 : 성 프란체스코 성당의 프레스코화, 아레초 | 1453~1463
- 1458~1564 | 두오모와 피콜로미니 궁, 피엔차
- 1464 | 팔라초 두칼레, 우르비노
- 1474 | 피에로 델라 프란체스카 : 우르비노에 있는 작품들
- 1481~1482 | 시스티나 성당에 그려진 보티첼리와 페루지노의 프레스코화
- 미켈란젤로 : 피에타 | 1497~1499
- 브라만테 : 산타 마리아 델라 파체의 클로이스터, 로마 | 1500~1504

피렌체는 상인과 은행가들이 지배하던 도시였다. 그 도시의 사업가들은 상업적 교류를 장악했던 길드에 가입되어 있었다. 길드에 가입하려면 상업에 종사하거나 직업을 가지고 있어야 할 뿐만 아니라 행정 관직을 맡을 만한 자격이 있어야 했다. 일곱 개의 주요 길드, 즉 재판관과 서기, 은행가, 의사, 양모와 견직물 상인, 그리고 피륙 업자 길드의 회원들은 피렌체가 부를 축적하는 데 큰 기여를 함으로써 리넨 상인, 석공, 병기공과 백정 길드를 비롯한 14개의 군소 길드 회원들보다 더 많은 정부 관직을 차지할 수 있었다. 독립적이고 부유했던 피렌체는 밀라노, 베네치아의 뒤를

이어 이탈리아에서 세 번째로 큰 도시였다. 그러나 이 도시의 독립은 세력이 증대한 밀라노의 위협을 받았다. 1401년 밀라노 군대가 피렌체를 포위 공격했고, 거의 확실하게 피렌체를 정복할 수 있었으나 때마침 밀라노의 지도자가 사망하여 이 공격은 수포로 돌아갔다. 피렌체는 미술에 대한 후원을 폭발적으로 늘여 가까스로 위기를 모면한 것을 축하했고 길드와 길드의 회원들은 되찾은 도시의 위신을 나타내는 이미지를 만들어 내었다.

세례당과 대성당
피렌체의 세례당은 외부를 개장한 건물이다.

1

1401년, 후원자였던 칼리말라(Calimala) 즉, 피륙 업자 길드는 새로운 청동문 제작을 위한 경합을 하겠다고 발표했고 기베르티가 당선되었다. 두 번째 문도 뒤이어 제작되었는데 (1425년), 이 문을 구성하는 패널 조각으로 기베르티는 피렌체에서 선도적인 조각가로 자리 매김하게 되었다. 그리고 도시 권위의 중요한 상징물을 완성하려는 노력의 일환으로 아르테 델라 라나, 즉 양모 상인 길드는 완공되지 않은 채 남아있던 대성당(1299년 착공)의 건축을 재개하였다. 이미 1367년에 설계가 확정되었던 거대한 규모의 돔 공사를 할 방안을 찾기 위해서 1418년에 공모전이 열렸다.

필리포 브루넬레스키의 골조를 내외 이중 구조로 하여 돔을 만드는 비정통적인 방안에 반대하는 의견도 꽤 많았지만 결국 그의 방법이 채택되었다.

민족적 건축양식

밀라노를 물리친 후에 대두된 민족 주체성이라는 개념은 민족 문화의 발달로 나타났다. 피렌체의 전통이 우수하다는 믿음이 피렌체의 언어, 역사와 영웅들, 특히 단테의 가치를 격찬하는 문학 작품들이 급격히 늘었다는 사실에 잘 반영되어 있다. 이러한 정서가 시각적으로 표현된 것이 오스페달레 델리 인노첸

티이다. 이 건축물은 고아들에게 자선을 베푸는 양육 시설로 견직물 상인의 길드인 아르테 델라 세타가 의뢰한 것이었다. 길드는 장식적이며 첨두형 아치를 사용하였던 14세기 고딕 양식을 피하고, 세례당과 산 미니아토와 같은 토스카나식 로마네스크 건축물의 우아한 원형 아치에 기초를 둔 브루넬레스키의 설계를 채택했다. 독특한 그 지역의 양식을 선호하여 외국의 문화와 관련된 고딕 양식을 거부한 것이다.

오르산미켈레

미술품 후원에 대한 중요성은 정부까지 개입

1. 스테파노 부온시뇨리, **피렌체 풍경**
피렌체 현대 미술관, 피렌체, 1584.
피렌체는 장인과 상인, 은행가들이 지배하는 도시였다. 도시의 세력과 위신을 나타내었던 가장 주요한 상징물은 대성당과 정부 관청인 팔라초 델라 시뇨리아였다.

2. 로렌초 기베르티, **이집트의 요셉**
세례당, 피렌체, 천국의 문 패널, 청동, 1425년에 제작을 시작함.
기베르티는 형제들에 의해 요셉이 우물에 버려지는 장면(오른쪽 위)부터 시작하여 요셉의 일생에서 주요한 사건들을 이 단순한 패널에 요약하여 기록하는 동시에 하나의 통일된 이미지를 만들어 내었다.

3. 로렌초 기베르티, **북문**
세례당, 피렌체, 청동, 1403~1424년.
신약의 장면들을 표현하는 데 사용한 우아하고 장식적인 양식과 금도금한 청동은 상업적인 부가 지배적이던 피렌체의 번영을 드러내고 있다. 이 문의 조각 패널은 기베르티를 동시대에서 가장 선도적인 조각가 중 한 사람으로 자리 매김케 했다.

2

3

4

4. 로렌초 기베르티, **동문(천국의 문)**
세례당, 피렌체, 청동, 1425년에 제작을 시작.
이전의 문에 사용된 장식적인 사엽(四葉) 장식틀 대신 단순한 사각형 패널을 이용한 기베르티의 두 번째 문에는 구약에 나오는 사건들이 명확하고 간결하게 묘사되어 있다.

5. 필리포 브루넬레스키, **두오모의 쿠폴라**
피렌체, 1367년 설계, 1420년 착공.
이 돔을 건축할 방법을 고안하면서 브루넬레스키(1377~1446년)가 이루어낸 기술적 업적은 건축에 지성을 적용시키는 결정적인 계기가 되었다. 이전에는 장인들의 기술과 후원자의 자금에 좌우되었으나 이러한 발달은 건축가의 지위 향상에 큰 영향을 미쳤다.

하게 만들었다. 오르산미켈레 교회의 외부 벽감이 1360년 개별적인 길드에게 할당되었으나 1406년까지 벽감 중 네 개만 채워졌다.

정부는 할당된 부분을 몰수하고 재분배하겠다고 으름장을 놓아 벽감 장식 계획에 박차를 가하였다. 오르산미켈레는 곧 길드의 미술 후원의 경쟁 무대가 되었고 길드의 힘을 보여주는 장이 되었다. 부유한 길드들은 당대에 제일 유명한 조각가였던 기베르티를 고용했다.

기베르티의 〈세례 요한〉(1412~1416년)은 직물 상인들, 〈성 마태〉(1419~1422년)는 은행가들, 그리고 〈성 스테파노〉(1425~1428년)는 양모 상인들이 주문한 것이다. 이 이상화하여 표현된 뛰어난 작품들은 해당 길드의 힘을 반영하였으며 이용할 수 있는 재료 중 가장 값비싼 재료인 청동을 사용함으로써 길드의 부를 강조했다. 가난한 길드들은 덜 비싼 대리석 조각을 도나텔로처럼 덜 유명한 조각가에게 의뢰했다. 오르산미켈레에 있는 도나텔로의 조각은 부와 권력을 표현한 기베르티의 전통적인 조각상과 확연히 달랐다. 도나텔로가 무기 제조자 길드의 주문으로 제작한 〈성 조르조〉(1415~1417년)는 정치적이나 물질적인 성공을 나타내는 양식화된 이미지와는 거리가 멀었다.

성 조르조의 조각상은 단순하고 겸손해 보이는데, 도나텔로는 그의 인간적인 측면을 강조함으로써 군소 길드에 걸맞은 참신한 이미지를 만들어내었다. 지나고 나서 보니, 도나텔로가 조형적인 양식의 발달에 중요한 기초를 어떻게 수립하였는지를 쉽게 파악할 수 있으며 그래서 우리는 기베르티를 도나텔로보다 독창력이 부족하다고 간주한다. 그러나 당시 사람들은 다른 의견을 가지고 있었다. 가장 부유한 길드들이 이류라고 생각하는 조각가에게 일부러 조각품을 주문하지는 않았을 것이다.

5

6

7

6. 필리포 브루넬레스키, 오스페달레 델리 인노첸티
피렌체, 1419년 착공.
기둥을 연결하는 우아한 원형 아치, 삼각형의 박공벽으로 장식된 창문과 회색과 흰색이 어우러진 색채 배합은 토스카나식 로마네스크 건축물의 필수적인 특징으로 이 세기에 회복한 피렌체의 위신을 표현하는 민족적인 표현 수단이 되었다.

7. 안드레아 델라 로비아, 원판
오스페달레 델리 인노첸티, 피렌체, 유약을 바른 테라코타, 1487년경.
어린 아이들을 묘사한 이 원판은 비용에 비해 품질이 뛰어나서 고아들을 위한 자선 기관을 장식하는 데 적합한 재료였다.

미술품의 가격

상업 경제에 기반을 둔 사회는 모두 부의 획득에 높은 가치를 두는데, 부의 수준에 따라서 일반적으로 예술품 후원의 형태도 달라진다. 대단히 부유한 계층만이 건축물을 주문할 능력이 있었고, 그래서 초기 르네상스 시대의 주요한 건축물과 조각 작품 대부분이 길드의 자금 지원을 받아 만들어질 수밖에 없었다. 청동이 대리석보다 조금 더 비쌌고 회화는 조각보다 비용이 적게 들었다. 오스페달레 델리 인노첸티를 건축하는 데 30,000플로린의 비용이 든 반면, 기베르티의 〈성 마태〉 상은 945플로린이 들었는데, 그 비용의 절반 이상이 재료값으로 사용되었다.

리넨 상인 길드가 주문한 프라 안젤리코의 〈리나이우올리의 성모〉의 가격은 190플로린밖에 되지 않았으나 그중 85플로린이 액자 값이었다. 이 그림에는 금이 많이 사용되었기 때문에 규모는 크지만 가격이 24플로린밖에 되지 않았던 카스타뇨의 〈니콜로 다 톨렌티노〉 같은 단순한 프레스코화보다 비용이 많이 든 편이었다. 그렇지만 아무리 낮은 수준의 예술품 후원일지라도 피렌체 사회의 상류 계층에 속한 사람만 이러한 후원을 할 수 있었다. 숙련된 장인이 일 년에 벌 수 있는 돈이 45플로린밖에 되지 않았기 때문이다.

마사초와 원근법

산타 트리니타 성당 내에 있는 개인 예배당을 장식하기 위해 〈동방박사의 경배〉를 주문한 팔라 스트로찌는 아마 1420년대 당시 피렌체에서 가장 부유한 사람이었을 것이다. 그는 정교한 디자인과 값비싼 재료, 정평 있는 화가인 젠틸레 다 파브리아노를 선택함으로써 자신의 부와 지위를 과시하였다. 그의 사위인 펠리체 브랑카치는 다른 접근 방식을 택하여 상대적으로 덜 알려진 화가였던 마사초에게 가족 예배당을 꾸밀 프레스코화 연작을 주문하였다. 브랑카치가 마사초를 선택한 이유는 명확하지 않으나 마사초는 새로운 양식의 선

8. 로렌초 기베르티, 성 마태
오르산미켈레, 피렌체, 청동, 1419~1422년.
이 인물상에서 이상화하여 표현한 부분은 양식화된 얼굴 생김새와 조심스럽게 정리되어 장식적인 곡선 무늬를 이루는 옷 주름이다.

9. 루카 델라 로비아, 성가대석
오페라 델 두오모박물관, 피렌체, 대리석, 1431~1438년.
루카 델라 로비아(1400~1482년)는 성당의 주문을 받아 낱말과 시각적인 이미지를 이용하여 시편 150편을 묘사해내었다. 그의 인물 양식은 고대 조각품 연구에서 많은 영향을 받은 것이다.

10. 도나텔로, 성 조르조
바르젤로 국립 미술관, 피렌체, 대리석, 1415~1417년.
도나텔로(1386~1466년경)의 중요한 초기 작품 중 하나인 이 조각상은 오르산미켈레에 있는 무기 제조자 길드의 벽감에 놓여 있었다. 이 작품으로 피렌체 인은 더욱 사실적이고 덜 장식적인 조각 양식을 경험하게 되었고, 이 양식은 곧 기베르티의 양식화된 이미지를 대신하게 되었다.

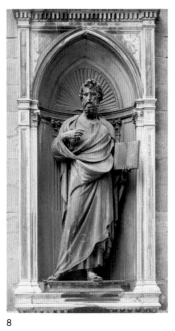

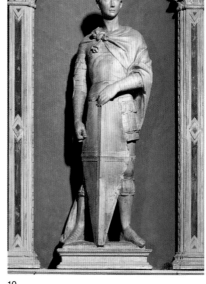

11. 도나텔로, 성가대석
오페라 델 두오모박물관, 피렌체, 대리석, 1433~1439년.
도나텔로의 성가대석은 루카 델라 로비아의 성가대석을 보완하기 위해 주문된 것이지만, 두 작품은 상이하게 달랐다. 도나텔로가 기둥과 배경에 사용한 색깔 있는 돌은 색깔 없는 대리석 인물상과 대조를 이루며 공간감을 만들어 내었다. 그리고 이 공간감은 움직임에 의해 한층 더 강조되고 있다.

9

8

10

11

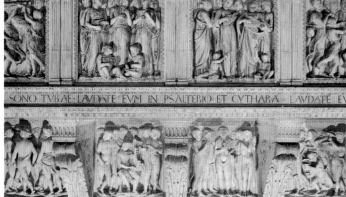

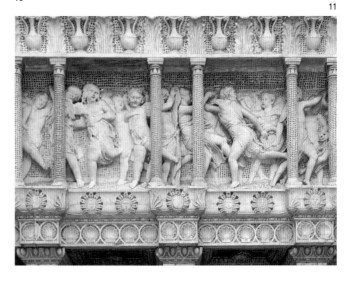

구자였다.

브루넬레스키와 도나텔로처럼 마사초는 단순함과 합리성, 입체감을 중시하고 이전의 궁정풍의 이미지를 거부했다. 원근법을 이용하여 상업적인 부와 권력을 표현하는 새로운 방법이 발견되었다. 브루넬레스키는 일반적으로 3차원적인 공간을 편평한 공간에 그려 넣는 데 필요한 수학적인 체계를 발명한 것으로 이름나 있다. 그러나 상업적인 체제에서 필수적으로 발달하게 된 수학적인 정신 구조가 없었더라면 브루넬레스키의 발명은 나올 수 없었을 것이다. 이러한 수학적 정신은 복식 부기와 환율, 고형체의 부피를 계산하는

데 필요한 공식이 발달한 데서도 찾아볼 수 있다.

도덕성과 부의 과시

개인의 부를 과시하려는 의도를 가진 한 사람의 미술 후원은 길드의 집단적인 후원에 적용되는 것과는 전혀 다른 도덕률로 규제되었다. 중세 시기 전반에 걸쳐 고리대금이 죄라는 성경 말씀은 상업적인 부의 획득을 비난하는 강력한 무기였다. 은행가들은 법적으로 기본적인 대부금 이상의 이자를 붙이는 것이 금지되어 있었다. 그러나 그들은 환어음을 다른 화폐로 지불할 수 있도록 하는 체계를 만들어내

어 환율을 이용하였다. 이러한 관행을 비난하는 엄청난 양의 15세기 문학 작품을 통해 도덕성에 관한 논의가 여전히 중요한 쟁점이었다는 사실을 알 수 있다. 사람들은 교회에 재산의 3분의 1 정도를 기부함으로써 자신의 죄에 대해 속죄할 수 있었다. 종교적인 후원은 교회에 의해 장려되었으나, 후원자들을 뚜렷하게 언급한 제단화와 프레스코화 연작, 그리고 가족 예배당의 수량에서 알 수 있듯이 후원자들의 동기가 전적으로 종교적이지만은 않았다. 이론적으로, 개인의 과도한 사치는 사치 금지법으로 규제되었는데, 이 법은 개인의 지배를 막기 위해 만들어진 정치 체계를

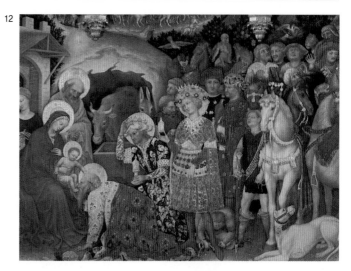

12

12. 젠틸레 다 파브리아노, 동방박사의 경배
우피치 미술관, 피렌체, 패널, 1423년 완성.
15세기 피렌체에서 가장 뛰어난 화가들 중 한 사람이었던 젠틸레 다 파브리아노(1370~1427년경)는 당시 피렌체의 부유한 상업 사회가 좋아하던 화려하고 장식적인 양식의 그림을 그렸다.

13. 마사초와 마솔리노, 타비타의 부활(세부)
산타 마리아 델 카르미네, 피렌체, 프레스코, 1427년경.
펠리체 브랑카치는 마사초(1401~1428년)와 마솔리노(1383~1440년경)에게 산타 마리아 델 카르미네 성당에 있는 자신의 가족 예배당을 장식하도록 주문하였다. 두 화가는 당시 동시대인들이 선호하던 기품 있는 이미지를 거부하며 그 지방을 그림의 배경으로 택하고, 새로운 접근법을 사용하여 인물을 표현하였다.

13

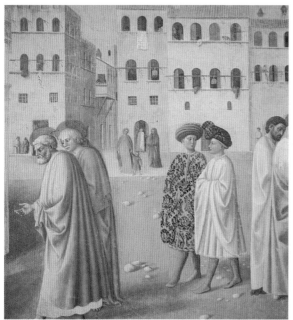

14

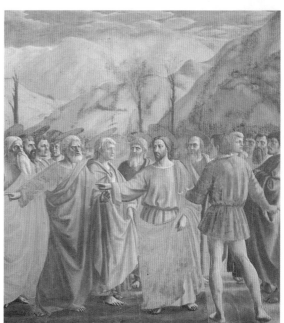

14. 마사초, 헌금
산타 마리아 델 카르미네, 피렌체, 프레스코, 1427년경. 피렌체 시민들의 수입과 자산에 처음 과세를 시작한 1427년에는 특히 세금 납부 문제가 화제였다. 마사초의 구성은 원근법 체계에 기초를 두고 있는데 그는 소실점을 그리스도의 머리 뒤에 두어 그 장면의 중앙에 있는 그리스도의 중요성을 강조하였다.

알려진 바와 달리 이 패널은 메디치가 주문한 것이 아니라 바르톨리니 가문의 피렌체 저택에 장식되었던 세 개의 패널 중 하나이다. 나머지 두 개 패널은 현재 각각 파리의 루브르 박물관, 런던 내셔널 갤러리에 소장되어 있다.

이 패널들은 시에나와의 산 로마노 전투(1432년)에서 피렌체가 승리를 거둔 것을 축하하는 내용을 담고 있다. 종교적인 신념이 아니라 민족적인 자긍심을 표현하도록 주문한 것에서 인문주의자 후원자들의 역사적인 주제에 대한 관심이 높아졌음을 알 수

우첼로의 〈산 로마노 전투〉

있다. 패널에는 피렌체에서 성행하던 새로운 미술 이론들도 반영되어 있다. 우첼로는 사실적인 회화 공간을 만들기 위해 수학적 원근법이라는 새로운 규칙을 응용하는 기교를 선보였다.

신중하게 배치된 창이 그림의 기본 선을 만들어냈고 단축법으로 표현된 죽은 병사들과 땅에 쓰러져 있는 말의 형상으로 공간감이 강조되었다. 우첼로의 그림에는 알베르티

가 회화에 대한 저서(1435년)에서 요약한, 구도에 관한 동시대의 다른 이론들도 반영되어 있다. 우첼로는 인물과 동물의 색채와 동작, 자세가 대조를 이루도록 하였다.

측면이 묘사된 앞다리를 들고 선 말과 뒷발질을 하는 말의 뒷모습이 그림의 극적인 효과를 강화하고 있다. 또한 그림에서 가장 중요한 사건, 즉 시에나 군대의 지휘자로 추정되는 중

앙에 있는 기수의 낙마로 이러한 효과가 한층 보강되었다. 이렇게 그림에 이론을 적용시키려는 경향은 당시에 고전 문화에 대한 지식이 증대하자 이에 고무되어 나타난 것이다. 회화의 구성에 대한 자각은 미술사에서 주요한 사건으로 기록되었다. 우첼로는 패널에 금이나 다른 값비싼 안료 사용을 배제하여 이러한 변화를 강조했다.

15세기가 넘어가자 재료를 대신해 지성이 가장 돈이 많이 들고 고급스러운 미술의 구성 요소로 간주되기 시작했다.

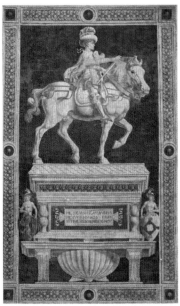

15

15. 안드레아 델 카스타뇨, **니콜로 다 톨렌티노**
두오모, 피렌체, 프레스코화를 캔버스로 옮김, 1456년.
기마상을 만들어 군사 지도자에게 경의를 표하는 관습은 고대 로마 시대에 성행하였는데 중세 시대에 라테란 궁의 바깥에 세워져 있었던 마르쿠스 아우렐리우스의 청동 기마상이 그 대표적인 예이다. 용병 군인이었던 니콜로 다 톨렌티노는 1431년 피렌체 군대의 총사령관으로 임명되었다.

16. **파올로 우첼로, 산 로마노 전투**
우피치 미술관, 피렌체, 패널, 1455년.

17

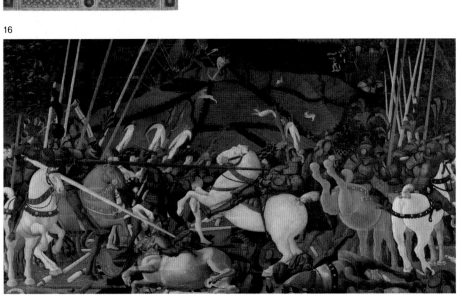

16

17. 프라 안젤리코, **리나이우올리의 성모**
산 마르코박물관, 피렌체, 패널, 1433년.
도미니크 수도회의 수사였던 프라 안젤리코(1395~1455년경)는 피렌체에서 작업했다. 그러나 그의 명성이 알려지자 교황 에우게니우스 4세와 니콜라스 5세는 바티칸의 예배당을 장식하라고 요청했다.

반영한 것이다. 그러나 법도, 정치 체계도 악용될 수 있었다.

코지모 데 메디치

1440년에 이르자 은행가인 코지모 데 메디치가 피렌체의 사실상의 지배자로 등장하였는데 이것은 그의 막대한 부와 카리스마적인 인격, 그리고 선출된 대의원들을 다루어 정부를 장악하는 능력 때문에 가능해질 수 있었다. 코지모의 정치 권력은 길드의 권력에 뒤지지 않았으며, 그는 미술품 후원이라는 분야에서도 길드에 필적하였다. 코지모 데 메디치는 이미 집단적인 후원에도 참여한 바 있었다.

은행가 길드의 일원으로 그는 기베르티의 〈성 마태〉를 주문한 위원회에 속해 있었다. 그러나 그의 시선은 도시의 장벽을 넘어서 뻗어나갔다. 피렌체 안팎의 종교 건물과 세속적인 건축물 외에도 그의 개인적인 후원은 밀라노, 베네치아와 심지어 예루살렘에서 진행되는 건축 계획에까지 미쳤다. 코지모 데 메디치는 예루살렘에 순례자들을 위한 숙박 시설을 건설하였다.

일개 시민이 이러한 규모의 후원을 한 유례가 없었고, 그래서 중요한 반향을 불러일으켰다. 피렌체에서 교구 교회의 건축은 전통적으로 지방 자치체의 책임으로 그 지역의 유수

한 가문의 후원을 받아 진행되었다. 코지모 데 메디치의 아버지는 산 로렌초 교구 교회의 건설에 연루되었고 그 교회의 성물 안치소를 주문하였다. 그러나 코지모는 1442년 산 로렌초 교회의 동쪽 끝 부분을 건축할 책임을 홀로 떠맡게 되자 교회의 내진에 메디치가의 문장을 장식해야 한다고 주장했고, 전통을 무시한 코지모의 이러한 주장은 상당한 반발을 낳았다. 피에솔레에 있는 바디아(코지모의 또 다른 건축 사업)의 대수도원장은 아리스토텔레스의 **분배의 정**의 개념에 근거해 코지모의 후원 규모를 옹호했는데 그에 따르면 이러한 종류의 대규모 지출은 거부들의 도덕적 의무

18

20

18. 프라 안젤리코, 수태고지
산 마르코박물관, 피렌체, 프레스코, 1440년경.
세부 묘사에 세심한 주의를 기울인 단순하고 솔직한 이미지는 프라 안젤리코가 성 마르코 수도원을 장식하기 위해 그린 프레스코화의 특징이다.

19. 필리포 브루넬레스키, 도나텔로 외(外), 산 로렌초 성당, 옛 성물 안치소
피렌체, 1421년 착기.
파도바에 있는 13세기 세례당과 같은 형식을 취한, 이 단순한 4각 건물의 꼭대기는 반구체의 돔으로 덮여 있다. 같은 형식이 좀 더 작은 규모로 제단의 벽감에서 반복되었다. 건물의 내부는 고전에서 영감을 받은 벽기둥과 메디치가의 문장이 두드러지는 원판으로 장식되었다.

20. 미켈로쪼, 산 마르코 도서관
피렌체, 1440년경.
산 마르코 수도원 복합 단지의 재건축은 미켈로쪼(1396~1472년)가 설계하고 코지모 데 메디치가 자금을 지원하였다. 이곳에서 사용된 이오니아식 주두는 그 지역의 전통적인 양식에서 영감을 받은 것이다.

19

21

21. 도나텔로, 헤로데의 연회
세례당, 세례반, 시에나, 청동, 1425년경.
도나텔로는 건축물과 배경의 인물들, 오른쪽에 단축법으로 그려낸 계단을 신중하게 배치하여 사실적인 느낌의 회화 공간을 만들어내었다.

라고 하였다.

교황 에우게니우스 4세는 조금 다른 관점을 취하기는 했지만 코지모에게 성 마르코 수도원의 확장과 장식에 필요한 자금을 대도록 권고하였다. 그의 가족들을 위해 건축한 유명한 메디치 궁을 제외하면 코지모의 후원은 대부분 종교적인 것에 치중되어 있었다. 피렌체 사회에서 코지모가 새롭게 차지한 지위에 어울리는 메디치 궁은 기존 저택의 형식을 더 크게 확대한 형태였다. 고전 건축물의 영감을 받은 육중한 코니스는 고대 로마의 문화에 대한 증폭된 관심을 드러낸다.

코지모가 대규모 건축 사업에 자금을 댄 첫 번째 시민이었으나 곧 다른 피렌체 가문들도 그를 본받기 시작했다. 15세기 중반에 이르자 성공한 은행가들은 도시의 정치 생활에 참여하는 만큼이나 활발하게 주요한 미술 작품과 건축물의 후원에 관여하게 되었다. 주도권이 길드에서 개인으로 넘어가자 자기를 찬양하는 행동은 더 이상 도덕적으로 비난받지 않게 되었다. 예를 들어, 산타 마리아 노벨라 성당을 후원한 조반니 루첼라이는 성당의 정면에 가족 문장과 거대한 명문을 새겨 넣어 자신의 지원을 뚜렷하게 기념하였다. 회고록에서 루첼라이는 세 가지 동기, 즉 신을 찬미하기 위해, 자신의 도시에 경의를 표하기 위

해, 자신을 기념하기 위해 성당 건축을 후원했다고 전했다. 조반니 루첼라이는 또한 인간이 인생에서 누릴 수 있는 기쁨 중 가장 위대한 것 두 가지는 돈을 버는 것과 돈을 쓰는 것이지만 자신이 둘 중 어떤 것을 더 좋아하는지는 모르겠다고 말하기도 했다.

22

24

22. 베노쪼 고쫄리, 동방박사들의 행렬
메디치 궁, 예배당, 피렌체, 프레스코, 1459년.
가족 예배당에 그려진 이 프레스코화의 주제와 극도로 장식적인 양식으로 메디치가 권력의 기반으로서 부가 가지는 중요성이 시각화되었다. 코지모는 오른쪽의 금빛 마구를 갖춘 말을 탄 모습으로 묘사되어 있다.

23. 메디치 궁
피렌체, 1446년 착공.
코지모의 손자인 로렌초 데 메디치는 가문의 회계 장부에 건축물과 자선 기금과 세금에 막대한 금액인 663,755플로린을 지출한 것으로 적혀 있다고 말했다. 그 돈의 대부분은 코지모의 건축 계획에 들어간 것이다.

23

24. 알베르티, 정면
산타 마리아 노벨라, 피렌체, 12세기 착공, 1470년 완공.
보통 레온 바티스타 알베르티(1406~1472년)의 업적으로 알려진 이 유명한 성당의 파사드에는 피렌체의 전통을 따라 다색의 대리석을 사용했다. 코린트 양식의 기둥과 후원자의 이름을 로마자로 적은 것과 같은 부분에서 고전적인 세부 요소도 발견할 수 있다.

15세기 피렌체는 문화적 우월감을 드러내는 이미지를 장려했다. 그 핵심적인 주제 중 한 가지는 고전 유물의 재발견이었다. 고전을 부활시킨 것이 피렌체였다는 신화는 대단히 오랫동안 지속되었다.

그러나 사실 르네상스의 뿌리는 북부 이탈리아의 상업 도시 국가들로, 페트라르카 같은 그 지역의 14세기 인문주의자들이 고대 로마 문화에 대한 관심을 발전시켰던 것이다(제 22장 참고). 이러한 도시 국가의 상당수는 베네치아와 밀라노의 영토 확장의 결과 독립을 잃었다. 그러나 피렌체는 1401년 밀라노의 침략에 성공적으로 맞섰고 이후 인문주의자 서

피렌체의 인문주의적 이미지

고대의 부활

기관장이자 페트라르카의 친구인 콜루치오 살루타티의 주도 하에 고전 연구의 중심지가 되었다.

'인문주의자'는 고대 그리스와 로마의 문헌에 대해 연구하고 고전 라틴어와 그리스어로 저술을 한 사람을 가리키는 말이다. 인문주의자들은 변질된 중세적 형태가 아닌 정확한 라틴어의 사용을 강조했는데, 이것은 수도원 도서관에서 문학 저서 찾기를 계속해왔던 열성적인 피렌체인들을 고무시켰다. 부유한 상인들이 수집한 이 문서들은 미술품 후원에 새로운 본보기를 제공했다.

이탈리아 전역에 고대 로마 양식의 건축

1

유산과 조각 작품이 남아있었다. 그러나 르네 상스 기의 후원자들과 미술가들은 독창성 없 는 모방에는 관심이 없었다. 그들은 자신들이 살고 있는 기독교 사회에 맞게 본질적으로 이 교도적인 양식을 적용시켰다.

기독교적 맥락 속의 이교도 이미지

중세의 미술가들은 이교도의 이미지를 기독 교적 맥락에 맞춰 바꾸었는데, 이러한 관행은 1401년 이후 고전 문화에 대한 관심이 늘어나 자 피렌체에서 극적으로 늘어났다. 브루넬레 스키의 〈이삭의 희생〉은 오랫동안 로마의 산 조반니 라테라노 대성당 바깥에 세워져 있었

던 고전 조각품인 〈스피나리오〉를 차용한 것 이다. 브루넬레스키는 이 인물상을 거의 노골 적으로 복제했는데, 이 이미지는 이교도의 상 징물로 브루넬레스키가 묘사한 성서의 이야 기와는 전혀 관계가 없다. 고대 로마를 이런 식으로 구체적으로 참조하는 사례는 고대 유 물에 대한 관심의 질이 달라지는 중요한 일대 전기를 가져 왔다(이것이 르네상스와 중세 로 마를 구별 짓는 차이점이다).

그러나 이교도의 원형을 기독교 이미지 로 사용하는 데는 항상 부수되는 본질적인 문 제가 존재했다. 일반적으로 〈네 명의 순교자 들〉에서 고대의 모델을 사용한 난니 디 반코

와 같은 방법이 사용되었는데, 이 방법은 기 원전 306년에 디오클레아티누스 황제에 의해 순교 당한 성인들을 표현하기에 역사적으로 더 적절하다는 장점이 있었다. 미술가들은 고 전적인 세부 묘사를 모방하고 건축적 배경으 로 이용하였다.

마사초는 〈성삼위일체〉 프레스코에서 세 로 홈이 있는 코린트식 벽기둥의 측면에 이오 니아식 기둥을 배치하고 그 기둥이 소란(小 欄)으로 장식된 반원통형 궁륭을 지탱하고 있 는 것으로 묘사했는데 이것은 중세 건축물의 잎으로 장식된 주두와 첨두형 아치를 변형한 것이다.

1. 필리포 브루넬레스키, 이삭의 희생
바르젤로 국립 미술관, 피렌체, 청동, 1401년.
세례당의 첫 번째 문을 장식할 작품을 선정하는 공모전에 출품 하려고 제작한 이 청동판에 브루넬레스키는 스피나리오라는 고대 조각품을 모방한 부수적인 인물을 포함시켰는데, 이는 고 전 문화에 대한 관심이 증대하고 있었음을 보여주는 일례이다.

2. 스피나리오
우피치 미술관, 피렌체
로마 청동상의 대리석 복제품, 로마 시대에 헬레니즘 시대의
원본을 청동상으로 복제한 것, 기원전 2세기.
'가시 뽑는 소년'이라는 의미의 〈스피나리오〉는 중세 당시에
로마의 산 조반니 라테라노 교회 밖에 세워져 있었던 여러 개
의 고대 로마 청동상 중 하나였다.

2

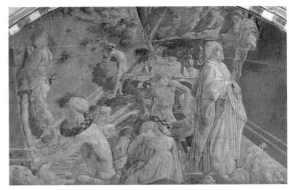

4

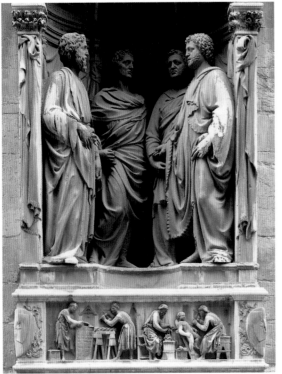

3

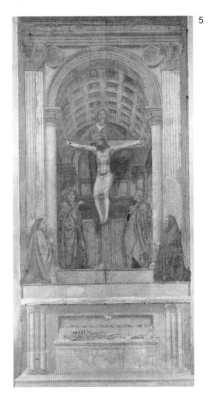

5

3. 난니 디 반코, 네 명의 순교자들
오르산미켈레, 피렌체, 대리석, 1413년경.
난니 디 반코(1384~1421년경)가 석공과 목세공인 길드
의 주문을 받아 제작한 수호성인들의 군상은 고전 조각
의 머리카락과 표정, 옷 주름을 연구, 반영한 것이다.

4. 파올로 우첼로, 홍수
산타 마리아 노벨라, 녹색 수도원, 피렌체, 프레스코,
1445~1447년경.
우첼로(1397~1475년)는 원근법을 이용하여 깊이의 환영
을 주고 자연의 극적인 힘을 효과적으로 표현했다.

5. 마사초, 성삼위일체
산타 마리아 노벨라, 피렌체, 프레스코, 1427년경.
마사초는 전통적인 주제를 표현한 이 그림의 배경으로
고전적인 건축물을 택하여 고딕 양식의 화려하고 장식
적인 세부 장식을 좋아하는 동시대의 기호를 과감하게
탈피하였다.

미술과 지성

미술은 인문주의의 영향을 받아 점차 지적인 내용을 담게 되었다. 이러한 경향은 곧 금과 다른 값비싼 재료를 사용해 주문자의 지위를 드러내던 관행을 대신하게 되었다. 브루넬레스키와 마사초, 도나텔로는 수학적인 통찰력을 사용하여 원근법을 발달시켰고(제23장 참고) 그들의 추종자들은 여러 가지 회화적 공간을 구성하는 실험을 하며 원근법의 잠재성을 개척하였다. 미술가들은 또한 균형과 대칭을 강조하여 인물의 나이와 성별에 따라 화면을 구성할 뿐만 아니라 색채와 자세를 배치하는 등 회화적 공간에 합리적인 규칙을 적용시

켰다. 적절한 움직임과 동작은 작품이 나타내고자 하는 이야기를 명확하게 강조했다. 알베르티는 고전 문학에서 영감을 받아 1436년에 이러한 당시 개념들을 회화 이론으로 의례화했다. 그림의 구성에 적용되는 지적인 공식을 정리한 알베르티의 논문은 조색하는 방법과 같은, 장인에게 필요한 실용적인 조언을 중점적으로 다루었던 중세의 미술 문서와 완전히 달랐다.

도나텔로와 기마상

15세기 피렌체에서 제작된 미술 작품의 대다수는 종교적인 내용을 담고 있었다. 기독교

신앙의 중요성과 미술품 후원을 조장한 기독교가 미술사에 기여한 공로는 말로 다할 수 없을 정도로 크다. 이교도적인 원형은 기독교적인 맥락에서는 문제가 되었지만 세속적인 이미지로는 상관없었고, 고대 유물에 관한 늘어난 관심은 필연적인 결과로 예전의 미술 형식을 부활시켰다. 로마인들은 군사적 승리를 기마상으로 기념했는데, 14세기 북부 이탈리아 도시에서 이러한 전통이 다시 인기를 얻어 군 지휘자들의 무덤에 기마상이 놓이게 되었다. 그러나 도나텔로는 베네치아 군대의 용병대장, 에라스모 다 나르니의 조각상, 즉 〈가타멜라타〉로 새로운 영역을 개척했다. 도나텔로

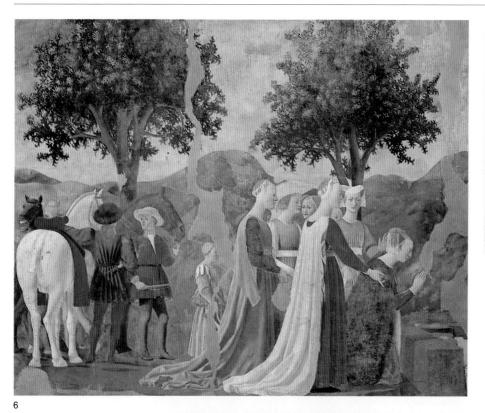

6

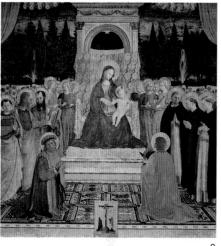

8

7. 프라 필리포 리피, 헤로데의 연회
두오모, 프라토, 프레스코, 1452~1466년.
필리포 리피(1406~1469년경)는 원근법을 이용하여 넓은 공간의 환경을 만들어 내었기 때문에 헤로데의 연회 탁자 주위에 세 개의 다른 장면을 그려 넣을 수 있었다.

8. 프라 안젤리코, 제단화
산 마르코, 피렌체, 패널, 1440년경.
프라 안젤리코(1395~1455년경)의 작품에는 알베르티가 논문으로 편찬해낸 피렌체 미술의 새로운 개념이 뚜렷하게 반영되어 있다.

6. 피에로 델라 프란체스카, 숲을 숭배하는 시바의 여왕
산 프란체스코 성당, 아레초, 프레스코, 1453~1464년경.
참된 십자가에 대한 이야기를 그린 이 그림에서 피에로 델라 프란체스카(1415~1492년경)는 회화의 구성에 대한 알베르티의 이론을 발전시켰다. 피에로 델라 프란체스카의 원근법에 대한 관심은 회화에 관한 자신의 저서 『회화에서 원근법에 관하여』에 잘 나타나 있다.

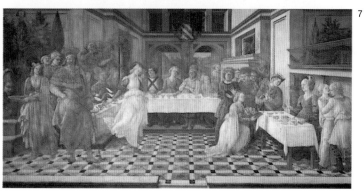

7

가 재료로 청동을 선택하고, 그 작품을 무덤에 세우지 않고 공공건물의 외부에 전시하기로 한 결정은 로마의 산 조반니 라테란 성당 앞에 있는 고대 청동상 중 하나인 마르쿠스 아우렐리우스의 기마상을 참조한 것이다. 도나텔로는 중세의 모방 조각품이 아닌 고대의 원형에 의존하여 주제를 해석하였다.

초상 흉상

고대 양식을 부활시킨 또 다른 예는 피렌체의 인문주의자들 집단에서 상당한 인기를 얻었던 초상 흉상이다. 근본적으로 조상을 기념하기 위해 제작한 흉상이었던 고대의 원형과 다르게 피렌체의 흉상은 모두 살아있는 사람을 모델로 하였다. 로마 공화정 시대에 제작된 초상 조각의 사실적인 전통을 따라 인문주의자인 마테오 팔미에리를 비롯한 시민들은 자신들의 실물과 똑같은 초상을 주문했는데, 이러한 초상은 라이프 마스크를 기본으로 제작되었다. 피에로 데 메디치는 아버지인 코지모에게서 물려받은 지위, 즉 피렌체의 실질적인 지도자로서의 역할을 드러내는, 더 양식화된 이미지를 선호했다.

고대 유물과 메디치

피렌체의 다른 부유한 상인들처럼 코지모와 피에로, 그리고 그의 아들인 로렌초 메디치는 사치스럽게 장식한 고전 문서의 필사본에 적지 않은 금액을 소비했고 고대의 보석과 카메오, 동전 같은 귀중품을 엄청나게 수집하였다. 그리고 이 카메오 작품들을 모사하여 원판을 만들고 메디치 궁의 안뜰에 놓았다. 메디치 궁에서 가장 중요한 작품은 도나텔로의 청동 〈다비드〉 상이었다. 이 작품은 고대 이후 처음 만들어진 남성 누드 조각상이었다. 골리앗에 대한 다비드의 승리는 억압으로부터의 해방을 상징하며, 그래서 다비드는 피렌체 공화정에서 인기 있는 이미지였다.

단테는 신화에 나오는 헤라클레스의 과업

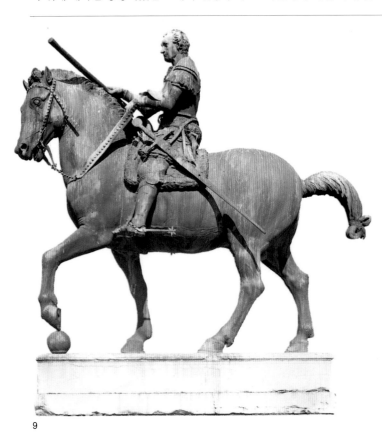

9

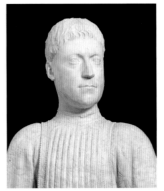

10

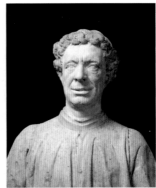

12

11

13

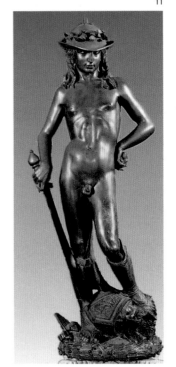

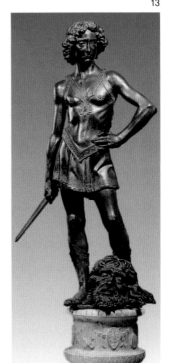

9. 도나텔로, 가타멜라타
산토 광장, 파도바, 청동, 1443년에 주문을 받음.
기마상을 세워 군사적 업적을 기념하는 전통은 이탈리아의 베네토 지방에서 이미 확립되어 있었다. 도나텔로의 조각상에서 새로운 점은 청동을 재료로 사용했다는 것과 고대의 원형을 흉내 내었다는 점이다.

10. 미노 다 피에솔레, 피에로 데 메디치
바르젤로 국립 미술관, 피렌체, 대리석, 1453년.
로셀리노가 제작한 팔미에리의 흉상보다 더 양식화된 이 조각상은 피렌체 정치와 통상에서 피에로가 점하고 있는 지위를 반영하여 제작되었다.

11. 도나텔로, 다비드
바르젤로 국립 미술관, 피렌체, 청동, 1450년대로 추정.
고대 이후에 제작된 최초의 남성 누드상인 도나텔로의 다비드는 너무 어려 필리스틴 사람들과의 전투에 형제들과 어울려 참가할 수 없었던 어린 목동의 젊음을 극단적으로 강조하였다.

에서 그의 업적에 필적하는 의의를 찾아내었다. 헤라클레스 역시 자신들이 피렌체 정치에서 우세한 지위를 점하고 있음에도, 공화정의 지지자라는 이미지를 조장하려 하였던 메디치 사람들에게 인기 있던 주제였다. 그러나 15세기 피렌체 미술에서 고전적인 주제는 일반적이지 않았다. 고전적인 주제를 다룬 몇 안 되는 작품들 중에는 메디치 가문의 분가 사람인 로렌초 피에르프란체스코가 자신의 별장을 장식하기 위해 보티첼리에게 주문했던 〈비너스의 탄생〉과 〈프리마베라〉가 있다. 이 그림들의 구성 요소는 메디치가의 비호를 받는 인문주의자들이 생각해낸 것으로, 그 의

미는 많은 논란의 대상이 되고 있다. 그러나 확실한 것은 이 그림들이 고대의 학문적 유산에 관한 많은 관심을 반영하고 있다는 사실이다.

종교 미술

14세기 상인들의 미술품 후원은 당대의 일상을 배경으로 하는 종교 이미지의 발달을 촉진했다(제22장 참고). 이러한 경향은 15세기에 피렌체에서도 계속되었다. 후원자들은 성모와 아기 예수의 그림과 조각을 주문했는데 작품은 일반적으로 평범한 사람들이 쉽게 알아볼 수 있는, 어머니와 아기의 이미지라는 단

순하고 직접적인 방법으로 묘사되었다. 동일한 사고방식이 살아있는 사람을 그린 초상화의 영역까지 확장되었다. 기를란다요가 그린 성 프란체스코의 일생 연작은 프란체스코 사세티가 자신의 예배당을 장식하기 위해 신중하게 고른 주제를 그린 것으로, 통례적으로 포함되는 기증자의 초상뿐만 아니라 로렌초 데 메디치 같은 동시대의 피렌체인들의 모습도 묘사되어 있다.

궁전과 빌라

15세기 피렌체에서도 엄청난 건축 붐이 일었다. 예배당과 교회, 공공건물 외에 상업적인

12. 안토니오 로셀리노, **마테오 팔미에리**
바르젤로 국립 미술관, 피렌체, 대리석, 1468년.
피렌체의 저명한 인문주의자를 모델로 한 이 흉상은 그의 저택 현관 위에 얹는 용도로 제작된 것이다.

13. 베로키오, **다비드**
바르젤로 국립 미술관, 피렌체, 청동, 1470년대로 추정.
역시 메디치 가문의 주문으로 제작된 베로키오(1435~1488년경)의 이 다비드 조각상은 어린 목동이 승리의 순간에 드러낸 강인함과 자신감을 묘사하였다.

15

14. **아리스토텔레스의 '자연학'에 관한 요하네스 아르기로풀로스의 주석서 표제화**
라우렌치아나 도서관, 피렌체, 15세기 중반.
피렌체에서 그리스 학문을 부활시킨 주요 인물인 이 동로마제국 출신 학자는 아리스토텔레스에 대한 공개 강의를 했고 이 저서를 피에로 데 메디치에게 헌정하였다. 이 표제화는 고전적인 의장과 메디치 가문의 문장으로 정교하게 장식되었다.

15. **안토니오 델 폴라이우올로, 헤라클레스와 안타이오스**
우피치 미술관, 피렌체, 패널, 1460년경.
폴라이우올로(1432~1498년경)는 인간의 해부학적 구조에 대한 면밀한 연구를 바탕으로 헤라클레스와 거인 안타이오스와의 싸움을 사실적으로 표현할 수 있었다.

14

부를 기념하기 위한 건조물로 70채 이상의 저택이 건설되었다. 그리고 그 당시의 연대기 편자들은 대단한 긍지를 가지고 그 건물들을 기록에 올렸다. 다른 지역에서는 고전적인 세부 장식이 크게 유행했지만, 피렌체의 건축가들은 고대 유물에 대한 관심에 좀처럼 반응하지 않았다. 피렌체의 상인들이 전통적인 형태를 더 선호했기 때문이다. 조반니 루첼라이는 자신의 저택 외관에 장식적인 미장으로 고전적인 주식(柱式)을 사용한 유일한 후원자였다.

그러나 이탈리아에서는 대부분의 중요한 방들이 자리하고 있는 **피아노 노빌레**, 즉 1층 (우리나라의 2층에 해당함 – 옮긴이)을 가장 장식적으로 치장하여 강조하는 것이 통례적이었다. 그래서 설계자들은 장식적인 주식을 제일 위쪽에 배치하는 고전적인 관행을 대개 거부했던 것이다. 루첼라이가 사용한 다른 고전적인 세부 요소 중에는 저택의 하부에 마름모꼴 무늬를 새겨 넣는 것도 있었다. 이것은 **오푸스 레티쿨라툼**(그물눈 쌓기)이라고 불리는 로마 시대의 벽돌 쌓는 기법에서 유래한 것이다.

팔라초 루첼라이에서 보인 혁신적인 요소로 건축가가 고대 로마의 건축물 유적을 익히 알고 있었음을 알 수 있다. 그래서 일반적으로 이 건물의 설계자를 알베르티로 추정한다. 회화, 조각과 건축에 관한 논문으로 알베르티가 고대 미술에 대한 선도적인 권위자로 자리매김했기 때문이다. 알베르티는 젊은 건축가들에게 로마의 유적지를 연구하도록 권하였으며, 1471년에는 로렌초 데 메디치를 개인적으로 안내하기도 했다. 로렌초는 포지오 아 카이아노에 있는 빌라를 개보수하면서 고대 신전의 외관을 건물에 도입하였는데 세속적인 건물에는 아마 처음으로 적용된 예라고 할 수 있을 것이다. 전통과 단절한 이러한 예들은 16세기 빌라의 발전에 중요한 본보기가 되었다.

16.

16. 산드로 보티첼리, 프리마베라
우피치 미술관, 피렌체, 패널, 1478년경. 이 유명한 그림의 정확한 의미는 밝혀지지 않았다. 그러나 이 작품은 메디치가 인사들의 신(新) 플라톤주의 사상을 반영한 것으로 알려져 있다. 왼쪽에서 춤을 추는 세 여성은 고대 조각상인 삼미신에서 유래한 이미지다.

17. 산드로 보티첼리, 메달을 가진 인물의 초상
우피치 미술관, 피렌체, 패널, 1470년대. 비종교적인 미술품 후원은 초상화의 발전을 촉진하였다. 그림에 묘사된 젊은 이의 신원은 밝혀지지 않았으나, 그가 쥐고 있는 것은 코지모 데 메디치의 메달이다.

17.

19.

18.

18. 데시데리오 다 세티냐노, 성모와 아기 예수
사바우다 미술관, 토리노, 대리석, 1460년경. 15세기 중반 피렌체에서 가장 중요한 조각가들 중 하나였던 데시데리오 다 세티냐노 (1430~1464년경)는 릴리에보 스키아치아토, 즉 평부조를 사용해 성모의 모성적 이미지를 표현하는 것이 전문이었다.

19. 도메니코 기를란다요, 성모의 탄생
산타 마리아 노벨라, 토르나부오니 예배당, 피렌체, 프레스코, 1485~1490년. 기를란다요(1449~1494년)는 피렌체의 가정을 그림의 배경으로 삼고 고전적 양식의 프리즈와 명문을 그려 넣었을 뿐만 아니라 토르나부오니 가족의 초상도 그림에 포함시켰다.

로마와 르네상스

로마 제국의 몰락 이후 천 년 동안의 암흑기를 거쳐 15세기 이탈리아에서 문화가 부활했다는 르네상스의 개념이 16세기에 유행했다. 그리고 이것은 이탈리아에서 생성된 문화적 우월감의 한 요소가 되었다. 그러나 '르네상스' 라는 용어에는 어폐가 있었다. 중세시기에 고대에 대한 관심이 '죽은' 것은 아니었다. 15세기를 중세라는 과거와 단절하기 위해, 혹은 고전적인 유산에 대해 잘못 판단했던 그 시기를 부정하기 위해 중세를 암흑기로 오도한 것이다. 중세와 르네

상스 시기 유럽 사회의 주요한 근본은 고대 로마에 기원을 두고 있는 가톨릭 교회였다. 15세기에 변화한 것은 바로 고대 로마의 유적에 대한 태도였다. 로마는 많은 방문자를 끌어들였다. 정치 지도자들은 교황에게 문안을 드렸고 순례자들은 성지를 방문했으며 미술가들은 교황청을 꾸미는 작업을 하러 왔다. 1450년 이전에는 고대 유적에 대해 진지한 관심이

있었다는 증거가 거의 없지만, 곧 상황이 바뀌었다. 피렌체의 로렌초 데 메디치와 베르나르도 루첼라이가 교황 식스투스 4세를 만나러 로마에 왔을 때(1471년), 인문주의자이자 건축가였던 레온 바티스타 알베르티는 그들을 안내하여 유적지를 둘러보았다. 고대 기념물 측량에 관한 책을 저술한 저자도 알베르티였을 것으로 추정된다. 알베르티는 건축에 대한 논문

에서 설계자들에게 고전적인 유물을 직접 사생하라고 권하기도 했다. 줄리아노 다 상갈로를 비롯한 화가들은 신전의 외관과 주두, 그리고 다른 유적의 세부를 스케치했다. 라파엘로는 교황 레오 10세(1527년)에게 대리석이 강탈되고 급격하게 폐허가 되어가는 유적지의 상태에 대한 보고서를 지속적으로 보냈다. 그의 우려는 과거를 보존하려는 욕구만 나타내는 것이 아니라 고대의 유적이 필수적인 요소가 되는 문화적이고 예술적인 관점을 예고하는 징후였다.

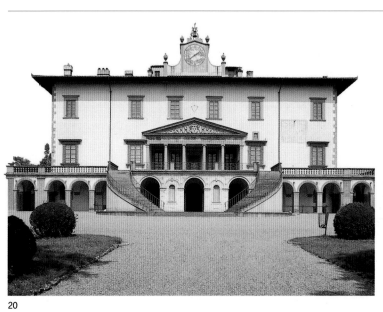

20

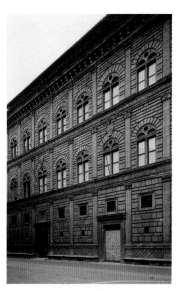

22

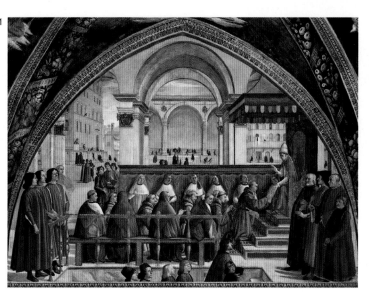

21

23

20. 줄리아노 다 상갈로, 빌라 메디치
포지오 아 카이아노(피렌체 근교), 1480년대.
고전적인 신전의 외관을 빌라에 도입한 것은 하나의 주요한 예술적 발전이었다.

21. 도메니코 기를란다요, 성 프란체스코
교단의 법규 승인
산타 트리니타, 사세티 예배당, 피렌체, 프레스코, 1483~1486년.
이 프레스코화의 피렌체적인 맥락은 배경에 있는 팔라초 델라 시뇨리아와 오른쪽의 안토니오 푸치, 예배당의 후원자인 프란체스코 사세티와 그의 아들, 그리고 그 사이에 서 있는 로렌초 데 메디치의 존재로 한층 강화되었다.

22. 레온 바티스타 알베르티, 팔라초
루첼라이
피렌체, 1450년경.
외관에 사용된 고전적인 주식과 고대 로마의 오푸스 레티쿨라툼에서 파생된 최하부의 마름모꼴 무늬의 부조는 고대의 건축 언어에 대한 열렬한 관심을 나타낸다.

23. 줄리아노 다 상갈로, 로마의 풍경
도서관, 바티칸, MS Barb. lat. 4424, f.36v, 1480년경.

미술가의 지위

피렌체의 미술가들은 후원자들의 새로운 요구에 반응을 나타내었다. 시간이 갈수록 고대 로마의 유적에 관한 직접적인 지식의 중요성이 증대하였다. 1470년이 되자 브루넬레스키의 전기를 저술한 한 작가(안토니오 마네티로 추정)는 브루넬레스키가 로마 건축물을 연구하여 이론을 이끌어냈다고 주장하며 그의 지위를 향상시켰다. 사실적인 초상에 대한 요구에 응하여, 화가들과 조각가들은 인간의 형상을 연구하였다.

레오나르도 다 빈치는 인체의 구성과 구조를 이해하기 위해 인체의 해부학적 구조와 근육 조직을 분석한 화가들 중 한 사람으로 서로 다른 인체 기관의 이상적인 비례에 대한 이론을 발전시켰다. 이제 회화에 지적인 내용이 도입되었고 이는 필연적으로 미술 그 자체뿐만 아니라 미술가의 지위에도 영향을 미쳤다. 미술가가 기여하는 것은 더 이상 수공적인 기술만이 아니었다. 솜씨와 구별되는 예술적인 창의력이라는 개념이 15세기 후반에 서서히 힘을 얻게 되었고 16세기에 일어나게 되는 예술가의 지위 향상을 준비하였다.

24. 레오나르도 다 빈치, **얼굴 습작**
아카데미아, 베네치아, 1490년경.
레오나르도 다 빈치(1452~1519년)는 미술사에 많은 중요한 공헌을 하였다. 인체 형태에 관한 그의 분석은 신체 구조를 이해하려는 욕구를 반영한 것이다.

24

25

26

25. 베로키오, **천사의 머리**
우피치의 소묘와 판화 전시실, 피렌체, 1470년대.
사실성에 관심을 두고 있었던 르네상스의 화가들은 습작과 소묘를 창작 과정에서 중요한 한 요소로 생각했다.

26. 레오나르도 다 빈치, **비트루비우스의 인체 비례**
아카데미아, 베네치아, 1485~1490년경.
인체를 사각형과 원이라는 이상적인 형태와 연관시킨 레오나르도는 사타구니와 배꼽이 남성 신체의 중심이라고 주장했다.

주요 강국들이 15세기 이탈리아를 지배했다. 밀라노, 베네치아, 나폴리와 피렌체, 그리고 교황권이 바로 그들이다. 이러한 구조 내에서 소규모 국가들이 통치 가문의 지휘 하에서 번성했는데 페라라의 데스테, 리미니의 말라테스타, 만토바의 곤차가, 우르비노의 몬테펠트로 가문이 여기 속한다. 권력의 불안정한 균형은 동맹과 대항 동맹으로 유지되었다.

교묘한 세력 조작이 폭력을 대체하고, 외교가 전쟁을 대신했으며 문화가 국가의 강력한 선전 도구가 되었다. 15세기에 높아진 고대에 관한 관심은 각 나라의 이미지 창조에 중요한 역할을 했다. 동시에, 여러 후원의 주

이탈리아 궁정의 고대 유물

위신을 상징하는 고전적인 이미지

체가 일정하지 않았다는 점에서 경제적, 정치적 경쟁이 있었음을 추측해볼 수 있다. 전제 군주는 고대 로마의 제국주의적 이미지를 이용할 수 있었지만, 그것은 대의 정치 체제이던 피렌체에는 다소 부적당했다. 피렌체 상인들의 후원은 부의 정도에 따라 제한을 받았다. 피렌체에서는 빈축을 샀던 허식이 전제 군주국에서는 권력 과시에 중요한 요소였으며, 군주의 후원 범위는 상당히 넓었다. 세금은 도로, 교량, 교회와 요새, 사냥 산막과 마구간을 건설하는 데 사용되었다.

그러나 무엇보다도 특히 궁전을 짓는 비용으로 소모되었다. 궁정 미술가들을 고용해

궁전의 내부를 장식했고 가구와 태피스트리, 금으로 된 식기류, 그리고 심지어는 의복까지 디자인했다. 이러한 권력의 이미지가 각 도시를 시각적으로 지배하였고 통치자들의 이름에도 명성을 더해 주었다.

알베르티와 고전 건축양식의 부활

고전 문화의 보급에 가장 중요한 역할을 했던 인물들 중 하나는 피렌체의 인문주의자 레온 바티스타 알베르티(1404~1472년)이다. 건축에 관한 그의 논문(1452년)은 로마의 건축가 비트루비우스의 저작에서 많은 영향을 받았다. 라틴어로 쓰고 후원자들과 교양 있는 엘리트들을 대상으로 한 이 논문에서 알베르티는 권력의 이미지를 만들어 내는 데 있어 고전 건축물이 가지는 가치를 강조했다. 이 논문으로 알베르티는 이 분야에서 선두적인 권위자로 자리 잡았으며 페라라, 리미니, 만토바 궁정의 기념 건축물 설계에 관여하게 되었다. 이 건물들은 그가 피렌체에서 설계했다고 추정되는 건축물들에 비해 확실히 더 고전적인 형태를 가지고 있다.

시지스몬도 말라테스타는 알베르티에게 산 프란체스코 성당의 외관을 설계하도록 주문했는데, 디자인에 자신의 영묘라는 성당의 새로운 역할을 반영토록 했다. 측면의 벽감은 인문주의자들의 무덤으로 예정되었는데, 이는 성인의 유골을 모아두는 중세의 관행을 변형시킨 것이었다. 알베르티는 창문과 창문 사이의 벽에 아치를 세우고 아키트레이브를 기둥으로 지탱하는 로마의 관행을 따랐을 뿐만 아니라 콤포지트 양식의 주두를 사용하고 로만체로 명문을 새겼으며 건물 정면에 개선문의 형태를 변형시켜 사용했다. 이 모든 것이 뚜렷하게 고대의 양식이었다. 그러나 이교도의 건축물은 기독교 예배식에는 부적당했다. 그래서 콤포지트 주두를 아기 천사로 장식해 방문객들에게 이것이 기독교 건축물이라는 사실을 상기시켰다.

1. 안드레아 만테냐, **천장의 오쿨루스(눈)**
팔라초 두칼레, 신혼의 방, 만토바, 프레스코, 1465~1474년.
가공의 건축물과 인물들은 관람자들을 즐겁게 하고 감동시키려는 목적에서 의도적으로 고안된 것이다.

2. 레온 바티스타 알베르티, **산 안드레아 교회**
만토바, 1470년 착공.
알베르티(1406~1472년)는 이 교회를 고대 로마의 기념물을 상기시킬 만한 규모로 설계했으며 고대 건축을 직접 참조하여 개선문과 신전의 정면을 합쳐놓은 것 같은 외관으로 만들었다.

3. 피사넬로, **리오넬로 데스테**
아카데미아 에트루스카박물관, 코르토나, 1444년.
가장 인기 있었던 고전 초상화 양식은 측면 초상을 새긴 특색 있는 기념 메달이었다. 피사넬로(1395~1456년경)는 곤차가 궁정의 입주 가정교사였던 인문주의자 비토리노 다 펠트레뿐만 아니라 곤차가, 데스테와 말라테스타 가문의 메달을 만들었다.

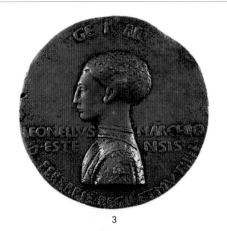

3

4

2

5

4. 레온 바티스타 알베르티, **산 프란체스코 성당(말라테스타 사원)**
리미니, 1450년 착공.
정면 외관의 측면에 새겨져 있는 명문에 따르면 시지스몬도 말라테스타는 자신의 영묘를 신과 리미니 시에 바쳤다고 한다. 건축물의 여러 곳에 새겨진 개인 훈장(標章)으로 다른 동기도 있었음을 추정할 수 있다.

5. 레온 바티스타 알베르티, **산 안드레아 교회, 내부**
만토바, 1470년 착공.
소란(小欄)으로 장식된 반원통형 궁륭은 건축에 관한 자신의 저서에도 나와 있는, 설계자는 고대 로마의 유적을 연구해야 한다는 알베르티의 믿음을 반영한 것이다.

만토바의 로도비코 곤차가와 알베르티

알베르티의 주요 건물들은 만토바의 두 번째 후작(1422~1478년), 로도비코 곤차가를 위해 설계된 것이다. 만토바라는 도시는 모기가 떼지어 서식하는 늪으로 삼면이 둘러싸인, 사실상 섬이었다. 그리고 밀라노와 베네치아의 경계에 위치했기 때문에 독립을 보장받을 수 있었다. 로도비코와 후계자들은 정략결혼을 통한 동맹과 이탈리아와 북유럽 통치자들에 대한 적절한 정치적 지원을 통해 만토바의 크기에 비해 뛰어난 수준의 명성을 이룩했다. 그들의 성공은 부분적으로는 만토바 궁정에서 조장한 부와 권력의 이미지 덕이었다. 이러한 이미지는 별로 대단치 않고 강하지도 않던 도시를 르네상스 시기에 가장 중요한 문화적 중심지로 탈바꿈할 수 있도록 도왔다. 로도비코는 교황을 설득해 만토바에서 회의(1459~1460년)를 열도록 했고, 그 결과 주요한 복원과 도시 재개발이 촉진되었다. 인문주의자인 비토리노 다 펠트레를 사사한 로도비코는 건축에 관한 알베르티의 생각을 받아들이고 만토바 궁정에 알맞은 이미지로 고전 문명을 선택했다. 다른 무엇보다도, 만토바는 로마의 시인, 베르길리우스의 출생지였다. 만토바에 있는 알베르티의 교회, 즉 성 세바스티안과 성 안드레아에게 헌정된 두 교회는 고대 로마의 기념 건축물을 상기시키는 규모로 설계되었으며 고전적인 형태와 기조를 기독교적인 맥락으로 사용했다. 산 안드레아 교회의 외관은 개선문의 형태에서 유래했으며, 박공은 신전의 정면을 연상시킨다. 알베르티는 첫 번째 기독교도 황제인 콘스탄티누스가 완성한 건축물, 로마의 막센티우스 바실리카에 있는 세 개의 앱스 내부를 모델로 하였다. 신랑의 분할 면에는 외관 형태의 크기나 장식이 반복되어 있다. 이러한 반복은 디자인의 단일성에 관한 알베르티의 이론을 반영한 것이며 외관을 독립적인 개체로 설계하는 중세의 관행을 결정적으로 단절시킨 장치였다.

6. 안드레아 만테냐, **곤차가 궁정**
팔라초 두칼레, 신혼의 방, 만토바, 프레스코, 1465~1474년. 만테냐(1431~1506년경)는 고전적인 모티브로 가득 찬 건축적인 배경을 뒤로하고 가족들, 조신들과 난쟁이에 둘러싸여 있는 로도비코 곤차가와 그의 아내, 브란덴부르크의 바바라의 초상을 세심하게 그려 내었다.

7. 지안 크리스토포로 로마노, **프란체스코 곤차가**
팔라초 두칼레 박물관, 만토바, 테라코타, 1498년경. 고전적인 모티브와 가문의 표장(標章)으로 장식된 프란체스코 곤차가의 가슴받이도 역시 군사 지도자로서의 그의 이미지를 강화하였다.

8. 프란체스코 델 코사, **4월**
팔라초 스키파노이아, 열두 달의 방, 페라라, 프레스코, 1470년대. 백조 두 마리가 끌고 있는 비너스의 배 같은 고전적인 모티브가 생생하게 묘사되어 있는 이 프레스코화 연작은 궁정의 의례에 어울리는 배경이 되었다.

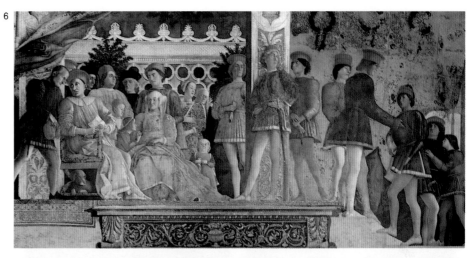

6

7

8

곤차가 궁정의 만테냐

로도비코가 만테냐를 궁정 미술가로 임명 (1460년)한 일은 고전적 이미지를 실현하기 위한 조치였다. 만테냐는 파도바의 인문주의자들 사이에서 고대 문화에 대한 열정으로 이미 명성이 확고했었다. 로도비코의 주문으로 제작된 작품은 소위 **신혼의 방**이라고 알려진 방의 장식이다. 아치형의 천장은 치장 벽토 원판처럼 보이는, 로마 황제들의 초상이 그려진 트롱프뢰유(눈속임) 그림으로 장식되었다. 원근법의 잠재력을 이용하는 만테냐의 능력은 야외인 듯한 환영을 주는, 중앙의 오쿨루스(눈) 그림에서 충분히 발휘되었다. 벽은 궁정

의 생활을 묘사한 장면들로 채워져 있는데, 곤차가 가족의 초상과 조신들, 개, 난쟁이, 그리고 궁정을 방문한 고위 성직자들이 그려져 있다. 장엄하고 위엄 있는 인상을 주는 이 방은 곤차가 궁정의 효과적인 선전 도구가 되었다. 네 번째 후작인 프란체스코도 고전적인 주제를 계속 이어나가기는 했으나 군사적인 문제에 대한 관심으로 로마 문화의 또 다른 면이 부활하게 되었다. 갑옷을 입은 프란체스코를 묘사한 초상 흉상은 아랫부분이 곡선 모양으로 되어 있다. 이것은 피렌체에서 인기 있던 평평한 하부를 가진 흉상과 뚜렷하게 다른데, 피렌체의 흉상은 고대 로마의 황제들을 모델

로 한 흉상을 바로 떠올리게 할 정도로 고대 로마의 것과 비슷하였다. 만테냐는 계속해서 로도비코의 후계자들을 위해 일했다. 〈승리의 마돈나〉는 프란체스코가 프랑스를 상대로 거둔 승리(1495년)를 기념하기 위해 제작한 것이다. 과장된 크기의 두 전사, 성인인 미가엘과 성 제오르지오와 함께 있는 프란체스코의 초상은 군사적인 주제를 강조하고 있다.

프란체스코의 아내인 이사벨라 데스테는 아주 다른 이미지를 장려했다. 이사벨라는 고대의 보석과 동전, 작은 조각상을 포함한 소장품을 보관할 방을 장식하기 위해 만테냐에게 파르나수스를 그려달라고 주문했다. 이사

9

9. 안드레아 만테냐, **승리의 마돈나**
루브르 박물관, 파리, 캔버스, 1496년.
프랑스를 상대로 한 전투에서 프란체스코 곤차가가 거둔 승리를 기념하는 이 제단화의 장식적인 세부에 고전 유물에 대한 만테냐의 지식이 잘 드러나 있다.

10. 안드레아 만테냐, **파르나수스**
루브르 박물관, 파리, 캔버스, 1496~1497년.
프란체스코 곤차가의 아내인 이사벨라 데스테가 주문한 이 그림은 로마의 신들을 주제로 하여 고전 문화를 찬양했으며, 동시에 그녀의 고대 유물 소장품에 적절한 배경이 되었다.

11. 안티코, **쿠피드**
바르젤로 국립미술관, 피렌체, 청동과 금박, 1496년경.
별명인 안티코로 더 잘 알려진 이 작가의 본명은 피에르 알라리 보나콜시(1460~1528년경)이다. 그는 고대 조각품의 모작으로 만토바 궁정에서 명성을 얻었다.

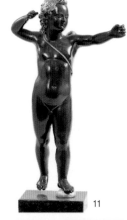

11

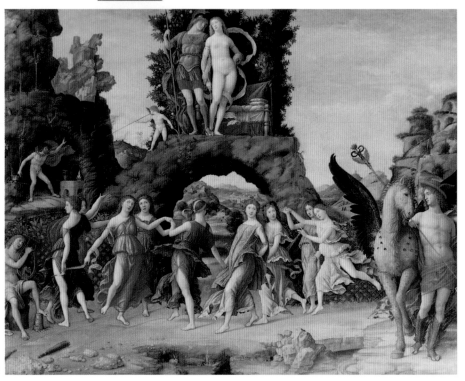

10

벨라와 인문주의자 고문들이 도상학적 프로그램을 고안했다. 르네상스시대에 그려진 많은 신화 그림들의 경우와 마찬가지로 이 작품의 정확한 의미는 완전히 밝혀지지 않았다. 전쟁의 신인 마르스는 군인이 아니라 비너스의 연인으로 그려져 있다. 그들의 뒤쪽으로는 예술적인 창조의 여신인 뮤즈들이 춤추고 있는데 이것은 확실히 문화가 융성했던 만토바 궁정에 어울리는 이미지였다.

페데리코 다 몬테펠트로와 우르비노

우르비노는 자신의 힘을 드러내기 위해 자국을 중요한 문화적 중심지로 만들려는 통치자의 포부로 이익을 얻은 또 하나의 소규모 국가이다. 페데리코 다 몬테펠트로(1422~1482년)는 교황에게 고용되어 근무한 후 공작의 칭호(1474년)를 얻은 용병이었다. 또한 페데리코는 군사적인 성공으로 부자가 되었다. 나폴리의 왕에게 고용되었을 때, 그의 봉급은 한 달에 8천 두카트였으며 전쟁이 없는 평화 시기에는 6천 두카트로 삭감되었다. 베네치아인들은 자신들에게 대항하지 않으면 8만 두카트를 주겠다고 제안하기도 했다. 비교를 위해 예를 들자면, 메디치 은행의 연간 이윤은 2만 두카트를 넘은 적이 없었다. 페데리코는 자신의 재산으로 아마 르네상스 시기의 궁전 중 가장 화려하다고 할 수 있는 궁전을 건설하였다. 로도비코 곤차가와 마찬가지로 페데리코도 비토리노 다 펠트레를 사사했으나 그의 관심사는 과학 분야에 치중되어 있었다. 페데리코는 피에로 델라 프란체스카와 같은 수학의 인재를 원조했다. 피에로 델라 프란체스카가 원근법과 기하학에 관해 쓴 논문이 건축에 관한 알베르티의 논문과 고전 원서, 그리고 군사 전략에 관한 저작과 함께 궁정 도서관에서 발견되었다. 장서 수집은 페데리코가 만들어 내려고 한 이미지에서 중요한 요소였다. 그는 1,000권의 장서 중 절반 이상을 피렌체의 판매상인 베스파시아노에게서 구입했다.

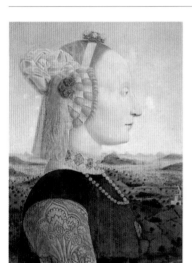

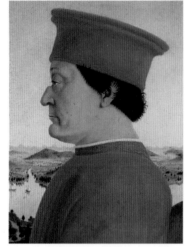

12

13

14

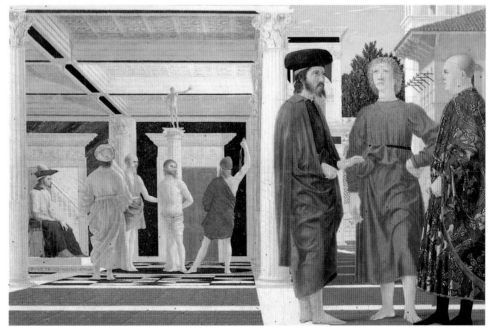

12와 13. 피에로 델라 프란체스카, **바티스타 스포르차와 페데리코 다 몬테펠트로**
우피치 미술관, 피렌체, 패널, 1474년 이후.
이 한 쌍의 초상화는 피에로 델라 프란체스카(1415~1492년경)가 제작한 것이다. 아내가 걸친 장신구와 정교한 머리 모양으로 페데리코가 소유했던 막대한 부를 짐작할 수 있다.

그러나 페데리코는 재산의 대부분을 건축물에 소비했다. 그는 시에나의 건축 이론가인 프란체스코 디 조르조가 설계한 요새를 포함한 야심 찬 건축 계획에 착수했다. 그 계획의 중심은 우르비노의 궁전이었다. 외부는 요새화되었으나 궁전의 내부는 아주 달랐다. 건물의 콤포지트 양식 기둥과 안뜰의 명문, 대리석 문틀과 벽난로에 새겨진 고대의 모티브로 건축가가 고전적인 영감을 받았음을 알 수 있다. 페데리코의 개인 서재인 스투디올로는 고대와 당대 유명인들의 초상화(현재는 소실됨)로 꾸며졌다. 그러나 가장 두드러지는 장식 기법은 정교하고 값비싼 상감(象嵌) 세공이었다.

우르비노 궁정의 지적인 분위기를 표현하기 위해 상감 패널에 원근법을 완벽하게 적용해 과학 기구와 고전 원서로 가득 찬 벽장이 열려 있는 듯 보이는 환영을 만들어냈다.

밀라노의 스포르차 궁정

밀라노는 15세기 이탈리아에서 가장 큰 도시였다. 로마 제국 이후로 중요한 도시 중심지였던 밀라노는 14세기 말 비스콘티 공작 하에서 막대한 번영을 누렸다. 비스콘티 가문 공작 분가(分家)의 마지막 후계자였던 필리포 마리아의 상속권을 둘러싼 전투에서 프란체스코 스포르차(1401~1466년)라는 용병 대장

이 승리했다. 스포르차 궁정의 규모와 명성은 미술가들에게 많은 기회가 되었기에 이탈리아 전역에서 인재들이 모여들었다.

레오나르도와 브라만테

로도비코 스포르차(1451~1508년)가 고용한 사람들 중 가장 중요한 두 사람은 화가인 브라만테와 레오나르도 다 빈치였다. 브라만테는 우르비노 출신이었다. 밀라노에서 처음으로 받았던 주문 중 하나인 산타 마리아 프레소 산 사티로 교회에서 브라만테는 원근법의 잠재력을 어떻게 큰 규모로 이용할 수 있는지를 보여주었다. 교회의 구조상 내진을 배치할

15

15. 우르비노의 전망
정교한 아치형 창이 있는 단순한 형태의 탑 두 개가 붙어 있는 팔라초 두칼레가 가장 두드러지는 우르비노의 외관은 신중하게 축성되어 있다는 이미지를 준다.

16. 팔라초 두칼레, 안뜰
우르비노, 1464년경.
로마식의 콤포지트 주두와 명문의 글씨는 우르비노 궁정에서 장려하던 고전적인 문화의 이미지를 시각적으로 나타내는 요소이다.

16

17

17. 팔라초 두칼레, 스투디올로
우르비노, 1475년경.
장인은 값비싼 상감 목세공을 교묘하게 새겨, 번개무늬 장식문은 열려 있고 벽장은 책과 과학 기구로 가득 채워져 있는 것 같은 환영을 만들어내었다.

공간이 없었으나 브라만테는 완벽한 환영을 그려냈다. 한편, 레오나르도는 로도비코에게 편지(1482년)를 보내 피렌체에서 밀라노로 이주하고 싶으며 밀라노 궁정에 정식으로 고용되고 싶다는 뜻을 피력했다. 또한 그 편지에서 자신이 건물을 설계할 수 있으며 조각가이자 화가로 훈련을 받았을 뿐만 아니라 공병학에도 재능이 있다고 강조했다. 레오나르도는 겸손한 척하지 않았다. 로도비코에게는 기술적인 분야의 재능이 그의 미술적인 능력보다 훨씬 가치 있었다. 위대한 후원자, 로도비코는 밀라노와 국가 내 다른 중심지의 대규모 건축 계획에 전력을 기울였는데, 그중 가장

유명한 것이 파비아의 체르토사이다. 규모와 복잡성, 그리고 자재 면에서 밀라노 궁정의 부와 세력의 이미지를 전달했다. 로도비코는 레오나르도에게 아버지인 프란체스코의 거대한 기마상을 구상하라고 주문했다. 레오나르도는 테라코타 모형을 만들었으나 마지막 청동 주물은 결코 완성하지 못했다. 레오나르도는 궁정 미술가로서 궁정에서 열리는 가면극의 의상과 무대장치, 제단화, 로도비코의 조신들을 그린 초상화를 제작했을 뿐만 아니라 군사 기계류도 설계했다.

로도비코의 주요 계획이었던 산타 마리아 델레 그라치에 수도원 확장에는 레오나르

도와 브라만테 두 사람 모두의 재능이 필요했다. 로도비코는 이 수도원에 새로운 스포르차 가문의 영묘를 만들기로 결정하여 브라만테에게 동쪽 끝 부분과 클로이스터를 새로 만들라고 주문했으며 레오나르도에게 수도원 식당에 〈최후의 만찬〉 프레스코화를 그리도록 했다. 〈최후의 만찬〉은 관습적으로 수도원 식당에 그려지던 주제였으나 레오나르도의 해석은 새로웠다. 전통적으로 이 이미지는 성찬식의 관례와 그리스도를 배신하는 자로 유다를 지목하는 내용을 강조했다. 그러나 레오나르도의 작품은 그 이야기의 바로 전 순간을 묘사 했다. 그리스도가 누군가가 자신을 배신

18. 체르토사, 정면
파비아, 1492년 착공.
고도로 정교하고 장식적인 이 건물의 파사드는 밀라노 스포르차 궁정의 명성을 시각적으로 드러내는 장식과 과시에 대한 기호를 반영한 것이다.

19. 브라만테, 내진
산타 마리아 프레소 산 사티로, 밀라노, 1478년 착공.
가짜로 만들어낸 건축적인 요소가 물리적으로 제단 뒤에 만들 수 없었던 내진의 환영을 만들어내었다.

18

19

20. 레오나르도 다 빈치, 교회의 설계도
프랑스학사원, 파리,
1488~1489년.
레오나르도의 노트에는 많은 흥미로운 발명품들이 그려져 있는데 그중에는 교회의 설계 조감도도 있다.

할 것이라고 선언하는 장면이다. 레오나르도가 더 극적인 이미지를 선택한 것은 교회 제도가 점점 더 큰 위협을 받고 있던 이 시기에 기독교적인 메시지를 강화할 필요가 있었기 때문이다. 이 그림은 또한 16세기 인물화들을 특징지을, 새로운 양식을 예고했다.

프랑스의 밀라노 침공(1499년)으로 로도비코의 통치는 끝이 났고 궁정은 해산되었다. 브라만테는 이미 로마로 이주하여 교황청에서 자리를 잡고 있었다. 레오나르도는 피렌체로 옮겨갔고, 이후 프랑스로 건너가 1519년 그곳에서 사망했다.

레오나르도의 〈최후의 만찬〉

레오나르도 다 빈치가 로도비코 스포르자의 주문으로 밀라노 산타 마리아 델레 그라치에 수도원 식당에 그린 〈최후의 만찬〉은 오래전부터 걸작으로 여겨졌다. 실험적인 프레스코 기법으로 제작된 이 그림은 빠른 속도로 손상되었다. 그러나 이로 인해 그림의 신비감은 강화되었다. 이 작품의 구성이나 내용 해석 면에서 보이는 혁신은 전성기 르네상스 시기인 1500년경에 전개되었던 폭넓은 변화의 일부였다. 레오나르도는 수도원 식당 공간이 확장된 듯한 환영을 만들어내기 위해 원근법을 이용했다. 이전의 〈최후의 만찬〉에서는 장면을 편평한 벽 앞에 배치하여 수평을 강조했다. 그러나 레오나르도는 깊이감을 이용해 중앙에 앉은 그리스도의 위치를 강조했다. 레오나르도는 그리스도가 그곳에 모인 이들 중 한 사람이 자신을 배신할 것이라고 선언하는 극적인 순간을 묘사했는데, 이것도 이전의 해석과 다르다. 이전의 그림들은 항상 빵과 포도주를 나누는 장면을 묘사했다. 레오나르도는 사도들의 반응을 극적으로 표현했다. 그는 사도들을 세 그룹으로 나누고, 각 그룹을 몸짓으로 연결했다. 문제의 장본인인 유다는 식탁에 팔꿈치를 올린 채 뒤로 기대고 있다. 사도들의 대화에서 배제되어 있는 듯 보인다.

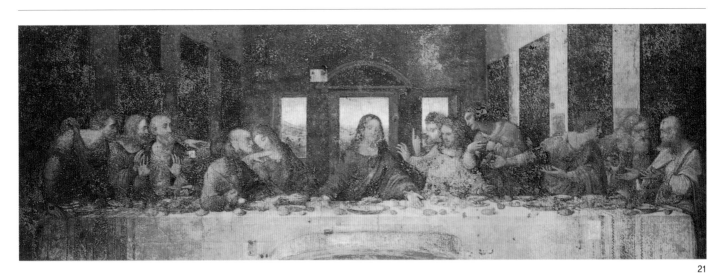

21. 레오나르도 다 빈치, **최후의 만찬**
산타 마리아 델레 그라치에 수도원, 식당, 밀라노, 프레스코, 1498년.

22. 레오나르도 다 빈치, **암굴의 성모**
루브르 박물관, 파리, 패널에 그려졌으나 캔버스로 옮겨짐, 1485년경. 레오나르도 다 빈치는 윤곽선을 그리고, 색채를 미묘하게 변화시키는 유화 물감의 특성을 이용한 스푸마토 기법으로 대기 원근법을 만들어내었다.

교황 마르티노 5세(1417~1431년)가 1420년 로마로 돌아왔을 때, 그는 1309년 이후 유럽 전역에서 그 적법성을 인정받고 성 베드로의 도시에 거주하게 된 첫 번째 교황이 되었다. 100년 이상의 세월 동안 교황은 북부 유럽 통치자들의 볼모로 잡혀 있었다. 동시에 세 명의 교황이 최고의 종교적 권위에 대한 적법한 권리를 주장한 경우도 있었다.

이런 상황에서 교황권이라는 제도의 위신은 심각하게 손상 받을 수밖에 없었다. 마르티노 5세의 로마 귀환은 교황의 지위를 회복시키려는 시도의 일환이었으며, 또한 그 도시의 운명에 중요한 전환점이었다. 교황이 아

교황권의 회복

15세기 로마의 미술

비농에 속박되어 있던 기간에, 로마는 경제적으로 또 시각적으로 침체되었다. 15세기 교황들은 로마의 세력을 회복시키는 것을 목표로 삼았으며 그러한 대의를 위해 미술과 건축의 가치를 이용하였다. 로마에서 진행된 계획은 근본적으로 현직 교황의 특성을 반영했다.

15세기 교황들 중에는 교양 있는 성직자(니콜라우스 5세)도 있었고 시에나 출신의 인문주의자(피우스 2세), 부유한 베네치아인(바오로 2세), 그리고 프란체스코 수도사(식스투스 4세)도 있었다. 이처럼 다양한 인물들이 강력한 교황권의 이미지를 전달하는 최선의 방법에 대해 모두 같은 의견을 가지지는 않았을

것이다. 그래서 15세기 로마의 미술과 건축은 다른 지역에서 보였던 일관성 있는 발전을 할 수 없었다. 여타 이탈리아의 도시들과 달리 로마는 상인과 장인들이 모여드는 중심지가 아니었다. 교황청은 공적인 사업 거래를 위해 성직자들을 고용했는데 그 중에는 많은 유명한 인문학자들도 있었다. 또, 교황청의 재산과 연관되어 있었던 사람들은 연예인과 매춘부, 여인숙 주인, 그리고 보석상과 같은 사치품 판매상들로, 이들은 성좌(聖座)를 보기 위해 모여드는 중요한 방문객들과 순례자들을 접대하는 집단이었다. 더 많은 방문자를 끌어들이려는 계획은 영적인 이득뿐만 아니라 경제적인 이득도 가져왔다. 이것이 바로 니콜라우스 5세가 성년(聖年)이라는 중세의 관습을 부활시키고 1450년을 성년으로 선언하였을 때 염두에 두고 있었던 바이다.

니콜라우스 5세

교황 니콜라우스 5세(1447~1455년)는 자신이 습득한 인문주의적인 학식을 성직자로서의 경력에 접목했다. 교황청과 함께 피렌체에 머물렀을 때 인문주의의 영향을 받은 니콜라우스 5세는 피렌체의 인문주의자들을 로마 교황청에서 일하도록 임명했고 피렌체의 장인들을 고용해 무질서한 중세 로마의 잔재를 보수하려 노력했다.

니콜라우스 5세는 교황청의 재원으로 거리를 확장하고 상수도를 개선하였으며 교량을 보수하고, 무엇보다도 수리가 절실했던 성 베드로 성당과 로마의 다른 교회들에 자금을 지원했다. 또 알베르티의 영향을 받아 바티칸과 테베레 강 사이의 보르고를 크게 재정비하여 성 베드로로 향하는 길을 더 인상적으로 만들려는 계획을 세웠다. 알베르티는 건축에 관한 자신의 논문(1452년)을 니콜라우스 5세에게 헌정한 바 있다. 교황은 바티칸에 있는 개인 예배당을 장식한 그림의 도식에서 이 엄청난 지출을 정당화했다. 성 베드로가 부제로

1. 페루지노, **성 베드로에게 열쇠를 주는 그리스도**
시스티나 성당, 바티칸, 프레스코, 1481년.
마주 보는 성당 신랑의 양쪽 벽은 각각 그리스도와 모세의 일생을 묘사한 장면으로 장식되어 있다. 이 프레스코화 연작은 교황의 지상권(至上權)을 확립시킨 사건에 초점을 맞추었다.

2. 프라 안젤리코, **성 스테파노의 부제 임명과 자선을 베품**
니콜라우스 5세의 예배당, 바티칸, 프레스코, 1448년.
프라 안젤리코(1395~1455년경)는 이 그림의 건축적인 배경으로 그의 출생지 피렌체의 양식인 세련된 홍예랑(虹霓廊)과 뚜렷하게 다른, 성 베드로 성당 신랑의 육중한 고전적 기둥과 엔타블러처를 차용하였다.

3. 프라 안젤리코, **자선을 베푸는 성 라우렌시오**
니콜라우스 5세의 예배당, 바티칸, 프레스코, 1448년.
니콜라우스 5세는 성 스테파노와 성 라우렌시오의 생애라는 주제를 선택하여 강한 종교적인 교리를 전달했다. 교회의 재원은 교황의 사유 재산이 아니며 대중의 이익을 위해 사용되어야만 한다는 것이다. 로마 정부는 성 라우렌시오에게 재산을 나누어주지 못하게 했으나 그는 그 돈이 가난한 자들의 것이라고 주장하였다. 성 라우렌시오는 화형으로 순교했다.

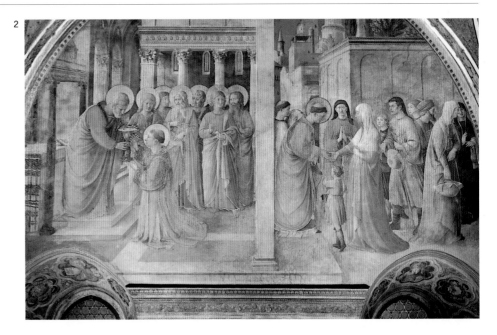

238

임명했던 성 스테파노와 성 라우렌시오 두 성인 모두 빈민들을 위해 교회의 재원을 아끼지 않았던 것으로 유명했다. 전달하고자 하는 메시지는 명확했다. 성 베드로와 그의 후계자들은 그리스도로부터 직접 권한을 부여받았으며, 교회의 재산은 교황 개인의 자기 찬미나 아비뇽의 교황청이 누렸던 호사를 위해서 사용되기보다 교회 구성원들을 위하여 사용되어야만 한다는 것이었다.

피우스 2세와 바오로 2세

니콜라우스 5세의 바로 다음 후임자들은 이러한 메시지를 묵살하였다. 인문주의자인 피

피우스 2세(1458~1464년)는 자신의 예술적 에너지와 후원을 고향 마을인 코르시냐노 재건설에 집중했다. 그는 이 마을을 도시로 승격시키고 자신의 이름을 따 피엔차라 했으며 새로운 위세에 걸맞은 마을로 만들었다. 그는 **회고록**에 마을의 설계와 구조에 대해 서술했으며, 교황청의 음모에 대한 흥미로운 정보도 언급했다. 피우스는 피렌체의 조각가인 베르나르도 로쎌리노(1409~1464년)에게 자신

피엔차

이 직접 계획을 세운 두 건축물, 두오모와 팔라초의 건설을 맡겼다. 또 회고록에서 교회를 가파른 절벽에 건설하는 데서 생기는 기술적인 문제를 논하며, 내부 디자인은 특사로 독일을 여행하는 중에 보았던 홀 교회(hall church)를 본떴다고 설명했다. 이웃한 궁전의 도리스식 벽기둥과 코린트식 벽기둥보다

장식적인, 고전 콤포지트 양식 기둥이 두드러지는 교회의 외관으로 피우스의 인문주의적 배경을 짐작할 수 있다. 팔라초 피콜로미니의 외관은 피렌체 팔라초 루첼라이와 유사하다. 팔라초 루첼라이는 사실상 팔라초 피콜로미니를 제외하면 당시에 고전 양식으로 외관을 장식한 유일한 세속 건축물이었다. 규모의 환영을 만들어내기 위해 사다리꼴로 설계된 광장이 이 새로운 도시의 중심이었다.

6. 베르나르도 로쎌리노, **대성당과 팔라초 피콜로미니**
피엔차, 1460~1462년.

6

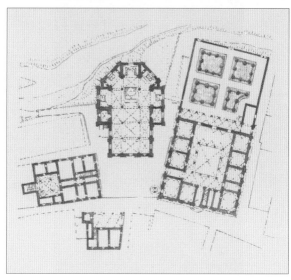

7. 피엔차의 평면도
중앙의 두오모 왼쪽에는 주교관이 있고 오른쪽에는 팔라초 피콜로미니가 있으며, 아래쪽에는 시청사가 있다.

4. 팔라초 베네치아
로마, 1455년 착공.
요새화되어 위압적인 느낌을 주는 이 궁전은 원래 베네치아 출신 추기경인 피에트로 바르보의 저택으로 건축된 것이나 그가 교황 바오로 2세가 된 이후 증축되었다.

5. 산타 마리아 델 포폴로, 정면
로마, 1472~1480년.
이 교회는 식스투스 4세의 야심 찬 로마 재건축 계획의 일환으로 건설된 것으로 성모에 대한 식스투스 4세의 유별난 신심이 드러나 있다.

7

우스 2세(1458~1464년)는 자신의 정력과 교황청의 재원을 출생지인 시에나 근처 마을, 코르시냐노의 재건축에 쏟아 부었다. 그 마을은 피엔차(피우스에서 이름을 땄음)로 이름이 바뀌었고, 광범위한 개발 계획으로 도시로 승격되었다. 피우스 2세는 또 다른 추기경들을 설득하여 추기경 궁을 그곳에 건설하도록 했다. 그러나 시내 중앙부 광장에 있는 두 개의 주요 건축물, 화려한 가공원(架空園)이 있는 팔라초 피촐리니와 대성당은 피우스 2세가 주문하여 건설된 것이다. 인문주의에 관한 그의 관심은 궁전의 정면에 고전적인 양식을 이용한 데서 찾아볼 수 있다.

피우스의 후임자인 바오로 2세(1464~1471년)는 부유한 베네치아 귀족 출신이었다. 그는 이탈리아의 다른 세속 궁정과 더 직접적으로 경쟁했다. 그의 고대 보석과 카메오 수집품들은 피렌체와 만토바에 있는 경쟁자들의 기준으로도 빼어난 것이었다. 바오로 2세는 새로 얻은 권력을 역설하고자, 추기경이었던 시절에 바티칸과 성 베드로 성당에서 멀리 떨어진 곳에 건설해 두었던 팔라초 베네치아로 교황청을 옮겼다. 바오로 2세는 팔라초 베네치아를 확장하고 부속 성 마가 교회의 정면에 교황이 강복을 내리는 대성전 발코니를 증축하여 이 건축물의 새로운 기능을 강화하였다.

식스투스 4세와 시스티나 성당

바오로 2세의 후계자는 그와 완전히 대조적인 인물이었다. 식스투스 4세(1471~1484년)는 도덕성과 신앙심으로 명망이 높았던 프란체스코 수도회의 수사였다. 그가 교황이 되어서 한 첫 번째 일은 바오로 2세의 고대 유물 소장품을 경제적, 정치적인 이익과 교환하여 처분한 것이다. 식스투스 4세는 자신의 친인척을 교황청의 주요 직책에 등용하는 방법으로 로마에 세력 기반을 확립하였다. 비록 족벌주의라는 비난을 면할 수는 없었지만, 이러

8. 멜로쪼 다 포를리, **플라티나를 자신의 사서로 임명하는 식스투스 4세**
회화관, 바티칸, 프레스코화를 캔버스로 옮김, 1474년 이후.
식스투스 4세가 로마의 도시 재건축에 공헌하였다는 내용의 명문을 손으로 가리키는 플라티나는 식스투스의 친척들과 함께 교황청의 일원으로 그려져 있다. 체발(剃髮)한 추기경은 교황의 조카인 줄리아노 델라 로베레(후에 교황 율리우스 2세)이다.

9. **시스티나 성당**
바티칸, 1473년 착공.
식스투스 4세의 건축 계획 사업 중 가장 유명한 건축물인 시스티나 성당은 이후 교황의 선거가 이루어지는 장소로 사용되었다.

10. **시스티나 성당, 내부**
바티칸, 1473년 착공.
미켈란젤로가 작업을 시작하기 전, 궁륭은 별이 가득한 하늘 그림으로 장식되어 있었다. 식스투스 4세는 오푸스 알렉산드리움 포석을 비롯한 초기 기독교 건축 원형을 선호했는데, 이러한 특징은 이 건축물의 종교적인 의미를 강화하였다.

11. **산드로 보티첼리, 그리스도의 유혹**
시스티나 성당, 바티칸, 프레스코, 1481년.
보티첼리는 그림에 식스투스 4세의 궁정 구성원들 초상화를 포함시켜 성당과 식스투스 4세와의 연관성을 강화하였다. 배경의 건축물은 식스투스가 세운 순례자와 병자들을 위한 자선 재단, 오스페달레 디 산토 스피리토이다.

한 인사로 식스투스 4세는 반대에 부딪히지 않고 자신의 계획을 실행시킬 수 있었다. 그의 야심 찬 건축 계획은 강력하고 성공적인 교황권의 이미지를 조장하는 것을 목표로 했으며 새로운 교회와 병원, 방대한 도시 재개발 계획을 포함했다. 식스투스 4세는 또한 추기경과 성직자들의 재산 상속이 가능하도록 상속법을 개정하여 건축 붐을 일으켰다.

식스투스 4세는 고전 문화가 기독교 사회에 어울리는 이미지를 만들어내지 못한다고 생각해 12세기와 13세기 선임자들처럼, 초기 기독교 로마의 이미지를 부활시켰고 그 시기의 교회를 여럿 복원하였다. 식스투스는 자신의 주요 건축 계획 사업인 시스티나 성당의 건축과 장식에서도 같은 이미지를 추구했다. 내부의 벽은 모세와 그리스도의 일생을 묘사한, 벽걸이가 걸려 있는 것 같은 착각을 주는 프레스코화로 장식되어 있었으며 상층에는 초대 교황부터 시작해 교황 서른 명의 초상이 그려져 있는데, 이것은 로마의 오래된 기독교 바실리카의 장식 계획을 그대로 따른 것이다. 페루지노가 그린, 그리스도가 베드로에게 책무를 맡기는 그림(그림 1)에서 나타나듯이 성당 장식 계획의 전반적인 주제는 교황의 지상권(至上權)이었다. 이 그림의 배경에 그려진 정교한 개선문은 고대 로마의 문화를 상기시키도록 의도된 장치이다. 그러나 명문의 내용을 살펴보면, 식스투스 4세가 기독교 신앙이 솔로몬의 재화보다 더 가치 있다고 단언하며 신앙의 영속성에 대해 언급하였음을 알 수 있다. 그 내용은 동시대의 이탈리아 문화를 명백하게 비난하는 것이었다.

고대 문화에 대한 태도의 변화

고대 로마의 부도덕성에 대한 식스투스 4세의 경고는 고대 문화에 대한 증대하는 관심에 거의 아무런 영향도 미치지 않았다. 고대 로마의 유적은 로마 제국의 몰락 이후에 내내 그러했듯이 15세기 동안에도 계속해서 손상

12. 안토니오 델 폴라이우올로, 식스투스 4세의 무덤
성 베드로 성당, 보석관, 바티칸, 청동, 1484~1493년.
식스투스 4세의 조카인 줄리아노 델라 로베레, 미래의 율리우스 2세가 주문한 이 거대한 무덤은 델라 로베레 가문의 새로운 힘과 세력을 상징한다. 안토니오 델 폴라이우올로는 교황의 문장에 로베레 가문의 상징인 떡갈나무를 두드러지게 새겨 이러한 이미지를 한층 강화하였다.

13. 필리피노 리피, 수태고지
산타 마리아 소프라 미네르바, 카라파 예배당, 로마, 프레스코, 1489년.
많은 다른 로마의 후원자들처럼, 카라파 추기경도 피렌체 미술가를 고용하여 자신의 예배당을 장식하게 했다. 필리피노 리피(1458~1504년)는 로렌초 데 메디치의 추천으로 이 주문을 받게 되자 피렌체 산타 마리아 노벨라 성당의 스트로찌 예배당 장식 일을 그만두었다.

14. 브라만테, 산타 마리아 델라 파체, 클로이스터
1500~1504년.
브라만테(1444~1514년)는 카라파 추기경의 후원에 힘입어 로마에서 건축가로서 명성을 확고히 할 수 있었다. 그는 율리우스 2세의 허락을 받고 고전적인 양식의 기둥을 혁신적으로 이용했다.

13

12

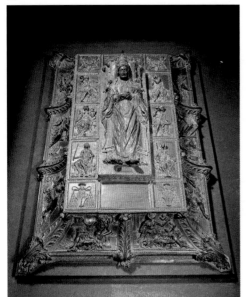

14

되었다. 교황의 기금이 부족했다는 사실과 대리석을 채취할 채석장이 충분하지 않았다는 사실을 고려해보면, 건설 십장에게 콜로세움에서 연간 2,300수레의 돌을 뜯어내어도 된다고 허락한 니콜라우스 5세를 비난할 수만은 없을 것이다. 산 마르코 성당의 파사드도 역시 같은 곳에서 나온 대리석으로 건설되었다. 인문주의자인 피우스 2세는 고대의 유적을 보존하려고 노력한 몇 안 되는 교황들 중 하나였다.

식스투스 4세는 초기 기독교 로마의 기념 건축물을 보존하는 데 정력을 기울였다. 세기 말이 되자, 특히 골동품 애호의 취미가 유행하기 시작했고 그 결과 유적을 세심하게 탐색하게 되었다. 채색 장식이 여전히 뚜렷하게 보이는 네로 황제의 궁전, 도무스 아우레아의 발견(1490년경)으로 미술가들은 고전에서 영감을 받은 장식적인 세부 묘사, 소위 '그로테스크'라고 하는 새로운 표현 형식을 만들어내었다.

카라파 추기경과 브라만테

15세기 말이 되자 이러한 태도의 변화는 교황청의 건축물에도 반영되었다. 카라파 추기경은 대단히 부유한 사람이었다. 그는 필리피노 리피에게 산타 마리아 소프라 미네르바 성당에 있는 자신의 사치스러운 예배당을 장식해달라고 주문했다. 그리고, 밀라노에서 새로 도착한 브라만테를 대폭적으로 후원했다. 이는 로마 건축물 발전에 결정적인 전환점이 되었고, 고대 건축물을 설계의 기초로 확립시켰다. 산타 마리아 델라 파체의 클로이스터에는 카라파의 이름이 고전 활자체로 두드러지게 적혀 있다. 브라만테는 콜로세움을 흉내 내어, 한 건물에 네 가지의 로마식 기둥 양식을 혼합하여 사용했다. 이 중요한 혁신은 전성기 르네상스의 개화를 준비하였다.

15. 미켈란젤로, 피에타
성 베드로 성당, 바티칸, 대리석, 1498~1499년.
미켈란젤로(1475~1564년)의 긴 경력에서 초기의 작품에 속하는 이 피에타상은 그 섬세한 마감과 심리적인 해석으로 특히 칭송을 받았다.

15

15세기 북유럽 미술을 평가하는 데 있어 고려해야 할 부분 중 하나는 당시 북유럽 미술경향이 같은 시기 이탈리아와 현저히 다르다는 것이다. 이탈리아의 후원자들이 새로운 권력과 명성을 나타내는 이미지를 조장하기 위해 고대 로마의 문화를 의식적으로 부활시킨 반면, 북유럽의 후원자들은 고대에 대한 관심이 거의 없었다. 그렇게 해야 할 이유가 없었기 때문이다. 이탈리아는 14세기 말의 북유럽 궁정 문화와 다른 양식을 만들어내기 위해 의도적으로 고대 문화의 부활을 시도했던 것이다. 프랑스와 영국 군주들 간의 적대심이 주기적으로 폭발하여 전투가 잇달아 벌어졌는데, 이

전투들을 통틀어 백년 전쟁(1337~1453년)이라 부른다. 후기 고딕 궁정 양식의 탄생에 핵심적인 역할을 했던 왕실의 재원은 이제 군사 용품을 충당하는 데 사용되었다. 15세기 북부 유럽의 미술과 건축계를 지배했던 후원자들의 재산은 상업에 기초를 두고 있었다. 이탈리아 도시 국가에 이익을 가져다준 직물 산업은 또한 브뤼헤, 브뤼셀, 루뱅과 안트베르펜 같은 저지대 국가 도시에서도 재원의 기초였다.

프랑스와 영국 왕실의 후원
15세기 왕실은 전통에 집착하여 극도로 화려

한 고딕식 건축물을 선조들이 확립시킨 방식으로 계속해서 건설하고 장식하도록 후원하였다. 케임브리지에 있는 킹스 칼리지 예배당은 헨리 7세(1485~1509년 통치) 때 완성되었는데, 이 예배당의 부채꼴 궁륭은 규모가 이례적으로 거대했으나 양식 면에서는 명백하게 전통적이었다.

프랑스 국왕의 재무 장관이었던 자크 쾨르는 많은 개인 재산을 들여 전통적인 왕궁의 축소판 저택을 건설해 자신과 왕실과의 관련을 강조했다. 프랑스 왕 장 2세의 아들, 베리 공작은 정교한 삽화가 든 필사본을 주문하는 왕실의 전통을 계속하였다. 베리 공작의 화려

하고 사치스러운 필사본 『기도서』에는 계절의 경과와 그 계절에 하는 사냥, 축제와 농사일과 같은 활동이 삽화로 그려져 있다. 이 기도서는 풍요로움과 근면의 이미지를 통해 후원자의 신망을 나타내었다.

세심한 주의를 기울인 세부 그림에 부유한 조신들과 누더기 옷을 걸친 농부들이 모두 같은 솜씨로 묘사되어 있다. 장 2세의 또 다른 아들인 부르고뉴 공작은 디종에 궁정을 세우고 자신의 가족 영묘가 될 샹몰 수도원을 설립했다. 우아함을 강조하고 세부 묘사에 주의를 기울인 이 수도원의 제단화는 브뢰데를람의 작품으로 부르고뉴 공작과 프랑스 궁정과

의 밀접한 정치적 연계를 반영하였다.

부르고뉴 공국

부르고뉴가 프랑스에서 단계적으로 독립을 하자 이러한 분위기는 양식상의 변화를 촉진하였다. 저지대 국가의 부유한 도시들은 연이은 정략 결혼으로 부르고뉴 공국의 지배를 받게 되었다. 이러한 도시들은 영국과 무역 면에서 밀접한 연관을 맺고 있었고 그래서 백년 전쟁 동안 결정적인 국면에 영국의 편을 들었다. 또 이 도시들은 부르고뉴 공작, 선량공(善良公) 필리프(1419~1467년 통치)의 수입 중 절반 이상을 공급했다. 이것이 특히 부르고뉴

1. 안 반 에이크, **롤랭 재상의 성모**
루브르 박물관, 파리, 패널, 1435년경.
부르고뉴 궁정의 대재상이었던 니콜라 롤랭의 권력과 명성이 화려한 건축적 배경과 의복, 그리고 다른 세부 사항에 시각적으로 잘 나타나 있다.

2. **자크 쾨르의 저택**
부르주, 1443년 착공.
고전 문화가 부활한 이탈리아에서 대단히 다른 이미지를 발전시켜 나가는 동안, 뚜렷하게 북유럽적인 양식으로 발달한 고딕은 프랑스와 영국, 그리고 저지대 국가에서 여전히 인기를 누렸다.

3. **킹스 칼리지 예배당**
케임브리지, 1446년 착공, 궁륭은 1508년.
부채꼴 궁륭은 1350년경 영국에서 발달하였다. 화려하고 복잡하며 비용이 많이 들었던 부채꼴 궁륭은 16세기까지 지속적으로, 왕실의 후원과 연관된 부와 권력의 이미지를 전달하였다.

4. **랭부르 형제, 8월**
콩테 박물관, 샹티이, 1415년경.
랭부르 형제는 베리 공작의 지극히 호화로운 기도서에 이 추수 장면을 그리며 농부들의 누더기 옷과 왕궁을 똑같이 세밀한 주의를 기울여 상세하게 묘사했다.

가 프랑스 왕권으로부터 독립을 주장하도록 만든 강력한 동기였다. 가난해진 프랑스와 영국의 군주들과 대조적으로 필리프의 궁정은 번영을 누렸다. 필리프는 얀 반 에이크를 궁정 화가이자 외교관으로 고용(1425년)했는데, 이러한 결정에서 그의 새로운 권위가 드러난다. 얀 반 에이크가 공작을 위해 제작한 작품은 거의 남아있지 않지만 부르고뉴 공국의 재상, 니콜라 롤랭의 봉헌 초상 작품을 통해 저지대 국가 도시의 상업적인 부가 성장했고 그에 응하여 필리프가 새로운 궁정 양식을 채택하였음을 알 수 있다.

반 에이크

얀 반 에이크의 〈롤랭 재상의 성모〉(1435년)와 멜키오르 브뢰데를람의 〈수태고지〉를 비교해보면 〈수태고지〉가 제작된 이후 40년 동안 주목할 만한 발전이 일어났음을 알 수 있다. 두 그림의 공통점인 정밀한 세부 관찰은 이제 사실적인 초상을 목표로 하는 양식을 만들어내는 데까지 확장되었다. 화려하게 구불거리는 옷을 입고, 정교하지만 사실적이지 않은 배경을 뒤로하고 있던 기품 있는 인물들은 각진 주름이 드리워진 옷을 입고 사실적인 공간에 서 있는 견고한 인물로 바뀌었다. 반 에이크는 빛의 효과를 분석해 대기 원근법을 사용하고 평면에 3차원적인 깊이를 만들어 냈다. 그가 사용한 방법은 수학적인 법칙에 근거하는 동시대 피렌체 화가들의 방법과 전적으로 달랐으나 추구하는 목표는 '사실성'이라는 점에서 같았다. 유화 물감을 사용한 반 에이크는 템페라 물감으로 프레스코화를 그리는 이탈리아의 화가들은 시도할 수 없었던 방식으로 색채와 세부묘사를 실험하였고, 색조의 미세한 차이와 피부, 모피와 화려한 문직(紋織)의 질감을 정확하게 묘사할 수 있었다. 북유럽 화가들이 이루어낸 유화 기술의 진보는 서구 미술사에서 이후 일어나게 되는 발전에 엄청나게 중요한 역할을 했다.

5. 플레말의 거장, **성모의 약혼**
프라도, 마드리드, 패널, 1430년경.
예루살렘 신전의 둥근 아치는 요셉과 마리아의 결혼식 장면을 둘러싼 첨두형 아치와 대조를 이루며 고딕 양식이 바로 기독교적인 양식이라는 인식을 전달했다.

6. 멜키오르 브뢰데를람, **수태고지**
순수미술박물관, 디종, 패널, 1392~1399년.
플랑드르 화가인 멜키오르 브뢰데를람(1381~1409년 활동)은 화려한 고딕 건축물과 인물들의 꾸불꾸불한 자세를 통해 궁정풍의 우아함과 고상함을 표현하였다.

7. 클라우스 슬루터, **그리스도**
국립 순수미술박물관, 디종, 돌, 1390년경.
슬루터(1380~1406년경 활동)의 양식은 화려하고 견고한 감각이 발달하고 있었음을 예증한다.

7

5

6

상인들의 후원

북유럽 도시의 새로운 후원자들은 상인 계층에 속한 사람들이었으며 그들은 궁정 미술의 특징인 부와 권력 과시에 관심이 없었다. 귀족과 조신의 자손들이 기사도 정신과 기사 이야기, 병법을 배우는 데 반해 상인 계층은 더 실용적인 교육을 받았다. 이탈리아의 상인들처럼, 저지대 국가의 중상층 상인들은 궁정 생활의 화려함과 사치스러움을 거부하였다. 이 새로운 계층의 후원자들이 요구하는 바에 응해 새로운 양식이 출현했다. 그리고 이 새로운 양식의 발전을 촉진한 화가들은 부르고뉴 궁정의 반 아이크와 같은 임무를 수행하였다.

로지에 반 데르 바이덴은 브뤼셀 시의 공식화가(1435년)로 임명되었으며 로베르 캉팽은 투르네 시 당국에 고용되었다. 보통 플레말의 거장으로 통하는 캉팽이 15세기 초반에 제작한 일련의 그림은 전통적인 종교 주제에 새로운 해석을 도입하여 그린 것이다. 등장인물들은 단순하고 꾸미지 않은 실내를 배경으로 등장하는데 인물들의 검소한 의복과 실용적인 견고한 가구, 일상 생활용품에 동시대 중산층이 추구하던 가치가 반영되어 있다. 이러한 중산층의 실내 장식은 반 아이크가 묘사한 화려한 부르고뉴 왕궁과 뚜렷하게 대조적이나, 두 화가는 공간 구성과 형상의 입체성, 그리고 각진 주름이라는 공통의 관심사를 가지고 있었다. 다른 화가들은 사실적인 감정 표현을 중시했다. 루뱅의 궁수 길드가 주문하고 로지에 반 데르 바이덴이 제작한 〈십자가에서 내려지는 그리스도〉는 죽은 그리스도의 인간성뿐만 아니라 성모의 고통과 지켜보는 자들의 슬픔도 강조했다.

플레말의 거장(캉팽), 반 아이크, 그리고 반 데르 바이덴은 새로운 양식의 기초를 확립했고 그들의 추종자들은 그것을 강화했다. 시 당국, 종교 단체, 길드 모두 미술가들을 고용해 그들의 새로운 지위를 반영하는 이미지를

8

9

8. 플레말의 거장, **성녀 바르바라**
프라도 미술관, 마드리드, 패널, 1438년.
상인의 후원이라는 특성이 중산층 가정의 배경과 검소한 의복, 꾸밈없는 세부, 그리고 무엇보다 사실적으로 처리한 인체 묘사에 잘 반영되어 있다.

9. 로지에 반 데르 바이덴, **일곱 성사(세부)**
왕립박물관, 안트베르펜, 패널, 1460년경.

제작하고자 하였다. 루뱅의 성만찬(聖晚餐) 결사는 특별한 관심을 갖고, 성찬식이라는 관례의 핵심이 되는 주제, 〈최후의 만찬〉을 주문했다. 디에릭 부츠의 주제 해석은 격식을 차린 이탈리아의 해석과 공통점이 거의 없었다. 배경의 단순함과 엄격함, 공간 구성의 논리적인 일관성, 잘 짜인 연출과 같은 요소들이 그림에 묘사된 사건의 긴박성과 기독교 신앙에서 최후의 만찬이 가지는 중요성을 잘 전달하도록 돕는다.

또, 부츠는 여러 화가와 함께 잘못된 정의를 밝히고 처벌하는 장면을 그려 루뱅의 시청을 장식했다. 시청에 그려진 이미지가 전달하고자 하는 바는 완벽하게 명확했다. 그 이미지들은 커져가는 시 정부의 세력을 드러내는 한편 선출된 대의원의 책임감을 강화했다. 독재 군주국의 불합리, 부당함과 대조적으로 시의 공무원들은 도덕적이고 이성적인 정부라는 개념을 유지할 의무를 가지고 있다는 것이었다.

반 에이크의 〈아르놀피니의 결혼식〉
상인들의 후원은 초상화에 혁신을 가져왔다. 브뤼주에 거주하던 루카 출신 견직물 상인, 조반니 아르놀피니는 반 에이크에게 자신과 아내의 전신상을 그려달라고 주문했다. 이 기발한 초상화는 자신의 결혼을 그림으로 기록하여 인증하고자 하는 아르놀피니의 유별난 소망을 담고 있다. 그림의 거울을 자세히 들여다보면 두 사람이 이 결혼식에 입회했다는 사실을 알 수 있다. 당시에는 결혼식에 성직자가 필요하지 않았다. 방에 있는 물건들 중 침대와 오렌지, 그리고 작은 개는 부부간의 정절을 나타내는 상징물이었다.

서약의 초상화라는 전통은 이어지지 않았으나, 이 시기 화가들은 개인 초상화에 대한 새롭고 색다른 접근법을 목격하고 이해하게 되었다. 이러한 세속 세계를 그린 이미지가 내세를 이야기하는 그림을 대체하기 시작

11

10. 로지에 반 데르 바이덴, 십자가에서 내려지는 그리스도
프라도 미술관, 마드리드, 패널, 1435년.
루뱅의 궁수 길드의 주문을 받은 로지에 반 데르 바이덴(1400~1464년경)은 인물들의 감정을 자세와 몸짓, 표정으로 표현하였다.

11. 후고 반 데르 후스, 성모의 죽음
국립 순수미술박물관, 부르주, 패널, 1470년경.
후고 반 데르 후스(1467~1482년경 활동)는 유화 물감의 효과를 이용해 얼굴을 상세히 묘사하고 표정을 전달하는 등 반 아이크의 업적을 공고히 하였다.

10

12. 후고 반 데르 후스, 포르티나리 세 폭 제단화
우피치 미술관, 피렌체, 패널, 1477년경.
메디치 은행의 부뤼주 대리인이었던 토마소 포르티나리는 그 지역의 화가인 후고 반 데르 후스(1440~1482년경)에게 이 거대한 제단화를 주문하였다. 이 작품은 배에 실려 피렌체로 수송되었고 산타 마리아 누오보 병원에 장식되었다.

12

유화

15세기 네덜란드에서 물감을 섞는 매체로 기름이 대중화된 것은 얀(약 1390~1441년경)과 후고(1426년 사망), 두 반 에이크 형제와 밀접한 관련이 있다.

안료를 기름과 섞는 방법은 사실 고대부터 전해져 내려오던 정보였지만, 이탈리아에서는 이 기법이 다소 느리게 전파되었다. 실제로, 이 기법을 이용했던 최초의 이탈리아 사람들 중 한 사람은 안토넬로 다 메시나(1430~1479년경)였을 것으로 추정된다.

이 방법은 16세기가 되어서야 베네치아에서 특히 인기를 얻고 널리 보급되었다. 물감을 달걀노른자와 섞는 전통적인 방식(템페라)을 대체한 유화 기법은 세부 묘사를 정확하게 묘사할 수 있도록 한다는 사실이 밝혀졌다. 그렇지만 템페라는 상대적으로 더 빨리 건조된다는 장점이 있었으며 유화 물감은 겹쳐 바르기가 힘들다는 고충이 있었다.

북유럽에서 유화가 발달한 것은 필사본 채식의 전통이 반영된 결과이다. 그림에 유화 물감을 사용하면 반짝이는 듯한 효과를 얻을 수 있었고, 이것은 화려한 보석이나 문직, 벨벳 같은 값비싼 옷감, 그리고 무엇보다도 피부색을 사실적으로 묘사하는 데 특히 적합했다.

세부 묘사에 대한 관심은 15세기 플랑드르 회화의 특징이다. 화가들은 의복과 가정용품의 세부만이 아니라 그림의 배경이 되는 풍경 경관(창문 밖으로 어렴풋이 보이는 것으로 묘사되기도 했다)도 공들여 묘사했다.

네덜란드 회화에서 새로운 종류의 원근법이 탄생했다. 화가들은 소실점을 향하여 집중되는 선으로 깊이감을 만들어 내지 않고 색채의 미묘한 변화를 이용했고, 그런 식으로 더 사실적인 그림을 그려냈다.

13. 디에릭 부츠, 오토 황제의 심판
왕립 순수미술박물관, 브뤼셀, 패널, 1470~1473년.
명확하고 간결하게 그려진 이 그림에는 황제 오토 3세의 조신 중 한 명의 아내가 왕후의 모함으로 누명을 쓰고 처형을 당한 남편의 오명을 씻으려 노력하는 장면이 묘사되어 있다. 황제는 자신의 아내를 화형에 처하도록 명령했다. 이 이야기는 가족의 연보다 국가에 대한 충성이 중요함을 강조한다.

14. 디에릭 부츠, 최후의 만찬
생 피에르 성당, 루뱅, 패널, 1465년경.
디에릭 부츠(1415~1475경)는 바닥 타일의 무늬를 이용해 그림의 엄격한 구성에 어울리는 사실적인 건축적 배경을 만들어 냈다. 그는 비교적 검소하다고 할 수 있는 배경의 세부에 정밀한 주의를 기울여 이 장면의 종교적인 의미를 강조하였다.

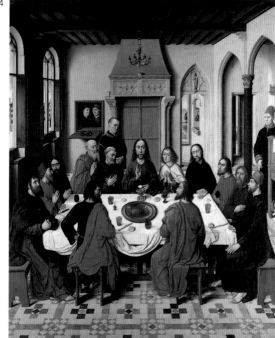
14

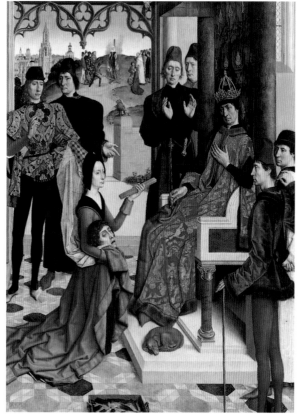
13

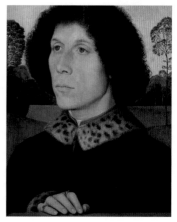
15

15. 한스 멤링, 남자의 초상
우피치 미술관, 피렌체, 패널, 1480년대.
멤링(1430~1494년경)이 제작한 이 초상화는 이상화되지 않은 이미지를 추구하는 새로운 경향의 전형이다. 이러한 양식은 상인들의 후원이 늘어나자 이에 응하여 발달한 것이다.

했고, 당시의 화가들은 새로운 유화 기법을 이용해 실물과 똑같은 눈과 피부, 머리카락과 옷을 재현해냈다.

16. 얀 반 아이크, 아르놀피니의 결혼식
내셔널 갤러리, 런던, 패널, 1434년경.
자신의 결혼식을 기록하기 위해 조반니 아르놀피니가 주문한 이 독특한 이중 초상화에는 부부 간의 정절을 나타내는 상징물이 가득하다.

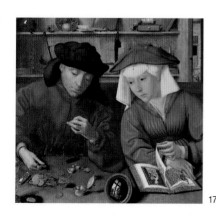

17. 틴 마시스, 대금업자와 그의 아내
루브르 박물관, 파리, 패널, 1514년.
대금업자가 무게를 재고 있는 동전과 진주, 반지뿐만 아니라 그의 아내가 보고 있는 채색 필사본 역시 두 사람이 부유함을 나타내고 있다.

16세기

불안정과 빠른 변화가 두드러진다. 종교 싸움인 종교개혁과 반종교개혁이 그 중요한 예이다. 또한 이 시기 동안 15세기에 세력을 키웠던 이탈리아의 도시들이 더 거대한 유럽 군주국(프랑스, 스페인과 영국)과 교회권의 권세에 굴복하기 시작했다. 16세기 초, 로마에서 교황 율리우스 2세가 즉위하자 미술과 건축, 도시 계획에서 급격한 변화가 일어났다. 율리우스 2세는 되찾은 교황

문화적, 예술적 업적을 이룬 초기 르네상스 시기, 즉 15세기의 특징이 상대적인 정치적 안정이라고 한다면, 이후의 16세기는 서구 문명의 모든 측면에 영향을 미친, 사회의

의 위신을 과시하기 위해 브라만테와 미켈란젤로, 라파엘로를 비롯한 비범한 재능을 가진 거장들의 도움을 받아 도시를 재정비하고 성 베드로 성당과 바티칸 궁 같은 주요 기념물들을 건설하려는 복잡한 계획을 실행해 나갔다. 한편, 피렌체 공화정은 생명이 다해가고 있었고 메디치가 돌아온 상황이었다(그리고 미술은 궁정과 밀접한 연관을 맺기 시작했다). 베네치아는 자치 국가의

전통을 이어나갔고 동방과의 유대를 지속시켰다. 그리고 이러한 동방과의 교류로 건축과 장식 미술이 점차 화려해졌다. 콘스탄티노플은 술레이만 대제 치하에서 다시 한 번 번영을 누렸으며 이란에서는 사파비드 왕조가 번성했고, 인도에서는 무굴제국이 권세를 얻었다. 그러는 동안 유럽 왕실은 다양한 양식과 관념을 교류하는 외국의 미술가들로 법석거렸다.

1480	1490	1500	1510	1520	1530	1540	1550	1560	1570	1580	1590	1600	1610

유럽

1483~1498 | 샤를 8세
1485 | 보슈 : 쾌락의 정원
1498~1515 | 루이 12세
1509 | 캉브레 동맹
1510~1515 | 그뤼네발트 : 이젠하임 제단화
1515~1547 | 프랑수아 1세
1517 | 마르틴 루터 비텐베르크의 95개조 논제를 게시함
1517~1518 | 레오나르도 다 빈치와 안드레아 델 사르토, 프랑스 체류
1519 | 합스부르크 왕가의 카를 5세
1520 | 마르틴 루터 파문당함
1527 | 카를 5세의 궁전, 그라나다

1543 | 크라나흐 : 마르틴 루터의 초상
1546 | 사각의 정원, 루브르 궁전, 파리
1550 | 구종 : 카리아티드, 루브르 박물관, 파리
1551~1571 | 티치아노의 작품이 스페인에 전해짐
1556~1598 | 스페인의 펠리페 2세
1563~1584 | 에스코리알, 마드리드
1565 | 대(大) 피터 브뤼겔 : 농가의 결혼 잔치
1567 | P. 드 로름의 건축서
1571 | 레판토 해전
1577 | 엘 그레코, 톨레도에 정착함
1588 | 영국이 스페인의 무적함대를 패배시킴
1540 | 프랑수아 1세가 건축가 세바스티아노 세를리오에게 의뢰를 함

베네토

1481 | 산타 마리아 데이 미라콜리, 베네치아
1502~1510 | 카르파초
1505~1507 | 뒤러의 두 번째 베네치아 체류
1505~1510 | 조르조네 : 폭풍
1508~1570 | 티치아노의 작품 활동시기
1509 | 캉브레 동맹군이 아그나델로에서 베네치아를 격파함
1516 | 조반니 벨리니 사망

1549 | 팔라초 델라 라지오네, 베네치아
1550~1594 | 틴토레토의 작품 활동시기
1566 | 팔라디오 : 산 조르조 마조레 교회, 베네치아
1566~1568 | 베로네세 : 빌라 바르바로의 프레스코화, 마세르
1570 | 팔라디오 : 건축 4서

피렌체와 로마

브라만테 : 템피에토, | 1502
산 피에트로 인 몬토리오, | 1503 | 교황 율리우스 2세
로마 | 1504 | 레오나르도, 미켈란젤로와 라파엘로, 피렌체 체류
1505 | 브라만테 : 벨베데레의 나선형 계단, 로마
미켈란젤로 : 시스티나 성당의 | 1509~1510 프레스코화, 로마
라파엘로, 바티칸에서 작업함 | 1509~1513
1510 | 브라만테 : 팔라초 카프리니, 로마
로소 : 십자가에서 내려지는 그리스도 | 1521

1527 | 로마 약탈
1534 | 미켈란젤로 피렌체를 영구히 떠남
1536~1541 | 미켈란젤로 : 최후의 심판
1537 | 코지모 데 메디치 1세, 피렌체의 공작
1538 | 살비아티 : 로마의 프레스코화
1538~1564 | 미켈란젤로 : 캄피돌리오 광장, 로마
1540 | 교황 바오로 3세가 예수회를 인가함
1543 | 티치아노 : 바오로 3세의 초상
1554 | 금서 목록 1판
1563 | 트렌트 공의회
1546~1564 | 미켈란젤로 : 성 베드로 성당의 돔, 바티칸

동양

1494 | 콘스탄티노플의 몰락
1502~1730 | 사파비 왕조, 이란
1520~1566 | 술레이만 대제
1526~1605 | 무굴 제국의 통합

1539 | 시난, 술레이만 궁정의 건축가
1550~1557 | 이스탄불에 있는 술레이만의 모스크
1570~1574 | 셀림 2세의 모스크, 에디르네

1600 | 마이단-이-샤르, 이스파한

새로운 교황이 선출되면 필연적으로 변화가
일어났다. 자신들의 개성을 교황권의 특성 속
에 각인시키고 싶어 하며, 또 그렇게 할 절대
적인 권위를 가진 새로운 인물들이 반복해서
등장하자 로마의 미술은 다른 어떤 지역보다
불안정하게 발달했다. 1503년 11월 1일에 선
출된 율리우스 2세는 특히 더 급진적인 변화
를 일으켰다. 율리우스 2세는 자신의 선임자
들보다 훨씬 적극적으로 미술과 건축의 힘을
이용하여 교황권의 미래상을 나타내었다. 당
대의 베네치아 외교관은 율리우스 2세를 참
을성 없고, 고집이 세며 논쟁을 좋아하는 인
물이지만 장대한 선견을 가진 인물이라고 평

제28장

율리우스 2세와
전성기 르네상스

로마, 1503~1513년

하기도 했다. 율리우스 2세의 치세 동안 미술
분야에서 주요한 업적이 이루어졌는데, 이는
로마를 기독교 세계의 중심으로 만들고 그 힘
과 위엄을 부활시키고자 하는 그의 결의 덕분
이었다.

율리우스 2세와 로마 재건

율리우스 2세를 선출한 교황 선거 회의는 역
사상 가장 짧았던 선거 회의 중 하나였다. 새
로운 교황은 자신의 교황명(名)을 선택하며
의도적으로 율리우스 카이사르를 상기시키는
이름을 골랐다. 카이사르는 정치적인 인물로
서만 아니라 미술과 문화 부분에서 많은 업적

251

을 이루어낸 것으로도 유명하다. 교황의 권력은 종교적인 권위에 기초한 것이나 그것 하나만으로는 르네상스 유럽의 정치계에서 겨루기에 충분하지 않았다. 율리우스 2세는 굳건한 정치적 기반을 확립하는 것이 필수적이라는 사실을 깨달았다. 그가 의도한 개혁은 재정적인 공급원을 필요로 하였다. 그래서 율리우스 2세는 줄리오라고 불리는 새로운 동전을 주조했는데, 이러한 조처는 물가상승을 촉발하는 한편 재원을 30퍼센트나 증가시켰다. 같은 이름의 카이사르만큼 대규모는 아니었지만, 율리우스 2세의 군사 행동은 이탈리아 반도에서 영토 점유율을 높이려는 목적에서 이루어진 것이었다. 그러나 그의 가장 위대한 업적은 로마라는 도시에 새로운 건축적인 외관을 만들어 준 것이다.

로마 사회의 중심은 교황청이었다. 교황청은 많은 수의 교회 고위 성직자들과 신부들뿐만 아니라 다양한 예능인과 보석상, 금 세공인들처럼 사치품을 교역하는 상인들을 부양했다. 1309년에서 1377년까지 교황청의 소재지는 아비뇽이었다. 교황청이 로마로 돌아온 이후, 15세기 교황들은 그 도시의 무질서한 상황을 정리하고 도시와 교량, 교회(특히 성 베드로 성당)를 수리하고 재건해야 하며 전반적인 외관을 개선해야 한다고 연설하기 시작했다. 율리우스 2세는 이러한 재건 운동을 계속하였으며 룽가라 길과 줄리아 길을 건설하여 바티칸의 접근성을 높였다. 그러나 그는 자신의 선임자들보다 더 큰 야망을 품고 있었으며 교회의 권위를 강조하기 위해서는 기념 건축물을 건설해야 한다는 사실을 알고 있었다.

브라만테와 새로운 성 베드로 성당

교회의 보수파들은 성 베드로 성당을 재건축하겠다는 율리우스의 결정에 그것이 과도하게 급진적이라며 반대를 제기하였다. 애초에 콘스탄티누스 대제가 건설한 바실리카(320년

1. 라파엘로, 율리우스 2세
엘리오도로의 방, 바티칸, 프레스코, 1512년.
이 초상화는 율리우스 2세가 볼세나의 기적(1263년)을 직접 목격하고 있는 것처럼 표현했다. 한 베네치아 대사는 그를 참을성 없고, 고집이 세며 논쟁을 좋아하지만 장대한 선견을 가진 인물이라고 기술하기도 하였다.

2. 브라만테, 템피에토
로마, 1502년에 주문을 받음.
성상 안치소와 열주랑의 고전적인 결합, 그리고 적당하고 정확한 비례를 갖춘 도리스 양식의 기둥이라는 요소로 인해 이 건축물은 고대 문화 부흥 운동의 주요 기념물로 인식되고 있다.

5

3. 카라도소, 율리우스 2세의 성 베드로 성당을 기념하는 메달
도서관, 바티칸, 청동, 1506년.
카라도소(1452~1527년)는 롬바르디아 출신의 금 세공인이자 메달 제작자로 교황청에 고용되었다. 그는 율리우스 2세와 그의 후임자인 레오 10세, 하드리아누스 6세와 클레멘스 7세를 위해 일했다.

6

4

7

경)는 이교도 로마에 대한 기독교의 승리를 나타내는 시각적인 상징물이었다. 당시 이 교회는 심각하게 파손된 상태이긴 했으나, 그 세월과 건축물이 연상시키는 역사적인 의미가 교회에 엄청난 권위와 명성을 부여해주고 있었다. 율리우스 2세가 브라만테를 새로운 성 베드로 성당의 건축가로 임명한 것은 그의 혁신적인 양식을 승인한다고 보장한 것과 마찬가지였다. 1502년 브라만테는 성 베드로가 순교한 것으로 알려진 장소, 즉 로마의 산 피에트로 인 몬트리오 성당 옆에 스페인 왕과 왕비를 위한 작은 예배당을 설계하였다. 그는 이 설계에서 순교자 기념 성당의 형태인 원형

구조의 전통을 따르기는 했지만 고전적인 형태의 성상 안치소를 만들었고 도리스식 기둥으로 열주랑을 세웠으며 트리글리프와 메토프를 갖춘 정통적인 도리스식 프리즈를 사용해 새로운 양식을 개척하였다. 브라만테는 메토프 장식에 고전적인 모양 대신 교차된 열쇠 같은 성 베드로의 지물을 사용했다. 브라만테가 도리스 양식을 채택했다는 점에서 그가 로마의 건축가 비트루비우스가 약술한 고전적인 이론을 이해했으며 이 양식이 남성다움과 힘을 나타내기에 가장 적합하다는 사실을 알아차렸음을 알 수 있다. 율리우스 2세는 명백히 이러한 고전적인 건축 언어를 적용하여 기

독교적 이상을 전달하도록 승인했던 것이다. 그는 또한 미래 세대들에게 메시지를 전하기 위해 고대 로마의 건축가들이 규모와 웅대함에 부여했던 가치를 잘 이해하고 있었다.

성 베드로 성당의 건설 계획은 확실히 장대했다. 브라만테의 설계도뿐만 아니라 교황의 금 세공인인 카라도소가 제작한 기념 메달을 보면 그가 그리스 십자가에 기초한 형태의 건물에 거대한 반구형 돔을 얹고, 네 방향에 네 개의 탑을 배치하였다는 사실이 드러난다. 이 건축물의 규모는 명백히 로마적이었다. 성 베드로 성당에 사용된 도리스식 기둥과 브라만테가 성 베드로의 무덤 자리에 건설한 도리

4. 브라만테의 성 베드로 성당 평면도
1505년경.
중앙 집중형 구조는 미학적으로는 이상적이었으나 축(軸)에 기초하는 예배식을 치러야 하는 종교에는 비실용적이었다. 브라만테의 설계는 변경될 수밖에 없었다.

5. 브라만테, 살라 레지아의 창문
바티칸, 1504년경.
브라만테(1444~1514년)는 밀라노의 스포르차 궁정에서 일하기 전에 우르비노에서 교육을 받았다. 그가 사용하는 고전적 건축 언어는 대부분 이탈리아 북부에 있는 초기 기독교 건축물에 대한 지식에서 나온 것이다.

6. 성 베드로 성당의 돔에서 바라본 벨베데레 궁전
1505년 착공.

7. 도시오, 벨베데레 궁전
도서관, 바티칸, 1560년경.
증축한 벨베데레 궁전의 전경을 그린 이 작품을 통해 구 궁전과 벨베데레 궁전 사이의 공간이 비탈진 지면에 맞추어 잇따른 세 층으로 나누어져 있었음을 알 수 있다.

10

8

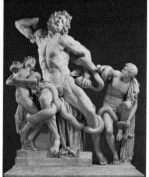

9

8. 아폴로 벨베데레
피오 클레멘티노 미술관, 바티칸, 대리석, 그리스 원작의 로마 시대 복제품, 1498년경 발굴.

9. 라오콘
피오 클레멘티노 미술관, 바티칸, 대리석, 기원전 50년경.
1506년에 발견된 이 조각상은 즉시 율리우스 2세의 수중에 들어가 바티칸으로 옮겨졌다.

10. 브라만테, 벨베데레 궁전의 나선형 계단
바티칸, 1505년경 착공.
벨베데레 궁전의 이 계단은 도리스식, 이오니아식, 콤포지트 양식의 기둥으로 지탱되어 있는 나선형 경사로 연결되는데 최상층으로 갈수록 기둥은 점점 더 장식적으로 변한다.

스 양식 임시 사당도 마찬가지였다. 그러나 설계의 가장 주요한 특징은 발상 면에서 분명히 기독교적이라는 것이다. 그리스 십자가 모양의 교회와 돔, 그리고 모퉁이의 탑은 본질적으로 초기 기독교와 비잔틴의 특징이었다. 그럼에도 불구하고, 이러한 중앙 집중형 구조는 축(軸)을 따라 진행되는 위계적인 예배식을 중시하는 가톨릭교회에 어울리지 않았다. 율리우스 2세가 사망한 이후, 브라만테가 설계한 그리스 십자가형 구조는 몇 가지 절충안을 수렴하여 변경되었고, 결국 라틴 십자가형 구조로 대체되었다. 브라만테가 설계한 바티칸 살라 레지아의 도리스 양식 창문도 역시

로마 제국 시기의 기독교를 상기시켰다. 율리우스 2세가 주문한 살라 레지아의 아키트레이브는 제국주의 권력을 나타내었던 상징물, 아치로 나뉘어 있는데, 브라만테는 분명히 밀라노의 산 로렌초 성당과 티볼리의 빌라 하드리아누스를 보고 영감을 받았을 것이다.

바티칸 궁전

율리우스 2세는 교황권의 권력을 더욱더 시각적으로 증명하기 위해 바티칸 궁전을 대규모로 확장하기로 했다. 이 건설 계획의 규모는 바티칸 궁정을 유럽에서 가장 큰 행정 중심지로 만들었으며 실용적인 수준에서, 급격

하게 성장하는 교황청이 절실하게 필요로 하던 공간을 제공해주었다. 브라만테는 궁전을 두 개의 거대한 회랑 형태로 확장할 계획을 세웠다. 각 회랑에는 교황청의 사무실(현재는 바티칸 박물관)이 들어서도록 설계했다. 그리고 이 회랑들은 구 궁전과 성 베드로 성당의 북쪽 언덕에 인노첸시오 7세가 건설(1487년경)한 벨베데레 궁전을 연결했다. 두 개의 회랑은 경사진 지면을 고려해 세 단으로 나누어진 야외 공간(현재는 바티칸 도서관이 가로막고 있음)을 둘러싸고 있었고, 그 공간은 모방해전이나 투우 같은 오락에 필요한 무대로 사용되었다.

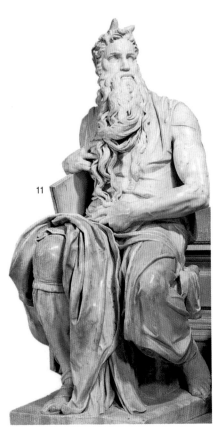

11. 미켈란젤로, 모세
산 피에트로 인 빈콜리, 로마, 대리석, 1515년경.
율리우스가 주문한 무덤 장식의 일부였던 이 모세 조각상을 통해 돌을 다루는 미켈란젤로의 뛰어난 솜씨를 짐작할 수 있다.

12. 시스티나 성당
바티칸, 천장 프레스코, 1509년 시작.
율리우스 2세는 자신의 삼촌이 만든 시스티나 성당의 천장화를 다시 그리겠다는 중대한 결정을 내렸다. 율리우스 2세와 그의 고문들이 창세기에서 몇 장면을 선택하였으나 그 장면의 해석은 전적으로 미켈란젤로의 몫이었다.

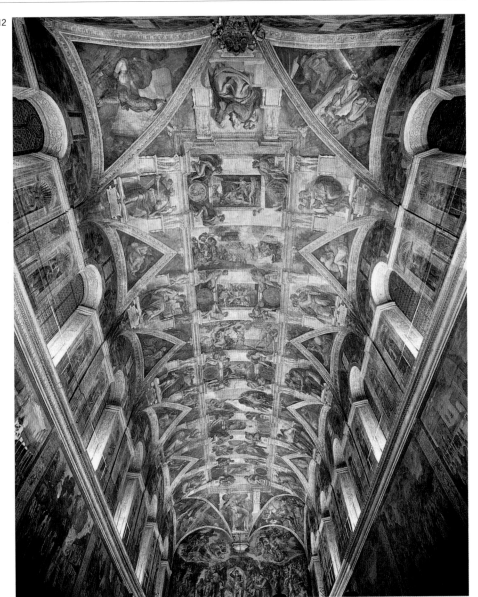

브라만테는 콜로세움과 같은 순서대로 벨베데레 궁전의 나선형 계단의 각 층을 도리스식, 이오니아식, 코린트식, 그리고 콤포지트식 기둥으로 지탱하도록 설계하며 고전 양식에 대한 관심을 마음껏 과시하였다. 이 계단은 율리우스 2세가 가장 자랑스러워했던 장소로 연결되었다. 고대 조각으로 장식된 안뜰이 바로 그곳이다. 이곳은 〈아폴로 벨베데레〉와 〈라오콘〉을 비롯해 율리우스가 수집했던 훌륭한 고대 조각 소장품을 전시하기에 이상적인 장소였다(율리우스 2세가 자신의 소장품들을 항상 정직한 방법으로만 모은 것은 아니다). 바티칸 궁전 단지는 확실히 제국의 몰락 이후 로마에서 진행된 가장 대규모 단일 건축 계획이라고 할 수 있다. 이 건축물의 규모와 장엄함으로 율리우스 2세가 얼마나 고대 로마의 위대한 기념물을 모방하고 싶어 했는지 명확히 알 수 있다. 그의 의도는 고대의 화려함을 되찾게 해줄 새로운 기독교 제국의 상징물을 만드는 것이었다.

율리우스 2세와 미켈란젤로

율리우스 2세는 1505년에 자신의 무덤을 선례가 없을 정도로 장대하게 설계하고 조각해 달라고 미켈란젤로에게 주문했다. 이 계획은 다음 해에 무산되었는데, 아마 성 베드로 성당 건축에 융통할 수 있는 모든 자금을 쏟아부었기 때문으로 추정된다. 율리우스의 사망 이후 무덤 건설 계획이 재개되었으나 완성되지는 못했다. 현재 미켈란젤로의 〈모세〉를 포함한 몇 개의 조각상이 남아 있다. 이 작품들을 살펴보면 율리우스의 계획과 그것을 실현했던 조각가의 능력을 어느 정도 간파할 수 있다. 이 일을 계기로 율리우스는 1508년 미켈란젤로에게 시스티나 성당의 천장에 그림을 그려 달라고 주문했다. 율리우스의 이 결정은 서구 미술사에 결정적으로 중요한 사건이 되었다. 미켈란젤로에게 이 작업을 맡긴 것은 분명히 이례적인 결정이었다. 미켈란젤

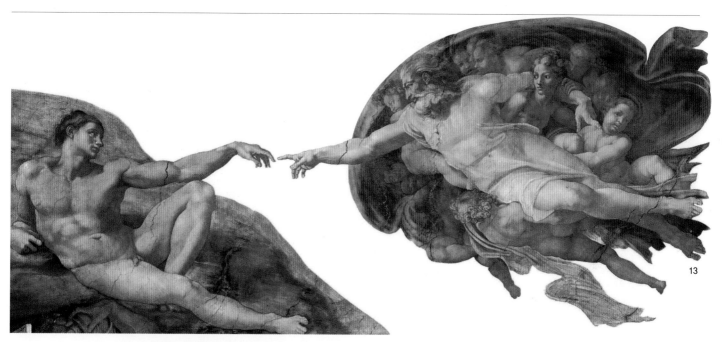

13

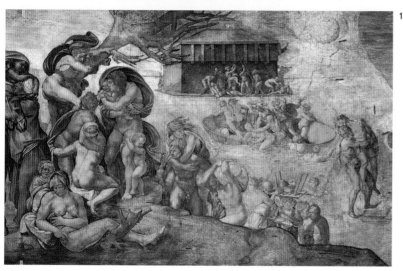

14

13. 미켈란젤로, 아담의 창조
시스티나 성당, 바티칸, 프레스코, 1509~1510년.
무기력함과 약동감이 대조를 이루어 하나님이 아담에게 생명을 불어넣기 직전의 극적인 순간이 한층 더 강조되었다.

14. 미켈란젤로, 대홍수
시스티나 성당, 바티칸, 프레스코, 1509~1510년.
극적인 효과와 움직임은 전성기 르네상스의 새로운 특징이었다.

15. 미켈란젤로, 델포이의 무녀
시스티나 성당, 바티칸, 프레스코, 1509~1510년.
기독교 교회는 아폴로 신의 예언자이자 사제였던 무녀를 이용해 그리스도의 탄생을 예언하였다.

15

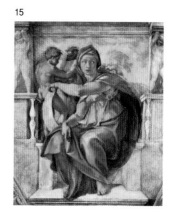

라파엘로와 미켈란젤로

1504년 레오나르도 다 빈치가 팔라초 델라 시뇨리아에 있는 대평의회의 방을 장식할 당시 라파엘로(당시 21살)와 미켈란젤로(30살)도 피렌체에 있었다. 피렌체 공화국은 미켈란젤로에게 다 빈치가 장식하기로 되어 있었던 벽면 맞은편에 카시나 전투를 다룬 대규모 프레스코화를 그려달라고 주문했다. 두 작품 모두 완성되지 못했으나 두 작품의 밑그림은 즉시 수많은 화가에게 본보기가 되었다. 실제로 벤베누토 첼리니는 나중에 이를 두고 '세계의 학교'라 부르기도 했다. 전성기 르네상스 미술의 전형이라고 할 수 있는 라파엘로와 미켈란젤로, 레오나르도 다 빈치, 세 미술가 각각의 독특한 양식은 후대의 미술가들에게 막대한 영향을 미쳤다.

라파엘로(1483~1520년)는 우르비노에서 태어나 페루지노 밑에서 화가 수업을 받은 것으로 추정된다. 16세기 초반에 부유한 피렌체 상인에게 고용되어 초상화와 봉헌화를 그린 젊은 라파엘로의 명성은 점점 높아졌고, 그 결과 로마로 이주하여 율리우스 2세의 후원을 받게 되었다(1508년). 라파엘로의 양식은 로마에서 현저한 변화를 겪었는데, 아마 어느 정도는 미켈란젤로의 시스티나 성당 천장화의 영향 때문이라고 할 수 있겠지만 분명하게는 교황청의 지적이고 인문주의적인 분위기에 반응하였기 때문이었을 것이다.

미켈란젤로 부오나로티(1475~1564년)는 애초에 조각가로 훈련받았다. 오랜 세월 미술가로 활동했는데 주로 피렌체와 로마에서 작업을 하며 극적인 정치적, 사회적 변화를 목격했고, 그러한 사건은 그의 주요한 양식적인 발달에 반영되었다(제30장 참고). 미켈란젤로는 항상 단독 행동을 하는 경향이 있었고 새로운 이념의 도전에 독특한 미술적 해답으로 응하는 사람이었다. 그는 본질적으로 뛰어난 디자이너였으며, 조각가이자 화가, 건축가, 시인이기도 했다.

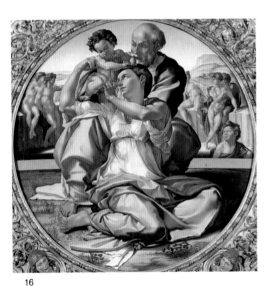

16

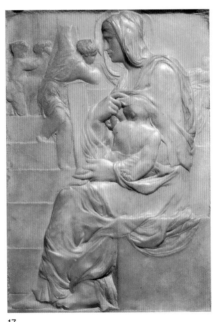

17

19

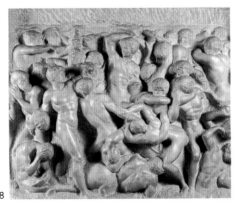

18

16. 미켈란젤로, 성가족(톤도 도니)
우피치 미술관, 피렌체, 패널, 1503년경~1504년.
이 톤도는 아뇰로 도니가 막달레나 스트로찌와의 결혼을 기념하기 위해 주문한 것이다. 16세기 초반의 미술은 복잡성을 선호하는 경향이 발달했는데 성모와 아기 예수의 까다로운 자세에 그러한 경향이 잘 반영되어 있다.

17. 미켈란젤로, 마돈나 델라 스카라
카사 부오나로티 박물관, 피렌체, 대리석, 15세기 말.

18. 미켈란젤로, 켄타우로스족(그리스신화;켄타우로스/로마신화;켄타우루스)의 싸움
카사 부오나로티 박물관, 피렌체, 대리석, 15세기 말.

19. 라파엘로, 막달레나 도니
피티 궁, 피렌체, 패널, 1506년경~1507년.
피렌체의 상인인 아뇰로 도니는 라파엘로에게 자신과 아내의 초상을 그리도록 주문하였다.

로는 조각가로 양성되었고 이러한 이력은 작품에 조형적인 영향을 미쳐, 그의 회화는 '채색된 조각'이라고 평해지고 있었기 때문이다.

원래 시스티나 성당의 천장에는 천국을 상징하는 푸른색 바탕에 금빛 별이 장식되어 있었다. 율리우스가 생각했던 것은 천장화로는 혁신적인 주제였던 천지창조의 서사적인 이야기를 잘 다듬고 그리스도의 탄생을 예언한 예언자들과 무녀들을 그려 넣은 작품이었다. 이렇게 하면 벽에 그려진 프레스코화와 천정화를 연관시킬 수 있었고 교황의 수위권이라는 주제를 관련시켜 설명할 수 있었다. 미켈란젤로가 **아담의 창조**라는 주제를 해석

한 방식은 전통적인 주제 해석과 뚜렷이 달랐다. 미켈란젤로는 하나님이 아담의 무기력한 몸에 생명을 불어넣기 직전의 순간을 극적으로 묘사하였다. 구제할 길 없는 인간들이 모진 비바람을 맞고 있는 장면을 그린 〈대홍수〉도 유사하게 극적으로 연출되었다. 미켈란젤로는 율리우스 가문의 표상인 떡갈나무를 천장 여기저기에 그려 넣어 시스티나 성당 천정화를 율리우스 2세가 주문하였다는 사실을 상기시켰다. 예를 들어 아담의 바로 아래쪽에는 떡갈나무 열매인 도토리가 몇 개 그려져 있다.

바티칸에 있는 라파엘로의 방

전임자들의 관례를 따라 율리우스 2세는 교황청 내의 개인 주거 공간을 다시 장식하려는 계획을 세웠다. 라파엘로는 넉 점의 대규모 프레스코화로 서명의 방(스탄차 델라 세냐투라-바티칸의 대법원실)이라고 알려진 율리우스의 개인 서재를 장식했다. 이 프레스코화에는 각각 지식의 네 분야인 신학, 철학, 시학과 법학이 묘사되어 있다. 라파엘로는 이 주제들을 전통적인 방식으로 의인화하여 천장에 그려 넣었다.

벽면의 프레스코화에는 각 분야의 지도자들을 한 공간에 그리는, 조금 더 혁신적인

20

20. 라파엘로, 서명의 방의 아테네 학당
바티칸, 프레스코, 1509~1511년.
서재의 벽을 과거의 유명 인사들을 그린 초상화로 장식하는 것은 전통적인 관례였으나 학문의 각 분야를 이끌었던 지도자들을 개별적인 회화 공간에 모으고 서로 활발하게 토론을 하고 있는 모습으로 묘사하겠다는 라파엘로의 결정은 중요한 혁신이었다.

21

21. 라파엘로, 서명의 방의 천장
바티칸, 스투코와 프레스코, 1511년.
천장은 신학, 철학, 시학과 법학이라는 학문의 네 영역을 의인화한 그림으로 장식되었다.

22. 라파엘로, 성체 논쟁
서명의 방, 바티칸, 프레스코, 1509~1511년.
성체를 중심에 둔 이 프레스코화의 구성은 그림에서 진행되고 있는 논쟁이 성체 성사에 관한 것이라는 사실을 강조하고 있다.

22

접근법이 이용되었다. 무리들은 활발하게 토론을 하고 있는데 이러한 구성은 모여 있는 인물을 조화로워 보이게 만드는 한편 지적인 자유라는 르네상스의 이념을 상징한다. 철학을 나타내는 〈아테네 학당〉의 중앙에는 영감의 근원을 가리키고 있는 아리스토텔레스와 플라톤이 있다. 플라톤에게는 이상적인 세계가, 아리스토텔레스에게는 경험적 현실이 영감의 근원이었다. 그림의 왼쪽에는 석판을 앞에 놓고 책에 무언가를 쓰고 있는 피타고라스가, 오른쪽에는 컴퍼스를 가지고 기하학의 원리를 설명하고 있는 유클리드가 있다.

〈성체 논쟁〉도 유사한 형식을 가지고 있다. 천국과 속세라는 두 장면이 묘사되어 있는 이 그림의 중앙에는 제단 위에 놓인 성체가 있다. 천국에서는 그리스도와 성모, 그리고 세례자 요한이 구약과 신약의 인물들보다 위쪽에 앉아 있다. 땅 위에서는 인간들이 성체라는 주제를 가지고 토론을 벌이고 있다. 오른쪽의 인물, 즉 발밑에 책을 놓아두고 서 있는 교황은 율리우스 2세의 삼촌인 식스투스 4세로 그는 그 주제에 관한 논문을 저술한 바 있다. 왼쪽의 활발한 장면은 계시의 순간을 묘사한 것이다. 시스티나 성당에서와 마찬가지로 이 작품에도 율리우스의 서명을 찾아볼 수 있는데, 그림의 제단에 그의 서명이 두

번 새겨져 있다. 이 넉 점의 프레스코화에 구현된 지적인 자유의 개념은 종교 개혁에 큰 영향을 미쳤다. 이미 교회 내에서 논쟁이 되고 있었던 성체 성사의 문제는 이후 유럽을 분열시키게 되었다.

교황청의 라파엘로

라파엘로는 율리우스 2세에게 고용된 것을 계기로 로마에서 가장 중요한 예술가 중 한 사람으로 자리 잡게 되었다. 라파엘로를 율리우스 2세의 눈에 띄게 한 것은 아마 먼 친척인 브라만테였을 것이다. 라파엘로는 초기에 페루지아와 피렌체에서 활동했는데 이 시기의

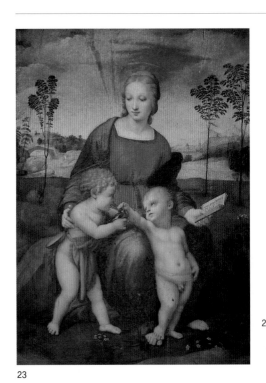

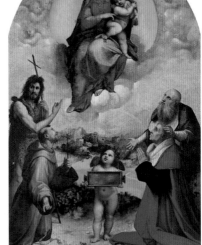

25. 라파엘로, **발다사레 카스틸리오네**
루브르 박물관, 파리, 캔버스, 1515년경.
이상적인 궁정인에 대한 책을 저술한 카스틸리오네는 이탈리아의 인문주의 궁정에서 높은 지위를 얻었다. 라파엘로는 자신의 친구였던 카스틸리오네의 초상을 그리며 세속적인 지식인의 이미지를 한층 더 강조하였다.

26. 라파엘로, **추기경 토마소 잉기라미**
피티 궁, 피렌체, 패널, 1510년경~1514년.
라파엘로는 초상화가로서 뛰어난 기술을 가지고 있다는 명성을 얻어 교황청에서 수많은 주문을 받았다.

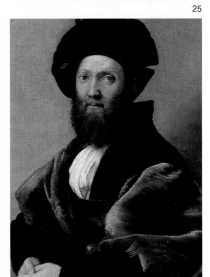

23. 라파엘로, **방울새의 성모**
우피치 미술관, 피렌체, 패널, 1506년경.
로렌초 나시의 주문을 받아 피렌체에서 제작된 이 작품의 그리스도, 세례 요한과 함께 그려진 성모 이미지를 통해 로마에서 활동하기 이전의 작품 특성을 알 수 있다.

24. 라파엘로, **폴리뇨의 성모**
회화관, 바티칸, 패널에서 캔버스로 옮겨짐, 1512년경.
전통적인 형식의 종교화인 이 작품에서 후원자인 시지스몬도 데 콘티는 성모의 왼쪽에 무릎을 꿇고 있는 모습으로 묘사되어 있다.

대표적인 작품은 피렌체 상인인 로렌초 나시의 주문으로 제작한 〈방울새의 성모〉이다.

라파엘로가 로마에서 제작한 작품과 피렌체에서 제작한 초기 작품 간의 뚜렷한 양식적 차이는 보통 그가 미켈란젤로의 천장화에 묘사된 인물상을 알게 되었기 때문이라고 여겨지고 있다. 그러나 라파엘로의 후기 작품에 표현된 힘과 세력의 이미지는 16세기 초반의 로마에 널리 퍼져 있던 낙천주의와 종교적이고 세속적인 권력의 분위기를 그대로 반영하고 있다.

교황청에서 중요한 인물이었으며 교황 율리우스 2세의 개인 시종이었던 시지스몬도 데 콘티는 라파엘로에게 산타 마리아 인 아라 코엘리의 대 제단화 〈폴리뇨의 성모〉를 주문했다. 라파엘로는 시지스몬도를 성 제롬과 성 프란체스코, 세례 요한의 도움을 받아 성모에게 탄원을 하는 모습으로 그렸다.

라파엘로가 율리우스 2세의 서재를 장식할 그림을 그릴 때 그의 조언자 역할을 했던 사람들 중 한 사람인 추기경 토마소 잉기라미는 라파엘로가 자신을 조금 더 세속적인 이미지로 그려주기를 바랐다.

그는 대장에 무엇인가를 적고 있는 모습으로 그려졌다. 치켜뜬 눈만이 그의 신앙심을 암시하고 있을 뿐이다. 우르비노의 로마 대사였으며 『궁정인(Il Cortegiano)』이라는 저서에서 이상적이고 세속적인 삶에 대해 기술한 발다사레 카스틸리오네는 라파엘로가 제작한 초상화에서 관람자를 똑바로 마주보고 있다. 초상화는 편안한 분위기의 부유하고 성공한 궁정인을 보여준다.

빌라 파르네시나

충분한 재산이 있는 사람들은 건축물을 주문하고 싶어 했다. 브라만테의 카프리니 궁의 양식은 오랜 세월 동안 도시 대저택의 모범이 되었다. 카프리니 궁의 특징적인 요소는 고전적인 기둥과 시골풍의 기초, 그리고 페디먼트

27

27. 라파엘로, 갈라테아
빌라 파르네시나, 로마, 프레스코, 1513년.
오비디우스의 『변신 이야기』의 한 장면에 기초한 라파엘로의 프레스코화는 신화에 나오는 바다 생물들에 둘러싸인 바다 요정 갈라테아가 조가비 전차에 타고 있는 장면을 그렸다. 화살을 겨냥하고 있는 큐피드는 갈라테아에 대한 열정이 지나쳐 그녀의 연인, 아키스를 살해한 외눈박이 거인 폴리페모스를 간접적으로 상징하고 있다.

와 난간이 있는 창문이었다. 율리우스 2세의 궁정에서 가장 눈에 띄게 부유했던 사람은 교황의 은행가라는, 특전이 부여되는 지위를 가지고 있었던 시에나인, 아고스티노 키지였다. 그는 도시의 경계 밖에 있으며 고대의 작가들이 휴식하고 칩거하던 저택에 관한 이야기가 나오는 고전 문헌에서 영감을 받아 **빌라 수부르바나**(villa suburbana, 교외의 저택, 별장이라는 뜻 ‒ 옮긴이)를 건축하였다. 티베르 강 부근에 있던 키지의 저택, 빌라 파르네시나는 페루치가 설계하고 라파엘로, 세바스티아노 델 피옴보, 페루치가 프레스코화를 그려 장식했다. 위층 방의 건축적인 세부 장식은 가짜

로 만들어진 것이다. 다른 종류의 대리석을 사용한 것처럼 꾸며낸 가짜 기둥 사이에 동시대의 로마 전경이 그려졌는데 이러한 기교는 **빌라 수부르바나**인 듯한 환영을 만들어내는 데 도움이 되었다. 아고스티노 키지는 휴식의 장소인 이 저택에 값비싼 자재와 뛰어난 기술을 사용하여 부와 권력의 이미지를 만들어낼 필요가 없다고 판단하였으나 자신의 지위를 더 공개적으로 드러내는 산타 마리아 델 포폴로의 키지 예배당에는 진짜 대리석을 사용하였다.

율리우스 2세의 후임자인 레오 10세는 율리우스가 입안했던 건축 사업의 대부분을

계승했다. 그러나 그는 로마를 유럽의 중요한 정치권력으로 확립하려던 율리우스의 계획을 이어나갈 만큼의 정력이나 웅대한 야심이 없었다. 교황권을 확립하려는 율리우스 2세의 헌신적인 노력에도 수그러들지 않았던 교황청의 사치는 로마의 몰락과 궁극적으로 로마 약탈(1527년), 그리고 종교 개혁을 야기한 요인 중 하나가 되었다.

28

29

30

28. 브라만테, 카프리니 궁
라프레리의 판화에서, 1510년경.
라파엘로의 집으로 불리기도 하는 이 건축물은 많은 후대의 대저택에 막대한 영향력을 미치는 본보기가 되었다.

29. 페루치, 원근법의 방
빌라 파르네시나, 로마, 프레스코, 1516~1517년.
시에나의 건축가이자 미술가인 발다사레 페루치(1481~1536년)가 아고스티노 키지를 위해 설계한 **빌라 수부르바나**의 이 방에는 기둥 너머로 로마 전경이 보이는 로지아가 그려져 있다. 진짜인 듯한 착각을 불러일으키는 이 그림은 놀랄 만큼 사실적이다.

30. 라파엘로, 키지 예배당
산타 마리아 델 포폴로, 로마, 1513년경 착공.
이 예배당의 다색 대리석과 복잡한 설계는 키지 가문의 막대한 부를 시각적으로 드러낸다.

베네치아의 도제였던 안드레아 단돌로 (1343~1354년)는 베네치아의 역사에 대한 저술에서 성 마가가 그 도시를 세웠으며 주변의 작은 석초에 정착했던 부락들이 함께 697년 '도제'(공작이라는 뜻의 베네치아 방언)라고 불리는 지도자를 선출하였다고 언급했다. 단돌로의 신화적인 이야기는 베네치아의 기원을 설명하기 위해 만들어진 많은 전설 중 하나인데, 이 전설들은 모두 베네치아라는 도시 이미지에 필수적인 두 가지 논점을 강조하고 있었다. 이 도시가 기독교 도시였으며 독립적이었다는 사실이다. 물론, 진실은 훨씬 더 지루하다. 베네치아는 오랫동안 비잔틴 제국이

제29장

베네치아: 국가의 이미지

베네치아 미술, 1450~1600년

지배하고 있었으며 롬바르드족이 침략하고 비잔틴 군대가 철수(750년경)하고 난 후에 독립을 되찾았다. 영지에 기반을 둔 귀족이 없었던 베네치아는 동방과의 유대와 아드리아 해에 자리 잡고 있다는 전략적인 입지를 이용하여 해상 무역으로 번영을 누리는 나라가 되었다. 12세기에 북부 이탈리아의 도시들은 전통적인 권력 구조에 도전을 했고 베네치아에서도 도제의 권력이 점진적으로 축소되었다. 도시 참사관들의 지배를 받는 도제는 공화국의 허울뿐인 우두머리가 되었다. 1323년에 가장 부유하고 가장 강한 권력을 가진 상인 가문이 정부의 주도권을 잡고 다른 시민들을 공

직에서 몰아내었다. 대평의회에 참석할 수 있는 권리는 세습되었고, 원로원, 즉 10인 위원회가 실질적인 권력을 가지게 되었으며 행정장관도 10인 위원회의 구성원 중에서 선출되었다.

미술과 선전

베네치아인들은 선전 도구로서 미술이 가지는 힘을 완벽하게 이해하고 있었다. 한 연대기 편자는 국가가 파산할지도 모른다는 공포를 일소하기 위해 기금이 부족했음에도 불구하고 산 마르코 광장(1496년경)의 시계탑 공사를 시작했다고 적기도 했다. 베네치아 정권을 나타내는 가장 중요한 이미지는 도제 궁과 산 마르코 성당이다. 콘스탄티노플에 있는 황제의 건축물을 본보기로 세워진 산 마르코 성당은 베네치아와 비잔틴 제국의 유대를 시각적으로 강화했다. 실제로, 베네치아는 자신들을 제국주의적 전통의 계승자로 보았다. 성당에는 베네치아 선원들이 알렉산드리아(829년)에서 가지고 왔다고 전해지는 성 마가의 유골이 안치되어 있다. 문 위와 성당 내부에 있는 모자이크는 성인의 일생을 그린 것이 아니라 성인의 유골을 손에 넣은 것을 축하하는 내용을 담고 있다. 베네치아는 콘스탄티노플에서 약탈(1204년)해 온 네 마리의 청동 말 조각상같이 이 도시의 위업을 나타내는 유물들을 이용해 도시의 세력을 강화했다. 정부 관청과 감옥 시설을 갖추고 있는 도제 궁의 외관을 새롭게 장식했고 출입구도 새로 만들었다(제21장 참고). 문서의 문(포르타 델라 카르타) 위에는 일반적으로 베네치아의 권력을 상징하던 이미지인 '정의의 상'이 놓였다. 정교한 고딕 양식적 세부는 금박을 입혀 베네치아의 부를 나타내었다. 1483년의 화재 이후에 다시 지어진 안뜰의 주 층에도 고딕풍의 첨두형 아치가 사용되었다. 이 시기 이탈리아의 다른 지역에서 대단히 중요하게 취급되었던 고전적인 장식 요소는 정밀한 상층 장식(1498

1. 카르파초, **성 마가의 사자**
팔라초 두칼레, 베네치아, 캔버스, 1516년.
카르파초는 베네치아 권력을 나타내는 이 전통적인 상징물의 배경에 도제 궁과 갤리선(船)을 그려 넣어 베네치아적인 맥락을 강조하였다.

2. **팔라초 두칼레, 안뜰**
베네치아, 1483년에 개축이 시작됨.
아르코 포스카리의 고전적인 요소는 산 마르코 성당에서 따온 것으로 베네치아가 비잔틴 제국의 콘스탄티노플의 계승자라는 이미지를 강화하였다.

3. 산 마르코 광장의 설계도, 베네치아

4. **성 마가의 유골을 발견하기에 앞서 드리는 기도(세부)**
산 마르코 성당, 오른쪽 익랑, 베네치아, 모자이크, 13세기.
베네치아에서 가장 유명한 성당인 산 마르코 성당은 대성당이 아니라 도제의 개인 예배당이었다. 이 성당은 기능, 양식 그리고 장식의 측면에서 유스티니아누스 황제의 궁전 예배당, 즉 콘스탄티노플에 있는 하기아 소피아를 상기시킨다.

262

년경 시작됨)에서만 찾아볼 수 있다. 도제의 취임식에 어울리는 장소를 만들고 고급스럽게 외국 고관들을 접대할 수 있는 환경을 만들자는 대회의의 결의(1485년)에 응하여 설계된 안뜰과 계단의 주요 부분은 고전적인 모티브로 장식되었다.

대저택 디자인

15세기 베네치아는 고대의 이미지를 부활시킬 이유가 전혀 없었다. 베네치아는 오랫동안 비잔틴 제국의 수도, 콘스탄티노플의 제국주의적 기독교 전통을 계승했다는 이미지를 조장해왔고 이 도시가 오스만 투르크의 손에 넘어가자(1453년) 이러한 주장은 더 설득력을 얻었다.

더욱이 베네치아인들은 고대 로마의 이교도 문화가 기독교 사회에 부적당하다고 생각했다. 귀족들은 국가에 필요한 이미지를 주문할 때 그러했듯이 자신들의 개인 저택을 장식할 이미지를 주문할 때도 고대 유물에는 관심을 보이지 않았다. 이러한 대저택의 주요 공간은 대운하(그랑 카날)를 면하고 있어 최대한 빛을 받을 수 있었다. 창문은 부를 과시할 기회를 제공했다. 개인의 부와 지위를 나타내도록 지어진 대저택들은 서로 겉치장을 겨루었다. 카도르(Ca' d'Oro), 즉 황금의 집은 원래 금빛의 잎사귀로 덮여 있었다. 다른 귀족들은 내부의 응접실과 조화를 이루는 두 단계의 장식 창을 만들었다. 15세기 베네치아 대저택 디자인의 특징은 도제 궁의 기둥 분할을 흉내 낸 중앙부의 아케이드였다.

고전 문화에서 영감을 받은 장식도 사용되기는 했지만 그것은 안드레아 로레단이 고전적인 양식을 자신의 팔라초 외관에 차용하고 난 이후의 일이다. 심지어 그때에도 로레단은 이 이교도적인 방종한 행동에 대해 설명해야만 한다고 생각해 지층에 해명의 명문을 남겼다. 그 명문에는 자신이 아니라 신의 영광을 위해 이 건물을 세웠다고 적혀 있다.

5

6

7

5. 팔라초 지우스티니안과 카 포스카리
베네치아, 1450년경.
베네치아의 주요 수로인 대운하에는 화려함을 경쟁하듯 과시하는 귀족들의 대저택이 늘어서 있다.

6. 카도르
베네치아, 1424년 착공.
베네치아의 대저택 건축은 중요한 사업이었다. 건물의 토대를 파는 비용이 이례적으로 많이 들었는데, 이는 베네치아의 습한 하층토 때문이었다. 단단한 지면에 닿을 때까지 말뚝을 깊이 박아야만 했다.

7. 팔라초 벤드라민 칼레르지(원래는 로레단)
베네치아, 1502년경 착공.
로레단은 고전적인 양식을 변형시켜 중앙의 창문을 강조했으며 홈이 파인 기둥과 장식적인 발코니로 피아노 노빌레(1층)의 중요성을 한층 더 부각하였다.

8. 산타 마리아 데이 미라콜리
베네치아, 1481년 착공.
이 건축물은 명확하게 고전적이라고 할 수 있지만 세부 장식의 대부분은 산 마르코 성당에서 따온 것이다. 이 건물의 기독교적인 기능은 문 위의 십자가로 한층 더 강화되었다.

8

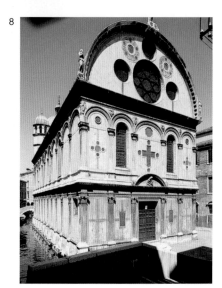

성모의 이미지

성모는 특히 베네치아에서 국가의 상징으로 숭배되었으며 성모와 관련된 예식은 국가 의례에서 중요한 역할을 했다. 베네치아가 수태고지의 날(3월 25일)에 세워졌다는 전설은 도시 신화의 중요한 특징이었으며, 교회에서 맹렬한 논쟁을 불러일으켰던 성모의 무염시태 숭배는 베네치아에서 엄청난 인기를 누렸다. 도제인 아고스티노 바르바리고는 무염 시태에 헌당된 산타 마리아 데이 미라콜리 성당 건축에 관여했다. 그의 봉헌 초상화에는 바르바리고 개인의 신앙심뿐만 아니라 성모를 국가에서 공식적으로 숭배했다는 사실이 반영되어 있다.

프란체스키나 페사로의 아들들은 조반니 벨리니에게 〈프라리 세 폭 제단화〉를 주문하면서 특히 성모에 대한 어머니의 신앙심을 기념하도록 했는데, 이 내용은 그림에서 성 베네딕투스가 들고 있는 문서에 언급되어 있다. 종종 시대에 뒤떨어진 양식이라고 기술되기도 하는 성모 뒤쪽의 금빛 모자이크는 본질적으로 베네치아적인 맥락에서 보도록 의도된 것으로 산 마르코 성당의 모자이크를 가리킨다. 이 제단화는 후원자들의 부와 신앙심, 그리고 그들의 도시를 직접 언급하는 내용을 조합한 전형적인 예이다.

이 그림에는 베네치아 미술에서 일어나고 있던 양식상의 주요한 변화도 나타나있다. 벨리니는 안료를 칠할 때 기름을 용매로 사용한 최초의 베네치아 화가들 중 한 사람이다. 그는 분명히 북유럽 미술의 발전에서 영향을 받았을 것이다(제27장 참고). 벨리니의 양식은 유화 물감을 사용하면서 완전히 바뀌었다. 그는 세부 묘사와 질감이 다른 물체에 떨어지는 빛의 효과에 면밀한 주의를 기울이게 되었다.

스쿠올레

무역업자, 기술인들과 그 외 중상층 시민들은 태생적으로 공직에 오를 수 없도록 규정되어

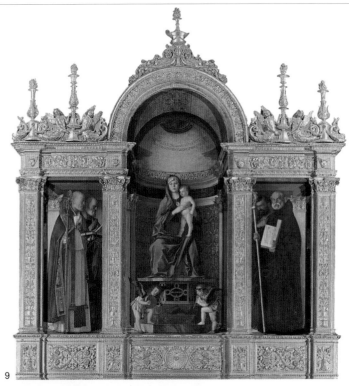

9. 조반니 벨리니, 프라리 세 폭 제단화
산타 마리아 글로리오사 데이 프라리, 베네치아, 패널, 1488년. 이 세 폭 제단화는 프란체스키나 페사로의 세 아들이 주문한 것이다. 그들은 자신들의 이름인 니콜라스, 마크와 베네딕트, 그리고 아버지의 이름인 피터와 같은 이름의 성인들(성 니콜라우스, 성 마가와 성 베네딕투스, 성 베드로)을 날개 패널에 그려 넣도록 하였다.

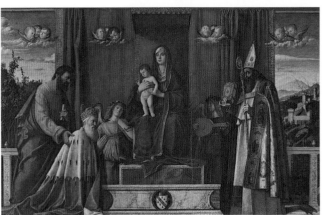

10. 조반니 벨리니, 성모 앞의 도제 아고스티노 바르바리고
산 피에트로 마르티레, 무라노, 캔버스, 1488년. 15세기 말 베네치아에서 가장 뛰어난 화가들 중 한 사람이었던 조반니 벨리니(1430년경~1516년)는 기름을 매체로 사용하여 독특한 양식을 만들어내었다. 이 양식은 조르조네와 티치아노를 비롯한 그의 제자들에게 큰 영향을 미쳤다.

11. 조반니 벨리니, 산 지오베 제단화
아카데미아, 베네치아, 패널, 1480년대 말. 일반적인 '사크라 콘베르사치오네(성스러운 대화)' 그림에서 성모와 아기 예수는 성인들과 개별적인 틀로 각각 나뉘어 있었으나 이 그림에서는 한 회화 공간에 한데 섞여 있다.

있었다. 국가는 그들의 정치적 문화적 포부를 베네치아의 독특한 자선 단체, 스쿠올레에 쏠리도록 하여 사회적 불안정이 일어날 잠재성을 부분적으로 억눌렀다. 그리고 스쿠올레의 활동을 엄격하게 통제했다. 이 단체는 13세기에 평신도들의 신앙이 커지자 이에 반응하여 생겨난 참회 운동에서 시작되었고, 이후 주요한 공공복지 단체로 발전하였다. 스쿠올레는 기금을 모아 가난한 사람들에게 구호물자를 나누어 주었으며 단체 구성원들의 장례식 비용을 지불하고 딸의 지참금을 책임져 주었다. 기금은 또한 사치스러운 예식을 치르는 데도 사용되었으며, 무엇보다 스쿠올레의 회의장

을 건설하고 꾸미는 데 소비되었다. 후원자로서 스쿠올레는 혁신적인 것과는 거리가 멀었다. 그들은 일상적인 행정에서도 그랬지만 특별한 건축 계획에서도 베네치아 귀족 계층의 모범과 기준을 따랐다. 건물의 외관은 부와 위신을 자랑하는 경연장이었다. 도제 궁의 방과 마찬가지로, 스쿠올레가 주문한 건축물의 방은 해당 스쿠올라의 역사를 보여주는 시각 이미지로 장식되었다. 예를 들어, 스쿠올라 디 산 조반니 에반젤리스타에서 가장 중요한 유물은 십자가의 조각이었으나 이 스쿠올라는 십자가 자체의 이야기가 아니라 그 유물이나 유물의 습득과 관련된 기적을 묘사한 일련

의 그림들을 주문했다. 성 마가의 유골이 베네치아에 도착하는 내용을 보여주는 산 마르코 성당의 모자이크화처럼, 이 그림 연작은 기독교 신앙의 힘보다는 베네치아의 업적을 강조했다. 카르파초와 젠틸레 벨리니는 십자가의 기적을 정밀하게 세부가 묘사된 베네치아의 생활 전경 속에서 일어나는 사건으로 그려 넣어 베네치아적인 맥락을 확실하게 강조하고 사건의 신빙성을 강화하였다.

캉브레 동맹

15세기가 경과하는 동안 크게 확장된 베네치아의 세력은 이탈리아 본토까지 뻗어나갔다.

12

13

13. 스쿠올라 그란데 디 산 마르코
베네치아, 1487년 착공.
전형적인 스쿠올라 건축물에는 각 층마다 커다란 집회장이 있었고 그 옆에는 비개방적인 위원회 회합에 사용되는 작은 규모의 방이 있었다. 이러한 내부 구조의 분할은 건물의 정면 외관에서도 명확하게 드러났다.

12. 카르파초, 참된 십자가 유물의 기적
아카데미아, 베네치아, 캔버스, 1494년.
스쿠올라 디 산 조반니 에반젤리스타의 주문을 받은 카르파초(1460년경~1526년)는 이 스쿠올라 구성원들의 초상과 곤돌라부터 굴뚝까지, 알아볼 수 있는 세부 사항들을 그려 넣어 사건의 사실성을 강화하였다.

14. 젠틸레 벨리니, 참된 십자가 유물을 옮기는 행렬
아카데미아, 베네치아, 캔버스, 1496년.
이 작품은 스쿠올라 디 산 조반니 에반젤리스타가 젠틸레 벨리니(조반니의 형, 1429년경~1507년)에게 주문한 것이다. 벨리니는 행렬에 참가한 구성원들이 대화를 나누는 모습을 묘사하고 산 마르코와 도제 궁을 세밀하게 그려 넣어 이 유물의 기적을 시에서 벌어지는 의례 속으로 숨겨 넣었다.

14

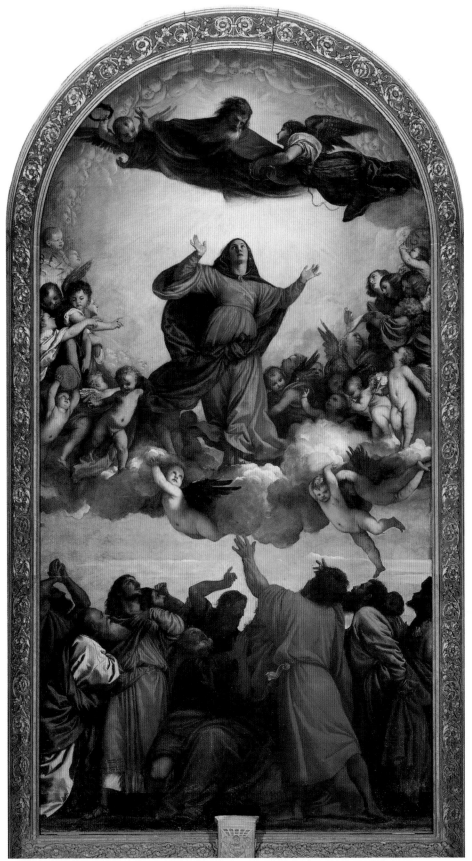

베네치아의 영토 확장 정책은 교황 율리우스 2세, 프랑스의 왕 루이 12세, 그리고 신성 로마 제국의 황제 막시밀리안 1세의 반감을 불러일으켰다. 그들은 캉브레 동맹을 체결하여 아그나델로에서 베네치아 군대를 철저하게 쳐부수고(1509년 5월), 파도바를 점령하였으며(1509년 6월), 베네치아 본국을 위협했다. 베네치아는 가까스로 살아남았고 이후 빼앗긴 영토의 대부분을 수복하였다. 그러나 그 자긍심은 상당한 충격을 받았다. 베네치아는 자국의 승리를 다양한 이미지로 기념했다.

오랫동안 미술사가들을 곤혹스럽게 했던 조르조네의 〈폭풍〉은 아마 가브리엘 벤드라

16

15. 티치아노, 성모의 승천
산타 마리아 글로리오사 데이 프라리, 베네치아, 패널, 1516~1518년. 이 제단화는 티치아노(1487년경~1576년)가 프란체스코 수도회의 주문을 받아 교회의 대제단화로 제작한 것으로 그의 초기 작품이다. 티치아노는 이 작품에서 중요한 양식적인 혁신을 이루어냈다.

16. 티치아노, 피에트로 아레티노
팔라초 피티, 피렌체, 캔버스, 1545년. 아레티노는 베네치아 사회에서 선도적인 지성인이었으며 티치아노의 친구였다. 이 초상화에는 모델의 개성을 그려내는 티치아노의 능력이 잘 드러나 있다.

15

민이 주문했을 것이며 벤드라민 가문이 참전했던 베네치아의 파도바 수복을 축하하는 내용을 담고 있는 것으로 추정된다. 폭풍우는 정치적인 격변을 나타낸다. 귀족 병사와 젖을 먹이고 있는 어머니는 전쟁을 암시하는 강력한 상징물이다. 승리를 기념하는 국가의 이미지들은 더 노골적이었다. 〈폭풍〉에는 조르조네가 만들어낸 중요한 양식적인 혁신도 나타나 있다. 조르조네는 유화를 가지고 다양한 실험을 했고 그 결과 벨리니나 카르파초보다 더 부드러운 외곽선을 만들어내었다. 그리고 그는 그들의 작품에 특징적으로 나타나는 대칭이라는 요소를 거부하였다. 티치아노는 〈성

모의 승천〉에서 이러한 착상을 한층 발전시켰다. 성모의 승천이라는 주제도, 이 제단화의 규모도 새로운 것이 아니었으나 베네치아의 의기양양한 분위기와 성모의 궁극적인 영광을 극적이고 동적인 방식으로 결합시킨 그의 해석과 양식은 놀랄 만큼 혁신적이었다.

새로운 국가 이미지
베네치아는 이탈리아 본토의 정치에 점점 더 깊이 관여하던 중 고대 로마 문화의 부흥을 목격했고, 이탈리아 통치자들이 고대 로마 문명을 어떤 식으로 이용하는지 알게 되었다. 베네치아인들은 원래 고대 로마의 이교도 양

식을 국가 이미지로 활용하는 데 전혀 관심이 없었다. 그러나 그들의 태도는 캉브레 동맹에 대한 승리와 제국 군대에 의한 로마 약탈(1527년) 이후에 극적으로 바뀌었다. 운명의 수레바퀴가 돌아갔고 베네치아는 새로운 국가 이미지를 채택하며 자신들이 고대 로마의 유일한 후계자라고 선전하였다.

로마의 약탈 이후, 많은 지성인과 예술가들은 베네치아로 몰려들었다. 그들 중에는 작가인 피에트로 아레티노와 조각가인 야코포 산소비노가 포함되어 있었는데, 두 사람 모두 전성기 르네상스의 고전주의에 깊이 빠져 있었다. 그들의 새로운 사상은 도제인 안드레아

17. 조르조네, 폭풍
아카데미아, 베네치아, 캔버스, 1505~1510년.
이 작품의 정확한 의미는 많은 논쟁을 불러일으켰으나 조르조네(1478년경~1510년)의 감각적인 풍경은 많은 후대 작가들에게 영감을 주었다.

18. 티치아노, 안드로스인들의 주신제(酒神祭)
프라도 미술관, 마드리드, 캔버스, 1522년경.
페라라의 공작인 알폰소 데스테가 주문한 이 '포에지' 작품에는 포도주를 마시고 취한, 에게해의 섬 안드로스 사람들이 묘사되어 있다.

18
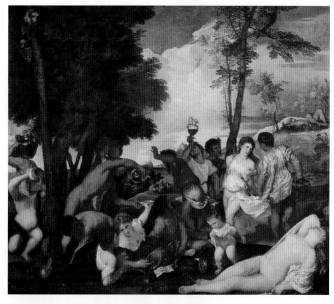

17

19

19. 베로네세, 비너스와 아도니스
프라도 미술관, 마드리드, 캔버스, 1580년경.
스페인의 펠리페 4세를 대신해 벨라스케스가 구입한 이 그림은 베로네세(1528년경~1588년)가 오비디우스의 『변신 이야기』의 한 장면을 그린 것이다. 베로네세는 이 작품에서 문직(紋織)과 피부의 서로 다른 질감을 사실적으로 묘사하는 능력을 발휘하였다.

그리티를 비롯한 영향력 있는 지지자들의 호응을 얻었다. 이렇게 엄청난 문화적 변화가 일어나는 소란스러운 분위기 속에서 베네치아의 정치 행정 중심지를 복구해야 한다는 결정이 내려졌다. 그 결과 베네치아의 새로운 명성과 힘을 드러내는 새로운 건물이 세 채 만들어지게 되었고, 모두 산소비노가 설계를 담당했다. 조폐국과 도서관, 그리고 로제타가 바로 그것이다. 그렇게 중요한 건물을 고전에서 영감을 받은 양식으로 건설했다는 사실은 베네치아의 태도가 근본적으로 변화했음을 말해준다. 전성기 르네상스의 로마에서 발달한 양식 이론에 따라 건설된 이 건물들은

서로 뚜렷이 구별된다. 여러 가지 양식을 각 건물의 기능을 고려하여 혼합적으로 사용했기 때문이다. 소박한 도리스식 기둥을 이용하여 힘과 견고함을 나타낸 조폐국은 도리스와 이오니아식 기둥을 적절하게 이용하여 풍부한 느낌을 주는 바로 옆의 도서관과 대조를 이룬다. 베네치아의 힘을 상징하는 이미지로 장식된 로제타에는 가장 화려한 콤포지트 양식이 사용되었다. 이 건물은 사치스러운 건축 자재를 사용했다는 점에서도 나머지 두 건축물과 구별된다. 로제타에는 조폐국과 도서관에 쓰인 이스트리아의 흰 대리석과 다양한 색의 외국산 대리석을 혼합하여 사용했다.

새로운 회화 언어

고대 로마 문화에 대한 이러한 관심은 회화와 조각에 즉각적인 영향을 미쳤다. 전성기 르네상스 로마에서 발달한 디자인과 적정률, 구도, 그리고 창작에 관한 개념이 고전적인 관념에 기초하여 미술 이론으로 정리되었다. 미술가들은 라파엘로와 미켈란젤로를 본보기로 삼고 모방하였다. 무엇보다도 그들은 이제 완전히 새로운 주제 분야를 마음껏 실험할 수 있게 되었다. 베네치아의 작가들, 특히 티치아노는 오비디우스의 『변신 이야기』와 같은 고전 문학 작품에서 영감을 받은 신화적인 장면을 그려내는 것으로 명성을 얻었다. 대부분

20

21

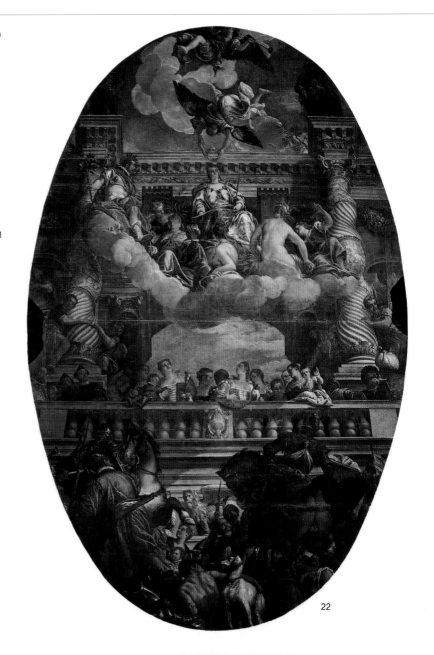

22

자신들의 궁전을 고전적인 이미지로 장식하여 문화적 소양을 나타내고자 하는 외국의 통치자들이 이런 그림을 주문했다. 티치아노의 이러한 작품들은 '포에지(시적 정취)'라 불리는데, '포에지'의 후원자들 중 가장 주요한 사람은 페라라의 공작 알폰소 데스테와 스페인의 펠리페 2세였다. 고전적인 신화는 베네치아 국가의 선전도구로도 채택되었다. 미술가들은 베네치아의 힘을 의인화하여 고대의 신으로 그려내는 등, 비유라는 새로운 언어를 이용해 오래된 주제를 표현했다. 도제가 외국의 고관들을 맞이하는 의례용 계단의 꼭대기에는 산소비노가 제작한 〈마르스〉와 〈넵튠〉

상이 놓였는데 이 두 조각상은 베네치아 육군과 해군의 힘을 상징했다. 화재(1577년)로 벨리니, 카르파초, 조르조네, 티치아노와 다른 화가들의 작품을 포함한 도제 궁의 장식 대부분을 소실한 국가는 많은 미술품을 주문해야만 했다. 캉브레 동맹과 그 외 최근에 이루어낸 베네치아의 업적이 고전적인 비유를 통해 그림에 묘사되었다. 베로네세의 〈베네치아의 승리〉에서 있을법하지 않은 사건을 대단히 설득력 있는 방식으로 그려내는 베네치아의 화가들의 솜씨를 엿볼 수 있다. 이러한 이미지들은 후대의 미술가들에게 중요한 본보기가 되었다.

초상화

베네치아인들은 이미지를 대단히 의식하였고, 그래서 초상화가 발달했다. 초상화는 진짜이든 상상이든 간에 주문자의 위신을 표현할 수 있었고, 동시에 불멸의 분위기를 주었다. 티치아노의 초상화 솜씨는 널리 이름나 유럽 전역의 정치가들에게서 주문을 받았다. 십자가의 유물을 숭배하는 벤드라민 가족의 초상화는 단순한 봉헌화가 아니었다. 이 그림은 재정 위기에 빠진 국가를 도운 공을 세우고 가문을 귀족의 반열에 올렸으며, 스쿠올라 디 산 조반니 에반젤리스타에 유물을 기증한 그들의 조상, 안드레아 벤드라민을 기념하고

20. 산소비노, 로제타
베네치아, 1537년 착공.
도제 궁의 출입구와 마주하고 있는 로제타는 젊은 귀족들이 모이는 장소로 설계되었다. 새로 재건된 광장에 건축된 건물 중 가장 화려한 이 건축물의 조각 장식은 베네치아의 힘과 위신을 한층 더 강화하였다.

21. 산소비노, 마르스와 넵튠
팔라초 두칼레, 베네치아, 대리석, 1554년.
야코포 산소비노(1486~1570년)는 베네치아로 이주(1527년)하기 전에 전성기 르네상스로 로마에서 활동하였다. 그는 베네치아에서 고전 양식의 건축물과 조각 발달에 핵심적인 역할을 하였다.

23. 티치아노, 벤드라민 가족
내셔널 갤러리, 런던, 캔버스, 1540년대 초반.
가브리엘 벤드라민과 그의 형제인 안드레아, 그리고 안드레아의 아들들을 그린 이 초상화를 통해 티치아노의 공간 구성 능력을 엿볼 수 있다.

24. 틴토레토, 성 세바스찬과 성 마가, 성 테오도르, 회계원들과 함께 있는 성모와 아기 예수
아카데미아, 베네치아, 캔버스, 1567년.
미켈레 피사니, 로렌초 돌핀과 마리노 마리피에로와 그들의 서기들이 함께 그려져 있는 이 봉헌화는 베네치아 정부에서 일한 임기를 기념하기 위해 제작하는 전형적인 형식의 초상화이다.

23

24

22. 베로네세, 베네치아의 승리
팔라초 두칼레, 대회의장, 베네치아, 캔버스, 1585년경.
높이 떠올라 승리의 여신이 씌워주는 관을 받는 베네치아는 도제 궁의 대회의장에 어울리는 이미지였다.

있다. 이러한 공적인 이미지는 개인의 초상화보다 더 의례적이고 상투적일 수밖에 없었다. 16세기에는 베네치아 사회가 정치 공직과 연결되어 있다는 공동체의 입장을 나타내는 방법으로 공적인 초상화가 발달하였다. 항상 봉헌화의 형식을 취하고 있는 이러한 초상화는 공직의 위신을 앙양하는 전통을 중요시하였다. 틴토레토가 그린 관리들의 초상화를 살펴보면 베네치아 사회에서는 의복이 지위를 나타내는 상징물로 중요시되었다는 사실을 알수 있다.

티치아노와 달리, 틴토레토는 베네치아 사회의 지적 엘리트 계층이 아니었고 대부분

스쿠올라의 주문을 받아 작품을 제작했다. 종교 단체로 설립된 스쿠올라는 국가가 사용한 고대의 이미지를 받아들이지 않았다. 틴토레토의 회화 양식은 1,500년 이후에 일어난 변화를 반영하고 있으나 그가 선택한 주제는 전통적이었다. 스쿠올라 디 산 로코는 그에게 구약과 신약에서 특히 자비와 연관된 장면을 골라 회의실을 장식할 56개의 캔버스화를 그리라고 주문하였다. 스쿠올라 디 산 마르코를 장식할 그림을 그려달라는 토마소 랑고네의 주문으로 제작된 세 개의 캔버스화는 성 마가의 유골이 베네치아로 도착한 것을 기념하는 전통적인 베네치아의 주제를 계승했다. 베네치

아인 선원들이 성 마가의 유체를 발견하는 내용을 틴토레토가 해석하여 그린 이 장면의 극적인 분위기는 비대칭 구도와 빛의 효과를 이용하는 그의 노련한 솜씨로 한층 고조되었다.

팔라디오

오스만 제국의 세력이 증대하고 콘스탄티노플이 몰락(1453년)하자 베네치아의 무역은 심각한 타격을 받았다. 베네치아는 16세기에 새로운 부의 원천으로 농업의 잠재력을 이용하기 위해 이탈리아 본토의 미개간 지역을 발전시키도록 했다. 귀족들은 토지를 취득하고 농장뿐 아니라 전원 별장의 기능도 하는 빌라를

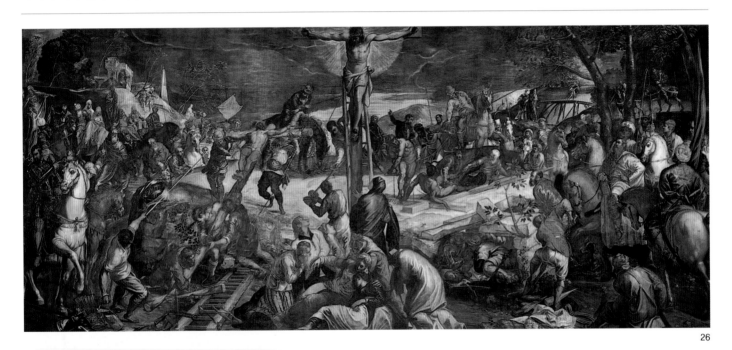

25

25. 틴토레토, 성 마가의 유체 발견
브레라, 밀라노, 캔버스, 1562~1566년.
틴토레토(1518~1594년)는 원근법과 회화적 구도, 그리고 빛의 효과를 이용해 성 마가의 유체를 발견한 순간의 극적인 분위기를 강화하였다.

26. 틴토레토, 십자가 책형
스쿠올라 그란데 디 산 로코, 살라 델 알베르고, 베네치아, 캔버스, 1565년.
16세기 베네치아 미술의 대다수는 종교화였다. 틴토레토는 엄청나게 빠른 속도로 작업을 하였다. 그래서인지 그의 회화 양식은 티치아노의 양식보다 상당히 마무리가 덜 된 듯한 느낌을 준다.

안드레아 디 피에트로 델라 곤돌라(1508~1580년)라는 이름의 겸손한 석수에게 고전 문화를 가르치겠다는 잔조르조 트리시노의 결정은 건축사적으로 중대한 사건이었다.

트리시노는 어린 석수를 로마로 데려갔다(1541년). 그곳에서 안드레아는 고대 유물을 연구하였으며 빈첸차의 부유한 엘리트 계층에게 소개되었고, 고전에서 영감을 받은 팔라디오라는 이름을 얻었다. 트리시노 주변 인물들과의 접촉으로 팔라디오는 빈첸차 시청(바실리카, 1549

팔라디오

년)과 빈첸차 귀족들의 대저택을 개축해달라는 주문을 비롯해 유명한 건축 사업을 맡게 되었다.

팔라디오의 설계로 고전 건축물이라는 건축 언어를 16세기 인문주의자 후원자들의 요구에 맞춰 개조하는 방법이 확립되었다. 팔라디오는 고전적인 양식과 건목치기 기법, 규칙적인 비례를 이용하였고, 자신의 생각을 담은 『건축 4서』(1570년)를 출판

했다.

팔라디오가 비첸차에서 성공을 거두자 이탈리아 본토의 농장에 고전적인 양식의 빌라를 세우고 싶어하는 부유한 베네치아인 후원자들의 주문이 쇄도했다. 이를 계기로 팔라디오는 다시 베네치아에서 중요한 건축 계획을 맡게 되었고, 그 결과 산소비노의 사망(1570년) 이후 베네치아에서 가장 선도적인 건축가

로 자리매김했다. 팔라디오는 산 조르조 마조레 교회와 레덴토레를 설계하면서 교회 내부의 신랑과 아래층 측면의 외랑 높이를 반영하여 고전적인 페디먼트를 독창적으로 개조하였다.

대저택과 빌라 건축 디자인에서 안드레아 팔라디오가 찾아낸 해법은 후대의 건축가들에게 지대한 영향을 미쳤다. 영국과 미국의 후대 건축가들은 팔라디오의 착상을 받아들였고 이는 19세기 전원주택의 발달을 초래하였다.

27

28

27. 팔라디오, 빌라 카프라
비첸차, 1550년 착공.
고전적인 신전의 외관과 돔을 결합하여 빌라 설계에 사용한 팔라디오의 혁신적인 방식은 후대에 엄청난 영향을 미쳤다.

28. 베로네세, 바르바로 가문의 귀부인과 보모
빌라 바르바로, 마세르, 프레스코, 1566~1568년.
베로네세는 눈속임그림 기법을 이용해 바르바로 가문의 비공식적인 초상화를 그렸다. 이 작품에서 가족의 보모는 방 건너편의 두 아이와 원숭이를 괴롭히는 개를 가리키며 여주인의 주의를 돌리고 있다.

건설하였다. 귀족들의 새로운 전원주택에 걸맞은 양식을 발전시킨 것은 바로 한 사람, 안드레아 팔라디오의 공이었다. 방앗간 주인의 아들로 태어난 팔라디오는 비첸차로 이주하여 그곳에서 석공으로 훈련을 받았다. 비첸차의 인문주의자 잔조르조 트리시노(1478~1550년)는 안드레아를 자신의 그늘 밑에 두고 고대 로마의 문화에 대해 가르쳤다. 팔라디오는 고전적인 디자인을 현대의 기능적인 요구에 맞추어 개조한 비첸차의 건축물로 명성을 얻었다. 팔라디오는 파올로 알메리코의 주문으로 건축한 호화 저택, 빌라 로톤다로 알려진 이 건축물에서 중요한 혁신을 이루어냈다. 돔과 신전 외관을 결합시킨 팔라디오의 방식은 다음 세기에 대단한 영향을 미쳤다. 베네치아 귀족 사회를 위한 팔라디오의 디자인은 본 건물에 고전적인 양식을 사용하고 정면의 페디먼트에 후원자의 문장을 새겨 넣어 건물주의 위세를 과시하며, 주랑 현관에 농장 건물을 만들어 넣는 것이었다. 대운하에 세워져 있는 사치스러운 대저택에 비해 이탈리아 본토에 있는 빌라는 설계나 건축 자재, 장식이 단순했다. 대리석의 값싼 대체품으로 치장벽토가 사용되었고 실내 장식은 시골이라는 환경에 어울리도록 하였다. 빌라 바르바로에 있던 베로네세의 연작은 고전적인 신화와 바르바로 가족들의 초상을 그린 장면들로 이루어져 있다. 베네치아의 새로운 이미지는 영구적인 성공을 거두었다. 화가들과 건축가들이 만들어낸 작품은 많은 모방작을 낳았다. 티치아노와 베로네세와 같은 화가들의 작품은 수집가들의 흥미를 끌게 되었으며 고전적인 신화를 그려내는 데 필요한 공식을 확립시켰는데, 이것은 후대에 큰 영향을 미쳤다. 팔라디오의 디자인도 마찬가지로 고전 건축물을 해석하는 데 필요한 규범을 마련하였다. 무엇보다도 베네치아는 오늘날까지도 지속적으로 많은 예술가들에게 영감을 주는 문화적인 이미지를 만들어냈다.

30

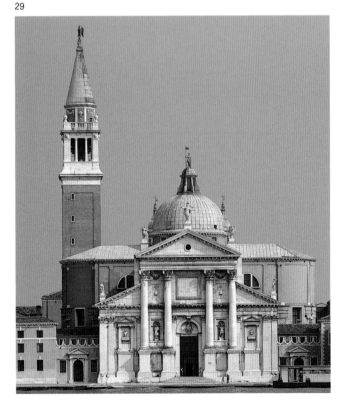

29

29. 팔라디오, **산 조르조 마조레**
베네치아, 1566년 착공.
팔라디오의 베네치아인 후원자들은 본토의 빌라뿐만 아니라 베네치아의 건축물도 주문하였는데 그중에는 도제 궁의 석호 건너편에 있는 이 유명한 교회도 포함되어 있다.

30. 팔라디오, **빌라 에모**
판촐로, 1550년대 후반.
이 소박한 도리스식 빌라는 레오나르도 에모의 주문으로 건설된 것이다. 그는 베네치아의 관직에서 물러난 이후 농업을 시작하였는데 토지를 개간하고 혁신적인 농업 기술을 시험하였다.

한 세기가 마감되고 새로운 세기가 시작하는 시기에는 세계가 멸망할지도 모른다는 비이성적인 두려움이 나타나기도 한다. 15세기 말 유럽 기독교 사회에서 이러한 공포는 많은 종말론적인 이미지를 탄생시켰다. 성경에는 신이 물질주의와 사치, 그리고 도덕적 타락을 어떻게 응징했는지를 보여주는 예가 여럿 나온다.

당시의 청중들은 성직자들의 설교를 들을 준비가 항시 되어 있었다. 피렌체의 도미니크 수도회 수사인 지롤라모 사보나롤라는 사람들에게 아름답게 차려입은 젊은 여인들의 초상화를 태워버리라고 촉구했다. 그 여인

제30장

종교개혁과 반종교개혁

종교적인 이미지, 1500~1600년

들이 성모의 순결함과 소박함과 반대된다고 보았기 때문이다.

다른 비판자들은 분노의 방향을 기독교적인 환경 속에 만연해 있는 이교도적 이미지로 돌렸다. 북부 유럽, 특히 독일 화가들은 작품에 점점 격렬해지는 신앙심을 표현했다. 마티아스 그뤼네발트는 〈이젠하임 제단화〉에서 어둡고 강렬한 색채와 다른 인물들보다 불균형하게 크게 그려진 그리스도의 뒤틀린 몸을 이용해 그리스도의 고통을 강조했다. 북유럽의 작가들은 중세 미술에서 일반적으로 통용되던 관행을 받아들이고 르네상스의 이성적인 세계관을 거부했다.

종교 개혁

세속화된 종교 미술에 대한 비판은 교회 내에서 진행되고 있던 부정부패에 대한 더 폭넓은 비난의 일부였다. 이러한 비난은 새로운 것이 아니었으나 16세기 초 특히 북유럽에서 특히 격렬해졌다. 북유럽에서는 인문주의가 신학적인 논쟁을 조장하는 역할을 하였다. 교회의 성직자 계급 제도에 비판적인 태도를 보였던 사람 중에 로테르담의 에라스무스(1466~1536년)는 라틴어와 그리스어에 대한 지식을 동원해 중세 시기부터 계속 사용되어 왔던 성경의 라틴어 번역(불가타 성서)을 교정했다. 그는 또한 율리우스 2세의 사치에 관해 신랄하게 풍자하는 글을 쓰고 교회 내의 악습을 개혁해야 한다고 주장했다. 그러나 결정적으로 파란을 불러일으킨 것은 성 베드로 성당의 재건축 비용을 마련하기 위해 면죄부를 판매하는 관행이었다. 면죄부는 원래 성년(聖年, 1450년)에 로마에서 열리는 성체성사에 참가하는 것 같은 종교적인 행동을 통해 자신의 죄를 용서받는 공인된 방법을 말했다. 그러나 1500년이 되자 로마로 가는 비용의 아주 일부만을 가지고도 면죄부를 살 수 있게 되었다. 마르틴 루터(1483~1546년)는 면죄부와 다른 관행들을 비난하는 반박문을 적어 비텐베르크에 있는 교회의 문에 못 박았다(1517년). 루터는 이 반박문을 통해 교회 체제에 대한 세간의 불만을 표출한 것이었다. 결국 이것은 종교개혁으로 이어졌다. 그의 반박문은 즉각 인쇄되어 유럽 전역에 배포되었다. 인쇄기는 신교도 개혁가들의 수중에서 강력한 도구가 되어 제도적인 개혁을 촉구하는 움직임과 격렬해져가는 종교적인 격정, 성직자의 중개가 없는 더 개인적인 종교를 추구하고자 하는 욕구를 발표할 수 있게 해주었다. 루터의 설교를 듣고 많은 추종자가 생겨났는데 이는 전혀 예상치 못했던 결과였다. 레오 10세는 1520년 마르틴 루터를 이단자로 파문하여 가톨릭교회와의 단절을 공식화하였다.

2

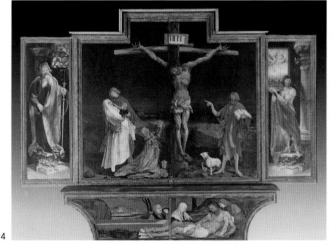

3. 알브레히트 뒤러, 묵시록의 네 기사
우피치의 소묘와 판화 전시실, 피렌체, 목판화, 1498년. 알브레히트 뒤러(1471~1528년)는 자신의 "내면은 끔찍한 이미지로 가득 차 있다."라고 적은 바 있다. 그가 느꼈던 공포가 묵시록 판화 시리즈에 반영되어 있다.

1. 지롤라모 다 트레비소, 교황에게 돌을 던지는 네 복음사가
왕실 소장품, 윈저, 패널, 1536년경.
이 강력한 신교의 이미지는 지롤라모 다 트레비소(1497~1544년)가 그리자유 기법으로 제작한 것으로 교황의 행동에 격노한 네 복음사가의 모습을 묘사하고 있다. 교황은 탐욕과 위선을 의인화한 인물과 함께 바닥에 쓰러져 있다.

2. 루카 시뇨렐리, 적그리스도의 행위
두오모, 오르비에토, 프레스코, 1500년.
묵시록적인 문헌에 따르면 적그리스도의 도래는 기적과 잔학한 행위, 잘못된 예언자의 출현과 군인의 손에 더럽혀지는 신전으로 예고된다고 한다. 이 모든 요소가 코르토나 화가인 루카 시뇨렐리(1445년 경~1523년)의 프레스코화 〈적그리스도의 행위〉에 나타나 있다.

4. 마티아스 그뤼네발트, 이젠하임 제단화
운터린덴 미술관, 콜마, 패널, 1510년경~1515년.
내면의 힘을 불러일으키도록 의도된 이 그림은 독일인 화가 그뤼네발트(1480년경~1528년)가 병원 제단화로 제작한 것이다. 이 작품에 묘사된 고통 받는 그리스도의 이미지는 병원의 환자들에게 명료한 의미가 있었다.

4

종교 미술에 대한 새로운 태도

츠빙글리, 칼뱅과 같은 개혁가들은 루터를 모범으로 삼아 교황의 지상권(至上權)을 인정하지 않고 성경의 권능에 기초한 개인적인 종교를 바라는 대중들의 증폭된 욕구에 응하였다. 새로운 형태의 예배식은 전통적인 구교 교리의 신비성이 제거된 것이었다. 종교의 개혁은 정치의 영역으로 확장되었다. 제네바에 있던 칼뱅의 신권정치 정부는 시민의 의무와 도덕적인 청렴에 근거하여 춤과 극장, 선술집을 포함한 어떠한 종류의 도덕적 방종도 엄격하게 억눌렀다.

성경에 나오는 우상숭배 금지의 가르침에 따라 신교도들은 종교 미술의 타당성에 이의를 제시했다. 성상 파괴자들은 교회의 벽에서 중세의 장식을 벗겨내거나 조각상을 박살냈다. 신교 국가에서 종교 미술에 대한 수요가 감소하자 많은 화가들은 외국에서 일자리를 찾았다. 그리고 세속적인 이미지에 후원자들의 주문이 집중되었다. 초상화가 발달하였으며 다른 세속적인 주제도 개발되었다. 이 그림 중에는 농민들의 생활을 그린 그림이 있는데, 이러한 주제 선택에서 이들이 유럽의 가톨릭 궁정에서 채택하였던 이탈리아 양식보다 오히려 지역의 전통에 대한 더 큰 관심을 갖고 있었다는 사실을 알 수 있다(제31장 참고).

이탈리아의 정치적 격변

북유럽의 대담하고 강력한 군주국들의 습격으로 15세기 이탈리아 국가 밀라노, 나폴리, 피렌체, 베네치아와 교황령 간에 불안정하게 유지되던 힘의 균형은 무너지고 말았다. 북유럽의 군주국들은 이탈리아의 소국가들을 탐욕스럽게 주시하고 있었다. 이탈리아는 16세기 상반기 내내 프랑스와 스페인, 신성 로마 제국이 경쟁국들을 밀어내려 서로 다투는 유럽의 전장이었다. 1527년 로마는 신성로마제국의 군대에 의해 약탈당했다. 당시의 정치적

5. 루카스 크라나흐, 마르틴 루터
우피치, 피렌체, 패널, 1543년.
루터의 친구였던 루카스 크라나흐(1472~1553년)는 작센 선제후의 궁정화가였다.

6. 대(大) 피터 브뤼겔, 농가의 결혼식
미술사박물관, 빈, 패널, 1565년.
대(大) 피터 브뤼겔(1530년경 ~1569년)은 농부들의 생활을 담은 많은 그림을 그려 술을 마시고 떠들어대는 평범한 즐거움을 강조하였다.

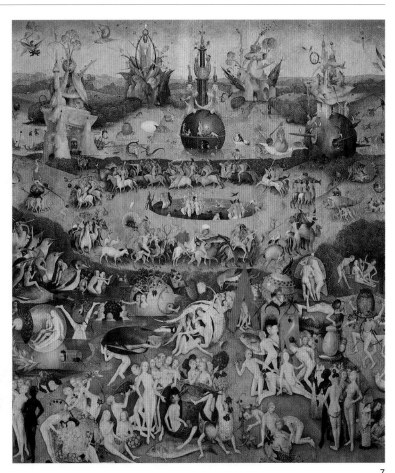

5

6

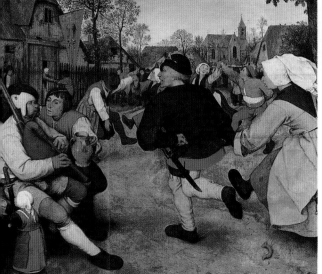

7. 히에로니무스 보쉬, 세속적 쾌락의 정원
프라도 미술관, 마드리드, 패널, 1485년경.
정밀한 세부 묘사가 돋보이는 히에로니무스 보쉬(1450년경~1516년)의 작품들은 구성이 복잡하며 가끔은 그 의미가 감춰져 있기도 한 죄와 죽음, 부패의 이미지로 가득 차 있다. 이 그림들은 언뜻 혼란스러워 보이기도 하지만 사실은 아주 조심스럽게 계획되어 있다.

7

매너리즘

'매너리즘'이라는 용어는 일반적으로 1520년대에 출현했으며 1590년대에 바로크가 발달하기 전까지 16세기 유럽 미술을 지배했던 건축, 조각과 회화 양식을 일컫는다. 구체적으로는 이 시기의 이탈리아 미술을 가리킨다고 할 수 있다. 그러나 매너리즘은 절대로 단일한 사조가 아니라 다양한 스타일과 의견을 반영한 양식이었다.

18세기에 만들어진 이 용어는 전성기 르네상스 시기의 순수한 고전주의를 대체한, 과도하게 양식화되고 인위적이며 고전적이지 않은 미술을 가리킨다. 그러나 이 명칭이 항상 비판적으로만 사용된 것은 아니다. 바사리 같은 경우에, 16세기 중반에 저술한 자신의 책에서 '마니에라', 즉 양식은 자신과 동시대의 작가들을 이전의 작가들과 구분시키는 주요한 특징이며, 이것이 그들의 예술을 더 훌륭하게 만든다고 서술했다. 마찬가지로, 존 쉬어먼(1967년)과 같은 현대의 미술사학자들도 바사리에게서 단서를 얻어 그 당시 미술의 '균형과 우아함, 세련됨'을 강조하였다. 전성기 르네상스와 매너리즘 미술의 양식적인 차이는 쉽게 구별된다. 전성기 르네상스의 미술가들이 조화롭고 균형 잡힌 구성을 추구한 반면, 매너리즘 화가들과 조각가들은 비대칭적으로 화면을 구성했고 그 속에서 정교하고 뒤틀린 자세를 취하고 있는 인물들을 그려내었다. 건축에서, 매너리즘 양식은 고전적인 양식을 비 고전적인 방식으로 조합하여 사용했다는 특징이 있다.

그럼에도 현대에는 매너리즘 미술이 르네상스의 혁신을 거부한 것이 아니라 그것을 논리적으로 확대시킨 양식이라고 이해하는 움직임도 있다. 이 사조와 연관되는 미술가, 조각가, 건축가들로는 폰토르모, 페리노 델 바가, 암마나티, 벤베누토 첼리니, 브론치노, 다니엘레 다 볼테라, 파르미지아니노, 줄리오 로마노, 살비아티와 바사리가 있다.

8. 폰토르모, 이집트의 요셉
내셔널 갤러리, 런던, 패널, 1515~1518년.
라파엘로의 그림과 같은 전성기 르네상스 시기의 작품에는 점점 더 복잡해지려는 경향이 나타났다. 대조적으로 폰토르모 (1494~1556년)의 작품은 휘어진 계단과 인물의 부자연스러운 자세에서 나타나듯이 더 뒤틀린 형태로 나아갔다.

9. 줄리오 로마노, 거인들의 추락
팔라초 떼, 만토바, 프레스코, 1530~1532년.
전성기 르네상스 로마에서 화가 수업을 받은 줄리오 로마노(1499년경~1546년)는 만토바의 곤차가 궁정에 고용되어 페데리코 2세를 위해 일했다. 그가 계획한 페데리코의 빌라, 팔라초 떼의 건축과 장식 디자인에는 구체제의 몰락을 상징하는 많은 이미지가 포함되어 있다.

10

9

10. 로쏘, 십자가에서 내려지는 그리스도
미술관, 볼테라, 캔버스, 1521년.
음울하고 왜곡된 느낌을 주는 이 그림은 피렌체 화가 로쏘(1495~1540년)가 제작한 것으로 1520년대에 발달한 구성과 인물에 관한 새로운 접근법을 보여주는 전형적인 예이다.

인 격변, 전쟁의 참화와 총체적인 불안정이 모두 미술에 반영되었다. 만토바의 팔라초 떼에 있는 줄리오 로마노의 〈거인들의 추락〉 같은 이미지에는 구체제의 물리적인 몰락이 명확하게 언급되어 있다. 양식적인 면에서 무질서와 복잡함이 조화와 균형을 대체하였다. 건축가들은 르네상스의 단순한 직선을 거부하고 다양한 고전 모델에서 영감을 받게 되었는데, 그러자 고대를 대하는 태도가 바뀌었다. 고전적인 모델을 참고한 작가들은 자신들의 기교와 솜씨, 상상력을 드러내는 수단으로 더욱 신기하고 복잡한 것을 보여주려 하였다. 회화적인 구성과 인물의 자세가 더욱 복잡해졌다. 그리고 당시의 불안정한 분위기가 작품에 반영되어 점점 더 음울하고 일그러진 양식이 출현했다. 코레조 같은 화가들은 인상적인 효과를 내기 위해 착시의 잠재성을 탐구했다. 다른 작가들은 빛과 어둠의 극적인 대조를 이용하였다. 이러한 변화들은 전혀 획일적이지 않았다. 근대의 미술 비평가들은 16세기 조형 양식의 다양한 측면에 일관성을 부여하려고 노력하였고 포괄적인 명칭으로 '매너리즘'이라는 용어를 만들어냈다. 그러나 해당 시대가 지난 이후에 다양하고 복잡한 양식을 한정된 단어로 정의하기 위해 고안된 다른 용어들과 마찬가지로 매너리즘이라는 이 표현은 본질적으로 제한적일 수밖에 없었으며 해결한 것보다 더 많은 해석상의 문제를 만들어냈다. 여튼 16세기에 발달한 유럽 미술 양식에는 당시의 급진적인 정치적 사회적 불안정이 반영되었다는 결론을 내리지 않을 수 없다.

교황 바오로 3세

교황 바오로 3세의 선출(1534~1549년)로 교황의 권위와 가톨릭 신앙의 지상권을 재천명하기 위한 중요한 운동이 시작되었다. 로마의 약탈(1527년)은 이 도시에 상흔을 남겼다. 바오로 3세는 도시를 재개발하고, 새로운 거리를 조성하며 도시의 방어 체계를 재정비하려

11. 코레조, 성모의 승천
두오모, 파르마, 프레스코, 1525년경.
코레조(1498~1534년)는 만토바에서 만테냐가 개발한 소토 인 수(아래에서 위로 보는) 원근법을 한층 더 발전시켜 이 전통적인 주제에 극적인 효과를 더하였다.

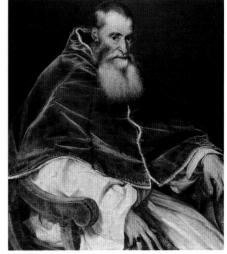

13. 티치아노, 바오로 3세
카포디몬테 국립미술관, 나폴리, 캔버스, 1543년.
16세기 이탈리아에서 가장 선도적인 초상화가였다고 할 수 있는 베네치아의 티치아노(1490년경~1576년)는 반종교개혁을 이끄는 인물들의 주문을 받고 강력한 이미지를 창조해냈다.

13

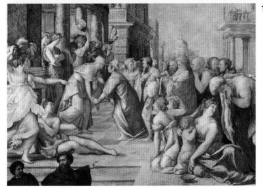

12

12. 살비아티, 방문
산 조반니 데콜라토, 로마, 프레스코, 1538년.
정교한 구성과 인물의 다양한 자세는 매너리즘 양식의 필수적인 특징이었다. 프란체스코 살비아티는 이러한 특징을 이용하여 극적인 효과를 연출하였다.

는 야심 찬 계획을 착수하였다. 그는 황폐해진 로마 시대의 카피톨리노도 재건했다. 마르쿠스 아우렐리우스의 기마상이 중세 시대 때의 위치, 산 조반니 라테르노의 야외에서 옮겨졌고 미켈란젤로가 그 주변의 광장을 다시 설계하는 책임을 맡았다. 중세의 자치 정부가 있던 장소이자 고대 로마의 종교 중심지였던 카피톨리노는 교황의 권력을 나타내는 이미지로 바뀌었다. 바오로 3세와 그의 후임자들이 주문한 종교 미술과 건축물은 그러한 권력의 이미지를 한층 더 강화했다. 바오로 3세는 시스티나 성당의 제단 벽면에 그려져 있던 〈성모의 승천〉이라는 15세기 프레스코화를

대신하여 당시 상황에 더 어울리는 이미지, 〈최후의 심판〉을 그리도록 했다. 미켈란젤로는 이 주제를 해석하며 이전의 화가들이 중점을 두었던 신체적인 공포보다 그 사건의 감정적인 괴로움을 강조했다. 이 작품의 음울한 분위기는 그가 30년 전에 그렸던 대담한 천장화와는 대조적이다. 그가 바오로 3세의 새 예배당, 카펠라 파올리나에 그린 프레스코화에서도 동일한 감정적인 격렬함이 엿보인다.

바오로 3세가 책임을 맡았으나 결국 그의 후임자들이 마무리한 건축 계획은 바로 성 베드로 성당이다. 율리우스 2세가 건설을 시작한(제28장 참고) 이 교황 권력의 최고 이미

지는 아직 완성되려면 까마득한 단계였다. 바오로 3세는 이러한 상황을 결정적으로 반전시키기 위해 미켈란젤로를 건축가로 임명(1546년)했다. 미켈란젤로가 성 베드로 성당 건설에 가장 공헌한 부분은 바로 돔이다. 그는 선임자들을 좌절시켰던 성당의 구조적인 문제에 해결책을 제시하였다.

미켈란젤로는 또한 브라만테가 설계한 원 건축 계획의 많은 요소를 되살린 그리스 십자가형 설계로 평면도를 완전히 변경했다. 그러나 중앙 집중형 설계는 기독교 예배식에 비실용적이었다. 교회의 더 전통적이고 보수적인 구성원들은 라틴 십자가형 설계에서 볼

14

14. 미켈란젤로, 성 바오로의 회심(回心)
카펠라 파올리나, 바티칸, 프레스코, 1545~1550년.
미켈란젤로(1475~1564년)는 바오로 3세의 예배당을 장식해달라는 주문을 받고 주제를 극적으로 해석하는 재능을 발휘할 기회를 얻게 되었다. 그는 사울이 자신의 눈이 멀었다는 것을 깨닫는 순간을 포착하여 이 작품을 그렸다.

15. 미켈란젤로, 최후의 심판
시스티나 성당, 바티칸, 프레스코, 1536~1541년.
교황의 권위를 나타내는 최고의 이미지, 제단의 벽에 그려진 미켈란젤로의 프레스코화는 로마의 가톨릭교회가 가진 무시무시한 힘을 거듭 천명했다.

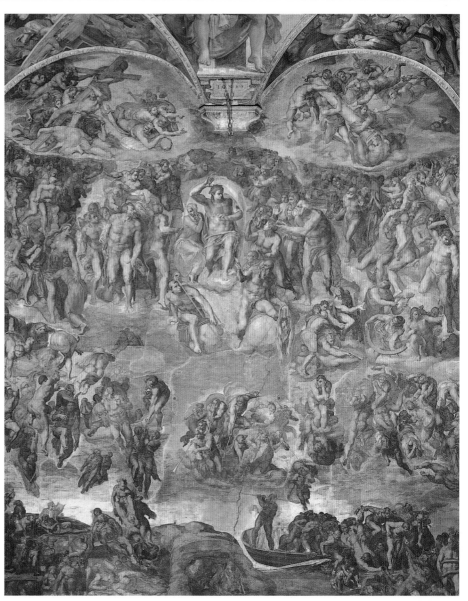

15

미켈란젤로와 카피톨리노

고대 로마의 종교 중심지였던 카피톨리노에는 중세 기간 동안 로마 정부가 자리를 잡았고 로마의 정치적 독립성을 나타내는 상징체가 되었다. 교황 바오로 3세와 로마의 대의원들은 1537년 황폐해진 광장을 복구한다는 결정을 내렸고, 다음 해에 마르쿠스 아우렐리우스의 고대 기마상을 원 소재지였던 산 조반니 라테르노의 옥외에서 캄피돌리오 광장으로 옮겼다.

애초에 이 계획에 미켈란젤로가 개입하게 된 것은 이 기마상의 새 대좌를 만들고, 광장에 새 의식용 계단

을 세워 개선식에 사용할 수 있도록 진입로를 확보하라는 주문을 받았기 때문이었다. 바오로 4세(1555~1559년)의 임기 동안에는 계획이 중단되었으나 메디치 가문 출신의 교황, 피우스 4세(1559~1565년)가 작업을 재개했다. 그것으로 미켈란젤로가 생각했던 광장 전체의 설계를 현실화할 수 있었다. 이 광장의 독특한 사다리꼴 설계는 베네치아(산 마르코 광장)와

피엔차에서 선례를 찾을 수 있으나 궁극적으로는 기존의 두 중세 건물, 뒤쪽의 팔라초 세나토리오와 오른쪽의 팔라초 데이 콘세르바토리의 관계를 고려하여 결정된 것이다. 미켈란젤로의 팔라초 데이 콘세르바토리 디자인을 본보기로 왼쪽의 팔라초 누오보가 건축되었다(1650년경 착공). 미켈란젤로는 독특한 이오니아식 주두가 돋보이는 거대한 기둥을 사용했고

이는 17세기 바로크 건축가들에게 큰 영향을 미쳤다. 이 광장에 있는 계단 꼭대기는 거대한 카스토르와 폴룩스(디오스쿠로이라고도 불림, 1560년경 발굴) 조각상으로 장식되었고, 광장은 석회화(石灰華) 대리석으로 만든 정교한 상감 문양으로 꾸며졌다. 이 문양은 전체 광장에 통일성을 주도록 타원형으로 만들어졌다. 재정비된 광장은 교황권과 구 제국 간의 연계를 강화했고 도시의 기념 공간을 설계하려는 현대 건축가들에게 영감을 주는 권력의 이미지가 되었다.

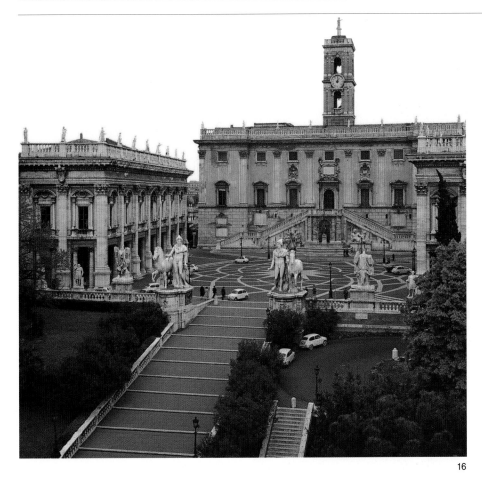

16

16. 미켈란젤로, 캄피돌리오 광장
로마, 1538~1564년.

17

17. 미켈란젤로, 성 베드로 성당의 돔
로마, 1546~1564년.
거대하고 위압적인 이 돔은 구조상, 양식상의 대걸작이었을 뿐만 아니라 교황의 권력을 나타내는 기념비적인 이미지였다.

18

18. 조르조 바사리, 산타 크로체 성당의 측면 제단
피렌체, 1565~1571년.
혼란스러운 상황에 질서를 부여하려는 교회의 바람이 시각화된 결과는 획일성과 규칙성이었다. 코지모 데 메디치 공작은 바사리(1511~1574년)에게 이전의 중세 제단을 대체할 새로운 제단들을 설계하도록 주문했다.

수 있는 축대칭을 필수적인 요소로 여겼다. 브라만테의 그리스 십자가형 설계가 후임자들에 의해 변형되었듯이 미켈란젤로의 설계도 적당한 신랑(身廊)을 덧붙일 수 있도록 개조되었다. 다시 한 번, 후원자의 의견을 고려하여 예술적 이상을 타협했다.

트렌트 공의회

바오로 3세는 트렌트 공의회(1545~1563년)를 배후에서 이끌었다. 그리고 종교개혁에 대응하려는 가톨릭교회의 노력은 트렌트 공의회로 중요한 전기를 맞게 되었다. 바오로 3세는 신교도 이단의 세력과 맞서기 위해 이단 심판을 판가름하는 산 우피치오의 재판소도 재조직했다. 요컨대, 종교 개혁을 유발했던 개혁에 대한 요구가 결국 응답을 받은 것이다. 트렌트 공의회는 교회의 교리를 재정의하고 벌써 단행했어야 했던 성직의 개혁을 시작했다. 공의회는 종교적인 이미지가 우상 숭배라는 신교도의 비난에 응하여 또한 15세기 종교 미술에서 희미해진 종교 이미지와 세속적 이미지 간의 경계를 재규정하려는 노력을 시도하기도 했다. 공의회는 인간의 정신에 영향을 미치는 미술의 힘을 인지하고 종교 미술의 양식과 내용을 제한하는 엄격한 지침을 정하였다. 누드는 금지되었는데 이는 누드가 이교도의 문화를 연상시키기 때문만이 아니라 종교 미술에 타당하지 않고 잠재적으로 외설적이라고 생각했기 때문이다. 바오로 3세가 첫 번째 종교 재판장으로 임명했던 바오로 4세(1555~1559년)는 바티칸의 고대 누드 조각상 소장품에 무화과 잎사귀를 덧붙이도록 지시했다. 다니엘레 다 볼테라는 미켈란젤로의 〈최후의 심판〉에 등장하는 누드 인물들의 몸에 옷감을 그려 넣으라는 주문을 받았다. 종교성이 세속성을 대체하였다.

베로네세는 종교 재판에 불려나가 〈최후의 만찬〉 그림에 군인들과 하인, 난쟁이들과 취객들을 그려 넣은 이유를 설명해야만 했고,

19

21

21. 카라바조, 성모의 죽음
루브르 박물관, 파리, 캔버스, 1605~1606년.
주문자인 로마 산타 마리아 델라 스칼라의 수사들은 카라바조(1571~1610년)가 테베레 강에서 익사한 여성의 시신을 모델로 그린 이 성모 그림을 부적절하다고 비판하였고, 작품의 수령을 거부했다.

20

19. 베로네세, 레비 가의 향연
아카데미아, 베네치아, 캔버스, 1573년.
이 그림에 묘사된 세부적인 사항들은 종교 이미지에 대한 엄격한 규제를 강화하려는 종교 재판소와의 분쟁을 야기했다.

20. 브론치노, 성 라우렌시오의 순교
산 로렌초 성당, 피렌체, 프레스코, 1565~1569년.
성 라우렌시오의 복잡한 자세는 브론치노(1503~1572년)가 코지모 데 메디치의 주문으로 제작한 이 순교 그림의 극적인 분위기를 한층 더 강화하고 있다.

결국 이 작품의 제목을 〈레비 가의 향연〉으로 바꾸었다. 카라바조는 죽은 성모를 지나치게 사실적으로 묘사했다는 이유로 나중에 비판을 받았다.

교회 디자인에 관한 새로운 규칙으로 인해 성직의 개혁도 역시 강화되었다. 교회는 축(軸)이 있는 설계를 선호했으며 중앙 집중형 구조를 싫어했다. 이러한 교회의 기호가 분명히 미켈란젤로의 성 베드로 성당 설계를 변경하는 데 영향을 미쳤을 것이며 원형 구조보다 타원형 구조를 도입하도록 하는 원인이 되었을 것이다. 원형 구조는 전통적으로 중세 시기의 순교자 교회에 사용되었던 형태였다.

또한 고대의 이교도 신전에서 사용되었던 구조였기 때문에 르네상스 건축가들이 즐겨 차용한 형태이기도 하다. 성직자와 속인들을 분리하였던 교회 신랑의 칸막이가 제거되어 성직자와 신도들은 제단에 좀 더 가까이 접촉할 수 있게 되었다. 그리고 전통적으로 개인의 부를 과시하는 무대였던 개인 예배당과 제단은 이제 획일적이고 특징 없이 건설되어야만 했다.

미술 이미지를 정화하는 데 적용되던 기준은 다른 억압적인 조처에도 반영되었다. 피우스 5세(1566~1572년)는 간통을 사형으로 처벌할 수 있게 만들려 했다. 1554년부터 금

서 목록이 출판되기 시작했고 다른 문서들에서는 문제가 되는 제재가 일소되었으며 교회를 비판하는 글은 이단으로 선포되었다.

반종교개혁의 새로운 이미지

새로운 가톨릭 교리를 강화하는 새로운 이미지가 발달했다. 기독교 신앙의 힘을 거듭 주장하는 방법으로 순교자들의 이미지가 특히 인기가 있었다. 성 라우렌시오를 그린 이전의 이미지에서는 그가 교회의 재산을 가난한 자들에게 기부하였던 이야기를 강조했었다. 그러나 브론치노의 〈성 라우렌시오의 순교〉에서는 성인의 굳은 신앙에 역점을 두었다. 14

22

23

22. 엘 그레코, 부활
프라도 미술관, 마드리드, 캔버스, 1605~1610년.
크레타에서 태어난 엘 그레코(1541~1614년)는 스페인으로 이주한 이후 이 이름을 얻었다. 엘 그레코는 길게 묘사한 인물과 빛과 어둠의 극적인 조화가 특징인, 대단히 개성 있는 양식을 이용해 종교적인 열정을 강조하였다.

23. 페데리코 바로치, 마돈나 델 포폴로
우피치 미술관, 피렌체, 캔버스, 1575~1579년.
성모를 옹호자이자 중재자로 묘사한 이 그림에서 페데리코 바로치(1530년경~1612년)는 성모의 거룩한 이미지를 강조하였다.

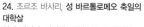

24. 조르조 바사리, 성 바르톨로메오 축일의 대학살
살라 레지아, 바티칸, 프레스코, 1570년대.
바티칸 궁의 살라 레지아는 신교도 이단에 대한 구교의 승리를 중심 주제로 하는 그림들로 장식되었다.

24

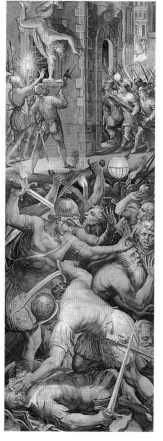

세기와 15세기에 유행했던 수수한 성모를 대신해 새로운 성모 이미지가 발전했다. 트렌트 공의회는 젖을 먹이고 있는 성모의 이미지를 금지했다. 이제 중재자이며 옹호자로서의 성모의 역할을 강화한 새로운 이미지가 생겨났다. 그리고 여전히 논란이 되고 있던 내용이기는 했지만, 성모의 무염 시태를 표현한 이미지도 훨씬 더 일반적으로 보급되었다. 기독교의 지상권은 반 신교 선전 활동으로 한층 더 강화되었다. 교황이 방문객들을 맞는 접견실이었던 살라 레지아는 세속 군주들이 교황의 최고 권위에 굴복하는 장면을 그린 그림들로 장식되었다. 그리고 피우스 5세는 가톨릭의 중요

한 두 전승, 투르크에 대항한 레판토 해전(1571년)과 성 바르톨로메오 축일에 파리에서 일어났던 위그노 신교도 대학살(1572년 8월 23~24일)을 기념하는 그림을 주문하였다.

예수회

교회 내부의 개혁 요구로 새로운 종교 교단도 여럿 설립되었다. 그중 가장 최초의 교단이 1540년 바오로 3세의 공인을 받은 성 이그나티우스 로욜라의 예수회이다. 기독교 신앙의 열렬한 옹호자이며 교황에게 무조건적으로 복종하는 예수회는 반종교개혁의 이념을 전파하는 데 절대적으로 필요한 도구였다. 로마

에 건설된 예수회의 새 성당, 제수 성당은 트렌트 공의회에서 개정된 교회 디자인을 반영하여 건설되었다. 이 성당의 건설비용은 바오로 3세의 손자인 알레산드로 파르네세 추기경이 지불했다. 제수 성당의 거대한 내부 공간은 칸막이나 측랑으로 분할되지 않고 트여 있다. 그리고 이 성당의 주문자인 파르네세 추기경과 예수회는 이 건축 계획을 맡은 건축가, 비뇰라에게 측면에 몇 개의 예배당이 있는 신랑을 만들도록 요구했다. 제수 성당은 17세기와 18세기 종교 건축물에서 중요한 역할을 하게 되는 교회 디자인의 공식을 확립하였다.

26. 신교도와 구교도 유럽의 지도
a) 가톨릭
b) 루터교
c) 칼뱅교
d) 영국 국교회

26

25

25. 비뇰라, 제수 성당
로마, 1568년 착공.
이 첫 번째 예수회 성당의 풍요롭고, 장대하며 넓은 내부 형태는 반종교개혁의 영향을 받은 것이며 그 장식은 17세기 가톨릭의 승리에 힘입어 완성된 것이다.

1500년경이 되자 이탈리아 반도의 소규모 독립 국가들은 점점 강력해지는 프랑스, 스페인, 신성로마제국과 영국 같은 유럽 군주국에 당할 수 없었다. 16세기 동안 이탈리아는 반복적으로 침략을 당했다. 이탈리아의 국가들은 모두 어느 정도의 독립을 유지하기는 했지만 유럽의 정치권력은 이제 알프스의 북쪽에 있었다. 유럽의 군주들은 이탈리아로 남하하면서 이탈리아 르네상스 궁정의 고전 문화를 직접 접하게 되었다. 이에 큰 영향을 받은 유럽 군주들은 이 이미지를 차용하여 자신들의 권력과 점점 커가는 국가 정체성에 대한 의식을 표현했다.

권력과 이미지

유럽의 궁정, 1500~1600년

프랑수와 1세와 프랑스의 이탈리아 문화

샤를 8세(1483~1498년 통치)와 루이 7세(1498~1515년 통치), 프랑수와 1세(1515~1547년 통치) 하에서 프랑스는 강력한 중앙 집권 군주국으로 강화되었고 이탈리아 문화에 대한 취미가 발전했다. 이탈리아 문화를 이용해 절대 권력을 나타내는 이미지를 만들어낸 프랑수와 1세가 유행을 특히 부추겼다. 그는 왕실의 부와 권력을 야심 찬 미술과 건축 계획으로 나타냈다. 이탈리아 르네상스의 군주들처럼, 프랑수와 1세도 왕실 도서관 서고에 고전 문헌과 인문주의 저서를 추가했다. 프랑수와 1세는 선두적인 이탈리아 미술가들

을 궁정으로 초빙했는데, 그중에서도 특히 피렌체 화가인 레오나르도 다 빈치와 안드레아 델 사르토, 로쏘 피오렌티노와 프리마티초가 유명하다. 미켈란젤로와 티치아노는 그의 초대를 거절했다. 프랑수와 1세는 또한 레오나르도 다 빈치의 〈모나리자〉를 포함한 이탈리아 화가들의 작품을 다수 구입했으며 미켈란젤로가 제작한 조각 작품의 모사본을 주문하기도 했다. 프랑수와 1세의 소장품 중에는 그가 의뢰하여 프리마티초가 프랑스로 가지고 온, 〈아폴로 벨데베레〉와 〈라오쿤〉 같은 유명한 고대 조각의 주형에서 주조한 청동상도 포함되어 있었다. 파리 인근 퐁텐블로에 있는 프

랑수와의 새 궁전 내부는 치장 벽토와 동시대 이탈리아의 양식으로 그린 패널화로 장식되어 있었다. 로쏘와 프리마티초가 고안해낸 도상 프로그램은 프랑스 왕의 권위를 강화하도록 의도되었으며 역사, 신화, 기독교의 이미지에 기초하였다. 그중에는 로마 황제의 복장을 하고 권력에 대한 자신의 생각을 표현하고 있는 프랑수와 1세를 다양하게 묘사한 작품들도 있었다.

프랑수와 1세는 또 다른 이탈리아인, 세바스티아노 세를리오(1540년경)도 초청했다. 이 결정은 프랑스 건축의 발전에 큰 영향을 미쳤다. 고전적인 양식에 대한 세를리오의 이

론은 이미 베네치아의 건물 디자인에 많은 영향을 주었다(제29장 참고). 이제 이 이론은 중세의 루브르 궁전이 있던 자리에 세워지는 새로운 왕궁 건물의 디자인에 중요한 작용을 했다. 고전적인 양식 중에 가장 장식적인 코린트와 컴포지트 주식을 정교한 장식과 결합시켜 프랑스 왕실의 부와 권력을 드러내었다. 그러나 루브르 궁전은 여러 가지 이탈리아적인 건축적 세부 요소에도 불구하고 분명히 프랑스적인 건축물이었다. 장 구종의 〈카리아티드〉 같은 조각 작품은 이탈리아에서 보기 드문 이미지였으며 이탈리아의 영향에서 독립하려는 경향이 커져가고 있었음을 보여주는

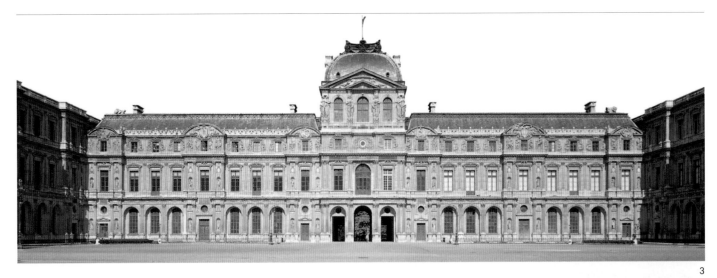

3

1. 로쏘 피오렌티노, **프랑수와 1세의 전시실**
퐁텐블로, 1533~1540년.
프랑수와 1세가 주문한 고대 조각의 모사품을 보관하기 위해 설계된 이 전시실은 페라라, 만토바와 이탈리아의 다른 궁정에서 확립된 전례를 따랐다.

2. 레오나르도 다 빈치, **모나리자**
루브르 박물관, 파리, 패널, 1503년.
레오나르도 다 빈치(1452~1519년)는 생애의 마지막 2년을 프랑스에서 보냈고, 프랑수와 1세는 이 유명한 초상화를 비롯한 주요 이탈리아 회화 작품들을 수집하였다.

3. 피에르 레스코, **사각형의 정원**
루브르 궁전, 파리, 1546년 착공.
고전적이고 정교하며 장식적인 루브르의 이 새로운 왕궁 건물은 당시의 이탈리아 양식에서 강한 영향을 받은 것이었다.

2

4

4. 안드레아 델 사르토, **성 가족**
루브르 박물관, 파리, 캔버스, 1515년.
사르토(1468~1530년)는 프랑스 궁정에 매혹된 뛰어난 이탈리아 미술가 중 한 사람으로 프랑수와 1세의 새로운 권력과 위신을 시각적으로 나타내었다.

예이다. 프랑스의 작가들과 미술가들은 이탈리아의 예를 흉내 내고 고전 작품을 본보기로 삼아 독특한 프랑스 문화를 만들어내었다. 예를 들어, 위대한 프랑스 르네상스 시인인 피에르 드 롱사르는 자신의 양식과 관념을 고대의 문학 작품에서 빌려 와 프랑스 군주제의 권위를 드높였다. 세를리오는 프랑스 양식으로도, 이탈리아 양식으로도 성을 설계했다. 그는 고전적인 원형에서 유래했으나 더 장식적이고 복잡한 형태를 보이는 양식, 특히 경사도가 높은 지붕이 특징인 독특한 프랑스 양식이 있다는 사실을 잘 알고 있었다. 증대하는 국가 정체성에 대한 인식이 필리베르 드

로름의 건축 논문(1567년)에 반영되었다. 이 논문에는 '프랑스 주식'의 디자인에 관한 내용이 포함되었다.

메디치의 복위

샤를 8세가 이끄는 프랑스 군의 이탈리아 침략으로 피에로 데 메디치는 피렌체에서 달아날 수밖에 없었다(1494년). 그 결과, 선출된 정부 대의원들을 조종하며 60년 동안 사실상 도시를 통치해왔던 메디치 가문의 피렌체 지배는 끝이 났다. 그러나 메디치 가문은 두 메디치 교황, 레오 10세(1513~1521년)와 클레멘스 7세(1523~1534년)의 노력과 신성 로마

제국의 황제인 카를 5세의 지원에 힘입어 1530년에 효과적으로 세력을 재건했다. 15세기에 메디치는 가문의 부를 이용해 선례가 없을 규모로 미술과 건축을 후원했었다. 두 번째 메디치 공작, 코지모 1세(1537~1574년 통치)는 그렇게 만들어진 권력의 이미지를 완벽하게 활용했다. 코지모는 자신의 선조들이 그래온 것처럼 많은 예술 작품을 활발하게 후원했으며 선전 도구로서 미술이 가지는 힘을 완벽하게 이해했다. 브론치노가 그린 가족 초상화 연작은 코지모의 새로운 지위를 확립시켰다. 종교 영역에서 살펴보면, 코지모는 교황권과의 관계를 향상시키기 위해 재산을 아

5. 장 구종, **카리아티드**
루브르 박물관, 파리, 1550년경.
장 구종은 비트루비우스가 자신의 저서에서도 언급한 바 있는 카리아티드를 제작하여 프랑스 궁정에 새로운 고전 이미지를 구현하였다.

5

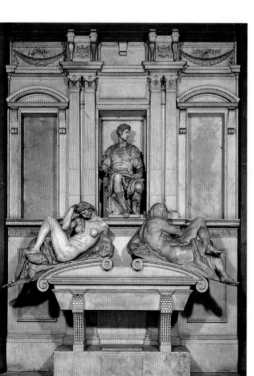

6. 미켈란젤로, **느무르의 공작 줄리아노 데 메디치의 무덤**
산 로렌초 성당, 새 성물 안치소, 피렌체, 대리석, 1520~1534년.
미켈란젤로(1475~1564년)는 브루넬레스키의 옛 성물 안치소를 보완하기 위한 이 성물 안치소 건축 계획을 구상하며 건축과 조각의 세부 요소와 관련된 문제를 해결할 비정통적인 방법을 상당히 자유롭게 개발해낼 수 있었다.

6

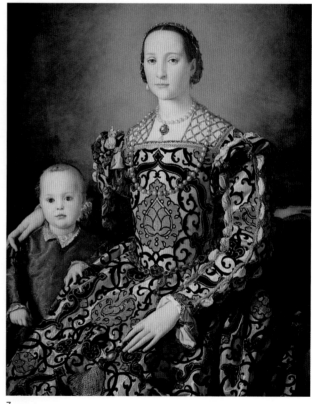

7

7. 브론치노, **톨레도의 엘레오노라와 그녀의 아들**
우피치 미술관, 피렌체, 캔버스, 1550년경.
양식화되고 금욕적인 느낌을 주는 브론치노(1503~1572년)의 독특한 양식은 공작 코지모 1세의 아내에게 어울리는 부와 명성의 이미지를 표현하였다.

코지모 데 메디치 1세(1519~1574년)는 첫 번째 공작 알레산드로가 암살된 후 1537년에 정권을 장악했다. 코지모의 외교적 정치적 능력에 힘입어 국내의 정세는 안정되었다. 그는 나폴리 총독의 딸인 톨레도의 엘레오노라와 결혼(1539년)하여 후계자 걱정은 하지 않아도 될 만큼 충분히 많은 아이를 낳았다.

1569년에 대공이 된 코지모는 자신의 아들 중 하나인 프란체스코 1세를 합스부르크 왕가의 페르디난트 1세의 딸, 조안나와 결혼시키고 또 다른 아들인 페르디난도를 추기경으로 만들어(1565년) 피렌체와 유럽의 중요 통치자들 간의 유대를 성공적으로 강화하였다.

그의 지휘 하에서 피렌체는 메디치 가문의 새로운 신분에 어울리는 화려한 환경으로 탈바꿈하였다. 피렌체의 광장은 조각과 분수, 개선문, 그리고 고대 로마에서 영감을 받은 제국 권력의 장식물로 꾸며졌다.

메디치 공작의 권력을 나타내는 상징물

1565년, 산타 트리니타 광장에 로마의 카라칼라 욕장에서 옮겨온 거대한 고대의 화강암 기둥이 장식되었다. 이 기둥은 코지모가 교황 피우스 4세에게서 선사 받은 것이었다. 몬테무를로에서 코지모가 시에나 군대를 상대로 거둔 유명한 승리(1538년)를 기념하는 새로운 명문이 기둥에 덧새겨졌다. 그러나 무엇보다도 특히 코지모의 위신을 잘 나타낸 것은 새로워진 시뇨리아 광장이었다.

이 옛 공화정 권력의 상징물은 이제 새로운 의미를 가지게 되었다. 코지모는 조르조 바사리에게 새로운 정부 관청(우피치) 구획을 설계하도록 하였고, 그 계획으로 광장은 강까지 확장되었다. 이 광장에 세워진 많은 조각품 중 하나인 바르톨로메오 암마나티의 〈넵튠 분수〉는 새 국가의 해군력을 암시한 작품이다. 해군력은 또한 코스모폴리스라고 재명명된 포토페라리오 항구의 개축을 통해 과시되기도 했다.

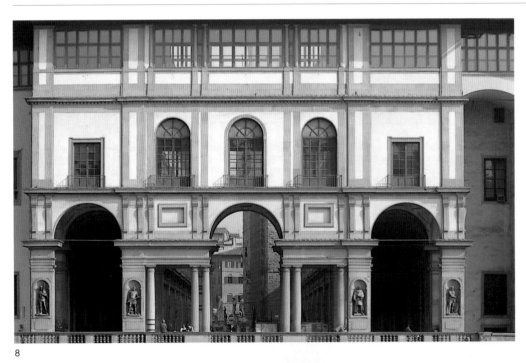

8

9

10

8. 조르조 바사리, **우피치**
피렌체, 1560년 착공.
새로운 메디치 궁(이전의 팔라초 피티)과 강 위의 비밀 통로로 연결되는 이 정부 관청은 조르조 바사리(1511~1574년)가 설계한 것이다. 그는 고전 건축물의 세부 요소를 뚜렷하게 비고전적인 방식으로 결합시켰다.

9. 바사리, **코지모 일 베키오에게 산 로렌초 성당을 바치는 브루넬레스키**
팔라초 베키오, 피렌체, 프레스코, 1565년경.
바사리는 역사적인 신빙성에 대해서는 그다지 관심을 갖지 않고 메디치를 예술의 후원자로, 그리고 통찰력 있는 재능의 감식가로 추앙하는 데 전념하였다.

끼지 않고 트렌트 공의회가 요구한 많은 개혁(제30장 참고)을 실시했다. 코지모 1세는 축성과 도로, 정부 관청 건설을 포함한 야심 찬 공공 계획과 개인적인 작업에도 착수했는데 이것은 피렌체의 지도자라는 그의 새로운 지위를 시각적으로 역설할 수 있을 만큼 대규모 사업이었다. 코지모가 이전의 팔라초 메디치에서 전통적으로 피렌체 정부가 소재했던 팔라초 델라 시뇨리아로 거처를 옮기고(1540년), 그 주변 지역을 재정비하자 이러한 이미지는 한층 강화되었다. 고명한 조르조 바사리가 코지모의 행정부를 수용할 관청 건물 구획의 설계를 맡았다. 이미 미켈란젤로의 〈다비

드〉(1501년) 같은 공화정 피렌체의 기념물이 놓여 있던 팔라초 델라 시뇨리아 앞의 광장은 이제 벤베누토 첼리니의 〈페르세우스〉와 바르톨로메오 암마나티의 〈넵튠 분수〉를 비롯한 더 많은 조각 작품으로 장식되었다. 고전에서 영감을 받은 이러한 조각 작품들은 새로운 정권의 문화적 이미지를 강화하도록 의도된 것이었다.

메디치 가문의 전설

코지모는 팔라초 델라 시뇨리아의 실내를 재장식할 때도 같은 이미지를 장려했다. 이때 코지모 1세는 메디치 가문의 전설을 만들었

다. 코지모는 은행가였던 가문의 과거를 축소하고 자신의 선조를 정치가로 알렸으며, 무엇보다도 예술의 후원자로 찬양했다. 바사리의 〈코지모 일 베키오에게 산 로렌초 성당을 바치는 브루넬레스키〉 같은 이미지는 건물을 성모에게 바치는 후원자를 묘사한 중세와 르네상스의 전통과는 상당한 차이가 있었다. 역시 바사리가 저술한 『미술가 열전』, 즉 이탈리아에서 가장 뛰어난 건축가와 화가, 조각가들의 일대기로 르네상스의 발달에서 초기 메디치 가문이 담당했던 역할도 승격되었다. 바사리는 이 저서를 코지모에게 헌정하였다(초판은 1550년, 재판은 1568년에 나왔다). 바사리는

10. 벤베누토 첼리니, 페르세우스
로지아 데이 란치, 피렌체, 청동, 1545~1554년.
첼리니(1500~1571년)의 이 작품은 바사리가 역설한 양식의 중요성을 반영하고 있다. 이 양식은 자연스러운 기품과 창의성, 세련됨과 고상함으로 구현되었다.

11. 바르톨로메오 암마나티, 넵튠 분수
시뇨리아 광장, 피렌체, 청동과 대리석, 1563~1575년.
정교하고 사치스러운 이 고전적인 인물상은 새로운 메디치 정권을 비유적으로 지지하는 역할도 했다.

12. 주세페 아르침볼도, 여름
루브르 박물관, 파리, 캔버스, 1573년.
페르디난트 1세의 빈 합스부르크 궁정에 고용되었고, 그의 후계자인 막시밀리안 2세와 루돌프 2세를 위해서도 계속 일했던 이탈리아 화가, 주세페 아르침볼도(1527~1593년)는 과일과 야채, 생선으로 구성된 기괴한 초상화를 만드는 재능을 발전시켜갔다. 그는 궁정사서의 모습을 여러 권의 책으로 묘사하기도 하였다. 아르침볼도는 이 작품에서 여름 과일과 꽃, 풀잎과 야채를 이용해 계절의 '초상'을 구성하였다.

피렌체의 공헌을 강조하기 위해 『미술가 열전』에서 때때로 진실을 왜곡하기도 하였다. 그러나 『미술가 열전』에서 문화적 업적을 너무나 설득력 있게 소개했기 때문에 아직 크게 비판받고 있지는 않다. 바사리가 동시대의 인물들, 특히 자신이 영웅시했던 미켈란젤로를 소개하는 방식에서 양식의 중요성에 대한 당시의 생각을 엿볼 수 있다. 당시에 양식은 창의성과 지적교양, 고상함과 기품이 결합된 결과라고 이해되었다. 또한 예술가들의 일대기가 저술되었다는 바로 그 사실에서 1500년 이후 이탈리아 전역에서 예술가의 지위가 크게 변화하였다는 정황을 짐작할 수 있다. 새로운

지위를 보장하기 위해 미술가들은 모두 함께 미술가 협회에 참여했다. 이 협회는 고전 교육을 장려하려는 목적에서 만들어진 초기의 문학 학술원을 본뜬 단체였다. 그러한 협회들 중 첫 번째로 세워진 것이 피렌체의 아카데미아 델 디제뇨이다. 바사리가 아카데미를 설립하고 브론치노, 첼리니, 암마나티 같은 회원들이 가입되어 있었다. 미술가들은 후원의 중요성에 대해 너무나 잘 알고 있었기 때문에 코지모에게 아카데미의 회장직을 맡아달라고 부탁했던 것이다(1563년).

카를 5세

카를 5세가 신성로마제국의 황제로 선택되었을 때(1519년), 그는 자신이 샤를마뉴 대제 이후로 가장 큰 유럽 제국을 다스리게 되었다는 사실을 깨달았다. 그는 외조부인 스페인 왕 페르난도와 조부인 신성 로마 제국의 황제 막시밀리안 1세, 두 사람 모두의 유일한 후계자였으며 아버지에게서 네덜란드까지 상속받았다. 카를 5세는 투르크 제국을 패퇴하고 통합된 기독교 유럽을 건설하려는 꿈을 가졌으나 정치적, 종교적 분쟁으로 황폐해진 유럽의 현실은 그의 꿈을 좌절시켰다. 콜럼버스가 발견한 항로(1492년)를 따라 제국은 서쪽, 아메리카 대륙을 향해 팽창했다. 그리고 에르난 코

13

13. 티치아노, 페데리코 곤차가
프라도 미술관, 마드리드, 캔버스, 1525년경.
티치아노는 초상화가로서 유럽 전역에서 명성을 얻었고 많은 외국 수장들의 주문을 받았다.

14

14. 티치아노, 카를 5세
프라도 미술관, 마드리드, 캔버스, 1532년.
이 작품은 티치아노가 그린 카를 5세의 여러 초상화 중 하나로, 가장 의례적이지 않은 황제의 이미지이다.

15. 카를 5세의 궁전, 안마당
그라나다, 1527년 착공.
궁전에 사용된 도리스 주식과 이오니아 주식 같은 고전적인 요소는 이탈리아의 전성기 르네상스 건축에서 영감을 받은 것이며 신성로마제국의 황제 카를 5세의 권력과 위신을 드높이도록 신중하게 선택된 것이다.

15

르테스의 멕시코 정복(1521년)과 프란시스코 피사로의 잉카 정복(1534년)은 막대한 부를 안겨주었다. 카를 5세는 문화가 고도로 발달한 페데리코 곤차가의 만토바 궁정을 방문했고, 즉시 티치아노를 자신의 궁정화가로 임명했다(1532년). 티치아노가 그린 페데리코 곤차가의 초상화를 본보기로 첫 번째 초상화가 제작되었다. 카를 5세는 페데리코의 영향으로 높은 지위에 있는 화가를 고용하는 것만으로도 명성을 높일 수 있다는 사실을 깨달았다. 그것으로 후원자는 화가의 재능을 알아볼 능력뿐만 아니라 그 비범한 재능을 살 수 있을 만큼의 부를 소유하고 있다는 사실을 증명

할 수 있었기 때문이다. 카를 5세는 이미 그라나다에 있는 궁전에 이탈리아의 미술과 건축 양식을 반영한 바 있었다. 그는 이곳에 스페인에서는 전혀 새로운 양식인 고전적인 건축 언어를 도입했고, 그 결과 이 궁전은 카를 5세의 막대한 권력을 나타내는 걸출한 상징물이 되었다. 종교 문제를 해결하려는 갖은 시도로 지쳐버린 카를 5세는 결국 동생인 페르디난트 1세와 아들인 펠리페에게 제국을 분할하고 1556년 왕위를 양위했다. 페르디난트 1세는 카를의 뒤를 이어 신성로마제국의 황제가 되었고 펠리페는 스페인과 네덜란드를 상속받았다.

펠리페 2세

반종교개혁을 열렬히 지지했던 펠리페 2세(1556~1598년 통치)는 '참된 신앙'을 열정적으로 수호했다. 그는 자신의 제국이 가톨릭으로 남아있기를 바랐다. 그러나 펠리페 2세의 강압적인 반 신교 정책이 원인이 되어 네덜란드에서는 폭동이 일어났다. 펠리페는 국민에게 가톨릭교를 강요했던 영국의 메리 여왕과 결혼했으며 투르크와의 레판토 해전에서 중요한 첫 번째 기독교 군대의 승리를 이끌어내었다(1571년). 그러나 메리 여왕의 후계자, 엘리자베스 1세의 신교도 정권에 맞서 성전(聖戰)을 하려는 시도(1588년)는 실패로 돌아갔

16. 후안 바티스타 데 톨레도와 후안 데 헤레라, 에스코리알
1563~1584년.
후안 바티스타 데 톨레도(1567년 사망)가 시작하고 후안 데 헤레라(1530년경~1597년)가 완성한 이 수도원–왕궁 복합 건물군은 성 로렌초에게 헌당(獻堂)되었다. 이 건축물의 검소하고 엄격한 이미지는 권력에 대한 펠리페 2세의 태도를 시각적으로 나타낸 결과이다. 그는 심지어 방문객들도 검은 옷을 입어야 한다고 주장하였다.

17. 엘 그레코, 그리스도의 이름을 찬양함(펠리페 2세의 꿈)
에스코리알, 마드리드, 캔버스, 1579년.
펠리페 2세의 신앙심을 시각적으로 표현한 이 그림은 크레타 출신의 화가 엘 그레코(1541~1614년)가 스페인으로 이주(1575년)한 직후에 제작한 것이다. 엘 그레코는 스페인에서 신중하고 몽상적인 양식을 발전시켰다.

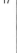

다. 펠리페 왕의 미술 후원은 마드리드 근처에 있는 에스코리알의 건축과 장식에 집중되어 있었다. 이 궁전은 그의 권력과 부를 나타내는 최고의 상징물이었다. 에스코리알은 단순한 왕궁이 아니었다. 에스코리알은 펠리페가 개인적으로 모은 성유물로 가득한 교회를 중심으로 왕의 개인 숙소와 수도원, 영묘와 도서관, 그리고 행정 관청이 한데 모인 복합단지였다. 인문주의자이자 수학자인 후안 바티스타 데 톨레도가 설계하고 후안 데 헤레라가 완성한 이 건축물은 고전적인 건축적 특징으로 금욕적인 이미지가 되었다. 그리고 이러한 이미지는 종교적 정치적 전통의 수호자라

베네치아 화가 티치아노(1490년경~1576년)의 작품 중 가장 유명한 것은 포에지라고 명명했던 신화 그림일 것이다. 티치아노는 그리스와 로마 신화에서 이야기를 발췌하고 회화 이미지로 '변환'해 포에지 작품을 만들었다. 고향 베네치아에서는 그다지 인기를 얻지 못했으나 두 사람의 부유한 소장가, 페라라의 공작인 알폰소 데스테(1505~1534년 통치)와 스페인 왕 펠리페 2세(1556~1598년 통

티치아노의 포에지 (시적 정취)

치)의 격찬을 받았다. 펠리페 2세는 〈다나에〉(1553~1554년)를 본 후, 바로 티치아노에게 오비디우스의 「변신 이야기」를 모두 담은 연작을 주문했다고 한다. 〈다나에〉는 현재 마드리드의 프라도 미술관에 소장되어 있다. 신화에 따르면, 다나에는 쥬피터가 사랑한 여인 중 한 사람이었다. 쥬피터는 금 비로 변

신해 그녀를 찾았고, 그 후 페르세우스가 태어났다. 티치아노가 그린 나체의 다나에는 무심하게 침대 시트를 잡아당기고 있다. 이 작품에는 이야기의 정수를 포착하여 묘사하는 뛰어난 기량뿐만 아니라 인물 형태와 살결, 벨벳의 질감을 표현하는 티치아노의 솜씨가 잘 드러나 있다. 창의력이 풍부하고 조화로우며 시적인 티치아노의 색채 사용은 후대 작가들에게 커다란 영감을 주었다.

18. 티치아노, **다나에와 금 비**
프라도 미술관, 마드리드, 캔버스, 1553년.

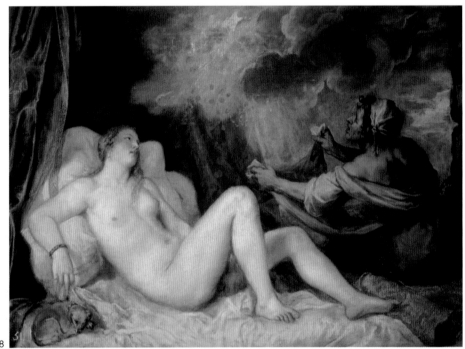

18

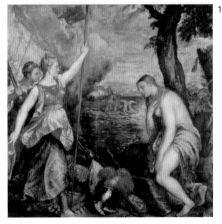

19

19. 티치아노, **종교를 도우러 오는 스페인**
프라도 미술관, 마드리드, 캔버스, 1571년.
고전적인 인물을 이용해 상징적인 의미를 전달하는 이러한 방식은 이탈리아에서 확립되었다. 이 특정한 이미지는 펠리페 2세의 통치 아래 기독교 군대가 투르크를 상대로 레판토 해전(1571년)에서 거둔 승리를 시각적으로 표현한 것이다.

는 펠리페 2세의 역할이 반영되어 생겨난 결과였다. 궁전의 내부 장식은 그의 문학적, 지적인 관심사를 드러낸다. 펠리페 2세는 이탈리아를 방문한 적이 없었지만 이탈리아 화가들을 굉장히 좋아했다. 이러한 사실에서 유럽의 궁정에서 이탈리아 미술이 높이 평가되었음을 알 수 있다. 펠리페 2세의 대리인이 에스코리알의 실내 장식에 적합한 화가를 찾아 이탈리아를 돌아다녔다. 궁전에는 그가 수집한 거장들의 작품, 특히 네덜란드 화가인 히에로니무스 보쉬의 작품(제30장 참고)이 걸려 있었다. 펠리페의 소장품 중 몇 작품은 상속받은 것이고 몇 작품은 구입한 것이며 그리고

그 외의 작품들은 몰수한 것이었다. 그는 동시대 미술가들의 중요한 후원자이기도 했다. 그의 후원을 받은 작가들 중 가장 중요한 사람은 카를 5세의 사망 이후에도 계속해서 스페인 궁정에서 일했던 티치아노이다. 티치아노는 많은 초상화와 오비디우스의 『변신 이야기』에 기초한 신화적인 **포에지**, 레판토에서 거둔 가톨릭의 승리를 상징하는 그림, 그리고 에스코리알의 교회 대제단화로 제작된 〈성 로렌초의 순교〉와 같은 종교화를 남겼다. 펠리페 2세가 선택한 순교 장면과 티치아노의 감정적인 해석은 반종교개혁으로 생겨난 새로운 주제와 양식이 반영되어 나타난 결과이다.

영국과 종교

종교적인 문제는 영국 군주의 후원에 큰 영향을 미쳤다. 헨리 8세(1509~1547년 통치)는 루터의 사상을 맹렬하게 공격하는 소논문을 저술했고 교황으로부터 '신앙의 수호자'라는 칭호를 받기도 했다. 그러나 교황이 아라곤의 캐서린과의 이혼을 허가해주지 않자, 교황의 권위를 부인하고 자신이 영국 교회의 최고 수장이라고 공표하였다. 이러한 행동으로 헨리 8세는 재혼하고 후계자를 낳을 수 있을 뿐만 아니라 가톨릭교회의 재산을 압류할 수 있었다. 헨리 8세는 수도원을 해산(1536~1539년)시켜 궁전을 수리하고 화려한 넌서치 궁(현재는 소

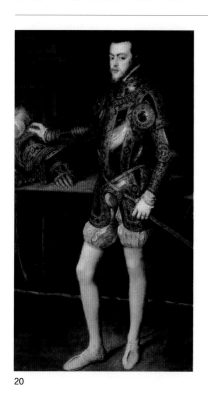

20

20. 티치아노, **갑옷을 입은 펠리페 2세**
프라도 미술관, 마드리드, 캔버스, 1551년.
모델의 태도는 군사적이지 않지만 티치아노가 금속에 반사되는 빛의 효과에 기울인 관심으로 인해 그림은 위풍당당한 느낌을 준다.

21. 티치아노, **십자가에 매달린 그리스도**
에스코리알, 마드리드, 캔버스, 1574년 이전.
펠리페 2세가 구입하여 자신의 개인 예배당에 장식한 이 작품에서 티치아노는 십자가에 매달린 그리스도를 끔찍한 모습으로 묘사하여 그리스도가 느끼는 육체적 고통을 강조했다.

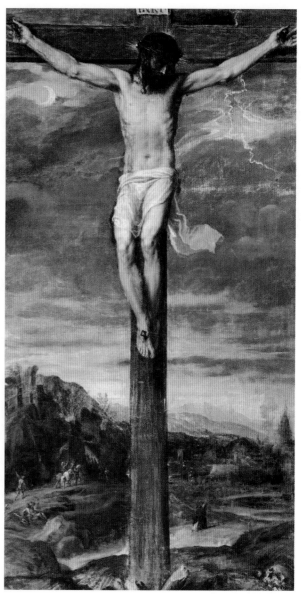

21

실됨)을 비롯한 8개의 새 왕궁을 건설하기에 충분한 자금을 손에 넣었다. 울지 추기경은 햄프턴 코트의 건설을 지시했고, 이후 이 궁전을 헨리에게 바쳐 호감을 사려 했다. 그러나 울지는 원하던 결과를 얻지 못했으며, 왕은 궁전을 돌려주지 않고 오히려 확장했다. 프랑수와 1세처럼 헨리 8세도 전통적인 구조물에 고전적이고 이탈리아적인 세부 요소를 장식 판으로 덧붙인 건축물을 주문했다. 헨리 8세의 뒤를 이어 아들인 에드워드 4세(1547~1553년 통치)와 두 딸, 메리 여왕(1553~1558년 통치), 엘리자베스 1세(1558 ~1603년 통치)가 왕위에 올랐다. 영국은 에드워드 왕의 치세 하에서 신교가 되었으나 메리 여왕이 왕위에 오르자 가톨릭으로 돌아갔다. 다음의 엘리자베스 여왕은 신교를 회복시켰으나 구교도들이 자신을 죽이려 했다는 사실이 밝혀질 때까지 종교적인 관용 정책을 추구했다. 영국의 국사에 유럽 국가들이 간섭하는 것을 철저히 거부한 엘리자베스 여왕은 유럽적인 이미지를 자신의 궁정에 전혀 들여놓지 않았다. 그녀가 어떠한 건축물도 후원하지 않았다는 사실도 주목할 만하다. 엘리자베스 1세는 자신이 만든 새로운 국경일, 특히 즉위 기념일을 마상 시합과 가면극으로 경축하는 것을 더 좋아했다. 엘리자베스 여왕의 공식 초상화는 다른 유럽 군주들을 그린 초상화와 완전히 다르다. 작품의 분위기는 딱딱하고, 인물 표현은 양식화되어 있으며 상세하게 묘사된 의상과 장신구 중에는 왕의 권력과 위신을 나타내는 상징물과 문장이 포함되어 있다. 엘리자베스 여왕은 건축 계획을 후원하지 않았어도 조신들은 대규모 건축물을 주문했다. 이들은 대체로 중류층 출신으로 영국 귀족 계층의 전통적인 권력을 약화시키고자 했던 엘리자베스 여왕의 중용으로 궁정에서 지위를 얻을 수 있었다. 이러한 새로운 계층 출신 고위 관직자들은 구 귀족들의 저택에 뒤지지 않는 호사스러운 저택을 건축해 자신들이 손에 넣은 부와 명성을 과시하고자 했다.

22

24

24. 버흘리 하우스
노선츠, 1575년 이후.
엘리자베스 여왕 치세의 벼락부자 행정가들은 여왕의 국무대신인 윌리엄 세실이 주문한 이 저택처럼 거대한 건축물을 주문하여 자신들의 부와 명성을 표현하려 했다.

23

22. 햄프턴 코트, 바깥뜰
1531~1536년.
장식적이고 요새화된 이 건축물에는 유럽의 다른 지역에서 발달하고 있던 고전에 대한 관심과 관계되는 요소가 유일하게 딱 하나 있었다. 출입구에 붙어 있는 로마 황제들의 초상 원판 한 쌍이 바로 그것이다.

23. 조지 가우어(추정), 엘리자베스 1세, 아르마다 초상화
워번 애비, 베드퍼드, 패널, 1588년경.
엘리자베스 여왕의 다른 많은 공식 초상화와 마찬가지로 이 작품도 대단히 양식화된 얼굴 생김새와 의상과 장신구의 면밀한 세부 묘사의 현저한 대조가 특징적이다. 이탈리아나 프랑스 양식과 뚜렷하게 다른 이 초상화는 그녀의 완고한 반 유럽 정책을 강조하였다.

7세기 아라비아에서 시작된 이슬람 세계는 1200년에 그 세력을 대폭 확장하였다. 이슬람교도 대다수는 이제 아라비아 출신이 아니었고, 지역적인 차이는 뿌리 깊은 종교적, 정치적 분열로 나타났다. 이슬람의 종교 지도자인 12명의 이맘 숭배를 강조하는 시아파의 세력이 증가하자 바그다드에 있는 칼리프가 마호메트의 초기 추종자들을 영적으로 계승한다고 믿는 수니파가 이에 맞섰다. 지방의 통치자들은 칼리프로부터의 독립을 주장했고 구(舊) 아라비아 제국은 붕괴하고 말았다. 1055년 칼리프는 모든 수니파교도들에 대한 종교적인 지배권은 유지하였으나 이란에 정착한

투르크와 몽골, 그리고 이슬람

이슬람 궁정의 예술

아시아계 투르크족인 셀주크인들에게 정치적인 패권을 양도할 수밖에 없었다. 따라서 이슬람 문화라는 배경 속에서, 각 민족의 문화가 출현하기 시작했다. 이란의 부유하고 교양이 높은 궁정은 천문학자이자 시인이었던 오마르 하이얌과 같은 과학과 문학의 인재들을 원조했다. 이란이 새롭게 권력을 얻자 페르시아어가 문학 언어로 발달했다. 그 대표적인 예로 이란 영웅들에 대한 서사시인 피르다우시의 『샤나마』를 들 수 있다. 페르시아의 문화는 셀주크 제국 전역에 영향을 미쳤다. 세속적인 문화가 발달하자 이슬람 세계에는 새로운 건축 유형, 즉 영묘를 비롯한 개인의 정

치권력을 기념하는 건축물이 나타났다. 수니파의 정설을 가르치는 학교, 즉 마드라사가 생겨났다는 사실에서 종교적 불화가 있었음을 알 수 있다. 마드라사는 곧 셀주크 모스크 복합 건물군의 필수적인 구성 요소가 되었다. 셀주크 제국은 근동 지방의 십자군 원정(제16장 참고)으로 세력이 약화되었고 몽골 군대의 침략과 바그다드 점령(1258년)으로 결정적인 타격을 입었다.

몽골족

칭기즈 칸(1167년경~1227년)의 지휘 하에서 이루어진 중앙아시아 몽골족의 이동은 인상적이었다. 몽골족은 중국을 정복하고 원 나라(제14장 참고)를 세워 통치한 후, 러시아와 유럽으로 이동했으며 이후 이슬람 세계까지 나아갔다. 맘루크 왕조와의 전투(1260년)에서 패한 몽골 군대는 이란으로 후퇴하여 그곳에 일한국(1256~1370년)을 세웠다. 서구 문명은 일반적으로 몽골족이 파괴적인 야만인이라 서술하였으나 이는 사실과 다르다. 몽골족에게는 원래 기념 건축물의 전통이 없었으나, 그들은 선전 도구로서의 그 가치를 인지하였고 중국과 이란에서 그 고장에 고유한 문화 전통을 재빠르게 받아들였다. 일한국은 이슬람으로 개종(1295년)한 후 적극적으로 건축물의 건설을 후원했고 자신들의 새로운 권력을 반영시켜 대규모의 모스크와 마드라사, 무덤을 세웠다. 그리고 중국과의 교류를 통해 연꽃이나 용 무늬, 새 문양과 같은 새로운 모티브를 접하고 이슬람 장식에 사용하기 시작했다.

맘루크 미술과 건축

맘루크 왕조는 프랑스 왕 루이 11세가 이끄는 기독교 군대의 이집트 침공을 막고(1250년), 몽골 군대를 패배(1260년)시킨 후 이집트와 시리아를 장악했다. 맘루크는 노예의 신분이었으나 군 복무를 마치고 해방된 군인들로, 제국을 통치할 때도 자신들의 태생에 충실하

1. 양탄자
폴리 페조리 박물관, 밀라노, 16세기.
국영 공장에서 직조된 이 페르시아 양탄자의 정교한 무늬는 종교 건축물이나 세속 건축물의 장식에 중요한 요소였다.

2. 주바이다의 무덤
바그다드, 1152년경.
셀주크의 영향을 받아 사각형 건물에 돔이 얹혀 있던 형태에서 더 정교한 형태로 영묘의 구조가 발전하였다.

3. 술탄 하산의 모스크
카이로, 1356년 착공.
맘루크 왕국은 이집트 파티마 왕조의 전통이라는 요소와 동방에서 온 셀주크의 영향이라는 요소를 혼합하여 독특한 건축양식을 발전시켰다.

4. 미나렛, 수크 알 가즈
바그다드, 12세기.
장식적으로 벽돌을 쌓는 전통이 셀주크의 영향을 받은 이란에서 제국 전역으로 퍼져 나갔다.

여 세습에 의한 계승을 거부하고 특별히 양성된 노예 엘리트들만이 고위 무관과 문관이 될 수 있도록 제한하였다. 이 놀라운 체제는 오스만 군대가 맘루크 왕국을 정복(1517년)할 때까지 지속되었다. 맘루크의 부는 무역에 기초했다. 은으로 적은 서예 글씨와 에나멜 유리로 상감한 사치스러운 금속제품을 통해 그들이 축적한 부의 정도를 엿볼 수 있다. 문화적 보수주의로 유명했던 맘루크 왕국은 셀주크가 확립한 전통을 계승했다. 통치자들은 많은 모스크와 마드라사, 무덤을 건설했다. 맘루크는 화기(火器)를 사용하지 않았는데 이것이 오스만 제국의 우월한 전력에 맞서 싸웠다가

몰락하게 된 주요 원인이었다.

오스만 제국의 성장

몽골군이 이란으로 퇴각하자 아나톨리아는 공백 상태가 되었다. 비잔틴 제국의 세력은 너무 쇠약하여 이 영토 확장의 기회를 잡을 수 없었고 결국 다양한 투르크 부족들이 이 지역에 거주하게 되었다. 14세기에 이르자 오스만 투르크가 선두 세력으로 등장해 비잔틴 제국과 맘루크 제국 모두를 정복하고 동유럽으로 이동해 나아갔다. 오스만 투르크는 콘스탄티노플(1453년에 함락)을 수도로 삼고 이스탄불이라 명명함으로써 자신들이 비잔티움을

정복했고 동 지중해의 패권을 장악하였다는 사실을 강조했다.

고도로 중앙 집중화된 오스만 제국에서는 제국 궁정이 미술과 건축의 기준을 세웠다. 콘스탄티노플을 정복하기 이전의 오스만 건축은 일반적으로 셀주크의 건축물을 본뜬 것이었다. 이 새로운 이슬람 정권의 위신은 이제 오래된 기독교 건물을 차용한 건축물로 표현되었다. 그들은 기독교의 형상을 이슬람의 장식으로 대체하고 미나렛을 덧붙이는 단순한 편법을 이용해 유스티니아누스 황제의 하기아 소피아(532년, 제9장 참고)를 모스크로 바꾸었다.

5

6

5. 모스크 램프
빅토리아 & 앨버트 박물관, 런던, 유리에 에나멜, 1356~1363년.
맘루크의 술탄, 바이바르스 2세를 위해 제작된 이 램프에는 헌정의 말뿐만 아니라 코란의 글귀가 정교하게 서예 글씨로 적혀 있다는 점이 특징이다.

6. 베오그라드를 포위하고 있는 술레이만(1543년)
톱카프 박물관, 이스탄불, TKS. H. 1517, 알리 아미라 비아 시르바니가 제작한 술레이만의 이름이라는 필사본의 일부, 1558년.
작가는 세부묘사에 세심한 주의를 기울이고 풍부한 색채를 사용하여 술레이만의 기독교 유럽 침공을 기록했다.

술레이만 대

오스만 제국의 영토는 술레이만 황제(1520~1566년 통치)의 지배하에서 거의 두 배로 확장되었다. 그는 유럽의 정치적 종교적 분열을 이용하였다. 술레이만은 중요한 예술 후원자였으며 이스탄불에 있는 궁정은 동시대 유럽 궁정보다 훨씬 정교하고 규모가 컸으며 장려하였다. 유럽 대사들은 그의 궁정에서 보았던 부와 권력의 이미지에 대단한 감명을 받았다. 술레이만의 주요한 건축 사업은 군대에서 훌륭한 군사적 업적을 이루어낸 후에 궁정 건축가로 임명(1539년)된 시난의 설계로 진행되었다. 술레이만의 권력을 드러내는 탁월한 이미지인 술레이마니에 모스크(1550~1557년)는 구 기독교 제국을 상징하는 건축물인 하기아 소피아를 직접적으로 모방한 것으로, 제국 전역의 도시에 이 모스크를 본보기로 한 많은 건물이 세워졌다. 이슬람의 통치자라는 신분에 걸맞게, 술레이만의 모스크는 학교, 교육과 치료를 목적으로 하는 병원, 그리고 무료 급식 시설이 있는 대규모 복합 건물군의 일부였다. 정복 전쟁은 무역과 사치품에 대한 기호를 자극했고, 술레이만은 방대한 양의 르네상스 조상과 필사본, 시계를 모아들였다. 공장에서는 황제의 후원 하에 좋은 견직물과 문직(紋織), 도자기를 생산했다. 모스크와 궁정의 실내 장식에 타일이 사용되었고, 이는 이즈닉의 타일 생산을 활발하게 만들었다. 술레이만의 치세 하에서 푸른색과 흰색 도자기를 좋아했던 경향이 바뀌어 다채로운 도자기를 선호하게 되었다. 이것은 점점 더 사치스러워졌던 궁정의 분위기를 반영한 결과이다. 오스만 제국은 17세기에 쇠락하기 시작하여 제1차 세계 대전 직후까지 간신히 명맥을 유지하다 결국 공식적으로 멸망하였다.

타메를란과 티무르 제국

동방에서, 몽골족의 일한국은 타메를란이 이끄는 다른 투르크 부족에게 정복당했다. 타메

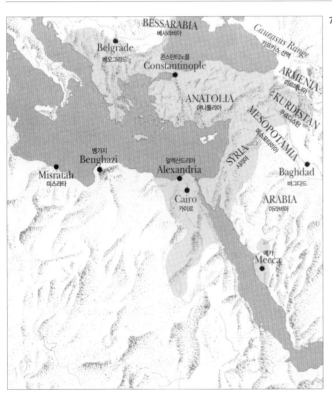

7. 오스만 제국 지도

8. 시난, 술탄 셀림 2세의 모스크
에디르네, 1570~1574년.
술레이만의 아들이자 후계자인 셀림 2세를 위한 이 모스크는 그의 아버지가 이스탄불에 세운 모스크를 모범으로 건설되었다.

9. 필통
톱카프 박물관, 이스탄불, 16세기.
이 필통이 도자기로 만들어지고 금, 루비와 그 밖의 다양한 보석들로 장식되었다는 사실에서 오스만 궁정의 막대한 부를 짐작할 수 있다.

10. 아스트롤라베(고대의 천체 관측의)
빅토리아 & 앨버트 박물관, 런던, 황동, 1666년.
정교하게 장식된 이 과학 장비들은 행성의 움직임을 파악하고 정확한 기도 시간을 정하기 위해 개발되었다.

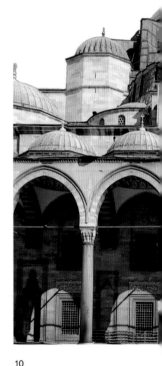

8

9

10

를란은 중앙아시아에 티무르 제국을 세웠다. 그의 군사 원정(1370~1405년)에 뒤이어 새로운 정권을 강화하려는 방대한 건축 계획이 시행되었다. 타메를란은 수도인 사마르칸트에 모든 노력을 집중했다. 그의 후계자들은 대규모로 많은 모스크와 왕궁, 무덤을 꾸몄다. 이 새로운 지배자도 역시 타일 장식을 조금씩 늘리는 방식으로 자신의 부와 권력을 드러내었는데, 현재 이 벽돌 구조물은 타일로 완전히 덮여 있다. 다른 이슬람 문화의 경우와 마찬가지로 티무르 통치자들을 위한 장식 미술도 풍부한 부를 과시하려는 욕구에 응해 만들어진 것이다. 금과 은실로 직물을 짜고 도자기

타메를란의 사후 헤라트가 티무르 제국의 수도가 되었다. 그의 아들이자 후계자인 샤 로흐(1405~1447년 통치)는 헤라트로 궁정을 옮기고 궁전에 부속 세밀화 제작소를 설립했다.

독특한 헤라트 양식의 채식화가 15세기 후반에 등장했는데 특히 헤라트의 비흐자드가 제작한 작품들이 이 양식을 만들어냈다. 공간의 회화적 표현에 대한 관심을 발전시킨 비흐자드는 공간을 수평으로 분

할하여 일련의 평면들을 만들어냈다. 이 평면들은 높은 층으로 올라갈수록 후퇴하는 듯이 보이도록 묘사되었다. 그는 인물과 건축물, 특히 풍경을 이용하여 공간의 진행을 강조했다.

인물의 얼굴 생김새는 양식화되어 있으나 다양한 자세를 취하고 있으며 세밀하게 세부가 묘사된 옷을 걸치고 있었다.

풍부한 색조로 그려진 건축물과 나무, 꽃과 새는 그림의 사실감을 강조했다. 샤 이스마일의 헤라트 점령 이후, 이 도시의 화가들은 강제로 사파비 왕국의 수도인 타브리즈로 옮겨졌다.

비흐자드는 새로운 세밀화 작업장의 장이 되었고 정교하고 상세하며 화려한 헤라트 양식은 새 왕조의 위신을 나타내는 이미지를 만들어냈다.

12. 티무르의 영묘(구르 에미르)
사마르칸트, 1403~1405년.
도자기 타일로 장식된 거대한 벽돌 건축물은 티무르 제국의 세력과 위신을 강화하는 역할을 하였다.

13. 채식화
톱카프 박물관, 이스탄불, 앨범 2160, 15세기 후반 혹은 16세기 초반.

11

11. 시난, 술레마니에 모스크
이스탄불, 1550~1557년.
술레이만의 궁정 건축가였던 시난(1489~1578/1588년)은 유스티니아누스 황제의 하기아 소피아 같은 기독교 건축물에 기초한 새로운 형태의 이슬람 모스크를 만들어냈다.

14. 블루 모스크
타브리즈, 1465년 착공.
중앙아시아의 벽돌 건축 기술을 받아들인 티무르의 건축가들은 첨두형 아치와 스퀸치, 삼각 궁륭을 이용해 기념비적인 규모의 건축물을 만들어냈다.

공장에서는 중국의 전통 청화백자를 재현해 내려고 시도했다. 종교 건축물이나 서적에서 금지된 조형 미술은 세속적인 환경에서 번성했다. 헤라트의 비흐자드 같은 이 시기의 세밀화 채식사들은 통치자들의 공적을 고도로 세밀한 그림으로 기록하고 묘사하는 페르시아의 전통을 계승했다. 이런 그림에는 호사스러운 것을 좋아하는 티무르 궁정의 분위기가 반영되었다.

이란의 사파비 왕조
샤 이스마일 사파비의 정복 전쟁으로 사파비 왕조가 이란을 통치하게 되었다(1502~1730 년). 오스만 제국이 동쪽으로 확장하는 것을 막은 이 시아파 제국은 민족주의의 부활을 나타내는 이미지를 조장했다. 옛날 페르시아 시인들의 작품을 대량으로 복사해 현대의 종교 문학과 세속 문학 작품의 발달을 자극하였다. 타브리즈의 왕실 도서관에서는 세밀화가들을 고용해 이러한 문서에 사치스러운 삽화를 그리도록 했다. 국영 공장에서는 전통적인 페르시아 양탄자를 대규모로 생산했다. 왕궁의 실내 장식에 필수적인 요소이던 주전자와 물병은 중국의 청화백자를 모방하여 제작되었다.

샤 압바스 1세(1587~1629년 통치) 치하에서 재편된 국가는 마이단이라는 거대한 광장을 중심으로 하는 새로운 수도, 이스파한의 건설로 한층 더 강화되었다. 이 광장은 왕궁을 비롯한 몇몇 건물로 둘러싸여 있었으나 광장의 중추는 엄청난 규모의 마스지드-이-샤 모스크였다. 모스크의 정교하고 넓은 타일 장식으로도 이 모스크의 중요성을 짐작할 수 있다.

인도의 무굴 통치자들
아라비아의 상인들은 오래전부터 인도에서 얻을 수 있는 부에 대해 알고 있었다. 이슬람은 인도를 지속적으로 침공하여 결국 13세기에 인도 북부 지방에 이슬람 왕국을 세웠다.

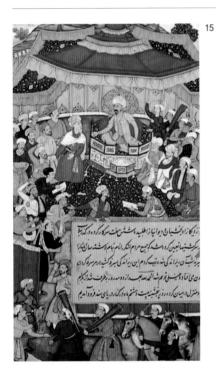

15

15. 『바부르나마』의 한 페이지
뉴델리 국립 미술관, 16세기 후반.
바부르와 악바르는 페르시아의 세밀화 채식사들을 무굴 제국으로 데리고 왔고, 그 결과 지역의 힌두 미술가들은 새로운 양식의 영향을 받았다.

16. 마이단-이-샤
이스파한, 1600년경 착공.
사파비 왕조의 황제인 샤 압바스의 권력을 나타내는 상징물로 계획된 이 거대한 광장의 크기는 8,100제곱미터가 넘는다.

17. 알리 카푸 궁전
이스파한, 1598년경.
마이단-이-샤 복합 건물군의 일부로 계획된 이 왕의 별궁은 거대한 광장에 우뚝 솟은 두 개의 모스크 중 작은 모스크의 반대편에 자리 잡고 있다.

18. 파테푸르 시크리, 출입구
1571년 착공.
이스파한과 같은 이슬람 도시의 장대한 전망과 엄격한 체계가 전혀 없이, 산만하게 구획된 악바르의 파테푸르 시크리는 행정에 대한 그의 실용주의적인 태도가 반영된 결과이다. 그러나 이 건축 계획은 지나치게 거창했다. 거주자들은 도시로 물을 날라야 했고, 결국 그의 사후에 이 계획은 폐기되었다.

19. 인도 무굴 제국의 지도
a) 바부르 황제 치하(1526~1530년 통치)
b) 악바르 황제의 영토 확장 (1556~1605년 통치)

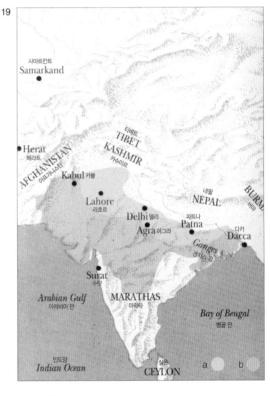

19

16

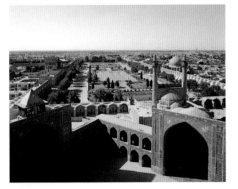

17

18

이슬람의 지도자들은 자신들의 문화를 강요하여 지역의 전통과는 공통점이 거의 없는 이슬람 국가의 양식으로 모스크와 궁전과 무덤을 건설하게 했다. 바부르(1526~1530년 통치)의 무굴 제국 건설과 그의 손자인 악바르(1556~1605년 통치)의 세력 확장으로 인도-이슬람 문화의 발전은 새로운 국면을 맞게 되었다. 바부르와 악바르는 사치스럽고 세련된 페르시아 궁정의 문화를 인도로 들여왔다. 그러나 악바르는 힌두교도인 국민들에게 이슬람의 문화를 전혀 강요하지 않고 오히려 그들의 전통에 유별난 관심을 보였다. 가장 가까운 친구 중 한 사람이 힌두 음악가일 정도였다.

악바르는 인도 문학 작품을 그린 세밀화를 주문했고 힌두 미술가들이 페르시아의 거장들에게서 가르침을 받는 미술 학교를 설립했다. 새 수도인 파테푸르 시크리에 있는 건축물들의 첨두형 아치와 돔은 뚜렷하게 페르시아적인 요소였다. 그러나 중요한 건축물들은 타일로 장식되는 대신 지역에서 나는 사암과 대리석 상감으로 꾸며졌다. 악바르의 후계자들도 이러한 포용력 있는 방식을 계승했다. 그의 아들인 자항기르(1605~1627년 통치)의 초상화는 모델의 이슬람 신앙을 강조하고 있으나 푸티(아기 천사)와 같은 명확하게 유럽적인 요소와 심지어 영국의 제임스 1세의 초상까지도 그려져 있다. 자항기르는 유럽과의 무역이 가지는 가치를 인지하고 영국의 동인도 회사와 협정을 체결했다(1618년). 그의 아들인 샤 자한(1628~1658년 통치)은 타지마할을 건설했다. 샤 자한은 애비(愛妃)인 뭄타즈 마할의 영묘인 이 기념 건축물을 잡석으로 건축한 후 대리석으로 표면을 완전히 덮고, 다양한 장식적인 세부와 명문을 아로새겼다.

건축물의 규모와 장인의 솜씨, 건축 자재라는 세 요소가 합쳐져 무굴 통치를 나타내는 가장 영속적인 이미지 중 하나가 탄생했다.

20

21

20. 비유적인 왕좌에 앉아 있는 자항기르
스미스소니언 협회, 프리어 갤러리, 워싱턴 D.C., 종이, 1625년경.
자항기르는 태양과 초승달이 혼재해있는 것 같은 형태의 후광을 뒤로하고 모래시계 위에 앉아 이슬람의 율법학자인 물라에게 책 한 권을 건네주고 있다. 아래쪽에 그려져 있는 푸티는 "왕이시여, 1000년의 수명을 누리시길 빕니다."라는 말을 하고 있다.

22

21과 22. 타지마할
아그라, 1653년 완성.
기품 있고, 사치스러운 이 영묘의 다각형 설계와 돔은 이전의 이슬람 전통에서 유래한 것이다. 순백색의 대리석에 검은 돌로 코란의 명문이 상감되어 있을 뿐만 아니라 장식적인 문양도 아로새겨져 있다.

17세기

바로크 시대라고 불리는 17세기 유럽의 미술은 다양한 경향이 특징적이다. 바로크 양식은 심지어 신세계의 스페인 식민지까지 퍼져 나갔다.

17세기 여명기, 이탈리아에서 중요했던 인물로 카라치와 에밀리아 출신의 귀도 레니, 그리고 롬바르디아에서 그림 수업을 받고 로마로 이주한 카라바조를 들 수 있다. 고통받은 영혼, 카라바조는 중남부 이탈리아의 여러 도시를 옮겨 다녔으며 빛의 효과를 다소나마 이해하고 있던 외국의 화가들(이들은 오늘날에 '카라바조 화파'라는 이름으로 분류된다)에게까지 영향을 미치는 새로운 경향의 주창자가 되었다.

로마 바로크 시대 건축과 조각 분야의 주요 인물은 마데르노와 보로미니, 그리고 베르니니이다. 베르니니는 부유한 개인 고객들뿐만 아니라 교황 우르바노 8세와 인노첸시오 10세, 알렉산데르 7세를 위해 일했다. 반종교 개혁의 결과 생겨난 새로운 교단도 바로크 미술의 발달에 중요한 역할을 했다. 풍경을 이해하는 다양한 방식(푸생의 양식과 같은 고전적인 방식이나 날씨와 빛에 민감한 루벤스의 방식)이 네덜란드와 스페인, 프랑스, 이탈리아, 그리고 독일을 비롯한 유럽 전역에서 생겨나자 새로운 양식의 초상화도 발달했다.

위대한 화가들은 이전보다 더 빈번하게 여행을 했고 다양한 유럽 궁정에서 일했다. 이 시기의 예술 작품은 영국의 스튜어트 왕조, 프랑스의 루이 14세와 같은 사치스러운 귀족 집단뿐만 아니라 부유한 중산 계층을 위해서도 만들어졌다는 특징이 있다.

	1520	1550	1580	1600	1610	1620	1630	1640	1650	1660	1670	1680	1690	1700	1710

유럽

1556~1598 | 펠리페 2세, 스페인의 왕
1566~1567 | 신교도들이 안트베르펜에서 '성상을 파괴함'
1568~1648 | 80년 전쟁(네덜란드 독립 전쟁)
1580~1666 | 프란스 할스
1598~1621 | 펠리페 3세, 스페인의 왕
1598~1664 | 프란시스코 데 수르발란
1602 | 네덜란드 동인도 회사, 네덜란드
1603~1625 | 스튜어트 왕가의 제임스 1세
1606~1669 | 렘브란트
1609 | 루벤스 합스부르크의 알베르트를 위해 일하다
1619~1622 | 존스 : 연회관, 런던
1621~1665 | 펠리페 4세, 스페인의 왕

1625~1649 | 찰스 1세, 영국의 왕
1638 | 루벤스 : 전쟁의 결과
1642 | 렘브란트 : 야경(夜警)
1648 | 헤이그 조약(베스트팔렌 평화조약)
1649 | 찰스 1세가 참수됨, 크롬웰의 독재 정권
1656 | 벨라스케스 : 라스 메니나스(시녀들)
1660~1685 | 찰스 2세, 영국의 왕
1665~1700 | 카를로스 2세, 스페인의 왕
1666 | 베르메르 : 연애편지
1668~1711 | 런던의 생폴 대성당이 개축됨
1685~1688 | 제임스 2세, 영국의 왕
1690~1696 | 햄프턴 코트, 영국

1694 | 왕립 해군 병원, 그리니치

1623 | 벨라스케스 스페인 궁정의 화가로 임명됨

파리

1562~1598 | 구교도와 신교도의 전쟁
1589~1610 | 앙리 4세, 프랑스의 왕
1594 | 앙리 4세 가톨릭교로 개종함
1598 | 낭트칙령
1610~1643 | 루이 13세, 프랑스의 왕
1624~1642 | 리슐리외

1635 | 소르본에서 건설 작업이 시작됨
1642~1661 | 마자린
1593~1652 | 라 투르
1642 | 푸생 영원히 파리를 떠남
1662 | 고블랭에 공장이 세워짐
1669 | 베르사유의 루이 14세
1670 | 망사르와 브뤼앙 : 앵발리드

로마

1571~1610 | 카라바조
안니발레 카라치 : 팔라초 1597~1604
파르네세의 프레스코화
루벤스, 이탈리아를 방문함 | 1600~1608
교황 바오로 5세 | 1605~1621
마데르노 : 성 베드로 성당의 외관 | 1607~1612
구에르치노 : 카시노 루도비시의 프레스코화 | 1621

1626 | **새 성 베드로 성당이 봉헌됨**
1629~1631 | 벨라스케스, 이탈리아 여행을 함
1629~1632 | 마데르노와 베르니니 : 팔라초 바르베리니
1630~1682 | 클로드 로랭 로마 체류
1633~1639 | 피에트로 다 코르토나 : 팔라초 바르베리니의 프레스코화
1637~1643 | 보로미니 : 산 필리포 네리의 기도실
1649~1651 | 벨라스케스, 이탈리아 여행을 함
교황 우르바노 8세 | 1623~1665

1655~1667 | **교황 알렉산데르 7세**
1656~1667 | 베르니니 : 성 베드로 성당의 광장

라틴 아메리카

1525 | 코르테스가 아즈텍을 패배시킴

1532 | 프란시스코 피사로가 잉카를 정복함

가톨릭교회는 16세기의 종교적인 대변동과 불안을 이겨냈다. 그리고 1600년이 되자 반종교개혁의 엄격함은 사라지고 새로운 자신감이 생겨났다. 17세기 교황과 추기경들의 예술품 후원이 전례 없는 정도까지 활발해지자 형식에만 치우치는 허식이 성행했다. 이는 로마의 세력이 부활했음을 나타내었다. 반고전주의적이라고 묘사되기도 하는 눈에 띄게 극적인 바로크 미술과 건축물은 사실 로마 제국의 호사스러움과 사치스러움에서 많은 영향을 받은 것이다. 부와 권력은 과도함과 낭비로 표현되었다. 17세기 로마에서 만들어진 미술 양식은 신앙과 교회의 정치적 권력에 대한 이

가톨릭의 승리

로마와 바로크 미술

야기를 퍼트리는 매개물이었다. 바로크 양식은 규모나 재료의 조합, 착시효과나 극적인 연출 면에서 의도적으로 압도적인 느낌을 만들어내었다.

성 베드로 성당: 우르바노 8세와 베르니니

마침내 1626년에 새로운 성 베드로 성당이 봉헌되었다. 16세기에 일어났던 운명과 사상의 변화로 교황 율리우스 2세 시기(1503~1513년)에 시작되었던 이 성당의 건축은 간헐적으로 진행될 수밖에 없었다(제28장과 30장 참고). 건물의 외관과 신랑은 교황 바오로 5세(1605~1621년) 시기에 완성되어 성당의 프리

즈에 그의 이름이 뚜렷하게 새겨졌다. 피렌체 출신의 마페오 바르베리니가 교황 우르바노 8세(1623~1644년)로 선출되고 그가 쟌 로렌초 베르니니를 고용하자 교황청이 사치스러워지는 새로운 시대가 열렸다. 베르니니가 처음으로 제작한 작품 중 하나는 성 베드로 성당 내부의 중심, 즉 성 베드로의 것으로 알려진 무덤 위에 놓일 거대한 발다키노였다. 베르니니는 중세 **치보리움**(제단의 닫집)의 형태를 재해석하고 예루살렘에 있는 솔로몬의 신전에 대한 서술에서 영감을 받아 비틀린 모양의 기둥으로 닫집을 지탱했다. 발다키노는 우르바노 8세와 관계있는 상징물로 장식되었다. 예를

들어, 발다키노에 붙인 잎은 그리스도를 나타내는 전통적인 상징물인 포도나무 잎이 아니라 바르베리니 가문의 문장인 월계수 잎이었다. 여기저기에 묘사되어 있는 꿀벌도 마찬가지로 바르베리니의 상징이었다. 베르니니는 또한 돔을 지탱하는 거대한 네 개의 기둥에 제단을 만드는 일을 맡았다. 제단에는 성 베드로 성당에서 가장 중요한 유물인 롱기누스의 창, 베로니카의 베일, 성 안드레아의 머리와 참된 십자가 조각 등이 안치되었다. 자기 자신을 기리고자 한 우르바노 8세의 욕구를 가장 잘 드러내는 것은 바로 그의 무덤이다. 우르바노는 베르니니에게 무덤 제작을 주문

하며 자신이 직접 장식 계획을 세우고 가장 눈에 띄는 위치에 무덤을 배치하였다. 무덤의 웅장한 규모와 화려한 재료는 우르바노와 교황권의 위신, 두 가지 모두를 강화했다. 베르니니는 이 무덤을 제작하며 극적인 순간을 포착하려는 바로크의 성향에 살짝 무시무시한 요소를 더했다. 정의와 자비를 옆에 거느린 죽음은 자신의 두루마리에 막 우르바노의 이름을 적어 넣고 있다.

성 베드로 성당: 알렉산데르 7세와 베르니니

우르바노의 후임자인 인노첸시오 10세

1. 안드레아 포쪼, **로욜라의 성 이그나티우스의 승리**
산티냐치오 교회, 로마, 프레스코, 1691~1694년.
안드레아 포쪼(1642~1709년)는 이 프레스코화에서 종교적인 내용을 극적으로 연출하고, 착시 효과를 활용하여 예수회 교단의 창시자가 지녔던 영적인 힘을 강조하였다.

2. 카를로 마데르노, **성 베드로 성당, 정면**
로마, 1607~1612년.
건물의 정면에 사용된 거대한 코린트 주식의 기둥은 로마 가톨릭 신앙을 상징하는 이 최고의 이미지에 필수적인 요소인 규모감을 강화했다.

2

4. 베르니니, **발다키노**
성 베드로 성당, 바티칸, 청동, 1624~1633년.
이 기념물에 쓰인 청동은 판테온에서 나온 것이다. 이를 빗대어 "야만인들도 하지 않은 일을 바르베리니가 했다."라는 경구적 표현이 나왔다.

4

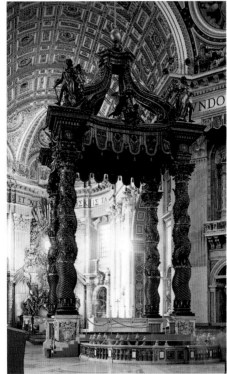

3. 베르니니, **성 베드로 성당의 광장**
로마, 1656년 착공.
가톨릭의 본산인 이 교회의 권력은 성 베드로 성당 앞의 광장을 둘러싼 베르니니의 거대한 곡선형 열주를 통해 시각적으로 표현되었다.

3

(1644~1655년)는 자신의 정력을 다른 곳에 쏟았다. 그러나 다음 교황인 알렉산데르 7세 (1655~1667년)는 베르니니를 고용했을 뿐만 아니라 성 베드로 성당을 꾸미는 일을 계속했다. 베르니니의 〈카테드라 페트리〉(베드로의 교좌)는 아마 가톨릭의 승리를 최고로 잘 표현해낸 작품이라고 해도 될 것이다. 제단의 중앙, 가장 두드러지는 위치에 놓여 있는 이 정교한 기념물의 재료인 청동, 대리석, 금박과 치장 벽토는 빛과 하나가 되어 사도 베드로의 전설을 인상적으로 전달한다. 이 작품의 중심에는 청동으로 싸여 있고 네 교부가 지탱하고 있는 성 베드로의 수수한 나무 의자가 있다. 의자에는 그리스도가 성 베드로에게 교회의 열쇠를 건네주는 장면이 조각되어 있으며 의자 위의 아기 천사들은 교황관과 열쇠를 전해주고 있다. 이 작품은 압도적인 인상을 주며, 그래서 작품의 메시지, 즉 교황의 수위권(首位權)에 대한 내용은 뚜렷하게 전달될 수 있었다.

알렉산데르 7세는 또한 베르니니에게 성 베드로 성당 앞에 있는 구역을 시각적으로 통일하도록 주문했다. 전형적인 바로크 양식으로 만들어진 광장 역시, 최대한 시각적이고 상징적인 인상을 주도록 설계되었다. 교회의 열린 팔을 상징하는, 큰 곡선을 그리는 두 개의 열주(列柱)로 둘러싸인 광장은 부활절과 다른 축일에 교황의 축복을 받으려고 모이는 많은 순례자들을 모두 수용할 수 있었다. 17세기 로마에서는 이 광장의 규모감을 더욱 완전하게 실감할 수 있었다. 당시에는 좁은 거리와 거대한 광장이 확실히 대조되어 광장이 얼마나 큰지 뚜렷이 보였으나 이젠 비아 델라 콘칠리아치오네(화해의 길)에 들어선 건물들 때문에 그다지 눈에 띄지 않는다.

인노첸시오 10세와 나보나 광장
인노첸시오 10세라는 이름을 택한 잠바티스타 팜필리의 교황 선출은 우르바노 8세의 사

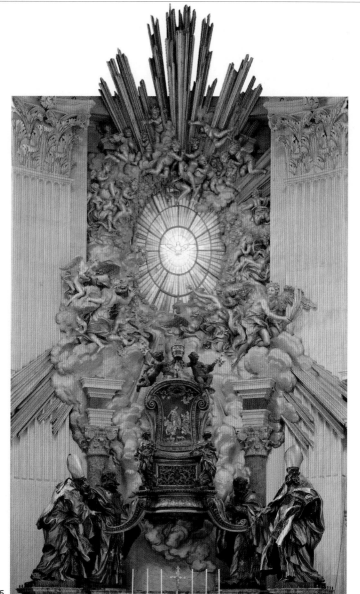

5. 베르니니, **카테드라 페트리**
성 베드로 성당, 바티칸, 청동, 대리석과 치장 벽토, 1656~1666년.
땅 위의 삼차원적인 인물들과 부조로 새겨진 천상의 인물들은 두 상황의 차이를 한층 더 강화하였다. 타원형의 창은 비둘기가 날아오는 방향을 더욱 강조했다.

6. 베르니니, **성 롱기누스**
성 베드로 성당, 바티칸, 대리석, 1629~1640년.
잔 로렌초 베르니니(1598~1680년)는 우르바노 8세에게 주문받은 성 베드로 성당에서의 작업으로 조각가로서의 명성을 확립하였다.

7. 베르니니, **우르바노 8세의 무덤**
성 베드로 성당, 바티칸, 청동과 대리석, 1628~1647년.
베르니니는 사치스럽고 인상적인 무덤 장식에 마치 이 기념물 위를 날아다니는 것처럼 보이는 꿀벌 모양을 더하였다. 꿀벌은 바르베리니의 상징이었다. 이는 후원자의 신분을 강조하기 위한 조처였다.

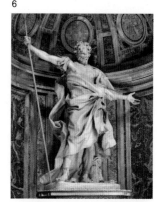

6

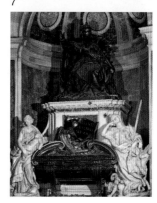

7

치스러움(이것은 그의 미술품 후원에서 짐작할 수 있다)에 대한 계획적인 반발이었다. 인노첸시오는 성 베드로 성당을 꾸미는 작업을 계속하는 대신, 로마의 주교로서 전통적인 교황의 소재지인 산 조반니 라테라노 성당에 전념하는 편을 선택했다. 처음에 그는 베르니니를 고용하지 않으려 했고, 다른 건축가인 보로미니에게 교회 내부를 개축하도록 하였다(1647~1649년). 중세의 프레스코화는 제거되고 더 현대적으로 장식되었다. 인노첸시오의 가장 중요한 건축 계획은 나보나 광장을 보수하는 것이었다. 자신의 가족 저택이 있으며 고대 도미티아누스 경기장이 있던 장소인 나보나 광장은 팜필리 가문의 권력을 나타내는 이미지로 커다란 잠재력이 있었다. 인노첸시오는 저택을 확장하고, 또 새로운 교회인 산타그네세 성당을 건축하도록 하였다. 보로미니가 볼록한 형태와 오목한 형태가 복잡하게 상호작용을 하도록 설계한 건축물의 외관은 압도감을 주려는 의도를 가진, 전형적인 바로크 양식이다. 결국 베르니니가 이 광장을 장식할 두 개의 커다란 분수를 조각했다.

코르나로 예배당

우르바노 8세의 후원은 베르니니를 로마에서 선두적인 미술 인사로 만들었고, 인노첸시오 10세는 바르베리니 가문과 관련 있는 것은 무엇이든 거부하려고 했기 때문에 당연히 베르니니를 고용하지 않았다. 그래서 이 건축가 겸 조각가는 한시적으로나마 개인의 주문을 자유롭게 받아들일 수 있었다. 로마의 산타 마리아 델라 비토리아 성당에 있는 코르나로 예배당은 베네치아인 추기경 페데리코 코르나로의 묘지로 계획된 것으로 반종교개혁 이후에 새롭게 봉해진 성인들 중 하나인 성녀 테레사에게 봉헌되었다. 건축과 조각, 그리고 회화가 이 예배당에서 하나로 완전히 융합되었다. 금박과 치장벽토, 다색 대리석의 혼합으로 이루어진 결과물은 압도적으로 사치스

8

9

8. 디에고 벨라스케스, **교황 인노첸시오 10세**
도리아 팜필리 미술관, 로마, 캔버스, 1650년.
스페인의 궁정화가, 벨라스케스(1599~1660년)는 왕을 위한 공무로 이탈리아를 여행하면서 인노첸시오 10세의 초상화를 그려달라는 주문을 받아들였으며 이것을 이탈리아 회화를 연구할 기회로 이용했다.

9. 프란체스코 보로미니, **나보나 광장의 산타그네세 성당, 정면**
로마, 1653~1657년.
보로미니(1599~1667년)는 이 교회의 정면에 볼록하고 오목한 곡선의 표현적인 잠재력을 이용했다. 이것은 전형적인 바로크적 요소였다.

10. 베르니니, **4대 강의 분수**
나보나 광장, 로마, 대리석, 1648~1651년.
인노첸시오 10세는 초기에 베르니니를 고용하지 않으려 했으나 결국 베르니니에게 자신이 개축하는 나보나 광장에 놓일 두 개의 분수를 주문했다. 이 분수는 4개 대륙의 4대 강인 나일 강, 갠지스 강, 다뉴브 강과 라플라타 강을 의인화하여 표현한 것이다.

10

성녀 테레사의 환상을 묘사한 베르니니의 대리석 조각 작품(1645~1652년)은 승리를 거둔 가톨릭과 바로크 로마를 환기시키는 가장 강력한 매개물 중 하나이다.

자신이 속해 있던 카르멜 교단의 엄격한 수도원 개혁을 실시했던 성녀 테레사(1515~1582년)는 대단한 신비주의자인 동시에 엄한 규율가였다. 그녀는 스페인에 맨발의 카르멜 수도회를 창설했다. 성녀 테레사는 신의 사랑의 화살에 심장이 관통당한 것을 포함해 다양한 영적인 경험

베르니니의 〈성녀 테레사의 황홀경〉

들을 기록하였고 베르니니의 조각으로 유명해졌다.

베르니니는 황홀경에 빠진 성녀의 아름다움을 이상화하는 동시에 종교적 경험의 사실성을 전달하며 자신의 빼어난 재능을 과시했다. 천사의 펄럭이는 옷 주름이나 성녀의 구겨진 옷자락이 돌로 만들어진 것이라는 사실은 믿기가 어려울 정도이다. 섬세하게 조각되고 정교하게

마감된 얼굴의 표정은 두 인물의 흥분과 열의, 그리고 무엇보다도 성녀의 육체적 고통과 영적인 환희를 확실하게 드러내고 있다. 베르니니는 이 거룩한 환상에 어울리는 극적인 배경을 만들어내었다. 그는 흰 대리석 인물상과 건축적 배경의 붉고 푸른색의 반암, 그리고 금박을 입힌 청동 빛줄기와 위쪽의 치장 벽토 구름을 의도적으로 대비시켰다. 베르니

니는 교황청의 여흥 거리 중 가장 중요한 분야인 초(初)대작 연극의 무대를 디자인한 적이 있었다. 그러한 연극 무대와 마찬가지로 이 작품이 만들어낸 환상도 극적이었다. 베르니니는 전형적인 바로크의 방식대로 최고조로 격렬한 순간을 묘사하였고 관람객들이 이 사실적인 장면의 일부가 되도록 조장했다.

이 걸작에 조각과 건축을 결합하고 빛을 이용하여 장엄한 효과를 재창조해내는 베르니니의 비범한 능력이 뚜렷이 드러난다.

11

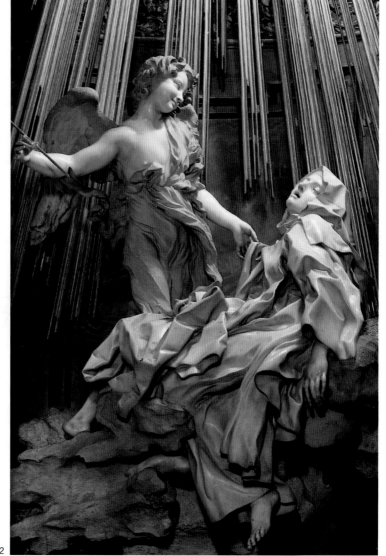

12

11. 베르니니, **코르나로 예배당**
산타 마리아 델라 비토리아 성당, 로마, 1645~1652년.

12. 베르니니, **성녀 테레사의 황홀경**
산타 마리아 델라 비토리아 성당, 코르나로 예배당, 로마, 대리석, 1645~1652년.

러웠다. 베르니니는 예배당의 벽에 실제처럼 보이는 발코니를 그리고, 그 발코니에 페데리코와 저명한 코르나로 가문 출신 인사들(베네치아의 도제였던 페데리코의 아버지와 여섯 명의 추기경들)을 그려넣었다. 그러나 그림으로 꾸며진 장식의 중추에는 천사와 함께 있는 성녀 테레사의 조각상이 있었다. 성녀 테레사는 그녀의 저술에 생생하게 묘사되었던 순간, 즉 화살이 자신의 심장을 뚫는 듯하고 자신을 격렬한 고통과 신에 대한 사랑으로 가득 채웠던 그 순간의 모습으로 묘사되었다. 값지고 다양한 재료와 역동성, 극적인 효과, 환영과 작가의 솜씨가 혼합되어 바로크 미술의 걸출

한 표본이 만들어졌다. 놀라운 영적 경험을 완벽하게 사실적으로 표현해낸 베르니니의 능력 덕분에 이 작품을 통해 베르니니 자신의 독실한 신앙심뿐만 아니라 17세기 로마를 휩쓸었던 종교적인 열정을 짐작할 수 있다.

바로크 양식의 세속 미술

바로크 양식은 종교 미술에만 국한되지 않았다. 사실적인 작품을 만들어내는 베르니니의 재능은 초상화에도 이용되었다. 베르니니는 바오로 5세의 조카, 추기경 스치피오네 보르게세의 흉상을 제작하며 마치 대화를 나누는 순간을 포착한 듯 약간 입을 벌리고 있는 모

습으로 모델을 묘사하였다. 베르니니는 또한 골동품을 훌륭하게 위조해내는 것으로 유명해졌다. 스치피오네 보르게세는 자신의 빌라에 장식되어 있는 옛 거장들의 작품과 고대 조각품으로 이루어진 훌륭한 소장품에 더할, 고전 작품에서 영감을 받은 일련의 조각품을 베르니니에게 주문했다. 16세기에도 그랬지만 이 저택은 계속해서 신화적인 주제로 장식되었다. 그러나 이제 안니발레 카라치의 더욱 감각적인 고전주의가 양식상의 변화를 예고했다. 카라치의 〈바쿠스와 아리아드네의 승리〉는 일련의 패널화 중 하나이다. 각각의 패널화는 '꽈두라투라'라는 가짜 건축 장식 틀

13. 베르니니, 플루토와 페르세포네
보르게세 미술관, 로마, 대리석, 1621~1622년.
베르니니는 의도적으로 가장 극적인 순간을 선택하고 페르세포네의 몸을 누르고 있는 플루토의 손가락을 묘사하여 버둥거리는 신체에 긴박감을 불어넣었다.

14. 베르니니, 추기경 스치피오네 보르게세
보르게세 미술관, 로마, 대리석, 1632년.
베르니니는 자신이 그리고자 하는 모델의 초상을 담은 수많은 밑그림을 그려 그들만의 독특한 개성을 최대한 포착하려 하였다.

13

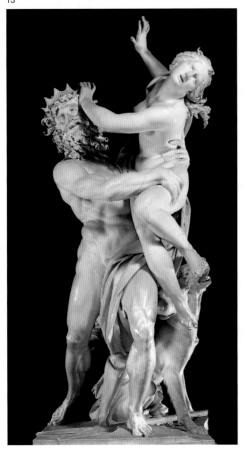

14

15

15. 마데르노와 베르니니, 팔라초 바르베리니
로마, 1629~1632년.
추기경 프란체스코 바르베리니의 주문으로 건설된 이 건축물은 당시 로마에서 가장 큰 개인 저택이었다. 안마당이 없는 이 저택의 양식은 고대 로마의 빌라와 네로의 도무스 아우레아(제8장 참고)를 연상시킨다.

속에 하나씩 그려졌다. 그러나 곧 이 장치는 더 극적인 효과를 내는 데 이용되었다. 구에르치노는 〈오로라〉라는 작품에서 그림의 경계를 없애고 진짜 건축물과 허구의 건축물 모두를 이용해 급상승하는 공간의 환영을 만들어내었다.

피에트로 다 코르토나의 〈우르바노 8세의 치세를 기림〉

'꽈두라투라'를 가장 효과적으로 사용한 예는 팔라초 바르베리니의 주 응접실에 그려져 있는 피에트로 다 코르토나의 프레스코화(1633~1639년)이다. 우르바노 8세가 총애하

던 시인, 프란체스코 브라치올리니는 교황의 업적을 중심 주제로 하는 도상학적 프로그램을 고안해냈다. 천정에는 우르바노 8세에게 관을 씌워주라고 불멸(不滅)에게 명령하고 있는 신이 그려져 있다. 바르베리니 가문의 세력을 공고히 하려는 계획의 일환인 이 그림은 권력과 위신에 대한 메시지를 명확하게 전달하였다. 우르바노의 교황 선출은 가문의 위업으로 묘사되었는데, 사실이 그러했다. 실제로, 우르바노 8세는 세 조카를 출세시켰는데, 그중 두 사람은 추기경으로 한 사람은 교황 군대의 지휘자로 만들었다. 이러한 직책들은 모두 많은 재정적 이득을 가져다주는 자리였

다. 그리고 방문객들에게 우르바노의 출신 가문을 상기시키려는 듯 응접실 천정은 바르베리니 가문의 표상인 꿀벌과 월계수로 덮여 있었다.

새로운 교단들

교회의 종교 개혁 지도자들과 새로운 교단의 창설자들은 반종교 개혁의 성공에 중요한 역할을 담당하였고, 곧 교회의 치하를 받았다. 종교 개혁 지도자인 성 카를로 보로메오는 1610년에, 예수회를 창시한 성 이그나티우스 로욜라와 오라토리오회를 설립한 성 필리포 네리는 맨발 카르멜 수도회를 만든 성녀 테레

16

18

17

16. 구에르치노, 오로라
카시노 루도비시, 로마, 프레스코, 1621~1623년.
구에르치노(1591~1666년)는 허구의 건축물과 그림을 결합시켜 새벽의 여신인 오로라가 도착하는, 극적인 환영을 만들어냈다.

17. 안니발레 카라치, 바쿠스와 아리아드네의 승리
팔라초 파르네세, 로마, 프레스코, 1597년에 시작함.
볼로냐 출신 화가 안니발레 카라치(1560~1609년)의 회화 양식은 복잡한 매너리즘 양식과는 크게 달랐다. 그의 작품은 전성기 르네상스의 이상을 상기시켰다.

18. 피에트로 다 코르토나, 우르바노 8세의 치세를 기림
팔라초 바르베리니, 로마, 프레스코, 1633~1639년.
피에트로 다 코르토나(1596~1669년)는 바르베리니 가문의 권력과 위신을 나타내는 이미지를 만들어내기 위해, 가장 극적인 바로크 프레스코화 중 하나인 이 작품에 바르베리니의 꿀벌을 도처에 배치하고, 학문과 풍요, 도덕의 알레고리를 그려 넣었다.

사와 함께 1622년에 성인으로 추앙되었다. 새로운 교단은 바로크 미술과 건축을 대폭적으로 후원했다. 보로미니는 오라토리오 수도회의 주문을 받아 본당인 산타마리아 인 바리첼라 옆에 조그만 기도실을 건축했다. 수도원의 출입구로도 사용되었기 때문에 두 배로 커진 이 기도실 파사드의 고전적인 세부는 대조적인 차이를 이루어 주목받았다. 오목하면서 볼록하고 각이 졌으면서도 둥글었다. 바로크 건축의 특징인, 조각으로 장식된 곡선형의 파사드는 눈에 잘 띄도록 의도적으로 고안된 것이다. 복잡한 형태에 대한 보로미니의 관심은 그가 만든 교회 설계에도 반영되어 있는데,

이 평면도의 독창성은 놀라울 정도이다. 교회의 장식 계획은 기독교의 교의를 강화하고 찬양하는 것이었다. 금박과 치장 벽토, 대리석과 다른 재료는 교회의 부와 권력을 강조하였다. 그리고 전통적인 주제가 부활했다. 란프란코는 〈성모 승천〉에서 압도적인 천국의 환영을 만들어내었다. 반종교 개혁의 성인들은 자신들의 저술에서 가톨릭 신앙 찬양에 적합한 새로운 조형 언어를 제시했다. 성 이그나티우스 로욜라는 『영성 수련』에서 구체적으로 명상 계획의 일환으로 종교적인 사건을 시각화하여 그려보라고 권하였다. 이러한 수련을 통해 생겨난 종교적인 열정이 바로크 미술

에 반영되었다. 세속의 부와 권력의 이미지를 조장하기 위해 사용된 장식적인 장치가 가톨릭 신앙 전파에도 사용되었다. 세속적인 맥락에서 신화적인 천상의 환상을 만들어내는 데 사용되었던 '콰두라투라'는 이제 장엄한 기독교 천국의 환영을 만들어냈다. 바로크 미술의 극적인 효과와 환영은 관람자 자신이 그림에 묘사되어 있는 사건에 직접 참여하고 있다고 생각하게 만들었다.

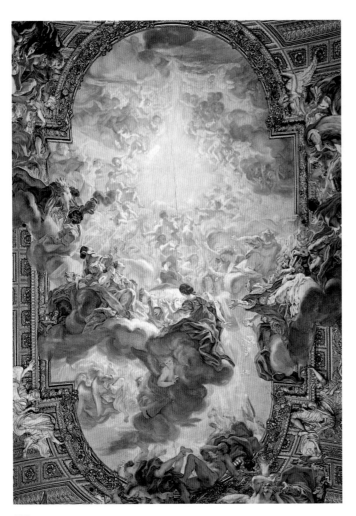

19. 바치치아, **예수의 이름을 숭배함**
제수 성당, 로마, 프레스코, 1674~1676년.
바치치아로 알려진 조반니 가울리(1639~1709년)는 바로크 로마의 종교적 열정을 시각적으로 나타내었다.

20

20. 프란체스코 보로미니, **산 필리포 네리 기도실**
로마, 1637년 착공.
보로미니는 오목하고 볼록한 곡선, 정교한 박공과 창문의 모양과 같은 변화와 대조를 이용해 인상적인 건물의 파사드를 만들어냈다.

21. **산티보알라 사피엔차, 평면도**
로마, 1642~1650년.
보로미니는 정면도뿐만 아니라 평면도에서도 복잡한 형태를 이용해 다양한 실험을 하였다.

21

신교는 전통적인 교리에 대한 공격에서 탄생했다. 그러나 곧 기존의 세속적인 정치권력에 이의를 제시한 정치적 불찬동자들의 중심 이념이 되었다. 군주들이 자신들의 권력을 확장하고 국민들에게 절대 통치를 강요하려 했던 프랑스와 영국에서는 군주제의 본성이 특히 절박한 논쟁점이 되었다. 미술과 건축은 여전히 권력의 이미지를 선전하는 중요한 도구였다. 로마에서 동시대에 제작된 작품들을 비롯해 프랑스와 영국의 이 시기 작품들은 일반적으로 '바로크'라는 이름으로 분류된다. 사실 프랑스와 영국 왕실의 후원자들은 자신들의 입장에서 해석한 고전적인 주제로 힘의 정치

이미지와 종교의 대립

프랑스와 영국, 1600~1700년

를 옹호하며 자주정신을 역설하려 하였다.

앙리 4세와 마리 드 메디치

프랑스의 구교도들과 신교도들은 지배권을 차지하기 위해 오랫동안 싸움을 벌였다 (1562~1598년). 신교도 왕 앙리 4세 (1589~1610년 통치)가 종교적인 신념보다 권력에 대한 욕심이 더 크다는 사실을 인정하자 이 소위 종교 전쟁의 정치적 성격은 명확해졌다. 앙리는 가톨릭으로 개종하고 파리를 손에 넣었다(1594년). 그러나 신교도 국민들에게 관용을 베풀었고 4년 후 낭트칙령을 공포하였다. 앙리는 군주의 권리를 회복시키겠다고

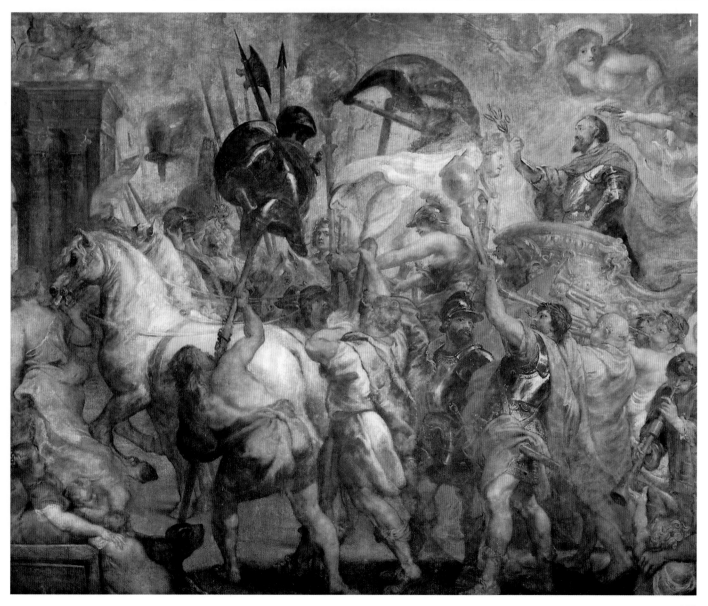

결심하고 행정을 개혁했으며 무역과 농업을 향상시키기 위한 정책적인 수단을 강구했다. 도시 재개발 프로그램으로 파리에는 평화와 번영, 그리고 개혁의 이미지가 나타났다. 대칭적이고 규칙적인 새 거리와 광장으로 인해 공공장소는 질서 정연하게 변화했다. 이는 앙리의 왕국에서 정립된 새로운 질서가 반영된 결과였다. 프랑스 지방의 이름을 딴 여러 개의 방사상 도로가 특징적인 프랑스 광장(Place de France)은 국가의 긍지를 드높였다. 조직화된 도시 계획에 대한 생각은 이탈리아의 본보기를 따른 것이며 궁극적으로는 로마 제국을 본받은 것이었다. 앙리는 자신의 국가

에 어울리는 이미지로 평범하고 값싼 자재로 지은 단순한 고전 건축물을 택했다. 가톨릭 광신자들에게 앙리 4세가 암살당한 후, 아내인 마리 드 메디치는 아들, 루이 13세(1610~1643년 통치)의 섭정이 되었다. 섭정의 자격으로, 그녀는 대단히 다양한 왕권 이미지를 조장했다. 마리는 뤽상부르 궁전에 있는 두 개의 회랑(1615년)을 당시 네덜란드의 스페인 통치자들(제36장 참고)을 위해 일하던 궁정화가, 페터 파울 루벤스의 작품들로 장식했다. 회랑 하나는 그녀의 일생에서 일어난 사건들을 묘사한 연작으로 다른 하나는 남편인 앙리 4세의 일생에 관한 이야기를 그린 작품들로

채웠다. 루벤스는 이 연작들에 종교적이고 신화적인 알레고리를 함께 사용하여 마리의 섭정으로서의 권리를 강화하였다. 그녀의 세력은 추기경 리슐리외가 권력을 얻게 되자 크게 약화되었다.

리슐리외와 마자린

프랑스는 거의 반세기 동안 루이 13세가 관직에 임명한 성직자들에 의해 통치되었다. 추기경 리슐리외가 첫 번째 장관(1624~1642년)이었고, 그의 후계자는 추기경 마자린(1642~1660년)으로, 마자린은 루이 13세의 아들인 루이 14세(1643~1715년 통치)가 성년이 될

1. 루벤스, **앙리 4세의 의기양양한 파리 재입성**
우피치 미술관, 피렌체, 캔버스, 1628~1631년.
루벤스(1577~1640년)가 그린 이 당당한 이미지는 앙리 4세가 가톨릭으로 개종한 후에 얻게 된 정치적인 이익을 기념하기 위해 제작된 것이다. 앙리는 "파리는 미사를 드리고 얻을 만한 가치가 있다."라고 말했다고 한다.

2. 루벤스, **앙리 4세의 승천과 마리 드 메디치의 섭정을 발표함**
루브르 박물관, 파리, 캔버스, 1622~1625년.
루벤스는 화면을 효과적으로 구성하여 프랑스 군주제 통치의 신성함을 극적으로 표현하였다.

3. 필리프 드 샹파뉴, **추기경 리슐리외**
루브르 박물관, 파리, 캔버스, 1635년경.
프랑스 궁정에서 선도적인 화가였던 필리프 드 샹파뉴(1602~1674년)는 이 위대한 추기경을 모델로 몇 개의 초상화를 그렸다. 화가는 추기경의 몸차림과 자세, 세부 사항에 세심한 주의를 기울여 그의 위신을 시각적으로 나타내었다.

4. 루이 르 보, **보-르-비콩트**
믈룅, 1657~1661년.
웅장하고 위압적인 이 건축물의 사치스러움은 건축주인 재무 장관 니콜라스 푸케의 실각을 초래했다.

5. 니콜, **소르본의 전경**
샤또 말메종, 박물관, 파리, 수채화, 18세기 후반.
추기경 리슐리외의 주문으로 자크 르메르시에가 설계한 소르본의 성당(1635년 착공)은 로마에서 발달한 건축 양식에서 영감을 받은, 새로운 종류의 건물 외관 양식을 프랑스 건축에 소개하였다.

때까지 나라를 다스렸다. 마자린이 계승한 리슐리외의 정책은 왕을 국가적 결속력의 중심으로 확립하고 귀족들의 전통적인 영향력을 약화시키는 것이었다. 어떠한 반대도 모조리 뿌리치기로 결심한 리슐리외는 신교도들의 정치적 권리를 폐지하고, 그들에게 오직 종교적인 자유만 남겨두었다(낭트칙령이 1689년에 철회되자 신교도들은 그 자유마저도 박탈당했다). 리슐리외와 마자린은 외교 문제를 처리하며, 스페인의 적국들을 적절히 지원하여 프랑스가 유럽의 선도 세력으로 자리 잡도록 도왔다.

리슐리외와 마자린, 두 사람 모두 미술과 건축을 크게 후원하였다. 리슐리외는 크기와 비용 면에서 왕궁에 뒤지지 않는 궁전과 성을 세웠고, 자신의 이름을 딴 마을을 건설했다. 그가 주문한 소르본의 성당에는 당시 로마 건축물의 특징이었던 요소가 몇 개 도입되었다. 이 층으로 된 외관과 중앙 부분을 낮은 옆 부분과 연결하는 소용돌이 모양의 장식은 로마의 제수 성당(제30장 참고)에서 확립된 양식을 따른 것이었다. 화려한 로마 바로크 양식보다 더 절제되고 고전적인 양식을 선호한 리슐리외는 푸생(제38장 참고)과 시몽 부에처럼 로마에서 수업을 받은 프랑스 화가들에게 주문을 맡겼다. 마자린 추기경은 사치스러운 상감 장식장과 옥, 수정 등 다양한 보석으로 만든 항아리를 비롯한 인상적인 수집품들을 모았다. 그리고 그의 재무 장관인 푸케는 보-르-비콩트에 전례가 없을 정도로 호화로운 성을 건축하였다. 루이 14세는 그를 횡령죄로 체포하고(1661년), 푸케의 일꾼들을 자신의 건축 계획 사업에 이용했다.

태양왕 루이 14세

마자린이 사망한 이후, 루이 14세는 혼자서 국가를 다스리기로 결심하고 콜베르(1619~1683년)를 수석 보좌관으로 임명했다. 왕에게 보낸 편지에서 콜베르는 전쟁과 건축이라는

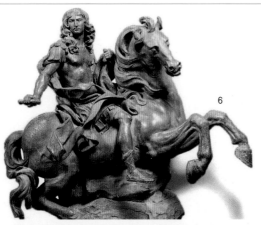

6. 베르니니, 루이 14세의 기마상 제작을 위한 모형
보르게세 미술관, 로마, 테라코타, 1678년경.
루이 14세를 묘사한 많은 수의 다양한 초상 작품은 그가 선전도구로서 미술이 가진 힘을 믿었다는 사실을 증명한다.

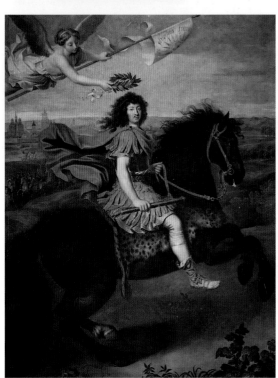

7. 피에르 미냐르, 루이 14세
사바우다 미술관, 토리노, 캔버스, 1673년.
루이 14세의 로마 제국 복장과 그가 탄 군마의 크기는 권력을 나타내는 이 이미지에 고전적인 권위를 부여하였다.

8. 이야생트 리고, 루이 14세
루브르 박물관, 파리, 캔버스, 1701년. 궁정에 고용된 많은 화가 중 이야생트 리고(1659~1743년)는 프랑스 군주의 권력과 위신을 묘사한 이 호사스러운 이미지를 제작하며 흰 담비의 가죽과 벨벳, 실크의 다양한 질감을 대비시켰다.

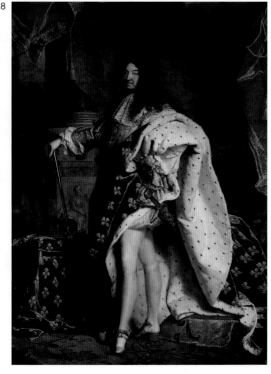

왕권과 위신을 강화하는 두 가지 방법을 제시하였다. 루이 14세는 콜베르의 도움을 받아 두 방법 모두 대규모로 실천하여 프랑스를 유럽의 강국으로 확립했으며 유럽 전역의 왕실에 영감을 주는 절대 권력의 이미지를 창조하였다. 콜베르는 행정과 군대뿐만 아니라 프랑스의 미술도 성공적으로 재편했다.

국가의 주장을 전달하는 매개물로서 미술은 인상적이면서 효과적이어야 할 필요가 있었다. 콜베르의 통치 아래 예술과 예술 작품 생산에 대한 태도는 뚜렷하게 변화하였다. 리슐리외는 문학의 표준을 유지하기 위해 아카데미 프랑세즈(프랑스 학술원, 1635년)를 설립한 바 있다. 이 뒤를 이어 곧 조형 미술 아카데미(1648년)가 설립되었는데 콜베르는 이 아카데미를 국가 기관으로 만들고(1663년) 샤를 르브룅에게 관리를 맡겼다. 로마에도 프랑스의 아카데미(1666년)가 설립되었는데 이는 이탈리아와 고전 전통의 중요성을 인정했기 때문이었다. 아카데미의 교수들은 우수한 미술품을 제작하는 데 필수적이라고 여겨졌던 규칙을 가르쳤다. 르브룅은 감정의 표현에 관한 논문을 저술하였다. 미술가들은 특히 고대의 작가들과 라파엘이나 푸생 같은 거장들을 모방하도록 권고 받았다. 베네치아의 화가들은 규칙이나 원리를 무시하고 색채를 사용했다는 이유로 비난받았다. 루이 14세는 새로 얻은 프랑스 미술의 자주정신에 고무되어 베르니니가 세운 루브르 궁전의 건축 계획을 거부했다(1665년). 왕실의 후원이 미술 시장을 장악했고, 고블랭 공장에서 집중적으로 미술품을 생산했다. 공장의 책임자이자 주 도안자였던 르브룅의 지휘 하에서, 많은 수의 화가들과 금세공인들, 조각가들과 소목장이들은 다수의 물품을 생산하였다. 왕궁은 이 공장에서 만들어진 회화 작품과 태피스트리, 은제품과 가구로 채워졌다.

베르사유

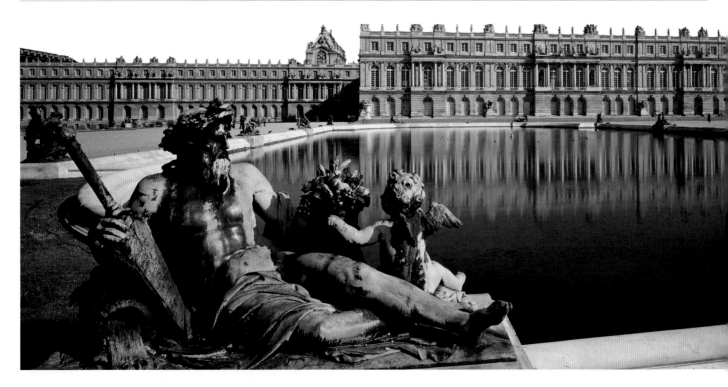

9

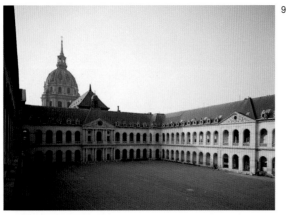

9. 쥘 아르두앵 망사르와 리베랄 브뤼앙, 앵발리드
파리, 1670년 착공.
장식이 없고 금욕적인 이 왕립 군인 병원은 루이 14세가 베르사유에서 진행하고 있던 화려한 건축 사업과 대단히 대조적이었다.

10. 망사르와 르 보, 베르사유, 정원에서 본 정면
1669년부터 건축가인 루이 르 보(1612~1670년)와 쥘 아르두앵 망사르(1646~1708년)는 풍부하고 다양한 장식 돌출부와 오목한 부분 그리고 무엇보다 기념비적인 규모라는 요소를 융합하여 프랑스 군주의 세력을 가장 잘 나타내는 이 훌륭한 이미지를 만들어냈다.

루이 14세는 무수한 초상화를 주문하였다. 그는 자신의 군사적 업적을 기념하거나 왕권을 강화하고 왕조의 연속성을 강조하려는 목적에서 제작한 초상화에서 의식용 복장을 하기도 하고 로마 황제로 분하기도 하였으며 가족들과 함께 자세를 취하기도 했다. 그러나 루이 14세의 권력과 위신을 가장 잘 나타낸 것은 분명히 베르사유 궁전이었다. 루이 14세는 왕궁을 파리에서 도시 외곽의 사냥막이 있던 장소로 옮기겠다는 결정을 내리고 선례 없는 규모를 자랑하는 화려한 궁정 복합 건물군을 만들어냈다. 베르사유라는 이름은 군주의 사치와 동의어가 되었다.

궁전 건물은 앙드레 르 노트르가 설계한 인공적인 풍경 속에 자리 잡았다. 궁전 평면도에는 궁정 생활의 극단적인 격식과 엄격한 예법 규정, 왕과 국민들 간의 크나큰 간격이 반영되었다. 왕의 개인 주거 공간(왕비의 주거 공간은 따로 있었음)을 구성하는 방들은 루이 14세의 업적을 나타내는 신화적인 알레고리로 장식되었고, 장식 프로그램은 아폴로의 방에 그려진 프레스코화에서 완결되었다. 이 프레스코화에서 군주는 자신이 가장 좋아하는 태양왕의 복장을 하고 있다. 야외의 호수에도 태양 전차를 타고 있는 아폴로의 조각상이 장식되었다. 그러나 부와 권력을 나타내

는 가장 설득력 있는 이미지는 르브룅이 설계한 유리의 회랑(Galerie des Glaces), 즉 거울의 방이었다. 천장은 왕의 군사적 승리를 기념하는 장면들로 장식되었는데, 이런 그림에서 루이 14세는 로마 황제의 복장을 하고 있다. 왕국이 분명히 고대 로마 제국보다 작았지만 루이 14세는 로마 제국의 규모와 장려함을 부활시키는 데 성공했다. 그러나 거울의 방은 곧 그 화려함을 거의 잃어 버렸다. 재정위기 때문에 은제 가구를 녹여 버려야만 했기 때문이다(1698년). 이 경우에서처럼, 왕궁의 장식은 군주의 부를 그야말로 사실적인 정도로 나타내었다.

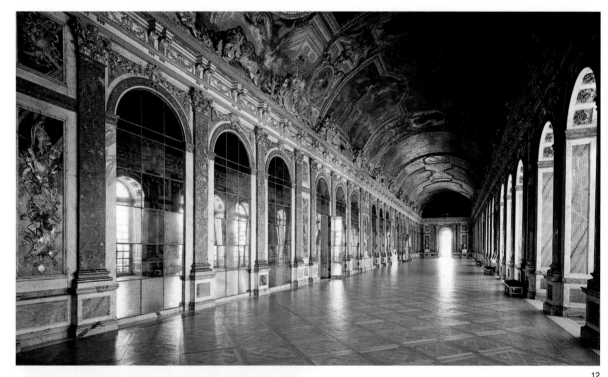

10

12

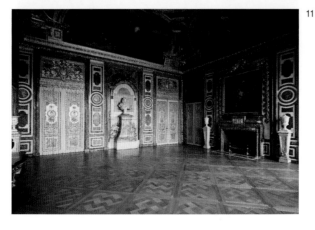

11

11. 디아나의 방
베르사유, 1670년대.
왕의 개인 주거 공간을 구성하는 사치스러운 방들 중 하나인 이 객실에는 현재 베르니니가 제작한 루이 14세의 흉상(1665년)이 놓여 있다.

12. 르브룅, 거울의 방
베르사유, 1678년 착공.
베르사유에서 왕의 권력을 가장 잘 드러내는 이 방의 장식에는 거울과 대리석, 금박과 우의적 그림이 함께 사용되어 극적인 효과를 창출하였다.

고블랭 공장

루이 14세와 그의 재정 장관, 콜베르는 왕궁에 필요한 비품 생산을 위해 일반적으로 고블랭 공장이라고 알려진 왕립 가구 공장을 프랑스에 설립하였다(1667년).

국가가 관리하는 이 조직은 독특한 프랑스 양식의 조형미술과 장식미술을 발전시키는 데 대단히 중요한 역할을 했다. 공장에서는 르브룅(1619~1690년)의 지도 아래 도제들을 훈련시켰고 화가들과 자수 놓는 사람들, 금 세공인과 은 세공인들, 보석 조각사, 모자이크 장인과 상감 세공인, 소목장이와 태피스트리 직공들을 비롯한 약 150명의 노동력을 고용했다. 루이 14세의 베르사유 궁전 장식에 필요한 호사스러운 비품에 대한 수요가 많아지자 이에 힘입어 공장은 번창하였다.

초기의 공장 고용인들은 대부분 추기경 마자린과 푸케의 부름을 받고 프랑스로 온 이탈리아와 네덜란드 장인들이었다. 그러나 17세기 후반에 이르자 주로 프랑스인들이 공장에서 일하게 되었고 유럽의 다른 지역과 견줄 수 없을 정도의 수준에 이른 사치품들을 제작해내었다. 특히 중요한 것은 고블랭을 유명하게 만든 전문적인 기술들이었다. 이 중 하나는 불(Boulle) 상감세공법이라고 알려진 별갑(鱉甲)과 황동 상감이다. 공장은 또한 루이 14세가 건설한 베르사유 궁전의 거울의 방과 전쟁의 방에 장식된 사치스러운 은제 가구를 제작하였다.

고블랭에서 만들어진 작품의 대부분은 현재 소실되었으나 르브룅(고블랭의 황금기에 지휘를 맡았던)의 디자인으로 1667년 10월 15일에 왕이 공장을 방문한 일을 담은 태피스트리가 남아 있어 이 공장에서 제작된 작품의 종류와 내용을 조금이나마 짐작해볼 수 있다.

13. 르브룅, 고블랭을 방문 중인 루이 14세
고블랭 박물관, 파리, 태피스트리, 1663~1675년.
루이 14세의 장관인 콜베르의 관리 하에서 이루어진 효과적인 미술품 제작 구조의 개편은 후대의 프랑스에서 관(官)이 미술품 제작을 지배하게 되는 중요한 결과를 낳았다.

13

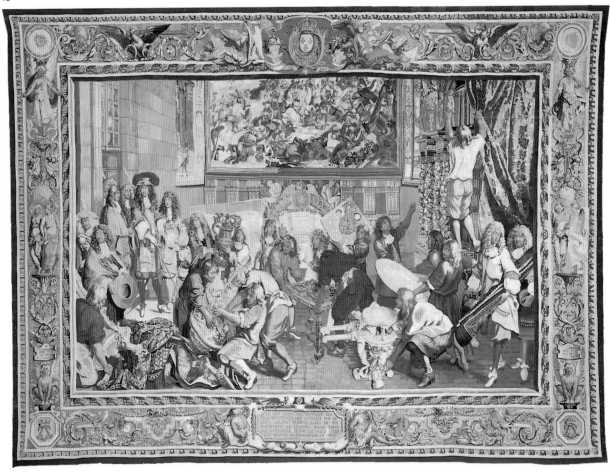

영국의 스튜어트 왕조와 혁신

한편, 영국에서는 엘리자베스 1세의 사망 (1603년)으로 튜더 왕조가 막을 내렸다. 엘리자베스 1세가 완고한 반 유럽주의자였던데 반해, 그녀의 뒤를 이은 스튜어트 왕조의 후계자, 제임스 1세(1603~1625년 통치)는 외국과의 유대를 강화하였다. 제임스의 아들인 찰스 1세(1625~1649년 통치)는 프랑스 왕 앙리 4세의 딸인 헨리에타 마리아(앙리에뜨 마리)와 결혼했다. 제임스와 찰스 두 사람 모두 가톨릭은 아니었지만, 그들은 자신들의 권력이 절대자이신 하나님이 내려준 것이라고 믿었다. 왕권신수설은 스튜어트 왕조가 조장한 새로운 이미지의 근본이 되는 개념이었다. 엘리자베스 1세는 거의 무시했던 미술과 건축이 그들의 세력을 시각적으로 나타내었다.

엘리자베스의 치세 하에서 건설부의 연간 예산이 약 4,000파운드였던 반면, 제임스 1세는 3년 동안(1607~1610년) 건축에 73,000파운드를 소비했다. 엘리자베스와 제임스 1세와의 차이는 양식의 혁신적인 변화로 인해 한층 더 두드러진다. 스튜어트 왕들은 그들의 건축 계획에 어울리는 본보기로 고전적인 건축물을 선호하였다. 이탈리아에 가본 적이 있고, 팔라디오의 논문 한 권을 가지고 있었던 것으로 알려진 이니고 존스가 궁정 건축가로 임명되었다(1615년). 그가 제임스 1세의 주문으로 건설한 연회관은 부와 권력을 과시하기 위해 런던 화이트홀 궁전을 유럽 대륙의 궁전에 필적할만한 규모로 확장하려는 계획의 일부였다. 외국의 선례를 따라, 찰스 1세는 페터 파울 루벤스에게 연회관의 천장에 〈제임스 1세의 승천〉을 그리도록 주문하였다. 찰스 1세가 베드퍼드 백작에게 코벤트 가든의 상업 중심지 디자인에 존스를 참여시키라고 했을 때 새로운 양식의 중요성은 분명해졌다. 이전의 광장은 운에 따라 형태가 결정될 수밖에 없었으나 앙리 4세가 파리에서 사용한 고전적이고 이탈리아적인 개념의 도시 계획을 도

14. 루벤스, 제임스 1세의 승천
연회관, 런던, 캔버스, 1634년.
스튜어트 왕조는 다른 유럽의 군주들이 확립한 선례를 모방하여 고전적인 건축 양식뿐만 아니라 그들의 권력을 과시할 수 있는 다양한 회화 형태도 도입하였다.

15. 안토니 반 다이크, 찰스 1세
루브르 박물관, 파리, 캔버스, 1635년경.
플랑드르 화가인 안토니 반 다이크(1599~1641년)는 영국의 찰스 1세의 궁정화가로 임명되었다(1632년). 그의 독특한 양식은 기품과 스스럼없는 분위기를 강조하였다.

제임스 1세와 찰스 1세의 건축가였던 이니고 존스(1573~1652년)는 유럽의 다른 지역에서는 보편적이었던 고전 건축물을 영국에 소개하자는 후원자들의 바람을 실현시켰다. 궁정의 일류 극장 설계자였던 존스는 벤 존슨이 제작하는 궁정 가면극의 무대 장치를 맡아 명성을 얻었다. 존스는 고전 미술의 권위자였던 애런들 백작과 이탈리아를 여행했고(1613~1614년), 안드레아 팔라디오(1508~1580

이니고 존스

년)의 건축물에 관심을 가지게 되었다. 팔라디오가 미완성으로 남겨둔 건물을 완성한 빈첸초 스카모치(1552~1616년)도 만났다. 귀국 후 궁정 건축가로 임명(1615년)된 이니고 존스는 팔라디오의 양식을 변형시킨 건축물을 다수 건설했는데 그중 가장 주목할 만한 것은 그리니치의 퀸즈 하우스(1616년)와

런던의 연회관이다. 연회관은 더 규모가 큰 화이트 홀 궁전 건축 계획의 일부였다. 존스는 팔라디오에게서 영향을 받아 이 연회관에 고전적인 건목치기 기법과 기둥, 그리고 주두를 창문 위에 교대로 장식한 삼각형 박공과 호(弧)형 박공과 함께 사용했다. 존스의 착상과 설계는 18세기 영국에서 유행하게 되는 팔라디오식 건축물의 발전에 근본적으로 중요한 역할을 했다(제42장 참고).

입하여 만든 대칭적이고 균형 잡힌 광장은 광장의 형태와 관련된 이러한 문제를 해결하였다. 찰스 1세는 유럽 궁정과의 접촉으로 미술품 감정이라는 취미를 가지게 되었고 고대 주물과 거장들의 작품을 모은 놀랄만한 컬렉션을 완성했다. 그중에는 레오나르도 다 빈치와 만테냐, 코레지오뿐만 아니라 당연히 티치아노의 작품도 있었다. 찰스 1세는 루벤스의 제자인 안토니 반 다이크를 궁정화가로 임명하였다. 반 다이크는 자신의 후원자인 찰스 1세의 무용(武勇)을 공공연하게 드러내는 대신 기품 있고 세련된 이미지를 조장하는 초상화를 20점 이상 그렸다.

16. 이니고 존스, **연회관**
런던, 1619~1622년.

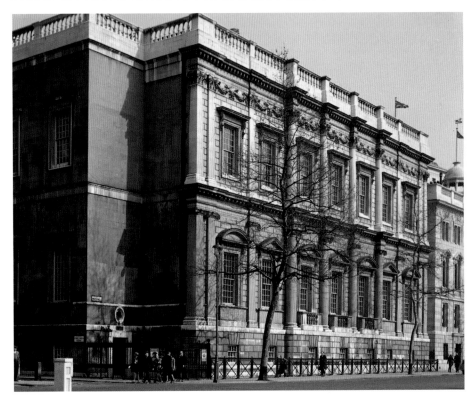

16

17

17. 존 마이클 라이트, **찰스 2세**
국립 초상화 미술관, 런던, 패널, 1660년경.
존 마이클 라이트(1617년경~1700년)는 찰스 2세의 궁정화가로 임명되기 전, 로마에서 미술 수업을 받았다. 그는 왕의 가터 예복에 세밀한 주의를 기울여 그 세부를 상세하게 묘사하였고 이는 왕권의 이미지를 강화하는 결과를 가져왔다.

의회와 내전

찰스 1세가 조장했던 절대 권력의 개념은 의회의 역할을 전혀 고려하지 않은 것이었다. 의회의 청교도 구성원들은 궁정의 가톨릭 세력과 왕권신수설에 대한 그의 믿음에 반대했다. 1642년에 영국 내전이 발발했고 찰스 1세는 7년 후 스튜어트 왕조의 권력을 상징하는 사치스러운 기념물, 연회관 앞에서 참수당했다. 올리버 크롬웰의 치세는 미술의 수난 시대였다. 청교도들은 신화를 이교도적인 것으로, 종교 회화를 우상 숭배로, 나체상은 외설로 비난하였다.

찰스 1세의 많은 소장품은 앞다투어 구매하려는 유럽 대륙의 군주들에게 팔려나갔고, 성상 파괴자들의 물결이 교회를 휩쓸고 지나가며 교회의 장식을 벗겨 냈다. 군주제를 지지하는 세력이 우세해져 크롬웰의 사망(1658년) 직후, 찰스 1세의 아들인 찰스 2세(1660~1685년 통치)가 왕권을 되찾았다. 그렇지만 종교적 알력과 의회의 권력은 왕권을 제한하였다. 찰스 2세의 동생인 제임스 2세(1685~1688년 통치)가 왕위를 이었으나 의회는 그의 가톨릭 신앙을 문제 삼아 퇴위를 종용했다. 의회는 제임스 2세의 딸인 메리와 네덜란드 출신의 남편, 오렌지 공 윌리엄을 불러들여 영국을 통치(1680~1702년)하게 함으로써 무혈혁명을 성취하였고 입헌 군주국 내에서 의회의 지위를 확고히 굳혔다.

왕정복고

런던 시를 파괴한 대화재(1666년)가 주요한 계기가 되어 정부와 개인의 후원이 활발해졌다. 찰스 2세는 건축가인 크리스토퍼 렌에게 수많은 교회와 런던의 대성당, 세인트 폴 대성당(1666~1711년)을 다시 세우도록 지시하였다. 새로운 세인트 폴 대성당은 종교개혁 이후 영국에 처음으로 건설된 중요한 청교도 교회였고, 이 대성당의 설계는 미연에 빈틈없이 검토되었다. 그러나 렌의 〈대 모형

18. 크리스토퍼 렌, 대(大) 모형
세인트 폴 대성당, 지하실, 런던, 나무, 1673년.
과학자로 교육을 받은 크리스토퍼 렌 경(1632~1723년)은 동시대 프랑스의 바로크 건축물에 대해 잘 알고 있었다. 렌의 이러한 지식은 그가 처음에 제시했던 세인트 폴 대성당 재건축 설계도의 바로크적인 곡선형 벽에 반영되어 있었다.

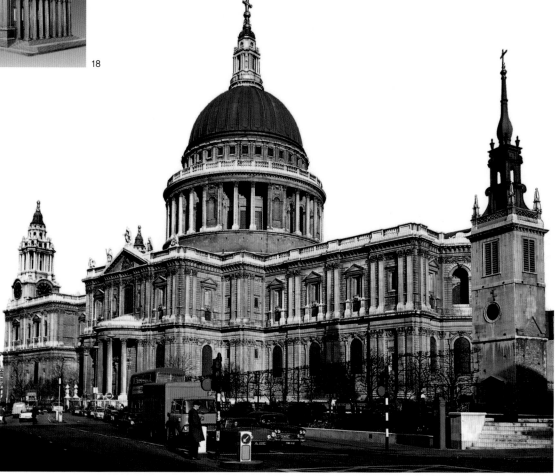

19. 크리스토퍼 렌, 세인트 폴 대성당
런던, 1675~1709년.
세인트 폴 대성당의 최종 설계안은 렌의 예술적 이상과 성직자들의 지시를 절충한 결과물이다. 건축비는 석탄에 부과한 세금으로 지불되었다.

〉(1673년)에 제시된 애초의 설계에는 청교도 성직자들이 받아들이기 어렵다고 판단한 특징이 혼재되어 있었다. 고전적인 이교도 신전과 같은 외관, 비실용적인 중앙 집중형 설계, 그리고 가톨릭교를 상징하는 가장 중요한 이미지인 로마 성 베드로 성당을 상기시키는 돔이 바로 그러한 요소였다. 렌은 타협할 수밖에 없었다. 옛날의 브라만테와 미켈란젤로가 로마에서 그렇게 했듯이(제30장 참고), 렌은 자신의 중앙 집중형 설계를 라틴 십자가에 기초한 설계로 바꾸었다.

후대의 스튜어트 왕조는 미술을 후원하며 제임스 1세와 찰스 1세가 왕권의 이미지로

조장했던 허식을 피하려고 주의를 기울였다. 부를 과시하는 장식은 공공 건축이나 자선 건축물에만 사용되도록 제한되었다. 윌리엄과 메리가 건설한 그리니치의 왕립 해군 병원은 렌이 설계하여 증축한 햄프턴 코트의 궁전보다 훨씬 더 호화로웠다. 햄프턴 코트 궁전의 알현실이 연이어 있는 점은 베르사유 궁전을 상기시킬 수도 있으나 유사한 점은 그것뿐이다. 햄프턴 코트의 수수한 벽돌 건축물에서는 절대 권력의 허식이 전혀 보이지 않는다. 그러나 개인 후원자들은 제한을 덜 받았다. 존 밴브루가 설계한 블렌하임 궁전은 앤 여왕(1712~1714년 통치)이 말보로 공작에게 선사

한 것이다. 장엄한 바로크 양식으로 건설된 이 저택은 프랑스와의 전쟁에서 공작이 거둔 공적에 대한 왕실의 선물로 이상적이었다. 밴브루는 건물의 장식으로 영국의 군사력이 회복되었음을 기념했는데 안마당의 양쪽에 있는 아치 위에 영국을 상징하는 사자가 프랑스의 상징인 수탉을 누르고 있는 장식물을 설치하는 등 공공연한 상징물을 사용하였다.

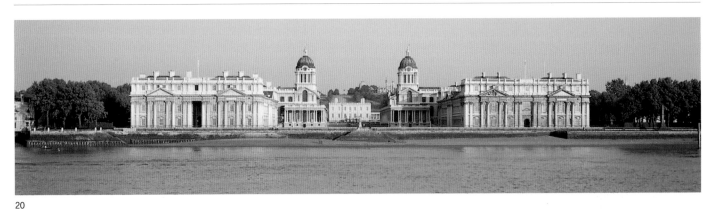

20

20. 크리스토퍼 렌 외, **왕립 해군 병원**
그리니치, 1694년 착공.
나라를 위해 싸운 군인과 수병들을 위한 시설은 자선의 의도와 국가의 위신, 두 가지 모두를 나타내는 중요한 건축물이었다.

21. 존 밴브루와 니콜라스 호크스무어, **블렌하임 궁전**
우드스톡, 1705~1720년.
'국가가 감사의 뜻으로 준 선물'인 블렌하임 궁전은 말보로 공작이 승리를 거둔 전장의 명칭을 따서 이름을 붙인 것이다. 이 궁전은 다양성과 극적인 효과, 장엄함이라는 측면에서 유럽 대륙의 바로크 건축물에 필적하는 몇 안 되는 영국 건축 중 하나이다.

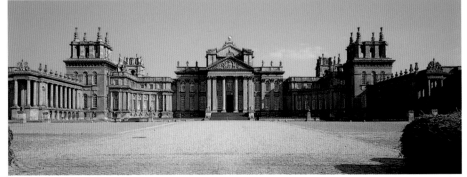

21

22. 크리스토퍼 렌, **햄프턴 코트 궁전, 정원에서 본 외관**
1690~1696년.
이 왕궁은 동시대 건축물인 베르사유 궁전과 비교하면 대단히 수수하다. 이 건축물에 사용된 여러 가지 자재와 다양한 모양의 창문은 당시 바로크 양식의 영향을 시사한다.

22

바이킹은 아마 아메리카 대륙에 대해 벌써부터 알고 있었을 것이다. 그러나 유럽이 이 방대한 대륙의 존재를 알게 된 것은 크리스토퍼 콜럼버스가 대서양을 가로지르는 영웅적인 항해(1492~1493년)에 성공한 이후였다. 발견이 이루어진 후 침략이 뒤를 이었다. 스페인 정복자 에르난 코르테스가 1519년에 600명의 병사를 거느리고 아즈텍 왕국의 수도 테노치티틀란에 도착한 것을 시작으로 1600년까지 중앙아메리카와 남아메리카의 고대 문명은 모두 정복당했다. 아메리카 대륙에 기독교 문화를 강제하려고 결심한 침략자들은 조직적으로 도시와 신전, 궁전 등을 약탈했다.

제35장

정복 이전의 아메리카 대륙

콜럼버스 이전의 미술

보물 사냥꾼들은 금이나 은, 터키석과 그 외의 보석으로 제작된 가면과 자질구레한 장신구, 투구, 제의용 칼과 작은 조상 등을 빼앗아 갔다. 19세기가 되어서야 아메리카에 스페인의 정복이 있기 이전부터 존재하던 문화에 대해 더 많이 알고자 하는 노력이 이루어졌다.

아메리카 대륙 토착 부족들의 선조는 아시아와 아메리카, 두 대륙 사이를 육로로 잇는 교량이었으나 빙하기가 끝나면서(기원전 15,000년경) 사라진, 베링 해협을 건너 아시아에서 이주해온 것으로 보인다. 대서양과 태평양으로 나머지 세계에서 고립되었던 아메리카 대륙의 부족들은 독자적인 문화적 전통

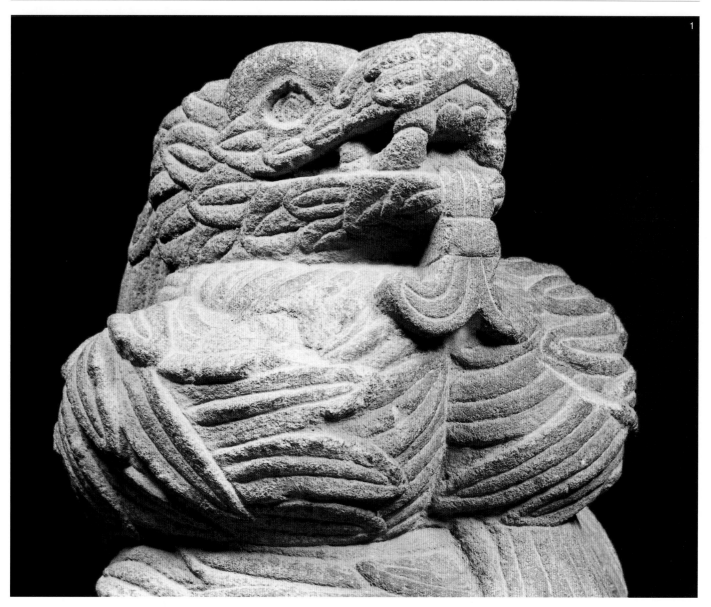

을 발전시켰다. 아메리카의 자연환경은 굉장히 다양하다. 극지에서 열대까지를 아우르는 기후 조건과 높은 산맥, 광활한 평야, 사막과 늪지대가 공존하는 지형을 가지고 있다. 아프리카와 마찬가지로(제12장 참고), 지구 물리학상의 다양성이 많은 다채로운 문화가 발달하도록 조장했다. 북극 지방의 에스키모 민족은 지금도 그렇지만 과거 수백 년 동안 해마와 바다표범을 사냥하고 복잡하고 정교한 세부 장식을 상아와 뼈에 조각했다. 그리고 북아메리카 평야의 인디언들은 식량뿐만 아니라 의복과 텐트를 만들 가죽도 제공하는 들소 떼에 의존해 생활했다.

수백 개의 독자적인 부족과 문화로 이루어진 아메리카 원주민들은 자연현상을 설명하는 독특한 신화를 발전시켰다. 이러한 신화는 의식용 예복의 장식이나 작은 조상, 나무를 조각해 만든 토템 폴과 다른 많은 물건을 통해 표현되었다.

초기의 농부들

기원전 7000년경 즈음에 중앙아메리카의 유목민 사냥꾼들은 옥수수 경작에 기초한 농업 공동체 사회에 정착하기 시작했다. 빠르게 성장하는 이 작물은 상대적으로 적은 노력만 기울여도 풍성한 수확을 할 수 있었고, 그래서

많은 인구, 특히 가장 집중적으로 옥수수를 경작한 멕시코와 페루의 원주민들을 먹여 살렸다. 농경이 확산되면서 더 큰 마을과 도시가 성장했다. 콜럼버스 이전 아메리카의 주요 문명이 이러한 도시들에서 등장한 것은 당연하다. 메소아메리카(현재의 멕시코, 과테말라, 엘살바도르, 벨리즈와 서부 온두라스)에서는 여러 문화가 빠르게는 기원전 1200년부터 스페인의 정복이 있을 때까지 번성하였다. 올맥, 자포텍, 마야 문명, 테오티우아칸과 엘타힌과 같은 도시들, 톨텍과 믹스텍, 그리고 아즈텍 문명이 발전하였다. 더 남쪽 지방, 콜롬비아, 에콰도르와 페루에서는 쿰바야, 톨리

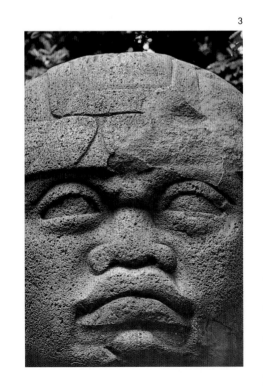

3. 거대 두상
라 벤타, 멕시코, 현무암, 기원전 400년 이전.
고고학자들은 모두 조금씩 다른 모양을 하고 있는 거대 두상을 10개 이상 발견했다. 이 거대 두상은 가장 인상적인 고대 올멕 문화유산 중 하나이다.

3

2

1. 케찰코아틀(세부)
선교 민족학 박물관, 바티칸, 돌, 1400년경.
날개 달린 뱀, 케찰코아틀은 메소아메리카 신화에 등장하는 가장 강력한 신들 중 하나였다.

2. 앉아 있는 남자 아이
와즈워드 애서니엄, 하트퍼드, 코네티컷, 돌.
올멕의 조각가들은 높은 수준의 기술을 발휘하여 작은 금속으로 만든 연장으로 준보석을 다듬어 조각상을 만들어냈다.

마, 모체와 잉카 부족 사람들이 자신들만의 독특한 문화를 발전시켰다. 이 두 지역의 사람들은 모두 엄격하게 조직된 신정국의 통치를 받았으며 그들의 예술은 무엇보다도 종교적인 맥락에서 발달하였다. 건축적인 기념물의 엄청난 규모로 농부 계급의 상대적인 여가 시간을 짐작해볼 수 있다. 농부 계급은 다수의 값싼 노동력을 제공했을 뿐만 아니라 유럽과 아시아의 건설 현장에서 사용되었던 종류의 도구를 개발할 필요를 감소시켰다. 콜럼버스 이전의 아메리카 사람들은 철과 금속 대신에 수석(燧石)과 흑요석 같은 경석을 이용해 건축용 석재를 자르거나 동물을 죽이기도 하

고, 심지어는 면도까지 했다. 서구에서 너무나 중요한 역할을 했던 수레바퀴는 장난감으로는 쓰였으나 실용적인 용도로 이용되지는 않았다.

올멕 문화

가장 오래된 콜럼버스 이전의 문명은 멕시코 만 주위의 멕시코 열대 우림에서 거주했고 기원전 약 1200년부터 500년까지 그 지역을 지배했던 올멕의 문명이다. 올멕은 후대 메소아메리카 사회의 주요 특징, 즉 광범위한 무역을 하고 평민과 엘리트로 사회를 구분했으며 풍요의 신을 숭배하고 기념비적인 건축물을

축조한 것과 같은 특징을 확립한 것으로 생각된다. 올멕 문화에도 상형 문자와 제식용 달력, 공을 이용한 제례 행사와 인신 공양, 그리고 피라미드 건물과 같이 주요한 메소아메리카 문명과 공통되는 많은 요소가 존재했다. 고대 메소포타미아(제2장 참고)와 이집트(제3장 참고)의 건축물에서도 볼 수 있었던 인간이 세운 산과 같은 구조물을 통해 높이와 규모가 이러한 문명에 얼마나 중요한 의미가 있었는지를 알 수 있다. 높이와 규모는 인간과 신의 관계를 시각적으로 표현했기 때문이다.

올멕 문화의 주요 사적인 라 벤타와 산 로렌소에서는 성직자가 지배하는 고도로 조

4. 공을 이용한 제례 행사를 하는 사람
국립 인류학 박물관, 멕시코시티.
멕시코의 서쪽에서 발견된 이 인물상은 대다수의 메소아메리카 문화에서 필수적인 요소였던, 공을 이용한 제례 행사를 하는 사람을 묘사한 것이다. 고무공을 가지고 하는 경기는 공양 의식과 관계가 있었을 것이다.

5. 매장용 가면
국립 인류학 박물관, 멕시코시티, 나무와 모자이크, 300년경~650년.
테오티우아칸에서 발견된 이 장례용 가면의 정교한 무늬와 밝게 채색된 돌은 소장자의 지위를 나타낸다.

6. 매장용 가면
까스텔로 달베르띠스 민족지학 박물관, 제노바, 사문석, 250년경~750년.
양식화된 인간의 얼굴 가면은 테오티우아칸에서 열린 매장 예식에서 시체의 머리 위에 놓이는 용도로 사용되었다.

새와 뱀의 특성을 모두 갖고 있는 신화적인 존재, 날개 달린 뱀의 이미지는 메소아메리카의 미술과 건축물 전반에 나타난다.

이 이미지는 일반적으로 마야 신화에서는 쿠쿠칸이라고 부르는 케찰코아틀 신을 표현한 것이라 간주된다. 자연의 창조적인 힘과 관련된 신, 케찰코아틀은 특히 농업에 중요했고, 식물과 비, 바람의 신으로 다양하게 숭배되었다. 어떤 신화에서는 인간의 창조 그 자체와 관련된 배후의 세력으로 숭상되기도 했다. 톨텍 문

날개 달린 뱀의 전설

화에서 가장 중요한 신인 케찰코아틀은 툴라의 주 신전을 지탱한 거대한 카리아티드에 상징적인 나비 모양으로 표현되어 있다.

다른 메소아메리카 문명에서는 드물지만 툴라와 테노치티틀란, 그리고 테오티우아칸에 있었던 원형 신전은 아마 분명히 케찰코아틀 숭배와 관계가 있었을 것이다. 아즈텍 신화에 의하면 톨텍의 도시 툴라를 세운

왕은 케찰코아틀 신에게 경의를 표하여 그 신의 이름을 차용하여 자신의 이름으로 삼았다고 전해진다.

자신의 도시에서 추방당해 동쪽 해안으로 간 왕은 뱀으로 된 뗏목을 타고 항해를 떠났고 샛별인 금성으로 다시 태어났다고 한다. 아즈텍의 군주들은 자신들의 신성한 신분을 강화하기 위해 과거의 통치자, 케찰코아틀의 혈통임을 주장하였다. 그

러나 전설에 따르면 케찰코아틀은 자신의 유산을 되찾으러 돌아오겠다고 약속했다고 한다. 사실 그는 왕좌를 되찾고, 새로운 황금기를 선도할 수 있는 강력한 백인 남자들이 돌아올 것이라고 예언했었다.

스페인의 정복자 에르난 코르테스와 병사들이 멕시코에 상륙했을 때(1519년), 코르테스가 케찰코아틀의 환생이라고 믿었던 아즈텍의 황제 몬테수마는 그들을 열렬히 환영했다.

7. 케찰코아틀
선교 민족학 박물관, 바티칸, 돌, 1400년경.
곡선형의 양식화된 세부 장식은 메소아메리카 미술의 독자적인 특징이었다.

8. 케찰코아틀 신전
소치칼코, 멕시코.
메소아메리카의 건축물은 대체로 조각 장식을 사용하였다.

8

7

9

9. 케찰코아틀
인류 박물관, 파리.
케찰코아틀은 여러 가지 신성을 현시(顯示)한 다양한 모양으로 묘사되었으나 갈라진 뱀 혀와 새의 깃털이 결합되어 있다는 특징으로 케찰코아틀을 알아볼 수 있다.

직화된 사회와 잘 발달한 예술적 전통이 존재하였다는 증거가 발견되었다. 가장 이른 시기의 것으로 알려진 돌 조각은 기원전 1250년경의 작품으로 추정된다. 고도의 기술을 갖춘 올멕의 장인들은 돌로 만든 도구를 이용해 옥이나 사문석(蛇紋石), 그리고 그 밖에 다른 준보석을 가공하여 섬세한 작은 입상을 만들었다. 이러한 입상의 상당수는 메소아메리카 문화의 물리적 힘을 상징하는 주요 이미지인 재규어의 독특한 고양잇과 특성을 지니고 있었다. 라 벤타에서는 대지의 신에게 바치는 공물로 모자이크 포석을 세심하게 흙으로 덮어 봉양했다. 가장 인상적인 올멕 유물은 거의 3미터 높이에 이르는 거대 석조 두상들이다. 올멕의 문자 체계를 해독할 수 없고, 발견된 물건들의 정확한 기능을 알아내기 어렵다는 한계 때문에 올멕 문화에 대한 현대의 지식은 제한적일 수밖에 없다. 그러나 올멕이 후대의 메소아메리카 문화 발달에 큰 영향을 미쳤다는 사실만은 확실하다.

건축과 의례

기원전 2세기경부터 10세기까지 지속된 메소아메리카 문화의 고전기에는 강력한 국가가 연속해서 세워졌다. 마야가 동쪽의 과테말라와 벨리즈에서 유력한 세력으로 등장하는 동안 신권정치를 하는 도시 국가, 테오티우아칸과 엘타힌이 서쪽에서 번영을 누렸다. 200,000명 이상으로 추정되는 많은 인구를 자랑했던 테오티우아칸(100년경~750년)은 현재의 멕시코시티 북동쪽에 위치한 주요한 경제와 종교의 중심지였다. 이 도시는 좌우 대칭의 바둑판 모양 설계로 구획되어 있었고 그 중심에는 네 면이 나침반의 네 방향으로 향하는 세 개의 거대한 신전이 피라미드 위에 세워져 있었다. 태양의 신전으로 알려진 건축물은 높이가 60미터 이상인 단 위에 세워져 있었다.

그리스와 로마의 황제들처럼, 테오티우

10. 카리아티드 기둥
툴라, 10~13세기.
약 5미터 높이의 이 사람 모양 기둥은 톨텍의 전사들을 묘사한 것인데 원래는 신전의 지붕을 지지하는 용도로 만들어진 것이다.

10

11

12

11과 12. 컵
테라코타.
이 컵들은 파나마의 코클레에서 발견된 것으로 엷은 배경색에 두 가지 색깔로 양식화된 동물 문양이 그려져 있는 것이 특색이다. 이것은 안데스 미술의 영향을 받은 것이다.

아칸의 통치자들도 건축 기념물들에 웅장한 의식용 접근 통로를 만들어 국가의 권세를 강조하였다. 석재와 벽돌, 잡석으로 세워진 도시의 신전과 궁전, 그리고 다른 건축물들은 정교하게 조각되었고 상형 활자와 올멕 양식을 연상시키는 정형화된 곡선형 동물, 새 모양으로 장식되었다. 엘타힌 도시국가의 유적 중에는 공을 이용하는 제례 행사에 사용된 11개의 정원이 있다. 이러한 제례 행사는 메소아메리카의 종교에 공통되는 중요한 요소였다. 공놀이가 제물을 바치는 의식과 관계가 있었을 것으로 보인다는 등의 알려진 사실 대부분은 엘타힌에 있는 그 정원의 정교한 장식을 통해 밝혀졌다.

올멕 문화는 남부 멕시코의 자포텍과 이후의 믹스텍 문화에 영향을 미쳤다. 테오티우아칸과 동시대의 자포텍 도시, 몬테 알반은 나침반의 네 방위와 똑바로 일치되도록 설계되었고 신전과 공놀이 제례 행사장, 그리고 다른 건물로 둘러싸인 휑히 트인 공간이 도시의 중심에 있었다. 발굴 작업을 통해 지하 무덤의 벽화뿐만 아니라 대단히 다양한 종류의 조각 부조와 정교한 테라코타 항아리도 발견되었다.

마야 문명

마야는 더 남쪽에서 거대한 제국의 통치자로 등장하였다. 세력이 한창이던 시기(250년경~900년)에 마야는 과테말라, 벨리즈, 서부 온두라스뿐만 아니라 멕시코 유카탄 반도의 대부분을 지배하였다. 삶과 죽음, 존재의 연속성에 대한 마야의 관심은 점성학과 수리적인 기술을 고도로 발달시켰다. 그들은 260일로 되어 있는 의례용 달력을 보완한 365일의 기초적인 태양력 달력을 만들어냈고 기원전 3113년부터 시작해 연도를 헤아렸다(기독교도들이 그리스도가 태어난 해를 기준으로 연도를 세기 시작한 것과 같은 방식이다). 태양력과 의례용 달력이 일치하는 52년의 주기가

13

13. 우이칠로포츠틀리
아즈텍의 전쟁 신인 우이칠로포츠틀리의 숭배 의식에는 인간의 심장과 피를 제물로 바쳤다.

14. 장례용 가면
인류학 박물관, 피렌체, 550년 이전.

15. 장례용 가면
국립 인류학 박물관, 멕시코시티.
유럽인들은 오래전부터 터키석으로 만들어진 이 마야의 가면처럼 준보석을 깎아 만든 가면을 높이 평가했다. 이런 가면에 대한 수요가 높아지자 많은 위조품이 생겨났다.

14

지나갈 때마다 석비(石碑)를 세워 표시했다. 물론 다른 중요한 사건들을 기념하는 석비도 세워졌다. 이러한 석비들 중 가장 오래된 것은 그림으로 장식되었으나 이후의 석비에는 당시의 통치자와 그의 선조들이 부조로 조각되었다. 독특한 상형 글자체로 새겨진 연도와 비문은 현재는 대부분 해독되었다.

마야의 종교의식은 달력을 중심으로 결정되었으며, 연(年)의 주기와 신에게 바치는 제물에 따라 다양한 종교적인 관례와 의식이 치러졌던 것처럼 보인다. 후대의 메소아메리카 문명에서 불가결한 역할을 했던 인신 공양 의식과 함께 동물 제물 공양이나 다른 제식도 치렀다. 팔렝케나 욱스말과 같은 의례의 중심지는 마야 사회의 엄격하고 계급적인 특성을 반영한 질서 정연한 바둑판 모양의 도시 구조를 갖추고 있었다. 그 도시의 방대한 규모는 마야의 세력과 위신을 강화하였다. 예를 들어 욱스말의 크기는 110만 제곱미터에 달했다. 전통적인 개념에서는 도시라고 할 수 없을 정도로 규모가 컸던 이들 도시에는 성직자와 그 외 지배 계층의 구성원들이 살고 있었고 평민들은 주변 지역에 거주하였다.

다른 메소아메리카 문명과 마찬가지로, 마야 문명에서도 종교의식은 중요한 역할을 했으며 건축물은 강한 인상을 남기도록 신중하게 설계되었다. 마야인들은 거대한 광장과 마주 보는 곳에 넓은 기부(基部)가 있는 석조 피라미드를 건설하고 그 정상에 육중한 신전을 세웠다. 사람들은 광장에서 신전을 바라보고, 긴 계단을 통해 그곳에 접근할 수 있었다. 신전과 궁전은 정교한 기하학적 무늬뿐만 아니라 양식화된 인물과 동물 형상을 묘사한 부조와 벽화로 장식되었다. 마야 문명에서 옥(玉)은 통치자나 다른 엘리트 유력자들과 관련된 보석이었다. 이러한 인물들은 옥 가면과 머리 장식, 장신구와 함께 매장되었다. 툴라의 톨텍 유물과 상당한 유사점을 갖고 있는 치첸 이차의 조각적, 건축적 세부 장식은 북

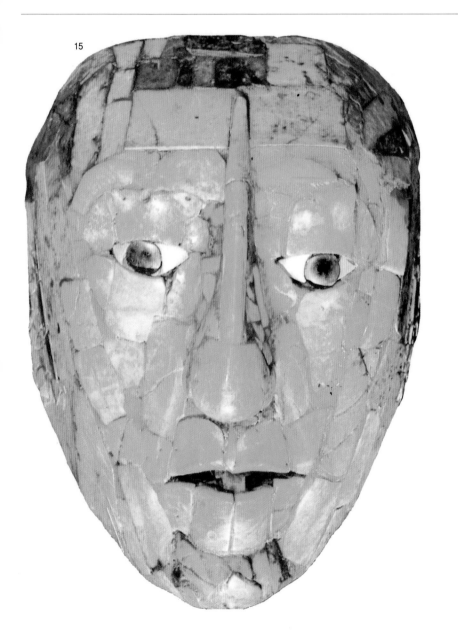

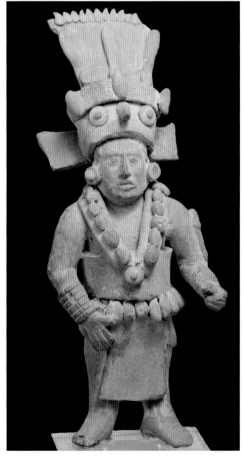

16. 입상(立像)
루이지 피고리니 박물관, 로마.
원래는 푸른색과 붉은색, 갈색으로 채색되어 있던 입상의 정교한 머리 장식과 장신구는 인물의 지위를 나타내고자 의도된 것이었다.

325

쪽으로부터의 침공이 있었을 가능성을 시사하기긴 하지만 마야 문명이 9세기 동안 붕괴된 이유는 아직 명확하지 않다.

톨텍 문화

테오티우아칸은 750년경 파괴되었고 그 후 곧, 북쪽에서 온 침략자들이 멕시코의 중 서부에 새로운 제국을 세웠다. 고대 메소아메리카 민족인 톨텍인들은 10세기부터 12세기 중반까지 이 지역을 지배했다. 그들은 멀리 남쪽으로는 콜롬비아까지 뻗어나갔던 번창하는 무역망의 중심지, 툴라를 수도(980년경)로 삼았다. 성직자가 아니라 군부 지도자들이 지배한 톨텍은 인신 공양을 바치는 종교의식의 중요성을 강조했다. 톨텍은 육중한 기념 건축물이 세워진 방대한 의식용 광장이라는 고전적인 메소아메리카의 요소를 모범으로 삼기는 했으나 그들의 건축물은 톨텍 정권의 독특한 특성을 드러내었다. 어떤 신전의 지붕은 톨텍 전사들을 묘사한 거대한 조각상으로 지탱하기도 했다. 그리고 톨텍의 부조 조각 작품을 보면 그들이 테오티우아칸의 둥글린 인물 양식보다 더 과감하고 모난 형태를 훨씬 선호했다는 사실을 알 수 있다.

아즈텍 문명

북쪽으로부터의 새로운 침략의 물결은 툴라를 파괴하였고(1168년경), 톨텍 제국은 몇 개의 소규모 전투 국가로 해체되었다. 14세기의 아즈텍은 이러한 환경 속에서 이 지역의 지배 세력으로 등장했다. 이 새로운 정권은 톨텍의 전사 문화를 전례로 삼았다. 아즈텍은 중부 멕시코의 테노치티틀란(1345년)에 수도를 세웠다. 바둑판 모양의 구획으로 나눠진 이 도시는 둑길로 본토와 연결되어 있었고 수도교를 통해 신선한 물을 공급받았다. 테노치티틀란은 1521년 스페인 군에 의해 파괴되었고 이 부지에 현대의 멕시코시티가 들어섰다. 스페인 사람들은 그들의 발견에 큰 감명을 받았

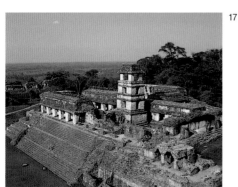

17

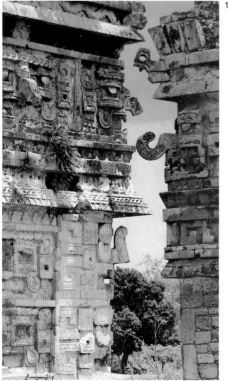

18

17. 궁전
팔렝케, 멕시코.
마야 문명의 주요 중심지 중 하나였던 팔렝케의 유적지에는 신전뿐만 아니라 이 기념비적인 궁전도 남아 있다. 이 건축물의 규모로 통치자의 권력을 짐작해볼 수 있다.

18. 건축적 세부 장식
욱스말, 유카탄.
신전과 궁전의 정면에 조각된 정교한 기하학적 문양은 마야 건축물의 특징이다.

19. 좌상(坐像)
루이지 피고리니 박물관, 로마, 돌.
콜롬비아의 큄바야 부족은 테라코타와 금속으로 만든 작은 인물상으로 유명하다.

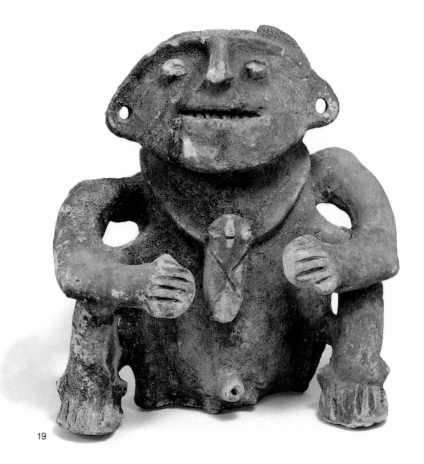

19

다. 목격자들은 포장된 거리와 번화한 시장이 있는 커다란 대도시에 대해 묘사하며 그 도시의 중심 지구는 벽으로 둘러싸여 있는데 그 안에는 거대한 피라미드 신전과 공을 이용한 제례 의식이 벌어지는 운동장이 있고, 주위에는 웅장한 궁전들이 세워져 있다고 서술하였다. 이들은 또한 아즈텍인들이 중요한 건축물을 장식하는 데 사용했던 금과 은, 보석과 준보석으로 세공된 조상과 장식품에도 깊은 인상을 받았다. 그러나 아즈텍의 종교 관행에 대해서는 그다지 찬사를 보내지 않았다. 제사장-왕이 다스렸던 아즈텍 제국은 군의 세력과 인신 공양으로 중요한 의식을 치렀던 종교

로 결합되어 있었다. 전해 내려오는 이야기에 따르면 아즈텍은 전쟁의 신인 우이칠로포츠틀리 신전을 봉헌했을 때(1487년) 2만 명 이상의 전쟁 포로를 공양했다고 한다. 봄이면 젊은 남자 한 사람의 가죽을 벗기고 그 가죽으로 옷을 지어 다른 남자에게 입혔는데, 이러한 행위는 성장과 소생하는 자연의 주기를 상징하였다. 도시의 신전과 궁전 장식에 사용된 작은 조상과 부조, 회화 작품에 각종 행사의 내용이 묘사되어 있어 이러한 제식의 중요성을 짐작할 수 있다.

페루와 잉카

남아메리카에서의 고고학 조사 결과, 약 3,000년 전부터 콜롬비아와 에콰도르, 그리고 페루에서 다양한 다수의 문화가 번성했다는 증거가 발견되었다. 중요한 사원 유적이 발견된 마을 이름을 딴 차빈 문화의 연대는 기원전 1250년까지 거슬러 올라간다. 차빈의 후예는 모체(또는 모치카) 부족(기원전 100~700년에 번성)이다. 이들의 도기 양식과 장식적인 문양은 분명히 차빈의 원형에서 유래한 것이었다. 모체 미술작품 중에는 금속으로 만들어진 가면이나 머리 장식뿐만 아니라 주둥이가 위쪽에 달린, 사람의 머리 모양이나 동물 모양의 물병도 있다.

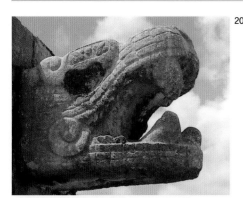

20

20. 독수리의 제단, 뱀 머리 부분의 세부
치첸 이차, 1200년경.
마야 문명의 중요한 중심지였던 치첸 이차에서 발견된 후대의 유적은 톨텍의 도시 툴라와 대단히 유사한 특징을 가지고 있다.

21. 곱사등이 인물상
국립 인류학 박물관, 멕시코시티, 테라코타.

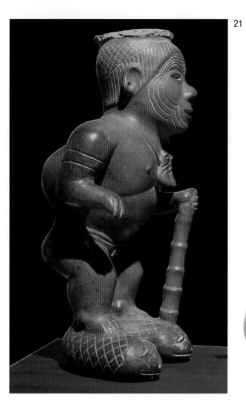

21

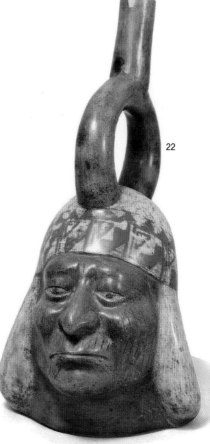

22

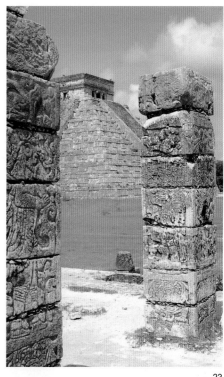

23

22. 인물 초상 항아리
루이지 피고리니 박물관, 로마, 테라코타, 기원전 100년경~700년.
주둥이가 위에 달린 초상 항아리는 남아메리카의 모체 도기에서 흔히 볼 수 있는 형태였다.

23. 카스티요
치첸 이차, 1050년 이전.
메소아메리카의 신전 대다수가 그러하듯이, 이 피라미드 구조물도 네 면이 정확하게 동, 서, 남, 북을 향하도록 신중하게 방위가 맞추어졌다.

콜럼버스 이전 시대의 남아메리카에서 가장 중요했던 문명은 분명히 잉카 제국이었다. 원래 페루 고산지대의 부족이었던 잉카는 15세기에 쿠스코를 수도로 삼았다. 대부분의 영토 확장은 15세기에 파차쿠티(1438~1471년 통치)와 그 후계자들의 치세 하에서 이루어졌다. 세력이 절정에 달했을 당시 잉카 제국은 안데스 산맥을 따라 동쪽으로는 에콰도르에서 남부 칠레까지 뻗어나갔고 볼리비아와 아르헨티나의 일부도 복속했다. 어림잡아 1천 2백만 명의 인구를 지배했던 잉카 제국은 6천 30킬로미터의 도로로 연결되어 있었다. 라마의 행렬은 이 도로를 따라 국가의 재화를 운반했고 전령들은 관의 서신을 전달하였다.

잉카인들은 험한 자연 지세를 극복하기 위해 뛰어난 기술자가 될 수밖에 없었다. 복잡한 계단식 단(壇) 구조와 옥수수 경작을 위한 관계 수로부터 정교하게 들어맞는 건축물의 석재 덩어리까지 다양한 유적을 통해 잉카인이 자연을 지배했음을 알 수 있다. 개인의 소유권을 인정하지 않았던 잉카 제국에서 사람들은 거룩한 통치자를 위해 노동력을 제공해야만 했는데, 잉카 건축물의 엄청난 규모에서 그의 권세와 위신을 짐작해볼 수 있다.

전설적인 잉카 제국의 부는 언제든지 손에 넣을 수 있었던 금과 은에 기초한 것으로, 잉카인들은 쿠스코에 있는 태양과 달의 신전 같은 중요한 건축물의 내부를 이러한 귀금속으로 치장했다. 고도로 효과적으로, 엄격하게 조직화된 잉카 제국은 스페인의 침략에 저항하기에 군사 기술과 공업 기술이 부족했고, 결국 1533년에 스페인의 가톨릭 영지로 합병되고 말았다.

24. 인물 형상 펜던트
금.
메소아메리카와 안데스 미술에서 금이 널리 사용되었기 때문에 금의 도시, 엘도라도에 관한 전설이 생겨났고 그 전설에 고무된 유럽의 보물 사냥꾼들은 이 새로 발견된 대륙을 마구 약탈하였다.

25. 포포로
금.
이 항아리의 둥글고 매끄러운 표면은 큄바야 금속 세공품의 특징이다.

26과 27. 마추픽추
페루.
황량한 안데스 산맥 높은 곳에 자리한 이 잉카의 도시는 험한 지형의 보호를 받았다. 마추픽추는 스페인 사람들의 눈에 띄지 않은 채 숨겨져 있다가 1911년에야 발견되었다.

26

24
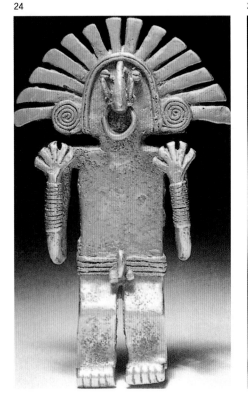

25
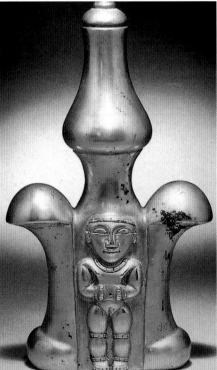

27

스페인 제국에서 교회와 국가는 밀접하게 연관되어 있었다. 스페인이라는 국가는 15세기 후반에 기독교인들이 무어인들과의 전투, 즉 재정복(레꼰끼스따) 전쟁에서 승리를 거둔 결과 탄생했다. 펠리페 2세(1556~1598년 통치)는 반종교개혁운동을 강력하게 옹호하여 스페인령 네덜란드에 가톨릭교를 강요했으며, 신교를 스페인의 통치에 반대하는 정치적인 반란의 근원으로 간주하고 주시했다. 또, 아메리카의 식민지에서 토착민들을 강압적으로 기독교로 개종시켰고 이를 통해 스페인의 권위를 한층 강화했다. 부유하고 강력한 스페인 제국은 16세기 유럽의 정치계를 장악했다. 그러나

스페인과 가톨릭 제국

스페인 영지의 미술

패권을 유지하는 데는 많은 비용이 들었다. 스페인은 네덜란드 지배력을 유지하기 위한 전쟁에 엄청난 비용을 들였으나 이 전쟁은 결국 실패로 끝났다. 17세기 후반 프랑스의 성장하는 세력을 꺾으려는 시도도 마찬가지로 실패했으며 재원을 더욱 소모시켰다. 사치스러운 귀족층 때문에 재정적인 어려움이 악화되었으나 귀족들은 스페인 경제의 기반에 투자하려는 노력을 거의 하지 않았다. 펠리페 2세의 제국은 상속하였으나 통치 능력은 물려받지 못한 펠리페 3세(1598~1621년 통치)는 제국의 몰락을 재촉했다. 펠리페 3세는 유력한 귀족들에게 정권을 위임했고, 후계자인 펠리페 4세

(1621~1665년 통치)와 카를로스 2세 (1665~1700년 통치)는 그를 본받아 점점 더 국정을 멀리했다. 카를로스 2세가 왕위 계승자를 남기지 못한 채 서거하고 프랑스의 루이 14세가 1700년에 자신의 조카를 스페인의 첫 번째 부르봉 왕조의 왕, 펠리페 5세로 선포하자 합스부르크 왕가의 스페인 통치는 끝이 났다.

펠리페 4세

펠리페 3세는 아버지가 머물렀던 금욕적인 궁전, 에스코리알을 떠나 마드리드로 갔고, 이 도시는 곧 부유한 귀족 엘리트들로 붐비게 되었다. 마요르 광장은 투우와 이교도의 화형식을 비롯한 왕실 의식을 치르는 장소로 설계되었다. 펠리페 4세의 수상이었던 올리바레스 백작-공작은 지출을 제한하려 했으나 긴축 정책은 권력의 이미지를 전달하는 데 적합하지 않았고, 그래서 그의 노력은 좋은 결과를 얻지 못했다. 스페인의 군주들은 정치적, 경제적인 문제를 회피하고 여가 활동에 몰두했다. 펠리페 4세의 건축 계획 사업에는 여름 궁전인 부엔 레티로(1629년 착공)와 사냥용 별장인 토레 데 라 파라다(1636년 착공)의 건축이 포함되어 있었다. 펠리페 4세가 올리바레스를 수상으로 임명하자, 이는 문화에도 큰 영향을 미쳤다. 고향인 세비야에서 많은 후원을 했던 올리바레스는 궁정에서 세비야 출신의 극작가, 시인, 역사가와 미술가들을 격려했다. 그들 중 한 사람이 펠리페 4세의 궁정화가로 임명(1623년)된 디에고 벨라스케스였다.

스페인 궁정의 벨라스케스

벨라스케스(1599~1660년)는 펠리페 4세의 명을 받고 장기간의 이탈리아 여행을 두 번 (1629~1631, 1649~1651년) 떠났다. 벨라스케스의 양식은 이 두 번의 여행과 스페인 왕실에 소장되어 있던 티치아노의 작품 연구에서 결정적인 영향을 받았다. 이탈리아에서 머무르는 동안, 벨라스케스는 펠리페 4세를 대

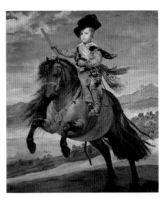

3. 벨라스케스, **말을 탄 발타자르 카를로스 왕자**
프라도 미술관, 마드리드, 캔버스, 1635년경.

4. 벨라스케스, **올리바레스 백작-공작**
프라도 미술관, 마드리드, 캔버스, 1635년경.
벨라스케스는 전통적으로 통치자의 초상화 양식으로만 제한되어 있던 기마 초상화 유형을 사용하여 올리바레스가 펠리페의 궁정에서 차지하고 있던 정치적인 중요성을 시각적으로 나타내었다.

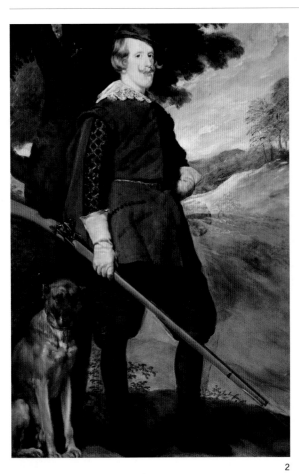

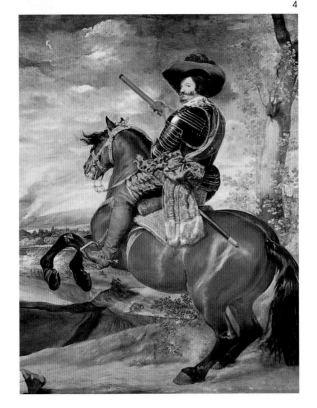

1. 페터 파울 루벤스와 얀 브뤼겔, **이사벨라 공주**
프라도 미술관, 마드리드, 캔버스, 1610년경.
멋지게 차려입고 보석으로 몸치장을 한 이사벨라 공주는 스페인 왕의 딸이자 스페인령 네덜란드 통치자의 아내였다. 이사벨라 공주의 뒤쪽 배경으로 그녀의 시골 은거처인 마리몽 성이 그려져 있다.

2. 벨라스케스, **펠리페 4세**
프라도 미술관, 마드리드, 캔버스, 1635년경.
벨라스케스의 초상화가로서의 기술은 엄청나게 다양한 왕의 초상화를 그리며 발전한 것이었다.

신해 티치아노와 베로네세, 틴토레토의 작품들을 구입했다. 펠리페 2세의 전통을 따라 왕은 베네치아의 회화 작품을 수집하여 교양있는 스페인 궁정의 이미지를 조장하려 했다. 이것은 프랑스 루이 14세의 태도와 뚜렷이 다르다. 프랑스에서는 베네치아의 화가들이 지나치게 감정적으로 형태와 색을 이용했다고 생각했다. 펠리페 4세의 궁정에서 벨라스케스가 맡았던 주된 임무는 왕과 가족들, 그리고 난쟁이와 어릿광대를 포함한 조신들의 초상화를 그리는 것이었다. 티치아노의 초기 초상화에서 영향을 받은 벨라스케스는 기마 초상화, 전신 초상화와 사냥을 하는 장면을 그

린 초상화와 같은, 왕실과 관련된 표준적인 초상화의 유형을 차용하였다. 그러나 그는 스페인 군주국의 격하된 지위를 나타내기 위해 이러한 형식을 새롭게 해석하는 시도를 했다. 예를 들어, 그가 제작한 펠리페 4세의 기마 초상화에는 기마 초상화의 원래 목적인 황제 세력의 표현이라는 요소가 제거되어 있다. 올리바레스의 경우에, 그의 기마 초상화에는 대신 국무 수행에 가장 중요한, 수상으로서의 역할이 강조되어 있다. 만약, 정말로 이 그림들이 보기만큼 충실하게 대상을 재현하였다면, 이 그림들은 벨라스케스의 스승인 프란시스코 파체코가 자신의 논문인 『회화 예술』에서 규

정한 좋은 초상화의 또 다른 기본 요건도 역시 충족시켰다고 할 수 있다. 초상화는 수법, 색채, 그리고 형태 면에서 좋은 그림이어야 한다는 파체코의 주장은 미술가의 능력이 주제보다 더 중요하다는 믿음을 반영한 것이다.

스페인의 세력을 나타내는 이미지

왕을 그린 초상화들 중 상당수는 토레 데 라 파라다와 부엔 레티로를 장식하기 위해 제작되었다. 펠리페 2세가 확립한 또 다른 선례에 따라, 이 궁전들은 또한 오비디우스의 『변신 이야기』 그림과 페터 파울 루벤스가 제작한 신화 그림으로 장식되었다. 루벤스는 스페인

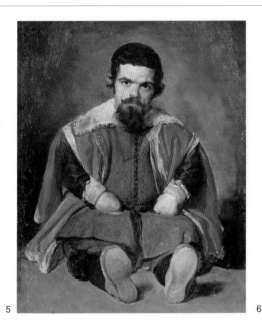

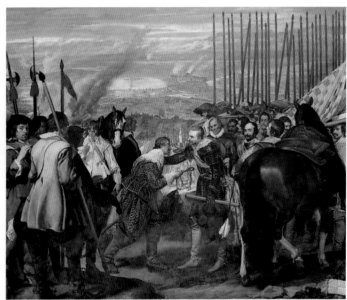

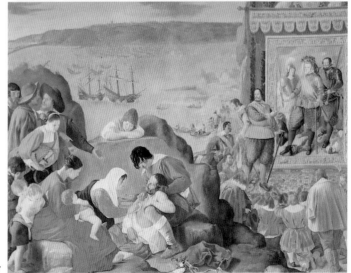

5. 벨라스케스, 돈 세바스찬 데 모라
프라도 미술관, 마드리드, 캔버스, 1644년경.
세비야에서 미술 수업을 받은 벨라스케스(1599~1660년)는 마드리드에서 궁정화가로 임명되었다(1623년). 그가 제작한 많은 궁정 초상화 중에는 펠리페 4세의 난쟁이를 그린 연작도 있다.

6. 벨라스케스, 브레다의 항복
프라도 미술관, 마드리드, 캔버스, 1635년 이전.
오른쪽에 묘사되어 있는 승리를 거둔 스페인들과 왼쪽에 그려진 정복을 당한 브레다 사람들 간의 현저한 차이는 중앙에서 이루어지고 있는 의식으로 관람자들의 주의를 집중시킨다. 도시의 열쇠를 건네주는 의식이 바로 그것이다.

7. 후안 바우티스타 마이노, 바이아 탈환
프라도 미술관, 마드리드, 캔버스, 1630년경.
아메리카 대륙에서 스페인이 거둔 승리를 기록한 마이노의 이 작품은 합스부르크 왕가가 쇠락하던 시기의 스페인 왕권을 충실하게 묘사한, 몇 안 되는 궁정의 회화 작품 중 하나이다.

령 네덜란드의 통치자였던 펠리페의 동생, 페르난도의 궁정화가였다. 패권을 장악한 군주들에게 인기가 있었던 국가 권력의 이미지는 왕조가 쇠락하던 이 시기에는 적당치 않아 보였다. 그럼에도 부엔 레티로의 방 하나가 스페인의 승리를 묘사한 장면들로 꾸며졌다. 벨라스케스의 당당하고 위엄 있는 〈브레다의 항복〉은 네덜란드에서 스페인 군이 드물게 거둔 승리 중 하나를 기념하기 위해 제작된 것이다. 실제로는 네덜란드 군이 바로 다시 이 도시를 탈환하였다. 가장 강력한 이미지는 마이노의 〈바이아 탈환〉이다. 이 작품은 남아메리카에서 스페인이 거둔 승리를 기념하여 제작

된 것이다. 그림에는 승리의 여신이 펠리페 4세에게 관을 씌워주고 있으며 올리바레스는 이단과 노염, 불화를 짓밟고 있는 장면이 묘사되어 있다. 아내(1644년)와 후계자인 발타자르 카를로스 왕자(1646년)가 사망하자 펠리페 4세는 새로운 아내를 맞아 더 많은 아이들을 낳았다. 벨라스케스의 걸작인 〈라스 메니나스〉(1656년)는 시녀들(메니나스), 신하들, 그리고 개, 난쟁이와 함께 있는 펠리페 4세의 딸, 마르가리타 공주를 그린 그림이다. 벨라스케스 자신도 궁정화가의 역할을 수행하고 있는 모습으로 캔버스의 왼쪽에 등장하며, 왕과 왕비의 얼굴은 뒤쪽 벽에 걸려 있는 거울

에 비친다. 왕의 숙소에 걸릴 초상화로 의도되었던 이 작품은 비공식적인 초상화라는 점과 제국의 힘에 대한 언급이 배제되어 있다는 점에서 독특하다. 붓과 팔레트, 이젤과 같은 화구와 함께 그려진 벨라스케스의 이미지는 당시 상승하고 있던 미술가의 지위와 작가의 창의력에 대한 경의를 분명하게 나타내었다.

스페인의 종교 미술

17세기 스페인의 종교 미술은 매우 다른 환경 속에서 다양한 형태로 제작되었다. 극적인 분위기의 제단화에는 가톨릭교회의 승리를 축하하는 이미지가 그려졌다. 프란시스코 데 수

<div style="text-align: right;">8</div>

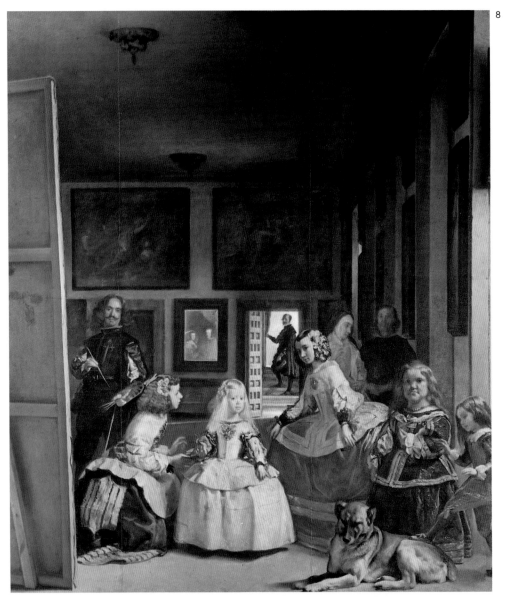

8. 벨라스케스, 라스 메니나스
프라도 미술관, 마드리드, 캔버스, 1656년.
벨라스케스는 이 유명한 작품에서 궁정 생활의 일상에서 비공식적이고 편안한 순간, 즉 미술가 앞에서 자세를 취하고 있는 순간을 그림으로 남겼다.

르바란은 벨라스케스와 거의 동시대의 화가였으나 그의 후원자들은 주로 지방의 수도원이었다. 두 화가의 양식은 현저한 차이를 보이는데, 이는 마드리드의 궁정이 점점 더 격리되어가고 있었다는 사실이 반영된 결과였다. 반종교개혁이 성공하고 가톨릭교의 세력이 회복되자 새로운 주제와 새로운 해석이 생겨났고, 이 새로운 종교 미술은 스페인에서 각광을 받았다. 바르톨로메 무리요의 〈무염시태〉는 논쟁의 대상이던 이 교의를 주제로 하여 17세기 스페인에서 제작된 많은 작품 중 하나이다. 파체코는 미술에 관한 논문에서 무염시태라는 주제와 관련해 사실성과 상징성

을 조합하는 데 필요한 지침을 규정하였다. 파체코는 일반적으로 무염시태에 등장하는 초승달이 사실 천구(天球)의 일부분이라고 인식하고 초승달의 양쪽 끝이 아래쪽을 향하도록 그리라고 촉구했다. 그러나 무리요는 물리적인 실재성에는 관심을 덜 가졌던 듯하다. 그의 이미지는 과학적인 사실보다는 정신성을 나타내었다.

스페인령 네덜란드

네덜란드의 스페인인 통치자들은 북부 유럽에서 세력이 커진 신교가 이단일 뿐만 아니라 권위에 대한 위협이라고 간주하고 엄중하게

억압했다. 신교는 정치적 반란의 중심 이념이 되었고, 국지적인 폭동은 곧 공공연한 전쟁(1568~1648년)으로 확대되었다. 결국 베스트팔렌 평화조약의 체결(1648년)로 네덜란드 북부 지방은 독립을 이뤄 네덜란드 공화국을 수립했다(제37장 참고). 그러나 남부는 스페인에 다시 정복당했다. 펠리페 2세는 딸인 이사벨라와 남편, 오스트리아의 알브레호트 대공을 스페인령 네덜란드의 통치자로 삼았다(1598년). 휴전 협정의 체결(1609년)로 군주들은 스페인의 권위 회복을 나타낼 기회를 가지게 되었다. 건축가와 조각가, 화가들은 네덜란드로 돌아가 스페인 합스부르크 궁정의 새

9. 바르톨로메 무리요, **무염시태**
프라도 미술관, 마드리드, 캔버스, 1678년경.
무리요(1618~1682년)는 논쟁의 대상이던 이 주제를 지지한다는 의지를 시각적으로 나타내기 위해 동시대 화가들의 권고에 따라 초승달을 비롯한 순결한 성모를 연상시키는 상징을 사용하였다.

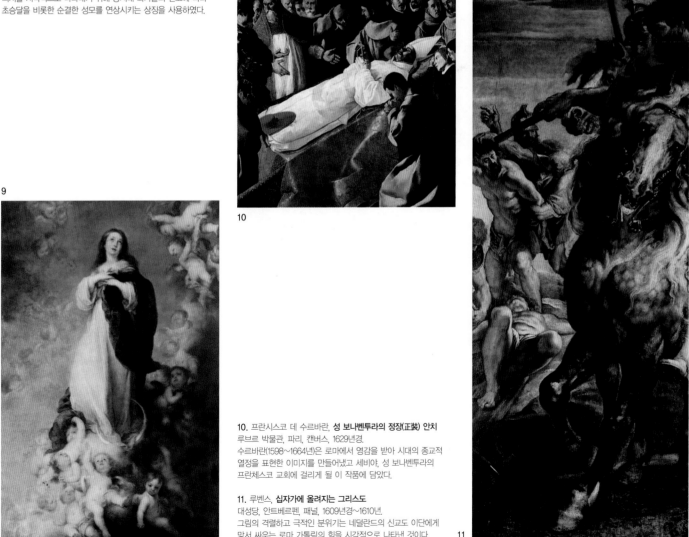

9

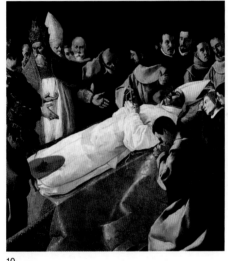

10

10. 프란시스코 데 수르바란, **성 보나벤투라의 정장(正裝) 안치**
루브르 박물관, 파리, 캔버스, 1629년경.
수르바란(1598~1664년)은 로마에서 영감을 받아 시대의 종교적 열정을 표현한 이미지를 만들어냈고 세비야, 성 보나벤투라의 프란체스코 교회에 걸리게 될 이 작품에 담았다.

11. 루벤스, **십자가에 올려지는 그리스도**
대성당, 안트베르펜, 패널, 1609년경~1610년.
그림의 격렬하고 극적인 분위기는 네덜란드의 신교도 이단에게 맞서 싸우는 로마 가톨릭의 힘을 시각적으로 나타낸 것이다.

11

루벤스

화가이자 설계자이며 학자인 동시에 영국의 찰스 1세가 작위를 수여한 외교관이었던 페터 파울 루벤스 경(1577~1640년)은 대단히 성공한 인물이었다. 그는 안트베르펜에서 화가 수업을 받은 후 이탈리아 여행(1600~1608년)을 했고 만토바에서 곤차가 공작을 위해 일했다.

이탈리아에서 머무르는 동안 루벤스는 고전 미술과 특히 미켈란젤로와 카라바조를 비롯한 동시대 회화 모두를 연구했고 티치아노와 베로네세와 같은 베네치아 화가들로부터 풍부한 색채를 사용하는 방법을 배웠다. 그리고 외교적인 임무를 띠고 마드리드를 방문한 동안에는 스페인 궁정에 소장되어 있는 티치아노의 작품들을 모사했다. 이탈리아에서의 경험에서 깊은 영향을 받은 루벤스는 안트베르펜 합스부르크 왕가의 궁정 화가로 임명된 이후 더욱 극적이고 감각적인 양식을 발전시켰고, 이로 인해 북유럽에서 가장 중요하며 인기 있는 화가가 되었다.

인물들의 복잡한 자세를 잘 배치하여 강력하고 극적인 동시에 조화로운 구성을 만들어내는 루벤스의 솜씨는 종교적인 작품이나 세속적인 작품에 적절히 이용되었다.

루벤스는 여성의 형상을 즐겨 그렸던 것으로 유명한데, 그는 자신의 능력을 이용하여 살결의 질감을 살려내곤 했다. 그러나 말년의 작품 양식은 더 온화해졌다. 자신보다 훨씬 어렸던 헬레네 푸르망과 결혼(1630년)한 루벤스는 아들과 함께 있는 자신과 아내를 그린 비공식적인 초상화를 제작하기도 했다(그림 12 참고). 이 그림은 고전적인 요소들이 배치되어 있는 간결한 풍경을 배경으로 하고 있다.

교외에 샤토 데 스텐이라는 장원을 구입한 루벤스는 풍경화에 몰두하게 되었는데 자유롭고, 고요하며 정취 있는 그의 양식은 로랭과 푸생의 질서 정연한 고전적 풍경화와는 확연히 다르다(제38장 참고).

12

12. 루벤스, 아들과 함께 있는 루벤스와 헬레네 푸르망
알테 피나코테크, 뮌헨, 패널, 1635년경~1638년.

13. 루벤스, 파리스의 심판
프라도 미술관, 마드리드, 패널, 1638~1639년.
여성의 아름다움에 대한 루벤스의 이상이 이 그림에 묘사되어 있는 세 여신, 주노, 미네르바, 비너스의 모습에 반영되어 있다. 파리스는 가장 아름다운 여신으로 비너스를 택하였고, 그 선택으로 말미암아 트로이 전쟁이 일어나게 되었다.

14. 루벤스, 전쟁의 결과
팔라초 피티, 피렌체, 캔버스, 1638년.
그림에 표현된 극적인 효과와 무질서는 17세기 유럽의 상황을 시각적으로 나타내고 있다.

13

로운 이미지를 만들어내는 데 전력을 기울였다. 그들 중 가장 주요한 인물은 안트베르펜 출신의 루벤스였다. 알브레히트 대공이 그를 궁정화가로 임명(1609년)하기 전에 루벤스는 만토바 곤차가 가문에서 일했었다(1603~1608년). 의미심장하게도 그는 알브레히트의 영향력을 이용해 로마에서 종교화를 주문받기도 했다. 루벤스는 마드리드의 벨라스케스와는 달리 왕실 초상화는 거의 그리지 않았다. 스페인은 가톨릭 신앙을 강화함으로써 네덜란드 재정복의 의의를 더 효과적으로 표현할 수 있었다.

신교의 패배

전쟁으로 인한 피해는 참담했다. 안트베르펜에서는 성상 파괴자들로 이루어진 폭도들이 교회에서 조각상과 제단화를 떼어냈다(1566~1567년). 스페인 군사들은 그 도시를 약탈하고 시청을 불태웠으며(1576년), 신교도 정부는 교회의 벽을 희게 회칠해버렸다(1581년). 스페인 군은 오랫동안의 포위 공격 끝에 안트베르펜을 마침내 재탈환했다(1585년). 신교도들은 추방당했고 가톨릭교가 승리하였다. 알브레히트와 이사벨라의 정권은 예수회의 원조를 받아 신교 네덜란드 공화국에 저항했고 방어 거점 역할을 하는 네덜란드 남부 지방이 가

톨릭 신앙을 굳건하게 유지하도록 했다. 안트베르펜의 교회와 시 당국은 루벤스에게 새로운 교회들을 장식할 제단화를 주문했는데, 이 중에는 예수회 교회 천장을 꾸밀 서른아홉 점의 캔버스화도 포함되어 있었다(1620년). 루벤스는 회복된 가톨릭 권력을 표현한 이탈리아 바로크의 그림에서 풍부함과 장엄함, 활력을 포착해 이 그림에 극적이고 강렬한 양식으로 구현하였다.

루벤스는 궁정화가로서 명성을 얻어 유럽 전역에서 주문을 받았다. 예술가로서만 아니라 이사벨라를 위한 외교관으로서 스페인과 영국 간의 평화 협상에 참여했고 양국의 궁정

14

15. 루벤스, 유스투스 립시우스와 그의 세 제자
팔라초 피티, 피렌체, 캔버스, 1612년경.
루벤스는 가톨릭으로 다시 개종한 인문주의자 유스투스 립시우스의 지식인 집단과 가깝게 교제하였다. 유스투스 립시우스는 스토아학파의 철학자, 세네카의 흉상 아래에 앉아 있다. 그의 왼쪽에는 루벤스 자신의 초상화가 그려져 있다 .

15

16

16. 루벤스, 추기경 오스트리아의 페르난도 왕자의 안트베르펜으로의 개선 입성
우피치 미술관, 피렌체, 패널, 1635년경.
교회의 보직을 맡도록 애초부터 예정되어 있었던 펠리페 4세의 동생, 페르난도 왕자는 당시 네덜란드 공화국과의 전투에서 스페인 군대를 이끌었다. 루벤스는 왕자가 안트베르펜으로 입성하는 장면을 그리며 극적인 회화 공간을 이용하여 개선이라는 주제를 강조하였다.

에서 모두 작품 의뢰를 받았다. 프랑스의 마리드 메디치는 자신과 남편인 앙리 4세를 찬양하는 연작을 그리도록 주문했다(제34장 참고). 루벤스가 제작한 작품 수는 엄청났다. 그는 개인 후원자들을 위해 초상화와 고전적인 작품, 그리고 유럽 전역을 파괴한 전쟁에 관한 알레고리화를 아우르는 다양한 작품들을 그렸다. 루벤스의 〈전쟁의 결과〉에는 검은 옷을 입고 장신구와 보석은 걸치지 않은 유럽이 묘사되어 있는데, 그녀의 뒤에 있는 천사는 기독교 신앙을 상징하는 보주(寶珠)를 들고 있다. 그의 작품 중 상당수는 안트베르펜 작업장에서 조수들이 제작했다. 그러나 이 거장은 직접 밑

그림을 그리고 감독을 한다는 제한을 두었다. 루벤스는 크게 성공했고 조각상과 상아 세공품, 메달뿐만 아니라 티치아노와 베로네세, 틴토레토의 작품 서른여섯 점을 포함한 소장품을 수집할 만한 경제적 여유를 가지게 되었다.

아메리카 대륙의 스페인 정복자들
아메리카 대륙을 정복한 스페인 사람들은 자국의 문화가 우월하다는 확신을 갖고 토착 부족들에게 스페인의 정치, 경제, 종교 조직을 따르도록 강요했다. 네덜란드에서 그랬듯이 아메리카 대륙에서도 기독교는 스페인의 권력 행사에 필수적인 요소였다. 정복자들은 이교

도의 신전을 파괴하고 기독교 교회를 건설하여 자신들이 이 대륙을 정복하였음을 나타내었다. 교회는 이전에 신전이 있던 바로 그 장소에 건설되기도 했으며 언제나 중요한 요지에 자리 잡고 있었다. 교회는 또한 아메리카 대륙에 새로운 건축 양식을 도입했다. 스페인의 정복 이전에는 알려지지 않았던 아치와 고전적인 주식(柱式)은 지역 고유의 건축물에 사용되었던 가구식구조(架構式構造)를 대체하였다. 스페인 사람들의 눈에 기술적으로, 지적으로도 우수해 보였던 새로운 건축물은 토착 문화가 열등하다는 생각을 재확인했고 동시에 새로운 정권의 지배력을 강화하였다.

17

17. 루벤스, 레우키포스 딸들의 납치
알테 피나코테크, 뮌헨, 캔버스, 1616년경~1619년.
종교 미술에서 나체를 금하는 교회의 법령은 고전적인 주제에는 해당되지 않았다. 감각적인 육체의 표현은 루벤스 회화 양식의 특징이었다.

신교의 성직자들은 검약과 근면, 절제와 윤리라는 덕목을 구원에 이르는 가장 진실한 방법이라고 강조했다. 그들이 전달하고자 했던 교리는 네덜란드의 도시 중심지에서 상업적인 부와 도시의 번영을 증진하기 위해 장려했던 미덕과 일치하여 더 큰 호소력을 가졌다. 그러나 네덜란드의 가톨릭교도 스페인 통치자들의 눈에 신교는 이단으로 비춰졌다.

펠리페 2세는 신교를 무자비하게 억압(1555~1598년)하였고, 신교는 이후 정치적인 자유를 얻기 위한 격렬한 투쟁(1568~1648년)의 중심이 되었다. 네덜란드 남부는 계속해서 스페인의 지배를 받았으나(제36장 참고) 오라

네덜란드 공화국

네덜란드 미술의 전성기

녜 공 빌렘(영국식으로는 오렌지 공 윌리엄)이 이끄는 북부 지방은 분리되어 신교 네덜란드 공화국을 수립하였다(1579년). 네덜란드 공화국은 휴전 협정(1609년)으로 사실상 독립을 인정받게 되었고 마침내 스페인의 승인도 받았다(1648년).

오라녜 가문의 주도 하에 집중적으로 암스테르담, 할렘, 레이덴과 델프트 같은 준(準)자치도시의 신교도 상인 엘리트들이 정치적 권력을 차지했고, 이 도시들은 헤이그의 네덜란드 국회에 대표자들을 파견했다. 공개적으로는 가톨릭 예배를 올릴 수 없었으나 사적으로 신앙을 가지는 것은 허용되었는데 이러한

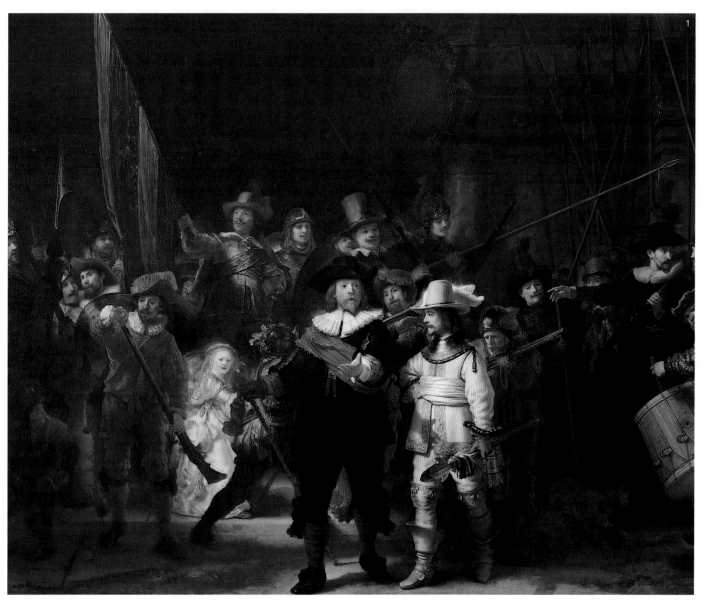

종교적인 관용의 분위기는 유럽의 다른 지역에서 박해받던 소수 민족, 특히 유대인들의 대규모 이민을 야기했다.

번영과 독립

새로 수립된 공화국은 번영을 누렸다. 네덜란드 동인도 회사(1602년 설립)의 선박들은 동양으로 향하는 새로운 항로를 이용하였고, 암스테르담의 증권거래소(1609년 설립)는 무역상과 장인, 상인, 농부들이 새롭게 취득한 부를 투자하는 장이 되었다. 17세기 말의 네덜란드 1인당 국민소득은 유럽에서 가장 높았다.

상업으로 재산을 모은 부유층이 공화국을 지배했고 자신들이 이루어낸 정치적, 재정적 업적을 자각하고 있는 새로운 후원자 계층이 등장했다. 무엇보다도, 네덜란드인들은 민족 주체성과 언어, 역사를 강조하여 자신들의 독립을 역설하려 하였다. 유럽의 다른 절대 궁정과의 차이는 뚜렷했고 이는 네덜란드의 미술과 건축에 시각적으로 표현되었다.

권력의 이미지

네덜란드의 도시들은 막대한 예술품 후원 계획으로 자신들의 독립과 번영을 경축했다. 이러한 후원은 새로운 공화국의 세력을 고무시키기 위한 선전 수단으로 의도된 것이었다. 웅장한 시장의 집회장, 화물 계량소와 그 밖의 상업 건축물은 상업으로 얻은 부를 나타냈다. 도시 세력을 나타내는 가장 중요한 이미지인 시청 건축물은 공화국 내에서 자신들의 고유한 정체성을 주장하기 위해 각 도시들이 경쟁하는 무대가 되었다. 시의회가 시청의 설계나 건축, 장식과 관계된 결정을 내렸다.

헤이그의 네덜란드 국회는 1609년 휴전 협정을 기념하기 위해 로마 제국군에 맞서 바타비아 부족이 거둔 승리를 묘사한 일련의 회화 작품을 주문했다. 북부 게르만족인 바타비아 부족이 로마의 지배에 성공적으로 항거한

2

1. 렘브란트, 코크 대장의 민방위대(야경, 夜警)
암스테르담 국립 미술관, 캔버스, 1642년.
사수협회 회관의 연회장을 장식하기 위해 암스테르담의 민병대가 주문한 6점의 초상화 중 하나인 렘브란트의 이 작품은 혁신적인 구성으로 유명하다.

2. 헨드리크 데 케이제르, 빌렘 공 1세의 무덤
니어웨 커크(신교회), 델프트, 대리석, 1614년 주문.
오라녜 공 빌렘은 가톨릭교도였으나 자국 국민의 개인적인 신앙을 강제하려는 펠리페 2세에게 맞섰다. 네덜란드 북부 지방은 그의 지휘 하에서 독립 네덜란드 공화국의 토대가 된 위트레흐트 동맹(1579년)을 결성하였다.

3. 하욱헤스트, 니어웨 커크의 내부, 델프트
마우리츠하위스 미술관, 헤이그, 캔버스, 1651년.
가톨릭교의 장식이 제거된 네덜란드 교회의 꾸밈없는 내부는 새로운 네덜란드 공화국에서 신교 신앙이 가지는 중요성을 강화하였다.

4

3

4. 반 데르 헤이덴, 시청 풍경, 암스테르담
루브르 박물관, 파리, 캔버스, 1668년.
얀 반 데르 헤이덴(1637~1712년)이 제작한 이 암스테르담 풍경화는 1648년에 착공한 도시의 새로운 시청을 그린 것이다. 이 훌륭한 건물의 고전적인 건축 양식과 비유적인 조각 장식 계획은 새로운 공화정의 포부를 시각적으로 나타냈다.

이야기는 스페인의 통치에 대항하여 네덜란드가 거둔 승리를 표현하는 데 더할 나위 없는 소재였다.

네덜란드인들은 그런 의미에서 자바에 있는 네덜란드 동인도 회사의 주요 무역 거점에 바타비아(현재의 자카르타)라는 이름을 붙였다(1619년).

암스테르담의 시청

암스테르담은 이제 세계 무역의 중심지가 되었다. 암스테르담의 경제력과 부는 도시의 증가하는 인구를 수용할 수 있도록 설계된, 운하와 거리를 갖춘 질서정연한 도시 계획도에

잘 반영되어 있다. 스페인이 공식적으로 공화국을 인정한 바로 그 해에 자유를 향한 오랜 분투(1568~1648년)를 끝내고 암스테르담이 시청 건설을 시작한 것은 우연의 일치가 아니었다.

신중하게 선택한 조각과 회화 장식 프로그램으로 꾸민 단순한 고전 양식의 건축물은 새로운 정권의 평화와 번영, 그리고 독립을 상징했다. 장식의 이미지는 판연히 네덜란드적이었으며 바타비아의 승리를 묘사한 장면들은 국가의 독립을 공포하였다. 다른 역사적인 주제 중에는 충성과 정직, 용기와 같은 시민의 미덕을 갖추었던 구약이나 고전의 뛰어

난 지도자들의 이야기도 포함되어 있었다.

플링크가 제작한 〈적의 재화를 경멸하고 순무 식사를 선택한 마르쿠스 쿠르티우스 덴타투스〉라는 그림은 모호한 공화정 로마 시대의 주제를 이용해 전제 정치에 맞서 네덜란드가 거둔 승리를 표현한 전형적인 예이다. 이러한 장식 계획은 17세기 유럽의 미술에서는 이례적이었다. 의식적으로 왕당주의나 교황의 선전 미술과 다르게 제작한 이러한 작품들은 리비우스나 타키투스, 플루타르크와 같은 고대 로마 저술가들의 저작을 힘들게 연구하여 새로운 공화국 정부뿐만 아니라 외국의 지배에 저항하려는 결의를 역설하는 이미지를

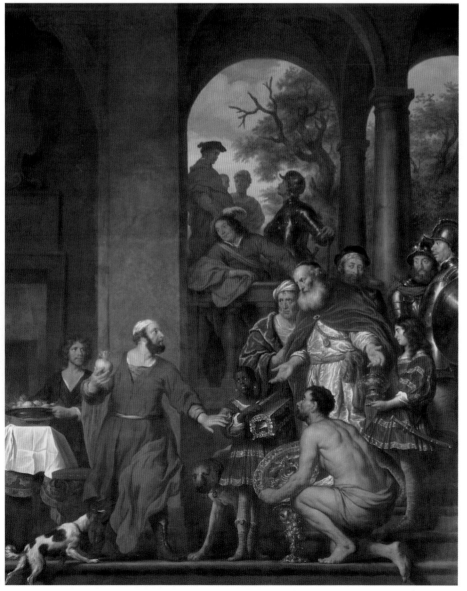

5. 플링크, 적의 재화를 경멸하고 순무 식사를 선택한 마르쿠스 쿠르티우스 덴타투스
왕궁(옛 시청), 암스테르담, 캔버스, 1656년.
고베르트 플링크(1615~1660년)의 이 작품은 공화주의적이고 도덕적인 교훈을 전달하기 위해 제작된 것이다. 이러한 주제는 17세기 유럽 미술이라는 맥락에서는 보편적이지 않았으나 의도적으로 선택된 것이었다. 외국의 지배에 반대하고 왕당주의에 반대하는 주제를 다룬 이러한 그림은 새로운 정권에 이상적인 선전 수단이었다.

렘브란트

네덜란드 화파에서 가장 위대한 화가였다고 할 수 있는 렘브란트 하르멘스존 반 레인(1606~1669년)은 레이덴에서 출생했으나 주로 암스테르담에서 작품 활동을 했다. 그는 암스테르담에서 새로운 네덜란드 공화국의 부유한 상인들을 그리는, 성공한 초상화가로 자리 잡았다.

렘브란트는 수많은 자화상을 그리며 명암의 대조, 표정, 자세와 의상을 다양하게 시험해볼 기회를 얻었다. 그는 자신이 얻은 새로운 지식을 종교적이거나 신화적인 작품뿐만 아니라 도시 관료들과 개인의 초상화에까지 적용시켰고, 그러한 렘브란트의 구성법은 다른 작가들의 작품보다 훨씬 덜 정형적이었다. 그는 개개의 인물 특성을 크게 강조했다.

노년에는 회화와 에칭, 소묘 양식이 변화하였다. 〈십자가에서 내려지는 그리스도〉(1633년)에서 보였던 극적인 연출은 점차 사라졌고 〈다윗과 압살롬〉(1642년)이라고 흔히 불리는 작품, 즉 성경의 두 인물이 껴안고 있는 장면을 그린 작품과 〈밧세바〉(1654년)에서는 더욱 관조적인 분위기가 보인다. 이러한 변화의 이유는 그의 네 자녀 중 셋과 아내 사스키아의 죽음(1642년), 그리고 점점 커지는 재정적인 어려움에서 찾을 수 있을 것이다.

재정적인 문제는 결국 파산(1656년)으로 이어졌다. 렘브란트의 종교화에는 신교에 대한 독실한 신앙심이 반영되어 있다. 가톨릭교 신자였던 루벤스와 대조적으로 그는 종교적인 열정을 표현하는 것은 피하고 성경에 나오는 인물들의 깊은 감정과 내면의 은밀한 의식을 묘사하는 데 치중했다. 그러나 렘브란트가 제작한 것으로 알려진 상당히 많은 작품들을 최근 얼마 동안 자세히 재조사하고 재심의한 결과, 그 중 많은 수가 다른 작가들의 작품으로 밝혀졌다는 사실에 유의해야 할 것이다.

6. 렘브란트, 자화상
루브르 박물관, 파리, 캔버스, 1660년.

7. 렘브란트, 포옹하고 있는 성서의 인물들
에르미타슈 미술관, 상트페테르부르크, 캔버스, 1642년.

8. 렘브란트, 밧세바
루브르 박물관, 파리, 캔버스, 1654년.
렘브란트는 종교화에서 성경의 인물들이 느끼는 내면의 깊은 감정을 강조했다. 다윗 왕에게서 온 편지의 내용에 심사숙고하는 밧세바의 시름에 젖은 모습에서 이러한 특징을 찾아볼 수 있다.

찾아낸 결과였다.

종교 미술

가톨릭교도들은 거대한 제단화와 장식 프로그램으로 자신들의 신앙심을 드러냈다. 그러나 신교도들은 우상을 섬기지 말라는 성서의 가르침을 대체로 지켰다. 신교 교회에서는 종교 미술 작품을 거의 사용하지 않았으며 종교화는 시(市)나 개인이라는 환경 속에서만 제한적으로 이용되었다.

　그리스도의 수난을 그린 렘브란트의 작품들은 프레데릭 헨드릭 공작이 헤이그에 있는 궁전을 장식할 목적으로 주문했던 것이다.

네덜란드 공화국에서 구약성서라는 주제를 선호했던 성향은 가톨릭과 신교 신앙 간의 차이를 보여주는 또 하나의 양상이었다. 가톨릭 교회는 일반적으로 그리스도나 성모의 일생에서 일어난 사건들을 예시하는 데 구약성서를 묘사한 장면을 이용하였다.

　그러나 신교도인 렘브란트나 다른 네덜란드 화가들에게는 구약성서도 신약성서와 같은 하나님의 말씀이었다. 더욱이 구약성서의 인물들도 네덜란드인 신교도들처럼 구원을 기다리고 있었고 유대인들은 하나님이 선택한 민족으로서 네덜란드인들과 유사한 위업을 달성했다. 인물 내면의 감정을 표현한

렘브란트의 종교적인 주제 해석은 로마의 바로크 미술에서 나타난 종교적인 열정과 공통점이 거의 없었다. 사실 네덜란드 화가들은 당시의 이탈리아 양식에 전혀 관심이 없었다.

초상화

새 공화국에서는 초상화에 대한 수요가 많았다. 초상화는 모델의 모습을 영원히 간직할 뿐만 아니라 작품을 제작한 시대의 사회적 배경에 대해 많은 정보를 전해주기도 한다. 17세기 유럽의 절대 권력과 가장 밀접하게 연관되어있던 두 가지 이미지, 개인의 전신 초상화와 기마 초상화는 네덜란드 미술에서는 상

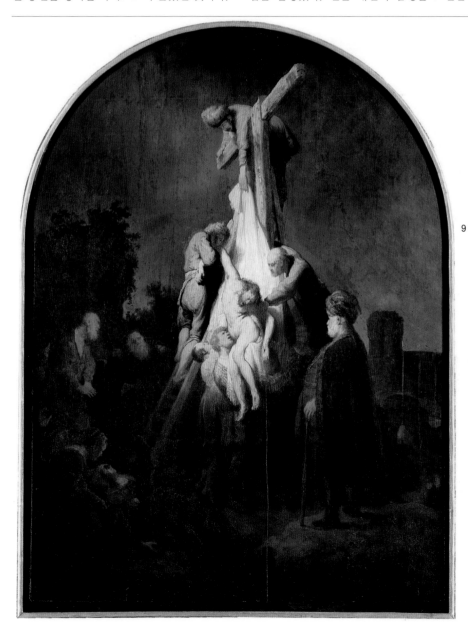

9

9. 렘브란트, 십자가에서 내려지는 그리스도
알테 피나코테크, 뮌헨, 캔버스, 1633년.
렘브란트가 초기에 제작한 이 종교화는 종교적인 영광을 바로크식으로 표현한 작품이 아니다. 렘브란트는 명암의 대조를 이용하여 이 장면의 사실성을 강조하였다.

대적으로 드물었다. 그러나 가족의 화합과 사이좋은 부부 생활을 표현한 초상화는 일반적이었다.

또한 신교 국가의 군대나 과학 학회, 자선 단체에서 시민의 의무를 행하는 것을 기념하여 제작한 공적인 초상화도 인기가 많았다. 네덜란드의 도시에는 보안와 방위를 담당하는 자체적인 민병대가 있었다. 이러한 민병대의 중대들이 초상화를 주문해 군대 복무를 기념하는 관행이 일반적이었는데 구성원들은 각자 돈을 내어 자신의 초상을 초상화에 그려 넣게 했다.

렘브란트의 〈야경〉은 프란스 바닝 코크 대장의 중대가 주문한 것으로 대장과 부관들, 부하들이 함께 그려져 있다. 그러나 렘브란트의 주제 해석은 새로웠다. 렘브란트는 회화적 구성에 우선권을 두었고 그래서 초상에는 충분한 주의를 기울이지 않았다는 비판을 받기도 했다. 종교와 예술의 전통에 대한 의문은 지식의 영역을 넓히고자 하는 더욱 총체적인 욕구의 일환이었다. 가톨릭교회는 과학 탐구를 금했으나 네덜란드 공화국은 허용했다. 암스테르담과 레이덴, 델프트에 있는 외과의사 길드의 특별 연구원들은 해마다 해부학에 대한 강연을 했고 이러한 강연을 묘사한 공식적인 초상화로 자신들의 직위를 기념했다. 렘브란트는 이 주제도 역시 새롭게 해석하고 구성했다.

렘브란트는 대단히 무질서해 보이는 방식으로, 화면에 비스듬히 놓인 시체의 주위에 길드의 구성원들을 배치하였으며 해부학 대상에 몰두하고 있는 모습을 강조해 그렸다. 네덜란드의 중상층 시민들의 의무 중 가장 중요한 것 중 하나는 사회에 자선의 의무를 다하는 것이었다. 부유한 상인들과 아내들은 자신보다 불행한 사람들을 도울 도덕적 의무를 가지고 있었다. 그래서 그들은 양로원, 고아원, 구빈원(救貧院)과 정신병원, 나병 환자 병원, 소년원의 행정을 담당하는 평의원으로 봉

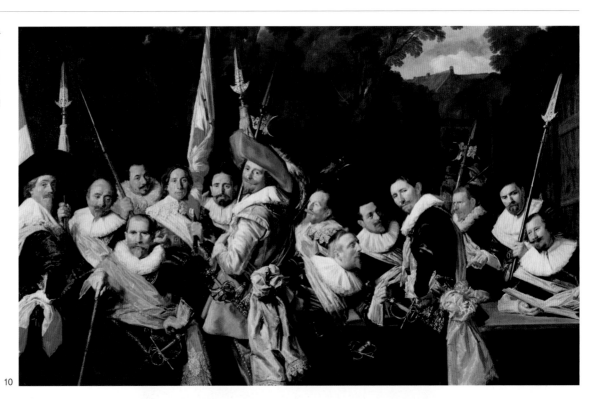

10. 프란스 할스, **성 하드리아누스 중대의 관료들**
프란스 할스 미술관, 하를렘, 캔버스, 1633년.
네덜란드 공화국에서 가장 선도적인 화가 중 한 사람이었던 프란스 할스(1580년경~1666년)는 하를렘에 정착하여 초상화 제작에 전력을 기울였다.

10

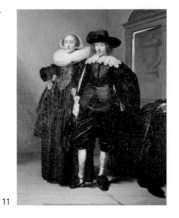

11. 피테르 야곱 코데, **부부의 초상**
마우리츠하위스 미술관, 헤이그, 패널, 1634년.
일반적으로 결혼을 기념하기 위해 주문했던 이러한 유형의 초상화는 네덜란드 공화국에서 크게 인기가 있었다.

11

12

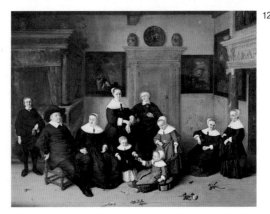

12. 아드리안 반 오스타데, **가족 초상**
루브르 박물관, 파리, 패널, 1654년.
수수하고 단순한 이 초상화는 하를렘의 화가 아드리안 반 오스타데(1610~1685년)가 제작한 것으로 청교도 가족 생활의 미덕을 강조하고 있다. 전면의 장미꽃은 사랑의 기쁨과 고통을 상징한다.

사하도록 요청받았다.

이러한 직무를 맡은 이들을 그린 집단 초상화는 그들의 자선 행위를 기록한 시각적인 증거였을 뿐만 아니라 프란스 할스와 같은 화가들에게는 구성과 화법을 시험할 기회였다.

프란스 할스와 베르메르: 빛과 색채

네덜란드 회화의 황금기에는 렘브란트 외에도 두 명의 중요한 주역이 있었다. 상당히 독창적이고 혁신적인 회화 언어를 실험했던 프란스 할스와 얀 베르메르가 바로 그들이다.

할스는 특히, 초상화를 전문으로 하였으며 표현의 자유를 추구했다. 초창기인 1620년경에는 대중적인 주제를 묘사하는 데 노력을 아끼지 않았고 사실적인 측면을 강조했다. 그러나 시간이 갈수록 할스는 점점 무엇보다도 모델의 심리적인 특성을 강조하는, 빛이 충만한 붓놀림을 구사하게 되었다. 그리고 공식적인 친목회나 사회단체의 대표자들이 모인 것을 기념하는 집단 초상화를 제작하며 모델들의 표정과 몸짓을 묘사하는 데 엄청난 주의를 기울였다.

할스보다 약 40년 후에 출생한 얀 베르메르는 빛을 혁신적으로 이용했다. 그의 작품에서 빛은 놀라울 정도로 구체화되어 있다. 사실에 충실한 베르메르의 이미지들은 훌륭하게 배치된 빛으로 충만하다. 그 빛은 무척 투명했으며 순수해 보이는 농도를 띠고 있어 시적인 기품을 지니고 있었다. 베르메르는 창문을 이용해 일상 생활용품이나 사람으로 채워진 배경 속으로 빛이 침투하게 하기도 했다.

도시의 정경을 그린 그림과 바다 그림 그리고 풍경화

네덜란드 공화국의 미술 작품들은 대부분 자유 시장에서 팔기 위해 제작한 것이었다. 외국에서 온 방문자들은 네덜란드는 미술품을 소유하는 계층이 다양하다고 언급하기도 했다. 도시의 정경을 그린 그림과 바다 그림, 그

13

15

14

13. 프란스 할스, **하를렘, 성 엘리자베스 병원의 평의원들**
프란스 할스 미술관, 하를렘, 캔버스, 1641년.

14. 렘브란트, **툴프 박사의 해부학 강의**
마우리츠하위스 미술관, 헤이그, 캔버스, 1632년.
이 전통적인 유형의 초상화는 해마다 하는 해부학 강의를 기록으로 남긴 것이다. 그림에 묘사된 강의는 니콜라스 툴프 박사가 1632년 1월에 했던 것으로 그는 외과용 가위라는, 직책과 관계되는 도구를 쥐고 있어 주변의 청중들과 구별된다.

15. 프란스 할스, **하를렘 양로원의 여성 평의원들**
프란스 할스 미술관, 하를렘, 캔버스, 1664년경.
할스는 모델들이 자선 행위에 참여했다는 사실을 기록하기 위한 이 집단 초상화에서 개인의 특징을 자세히 관찰하고 묘사했다. 이를 통해 할스의 초상화가로서의 솜씨를 가늠할 수 있다.

리고 풍경화는 네덜란드인들의 생활환경이 기록했고 네덜란드의 부의 원천인 도시와 해양 무역, 농업을 반영했다.

풍경화는 역사적인 주제를 그린 그림이나 초상화보다는 품격이 떨어진다고 여겨졌다. 풍경화의 구도는 주의 깊게 구성되었으나 풍경 자체는 사실적으로 정확히 재현되지 않았다. 또한 풍경화에는 심원한 의미가 내재되어 있었다. 폭풍우와 배의 난파는 변덕스러운 운명을 상기시키는 상징이었다. 잔잔하고 거친 바다는 또한 은유적으로 사랑의 성공과 실패를 나타냈다.

고대 로마의 문학에서 유래한 인식이 반영되어 시민의 의무를 다해야 하는 책임과 그러한 의무로부터 자유롭다는 측면에서 도시와 시골의 삶을 대조하는 그림도 있었다.

도덕성과 네덜란드의 장르화
작품을 이해하고자 할 때 직면하게 되는 문제는 그림이 제작될 당시에는 쉽게 해석되었던 이미지의 비유적인 의미와 상징적인 내용이 오히려 이제 그림을 올바르게 인식하지 못하게 방해한다는 것이다. 자유 시장에서 거래되었던, 일상생활을 그린 그림(장르화)의 경우에 특히 더 그랬다. 계절과 4대 원소, 혹은 미덕을 의인화하는 경향이 17세기 유럽에서 확립되어 보통 이상화된 미인으로 묘사되었다. 그러나 네덜란드의 상업적인 문화에서는 이렇게 의인화된 인물을 평범한 사람들로 바꾸어놓았다.

네덜란드의 실내 정경을 그린 그림들 중 상당수에는 도덕적인 교훈을 전달하도록 의도된 상징물이 그려져 있었다. 이러한 교훈은 눈에 띄는 세부 묘사와 배경으로 한층 더 강조되었다. 베르메르의 〈편지를 읽는 여인〉이라는 작품에는 네덜란드 중산층 가정의 실내 정경이 잘 묘사되어 있는데 이것은 더 구체적인 어떤 의미를 전달하기 위해 의도된 것이었다. 당시 문학 작품에 따르면 음악은 사랑을

16. 베르메르, 로테르담 운하에서 바라본 델프트 풍경
마우리츠하위스 미술관, 헤이그, 캔버스, 1658년.
델프트의 화가 얀 베르메르(1632~1675년)는 세부 묘사에 세밀한 주의를 기울여 이 도시 풍경의 사실성을 강화하였다.

17. 얀 반 호이엔, 하구(河口)
마우리츠하위스 미술관, 헤이그, 패널, 1655년.
얀 반 호이엔(1596~1656년)은 네덜란드 공화국에서 대단히 인기 있었던 풍경화와 바다 그림을 전문적으로 그렸다.

18. 야콥 반 로이스달, 강 풍경
마우리츠하위스 미술관, 헤이그, 캔버스, 1665년.
야콥 반 로이스달(1628년경~1682년)과 같은 네덜란드 화가들의 사실적인 풍경화는 프랑스와 영국의 풍경화 발달에 큰 영향을 미쳤다.

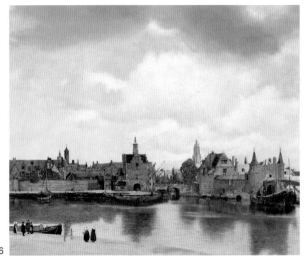
16

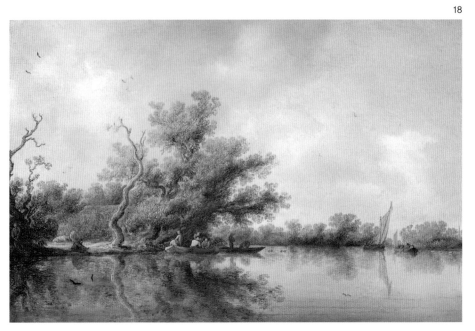
18

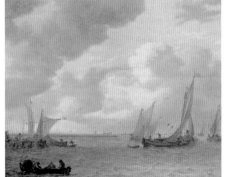
17

연상시키는 매개물이었다. 그리고 뒤쪽 벽에 걸린 바다 그림은 편지의 내용을 반영한 것이다. 스텐의 〈유쾌한 사람들〉에는 즐거운 시간을 보내고 있는 모든 연령대의 남자와 여자, 아이들이 묘사되어 있다. 그러나 노파가 손에 쥐고 있는 편지에는 아이들이 어떤 식으로 어른들의 습관을 배우게 되는가에 관한 유행가의 가사가 적혀 있다.

이 그림의 어른들은 아이들에게 그다지 좋은 모범을 보이지 않고 있다. 또, 군인들과 술을 마시고 있는 여자를 그린 드 호흐의 작품에는 알코올의 영향에 대한 도덕적인 설교가 내포되어 있다. 여자의 자세와 약간 비스

듬히 들고 있는 술잔을 보면 그 여자가 많이 취했다는 사실을 알 수 있다. 난로 위에 있는 그림은 상황을 한층 더 강조하여 암시한다. 그림에는 그리스도와 간부(姦婦)에 대한 이야기가 담겨 있다. 더욱 노골적으로 성적인 이미지를 전달하는 이미지도 있었다.

메추의 그림에서 사냥꾼은 죽은 자고새와 총을 들고 있다. 그러나 그가 여자에게 먹을 것을 주려 한다고만 생각하면 오산이다. 네덜란드 말로 새라는 단어는 성관계를 뜻하는 속어이기도 하며 총은 일반적으로 남성의 성기를 의미하는 상징물이었다.

바니타스의 이미지

네덜란드는 동양에서 발견한 희귀종 식물들을 탐욕스럽게 모아 들여 식물학을 발전시키는 데 중요한 공헌을 했다. 공화국에서 인기가 많았던 꽃 정물화로 이러한 취향을 짐작할 수 있다. 식물을 그린 정물화에서 각각의 화초는 충실하게 묘사되어 있지만, 그 구성은 상상에 의한 것으로 다른 계절에 나는 꽃이 함께 그려진 경우도 종종 있었다.

이런 그림은 미학적인 의도에서만 제작한 작품이 아니었다. 교훈적인 목적도 있었다. 꽃의 상징적인 의미는 오랜 유래를 가지고 있다. 백합과 장미, 카네이션은 전통적으

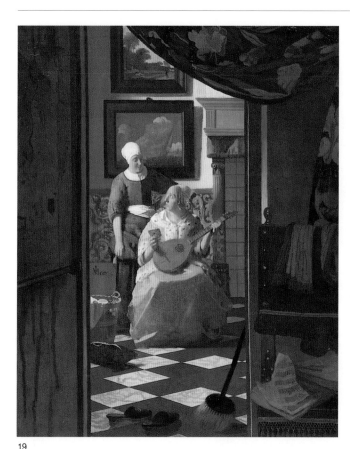

19

20

21

19. 베르메르, 편지를 읽는 여인
암스테르담 국립 미술관, 캔버스, 1670년경.

20. 얀 스텐, 유쾌한 사람들
마우리츠하이스 미술관, 헤이그, 캔버스, 1663년경.
얀 스텐(1626~1679년)이 제작한 이 작품은 노파가 손에 쥔 종이에 적힌 네덜란드 유행가의 가사, '노래는 부르는 대로 들린다'를 주제로 한 것이다. 이 그림은 어린 아이들의 나쁜 습관을 고무하는 것에 반대하는 도덕적인 교훈을 전달하고 있다.

21. 피테르 드 호흐, 군인들과 술을 마시고 있는 여인
루브르 박물관, 파리, 캔버스, 1658년. 피테르 드 호흐(1629~1684년 이후)는 전형적인 네덜란드 가정의 실내 풍경을 세밀하게 묘사하는 데 주의를 기울여 그림에 담겨 있는 도덕적인 교훈을 강화했다.

로 순수함과 사랑, 부활을 뜻하는 기독교 상
징물이었다. 그러나 꽃은 시들기 마련이고 이
러한 교훈은 판 베이에른에 의해 한층 더 강
화되었다. 그는 작품에 열려 있는 회중시계를
그려 넣어 꽃의 덧없는 아름다움을 표현하였
다. 네덜란드의 화가들이 인간 생명의 무상함
을 나타내기 위해 사용한 다른 상징물 중에는
해골과 비눗방울, 튤립도 있다.

튤립은 네덜란드 공화국에서 크게 유행
했고 비싼 가격으로 매매되었으나 시장(1637
년)이 붕괴한 이후에는 바니타스(Vanitas, 인
생의 덧없음과 무상함을 다양한 정물 소재를
이용하여 表現한 그림 – 옮긴이)의 상징물이
되었다.

22. 가브리엘 메추, 사냥꾼의 선물
우피치 미술관, 피렌체, 패널, 1660년경.
17세기 네덜란드 미술과 문학에서 자고새는 일반적으로 육욕을 상징
했다. 메추(1629~1667년)는 이 그림에서 다른 유사한 이미지들을 이
용해 교훈을 강화하였다.

23. 판 베이에른, 꽃으로 가득한 화병
마우리츠하위스 미술관, 헤이그, 캔버스, 1660년경.
튤립은 대단한 인기를 누렸고 비싼 가격으로 매매되었으나 시장이 붕
괴(1637년)한 이후 바니타스의 상징이 되었다. 다른 네덜란드 꽃 정물
화가들처럼 판 베이에른(1620년경~1690년)도 꽃의 실물을 관찰하여
묘사하였다. 그러나 그림의 꽃 구성은 반드시 사실적이지만은 않았다.
다른 계절에 피는 꽃이 함께 만개한 그림을 흔히 볼 수 있었다.

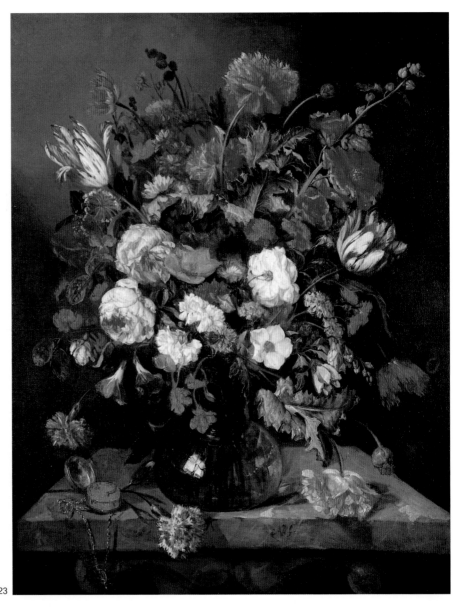

17세기 유럽의 미술품 시장이 절대 군정과 로마 교황청의 미술가와 후원자들에 의해 좌우되기는 했지만 전적으로 그렇기만 한 것은 아니었다. 중산층의 부와 여가 시간, 교양과 지적인 자유가 늘어나자 이에 고무되어 미술품의 후원도 증가했다. 네덜란드 공화국의 상인 후원자들은 새로운 미술 개념이 발달하도록 자극했고, 그 결과 독특한 네덜란드 사회상이 그림에 묘사되었다. 다른 곳의 중산층 후원자들은 종교권력과 정치권력의 패권을 강화하기 위해 만들어진, 사치스러움과 풍요로움을 위압적으로 과시하는 이미지보다 그들의 특정한 문화를 반영하는 데 더 적절한 이미지를

제38장

양식, 주제와 후원자들

17세기 미술의 새로운 개념

찾아냈다. 그리고 전 세기의 종교적이고 사회적인 격변은 철학적이고 과학적인 사고의 발전에 깊은 영향을 주었다. 이전에는 성경을 참조하여 답을 찾았던 문제에 대해 이제 합리적인 설명을 하게 되었으며 이 새로운 접근법의 견지에서 고대 이교도 문화의 가치를 재검토했다. 새로운 사고는 즉각적으로 기존의 권위를 위협하지는 않았으나 미술의 발전에 큰 영향을 미친 다양한 미술 양식과 주제를 만들어 냈다.

카라바조와 카라바조 화파

종교적인 열정을 표현하고자 하는 욕구는 바

로크 로마(제33장 참고)의 화려하고 웅장하며 환상적인 작품들을 만들어냈을 뿐만 아니라 카라바조에게도 영감을 주었다. 미켈란젤로 메리시 다 카라바조(1571~1610년)는 밀라노 인근에서 태어나 그 지역 화가에게서 미술가 수업을 받았고, 이후 로마로 이주(1590년경)했다. 카라바조는 장르화와 초상화, 신화를 다룬 일련의 작품들을 제작한 이후 로마에 있는 산 루이지 데이 프란체지 교회의 콘타렐리 예배당 장식이라는 주요한 주문을 받고 성 마태의 일생에 관한 세 점의 그림을 제작했다. 〈성 마태와 천사〉, 〈성 마태의 소명〉과 〈성 마태의 순교〉가 바로 그것이다.

카라바조의 주제 해석은 혁신적이었다. 〈성 마태의 소명〉이라는 작품에서 그리스도의 얼굴은 거의 어둠에 묻혀 있고 한줄기 빛이 후광의 끝 부분과 화면을 가로질러 마태를 가리키고 있는 손을 비추고 있다. 가톨릭교회의 초자연적인 힘을 증명하는 것을 가장 중요하게 생각했던 로마에서는 이렇게 전통을 이탈한 카라바조의 방식을 대체로 받아들이지 않았다.

카라바조는 의도적으로 인물의 평범함을 강조해서 더 많은 비난을 받았다. 신앙을 의인화한 이상화되고 아름다운 인물 대신에 단순하고, 때로는 추하기도 한 인물을 그려내는

카라바조의 성향과 그림의 소박한 배경은 그와 다른 동시대 화가들을 구별 지었다. 특히 티베르 강에서 익사한 여인을 모델 삼아 제작한 〈성모의 죽음〉은 큰 비난을 받았고 그의 다른 작품들이 그러했듯이, 교회 당국은 수령을 거부했다. 1606년 격렬한 싸움을 벌인 카라바조는 로마를 떠나 나폴리로 탈출했다. 카라바조는 후기 작품에서 명암을 대조시키는 키아로스쿠로(chia-roscuro) 기법을 이용해 더 격렬한 감정을 강조해 표현하였다.

배경의 단순함을 강조한 〈목동들의 경배〉와 같은 작품에서는 북유럽 미술의 영향이 보인다. 그러나 카라바조의 작품은 로마에서

1. 카라바조, **과일 바구니**
피나코테카 암브로지아나, 밀라노, 캔버스, 1596년.
이 정물화는 반종교개혁을 주도한 주요 인물인 추기경 페데리코 보로메오의 주문으로 제작된 것이다(제30장 참고).

2. 카라바조, **성 마태의 소명**
산 루이지 데이 프란체지, 로마, 캔버스, 1599~1602년.
성 마태의 일생을 그린 연작 중 하나인 이 작품은 로마의 프랑스인 교회에 있는 자신의 예배당을 장식하기 위해 마테오 콘타렐리가 주문한 것이다. 이 작품을 통해 키아로스쿠로를 이용해 주제의 극적인 효과를 증대시키는 카라바조의 노련한 솜씨를 엿볼 수 있다. 카라바조는 그리스도의 얼굴이 아니라 손을 밝게 표현하며 예수 그리스도가 로마인들을 위해 세금 징수원으로 일하던 성 마태를 자신의 사도가 되도록 부르는 순간을 기록하였다.

2

활동하던 동시대 작가들의 작품과는 완전히 달랐다. 카라바조는 명암 대비를 이용해 작품에 극적인 효과를 더하였고 작품의 인물들을 수수하고 평범한 사람들로 그려냄으로써 사실성을 강조했다. 로마에서는 그의 양식이 그다지 인기를 얻지 못했으나 북부 유럽의 화가들에게는 지대한 영감을 주었다. 프랑스와 네덜란드의 가톨릭교도 후원자들은 종교적인 사건에서 인간적인 극적 요소를 강조하고자 하는 이러한 욕구에 반응했다. 카라바조 화파라고 불리는 그의 추종자들 중 가장 주요한 인물은 라 투르이다. 그의 후원자들은 주로 로렌 지방의 중산 계층 지방 관료들이었다.

라 투르는 숭고함의 허식을 모두 벗어버린 작품, 〈목수 성 요셉과 그리스도〉에서 지극히 평범한 장인과 한 소년을 묘사했는데, 어린 그리스도의 얼굴을 밝히고 있는 단순한 초를 이용해 덩치가 더 큰 요셉보다 그리스도에게 시선을 집중시켰다.

르 냉 형제

프랑스의 중산층 후원자들은 새로운 종류의 세속 미술 발달에도 영향을 미쳤다. 세 명의 르 냉 형제는 초상화를 전문으로 그렸다. 그러나 세 사람 모두 그림에 성만 사인했기 때문에 무엇이 누구의 작품인지는 정확히 알 수

없다. 르 냉 형제의 후원자 중에는 파리 시의 관료들과 그들 자신이 속해있던 계층, 즉 새로운 부르주아 지주들이 포함되어 있었다. 도시의 중산층들은 프랑스 소농 계급의 재정적인 문제를 이용하여 토지를 매점(買占)하였다. 이 새로운 투자 방식은 고전적인 투자 방법의 장점을 취합한 것이었다. 키케로, 베르길리우스와 플리니우스도 모두 농장을 소유했었다. 그리고 프랑스인들은 검약과 도덕성이라는 고대 로마의 미덕을 장려했다.

농부의 생활을 그린 그림으로 설명되기도 하는 〈짐수레〉라는 작품은 사실 농촌의 빈민들을 묘사하려는 의도에서 제작된 것이 아

3. 카라바조, **과일 바구니를 든 소년**
보르게세 미술관, 로마, 캔버스, 1593년.

5. 조르주 드 라 투르, **목수 성 요셉과 그리스도**
루브르 박물관, 파리, 캔버스, 1645년경.
프랑스의 화가인 조르주 드 라 투르(1593~1652년)는 빛의 효과에 면밀한 주의를 기울여 자신이 그린 장면에서 중요한 요소를 강조하였다. 이런 방식으로 그는 단순하고 자연주의적인 양식을 발전시켰다.

6. 루이(?) 르 냉, **짐수레**
루브르 박물관, 파리, 캔버스, 1640년경.
농촌 부르주아 계층을 묘사한 이 작품은 르 냉 형제 중 한 사람이 그린 것으로, 새로운 중산 계층이 토지에 투자했던 당시 17세기 프랑스의 상황이 반영되어 있다.

4. 카라바조, **목동들의 경배**
메시나 국립 미술관, 캔버스, 1609년.
카라바조(1571~1610년)는 명암을 대조시키는 키아로스쿠로 기법의 극적인 효과를 이용하였고, 그의 양식은 북유럽의 이른바 카라바조 화파라고 불리는 집단의 발전에 큰 영향을 미쳤다.

푸생과 고전주의

니콜라스 푸생(1594~1665년)은 파리에서 화가 수업을 받은 후 로마로 이주(1624년)하여 주요한 바로크 화가들과 함께 작업을 했고 성 베드로 성당의 제단화를 그려달라는 주문을 받았다(현재 바티칸에 있는 〈성 에라스무스의 순교〉).

푸생은 처음에는 베네치아에 머물렀다. 파리에는 드물게 돌아올 뿐이었다. 그리고 이후 로마로 이주하여 그곳에서 생을 마쳤다. 1630년경 푸생의 양식은 극적으로 변했다. 그의 엄숙하고 고전적인 화풍은 다른 동시대 화가들과 확연히 달랐고 그림의 고전적인 주제도 마찬가지였다. 티치아노의 모방자들이 대중화시킨 신화적인 포에지 그림이나 고전에서 영감을 받아 제작된 국가 권력의 알레고리화 대신에 푸생의 후원자들은 로마 공화정의 역사를 주제로 삼은 그림을 선호했다.

〈스키피오의 절제〉(이전에는 더비 백작의 소유였으나 현재는 모스크바의 푸슈킨 미술관에 소장되어 있음)라는 푸생의 작품은 스키피오가 카르타고를 함락한 후 포획한 아름다운 처녀의 정절을 지켜주었다는 이야기를 다루고 있다. 그녀를 더럽히지 않고 약혼자에게 돌려준 스키피오의 행동은 공화정 로마의 도덕적이고 금욕적이며 고결한 이미지를 강화하였다.

푸생의 훌륭한 주제 처리와 그 그림이 전달하는 명료한 이야기는 특기할 만하다. 스키피오는 옥좌에 앉아 생포된 신부를 신랑에게 돌려주는 모습으로 묘사되어 있는데 인물들의 명료한 구도는 논리와 합리성, 그리고 균형을 강조한다.

이러한 지적인 접근법은 바로크 로마의 감정적인 열정과 격렬함과는 크게 달랐다. 푸생의 작품은 18세기 자크-루이 다비드와 같은 화가들의 신고전주의 양식이 발달하는 데 필수적이고 근본적인 영향을 미쳤다(제43장 참고).

7

9

8

10

8. 니콜라스 푸생, **스키피오의 절제**
모스크바, 푸슈킨 미술관, 캔버스, 1650년경.

니었다. 도리어, 인물들의 의상은 젖먹이조차 신발을 신을 수 있을 정도로 부유한 중산층 계급이라는 지위를 무심코 드러내고 있다.

푸생

다른 화가들은 고대에 대한 고고학적인 관심에 부응했다. 푸생은 작가 생활 초기에 프랑스에서 로마로 이주(1624년)하여 그곳에서 성 베드로 성당의 제단화를 제작하라는 주문을 받았다. 그러나 그는 곧 이탈리아 미술계 주류에서 물러났다. 추기경 프란체스코 바르베리니(제33장 참고)의 사무관인 카시아노 델 포초와의 교제를 계기로 푸생의 회화 양식과

내용은 극적으로 변화하였다.

카시아노는 고대 유물에 대한 열정을 가지고 고대 로마 유적을 그린 드로잉을 대량으로 모아들였는데, 그의 고고학적인 유적 연구는 18세기에 발달한 신고전주의 움직임을 예고하는 것이었다(제41장 참고). 푸생의 작품에는 이러한 새로운 사상이 반영되어 있다. 간결하고 지적인 그의 회화 작품은 확실히 고대의 조각 유물에서 영감을 받은 것이었다. 리슐리외와 루이 13세에게서 받은 주문으로 푸생은 프랑스에서 명성을 얻게 되었으며 프랑스의 아카데미는 그의 양식에 대단히 감탄했다. 그러나 그의 주요 프랑스인 후원자들은

스토아주의의 고전적인 철학 사상을 부흥시킨, 파리의 지적인 중산층 집단 출신이었다. 스토아주의와 연관된 금욕적이고 도덕적인 사상을 양식과 주제 선택을 통해 표현한 푸생의 그림은 궁정과 관련이 있는 사치스럽고 호사스러운 이미지와 뚜렷이 달랐다.

고전적인 풍경화의 발전

푸생은 17세기 유럽에서 풍경화가 독립적인 미술 형식으로 탄생하는 데 주요한 역할을 한 인물이기도 하다. 이것은 미술사에서 중요한 의미가 있는 사건이었다. 그러나 풍경화는 오랫동안 새로운 것이 아니었다. 풍경화는 오랫

7. 니콜라스 푸생, 포키온의 재가 있는 풍경
더비 백작의 소장품, 노우슬리, 랭커셔, 캔버스, 1648년.
포키온의 아내가 그의 재를 거두는 이 장면의 배치는 회화의 구성에 대한 푸생의 논리가 적용된 예이다.

9. 니콜라스 푸생, 만나를 모으는 이스라엘인들
루브르 박물관, 파리, 캔버스, 1638년.
푸생은 고전에서 영감을 받아 탄생한 자신의 양식을 종교화에도 적용했는데 이러한 작품들은 루벤스나 베르니니와 같은 동시대의 바로크 작가들과는 뚜렷한 차이를 보인다.

11

11. 스테파노 다 베로나, 장미 정원의 성모
카스텔베키오 미술관, 베로나, 패널, 15세기 초.
자연은 중세 세계와 중세의 화가들에게 상징적인 이미지를 풍부하게 제공하는 원천이었다.

12. 피터 브뤼겔, 이카로스의 추락
순수미술박물관, 브뤼셀, 캔버스, 1558년.
선박들과 쟁기, 그리고 면밀하게 묘사된 그 밖의 세부적인 요소들은 대(大) 피터 브뤼겔(1528년경~1569년)이 그려낸 이 신화 그림의 사실적인 배경이 되었다.

12

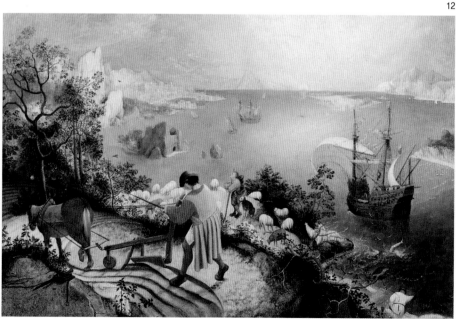

10. 니콜라스 푸생, 나르시스와 에코
루브르 박물관, 파리, 캔버스, 1629~1633년 사이.
푸생이 로마의 골동품 애호가인 카시아노 델 포초와 만난 직후에 그린 것으로 추정되는 이 작품은 그가 더욱 고풍스러운 양식을 발전시켰음을 증명한다.

동안 초상화뿐만 아니라 종교화나 고전적인 그림의 배경 역할을 해왔다. 예를 들어 스테파노 다 베로나의 〈장미 정원의 성모〉나 브뤼겔의 〈이카로스의 추락〉과 같은 작품의 배경은 야외이다. 그러나 스테파노 다 베로나가 작품에서 사실적으로 묘사한 세부 요소의 대부분은 그림이 전달하고자 하는 취지를 강화하는 상징적인 의미를 갖고 있었다. 닫힌 정원 자체가 성모의 동정을 상징하였으며 장미는 그녀의 순결함을, 그리고 공작은 불멸을 나타냈다.

브뤼겔의 작품 풍경에서 알아볼 수 있는 세부적 요소는 그림에 묘사된 장면의 사실성을 강화하였다. 이 작품들은 본질적으로 풍경화가 아니었다. 풍경 자체를 그림으로 그린다는 생각은 고대 유물과 고대 로마의 문헌에 나타나는 고전 미술에 대한 서술에 근거했다. 17세기 네덜란드의 풍경 화파 화가들(제37장 참고)과 루벤스 같은 화가들도 부분적으로는 이러한 전통에서 영향을 받았다. 루벤스는 자연의 생명력과 날씨, 빛의 효과에 대한 관심을 이상화한 배경에 반영했다.

17세기의 풍경 화가들이 실제로 본 광경을 그렸다는 증거는 거의 없다. 고대에 대한 늘어나는 고고학적 관심은 또 다른 풍경 화파의 화가들에게도 역시 영감을 주었는데, 그들은 구도와 구성에 적용되는 규칙 체계를 만들어 고전 세계 자체는 아니더라도 그 시대의 정신을 불러일으키는 이미지를 만들어내고자 하였다. 이들은 이상적인 아름다움을 만들어내는 데 논거와 규칙을 적용시켜 이 방법을 적용해 풍경화에 지적인 내용을 담고자 신중하게 시도했다. 로마에 거주하던 화가들, 특히 푸생과 다른 프랑스인 화가, 로랭이 고전적인 풍경화라고 알려진 이러한 유형의 풍경화를 발전시켰다.

이 풍경화의 회화 공간은 거리에 따라 셋으로 나뉘었는데 각각은 색채의 변화로 구별되었고 사원이나 유적처럼 고전적인 느낌을

14

15

13. 알브레히트 뒤러, 아르코의 전경
루브르 박물관, 파리, 종이, 1495년.
뒤러가 여행 중에 그린 수채화 스케치는 풍경화가 독자적인 장르로 발전하는 데 중요한 역할을 하였다.

14. 안니발레 카라치, 이집트로의 도피가 있는 풍경
도리아-팜필리 미술관, 로마, 캔버스, 1604년경.
카라치의 고전적인 분위기를 불러일으키는 풍경은 이 성서 이야기에 어울리는 배경이 되었다.

15. 루벤스, 밭에서 돌아오는 농부들
팔라초 피티, 피렌체, 캔버스, 1635~1638년.
루벤스의 풍경화에 대한 관심은 말년이 되자 한층 더 커졌다. 그는 풍경에 생명력과 움직임을 불어넣었다.

13

떠올리게 하는 지형으로 연결되었다. 그리고 신중하게 균형 잡힌 밝고 어두운 부분은 화면의 질서를 강화했다. 로랭과 푸생 두 사람 모두 이런 규칙을 준수하였으나 그 결과는 달랐다. 푸생의 지적이고 신중하며 금욕적인 접근법은 고대의 영웅 이미지에 관한 관심이 반영된 결과이다. 그리고 로랭의 분위기 있고, 서정적이며 잔잔한 그림은 로마 시대 시가의 목가적인 주제를 상기시킨다.

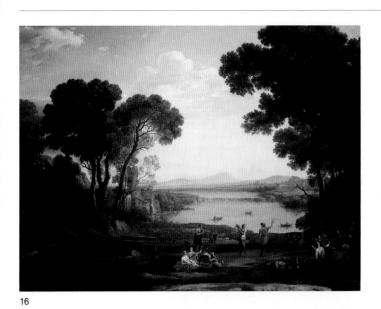

16

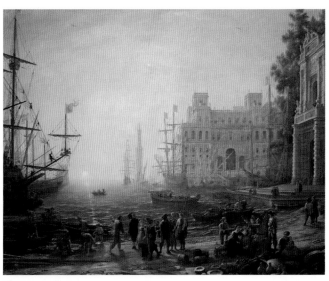

17

18

16. 클로드 로랭, 방앗간이 있는 풍경
도리아-팜필리 미술관, 로마, 캔버스, 1648년.
로랭(1600~1682년)은 면밀히 고안해 낸 인공적인 지물이나 자연적인 지세를 비롯한 요소들을 전경의 색채가 짙은 부분에 배치하는 르뿌수아르 기법을 사용해 관람자들을 그림 속으로 끌어들였다.

17. 클로드 로랭, 메디치 저택과 항구
우피치 미술관, 피렌체, 캔버스, 1637년.
신비하고 서정적인 로랭의 풍경화는 푸생의 고전적인 영웅 이미지를 중시한 그림과 크게 달랐다.

18. 니콜라스 푸생, 여름(룻과 보아스)
루브르 박물관, 파리, 1660~1664년.
푸생은 이 성서의 이야기를 그림으로 제작하면서 풍경화의 형식적인 구성에 대한 자신의 생각을 시도해 볼 수 있었다. 그는 건물과 나무의 색채를 단계적으로 미묘하게 변화시켜 깊이감을 만들어 냈다.

18세기

서구 문명을 모든 측면에서 고찰해 봤을 때 18세기는 이성의 시대였고 그래서 정치와 학문에서 위대한 업적을 이루었던 황금기였다고 할 수

있다. 엄청난 활기가 특징적이던 이 세기에는 많은 다양한 미술 양식이 존재했다. 미술가들과 건축가들은 다른 나라로 빈번하게 여행을 떠났고 심지어는 멀리 제정 러시아까지 가기도 했다. 전 세기의 바로크 양식의 뒤를 이은 경쾌하고 화려한 로코코 양식(주로 프랑스와 스페인에서 인기를 얻었다)은 고전적인 고대 유물에 대한 새로운 관심 때문에 곧 퇴조(退潮)했다. 빙켈만의 학설과

카노바의 작품에서 볼 수 있듯이 신고전주의 양식은 이탈리아와 그리스에서의 고고학적 발견으로 큰 자극을 받았다. 미술가들과 지식인들은 '그랜드 투어(Grand Tour, 상류 계층의 젊은이들과 일반적인 지식인들이 문화를 익히려고 '필수적'으로 하던 여행)'를 떠나 이탈리아에서 오랜 시일을 보냈다. 계몽과 혁명의 시대였던 18세기에는 유럽 전역에 새로운 박물관이 생겨났으

며 기존의 박물관은 체계적으로 재조직되었다. 중요한 백과사전과 고대에 관한 논문들도 출간되었다. 또한 캐리커처와 정치 풍자화라는 새로운 미술 장르가 나타났고 주로 이탈리아와 영국에서 발달했다. 극동 지방에서는 위대한 거장들이 판화나 자기 같은 더욱 정교한 기술을 이용하여 건축과 장식 미술을 완성했고, 서구는 이러한 동양의 미술에 지대한 관심을 보이고 열광했다.

	1630	1660	1690	1700	1710	1720	1730	1740	1750	1760	1770	1780	1790	1800	1810

유 럽

1648~1715 | **루이 14세, 프랑스의 왕**
1690 | 마드리드의 호세 데 추리게라
자기 제작을 시도함, 드레스덴 | 1703
부셰 | 1703~1770
샤프츠베리 경 사망 | 1713
벌링턴 경의 그랜드 투어 | 1714~1715
조지 1세, 영국의 국왕 | 1714~1727
비트루비우스 브리타니쿠스 | 1715~1725
루이 15세, 프랑스의 왕 | 1715~1774
벌링턴 : 치즈윅 하우스, 런던 | 1725
스위프트 : 걸리버 여행기 | 1726
퀸스 스퀘어, 바스 | 1729
자동 방적기가 발명됨 | 1733
윌리엄 호가스의 작품 활동 | 1733~1754
바티칸, 피오-클레멘티노 미술관 | 1734
린네 : '자연의 체계' | 1735
14성인 순례 교회, 밤베르크 | 1743~1772
호가스 : 유행에 따른 결혼 | 1744
스투어헤드 공원, 월트셔
고야가 출생함 | 1746

폼페이의 최초 발굴 | 1748
자크-루이 다비드가 출생함
피라네시의 판화
영주 주교 관저, 뷔르츠부르크 | 1749
티에폴로 : 뷔르츠부르크에서 | 1751~1752
프레스코화를 제작
런던 : 대영 박물관 | 1753
생 즈느비에브 성당, 파리 | 1757~1792
르로이 : 그리스의 유적 | 1758
스튜어트와 레베트 : 아테네에 관한 논문 | 1761~1780
도서관, 오스털리 파크 | 1761~1780
G.B. 티에폴로 마드리드로 향함 | 1762
카셀 갤러리, 독일 | 1763
빙켈만 : 고대 미술사 | 1764
브리태니커 백과사전 | 1771
달랑베르와 디드로 : 백과전서 | 1772
루이 16세, 프랑스의 왕 | 1774~1793
다비드의 로마 방문 | 1775
죠파니 : 우피치 미술관의 트리부나 | 1778년경
카노바 로마 체류 | 1779
라 메르디엔느, 베르사유 | 1781

1789 | **평민 대표들의 국민 의회,**
베르사유
브란덴부르크 문, 베를린 | 1791년경
루이 16세 단두대에 오름, | 1793
마라가 암살당함,
루브르 박물관이 설립됨
다비드 : 마라의 죽음
로베스피에르 단두대에 오름 | 1794
카이저 프리드리히 박물관, | 1797
베를린

북 미

1776 | **미국 독립 선언**
1776~1783 | **미국 독립전쟁**
1792 | **워싱턴의 국회의사당**
제퍼슨, 몬티첼로를 건축함, 버지니아 | 1796~1806

러시아

1762~1796 | **예카테리나 대제**
1764~1775 | 에르미타슈, 상트페테르부르크
1769 | 겨울 궁전 갤러리, 상트페테르부르크

극 동

1555~1636 | 동기창(董其昌), 중국
1637 | **일본인의 해외 도항이 금지됨**
1642 | 가쓰라리큐(桂離宮)-황제의 별궁, 일본
1368~1644 | **명 왕조, 중국**
1632~1717 | 왕휘, 중국
1644~1912 | **만주족의 청 왕조, 중국**

1760 | 호쿠사이가 출생함, 일본

처음에 '로코코'는 18세기 말에 혁명 이전의 프랑스 귀족 엘리트층과 연관된 경박하고 장식적인 양식을 조소하는 의미로 사용했던 단어였다. 그러나 로코코는 프랑스에서만 발전한 양식이 아니다. 오스트리아와 독일, 이탈리아와 스페인에서도 17세기의 장엄한 바로크 양식을 대신해 바로크의 장식적인 가능성을 활용한 새로운 양식이 유행했다.

절대 군주와 귀족뿐만 아니라 교회도 역시 부자연스러울 정도로 장식적인 이 양식을 받아들여 부와 지위를 나타내려 했다. 로코코 양식은 점점 더 커지는 주위의 반감을 알아차리지 못했거나 무시했던, 18세기 초반 유럽의

사치스러움과 경박함

로코코 미술의 발전

전통적인 권력층의 자기만족을 나타내는 전형이었다. 고전적인 장식에 적용되던 형식의 규칙을 따르지 않은 로코코 양식은 지식인 집단이나 신교도 영국과 네덜란드 공화국에서는 그다지 인기를 많이 얻지 못했다.

프랑스의 로코코 미술

루이 14세(1643~1715년)는 노년에 콜베르와 르브룅이 그의 절대 권력을 나타내기 위해 확립했던 장엄한 바로크 양식(제34장 참고)보다 더 편안하고 향락적인 이미지를 선호하였다. 이러한 이미지는 아카데미의 형식에 치우친 고전적인 규칙을 거부했다. 루벤스와 베네치

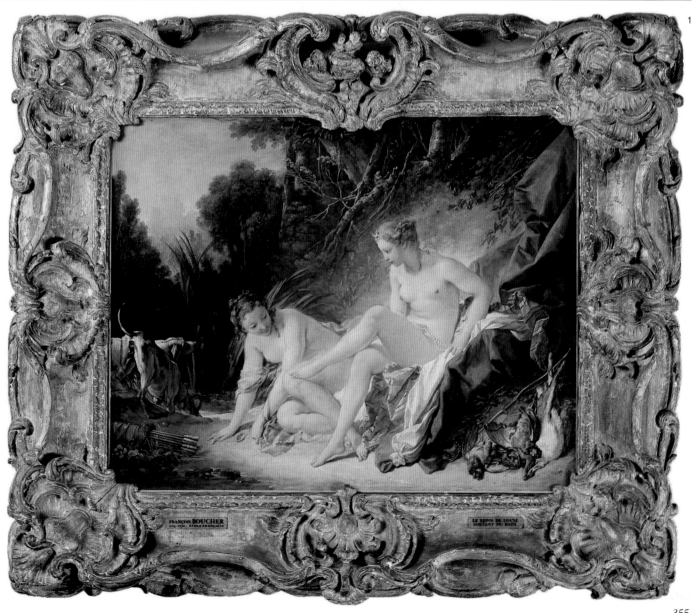

1

아 화가들, 특히 티치아노가 주로 사용했던 것과 같은 색채와 감각적인 효과에 대한 요구가 커져 푸생 작품에서 전형적으로 보였던 드로잉과 지성을 강조하는 이전의 경향을 대신했다. 푸생과 루벤스의 추종자들은 서로 자신들의 화법이 더 우수한 것이라며 논쟁을 벌였다.

그러나 궁정의 사교계는 즐거움을 택하였고 루이 14세의 후계자인 루이 15세(1715~1774년)는 자신의 궁정 이미지로 여가와 향락이라는 주제를 선택했다. 로코코는 무엇보다도 장식적인 양식이었고 그래서 장식을 목적으로 생산된 많은 가구와 자기 제품, 그리고 은제품에서 가장 잘 나타났다. 복잡한 세공으로 장식된 규모가 작은 방은 비공식적인 느낌이나 친밀함을 주었다. 밝고 세련된 파스텔 색조가 17세기의 화려하고 무거우며 어두운 실내 장식을 대신했고 직선은 곡선과 덩굴무늬로 분절되었다. 정교하고 자연주의적인 장식은 건축적인 외곽선에서 시선을 분산시켰다.

로코코라는 양식의 이름은 조개껍데기 모양의 무늬, 즉 **로카유(rocaille)**를 즐겨 사용한 데서 유래했다. 동방과의 무역이 활발해지자 중국의 칠기(漆器), 자기 제품, 비단이 유행했다. 이러한 사실에서 비대칭의 우아함과 동양의 장식품에 대한 늘어난 관심이 로코코 디자인의 중요한 특징이 되었음을 알 수 있다.

와토와 부셰

새로운 세대의 화가들은 이러한 취향에 반응을 보였다. 그들은 전통적인 아카데미 회원들이 선호했던 역사적이고 종교적인 주제를 채택하지 않았으며 또한 바로크 미술의 극적인 양식도 거부했다. 와토가 사랑의 섬인 키테라를 주제 삼아 제작한 일련의 그림들이 그 대표적인 예이다.

와토는 티치아노와 베로네세의 신화적인

1. 프랑수아 부셰, **목욕하는 디아나**
루브르 박물관, 파리, 캔버스, 1757년.
우아하고 사적인 분위기의 디아나를 그린 이 작품은 루이 14세가 조장했던 처녀 사냥꾼의 당당한 이미지와는 거리가 멀었다.

2. 장 앙투안 와토, **제르생의 간판**
샤를로텐부르크 성, 베를린, 캔버스, 1720년.
우아하고, 격의 없으며 느긋한 와토의 화풍은 전형적인 로코코 양식이다.

3. 보프랑, **공작부인의 내실**
오텔 드 수비즈, 파리, 1736~1739년.
웅장한 바로크 양식의 실내 장식을 대신해 가볍고 우아한 로코코 양식이 유행하였다.

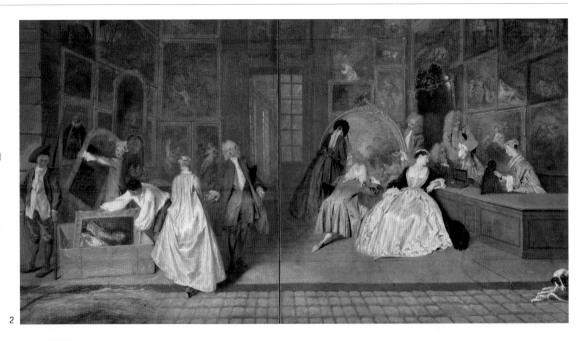

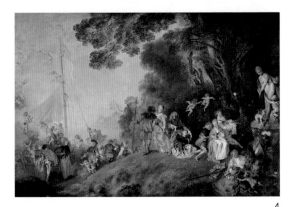

4. 장 앙투안 와토, **키테라 섬으로의 출범**
샤를로텐부르크 성, 베를린, 캔버스, 1717년.
장 앙투안 와토(1684~1721년)는 베네치아 화가들의 색채에서 많은 영향을 받았다.

로코코 초상화

사적이며 예쁘고 다정스럽고 경박해 보이기도 하는 로코코 초상화에는 독특한 매력이 있다. 격식을 차리지 않은 로코코 초상화는 위엄 있고 호화로우며 영광을 더하는 바로크 권력의 이미지와 뚜렷이 대조적이었다. 루이 15세 궁정의 초상화가들 중 가장 뛰어났던 장 마르크 나티에(1685~1766년)와 프랑수아 부셰(1703~1770년), 두 사람 모두 바로크 양식을 수련했었다. 특히 나티에는 루벤스의 〈마리 드 메디치〉라는 작품의 판화를 제작하기도 했다. 그

러나 루이 14세가 사망(1715년)하고 루이 15세가 즉위하자 프랑스 궁정의 성격이 바뀔 수밖에 없었고 이러한 분위기는 새로운 유형의 초상화를 탄생시켰으며, 양식적인 변화를 가져왔다.

나티에는 루이 15세의 아내인 마리 레친스카의 초상화를 그리며 그녀를 눈부신 의상과 보석을 걸친 프랑스의 여왕으로 묘사하지 않았다.

오히려 레친스카는 정숙하게 미소 짓고 있는데 격의 없는 자세와 몸짓, 섬세한 피부의 질감 표현과 정교한 레이스의 상세한 묘사가 돋보인다.

부셰가 제작한 루이 15세의 공식적인 정부, 퐁파두르 부인의 초상화도 역시 격식을 갖추지 않은 작품이다. 부유한 금융업자의 딸이었던 퐁파두르 부인은 프랑스 궁정의 로코코 유행을 이끌었던 선도적인 후원

자였다. 부셰는 그녀의 기품 있고 무위(無爲)하는 성품을 능숙하게 포착해 정교한 드레스와 조그마한 발, 전원적인 배경으로 나타냈다. 부셰는 프랑스 군주의 비공식적인 정부를 그린 누드화에서는 쾌락을 우의적인 외관의 너머로 감추려는 어떠한 시도도 하지 않았다.

도발적으로 보이도록 의도한 이 초상화는 루이 15세의 유유자적한 귀족 궁정의 특징이었던 호색적인 즐거움과 쾌활함의 분위기를 전달해 준다.

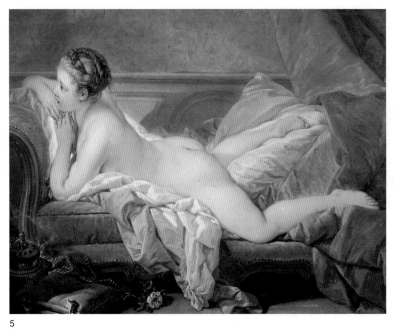

5

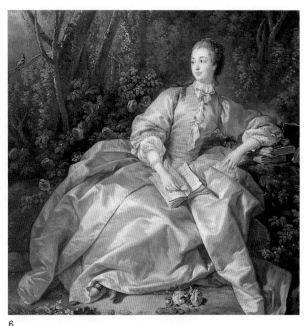

6

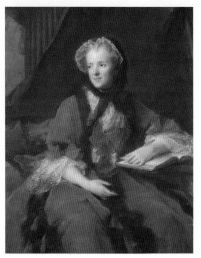

7

5. 프랑수아 부셰, **루이즈 오머피**
알테 피나코테크, 뮌헨, 캔버스, 1752년.

6. 프랑수아 부셰, **마담 드 퐁파두르**
빅토리아 & 앨버트 박물관, 런던, 캔버스, 1758년.
부셰(1703~1770년)는 루이 15세의 정부, 퐁파두르 부인의 후원에 힘입어 프랑스 궁정에서 명성을 굳혔다.

7. 장 마르크 나티에, **마리 레친스카**
루브르 박물관, 파리, 캔버스, 1748년.
나티에(1685~1766)는 1740년부터 프랑스 궁정에서 일했고 초상화가로서의 능력을 인정받아 많은 주문을 받았다.

포에지에서 영향을 받아 유일한 목표라고는 즐기는 것밖에 없어 보이는, 태평하고 비현실적인 사람들이 사는 평화롭고 꿈처럼 목가적인 세계를 묘사했다. 아카데미는 이 그림들을 페트 갈랑트(fetes galantes, 사랑의 연회)라고 불렀는데, 이것은 혁신적인 양식으로 주제를 묘사한 그림을 일컫는 새로운 용어였다.

와토는 〈제르생의 간판〉에서 미술 작품을 감상하고 구입하는 현실적인 장면을 묘사했다. 그러나 역시 와토는 형식에 구애받지 않고 그림을 제작했으며 이 작품에는 장엄함이 결여되어 있다. 다른 화가들은 이전에 조장되었던 영웅 이미지와 현저히 다른, 신화적인 정경속에서 펼쳐지는 사사로운 사건을 강조해 그림으로 그렸다.

부셰는 루이 15세의 공식적인 정부(情婦)인 퐁파두르 부인에게 고용된 것을 계기로 베르사유의 궁정에서 명성을 확립하고 세브르 자기와 태피스트리 디자인도 하게 되었다. 그의 작품 〈목욕하는 디아나〉는 전혀 강력한 여신의 이미지가 아니다.

사적이고 육감적인 이 이미지의 배경은 올림포스 산이라기보다 상류층 여성의 내실인 듯 보인다. 내실의 이미지는 루이 15세의 비공식적인 정부 중 하나를 그린 초상화 작품에서 한층 더 발전하였다. 그녀의 고운 혈색과 관능적인 자세를 표현한 이 유쾌한 나체화는 로코코 미술의 정수를 담고 있으며 당시 프랑스 궁정의 경박함과 사치스러움을 드러냈다.

뷔르츠부르크와 마드리드 궁정의 티에폴로

유럽 전역에서 유사한 발전이 일어났다. 프랑스의 로코코 양식은 일부 유럽의 궁정에 직접적인 영향을 미쳤다. 프랑스에서 망명생활을 했던 바바리아의 선제후는 뮌헨으로 돌아와 (1714년) 새로 되찾은 권력을 나타내는 이미지로 프랑스 로코코 양식을 택했다. 그는 궁

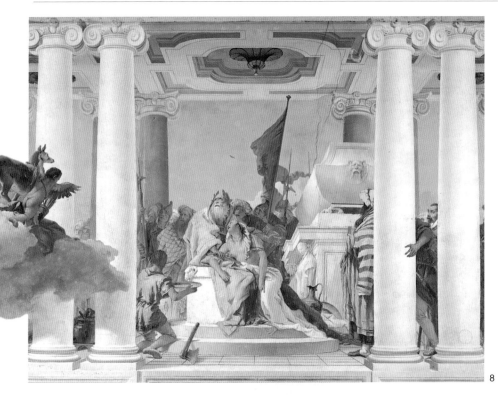

8. 지암바티스타 티에폴로, **이피게니아의 희생**
빌라 발마라나 아이 나니, 비첸차, 프레스코, 1757년.
움직이는 구름 위에 한발로 서 있는 아기 천사와 기둥 앞으로 나온 남자의 손과 같은 세부 사항은 이 장면에 묘사된 격렬한 사건에서 관람자들의 주의를 돌리도록 의도된 장치였다.

9. 요한 발타자르 노이만, **영주-주교 관저, 카이저잘**
뷔르츠부르크, 1749~1754년, 티에폴로의 프레스코, 1751~1752년.
사치스럽고 호사스러운 이 건축물 내부의 디자인은 후원자의 권력과 위신을 시각적으로 나타낸다.

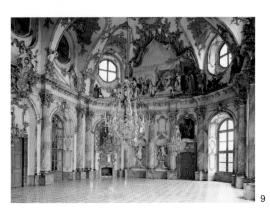

정 건축가인 퀴비예를 프랑스로 보내 이 새로운 양식을 배우도록 하였다.

퀴비예가 기획한 선제후의 궁정 내부 장식 계획은 프랑스의 양식보다 훨씬 더 기발하고 화려했다. 다른 지역에서는 17세기 바로크 양식에서 더욱 직접적으로 발전하여 나온 양식에 장식에 대한 열의가 더해져 웅장하면서도 화려한 양식이 발달했다. 뷔르츠부르크의 거대한 영주–주교 관저는 엄청난 장식을 이용하여 부와 권력을 나타낸 대표적인 예이다. 카이저잘(Kaisersaal, 접견실)의 위풍과 규모는 프랑스 로코코 실내 장식의 친밀함과는 거리가 멀다. 그러나 카이저잘에서도 역시 프랑스 로코코와 마찬가지로 고전적인 건축물의 직선을 화려한 금박 장식으로 감추고자 하는 욕구가 드러난다. 뷔르츠부르크의 영주–주교는 베네치아 화가 티에폴로에게 자신의 권력을 더욱 뚜렷하게 드러내는 그림을 그리라고 주문했다. 건축물과 마찬가지로, 실내에 그려진 프레스코화의 주제도 바로크의 대담한 이미지를 상기시키는 것이었다.

티에폴로는 주 계단 위에 영주–주교에게 경의를 표하는 〈네 개의 대륙〉을 그렸다. 그러나 사실 이 군주의 영토는 그림의 주제에는 걸맞지 않게 보잘 것 없었다. 티에폴로의 주제는 바로크의 주제와 유사했으나 그 양식은 확연히 달랐다. 티에폴로는 바로크 미술의 눈속임 그림 기법과 연극성을 밝은 색조와 화려한 세부 묘사와 혼합하여 과거와 현재를 나타내는 덧없는 이미지를 창조해냈다. 그의 뛰어난 기술은 베네치아의 귀족 후원자들에게 각광을 받았다. 티에폴로는 스페인 군주제를 신격화한 그림을 그려 마드리드의 새 왕궁에 있는 공식 알현실을 장식하라는 주문도 받았다.

로코코와 종교

종교계에서도 바로크 미술의 장식적인 잠재력을 활용했다. 독일에서는 일련의 새로운 순례 교회를 세워 가톨릭 신앙의 권능을 찬양했

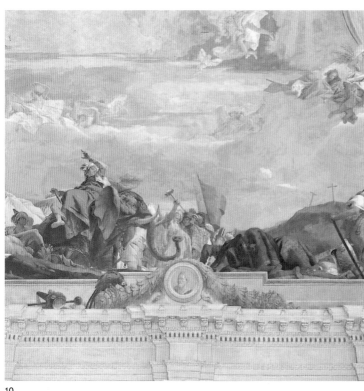

10

11

12

10. 지암바티스타 티에폴로, 아시아
영주–주교 관저, 뷔르츠부르크, 프레스코, 1751~1752년.
베네치아의 화가 티에폴로(1696~1770년)는 이 궁전의 거의 내부 전체에 프레스코화를 그리도록 주문을 받았는데 호화로운 의례용 계단의 천장도 예외는 아니었다. 티에폴로는 이 천장을 네 대륙을 의인화한 그림으로 장식했다.

11. 지암바티스타 티에폴로, 스페인의 왕정을 찬양함
팔라시오 레알, 마드리드, 프레스코, 1762~1770년.
밝은 색채를 사용하고 우아한 세부 묘사를 강조하며 인물들이 복잡한 자세를 취하도록 배치한 것은 전형적인 티에폴로 양식의 특징이다.

12. 고야, 양산
프라도 미술관, 마드리드, 캔버스, 1777년.
고야(1746~1828년)는 왕궁의 식당에 걸릴 태피스트리 밑그림으로 제작한 이 그림에서 자신의 후기 작품(제45장 참고)과는 전혀 다른 우아함과 가벼움을 선보였다.

다. 피어첸하일리겐(Vierzehnheiligen, 14성인 순례 교회)의 설계는 기본적으로 라틴십자가 형이었으나 그 형태의 단순함은 곡선으로 감춰졌고 타원형의 사용으로 정교해졌다.

분명하지 않은 교회의 윤곽선은 내부에서 창조된 환상적인 세계의 분위기를 더하는 데 일조했다. 흰색과 금색으로 채색하고 비대칭과 곡선으로 마감했으며, 치장 벽토와 금박을 입혀 장식한 교회 내부는 신자들에게 천국에 와 있는 듯한 착각을 불러일으키도록 의도된 예배 공간이었다. 스페인과 아메리카 대륙에 있었던 스페인령의 교회에서도 장식이 극에 달했는데 역시 유사한 효과를 이끌어냈다.

호세 추리게라와 추리게라식(式)이라고 알려진 양식을 추구하는 그의 추종자들은 고전적인 규칙을 전면적으로 거부하고 격렬하고 무절제한 제단 장식과 파사드, 그리고 실내 장식 계획을 만들어내었다.

그들은 이미지에서 복잡함을 가장 중시했기 때문에 화려한 잔 세공으로 거의 모든 표면을 덮었고 이러한 장식은 신자들을 종교의 권능으로 압도하였다.

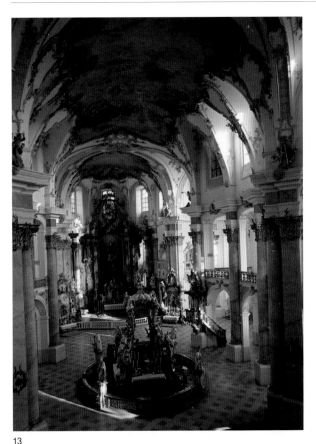

13

14

15

13. 요한 발타자르 노이만, 피어첸하일리겐 순례 교회
교회 내부, 1743~1772년.
밝은 색채와 금박을 입힌 세부 장식이 어우러진, 사치스럽고 복잡한 이 교회는 모차르트의 음악과 동시대의 건축물이다.

14. 요한 발타자르 노이만, 제단
피어첸하일리겐 순례 교회, 1743~1772년.
이 호시스럽고 환상적인 제단에서 직선을 찾아보기란 어렵다.

15. 호세 데 추리게라, 제단
산 에스테반 성당, 살라망카, 금도금한 나무, 1693~1696년.
점점 더 정교해진 장식은 스페인 가톨릭교회의 세력을 시각적으로 나타냈다.

명(明)의 황제들은 100년 동안 지속된 이민족의 나라, 원(元) 왕조의 통치에서 벗어나 한족의 지배를 회복했고, 의도적으로 중국의 전통을 부활시켜 지배권을 강화했다. 유교는 과거의 규범을 고수하고 권력을 존중할 것을 강조했다. 그러나 명 왕조는 이러한 가르침과 복잡한 계급 제도의 사소한 규칙 준수를 극단적인 보수주의로 인식했다.

명은 최초의 황제인 시황제(기원전 221~기원전 207년)가 건설한 만리장성의 외벽을 개장(改裝)하고 보완했다. 영락제(永樂帝, 1403~1425년 통치)는 옛 몽골족의 수도였던 베이징(北京)으로 수도를 천도했고 이전 제국

의 건축물을 둘러싸는 구조의 새로운 왕궁, 자금성을 설계했다.

양식면에서나 기술면에서 중국의 건축물은 당 왕조(618~906년) 이후에 거의 변하지 않았는데, 왕조가 바뀌어도 변하지 않는 이러한 일관성이야말로 중국의 문화에서 연속성이 얼마나 중요했는지를 보여주는 일례이다. 명의 건축물도 예외가 아니었다.

명 왕조

명 제국의 미술은 독창성이 결여되었다는 조소를 당하기도 한다. 그러나 그것이 바로 황제들이 궁정화가들에게 바랐던 바였다. 궁정

화가들은 옛 양식을 본보기로 작품을 제작했다. 그리고 이에 더해 작품의 재료와 색채, 기술적인 기교를 강조하여 제국의 위신을 강화하였다.

칠기(漆器)와 칠보 세공 작품 같은 장식 미술에서도 마찬가지였다. 장식 미술은 명 왕조에 이르자 유례없는 사치의 극에 달했다. 궁정이라는 범위 바깥에서 화가들은 자신들만의 양식을 더 자유롭게 개발할 수 있었다. 대진(戴進)이 궁전을 떠난 이유 중 하나도 바로 이것이었다. 그의 양식은 직업적인 산수화가들의 화파(畵派)인 절파(浙派)에서 영향을 받았다. 문인화가들의 화파인 오파(吳派)는

송과 원 왕조 시대에 확립된 전통(제14장 참고)을 계속 이어나갔다. 심주(沈周)와 같은 화가는 보통 자신의 그림에 시를 써 넣어 지적인 면을 강화했다.

동기창(董其昌)은 회화 비평론을 발전시켰고 학문이 깊은 사대부들의 그림(남종화)이 특히 황제의 후원을 받는 전문 직업 화가들의 그림(북종화)보다 우수하다는 이론을 확립하였다. 부패한 명 왕실은 중국의 북동쪽 국경에 왕국을 세우고 침략해 온 만주족에 저항할 능력이 없었다.

청 왕조

만주족이 세운 청 왕조는 중국의 마지막 왕조가 되었다(1644~1912년). 그들은 만주족과 한족과의 결혼은 금했으나 한족 관료들이 공직에 남아 행정 업무를 보기를 바랐으며 공식 문서와 동전, 인장에 만주어와 중국어, 두 가지 언어를 모두 공용하였다. 그러나 한족 상급 관리들은 변발이라는 만주족의 관습을 받아들여야만 했다.

스스로가 이방인이었던 만주족은 외국의 사상에 한족보다 더 개방적이었다. 청 왕실이 예수회 선교사의 조언을 받아들여 꾸민 여름 궁전 장식은 베르사유 궁전을 많이 닮아있다. 궁정화가들은 서구의 회화 작품에 많은 영향

1. 병풍
빅토리아 & 앨버트 박물관, 런던, 옻칠, 18세기 초.
중국의 종교에서 상징적인 의미가 있는 동·식물로 장식된 이 병풍의 양식화된 세공과 풍부한 색채는 청 왕조가 더욱 정교한 것을 선호하는 취향을 가지고 있었음을 말해준다.

2. 황제의 관
명 왕조, 16세기.
문양이 복잡하고 정교하며 무엇보다 값비싼 보석으로 장식된 황제의 봉황관은 명 왕조의 위신을 드러낸다.

3. 천단(天壇)
베이징, 15세기 초.
성벽으로 둘러싸인 베이징의 자금성 내부에는 황궁과 환구(環丘)와 기곡(祈穀)으로 이루어진 천단을 비롯한 주요한 종교 건축물이 있다.

4. 만리장성
중국, 기원전 3세기 착공.
최초의 황제인 진시황제(제4장 참고)가 건축하기 시작한 만리장성의 외벽은 명 왕조 시기에 석재로 덮였다.

을 받았다. 그러나 문인화가들은 외국의 사상을 받아들이기를 거부했다. 왕휘는 과거 거장들의 양식을 재해석하는 데 전력을 기울인 화가 중 하나였다. 개성주의 화가들은 중국의 성구(成句)에서 자신들만의 고유한 사상을 찾아 발전시켰다.

청 왕실은 명 황제들이 확립시켰던 사치스러운 취향을 계승했다. 값비싼 재료와 장인의 빼어난 솜씨에서 청의 위신과 부를 짐작해 볼 수 있다. 장식 미술에 대한 요구가 커지자 황제는 궁전의 내부에 공방을 세우고 그곳에서 왕실의 의복을 생산할 뿐만 아니라 정교한 칠기(漆器)와 에나멜 유리, 옥 제품을 만들어 내도록 하였다.

중국의 도자기 산업

명, 청 왕조의 문화는 도자기의 발달로 가장 잘 표현된다. 중국의 자기 제품은 당 왕조 시기(618~906년)에 처음으로 제작되었다. 그리고 이후 송 황제들(960~1279년)의 후원 하에 명성을 얻었다. 송에서는 당시의 지적인 문화가 반영된 단순한 단색 도자기가 유행했다. 그리고 명 왕조 하에서 도자기 산업이 커졌다.

징더전(景德鎭, 경덕진)에 있는 어요(御窯)는 궁정 관리의 관리를 받았으며 왕실에서 필요로 하는 사치품의 수요에 응하여 연간 70,000점의 도자기를 공급했다. 송의 작품을 모사한 도자기가 요구되었다는 점에서 명 사회가 전통을 얼마나 중시하였는지를 알 수 있다. 그러나 어요는 대부분의 도자기를 명 왕실의 화려한 취향을 반영해 정교한 형태로 제작했고 청록색과 짙은 남색, 자주색과 같은 다색으로 장식했다. 청 왕조 때에는 새로운 유약과 진한 적색이나 황노랑과 같은 새로운 색이 개발되었기 때문에 장식적인 면에서 선택의 폭이 한층 넓어졌다. 유럽에서는 밝은 초록색을 주로 사용한 청의 도자기(연채(軟彩) 자기)를 파미유 베르트라고 불렀다.

5. 갑(匣)
빅토리아 & 앨버트 박물관, 런던, 채색 칠기, 1600년.
안쪽과 바깥쪽이 모두 장식된 이 상자의 복잡한 세공은 정교한 것을 좋아하는 명 왕조의 취향을 드러내는 전형적인 예이다.

6. 대진(戴進), 어주도(漁舟圖)
스미스소니언 협회, 프리어 갤러리, 워싱턴 D.C., 종이에 수묵, 15세기.
대진(1390년경~1460년)은 옛 송의 전통적인 풍경화에서 자신만의 양식을 발전시켜 강과 나무, 배가 있는 정경을 그렸다.

7. 왕휘, 소나무 아래의 누각
빅토리아 & 앨버트 박물관, 런던, 종이에 수묵 채색, 1700년경.
왕휘(1632~1717년)는 이 산수화에서 자연을 즐기며 학문을 연마하는 한족 학자들도 함께 묘사했다.

중국의 도자기는 유럽과 아시아 전역의 도기 생산을 고무했다. 16세기의 포르투갈과 네덜란드 무역상들은 중국에서 청화백자를 수입해 유럽으로 가져갔다. 청화백자 도자기는 유럽에서 높은 값을 받았기 때문에 중국은 생산을 계속했다. 수출용 도자기는 유럽인들의 취향에 맞춰 생산했다. 특별 주문으로 생산한 제품에는 유럽 귀족의 문장을 새기기도 했다. 영국과 프랑스 그리고 특히 네덜란드의 델프트에 세워진 공장에서는 모사품을 생산하였다. 그러나 드레스덴에서 도자기 제조의 비밀을 발견(1703년)한 후에는 우수한 중국 도자기에 필적하는 제품을 만들어낼 수 있었다. 19세기에 이르러 유럽의 업체들이 독자적으로 도자기를 생산하기 시작하자 중국 도자기의 인기는 떨어지게 되었다.

일본

중국은 일본 문화의 형성에 중요한 역할을 했다. 6세기에 불교가 일본으로 전파되었고 토착 신도(神道) 신앙과 공존하며 새로운 미술 전통을 만들어내었다.

중국의 문화는 우월한 것으로 인식되었고 일본의 군주들은 권력을 강화하려는 목적에서 중국 문화를 받아들였다. 일본은 한자를 받아들여 자신들의 언어로 변용했고 지식인들은 중국의 시와 회화 양식을 모방했다. 900년이 되자 천황은 종교적인 수장에 지나지 않게 되었고 후지와라라는 귀족 가문이 섭정으로 나서며 실질적인 권력을 행사하였다. 후지와라 가문의 신사에 그려진 벽화와 금박을 입힌 부처상에서 그들의 부와 권력을 짐작할 수 있다. 후지와라 섭정의 세력은 점점 커져가는 무사(사무라이) 가문의 힘을 감당할 수 없었다. 요리토모는 후지와라를 멸하고(1085년) 가마쿠라 막부의 우두머리가 되었다. 요리토모의 무신정권은 천황의 인정을 받아 그는 쇼군(將軍)이라는 칭호를 얻었다. 이 소위 가마쿠라 막부 시대에는 일본의 무사 집단이 통합

9

8. 황제의 의복
빅토리아 & 앨버트 박물관, 런던, 비단, 19세기 초.
계급을 나타내는 중국 관복의 상징물은 서양의 군복에 붙어 있는 계급장이나 다른 표식만큼이나 구별이 뚜렷하다. 문관은 새 문양을, 무관은 동물 문양을, 황제의 가족들은 발톱이 다섯 개인 용 문양을 수놓은 옷을 입었다.

9. 청화백자 화병
빅토리아 & 앨버트 박물관, 런던, 자기, 14세기 중반.
중국 청화백자는 아시아를 거쳐 유럽으로 수출되었다. 중국 도자기의 재료와 양식, 장식은 페르시아에서 영국까지, 다양한 나라의 도자기 발전에 근본적인 영향을 미쳤다.

되었고 선불교가 성하였다.

선불교

선불교(禪)도 역시 중국에서 전해졌다. 선불교는 궁극의 진리를 추구하는 방법으로 혹독한 자기 수양과 엄격한 행동 규칙을 지킬 것을 강조했는데 이러한 이유에서 선불교는 무사, 즉 사무라이들의 문화에 호소력을 가졌다. 직관(直觀)해서 우주 사물의 실체를 알고자 하는 이 종교의 특징 중 한 가지는 언어가 부적당한 전개만 이끌어낼 뿐이라고 주장했다는 점이다(不立文字). 선불교는 일본 문화에 불가결한 요소가 되었다.

일본의 정권은 가마쿠라 막부(1333년)에서 또 다른 군벌인 아시카가 막부(1336~1573년)로 넘어갔다. 아시카가 막부는 수도인 교토의 무로마치 지역에서 정권을 행사하였다. 선종의 영향으로 겉치장은 삼가고 단순함으로 권력을 표현했는데, 이것은 엄격함뿐만 아니라 독자적인 미적 원칙이 반영된 결과였다. 선불교의 영향을 받은 일본의 화가들은 중국 화가들의 작품에서 영감을 받아 붓과 먹, 압지(押紙)라는 기본적인 재료만을 이용해 수묵산수화를 그렸다.

그러나 풍경이 그려지기만 한 것이 아니었다. 만들어지기도 했다. 일본에서는 자연의 풍경을 재현한 일본식 정원 조성과 꽃꽂이가 발달했다. 이것은 명상이 자연에서 진리를 찾기 위한 수행의 일환이라는 선불교의 믿음에서 기인한 것이다. 일본식 정원과 꽃꽂이는 이를 도우려고 의도적으로 고안된 장치였다. 일본식 정원에 간혹 자연적인 지형이 이용되는 경우도 있기는 했지만 나머지 요소는 모두 인공적이었다. 감추어진 의미를 전달하기 위해 조약돌과 이끼, 나무만을 신중하게 배치해 정원을 만들기도 했다.

무로마치 바쿠후 시대의 문화는 쇼군 요시마사(1449~1474년)로 대표될 수 있다. 그는 고상한 생활을 위해 권력을 포기한 후, 긴

10. 화병
빅토리아 & 앨버트 박물관, 런던, 자기, 1500년경.
화병 문양 주변의 점토 띠는 색이 다른 유약을 분리하고 정교한 꽃무늬와 동물 문양이 두드러지게 만들었다.

11. 호오도(鳳凰堂)
뵤도인(平等院), 교토, 1053년 완성.
당시 섭정이던 후지와라 요리미치(994~1074년)가 건설한 복합 건물 단지의 일부인 이 정교한 목조 정자 안에는 금으로 도금된 거대한 불상이 안치되어 있었다.

12. 긴카쿠지(金閣寺)
교토, 1398년, 화재 이후 1964년에 재건됨.
아시카가 요시미쓰가 건설한 이 정자는 그의 미술 소장품을 보관하고 계절마다, 그리고 매일 매일 변화하는 일본식 정원을 바라보며 묵상하는 장소로 만들어졌다.

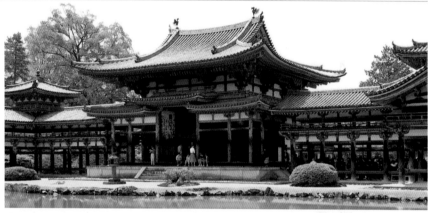
11

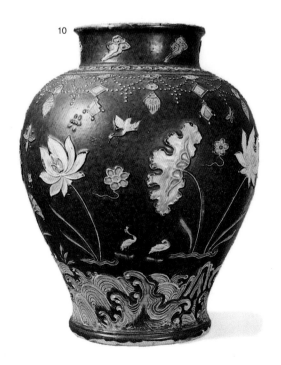
10

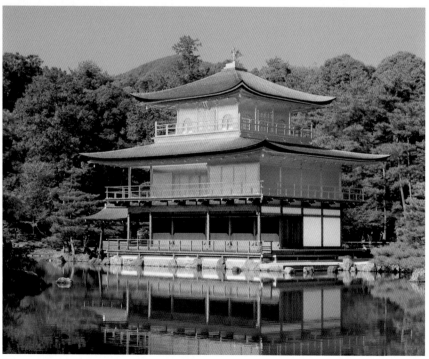
12

카쿠(銀閣)에서 시를 쓰고 중국 송대 회화와 자기를 감상하며 서예를 논하고 정원을 관찰했다. 문화적인 면에서 요시마사의 조언자였다고 할 수 있는 선불교 승려, 노아미는 미술품 감식가이자 일본식 정원을 꾸미는 전문가였고 또 화가이기도 했다. 그는 요시마사에게 새로운 형태의 예술, 다도(茶道)를 소개했다. 다도라는 의식을 미적으로 이해하려면 차와 도자기 찻잔의 질감뿐만 아니라 주의 깊게 만들어진 환경도 역시 고려해야 한다. 다도는 의도적으로 단순하고 시골풍으로 지은 집, 다실에서 행해졌다.

그리고 이 다실은 채색된 병풍으로 공간이 분리되었다. 사람들은 이곳에서 자신들의 세속적인 근심을 뒤로하고 건축적인 환경과 그림, 혹은 꽃꽂이의 아름다움에 대해 깊이 생각하고 묵상했다.

에도 시대

도쿠가와 막부(1576~1867년)의 첫 번째 쇼군이었던 이에야스가 권세를 얻자 아시카가의 지배는 끝이 났다. 이에야스는 사령부를 제국의 수도인 교토에서 에도(현재의 도쿄)로 옮겼다. 그리고 새로운 정권에 대한 안팎으로부터의 위협에 강력하게 대처했다.

예수회(1543년)와 무역 상인들의 도착으로 시작된 유럽의 영향은 기독교인의 추방(1624년)과 일본인의 해외 도항 금지(1637년)로 주춤해졌다. 지방 영주들은 매년 에도에서 몇 개월을 보내야 했으며 영지로 돌아갈 때는 가족의 일원을 영구적인 볼모로 남겨두어야만 했다. 막부를 안전하게 유지하고자 만들어진 이 관행 덕분에 에도는 일본의 문화 중심지로 발달하였다. 에도의 사치스러움은 상업을 발달시켜 전례가 없을 정도로 상업적인 부가 증대하였다.

다도 의식은 계속되었고 다실의 단순함은 화려하게 치장된 황궁이나 쇼군의 성과 대조적이었다. 이러한 공공 건축물은 선(禪) 사

13. 카레산스이 정원(물이 없는 정원)
료안지, 교토, 1480년대에 만들어짐.
서양인들은 자연에서 진리를 찾으려는 선불교 사상을 시각화한 이 풍경 정원을 제대로 이해하기 어렵다.

13

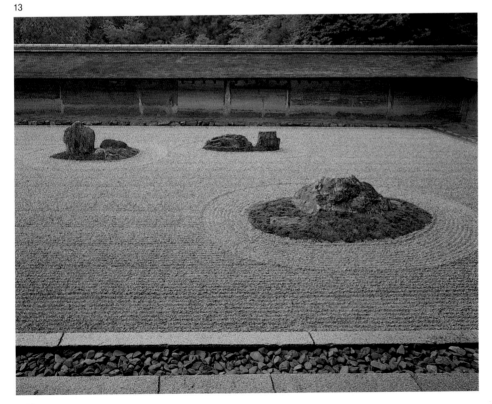

14

14. 오리베 도자
도쿄 국립 박물관, 테라코타, 17세기.
거칠고 무겁다는 오리베 도자기의 특징은 감각적인 지각을 자극하려는 목적에서 의도적으로 만들어진 것이다.

상을 담은 그윽한 산수화 대신 금박 종이로 장식되었고 자연의 더 역동적인 측면을 강조하는 그림으로 만든 병풍으로 꾸며졌다. 카노(狩野) 화파라고 알려진 화가들의 이 다채롭고 화려한 회화 양식에는 상업적인 부가 증가하였던 당시 상황이 반영되어 있다.

17세기와 18세기에는 비종교적인 도시 문화가 성장했고 그 결과 배우들과 미인, 고급 창부들을 비롯한 동시대의 도시 생활을 묘사한 목판화가 발달했다.

1853년, 일본의 문호는 마침내 미국 전함에 의해 강제로 열렸다. 일본의 천황들은 서양에서 황제 권력의 모범을 찾아 참고로 하였고 화가들은 서양의 회화 양식을 연구하고 발전시켜 나갔다. 일본이 서양에 준 것도 많았다. 일본의 판화는 19세기 유럽에 상당한 충격을 주었고 다실(茶室)에 표현된 단순한 정신성(情神性)은 서양의 현대 건축물에 영감을 주었다.

15

15. 하세가와 토하쿠, 송림도(松林圖)
도쿄 국립 박물관, 종이에 수묵, 16세기 후반.
이 병풍 그림의 구성, 농담이 대조적인 세부와 형태는 실제 광경을 사실적으로 묘사한 것이 아니라 자연을 지적으로 관조하여 나타낸 것이다.

16. 가쓰라리큐(桂離宮)
가쓰라, 1642년.
단순하고 장식 없는 이 이궁(離宮)은 궁정 생활의 격식에서 벗어난 정신적인 은둔처로 세운 것이다.

16

인쇄술은 8세기 중국에서 발달했으며 현존하는 인쇄물 중 가장 오래된 것은 868년에 제작된 〈금강경〉의 판본이다. 이 책은 정교한 목판화로 꾸며져 있다. 서양에서 목판 기술이 발달하기 훨씬 전인 14세기에 중국의 판화가들은 많게는 다섯 가지 색조를 이용해 다색 목판화를 제작하기 시작했다. 중국 문화의 다른 분야와 마찬가지로, 다색 목판화 제작 기술도 역시 일본으로 전파되었다.

'덧없는 속세를 그린 그림'이라는 의미의 일본 우키요에(浮世繪) 목

일본 판화

판화는 일상생활을 묘사하였다. 우키요에의 유행은 17세기 에도(도쿄)에서 중산층의 부와 여가 시간이 증가하였음을 말해준다. 우키요에는 원래 단순한 검은 선만으로 제작되었으나 손으로 채색되기도 했고, 18세기 초가 되어 다색 판화로 만들어지게 되었다. 1850년대에 이르자 금과 은을 사용하게 되었는데 이것이 화려함을 선호하는 취향이 증대했음을 말해준다.

당대의 아름다운 고급 창부들을 그리는 데 주력한 화가들은 양식화된 곡선과 평면적인 색면을 이용해 사치스러운 이미지와 에로티시즘, 관능성을 전달하고 고도로 정교하고 정밀하게 여유있는 분위기를 표현했다. 가부키 연극과 배우들의 인기가 높아지자 이것도 역시 판화의 주요 제재가 되었다. 풍경 역시 좋은 주제였다. 풍

경은 상세하고 우아하게 묘사되었는데, 이러한 작품에서 자연을 찬양하고 좋아하던 일본인들의 성향을 엿볼 수 있다. 미국 해군이 일본과의 무역 노선을 강제로 회복(1853년)한 이후 다채롭고 극도로 장식적인 우키요에는 서양으로 유입되어 서양의 화가들에게 많은 영향을 미쳤고 엄청난 인기를 끌었다. 그리고 그 결과, 판화를 비롯한 일본 제품이 유럽과 미국 시장으로 밀려들게 되었다(제47장 참고).

17

18

17. 소타츠, 마츠시마(松島)
스미스소니언 협회, 프리어 갤러리, 워싱턴 D.C., 종이에 수묵, 17세기 초.
금박을 입힌 종이와 자연의 힘이라는 주제로 부와 권력을 나타낸 이 그림은 당시 궁정에서
호사스러움을 선호하는 취향이 발달하였음을 말해주는 전형적인 예이다.

18. 고급 창부와 수행인들
빅토리아 & 앨버트 박물관, 런던, 종이, 1750년경.

고대 로마의 규모와 웅대함은 유럽 문명에 깊은 영향을 미쳤다. 기원전 4세기에 콘스탄티누스 대제는 기독교를 공인했고 테오도시우스 1세는 기독교를 로마의 국교로 삼았다. 그리고 로마 제국 후기의 예술과 문학, 철학은 기독교적인 전통에 필수적인 부분이 되었다. 신성 로마 제국의 건국자인 샤를마뉴 대제와 중세 교황청에 영감을 준 것은 로마 문화의 바로 이러한 측면이었다. 부와 권력을 상징하는 새로운 이미지를 찾고 있었던 이탈리아 르네상스의 후원자들과 그들을 위해 일했던 예술가들은 고전적인 과거로 눈을 돌렸고 이교도적인 고대의 양식과 주제, 건축 체계를 자

제41장

고대의 매력

초기 신고전주의

신들이 살고 있는 시대의 요구에 맞춰 응용했다. 스페인, 프랑스 영국의 군주들은 이탈리아 미술이나 건축물을 직접 경험하고 이탈리아의 양식을 차용하여 자신들의 정치 권력을 향상시키려 했다.

1600년에 이르자 로마 유적에 대한 고고학적인 관심이 높아져 그 결과 조각이나 다른 유물을 체계적으로 발굴하게 되었다. 새롭게 발굴된 조각 작품은 교황과 로마 교황청의 소장 목록에 포함되었고 다른 지역의 후원자들은 원작의 주물만으로 만족해야 했다. 프랑스의 프랑수아 1세(1515~1547년 통치)와 루이 14세(1643~1715년 통치)가 주문한 모사품은

품질이 우수하고 그 종류도 다양했으나 원본을 대신할 만하지는 않았다. 바로크 조각가 조반니 베르니니는 다른 작가들에게 고전 인물상의 양식을 연구하라고 권했다. 마침내 로마에 프랑스 아카데미가 설립(1666년)되자 프랑스 화가들은 고전 작품을 직접 관찰할 수 있었다. 골동품 애호가인 카시아노 델 포초가 고대 유적을 정확하고 상세하게 그린 스케치 작품들을 소장했는데, 이 사실에서 17세기 로마의 지식인들이 고대를 점점 학술적인 태도로 접근하게 되었음을 알 수 있다. 명확하게 고고학적인 이러한 접근법은 18세기에 탄력이 붙어 신고전주의라고 알려진 경향의 기초가 되었다.

그랜드 투어

1700년대 중반이 되자 이탈리아로의 여행은 후원자들뿐만 아니라 미술가들의 교육에도 절대 불가결한 요소가 되었다. 로마는 유럽의 문화적 메카였고 알프스 북부에서 그랜드 투어(Grand Tour, 상류 계층의 젊은이들과 지식인들이 문화를 익히려고 '필수적'으로 하던 여행)에 참가한 방문자들에게는 필수적인 방문지였다. 영국의 리처드 보일 벌링턴 경이 1714년부터 1715년까지 떠났던 여행은 전형적인 그랜드 투어였다. 벌링턴 경은 런던을 떠나 로마로 향했으며 지도 교사와 여행에서 본 광경을 기록할 화가 한 명과 동행했고 베네치아와 파리를 거쳐 귀향했다. 그는 로마의 반암 화병에서 파리에서 구입한 장갑까지, 878개의 상자에 담은 다양한 기념품을 가지고 돌아왔다. 부유한 영국인 방문자들은 고대 유물을 묘사한 판화와 회화 작품, 그리고 유물의 모사품을 탐욕스럽게 손에 넣으려 했고, 그 결과 로마의 관광 산업은 활기를 띠게 되었다. 이탈리아인 에칭 판화가이자 건축가, 조반니 피라네시와 그의 동업자였던 스코틀랜드인 화가이자 골동품 연구가, 게빈 해밀턴과 같은 전문가들은 그런 수요를 이용해 많은

1. 요한 죠파니, 우피치 미술관의 트리부나
왕실 소장품, 윈저, 캔버스, 1772∼1778년.
미술품 감식가들은 이제 미술의 제단에서 직접 작품을 찬양했다. 죠파니가 상세하게 묘사한 이 그림에는 영국인 관광객들이 메디치 소장품들을 감상하고 있는 장면이 그려져 있다. 이 작품에는 티치아노의 〈우르비노의 비너스〉와 골동품인 〈메디치 비너스〉를 비롯한 유명한 작품들이 묘사되어 있다.

2. 조반니 안토니오 도시오, 고대 로마 유적의 풍경
우피치 미술관, 소묘와 판화 전시실, 피렌체, 1562년경.
건축가이자 조각가였던 조반니 안토니오 도시오(1533∼1609년)는 고대 로마의 유적을 열정적으로 연구하였고 『위대한 유적, 로마시의 건축 양식 스케치』(1569년)라는 스케치 작품집을 출판하였다.

3. 조반니 바티스타 피라네시, 로만 포럼 풍경
우피치 미술관, 소묘와 판화 전시실, 피렌체, 1762년경.
중세에는 가축들의 방목지로 사용되었던 로만 포럼은 18세기에 체계적으로 발굴되기 시작했다. 로만 포럼은 19세기가 되어서야 그 실체를 완전히 드러냈다.

4. 피라네시, 캄포 마르치오
우피치 미술관, 소묘와 판화 전시실, 피렌체, 1762년.
피라네시(1720∼1778년)는 인상적이며 외경심을 불러일으키는 고대 로마의 풍경을 판화로 제작하고 작품집을 출간하였다. 그의 풍경화는 사실을 재현한 풍경을 담았다기보다 감동을 주기 위한 그림이었다고 할 수 있다.

이윤을 벌어들였다. 특히 인기가 많았던 것이 고대 로마를 정밀하게 묘사한 판화 작품들을 모은 피라네시의 작품집, 『베두테 디 로마』(Vedute di Roma, 로마의 경관, 1748~1755년)였다.

이탈리아, 그리스와 중동 지방의 발굴 작업

로마 시내와 주변의 고전 문명 유적지는 자신들의 발견물을 쉽게 매도할 수 있다는 사실을 깨달은 사람들에 의해 체계적으로 발굴되었다. 티볼리에 있는 하드리아누스의 저택은 특히 많은 수익을 올려준 유적지였다. 폼페이의

발굴(1748년에 시작)과 헤르쿨라네움 발굴(1738년에 시작)도 역시 신고전주의 화가들과 건축가들에게 새로운 영감의 원천이었다. 프랑스 건축가인 자크 제르맹 수플(1713~1780년, 제43장 참고)는 더 남쪽인 파에스툼의 그리스 신전 건축물을 관찰했다(1750년). 고대 그리스 문화에 대한 새로운 관심은 18세기 신고전주의를 이전의 고전 부활과 구별 짓는 주요한 요소들 중 하나였다. 특정하게 그리스 건축만을 다룬 첫 번째 책은 르로이의 『그리스의 아름다운 기념물과 유적』(1758년)이며 곧 이 뒤를 이어 제임스 스튜어트와 니콜라스 레베트의 『아테네의 고대 유물』(1762년)이 나

왔다. 스튜어트와 레베트는 런던 딜레탕트 협회의 원조를 받아 그리스로 여행(1748~1753년)을 떠났다. 딜레탕트 협회는 고전 문화를 장려하려는 목적으로 18세기에 세워진 많은 클럽 중 하나였다. 스튜어트와 레베트는 정보를 전하기보다 감동을 전해주려는 의도에서 고대 기념물을 부정확하게 묘사한 피라네시 같은 화가들을 강하게 비난했다. 두 사람은 시각자료가 정확해야 하며 정보를 주는 내용을 담고 있어야 한다고 강조했는데 이러한 그들의 이성주의적인 접근법은 고대 유물을 대하는 18세기 문화의 새로운 경향을 특징지었다. 다른 열성적인 여행자들은 중동의 바알베

6

5. 베르니니, 아폴로와 다프네
보르게세 미술관, 로마, 대리석, 1622~1625년.
고전적인 조각에서 영감을 받았던 베르니니(1598~1680년)는 다른 화가들에게도 고대의 조각상을 모사하여 그리라고 권하였다.

6. 조셉 세번, 카라칼라 욕장의 셸리
키츠-셸리 기념관, 로마, 캔버스, 1845년.
고대 로마의 유적은 학술적인 고고학자들만이 아니라 시인, 화가, 건축가들에게도 중요한 영감의 원천이었다.

폼페이의 발견

서기 79년 8월 24일 나폴리 만의 동쪽 해안에 있는 베수비오 산이 맹렬하게 폭발했고 폼페이와 헤르쿨라네움, 스타비에를 6~7미터 높이의 화산재와 파편 아래 묻어버렸다.

소(小) 플리니우스는 이 재앙을 목격하고 로마의 역사가 타키투스에게 보낸 편지에 이 사건에 대해 상세하게 기술하였다. 첫 번째 주요한 발굴은 1748년에 나폴리의 왕, 카를로 부르봉의 재정적 지원을 받아 이루어졌다. 폼페이의 발견은 유럽 전역에서 늘어가던 신고전주의 이론가,

건축 설계자, 화가와 조각가 집단을 크게 흥분시켰다. 화산재는 무게가 가벼웠기 때문에 많은 폼페이 시민들을 질식시켜 숨지게 했으나 사체를 손상시키지 않았고 건물을 보존하였다.

따라서 화산재를 제거하자 인간의 유체와 집을 지키던 개, 어린아이의 장난감이나 선거 벽보, 아침 식사가 차려진 식탁과 같은 일상생활의 잔재가 온전히 드러났다. 그리고 발굴 작업의 결과 그림 장식이 완벽히 남아 있는 건축물들이 전례 없는 규모로 세상에 모습을 드러내었다.

가장 지대한 흥미를 자극한 것은 개인 주택과 별장이었다. 이러한 건축물의 방과 홀에서 이제까지와는 전혀 다른 새로운 장식 주제와 회화 양식, 그리고 장식적인 세공을 볼 수 있었고 이는 고미술의 엄청난 유행

을 불러왔다.

그 외에도 빗과 장신구에서 초상 조각과 동전, 청동 램프까지 다양한 장식용품들이 발견되어 고고학자들과 디자이너들 모두의 관심을 끌었다. 그러나 헤르쿨라네움에서 이루어진 발굴 작업과 파에스툼에 있는 거대한 신전 답사의 중요성도 역시 간과해서는 안 될 것이다.

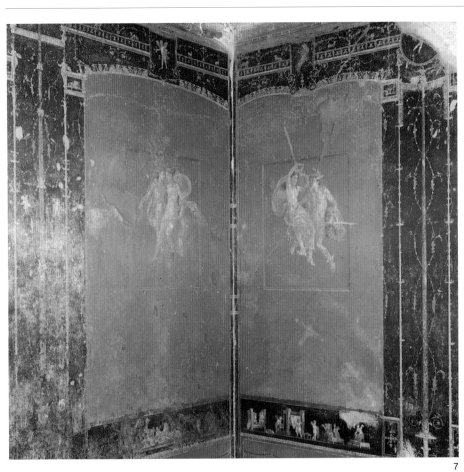

7

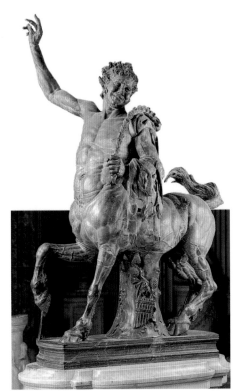

8

7. 베티의 집, 벽화 장식
폼페이, 제4양식, 70년경.

8. '퓨리에티' 켄타우로스
카피톨리노 박물관, 로마, 대리석, 그리스 원본을 로마에서 모사함.
이 작품은 몬시뇰 알레산드로 퓨리에티가 하드리아누스의 저택을 발굴하다가 발견(1736년)한 두 개의 켄타우로스(그리스신화:켄타우로스/로마신화:켄타우로스) 조각상 중 하나이다. 그의 상속인은 이 조각상을 교황 클레멘스 13세에게 판매하였다.
이 작품은 이후 카피톨리노 박물관에 소장되었다.

크와 그 밖의 다른 유적지에 있는 로마 제국 건축물을 기록으로 남겼다. 그들이 출간한 서적들이 신고전주의 건축가들에게 영감을 주는 중요한 원천이 되기는 했으나 그리스와 소아시아로의 여행은 너무나 위험하다는 사실이 증명되었기 때문에 이러한 도시들은 고전 연구의 중심지라는 로마의 지위를 위협하지 못했다.

소장품과 박물관

중세의 성물 취득과 마찬가지로 18세기 고미술의 소장 역시 소유자의 지위를 높이는 데 중요한 역할을 했다. 고전 유물의 주요한 공급원이었던 로마에서 고대의 물품을 거래하는 일은 아주 수지맞는 장사였다. 지적인 이득과 금전적인 이득, 두 가지 모두를 위해 고전 연구를 장려했던 추기경 알바니는 자신이 수집했던 조각품들을 교황 클레멘스 12세에게 판매했고 이 작품들은 카피톨리노에 세워진 새로운 교황의 박물관(1734년)에 소장되었다. 클레멘스 14세도 역시 최대한 많은 물품을 사들여 교황의 훌륭한 소장품을 한층 보강했으며, 이 소장품들을 바티칸 궁전 내에 새로 만들어진 박물관으로 옮겼다(1770년경). 원작의 수출을 엄격하게 금지하는 노력이 있었으나 법은 그다지 효과가 없었다. 수요가 증가하자 가격이 급등하였고 해밀턴과 같은 독자적인 발굴자들은 수집품을 모으려 열심인 영국, 프랑스, 독일과 러시아 귀족들에게 발견한 유물을 판매해 많은 수입을 얻었다. 로마 바깥에 있는 몇 안 되는 중요한 고전 조각 컬렉션 중 하나는 16세기에 메디치 가문 출신의 교황들과 추기경들이 수집한 것이었다. 메디치가 로마의 별장에서 피렌체로 옮긴(1780년경) 이 작품들을 토대로 우피치 미술관의 위대한 컬렉션이 형성되었다. 로마 외의 지역, 폼페이와 헤르쿨라네움 발굴은 나폴리 왕의 재정 지원을 받았다. 나폴리의 왕은 그 댓가로 고미술품 컬렉션을 소장하게 되었고

9. 안톤 스민크 피트루, 파에스툼의 신전들
카포디몬테 국립 미술관, 나폴리, 캔버스, 1830년.
로마보다는 그리스 문화에 대한 새로운 관심이 18세기 신고전주의의 중요한 특징이며 또 이전의 고전 부흥 움직임과 신고전주의를 구별 짓는다고 할 수 있다.

10. 시모네티, 피오-클레멘티노 박물관, 8각당
바티칸, 1773년 착공.
바티칸에 소장된 작품들을 보관하려는 용도로 설계된 이 박물관에는 라오콘, 아폴로 벨베데레, 헤르메스, 그리고 카노바의 세 조각상이 놓이는 특별한 벽감이 있다.

10

9

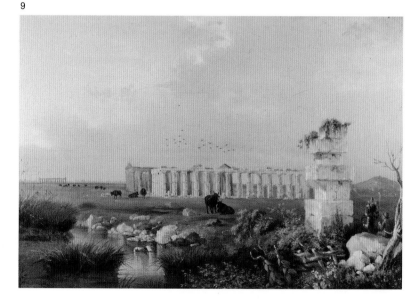

11

11. 휴베르 로베르, 퐁 뒤 가르(가르 다리)
루브르 박물관, 파리, 캔버스, 1787년 살롱전에 전시됨.
아주 작게 그려진 인간들과 낮게 깔린 구름은 고대 로마의 토목 공사가 얼마나 웅대했는지를 강조한다.

카노바와 토르발센

안토니오 카노바(1757~1822년)와 베르텔 토르발센(1770년경~1844년)은 아마 가장 위대한 신고전주의 조각가들이라 할 수 있을 것이다. 석수이자 석공인 조부 밑에서 성장한 카노바는 베네치아 인근의 고향에서 로마로 이주(1780년)했고, 그곳에서 고대 유물에 대한 새로운 고고학적인 관심에 영향을 받게 되었다. 덴마크 태생인 토르발센은 장학금을 받아 로마에서 공부할 기회를 얻었고, 1797년에 로마에 도착했다. 고전적인 미의 개념을 부활시키려 했던 두 사람은 모두 로마와 르네상스, 바로크적인 고대 그리스 조각 해석을 거부했다. 미술가들은 반드시 고대의 정신을 본받아야 한다고 권고했던 빙켈만의 영향을 받은 두 사람은 인체를 묘사할 때 비례의 규칙을 준수해야 한다고 역설하였다. 그들은 호메로스와 다른 그리스 작가들의 작품에서 선정한 주제를 특히 좋아했다. 두 사람이 사용했던 균형이 잡힌 자세, 한쪽 다리에 무게를 싣는 그 자세는 바로 그들이 연구했던 고전 그리스 조각에서 영감을 받은 것이었다. 그들은 의도적으로 작품을 객관화하고 감정을 제거하여 차갑고 깨끗한 조각 양식을 만들어 냈다. 그러나 고전적인 그리스 조각가들과 달리 그들은 인물 조각상의 안구를 다듬지 않았으며 색칠을 하지도 않았다. 새로운 양식을 선보이는 예술가로 각광받았던 두 사람은 모두 주요한 기념물 제작을 주문받았다. 카노바는 나폴레옹의 초상을 조각하였고 교황 클레멘스 14세의 무덤(1783년)과 클레멘스 13세의 무덤(1787년)을 제작했다. 교황 피우스 8세의 무덤(1823년)과 바이런 경의 기념물(1830년)을 제작한 토르발센은 자신의 작품과 소장품들을 코펜하겐 시에 남겼다. 세월이 갈수록 코르발센의 작품 양식은 카노바와 멀어졌고 그는 영원한 아름다움이라는 이상을 목표로 삼았다.

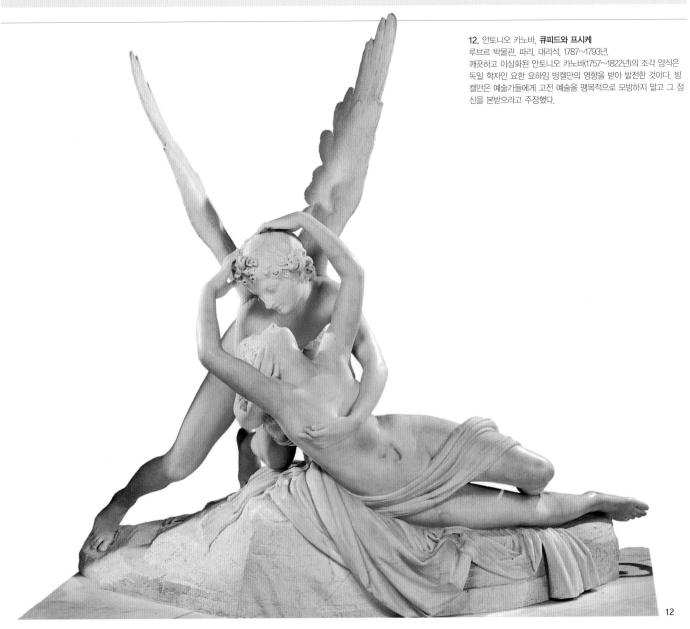

12. 안토니오 카노바, **큐피드와 프시케**
루브르 박물관, 파리, 대리석, 1787~1793년.
깨끗하고 이상화된 안토니오 카노바(1757~1822년)의 조각 양식은 독일 학자인 요한 요하임 빙켈만의 영향을 받아 발전한 것이다. 빙켈만은 예술가들에게 고전 예술을 맹목적으로 모방하지 말고 그 정신을 본받으라고 주장했다.

이는 나폴리의 군주제의 위신을 선양했다.

그리스 대(對) 로마

학자들은 고대 그리스와 고대 로마의 우열에 대해 논쟁을 벌였다. 이탈리아인들은 당연히 로마가 우월하다는 주장을 옹호하여 자신들의 권익을 지키려 했다. 피라네시는 에트루리아 문명을 로마의 기원으로 강조했으나 다른 이들은 로마 문화가 그리스 문명에서 파생하였다고 생각했다. 건축에 관한 논쟁은 특히 아치와 궁륭에 기초한, 기술적으로 한층 더 진보했던 로마의 구조물과 형태의 순수함이 경탄스러웠던, 단순한 그리스의 가구식 구조 (架構式構造) 건축물의 차이가 초점이었다. 헬레니즘 문화가 우월하다고 주장했던 사람들은 로마가 고전적인 주식(柱式)을 장식적으로 이용했다는 점을 못마땅하게 여겼다. 친그리스파 사람들 중 가장 주요한 인물은 독일 학자인 요한 요아힘 빙켈만이었다. 그는 고대 유물에 대한 열정 때문에 로마로 이주(1755년)했고 추기경 알바니의 사서가 되었다. 추기경의 훌륭한 고대 유물 컬렉션 덕분에 빙켈만은 고전 미술을 직접 연구할 기회를 얻었고 이에 영감을 받아 『회화 및 조각의 그리스 미술품 모방에 관한 고찰』(1755년)과 『고대 미술사』(1764)를 저술했다. 미술사 상의 획기적인 사건이라고 할 수 있는 빙켈만의 저서들은 최초로 양식적인 발달이라는 측면에서 작품을 분석했다는 점이 주목할 만하다. 플라톤과 마찬가지로 빙켈만도 작품의 예술 양식과 그 작품을 만들어낸 사회의 도덕적인 가치는 일치한다고 믿었다.

빙켈만의 주변 인물로 화가인 해밀턴과 안톤 라파엘 멩스, 그리고 조각가인 안토니오 카노바를 들 수 있다. 그중 카노바는 고대 유물을 단순히 모사하는 대신 고대의 정신을 본받아야 한다고 주장하였다. 추기경 알바니의 별장을 장식하려고 멩스가 제작한 〈파르나소스〉(1761년)는 첫 번째 신고전주의 회화 작품

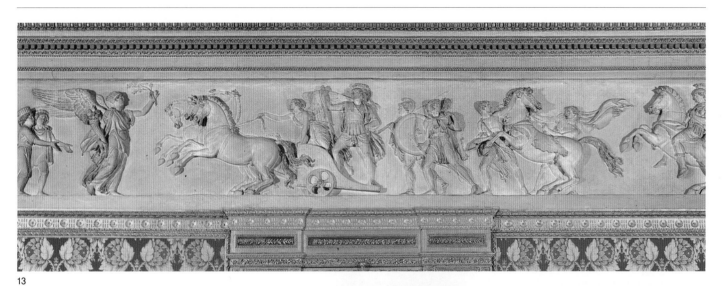

13

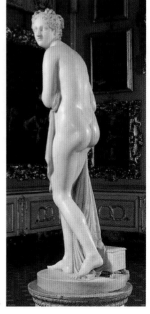

14

15

13. 베르텔 토르발센, **알렉산더 대왕의 바빌론 입성(세부)**
팔라초 델 퀴리날레, 로마, 대리석, 19세기 초.

14. 카노바, **비너스 이탈리카**
팔라초 피티, 피렌체, 대리석, 1812년 완성.
메디치 비너스를 모사한 이 작품은 나폴레옹이 파리로 옮긴 원본을 대체하기 위해 제작된 것이다.

15. 카노바, **클레멘스 13세의 무덤**
성 베드로 성당, 바티칸, 대리석 1783~1792년.
카노바와 같은 신고전주의 화가들은 바로크의 감정적인 열정보다 지적이고 도덕적인 이상을 강조했다.

으로 널리 알려져 있다. 멩스가 이 작품에서 바로크의 천장 장식을 특징지었던 눈속임 기법을 전혀 사용하지 않았다는 점이 이채롭다. 그들이 그리스 문화를 선호했다는 사실은 역시 그리스적인 내용을 주제로 선택하였다는 점에서도 드러난다. 해밀턴과 카노바는 호메로스의 서사시, 『일리아드』와 『오디세이』에서 영감을 받아 많은 작품을 제작했다. 카노바는 베르니니의 바로크 조각을 연구하기 위해 로마로 왔으나(1779년), 해밀턴의 영향으로 고대 유물에 대한 열정을 가지게 되었다. 차갑고 금욕적이며 기품 있는 카노바의 양식은 전 세대의 예술가들의 작품을 평가하는, 피할 수 없는 기준이 되었다.

취향과 감식안(鑑識眼)

후원자들과 예술가들은 고전 세계에 대한 지식이 중요하다고 생각했고 그 결과 미학적인 기준에 근거한 비평이 탄생했다. 순전히 역사적이거나 신화적인 주제를 묘사한 작품으로만 생각되었던 많은 고대 조각상이 이제 미학적인 관점에서 평가하게 된 것이다. 예술 작품을 미학적인 기준에 근거해 판단하게 된 것이다. 요한 죠파니의 〈우피치 미술관의 트리부나〉는 이러한 새로운 개념의 감식안을 기리는 그림으로, 영국인 관광객들이 메디치에 소장되어 있는 주요한 작품들에 탄복해 바라보는 장면이 묘사되어 있다. 이 그림의 주인공은 감식가들이다. 인물들의 몸짓과 자세는 그들의 지식과 인식, 취향을 반영하고 있다. 좋은 취향은 진정한 신사를 특징짓는 필수적인 요소가 되었다. 예술의 가치를 알아보는 감식가이자 비평가로서의 능력은 일반 대중과 진정한 신사를 구분했다. 급증한 부로 인해 전통적인 계급 간의 경계가 흐려진 사회에서 이것은 신사의 우월한 지위를 강화하는 수단이었다. 난해하고 불가해한 좋은 취향은 신분의 상징이었고 효과적인 출세의 도구였다.

16. 휴베르 로베르, **황폐화된 루브르 대전시실을 그린 가상의 풍경**
루브르 박물관, 파리, 캔버스, 1796년.
루브르 박물관의 첫 번째 큐레이터 중 한 사람이었던 프랑스 건축가이자 화가, 휴베르 로베르(1733~1808년)는 당대 건축물의 영광스러운 미래를 상상하였다. 그는 루브르에 고전 유적의 위풍을 부여했다.

17. 안젤리카 카우프만, **프란체스코와 알레산드로 파파화바**
개인 소장품, 프라사넬레, 캔버스, 1800년경.
능력 있는 초상화가이자 빙켈만의 친구였던 안젤리카 카우프만(1741~1807년)은 영국 왕립 미술 아카데미(Royal Academy of Art)를 창립한 사람들 중 하나였다. 그녀는 파파화바 형제의 초상을 그리며 미술 권위자인 그들의 지위를 의도적으로 강조하였다.

앤 여왕의 사망(1714년)으로 스튜어트 왕조는 막을 내렸고 대영 제국에 새로운 번영의 시대가 왔다. 앤 여왕의 먼 사촌인 하노버의 선제후가 조지 1세(1714~1727년 통치)로 즉위하여 신교도의 왕위 계승이라는 문제를 결말지었다. 그리고 16세기와 17세기 영국 정치에서 너무나 중요한 역할을 했던 종교 분쟁은 결국 역사의 이면으로 사라지게 되었다. 의회의 권력은 입헌 군주제(1689년)를 확립했고 새로운 왕조는 시민들에게 권위를 행사하려고 하지 않았다. 문화적인 취향은 무역과 농업, 은행업에 투자하여 주요한 경제 발전의 시기를 이끌었던 강력한 휘그 귀족들에 의해 좌우되었

제42장

취향의 법칙

18세기의 영국 미술

다. 미국과 서인도 제도, 아프리카와 인도와의 무역은 곧 영국을 유럽에서 가장 부유한 국가로 만들어주었다. 그리고 농지의 사유화와 새로운 경작 기술의 개발로 밀의 산출량이 크게 늘어났다. 농작물을 윤작(輪作)하기 시작했고 겨울철에도 가축에게 사료를 먹일 수 있는 방법을 개발했으며 과학적인 방법으로 양을 번식시키게 되자 영국의 농업에 일대 혁명이 일어났다. 같은 시기, 산업 생산성을 향상시키려는 노력의 결과 첫 번째 방적기(1738년에 특허를 얻음)를 발명했고 철광석을 제련하는 새로운 기술도 개발했다. 철 제련은 19세기 산업 혁명의 토대가 되었다.

1

예술의 영역에서 볼 때 이러한 발전은 독특한 영국의 양식이 출현하는 데도 도움이 되었다. 동시대의 유럽인들은 가톨릭 혹은 절대 군주제와 연관되어 있는 바로크와 로코코를 선호하였으나 영국의 귀족들은 이 두 양식에 그다지 관심이 없었다. 그러나 찰스 1세와 이니고 존스(제34장 참고)는 고전 문화가 좋은 취향이라는 생각을 확실히 심었다. 이니고 존스는 16세기 이탈리아의 건축가 안드레아 팔라디오의 작품에 기초하여 영국적인 양식을 만들어냈다. 18세기 영국의 새로운 귀족 후원자들은 다시 이 주제를 이용해 자신들의 권력과 권위를 나타내려 하였다.

팔라디오의 매력

찰스 1세가 세운 선례 때문이 아니라도 18세기 영국의 귀족층은 각별히 팔라디오의 건축물에 강한 매력을 느꼈다. 팔라디오의 후원자들은 대부분 새로운 부의 원천으로 본토의 농업 생산성을 향상시켜야 하는 경제적인 상황 속에 놓여 있던 베네치아의 귀족들이었다. 영국의 상류층 역시 토지에 의존하고 있었으며 영국의 농업 혁명은 귀족 개인의 재산뿐만 아니라 국가의 번영에도 공헌하였다.

균형 잡힌 좌우 대칭 설계와 단순한 비례, 신전의 외관이 특징적인 팔라디오의 저택은 고전적인 양식을 재해석한 것으로 수수한 이미지를 준다. 이것은 바로크나 로코코의 현란함과 뚜렷하게 대조적이다. 그리고 이러한 팔라디오 양식은 영국 귀족층 사람들에게 호감을 샀다. 영국에서 새로운 팔라디오 양식이 발전하게 된 동기는 바로 리처드 보일 벌링턴 경이라는 한 인물이었다. 엄청난 재산을 가진 휘그 귀족, 벌링턴은 1714년부터 1715년까지 그랜드 투어(제41장 참고)를 떠나 이탈리아를 방문했다. 그리고 특별히 팔라디오의 건축물을 고찰하려는 목적에서 두 번째 여행(1719년)을 떠났다. 이 여행은 지금에 와서 보면 영국의 팔라디오 양식 유행에 결정적인 역할을 했다고 할 수 있다. 벌링턴은 여행 중 자신이

3

1. 조슈아 레이놀즈, **히멘 상을 장식하는 윌리엄 몽고메리 경의 딸들**
테이트 갤러리, 런던, 캔버스, 1774년.
레이놀즈는 고전 유물에 대한 새로워진 관심에 깊은 영향을 받고 고대를 연구하기 위해 로마로 갔다.

2

2. 안드레아 팔라디오의 **『건축 4서』**
1738년 영어판의 속표지
『건축 4서』의 번역본을 출간한 이삭 웨어는 이전에 제작되었던 두 영문판을 개선하려 하였다. 그는 이전의 판본들은 원본을 제대로 번역하지 못했다고 주장했다. 웨어는 팔라디오 논문의 첫 번째 판본(1570년)에서 바로 복사한 속표지를 이용했으며 자신이 출간한 이 영문판본을 18세기 영국에서 팔라디오 양식을 부활시킨 주역, 벌링턴 경(1694~1753년)에게 헌정하였다.

3. 콜린 캠벨, **스투어헤드**
월트셔, 1721년.
전면이 신전 외관으로 되어 있으며 측면에 부속 건물이 붙어 있는 중앙동(棟)은 콜린 캠벨(1676년경~1729년)을 비롯한 18세기 영국의 팔라디오 양식 건축가들이 차용한, 팔라디오의 건축물에서 볼 수 있는 독특한 특징이었다.

4. 리처드 보일 벌링턴, **치즈윅 저택**
런던, 1725년.
벌링턴 경은 영국의 기후와 문화라는 독특한 조건에 맞추어 팔라디오의 양식을 변형했다. 그는 건축물에 굴뚝을 더하고 둥근 지붕을 올렸으며 복잡한 계단을 설치했다.

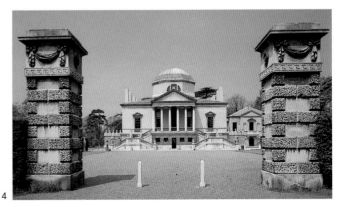

4

갖고 있는 팔라디오의 논문 「건축 4서」의 사본에 주석을 달았고 가장 주목할 만한 건물을 정확하게 모사하도록 주문했다.

벌링턴은 영국의 건축 양식을 근본적으로 변화시킬 자료를 가지고 돌아와 스코틀랜드인 건축가 콜린 캠벨에게 자신의 런던 저택 파사드를 다시 만들어달라고 의뢰했다. 콜린 캠벨은 이니고 존스가 설계한 수많은 건물과 다양한 양식의 건축물을 담은 판화집, 『비트루비우스 브리타니쿠스』(1715~1725년)로 유명해졌으며 귀족들의 시골 저택 설계로 상당한 명성을 얻은 인물이었다.

벌링턴은 런던 외곽에 자리 잡은 치즈윅 저택을, 팔라디오의 빌라 카프라(제29장 참고)를 영국식으로 재해석한 양식으로 설계했다. 벌링턴은 로마에 있는 카스토르와 폴룩스 신전을 본 따 코린트식 주두를 이오니아식 주두로 바꾸었다.

팔라디오는 이 신전을 극찬한 바 있었다. 새로운 양식은 부조리해 보였던 바로크식 설계에 고전적인 대칭과 규칙성, 그리고 비율이라는 잣대를 부과하였다. 팔라디오 양식은 절도 있고, 소박하며 위엄 있는 설계로 새로운 세계의 권력 창조에서 중요한 역할을 담당했던 상류 계층의 특성을 나타내었다.

풍경

영국의 팔라디오 양식은 건축물에만 국한되지 않았다. 조경 설계사들은 바로크 정원의 격식과 화려하고 양식화된 산울타리를 버리고 의도된 비정형성을 추구했다. 자연스러워 보이는 나무들이 군데군데 흩어져 있는, 대저택 주변 정원의 훤히 트인 전망은 귀족 저택의 조경에 필수적인 특징이 되었다. 교묘하게 고안된 개천, 하-하(ha-ha)는 가축이 저택에 지나치게 가까이 오는 것을 막는 동시에 늘 트인 경치를 볼 수 있도록 해주었다. 고전 문학에서 영감을 받은 정원도 있다. 예를 들어, 스투어헤드의 베르길리우스풍 조경은 비문

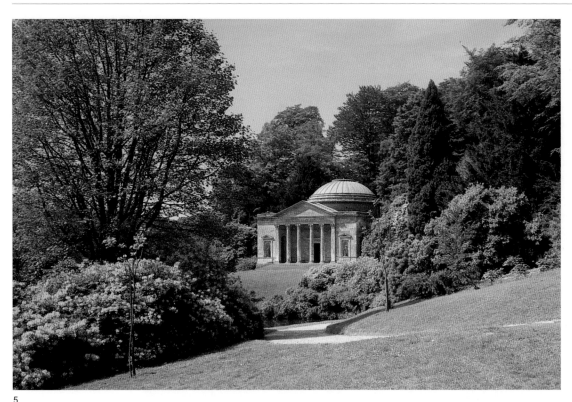

5

5. 헨리 플리트크로프트와 헨리 호어 경, **스투어헤드의 정원**
월트셔, 1744년경 착공.
이 정원은 헨리 플리트크로프트(1697~1769년)가 헨리 호어 경의 저택, 스투어헤드의 정원으로 설계한 것이다. 플리트크로프트는 인공 호수가 중심에 놓여 있는 이 정원을 설계하며 인위적인 비정형성을 의도하였다. 플리트크로프트는 정원 내에 이 자그마한 판테온을 비롯한 몇 개의 건물이 배치해 고대의 분위기를 만들었다.

6

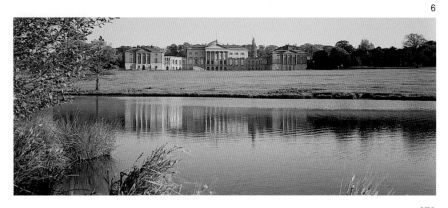

6. 제임스 페인, **케들스톤 홀, 북쪽 면**
더비셔, 1759년 착공.
제임스 페인(1716년경~1789년)이 설계한 이 저택의 신전 파사드와 둥근 천장은 팔라디오 양식 건축물의 특징이었다.

(碑文)과 동굴, 신전을 신중하게 배치하여 대조적인 풍경을 만들어내고 고대의 분위기를 자아내도록 설계한 것이었다. 이 정원은 사실, 클로드 로랭의 고전적인 풍경화(제38장 참고)를 삼차원에 재현한 것이다.

18세기 영국에서는 독특한 새로운 방침을 따른 풍경화도 역시 유행했다. 토마스 게인즈버러(1727~1788년)가 그린 전원 풍경은 로코코 화가 장 앙투안 와토의 그림(제39장 참고)과 어떤 면에서 비슷해 보이기는 하지만 프랑스나 이탈리아의 고전적인 규칙에 따라 구성되지는 않았다. 부자들의 허무한 쾌락을 묘사하지도 않았다. 당시의 영국 시가와 마찬가지로, 게인즈버러의 풍경화에는 실낙원에 대한 향수가 반영되어 있다. 그를 제외한 영국과 다른 지역의 화가들은 자연에 내재되어 있는 숭고미와 자연의 무서운 힘을 강조한 풍경화를 그렸다.

영국의 초상화

영국의 부는 토지를 기반으로 형성되었다. 이러한 토지의 중요성은 초상화에도 역시 반영되었다. 게인즈버러가 그린 〈앤드류 부부〉의 배경이 되는, 울타리로 둘러싸인 들판과 풀을 뜯고 있는 양떼, 그리고 묶어놓은 곡식 단은 영국의 농업 혁명을 언급하는 의도적인 장치이며 동시에 모델의 부와 사회적 지위를 나타내는 요소이다. 다른 후원자들은 저택과 영지 혹은 사냥이나 경마처럼 토지를 소유한 귀족 계급과 연관된 여가 활동을 묘사한 그림 같은 더 단순한 이미지를 요구했다. 바스로 이주(1759년)한 게인즈버러는 곧 도시의 상류층이 선호하는 화가가 되었다. 초기 초상화 작품에서 보이던 꾸밈없는 자연주의는 17세기 반 다이크의 궁정 초상화에서 영감을 받은 장려한 양식으로 바뀌었다. 게인즈버러는 전통 양식을 직접 참조하여 후원자들의 위신을 강화하는 그림을 그리려 했다.

그 당시 성공한 화가는 유능한 사업가도

7
7. 토마스 게인즈버러, 해질녘 : 시내에서 물을 마시는 짐마차 말
테이트 갤러리, 런던, 캔버스, 1759년경~1762년.
토마스 게인즈버러(1727~1788)는 주로 초상화 주문을 받았으나 향수를 자극하고 정취를 자아내는 풍경화도 다수 제작했다. 그의 작품은 프랑스의 로코코 화가 와토의 그림과 표면적으로 닮아 보이기도 한다. 그러나 게인즈버러의 전원 풍경과 시골풍의 주제는 유유자적하는 부자들을 그린 와토의 그림과는 크게 다르다.

8. 토마스 게인즈버러, 앤드류 부부
내셔널 갤러리, 런던, 캔버스, 1750년경.
게인즈버러의 초기 작품인 이 초상화에 묘사된 인물의 배치와 배경에는 18세기 영국의 농업 혁명에서 파생된 부가 반영되어 있다.

8

9
9. 조지 스텁스, 마차에 타고 있는 신사와 숙녀
내셔널 갤러리, 런던, 캔버스, 1787년.
조지 스텁스(1724~1806년)는 이 초상화에서 신형 마차에 앉아 있는 한 쌍의 남녀뿐만 아니라 말도 역시 세심하게 묘사했다. 그는 말 화가로 이름나 있었으며 『말의 해부학』(1766년)이라는 제목의 논문을 저술하기도 했다.

되어야만 했다. 화가는 조수들과 견습생들을 고용하고, 고도로 경쟁적인 시장에서 자신의 작품을 책임지고 선전해야 했다. 게인즈버러는 바스에서 전신 초상화 한 점에 60기니를 받았으나 런던에서는 더 높은 보수를 받았다. 당대에 가장 주요한 초상화가라 할 수 있는 조슈아 레이놀즈 경(1723~1792년)은 그 가격의 두 배 이상 받았다. 레이놀즈는 왕립 미술 아카데미의 학생들에게 강의(1769~1790년)했던 내용을 묶어 『미술담화』라는 저서를 출간하고 역사와 종교화는 초상화보다 더 우수하다는 믿음을 펼력하였다. 그러나 영국의 상류 사회가 요구했던 것은 초상화였고 미술 시

장도 초상화 장르가 지배했다. 18세기 후반 왕립 아카데미의 연례 전시회에 출품된 그림의 절반 이상이 초상화였다. 4분의 1 정도는 풍경화였다.

레이놀즈와 왕립 아카데미

1768년에 설립된 왕립 아카데미는 원래 영국 예술계를 이끄는 화가와 조각가, 건축가 40명으로 구성되어 있었다. 이들을 예술원 회원이라고 한다. 창립 회원 중에는 게인즈버러, 레이놀즈, 윌리엄 체임버스, 요한 죠파니와 안젤리카 카우프만(제41장 참고)이 포함되어 있었다. 레이놀즈가 초대 원장이 되었고 체임버

스가 회계를 담당했다. 영국 미술의 질을 향상시키기 위해 창설된 아카데미는 비회원들에게 개방되는 연례 전시회를 개최했고 예술원 회원들이 직접 학생들을 가르치는 학교를 설립했다.

레이놀즈도 역시 18세기에 유럽 전역을 휩쓴 고전 문화의 매력에 사로잡혔다. 레이놀즈는 토마스 허드슨이라는 런던의 초상화가 밑에서 수업을 받은 후 로마로 여행(1750년)을 떠났고 그곳에서 고전 조각품과 전성기 르네상스 시대의 걸작을 연구했다. 그러는 과정에서 레이놀즈는 신사를 구별하는 표식인 취향의 중요성을 반영한 초상화를 그리는 새로

10. 레이놀즈, 헤어 도련님
루브르 박물관, 파리, 캔버스, 1788년경.
헤어의 숙모가 주문을 의뢰한 두 살배기 소년의 이 초상화를 통해 레이놀즈는 유년기 어린아이의 매력과 천진난만함을 완벽히 전달했다.

11

12

10

11. 토마스 게인즈버러, 그레이엄 부인
에든버러 국립 미술관, 캔버스, 1775~1776년.
게인즈버러의 후기 초상화 작품에는 바스와 런던의 상류 사회에 속한, 새로운 후원자들의 사회적 지위가 반영되어 있다.

12. 레이놀즈, 아우구스투스 케펠 제독
국립 해양 박물관, 런던, 캔버스, 1752~1753년.
조슈아 레이놀즈 경(1723~1792년)은 아폴로 벨베데레의 기품 있는 자세를 취한 제독의 모습을 묘사하였다.

치료 효과가 있는 천연 용천수(湧泉水)로 유명한 바스는 로마 시대부터 온천 휴양지로 인기가 많았다. 이 도시는 중세 동안 그 지역의 양모 산업 중심지로 성장했고, 18세기에 런던 상류 사회 구성원들이 엄격한 현대 생활에서 벗어나 휴식을 취하는, 인기 있는 휴양지로 갑자기 발전했다.

건축가인 존 우드 1세(1704~1754년)와 아들 존 우드 2세(1728~1782년)는 이러한 환경의 변화를 이용하여 중세 마을을 현대적인 도시 중심지로 변모시켰다. 그들은 고전

바스와 도시 계획

건축물에 대한 유행이 반영된 양식으로 도시를 설계했다. 도시는 로마 시대의 목욕탕과 집회실을 중심으로 설계되었다.

집회실에서는 카드 파티와 축제 무도회가 열려 방문객들을 즐겁게 했다. 중심부는 세련된 주택이 늘어서 있는 주거 지역과 넓은 새 도로들로 연결되었다. 이 지역의 주택은 기둥과 박공벽, 그리고 화려하게 아로새긴 고전적 건축 요소로 장식되어 있었다. 주거 지역의 광장은 다양한 설계에 따라 건설되었다.

예를 들어, 퀸스 스퀘어(1729년)의 직사각형 설계는 로마의 콜로세움을 연상시키는 서커스(1754년 착공)의 타원형과 뚜렷한 차이를 보인다. 이러한 특징들은 고전 건축물에서 영감을 받은 것이기는 하지만 이 도시에 적당한 정도로 변형되고 그

규모가 축소되었다. 서커스의 뒤쪽에는 로열 크레슨트(1767년)가 있다. 곡선 모양으로 늘어선 로열 크레슨트의 연립주택은 이오니아식 기둥만으로 경계가 구분되어 있어 꼭 거대한 한 채의 단일 저택으로 보인다.

우드 부자가 고안해낸 바스의 도시 계획은 도시 설계에 대한 당대의 생각을 실현했다는 점에서 의의가 있으며 18세기 런던의 광장과 거리 설계에도 결정적인 영향을 미쳤다.

13

13. 존 우드 2세, 로열 크레슨트
바스, 1767~1775년.

14

14. 윌리엄 체임버스, 서머셋 하우스
런던, 1776년 착공.
윌리엄 체임버스 경(1723~1796년)은 이탈리아 여행에서 돌아오자마자 영국 왕세자의 건축 교사로 임명되었고, 곧 런던의 지식인 사회에서 최고의 신고전주의 건축가로 자리 잡았다.

운 방법을 개발하게 되었다. 레이놀즈는 고대 조각의 자세를 차용하거나 신화적인 인유(引喩)를 이용해 자신의 후원자들에게 새로운 유형의 존엄성을 부여했고, 초상화의 지위를 고전적인 예술 형태로 끌어올렸다. 그의 『미술담화(美術談話)』는 독특한 영국의 미술 화파를 만들었고 학설을 확립하였다. 시골 교장의 아들이었던 레이놀즈는 화가로서의 성공에 힘입어 런던 사회의 상류층 엘리트 집단으로 편입되었다. 그의 사회적 지위 상승은 취향의 권위자로서 화가의 중요성이 커졌음을 말해준다.

신고전주의의 영향

팔라디오 양식이 부활하자, 고대 유적과 고대가 유럽의 문화에 미친 영향에 대한 관심이 커졌다. 그러나 팔라디오 건축가들이 팔라디오의 논문, 작품과 관련하여 고대 로마를 보았던 데 반해 신고전주의 건축가들은 다양한 고전 자료에서 직접 아이디어를 얻었다.

이 새로운 유행에서 가장 성공한 주창자는 아마 스코틀랜드 출신 건축가 로버트 아담이라고 할 수 있을 것이다. 로버트와 제임스 아담 형제는 로마에서 만든 고대 유물의 복제품을 수입해 영국의 고객들에게 판매하는, 많은 이익을 남기는 사업을 경영했다. 아담은 폼페이와 스플리트에 있는 디오클레티아누스의 궁전, 그리고 다른 고대 유적지에서 찾은 신고전주의적인 모티브를 발전시켰다. 그리고 새로운 양식으로 저택을 개장(改裝)하려는 부유한 상류층을 상대하는 일류 설계자이자 건축가로 자리 잡았다. 아담은 건축과 실내 장식을 담당했을 뿐만 아니라 각 방의 설계에 어울리는 가구와 양탄자까지 디자인했다. 다른 건축가들은 고대 문화에 더욱 학술적으로 접근했다.

제임스 스튜어트는 그리스를 방문한 첫 번째 신고전주의 건축가들 중 한 사람으로 그리스의 건축물을 그린 소묘집(1762년, 41장

15

15. 요한 죠파니, 왕립 아카데미의 예술원 회원들
왕실 소장품, 런던, 캔버스, 1772년.
독일 화가인 요한 죠파니(1733~1810년)는 왕실 화가로 성공했다. 실제 모델을 사용하는 왕립 아카데미의 수업을 묘사한 그의 그림은 그 정의하기 어려운 특성─취향의 권위자로서 미술가들이 누리는 지위를 한층 더 강화했다. 그림에는 당대 일류 화가들의 초상이 다수 그려져 있다 (죠파니는 팔레트를 쥐고 왼쪽에 앉아 있으며, 중앙에는 레이놀즈가 서 있다. 아카데미의 회계를 맡은 체임버스도 레이놀즈의 뒤에 보인다).

참고)을 출간했고 아테네의 기념물을 모방한 건축물을 설계하여 서그버러의 정원에 세웠다. 왕립 아카데미의 첫 번째 회계 담당자였던 체임버스는 고전에서 영감을 받은 건축물을 다수 설계하여 큐에 있는 왕궁에 배치했는데, 그중에는 바알베크에 있는 로마시대의 태양 신전을 모방한 건축물도 있었다.

취향의 법칙

벌링턴 경이 영국의 독특한 귀족 문화를 확립시키는 데 핵심적인 역할을 담당했다는 사실은 그와 동시대인들 모두가 인정하는 바였다. 풍자화가 윌리엄 호가스(제44장 참고)는 취향이 신사를 구별하는 특징이라는 생각을 비난했으나 강한 영향력을 가졌던 인물, 섀프츠베리 경(1671~1713년)은 이를 옹호했다. 섀프츠베리 경은 취향은 진실을 판단하는 시금석으로, 오래고 정밀한 관찰을 통해 도달하게 되는 기준이며 허식은 비난받아 마땅하다고 역설했다. 재산이 계급 간의 경계를 희미하게 만들었고, 그래서 이제 취향이 행동 강령과 품행, 예법을 구별하는 유일한 수단이었으며 진정한 신사의 특혜였다.

그러나 섀프츠베리의 주장은 두리뭉술했다. 취향이 정확히 무엇인지를 정의 내리지 않았다. 어쨌든, 그래도 진정한 신사는 섀프츠베리가 의미하는 바를 이해했을 것이다!

16. 로버트 아담, **오스털리 공원, 도서관**
미들섹스, 1766~1773년.
아담(1728~1792년)은 고대 유적을 직접 경험하고 그 지식을 이용해 독특하고 고도로 장식적인 양식을 개발했다. 그는 이 양식을 응용해 치장벽토를 바른 천장과 벽, 가구와 벽난로 앞면의 선반, 책장을 디자인했다.

17. 제임스 스튜어트, **그림으로 꾸며진 스펜서 하우스의 방 밑그림**
대영 박물관, 판화와 소묘 부문, 런던, 종이, 1759년.
제임스 스튜어트(1713~1788년)는 고대 그리스에 대한 새로운 관심을 주도했던 인물이다. 그는 니콜라스 레베트(1721년경~1804년)와 함께 아테네를 방문했고 이후 공동으로 그리스 유적을 묘사한 소묘집을 연달아 출간하였다.

계몽주의 시대의 철학가와 역사가, 작가, 그리고 과학자들은 인간의 다양한 경험에 대해 알고자 하는 열망에 이성을 적용시켰다. 17세기 후반에 처음 등장한 일간 신문은 이제 유럽과 미국 전역에서 발행되었다. 스웨덴의 박물학자 카롤루스 린네는 식물계를 체계적으로 분류한 저서를 출간했다(1751년). 디드로가 프랑스어로 저술한 『백과전서』((1751~1752년)를 발표했고 그 뒤를 이어 『대영 백과사전』(1771년)이 나왔다. 또한, 내과 의사이자 박물학자인 한스 슬론 경이 수집하여 정부에 증여(1753년)한 책과 필사본 그리고 박물학표본을 소장하기 위해 런던에 대영 박물관

이 설립되었다. 왕실 필사본 도서관의 장서(1756년)와 아테네 판테온에서 나온 조각품, 즉 엘진 마블(1816년)은 화석에서 주화와 고대 유적까지를 아우르는 슬론 경의 다양한 소장품을 보강했다. 고대 문명에 대한 새로워진 관심은 요한 빙켈만의 『고대예술사』(1764년)나 에드워드 기번의 『로마제국 쇠망사』(1776~1788년)와 같은 독창적인 역사서를 낳았다. 또한 민주주의 그리스와 로마 공화정의 정치 체제에 대한 새로운 자각을 이끌어내기도 했다. 폼페이(1748년 시작)와 다른 고대 유적지의 발굴로 고전적인 장식 모티브의 종류가 늘어났고 고전 문화에 대한 열렬한 관심은

1

건축과 조각, 회화와 장식 미술에 큰 영향을 미쳤다. 고대에 대한 이러한 새로운 열정이 원인이 되어 로코코에 대한 반발이 점점 거세졌다(제39장 참고). 고전 건축물에서 영감을 받은 직선과 조화로운 균형감이, 굽이치는 곡선과 과도한 장식을 대체했다.

프랑스의 궁정

화려하고 가벼운 로코코 양식은 루이 15세 (1715~1774년 통치)의 궁정을 나타내는 이상적인 이미지였다. 그러나 부와 여가활동을 지나치게 공공연히 표현하였던 로코코 양식은 퇴폐적이라는 비난을 받게 되었다. 루이 15세 와 조신들은 점점 떠오르는 신고전주의의 풍조에 반응하여 로코코를 버리고 신고전주의 양식을 선택했다. 무엇보다도, 고전 문화는 군주나 제국의 권력에 적절한 이미지로 이미 정착되어 있었으며 고전의 부활은 또한 루이 14세의 시대와 지난 프랑스의 영광(제34장 참고)에 대한 향수를 의미했다. 루이 15세가 건축가 자크 제르맹 수플로에게 설계를 의뢰한 파리 생 즈느비에브 성당의 앞면은 신전의 정면부를 덧붙인 형태로 되어 있다. 독자적으로 서 있는 신전 외관을 보면 건축가가 고전에서 영감을 받았음이 분명히 드러난다. 루이 15세 의 정부이자 로코코 양식의 후원자였던 퐁파두르 부인은 베르사유 왕궁 정원에 휴식처로 프티 트리아농을 건설하도록 했다. 작고 사적인 프티 트리아농의 규모는 로코코 건축 양식을 상기시키지만 건물의 장식 모티브는 고전에서 영감을 받은 것이었다. 취향이 비슷했던 루이 16세(1774~1793년 통치)는 왕세자를 낳은 아내, 마리 앙투아네트를 위해 베르사유 궁전의 방들을 재단장하도록 했다(1781년). 사치스러움과 부유함을 드러내는 이런 행동은 프랑스의 심각한 재정 상황을 숨겼다. 재정 문제는 군주제의 폐지를 불러온 결정적인 요인 중 하나였다. 스러져가는 정권을 유지하기 위해 끝까지 헌신했던 재정가들은 궁정과

2

1. 러시아 예카테리나 대제의 세브르 식기
도자기 박물관, 세브르, 18세기 후반.
신고전주의에서 강조한 고급스러움과 사치스러움은 로코코 디자인의 화려함과 다르지 않으나 그 모티브는 다르다. 고전적인 카메오 세공과 아칸서스 잎 모양의 소용돌이 무늬가 조개껍데기 모양과 자연주의적인 장식을 대신하였다.

2. 자크 제르맹 수플로, 생 즈느비에브 성당(현재의 판테온)
파리, 1757~1792년.
박공벽을 받치고 있는 홈이 파인 코린트식 기둥은 이 성당이 고전 양식에서 영감을 받았다는 사실을 강조한다. 생 즈느비에브 성당은 프랑스 혁명(1789년) 이후 판테온으로 이름이 바뀌었다. 건축가인 자크 제르맹 수플로(1713~1780년)는 퐁파두르 부인의 오빠를 보필하여 이탈리아로 그랜드 투어를 떠나기도 했다.

3

3. 카를 고트하르트 랑한스, 브란덴부르크 문
베를린, 1788~1791년.
좌우 대칭을 이루며 균형 잡힌 고대 건축물은 18세기 후반 유럽 전역에서 제국 권력과 군사 권력을 나타내는 이미지가 되었다.

같은 양식으로 장식한 호화로운 저택을 건설하여 왕에 대한 충성을 과시했을 뿐만 아니라 자신들의 부와 지위를 나타냈다.

회화에 나타난 윤리성

로코코가 퇴폐적이라는 공격은 회화에도 적용되었다. 로코코 회화는 감각과 감정에 호소한다는 점 때문에 퇴폐적이라고 비난받았다. 대조적으로 신고전주의 미술은 지성에 호소했다. 신고전주의는 미학의 한 양식일 뿐만 아니라 윤리적인 원칙과 공리(公理)를 주장하는 성명이었다. 아카데미가 역사화의 고전적인 이상으로 돌아갈 것을 촉구하자 화가들은 로코코 미술의 가벼운 주제와 세련된 양식을 거부하였다. 아카데미는 사회적 의무와 시민의 덕행, 국가와 국가 기관에 대한 충성을 장려하는 주제를 선택하도록 권했는데, 이런 주제를 다룬 그림은 부패행위가 만연하고 절실하게 필요한 재정 개혁이 이루어지지 않는 정부를 위한 선전 도구나 매한가지였다.

18세기 후반 프랑스에서 이 새로운 양식을 옹호한 사람들 중 가장 대표적인 인물은 자크-루이 다비드(1748~1825년)이다. 그는 로마에서 화가 수업을 받고 고전 조각상을 면밀히 연구한 결과에 기초하여 간결한 인물 양식을 발전시켰다. 루이 16세가 주문한 〈호라티우스 형제의 맹세〉는 로마 역사에 나오는 이야기를 그린 그림이다. 다비드는 이 주제를 엄격하고 영웅적으로 해석했으며 윤리적인 교훈을 강조하였다. 그림에는 세 명의 호라티우스 형제들이 아버지가 든 칼에 대고 쿠라티어스 가문에 맞서 목숨을 바쳐 로마를 수호하겠다고 맹세하는 장면이 묘사되어 있다. 쿠라티어스 형제들은 당시 로마와 전쟁을 하고 있던 알바롱 가 사람들을 대표하여 선택된 사람들이었다. 호라티우스 가문과 쿠라티어스 가문은 결혼으로 연결되어 있었다. 따라서 이 그림은 가족의 유대보다 국가에 대한 충성심이 더 중요하다는 내용을 강조하고 있는 셈이

4. 리샤르 미크, 여왕의 작은 집
베르사유, 1783년 착공.
마리 앙투아네트는 리샤르 미크(1728~1794년)에게 베르사유의 대정원에 궁정 생활로부터의 휴식 공간으로 시골풍의 마을을 건설해 달라고 의뢰하였다. 이곳에는 이 '작은 집' 뿐만 아니라 방앗간과 농장도 있었다.

5. 미크, 사랑의 신전
트리아농 공원, 베르사유, 1778년.
우아하고 장식적인 이 원형 신전은 궁정에서 조장한 새로운 고전 이미지를 대표하는 전형적인 예이다.

6. 라 메르디엔느
베르사유, 1781년.
왕세자의 탄생을 축하해 루이 16세가 그의 아내를 위해 꾸민 이 방의 장식적인 세부는 고대에서 영감을 받은 것이다.

자크-루이 다비드(1748~1825년)는 원래 파리에서 미술가 수업을 받았으나 1775년 명성 있는 로마 대상을 수상하고 1775년부터 1780년까지 로마에 체류했다. 다비드는 요한 요아임 빙켈만(제41장 참고)과 카노바, 그리고 멩스가 장려한, 엄격하고 지적인 신고전주의 이념에 영향을 받아 고대 조각을 연구하고 모사했다. 고대의 조각 작품에서 깊은 감명을 받은 다비드는 조각상의 자세와 형태, 심

다비드와 신고전주의

지어 복장까지 모방하여 새롭고 독특한 인물 양식을 만들어냈다. 다비드는 프랑스로 돌아온 후 곧 당대에서 가장 선도적인 신고전주의 화가가 되었다. 도덕적인 교훈을 담은 그림의 수요에 응하여 제작된 다비드의 그림은 구성이 단순하며 그림에서 전달하고자 하는 이야기가 명확하게 표현된 것으로

유명했다. 과장되게 표현한 영웅적인 몸짓, 고전에서 영감을 받은 자세와 균형이 잡힌 시원스러운 색조, 간결한 건축적 배경이 역사적인 주제의 교훈을 강화했다. 프랑스 혁명의 정치 운동에 직접적으로 연루되었던 다비드는 로베스피에르가 처형당한 이후(1794년) 투옥되었으나 나폴레옹이 권력을 얻자 풀려났다. 나폴레옹은 다비드를 새 정권의 관선 화가로 임명하였다(제45장 참고).

다. 다비드의 〈아들들의 유해를 맞이하는 브루투스〉도 유사한 주제를 다루고 있다. 브루투스는 아들들이 국가에 반역하는 음모를 꾸몄다는 사실을 알아내고 그들을 처형하라고 명령했다. 절대주의 군주국인 프랑스에서 국가에 대한 충성성은 궁극적으로 국왕에 대한 충성을 의미했다. 그러나 프랑스 혁명 이후 이러한 취지의 그림은 전혀 다른 의미를 갖게 되었다.

프랑스 혁명
고전적인 미술과 건축은 제국주의도 군주제도 아닌 정치 구조와도 완벽하게 조화를 이루

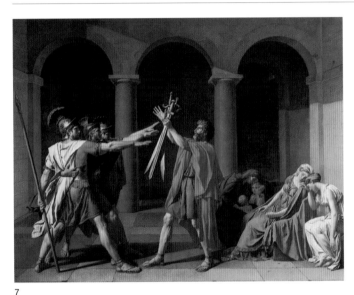

7

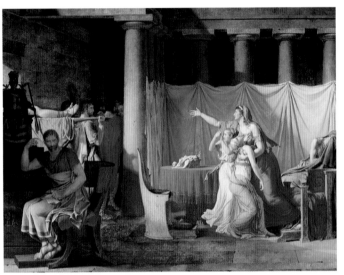

8

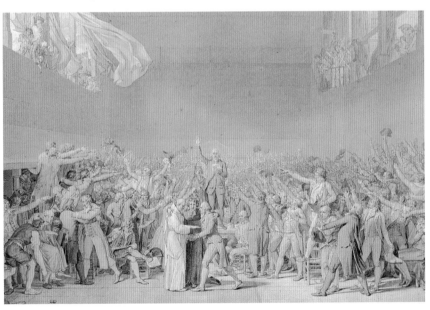

9

7. 자크-루이 다비드, **호라티우스 형제의 맹세**
루브르 박물관, 파리, 캔버스, 1785년.
다비드의 금욕적이고 영웅주의적인 회화 양식에는 윤리적인 교훈을 담은 그림을 선호하는 새로운 경향이 반영되어 있다.

8. 다비드, **아들들의 유해를 맞이하는 브루투스**
루브르 박물관, 파리, 캔버스, 1789년.
다비드는 단순하고 튼튼한 도리스식 기둥을 이용해 그림의 교훈적 주제를 강조했다. 이 장면은 반역 음모를 모의했다 사형당한 브루투스의 아들들의 유해가 돌아오는 장면을 묘사한 것이다. 그들의 죽음에서 브루투스가 담당한 역할은 가족의 인연보다 국가에 대한 충성이 더 중요하다는 사실을 상징하는 것이었다.

9. 다비드, **테니스 코트의 선서**
베르사유, 잉크와 엷은 갈색 물감, 1790년에 주문을 받음.
프랑스 혁명의 결정적인 순간을 기념하는 대형 작품의 밑그림으로 제작된 이 그림은 논리적인 표준에 근거하여 구성되었으며 작가의 열정적인 감정은 드러나지 않는다.

었다. 이 두 제도에 맹렬히 반대했던 민주 그리스와 로마 공화정의 문학 작품은 정부에 더 큰 대표권을 요구하도록 장려했고 정치적인 평등의 개념을 고취했다. 18세기 프랑스에서 일어났던 고전주의의 부활은 14세기 이탈리아의 도시 국가와 17세기 새로운 네덜란드 공화국에서 그랬듯이 정치 참여와 평등 개념을 되살렸다. 프랑스 혁명이 이러한 이념을 수호하기 위해 일어났다면, 신고전주의는 이를 시각적으로 나타내었다고 할 수 있다.

1788년에 이르자, 무능력과 부패, 그리고 변화에 대한 두려움은 프랑스 군주제를 실질적으로 마비시켰다. 무능력한 정부는 개혁을 실시하려고 했으나 보수파는 이를 거부했고 급진파는 개혁 정책을 통과시키지 못했다며 정부를 비난했다. 영국의 지배에서 벗어나려는 아메리카 대륙 식민지의 독립 전쟁을 원조하는 데 든 비용과 몇 년이나 지속된 흉년 때문에 야기된 경제 위기로 상황은 급격히 악화되었다. 1789년 6월, 베르사유에서 제3계급(평민대표)은 국민의회를 재구성했고 이것이 촉발제가 되어 파리의 거리 곳곳에서 민중들이 봉기했다. 새로운 의회는 귀족과 성직자 중 개혁 의지가 있었던 사람들과 연대했으나 통례적으로 사용했던 회의장 입장을 거부당하여 왕실의 테니스 코트에서 회합을 하고 새 헌법을 제정하겠다는 서약을 했다. 이 역사적인 순간은 다비드의 유명한 캔버스화로 기록되었다. 다비드의 영웅 주의 적인 양식은 곧 **자유**, **평등**, 박애에 대한 요구와 동일시되었다.

공화국의 탄생에는 엄청난 폭력이 수반되었다. 결국 불안정한 입헌 군주제가 수립되었으나 빈민들의 대표자 선출권과 봉건 제도의 철폐를 비롯한 여러 문제가 프랑스 사회의 뿌리 깊은 불화를 심화했다. 루이 16세는 재판을 받고 국사범(國事犯)으로 유죄 선고를 받았으며 결국 많은 상류층 부르주아, 귀족과 함께 참수형을 당했다(1793년). 프랑스 혁명

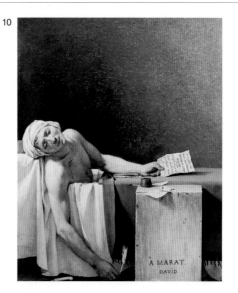

10. 다비드, 마라의 죽음
왕립 순수미술박물관, 브뤼셀, 캔버스, 1793년.
프랑스 혁명의 영웅이자 대의를 위해 목숨을 바친 순교자, 마라의 암살을 주제로 한 이 작품에서 다비드는 의도적으로 죽은 그리스도의 이미지를 상기시켰다. 그림의 서명 아래에 적혀 있는 L'an deux(2년)는 새로운 정부가 세워진 후 2년이 지났음을 암시한다.

11. 에티엔느-루이 불레, 이성의 전당 설계도
우피치 미술관, 소묘와 판화 전시실, 피렌체, 1793~1794년.
에티엔느-루이 불레(1728~1799년)는 순수한 구체(球體)를 이용한 이성적이며 논리적인 설계로 이성에 대한 숭배를 나타내었다.

을 주도한 지도자들조차 공포 정치에서 벗어 날 수 없었다. 마라는 암살 당했으며(1793년) 로베스피에르는 사형 당했다(1794년). 새로운 공화국은 권력을 강화하기 위해 교회의 재산을 국유화 했고 가톨릭교회의 덕을 보았던 사람들의 특권을 일소했다. 심지어 그레고리력도 폐지했다. 전통적으로 사용되어왔던 달력을 한 달이 30일이며 일요일이 없는 열두 달로 대체했다. 각 달은 고전에서 영감을 받았으며 계절과 관련된 이름, 즉 열매의 달(Fructidor, 8~9월)이나 제르미날(Germinal, 3~4월)과 같은 이름으로 명명했다. 이성에 대한 숭배가 신앙을 대신했다. 파리의 노트르담

성당은 이성의 전당이라는 새로운 이름으로 불렸다(1793년). 루이 15세의 생 즈느비에브 성당은 판테온이라 명명했고 종탑과 성물 안치소를 파괴했다.

다비드는 이전의 아카데미를 대신해 예술가 코뮌을 설립(1793년)했다. 이제 신고전주의는 명백히 공화주의의 색채를 띠게 되었다. 그러나 앙시앙 레짐(구체제)으로부터 물려받은 제정 위기와, 연합한 유럽 군주들의 효과적인 프랑스 포위 공격으로 공화정 제도는 불안정한 처지에 놓였고, 이러한 사회적 분위기는 나폴레옹 보나파르트가 권세를 얻을 수 있도록 길을 터 주었다(제45장 참고).

러시아

동방 정교회를 국교로 하며 '차르(Tsar, 제정 러시아 때 황제의 칭호)'라고 불리는 황제의 지배를 받았던 제정 러시아는 비잔틴 제국에서 종교적, 정치적, 문화적 전통을 이어받았으며 오랫동안 서양에 대한 깊은 불신감을 가지고 있었다. 그러나 표트르 대제(1682~1725년 통치)의 팽창 정책으로 러시아는 유럽의 열강으로 자리 잡았고, 러시아의 문화를 서구화하려는 표트르 대제의 노력으로 지위가 한층 강화되었다. 그가 추진했던 목표는 새로운 수도, 상트페테르부르크에 반영되었다. 이 도시에 있는 황제의 궁전, 페테르호프와 겨울

12

14

13

12. 루이지 프레마치, 에르미타슈의 남동쪽 전경
1861년.
1837년 대화재 이후 에르미타슈는 바실리 스타소프의 감독하에 원건축물을 모방한 형태로 재건되었다(1839~1852년).

14. 장-바티스트 발랭 드 라 모트, 별궁, 중앙 홀
에르미타슈 미술관, 상트페테르부르크, 1764~1775년.
프랑스인 건축가, 장-바티스트 발랭 드 라 모트(1729~1800년)는 예카테리나 대제의 주문으로 바로크와 신고전주의 양식의 중도를 채택하여 에르미타슈의 별궁을 건설했다.

13. 겨울 운하
에르미타슈 미술관, 상트페테르부르크, 18세기 중반.

궁전은 프랑스와 이탈리아의 건축가들이 당대에 유행했던 바로크 양식으로 건축하였다. 표트르 대제의 딸인 엘리자베타 여제(1741~1762년 통치)는 이탈리아인 바르톨로메오 라스트렐리를 고용해 페테르호프와 겨울 궁전, 그리고 차르코에셀로에 있는 오래된 황제의 궁전을 베르사유 궁전(제34장 참고)과 같은 대규모 바로크 궁전으로 다시 재설계하도록 했다. 예카테리나 대제(1762~1796년 통치)는 서유럽과 정치적 문화적 연대를 확대하는 정책을 계속해 나갔고 밀려들어 온 신고전주의의 물결은 그녀의 궁정에도 영향을 미치게 되었다. 예카테리나 대제는 영국인 건축가

에게 공원이 있는 별궁을 차르코에셀로에 건축하라고 주문했다. 또 이 공원을 영국 귀족의 영지를 본떠 조경하고 고전 조각 작품의 모사품으로 장식하도록 했다. 그녀는 이미 방대했던 골동 주조물 컬렉션에 로마와 피렌체에 있는 주요한 고전 조각품의 모사품을 더하였다. 이탈리아인 건축가, 자코모 콰렝기는 라파엘로의 바티칸 로지아를 모방하여 설계하고 **고대풍**(all'antica) 장식으로 완성한 건축물을 에르미타슈에 건설했다. 콰렝기는 나아가 국립 은행과 에르미타슈 극장을 비롯한 일련의 건축물을 완성하여 상트페테르부르크에 신고전주의 양식을 확립했다.

예카테리나 대제의 후계자들은 서유럽적인 이미지를 만들려는 노력을 계속했다. 그러나 러시아적인 근본에서 멀어진 궁정 문화는 국민으로부터 점점 고립됐고, 결국 볼셰비키 혁명의 성공 요인 중 하나가 되었다(1917년).

신고전주의와 미국의 독립

한편, 대서양의 건너편에서는 13개 영국 식민지들이 군주국의 경제적, 정치적 지배에서 벗어나고자 항거하고 있었다. 토머스 제퍼슨은 고전적인 자유의 개념에서 영감을 받아 〈독립 선언문(1776년)〉을 작성하고 처음으로 인민은 억압으로부터의 자유를 포함한 몇 개의 양

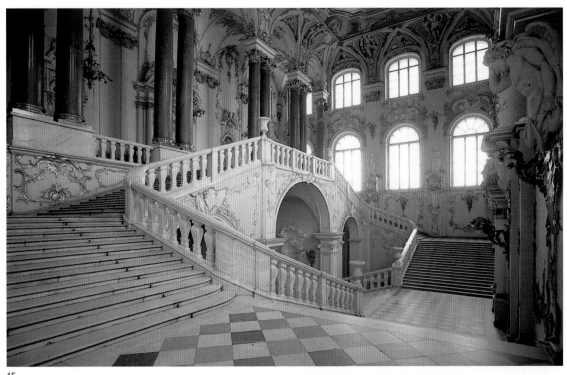

15

15. 바르톨로메오 프란체스코 라스트렐리, **겨울 궁전, 주(主) 계단**
상트페테르부르크, 1753~1762년.
이 웅장한 의식용 계단은 이탈리아인 건축가 바르톨로메오 프란체스코 라스트렐리(1700년경~1771년)가 화려한 바로크 양식으로 개장한 겨울 궁전의 일부분이다.

16. 자코모 콰렝기, **라파엘로의 로지아**
에르미타슈 미술관, 상트페테르부르크, 1783~1792년.
콰렝기(1744~1817년)는 예카테리나 대제의 부름을 받고 러시아로 오기 전에는 로마에서 신고전주의 화가인 안톤 멩스의 가르침을 받았다.

16

도할 수 없는 권리를 가지고 있다고 확언하였다. 독립 전쟁(1776~1783년)은 필연적인 결과였다. 독립한 국토 전역의 시청은 미국의 승리를 기념하는 장식물로 꾸며졌다. 특히 조지 트럼블이 사우스캐롤라이나, 찰스턴 시의회의 주문으로 그렸던 것과 같은 군의 영웅, 조지 워싱턴 장군의 초상화가 많았다. 주제를 자유로이 선택할 수 있었던 트럼블은 미국의 첫 번째 승리이자 군대의 사기를 높여주었던 중요한 트렌턴 전투에서 워싱턴이 작전 계획을 짜고 있는 중대한 순간을 선택했다. 워싱턴의 엄숙하고 영웅적인 자세는 판테온의 프리즈에 묘사된 인물들의 자세에서 영감을 받

은 듯하다. 또한 장군의 복장을 사실에 근거해 세밀하게 묘사하는 데 각별한 주의를 기울였다. 시의회는 그림의 지적인 내용에 전혀 호감을 느끼지 못했고 작품 수령을 거부했다. 그들은 트럼블에게 좀 덜 기발하고 더 현실적인 그림을 그려달라고 다시 의뢰했다.

로마인들이 이전에 그러했듯이, 미국인들은 자신들이 이루어낸 업적을 사실 그대로 기념할 수 있는, 이상화하지 않은 더욱 명명백백한 이미지를 선호하였다. 새로운 미국을 상징하는 가장 중요한 이미지, 합중국의 수도와 관련된 발상도 역시 로마적이었다. 로마와 마찬가지로 국가의 혁명적인 영웅(콜럼버스)

의 이름을 딴 수도, 컬럼비아 특별구는 어느 주에도 속하지 않고 어떤 주의 간섭도 받지 않는 독립적인 구역이었다. 프랑스인 건축가 피에르 샤를르 랑팡이 설계한 도시 계획은 엄격한 격자 구조로, 입헌 정치의 중심지, 국회 의사당을 중심으로 뻗어나가는 장대하고 당당한 전망이 돋보인다. 이름 면에서나 양식 면에서나, 미국 국회의사당(Capitol)은 예로부터 자유를 나타내었던 상징물, 로마의 카피톨리노 언덕을 상기시켰다. 좌우 대칭을 이루며 질서 정연하고 무엇보다 합리적인 랑팡의 워싱턴 D.C. 설계안은 계몽운동의 지도적 원리, 즉 이성의 법칙을 표현하고 있다.

17

19

18

17. 손턴, 헬럿, 라트로브, 월터스와 그 외, **국회의사당**
워싱턴 D.C. 중앙부는 1792~1827년, 둥근 지붕과 측면의 부속건물은 1851~1865년.
미국 민주주의를 상징하는 건축물, 즉 국회의사당의 규모와 디자인은 국가의 포부를 표명하고 있다.

18. 토머스 제퍼슨, **몬티첼로**
살러츠빌, 버지니아, 1796~1806년.
독립 선언문(1776년)의 작성자이자 미국의 제3대 대통령인 토머스 제퍼슨(1743~1826년)은 또한 당대의 일류 건축가이기도 했다. 그의 설계는 신고전주의와 로마의 건축물에서 깊은 영향을 받은 것이다.

19. 조지 트럼블, **트렌턴 전투를 이끄는 조지 워싱턴 장군**
예일 대학 미술관, 뉴헤이번, 코네티컷, 캔버스, 1792년.
영국에서 미술가 수업을 받은 트럼블은 자신의 재능을 발휘해 새로운 조국에 조력하였고, 조지 워싱턴의 초상화를 여러 점 그렸다.

18세기 유럽 중산 계급의 경제력 증대는 중산층의 정치적 문화적 욕구 발달을 촉진했다. 오래전에 확립된 교회와 국가의 권위에 이의를 제기한 장 쟈크 루소를 비롯한 계몽주의 철학가들의 자유론적인 이상은 궁극적으로 프랑스 혁명(1789년)을 이끌어 냈다. 상류 계층과 관련을 맺고 싶어 하던 중산층 후원자들은 18세기의 시작과 더불어 귀족층의 여가와 특권을 표현하는 수단으로 궁정 사회에서 꽃피었던 로코코 양식을 열렬하게 받아들였다. 다른 이들은 로코코를 철저하게 거부했다. 사실, 로코코의 경박한 사치스러움도 신고전주의의 영웅적인 고귀함도 중산층의 가치 기준

을 나타내기에는 적절하지 않았다. 중산층을 사회 문화적 맥락에서 살펴보면 궁정의 사치스러움에 호응하는 성향과 신고전주의 미술의 금욕주의 양식과 주제(제 43장 참고)를 발전시킨 원동력, 윤리성을 요구하는 성향이 동시에 존재한다. 그 결과 중산층의 미술은 일상생활을 사실적으로 묘사한 작품부터 노골적으로 풍자적인 공격을 하는 작품까지 여러 가지 다양한 형태로 나타났다.

장르화의 발달
'장르' 미술은 통상적인 환경 속에서 펼쳐지는 일상생활을 묘사한 그림(종종 소규모 작

품)을 일컫는 용어이다. 18세기 이탈리아의 주제페 마리아 크레스피를 비롯한 화가들은 당시 중산계급 시민들의 특징과 농민 생활을 기록했다. 크레스피의 가장 유명한 장르화 중 하나는 벼룩을 잡으려고 옷 구석구석을 뒤지는 젊은 여자를 묘사한 작품이다. 벼룩은 당시 사회적 지위의 고하에 관계없이 모든 사람들을 괴롭히는 해충이었다. 피에트로 롱기는 길거리 시장과 일반 가정의 실내, 이국적인 동물을 전시하는 광경 등을 담은 그림을 그렸고 베네치아의 중산층과 귀족을 조금도 이상화하지 않은 모습으로 묘사했다. 의례적인 것보다 격식을 차리지 않은 것을, 장대한 것보다 평범한 것을 선호하는 이러한 경향은 중산층 문화의 중요한 특징이었으며 다른 분야, 특히 연극에서도 표출되었다. 그러나 자코모 체루티는 〈짐꾼〉과 그 밖의 다른 작품에서 가난이라는 사회적인 문제를 노골적으로 언급하지는 않으면서 브레시아와 밀라노 지역에 사는 노동자 계급의 상황을 상세히 기록했다는 사실도 역시 주목할 만하다.

프랑스의 로코코 화가들이 궁정 여성의 내실과 놀이 정원을 그린 데 반해, 이제 클로드 질로나 장-바티스트 시메옹 샤르댕, 그리고 장-바티스트 그뢰즈와 같은 화가들은 완전히 다른 환경 속에서 벌어지는, 일상생활의 사건에 주의를 집중했다. 질로는 도시 여행의 불편함을 묘사한 그림 외에 〈승합 마차 마부들의 다툼〉을 그렸는데, 이 그림은 궁정 사회의 사치스러운 패션과 과도한 허례를 풍자적으로 비평한 작품으로 해석될 수 있다. 자신도 중산층 출신이었던 샤르댕은 검약과 근면이라는 윤리적인 가치를 강조한 그림, 친밀한 서민 가정의 실내 풍경을 그렸다. 디드로에게서 '그림으로 그려진 도덕'이라는 칭찬을 받았던 그뢰즈의 작품은 타고난 덕목(德目)과 가난한 사람들의 정직함이라는 주제를 다뤘다. 그뢰즈는 〈마을의 약혼식〉에서 시골 생활을 빈틈없이 묘사하며 가족의 유대가 중요하

1. 바르톨로메오 빔비, **시렁으로 받친 감귤 나무**
팔라초 피티, 피렌체, 캔버스, 18세기 초반.
계몽주의 시대에는 과학 연구에 대한 관심이 높아졌다. 이러한 분위기가 반영되어 화가는 더욱 분석적인 접근법으로 화초를 묘사하였다.

2. 주제페 마리아 크레스피, **벼룩**
루브르 박물관, 파리, 캔버스, 1725년경.
주제페 마리아 크레스피(1665~1747년)는 화가의 집안에서 태어났다. 그는 가정생활을 묘사한 그림을 주로 그렸는데, 친밀감을 주는 그의 그림은 베개 위에 앉은 개처럼 기발한 세부에 주의를 기울인 것으로 유명하다.

3. 자코모 체루티, **짐꾼**
브레라, 밀라노, 캔버스, 1760년경.
농장에서 일하는 소년을 그린 이 초상화 작품에서 체루티는 세부를 세세하게 관찰하여 묘사하였다. 이는 화가가 일상생활의 평범한 사건에 관심을 두고 있었음을 말해준다.

4. 피에트로 롱기, **코뿔소**
카 레초니코, 베네치아, 캔버스, 1751년.
베네치아인들은 1751년 베네치아에 등장한 코뿔소에 매료되었다. 피에트로 롱기(1702~1785년)는 이 사건을 기록하였으나 부자들을 묘사하는 데는 그다지 주의를 기울이지 않았다.

2

4

3

다는 사실을 강조했다. 그림에서 가족들이 입은 옷의 흐리고 부드러운 색조는 귀족들의 생활을 그린 로코코 회화의 특징적인, 세련된 파스텔풍의 색채와 뚜렷한 대조를 이룬다. 사실적인 묘사를 지향하는 추세는 조각에서도 뚜렷해졌다. 그 점에 있어서는 장-앙투안 우동의 작품이 눈에 띈다. 우동이 제작한 볼테르의 초상 조각을 보면 그가 신고전주의적인 초상화에서 보이는 영웅적인 이상화를 전혀 시도하지 않았음을 알 수 있다.

호가스
영국의 많은 예술가들은 동시대 영국 사회의

기행과 결점을 조롱하기 위해 풍자 작품에 눈을 돌렸다. 풍자라는 형식은 시인 존 게이와 같은 예술가들의 손에서 강력한 무기가 되었다. 존 게이는 정치적 부패를 공격하는 『거지 오페라』(1728년)를 저술했고, 소설가인 조나단 스위프트는 『걸리버 여행기』(1726년)를 통해 오만과 탐욕을 비롯한 여러 가지 인간의 단점에 대해 훈계했다. 그리고 윌리엄 호가스(1697~1764년)는 다양한 회화와 에칭 판화로 풍자를 하였다.

호가스의 작업은 명백히 희극의 전통을 따르고 있다. 그는 윤리적인 색채를 띤 연극을 한 편 상연하는 것처럼 내용이 이어지는

이야기체 회화 작품 연작을 발표했다. 〈매춘부의 일대기〉(1732년), 〈탕아의 일대기〉(1734~1735년)와 〈유행에 따른 결혼〉(1743~1745년) 연작은 그림의 주인공이 탐욕스럽고 부도덕한 생활을 하며 천부적인 재능을 낭비하고 점진적으로 몰락해가는 이야기를 순서대로 그린 만든 것이다.

호가스의 〈선거〉 연작은 공직 생활의 부패를 신랄하게 고발하는 내용을 담고 있다. 자신이 살아가는 시대의 정치적, 사회적 문제에 대한 개인적인 견해를 담은 호가스의 작품들은 특정한 후원자의 주문을 받아 제작된 것이 아니었다. 그래서 그는 자신의 작품

5. 장-바티스트 샤르댕, **근면한 어머니**
루브르 박물관, 파리, 캔버스, 1740년.
그림에 묘사된, 열심히 일하고 있는 이 어머니는 중산층 가족생활의 미덕을 구체적으로 나타내고 있다. 그녀의 환경과 궁정 생활과의 차이는 그림에 사용된 어두침침하고 부드러운 색조로 한층 더 강조된다.

6. 장-바티스트 그뢰즈, **마을의 약혼식**
루브르 박물관, 파리, 캔버스, 1760년경.
디드로에게서 '그림으로 그려진 도덕'이라는 찬사를 받았던 작품들을 제작한 장-바티스트 그뢰즈(1725~1805년)는 중산 계급의 예법과 의복, 그리고 실내 장식의 세부 묘사에 면밀한 주의를 기울였다.

7. 클로드 질로, **승합 마차 마부들의 다툼**
루브르 박물관, 파리, 캔버스, 1710년경.
클로드 질로(1673~1722년)는 승합 마차 마부들과 승객들, 그리고 지나가는 사람들의 다양한 반응을 이용해 이 일상적인 사건의 평범함을 포착하였다.

8. 장-앙투안 우동, **볼테르**
에르미타슈 미술관, 상트페테르부르크, 대리석. 러시아의 예카테리나 2세의 주문으로 1781년에 제작된, 원본(1778년)의 모사품.
장-앙투안 우동(1741~1828년)은 로마에서 미술가 수업을 받았다. 그러나 그의 사실적인 초상 조각은 작가가 신고전주의의 이상화된 영웅적인 이미지를 만드는 것보다 모델의 인간성을 사실적으로 묘사하는 데 더 큰 관심이 있었다는 사실을 말해준다.

윌리엄 호가스는 〈유행에 따른 결혼〉이라는 제목이 붙은, 여섯 점의 연작(1745년)에서 젊은 스컨더필드 경과 그의 아내가 결혼 협정을 작성하는 것부터 시작해 각자 쾌락을 좇아 방탕한 생활을 하고 결국 남편이 아내의 정부와 싸움을 벌인 끝에 사망하며 아내는 자살하게 되는 사건의 경과를 이야기하였다. 호가스가 말하려는 주제의 본질적인 요소는 이야기가 시작되는 〈결혼 협정〉(아래 그림)에도 모두 드러나 있다. 호가스가 붙인 각 등장인물의 이름은 이야기를 이해

호가스의 〈유행에 따른 결혼〉

하는 데 도움이 된다.

통풍에 걸린 늙은 스컨더필드 경(Lordv Squanderfield)은 뒤쪽 창문으로 보이는 팔라디오 양식의 저택을 완성할 돈이 필요했기 때문에 그의 게으른 아들(왼쪽 구석)을 부유한 시 참사회원의 딸과 결혼시키기로 했다. 두 아버지는 탁자 앞에 앉아 결혼 협정의 조건들을 논의하고 있다.

스컨더필드 경은 가계도를 쥐고

있으며, 시 참사회원은 딸의 지참금이 들어 있었던 빈 돈주머니들을 발치에 놓아두었다. 미래의 스컨더필드 경은 자신의 어린 신부를 무시하고 있으며, 신부는 변호사인 실버통(Silvertongue)과 친밀하게 대화를 나누고 있다. 실버통은 곧 레이디 스컨더필드 경의 정부가 된다. 호가스는 이 그림에서 애초에는 두 가족을 결탁시켰으며 결국에는 비극적인 결말

을 이끌어낸 탐욕과 허식, 그리고 돈에 대한 애착을 표현하고 있다. 그가 전달하고자 하는 교훈은 그림의 배경뿐만 아니라 각 등장인물의 자세와 몸짓, 그리고 의복으로 한층 더 강화되었다. 귀족들의 불필요하고 지나친 사치와 부유한 중산 계급의 속물적인 포부를 비꼬아 비난한 이 연작은 당대의 관습과 겉치레를 고발하려는 의도에서 제작되었다. 호가스는 더 대중적이고 희화화한 다른 작품들에 비해 이 작품에서는 한층 정교한 양식을 선보였다.

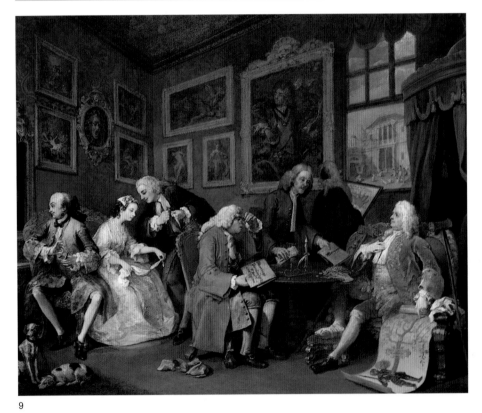

9

9. 윌리엄 호가스, **유행에 따른 결혼 I, 결혼 협정**
내셔널 갤러리, 런던, 캔버스, 1744년.

10

10. 호가스, **콘두이트 가문 어린이들의 독주회**
골웨이 컬렉션, 도싯, 캔버스, 1731~1732년.
18세기 영국에서 가장 주요한 화가들 중 한 사람이었던 윌리엄 호가스(1697~1764년)는 훌륭한 솜씨로 이 세련된 '가족 군상화(群像畵)'와 같은 전통적인 이미지를 제작했을 뿐만 아니라 동시대 사회를 풍자적으로 비판하는 작품도 만들어냈다.

들을 모은 판화집을 출판하기도 했다. 호가스는 상류 사회의 엘리트들에게는 진가를 인정받지 못했으며 영국에서 발달했던 미술의 주류에 속하지 못했다. 그러나 초상화가로서의 능력을 인정받아 자신과 같은 집단, 즉 중산층 박애주의자들로부터 주로 초상화 주문을 받았다.

호가스는 「미의 분석」(1753년)이라는 논문에서 미술가의 역할이 후원자나 감식가보다 중요하다고 강조했고 팔라디오 추종자들의 엘리트주의적인 관념론과 취향의 법칙(제42장 참고)을 비난했다. 그리고 〈오, 그리운 영국의 로스트비프〉(1748~1749년)라는 작품

에서는 프랑스라는 국가와 프랑스의 절대 군주제, 프랑스 시민들의 젠 체하는 태도, 그리고 프랑스의 교회 제도에 대한 깊은 반감을 표현하였다.

캐리커처와 정치

카리카투라(Caricatura)는 17세기 이탈리아에서 정치, 종교, 문학계의 명사들과 그랜드 투어 중에 이탈리아를 방문한 영국 귀족들의 얼굴 특징을 과장되게 묘사하여 관람자들을 웃기거나 즐겁게 하려고 만들어진 예술 형태이다. 그러나 18세기 초반의 영국에서 캐리커처라는 장르는 악의적인 정치 풍자의 도구가 되

었다. 이러한 당시의 정치 풍자는 유럽의 다른 국가에는 없었던 표현의 자유가 반영된 결과였다. 영국의 캐리커처는 문화적, 사회적, 종교적 엘리트주의에 대한 이의를 제기하는 중요한 배출구가 되었다. 지적인 척하는 왕립 미술 아카데미 회원들부터 귀족층의 예법을 흉내 내는 도시의 상인들까지, 정치 지도자들의 부패 행위부터 사교계 여성들의 품행까지, 영국의 체제 전반이 적나라한 풍자의 대상이었다.

인쇄 캐리커처의 대가이자 현대 정치 만화의 아버지로 인정받는 토머스 롤런드슨과 제임스 길레이는 기득 세력의 모든 구성원을

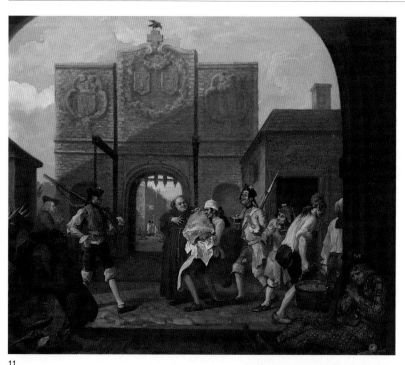

11

12

12. 제임스 길레이, **최신 유행의 대비, 혹은 거대한 공작의 발에 굴복당한 공작부인의 작은 신발**
대영 박물관, 런던, 에칭 판화에 채색, 1792년.
영국에서 가장 중요한 정치 풍자화가들 중 한 사람이었던 제임스 길레이(1757~1815년)는 조지 3세의 호색가 아들, 요크 공작이 섬약한 프로이센 왕국의 공주와 최근에 결혼한 일을 겨누어 풍자적이고 다소 악이 있는 비난을 하였다.

13. 피에르 레오네 겟찌, **조반니 마리오 크레심베니**
도서관, 바티칸, MS Ottob. lat. 3112, f. 1br.
캐리커처는 17세기 이탈리아에서 재미 혹은 풍자를 위해 개발된 예술 장르이다. 피에르 레오네 겟찌(1674~1755년)가 시인인 크레심베니를 모델로 그린 이 풍자화가 그 좋은 예이다.

11. 호가스, **오, 그리운 영국의 로스트비프(칼레의 문)**
테이트 갤러리, 런던, 캔버스, 1748년.
호가스는 프랑스로의 여행과 스파이 혐의로 칼레의 문 밖에서 체포되었던 경험에서 영감을 받아 이 작품을 제작했다. 호가스는 화가 자신을 연상시키는 인물을 그림의 왼쪽에 그려 넣었다. 이 인물은 칼레의 문을 스케치하고 있다.

13

공격했고 그들을 웃음거리로 만들 수 있는 기회를 놓치지 않았다. 왕족들은 특히 더 호된 대우를 받았다. 당대의 가장 뛰어난 초상화가들이 왕족들의 위엄과 지위를 전달하고자 하였다면 풍자화가들은 더 넓은 범위의 사람들이 보는 이미지를 제작했으며 시종일관 풍자 대상의 폭음, 폭식과 사치스러움, 윤리적인 결점을 강조했다. 조지 3세는 아들에게 다른 유럽의 백성들은 그들의 군주를 존경하며 따르지만 영국의 왕족들은 보잘것없는 이유로도 언제든 공격받을 수 있다고 한탄하기도 했다.

베네치아와 도시 경관 화가(景觀畵家)

17세기 후반이 되자 화가들은 지형적인 풍경을 그린 그림, 즉 베두타(veduta, 경치라는 의미)라고 알려진 미술 양식을 가지고 다양한 시도를 했다. 특히 고대 유적을 묘사한 그림이나 비현실적이고 이상화된 정경을 그린 그림이 실험의 대상이 되었다. 그러나 베두타가 실재를 충실하게 묘사한 그림으로 전문적인 도시 경관 화가가 제작하는 중요한 표현 양식이 된 것은 18세기 베네치아에서였다. 그랜드 투어에서 베네치아가 빠질 수 없는 방문지로 점차 중요해지자, 17세기 네덜란드 화가들이 제작한 도시 풍경화(제37장 참고)와는 달리

베네치아의 풍경화는 외국 시장에서 많은 인기를 얻었다. 베두타는 원래 베네치아의 역사 기념물과 유명한 교회, 그림같이 아름다운 골목길과 운하를 시각적으로 기록하기 위한 도구로 만들어진 것이었다. 그러나 관광객을 대상으로 호황을 누리는 시장을 만족시키기 위해, 사실에 입각한 기록이 아닌 더욱 상상력을 가미하여 연출한 풍경화가 대량 판화로 인쇄되었다.

부유한 방문자들만이 베네치아의 경관 그림을 주문할 수 있었다. 외국인 후원자들 중 가장 중요한 사람은 영국 영사인 조셉 스미스였다. 스미스는 안토니오 카날레토

14. 프란체스코 구아르디. 도시 경관
에르미타슈 미술관, 상트페테르부르크, 패널.
프란체스코 구아르디(1712~1793년)는 지형적인 풍경을 그린 그림, 즉 베두타를 전문으로 하는 화가였다.
베두타는 베네치아를 방문하는 영국인들과 다른 외국인들 사이에서 대단한 인기를 얻었던 미술 양식이다.

15. 베르나르도 벨로토. 엘베 강의 오른쪽 기슭에서 본 피르나
에르미타슈 미술관, 상트페테르부르크, 캔버스, 1747년.
베르나르도 벨로토(1720~1780년)는 색스니 선제후인 아우구스투스 3세의 각료, 하인리히 브륄 백작을 위해 피르나와 드레스덴 인근 지역의 풍경을 그렸다.

14

15

(1697~1768년)를 후원하여 그를 가장 손꼽히는 도시 경관 화가(vedutiste)로 자리 잡게 하였다. 카날레토는 영국으로 초청되었다. 카날레토는 영국에서 체류하는 동안(1746~1756년) 영국의 귀족들을 위해 런던과 윈저를 비롯한 여러 도시의 풍경화를 제작했다. 베두타는 베네치아를 방문하는 독일 관광객들에게도 인기가 있었다. 그들은 영국인들만큼이나 이 양식을 수입하고 싶어 했다. 카날레토의 조카이자 제자였던 베르나르도 벨로토는 색스니의 선제후, 아우구스투스 3세의 궁정화가가 되었다(1747년). 드레스덴과 인근 풍경을 그린 그의 그림은 높은 수준으로 베네치아의 전통을 계승하였다.

다양한 형태와 여러 방식으로 입증되었듯이, 당대의 생활상이 18세기 동안 유럽 미술의 가장 중요한 주제가 되었다. 그리고 19세기에 사실주의 경향이 등장하자 생활상이라는 주제는 예술적 영감의 근원으로서 한층 더 중요해졌다(제47장 참고).

16. 안토니오 카날레토, **산 마르코 성당과 도제 궁의 경관, 베네치아**
우피치 미술관, 피렌체, 캔버스, 1730년경.
가장 유명한 베네치아 출신 도시 경관 화가, 안토니오 카날레토 (1697~1768년)는 영국의 구매자들을 위해 방대한 작업을 하였다.

17

16

17. 구아르디, **베네치아 산 조르조 마조레 섬의 경관**
에르미타슈 미술관, 상트페테르부르크, 캔버스, 18세기 중반.

19세기

유럽의 19세기는 나폴레옹의 출현과 함께 시작되었다. 1815년에 그의 치세가 끝이 나자, 유럽은 엄청난 격변에 휘말렸다. 계몽운동의 이념과 이성에 대한 이전 세기의 확신을 대신해 불확실과 의혹, 정신적인 자기반성의 분위기가 팽배했다. 나폴레옹 시대의 승리주의적인 미술이 막을 내리고 감정과 정서에 기초한 새로운 경향이 유럽 전역을 잠식해 나갔다. 스페인에서는 고야가 모순과 빈민의 감정, 전쟁에 대한 공포와 전쟁의 참사를 그림으로 표현했다. 이러한 그림들은 때로는 밝고 차분했으나 뒤틀리고 어두운 것도 있었다. 고야의 가장 유명한 판화 연작 중 하나는 이 세기에 제작된 작품들 중 가장 의미심장한 제목을 가지고 있다. 바로 〈이성이 잠들면 괴물이 나타난다〉이다. 미술뿐만 아니라 문학과 철학에서도 낭만주의가 고전에 대한 연구와 연결되어 있던 문화계를 분리시켰다. 이제, 색채와 형태, 구성의 새로운 가능성이 연구되었다. 풍경화도 급격하게 변하였다. 인간은 자연의 거대한 힘에 대해서만 주지한 상태에서 의혹을 품고 자연에 맞섰다(독일의 화가, 카스파 다비드 프리드리히의 작품이 그 뚜렷한 예이다). 미국에서도 그랬지만, 이 시기 유럽은 산업과 사회, 경제적인 영역에서 혁명적인 변화를 경험했고 이러한 변화는 건축과 시각 미술 전반에 반영되었다. 예술적 자유와 색채와 형태에 대한 열정적인 실험은 매우 중요한 경향 중 하나인 인상주의를 탄생시켰다.

	1790	1800	1810	1820	1830	1840	1850	1860	1870	1880	1890	1900	1910	1920

유 럽

1808년경 | 카노바 : 비너스로 분한 파울리네 보르게세
1810~1820 | 고야 : 전쟁의 참화
1818 | 프리드리히 : 달을 바라보는 두 남자, 터너 이탈리아에 체류함
1820~1830 | 조지 4세, 영국의 국왕
1823 | 대영 박물관, 런던, 컨스터블 솔즈베리 대성당을 그림
1823~1830 | 알테 박물관(구(舊) 박물관), 베를린
1825 | 최초의 여객열차
1826 | 컴벌랜드 테라스, 런던
1832 | 영국의 의회 개혁
1835 | 런던의 중심 지구가 다시 세워짐

1836~1865 | 국회의사당, 런던
1848 | 마르크스와 엥겔스 : 공산당 선언, 라파엘 전파
1851 | 런던 박람회 수정궁, 런던
1854~1856 | 크림 전쟁
1857 | 최초의 증기 동력 엘리베이터
1863~1872 | 앨버트 기념비, 런던
1888 | 미술과 공예 전시협회, 비토리오 에마누엘레 2세 기념관, 로마
1895 | 뭉크 : 질투
1905 | 클림트 : 여성의 세 시기

1910 | 후기 인상주의전, 그래프턴 화랑, 런던
1911 | 미켈라치, 빌리노 리베르티, 피렌체

프랑스

1799 | 나폴레옹 제1통령(統領)이 됨
1803 | 개선문, 파리
1803~1814 | 나폴레옹 전쟁
1804 | 나폴레옹 황제의 제위에 오름
1806 | 마들렌 사원, 파리
1812 | 나폴레옹의 러시아 원정
1815 | 워털루 전투와 나폴레옹의 패배
부르봉 왕조의 부활, 루이 필리프가 | 1830 왕위에 오름
들라크루아 : 1830년 7월 28일 : 민중을 이끄는 자유의 여신
연례 살롱전, 파리 | 1833
로댕 | 1840~1917
나폴레옹 3세, 프랑스의 황제 | 1852
오스만 : 새로운 파리의 거리 설계 | 1853~1869
쿠르베, 만국박람회 출품, 파리 | 1855
다윈 종의 기원을 출판함 | 1859

1859~1863 | 앵그르 : 터키 욕탕
1859~1891 | 쇠라
1861~1874 | 오페라, 파리
1863 | 마네 : 풀밭 위의 점심 식사
1865 | 마네 : 올랭피아가 살롱에서 전시됨, 파리
1872 | 모네 : 인상 : 해돋이
1874 | 최초의 인상파 전시회
1876 | 르누아르 : 물랭 드 라 갈레트에서
1886~1888 | 반 고흐 파리 체류
1889 | 파리에서 박람회가 열림, 에펠탑
1890 | 반 고흐 자살로 생을 마감함
1892년경 | 세잔 : 카드 놀이하는 사람들
1894 | 모네 : 루앙 대성당
1899 | 기마르 : 메트로(지하철) 역 출입구, 파리

1906 | 드랭 : 오래된 워털루 다리
1908~1909 | 마티스 : 붉은 방, 블라맹크 : 센 강의 작은 돛배와 구조선

미 국

미 해군이 일본의 항구에 입항함 | 1853

1876 | 자유의 여신상, 뉴욕
1880 | 최초의 전기 엘리베이터
1890~1891 | 설리번 : 웨인라이트 빌딩, 세인트루이스
1894~1895 | 설리번 : 개런티 빌딩, 버펄로
1896 | 설리번 : 예술적인 측면을 고려한 사무실용 고층 건물

프랑스 혁명과 루이 16세의 처형(1793년) 이후의 공포 정치에 맞서 유럽의 국가들은 무기를 들고 일어섰다. 그러나 그들은 곧 생존을 위협하는 더 큰 위험에 직면하게 되었다. 나폴레옹 보나파르트(1769~1821년)의 출현은 유성과도 같았다.

나폴레옹은 처음에는 프랑스 군대의 사령관으로(1796년), 다음에는 제1통령으로(1799년), 그리고 결국에는 황제(1804년)라는 신분으로, 유럽 대부분을 점령했고 고대 로마의 규모와 맞먹는 제국을 만들어냈다. 그러나 야망은 그를 저버렸다. 러시아에서 종군에 실패한 이후(1812년), 나폴레옹은 결국 워털루

나폴레옹의 제국

신고전주의에서 낭만주의까지

전투에서 웰링턴과 블뤼허에게 패했다(1815년). 나폴레옹 전쟁은 유럽에 엄청난 대변동을 가져왔고 산업 혁명의 결과 일어난 더욱 근본적인 변화를 심화시켰다. 구시대의 경제적, 사회적, 그리고 정치적인 질서가 무너지기 시작했다. 질서와 조화를 추구하여도 안정을 확보하지 못한다는 사실이 명확해지자 18세기의 합리적인 관념은 자기반성과 의심에 자리를 내주었다.

감정과 본능은 바이런과 키츠의 시, 에드거 앨런 포의 소설, 바그너의 오페라, 그리고 칸트와 헤겔의 철학 사상에 영감을 주었다. 변화는 또한 두려움을 불러일으켰고 과거와

의 고리를 유지하고자 하는 사람들과 새로운 것에 대한 기대에 들뜬 사람들 간의 장벽을 더욱 높였다.

나폴레옹

스스로 황제가 된 나폴레옹은 행정을 중앙집 권화하고 새로운 법률 제도인 **나폴레옹 법전**을 시행하는 등 제국에 질서를 세웠다. 그는 파리를 제국의 수도로 삼았고 고대 로마인들처럼 미술의 가능성을 이용하여 자신의 권력을 강화하고 공고히 하였다. 수십 년 전에 혁명적인 이념을 나타내는 데 사용되었던 로마 공화정의 이미지는 샤를마뉴 대제의 시절 이후로 유럽에서 가장 거대한 제국인 나폴레옹의 제국에는 전혀 어울리지 않았다. 나폴레옹은 개선문과 원주, 행진과 전승 기념비를 이용해 자신이 로마 제국의 전통을 잇는 정통한 후계자라고 주장했다. 나폴레옹은 이탈리아 점령을 통해 얻은 〈라오콘〉과 〈아폴로 벨베데레〉 같은 고전 조각품들을 포함한 문화적인 성과물을 파리를 통과하는 개선 행렬에서 과시했다(1798년).

두 작품은 새로운 중앙 미술 박물관(1800년)에서 가장 주목받는 위치에 전시되었다. 베네치아의 산마르코 대성당에서 가지고 온 네 마리의 청동 말은 나폴레옹이 파리에 세운 두 개의 개선문 중 하나인 〈카루젤 개선문〉의 꼭대기에 놓았다. 공두앵이 방돔 광장에 세운 〈콜론 드라 그랑드 아르메〉(대군의 기둥)는 로마의 트라야누스의 기둥을 모방하여 만든 것으로 나폴레옹의 군대가 포획한 독일과 오스트리아의 청동 대포를 녹여 주조했다.

나폴레옹이 세운 야심 찬 파리 건축 계획에는 마들렌 사원과 증권 거래소, 부르봉 궁전이 포함되어 있었는데 그가 아우스터리츠 전투(1805년)와 예나 전투(1806년)에서 전승을 거둔 직후 모두 착공되었다. 양식 면에서는 고전적이고 규모 면에서는 제국적인 나폴레옹의 건축 계획은 자국 국민에게 명확하고

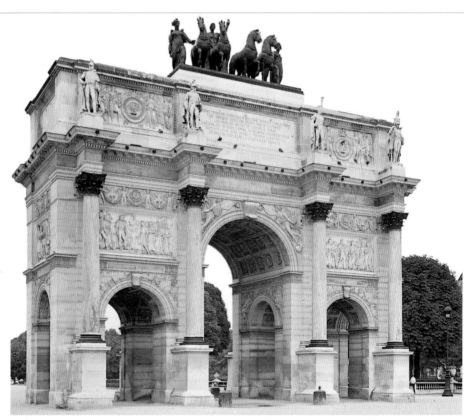

3

2

1. 카스파 다비드 프리드리히, **까마귀가 앉은 나무**
루브르 박물관, 파리, 캔버스, 1822년경.
아마 독일에서 가장 중요한 낭만파 화가라고 할 수 있을 카스파 다비드 프리드리히(1774~1840년)는 영적인 감각을 고취시키는 풍경화를 제작하여 자연의 힘을 강조했다.

2. 안토니오 카노바, **나폴레옹 황제의 흉상**
팔라초 피티, 피렌체, 대리석, 1810년경.
카노바(1757~1822년)는 나폴레옹에 의해 고용되어 그의 권력과 위신을 시각화했던 신고전주의 작가들 중 한 사람이다.

3. 샤를 페르시에, 피에르-레오나르-프랑수아-퐁텐, **카루젤 개선문**
파리, 1803~1836년.
베네치아 산마르코 대성당에서 가지고 온 청동 말 네 마리가 상단에 놓였던 이 개선문의 양식이나 장식은 고대 로마의 제국 권력을 상기시킨다.

4. 클로드 비뇽 외(外), **마들렌 사원**
파리, 1806~1842년.
신고전주의는 앙시앵 레짐의 프랑스 군주제에 어울리는 이미지를 만들어내었을 뿐만 아니라 프랑스 혁명의 합리적인 이상주의도 역시 표현하였다. 이제 이 양식은 나폴레옹의 권력과 위신을 선전하는 도구로 이용되었다.

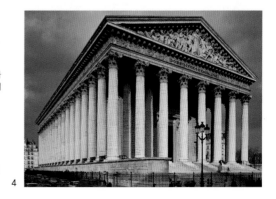

4

노골적인 메시지를 전달했다. 나폴레옹 제국의 초상화는 나폴레옹 권력의 본질을 강화했다. 18세기 후반 윤리적인 목표뿐만 아니라 프랑스 혁명의 공화주의적인 이념도 그림으로 표현했던 자크-루이 다비드(제43장 참고)는 이제 황제를 묘사하는 일에 자신의 재능을 쏟아 붓기로 하였다. 다비드가 서재에 있는 나폴레옹을 그린 초상화는 사실적이고 세밀하게 세부가 묘사되어 있다. 아침 이른 시간에 업무를 수행하고 있는 나폴레옹의 모습은 국민의 종복으로 일하는 황제의 이미지를 강조했다. 앙투안-장 그로가 제작한 〈자파의 페스트 하우스〉(1804년)는 나폴레옹이 페스트로 괴로워하는 사람들을 찾아간 장면을 그린 것으로, 고통받는 이들에 대한 황제의 연민과 질병조차도 두려워하지 않는 그의 용기를 암시한다. 그림은 그를 추켜세우기 위해 실제로 일어났던 일을 왜곡했다. 사실 나폴레옹은 종군이 지연되지 않도록 환자들을 모두 살해하라고 지시했다. 엄청나게 다양한 나폴레옹의 초상화는 나폴레옹이 자기 자신을 미화하려는 욕구를 억제하지 못했음을 말해준다. 이러한 성향은 절대 권력을 소유했던 사람들에게서 항상 나타나는 것이지만 또한 나폴레옹이 선전도구로서 미술이 가지는 힘을 믿고 있었다는 사실을 증명하기도 한다.

낭만주의

나폴레옹은 새로운 군주를 세워 유럽 전역 정복지의 지배를 강화했다. 나폴레옹은 형제인 루이와 조셉을 각각 네덜란드와 나폴리의 왕으로 삼았다(1806년). 나폴레옹이 스페인의 카를로스 4세(1788~1808년 통치)를 퇴위시킨 후 조셉은 스페인의 왕위에도 올랐다. 스페인의 궁정에서 프란시스코 고야는 카를로스 4세를 위해 수많은 작품을 제작하였고 마드리드에서 가장 인기 있는 초상화가가 되었다. 고야의 초기 경력과 작품의 양식은 전통적인 경로를 따라갔다.

이 시기의 작품은 대부분 쾌활해 보인다.

5. 말메종, 서재
파리, 1810년경.
기품 있고, 간소한 나폴레옹의 서재 장식 계획은 고대 로마 미술의 형태와 모티브에 기초한 것이다.

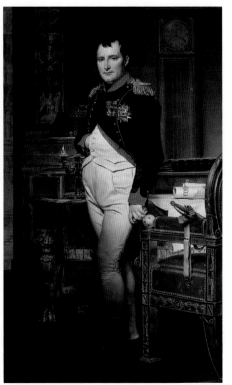

6

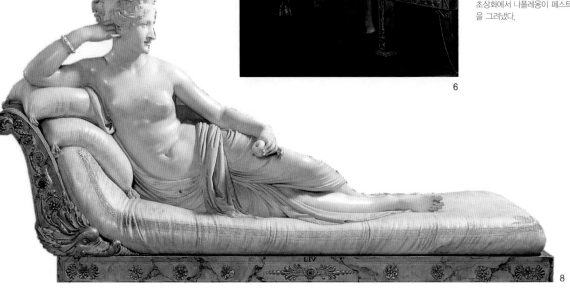

7

6. 자크-루이 다비드, 서재에 서 있는 나폴레옹
루브르 박물관, 파리, 캔버스, 1812년.
다비드(1748~1825년)는 나폴레옹의 얼굴 생김새뿐만 아니라 의복과 가구까지도 세심하게 묘사했다.

7. 앙투안-장 그로, 자파의 페스트 하우스
루브르 박물관, 파리, 캔버스, 1804년.
다비드의 제자였던 그로(1771~1835년)는 이 이상화된 나폴레옹의 초상화에서 나폴레옹이 페스트 환자의 종기에 손을 대고 있는 장면을 그려냈다.

8. 카노바, 비너스로 분한 파울리네 보르게세
보르게세 미술관, 로마, 대리석, 1808년.
로마의 대공, 카밀로 보르게세와 결혼한 나폴레옹의 여동생은 신고전주의 조각가 카노바가 조각할 초상에 어울리는 이미지로 비너스를 선택했다.

8

프란시스코 데 고야 이 루치엔테스 (1746~1828년)는 고향인 스페인 사라고사에서 미술가 수업을 받은 후 로마를 방문(1770~1771년)했고, 이후 마드리드로 이주했다(1775년). 궁정화가로 임명(1786년)된 고야는 왕궁을 장식할 태피스트리의 밑그림을 그렸으며 카를로스 4세와 가족들을 그린 초상화 작품을 다수 제작했다. 그러나 1792년경, 그의 그림은 급격한 변화를 일으키기 시작했다. 심각한 질병과 진보적인 개혁 세력과의 교제가 원인이 되어 작품 양식과 내

고야

용, 접근 방식에 일대 혁신이 일어났다. 이 당시의 작품들은 젊은 시절의 대중적이고 전통적인 작품과 엄청나게 달랐다. 1794년에 고야는 아카데미의 주문으로 일련의 그림들을 제작했는데, 이 중에는 정신 병원의 환자들과 부상당한 병사들이 수용된 병원 정경을 그린 그림도 있었다. 고야는 1808년 5월 2일과 3일에 있어났던 사건들을 한 쌍의 캔버스에 호소력 있게 극적으로 기록했다. 당시 스페인 민중들은 프랑스의 침공에 항거했고 프랑스는 가차없는 보복과 대규모 처형으로 응했다. 그러나 고야는 영웅적인 민중의 항거를 그리지 않았다. 그 사건의 폭력성과 희생자들의 두려움을 강조했다. 고야는 이후 비공개 판화 작품 연작을 제작하며 개인적인 상상의 세계를 탐험했다. 〈전쟁의 참화〉(1810~1813년)는 무장 충돌의 야

만성과 무가치함에 대한 고야 개인의 공포감을 나타내고 있다. 자신의 저택에 벽화로 그린 말년 작품들은 검은 그림이라고 불린다. 그는 이 시기에 음울하고 황량하며 괴기하기까지 한 종교화와 신화 그림을 그리며 이성의 범위를 넘어서는 행동을 하도록 인간을 몰아붙이는, 본능적이고 감정적인 힘을 강조했다. 1792년에 고야는 청력을 잃고 이러한 신체적인 장애는 정신 상태에도 심각한 영향을 미쳤다. 그는 죽는 날까지 고통스러운 정적의 세계에 구속되어 있었다.

9

9. 프란시스코 고야, 카를로스 4세
프라도 미술관, 마드리드, 캔버스, 1789년.
스페인의 궁정화가였던 고야는 왕족들의 초상화를 다수 제작했으며 왕궁을 장식할 태피스트리 밑그림도 그렸다.

10. 고야, 1808년 5월 2일
프라도 미술관, 마드리드, 캔버스, 1814년.

10

11. 고야, 1808년 5월 3일
프라도 미술관, 마드리드, 캔버스, 1814년.
웰링턴이 프랑스 점령군을 몰아낸 후에 제작한 이 작품은 프랑스의 침략에 대항한 스페인 민중의 저항을 극적으로 묘사했다. 이 작품의 분위기는 고야 작품 초기의 쾌활한 궁정 양식과 전혀 다르다.

11

그러나 프랑스의 침략에 대항한 스페인 민중의 봉기가 무자비하게 진압된 1808년 5월의 사건에 대한 고야의 반응은 분명히 전통적이지도 쾌활하지도 않았다. 고야의 캔버스화에는 반란군의 영웅적 행위를 찬양하는 내용이 담겨 있는 것이 아니라 폭력에 대한 공포가 극적으로 부활해 있다. 그 시점부터 고야는 점점 이성의 범위를 넘어서는 행동을 하도록 인간을 몰아붙이는, 본능적이고 감정적인 힘에 몰두하게 되었고 이러한 관심은 작품에도 반영되었다.

고야는 신고전주의의 질서 정연하고 이성적인 시각에 반발했던 수많은 화가 중 한 사람이었다. 낭만주의는 뚜렷한 하나의 양식이라기보다 마음가짐이라고 할 수 있다. 주관적이고 본능적이며, 감정적인 의식을 강조한 이 사조는 시각 예술뿐만 아니라 문학과 철학, 음악 분야에서도 나타났던 근대적인 경향이었다. 18세기에 시작되었던 낭만주의 경향은 법칙을 준수하고자 하는 고전주의 미술과 단호하게 결연하고 색채와 구성, 형태의 극적인 효과에 대한 관심을 부활시켰다. 낭만주의는 제어할 수 없는 자연의 힘을 기록하려는 욕구를 자극함으로써 풍경화 발전에 막대한 영향을 미쳤다. 낭만주의 화가들은 고전적인 풍경화에 묘사되었던 목가적인 시내와 목초지, 푸른 하늘과 잔잔한 호수 대신 폭풍과 험한 바위산, 깊은 구렁과 급류를 소재로 삼았다.

신고전주의자들과 낭만주의자들 간의 논쟁은 아마 프랑스에서 가장 명확하게 결론 지어졌다고 할 수 있을 것이다. 장-오귀스트-도미니크 앵그르(1780~1867년) 같은 화가들은 고전적인 전통을 계승했다. 앵그르는 공식적인 정부의 주문을 받아 루브르에 있는 방의 천장에 〈호메로스 예찬〉이라는 그림을 그리기도 했다. 앵그르는 명백하게 고전적인 이 주제를 금욕적이며 과감하게 해석했는데, 이는 그의 스승이었던 다비드의 영향을 받은

12

12. 고야, 자식을 잡아먹는 사투르누스
프라도 미술관, 마드리드, 캔버스에 옮겨진 프레스코화, 1820년경 ~1823년.
낭만주의자들은 사랑에서 비롯된 숭고한 행동부터 잔인하고 무자비한 행동까지, 이성으로 억제되지 않는 다양한 인간의 행동을 본능과 감정의 힘이 유발하는 것으로 보고 이를 강조하였다.

13. 장-오귀스트-도미니크 앵그르, 호메로스 예찬
루브르 박물관, 파리, 캔버스, 1827년.
다비드의 제자였던 앵그르(1780~1867년)는 유명한 로마 대상을 수상(1801)하고 그 세대에서 가장 선도적인 신고전주의 화가로 자리 잡았다.

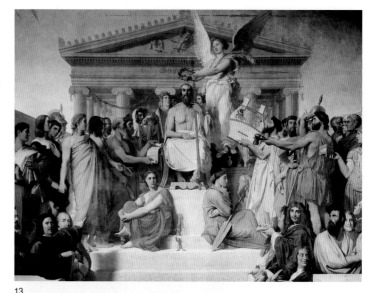

13

14

14. 테오도르 제리코, 전장을 떠나는 부상당한 흉갑기병
루브르 박물관, 파리, 캔버스, 1814년.
말의 힘에 매혹되었던 제리코(1791~1824년)는 이 그림에서 말을 이용하여 패배의 이미지를 강조했다.

프랑스의 정기적인 미술 전시회는 정부 후원 계획의 일환으로 17세기에 시작되었다. 원래 한정적으로 관의 아카데미 회원들만 살롱전에 참가할 자격을 가지고 있었으나 1791년에 모든 화가들이 참가할 수 있도록 확대되었다. 이 전시회는 1833년에 연례행사로 바뀌었고 1848년까지 루브르의 그랑드 갈르리에서 개최되었다. 살롱전은 프랑스 미술에서 가장 중요한 지위를 차지하고 있었다.

살롱전과 관선(官選) 미술

전시회에 그림이 전시된다는 것은 정식으로 인정을 받게 되었다는 의미였다. 출품 심사관 제도는 원래 엄청나게 제출되는 작품의 수를 제한하기 위한 방책으로 시작되었다. 전시가 허락된 작품은 관선 미술의 예술적 규범을 준수한 작품들이었다. 그러나 이 제도는 곧 관의 취향을 영속시키는 수단이 되었다. 주로 에콜 데 보자르의 회원들로 구성된 심사단은 기존의 정통적인 규칙을 엄격하게 지킬 것을 강제했고 혁신을 거부하였다. 19세기 중반에 이르자 살롱전에서 전시되는 작품의 수는 5천 점에 달했고 하루에 평균 1만 명 정도의 관람자들이 전시회를 찾았다. 당시의 신문과 잡지에 대대적으로 개재되었던 비평 논쟁 기사를 통해 살롱전의 중요성과 인기를 짐작할 수 있다.

것이었다. 이 프레스코화에 등장하는 라파엘로나 모차르트 같은 인물은 유럽 문명이 고전 문화 덕에 발전했다는 사실을 강조하는 역할을 하였다. 그의 작품 〈터키 욕탕〉에 등장하는 여인들은 라파엘로의 누드화를 차용한 것으로, 앵그르와 고전주의 후기의 화가들이 데생 기술에 중점을 두었다는 사실을 나타내고 있다.

외젠 들라크루아(1798~1863년)와 다른 낭만주의 화가들은 그림을 대단히 다른 방식으로 이해했다. 들라크루아는 〈알제리의 여인〉에서 하렘의 관능적인 분위기를 훨씬 더 직접적이고 현실적으로 묘사했다. 〈사르다나

15

16

16. 들라크루아, 사르다나팔루스의 죽음
루브르 박물관, 파리, 캔버스, 1827년.
분방한 색채의 사용으로 비난을 받았던 이 작품은 극단을 강조하는 낭만주의의 특징을 잘 드러내고 있다. 잔혹함과 무관심, 검고 흰 피부색, 폭력과 저항이 대조를 이루고 있다.

17

17. 들라크루아, 1830년 7월 28일 : 민중을 이끄는 자유의 여신
루브르 박물관, 파리, 캔버스, 1830년.
1830년 프랑스에서 일어났던 혁명은 샤를 10세의 정부를 전복시키고 부르주아지의 왕, 루아-필리프를 왕위에 앉혔으며 중산층의 투표권을 극적으로 증가시켰다. 1830년 혁명을 기념하는 이 그림은 부유한 계급이 정권을 장악하도록 도와주었던 민중들의 지지를 극적으로 표현하였다.

15. 외젠 들라크루아, 침소에 있는 알제리 여인들
루브르 박물관, 파리, 캔버스, 1834년.
앵그르의 〈터키 욕탕〉과 전혀 다른 분위기를 자아내는 이 그림은 알제리 하렘의 이국적인 정서를 사실적으로 포착하고 있다.

팔루스의 죽음)이라는 작품에서 빛과 색채, 인물의 움직임은 전투의 극적 효과를 증대시킨다. 바이런의 작품에 묘사된 장면에서 영감을 받은 이 그림은 규칙과 예법, 이성적인 명료함과 관련된 모든 전통적인 규범을 거부하고 있어 살롱전에서 전시되었을 때 큰 소동을 일으켰다. 전통적인 종교화에서는 관람자들의 신앙심을 강화하려는 목적에서 극에 달한 인간의 감정을 주저 없이 묘사했다. 이제 낭만주의 화가들은 평범한 인간의 경험과 자신들의 개성을 표현하기 위해 고통과 희열, 분노와 환희를 극적으로 표현하였다.

영국의 화가이자 시인인 윌리엄 블레이크는 "재능이 있는 자는 생각하지만 천재는 본다."라는 명언으로 신고전주의자들의 이성적인 신념과 낭만주의자들의 주관적인 세계간의 차이를 요약했다. 이러한 새로운 접근법은 화가에게 자신만의 독창성을 개발해야 한다는 상당한 부담을 지웠으나 현대 미술의 발전에 큰 영향을 주었다.

건축과 민족주의

19세기 유럽에서 점차 그 세력을 더해가던 민족주의(결국은 제1차 세계대전을 일으켰다)는 나폴레옹의 패망에 뿌리를 두고 있었으며, 부르주아들의 정치 참여에 대한 열망에 반응하여 나온 새로운 입헌 군주정제와 공화정에 의해 한층 더 강화되었다. 유럽 정치에서 프로이센 왕국의 중요성이 점차 커졌고 이러한 분위기는 순수한 그리스 고전 양식으로 공공 기념물을 제작하는 것으로 나타났다. 조르주 외젠 오스망이 나폴레옹 3세의 주문으로 실시한 파리 중심가 재건축(1853~1869년) 역시 고대 문명에서 영감을 받은 것이다. 질서 있는 시가지 설계안과 새로운 기념 건축물, 그리고 인상적인 거리 조망이 1848년 혁명 이후에 시행된 제국 재건 계획의 특징이었다. 근래에 통일된 이탈리아는 새로운 국가의 이미지를 만들어야 했고, 그 이미지는 로마의 전

통에서 나올 수밖에 없었다.

정부는 통일 전쟁을 주도한 인물이자 통일 이탈리아의 첫 번째 국왕, 비토리오 에마누엘레 2세(1820~1878년)를 기리는 장대한 백색의 대리석 기념물을 고전적인 양식으로 건설했다. 그러나 과거의 양식에 대한 관심이 커지자 신고전주의자들이 제시했던 고전적인 양식의 범위를 넘어서 다른 시기의 양식까지 참조의 대상이 되었다. 19세기 중반에 이르자 영국(제46장 참고)뿐만 아니라 독일과 네덜란드, 오스트리아와 프랑스와 같은 나라들은 로마네스크와 고딕, 그리고 다른 중세 건축물을 변형한 다양한 양식으로 고대가 자신들의 민족 문화와 시각적으로 직접 연관되어 있다는 사실을 증명하고자 했다.

중세 문화에 대한 관심은 낭만주의의 중요한 한 요소였다. 낭만주의 건축가들은 고딕 건축물의 독특한 형태에 매혹되었다. 프랑스 낭만주의자들은 고딕 문화에 더욱 고고학적으로 접근하여 논리적인 측면을 발전시켰고 건축가 외젠 에마뉘엘 비올레-르-뒤크는 고대 건축물들을 복원했다.

그러나 19세기 후반의 더욱 진보적인 인물들은 중세와 고대의 건축양식은 모두 과거에 지나치게 뿌리박고 있으며 시대에 뒤떨어진 전통과의 유대를 강화한다고 생각했다. 19세기 건축의 역사주의는 결국 기존 질서에 대한 반작용과 19세기 말 근대 사상의 탄생을 유발하였다(제49장 참고).

21

22

23

21. 작가불명, **나폴레옹 3세의 초상**
리소르지멘토 박물관, 밀라노, 캔버스, 19세기.

22. 쥬세뻬 사코니, **비토리오 에마누엘레 2세 기념관, 실내 세부**
로마, 1865~1877년.
명확한 실용적 가치가 전혀 없는 이 기념 건축물은 한 개인뿐만 아니라 그의 이념까지 찬양하고 있다.
이 건축물에는 고대 로마의 전통에 대한 19세기의 관심이 집약되어 있다.

23. 오귀스트-프레데리크 바르톨디, **자유의 여신상**
뉴욕, 청동, 1876년(1886년에 제막식을 거행함).
자유에 대한 고대 로마의 개념을 의인화한 이 거대한 여신상은 프랑스 국민들이 미국 독립 선언(1776년)
100주년을 기념하는 의미에서 미국에 선물한 것으로 뉴욕 항의 입구에 세워져 있다.

대영제국은 무역에 기반을 두고 성립되었으나 오래지 않아 전 세계에 포진해 있는 식민지로 정치적인 지배력을 확장했다.

좁은 해협으로 자국과 유럽 대륙이 분리되어 있다는 사실을 항상 인식하고 있었던 영국은 나폴레옹 전쟁(1803~1815년) 이후 식민지에 경제적으로 의존하게 되었다. 프랑스에 승리를 거둔 영국에서는 평화로운 한 세기가 시작되었으며 산업 혁명의 영향으로 제조공업이 눈부시게 성장하여 전례 없는 번영을 누렸다.

중산층은 의회와 정부 기관에서의 더 강력한 발언권을 요구했고 이는 1832년의 의회 개혁으로 어느 정도 응답받았다. 그래서 1848년 유럽의 다른 지역에서는 격렬한 민중 혁명을 겪었으나 입헌 군주국인 영국은 조용히 지나갈 수 있었다.

영국 정부가 크림 전쟁(1854~1856년)과 인도의 세포이 반란(1857년)에 형편없이 대처했음에도 불구하고 정부에 대한 국민의 신뢰도는 점점 높아졌다. 영국은 예술과 미술을 대규모로 후원하여 자국의 부와 권력을 과시했다. 그러나 새로운 국가 권력을 나타내는 이미지로 로마 제국을 선택했던 나폴레옹과는 달리 영국의 후원자들은 새롭고 독특한 해결책을 개발했다.

제46장

팍스 브리태니카

19세기의 영국 미술

1

섭정 시대

정신 질환을 앓고 있던 조지 3세를 대신해 영국의 왕세자, 웨일즈 공(公)이 섭정으로 임명되었다(1811년). 그리고 이 인사는 런던의 외관에 커다란 영향을 주었다. 새로운 섭정은 자신의 권력을 이용해 런던의 중심지를 재건(1812~1827년)하려는 건축가, 존 내쉬(1752~1835년)의 계획을 공식적으로 승인하였다. 이 도시 계획에는 리젠트 파크라고 불리는 상류층의 거주 지역 개발도 포함되어 있었다. 고전에서 영감을 받은 웅대하고 화려한 내쉬의 건축물은 섭정 시대 영국에 어울리는 분위기를 만들어내었다. 리젠트 파크는 새로

운 도로, 리젠트 스트리트로 섭정의 저택이자 런던 사교 생활의 중심이었던 칼튼 하우스와 연결되었다. 존 내쉬는 바스에서 발전한 18세기의 도시 계획 원리(제42장 참고)를 활용했다. 그는 곡선과 직선을 혼합하여 거리와 원형 교차로를 설계해 시각적으로 명확하게 다양한 풍경과 의례용 진입로, 당당한 경관을 만들어내었다.

나폴레옹이 패전(1815년)하고 섭정, 웨일즈 공이 조지 4세(1820~1830년 통치)로 왕위를 계승한 후, 런던 중심지 복원 계획은 두 방향으로 확대되었다. 존 내쉬는 런던 서쪽의 버킹엄 하우스를 새 왕이 머물 궁전으로 개축

하였고 세인트 제임스 파크를 가로지르는 진입로인 몰(Mall)을 개통했다. 또 동쪽에 거대한 광장을 만들고 트라팔가 광장이라 이름 붙여 트라팔가에서 영국 해군이 거둔 승리(1805년)를 기념하였다. 광장의 중심에는 승리를 거두었지만 치명적인 부상을 당한 호레이쇼 넬슨 제독을 기리는 원주를 세웠다. 또 광장 주변에 두 개의 건물을 세워 제국적인 주제를 더욱 강화했다. 그리고 한 건물은 내셔널 갤러리로, 다른 한 건물은 식민지 지배를 담당하는 사무실로 이용했다. 영국 정부는 나폴레옹 전쟁의 또 다른 영웅, 웰링턴 공작에게 앱슬리 하우스를 하사했다. 건물의 외관은 팔라

1. 존 내쉬, **컴버랜드 테라스**
리젠트 파크, 런던, 1826~1827년.
존 내쉬(1752~1835년)가 설계한 리젠트 파크의 새로운 거주용 건물들은 그리스 문화에 대한 당시의 유행을 반영하여 웅대하고 당당하게 건축되었다.

2. 토마스 조그, **전능한 나폴레옹, 또는 오만과 무례함의 극치**
1813년.
이 작품은 나폴레옹의 유럽 권력 장악 시도를 비꼰 전형적인 영국의 풍자만화이다. 말풍선 속에는 신이 나폴레옹의 적과 한 편이라는 영국인들의 확신이 반영된 글이 적혀 있다.

3. 안토니오 카노바, **나폴레옹**
앱슬리 하우스, 런던, 대리석, 1802~1810년.
카노바(1757~1822년)가 제작한 신고전주의 양식의 나폴레옹 조각상은 그리스 조각인 아폴로 벨베데레를 본뜬 것이다.

4. 토마스 로렌스, **웰링턴**
앱슬리 하우스, 런던, 캔버스, 1814년.
19세기 영국에서 가장 주요한 화가들 중 한 사람이었던 토마스 로렌스 경(1769~1830년)은 자신의 바로 전 궁정화가였던 레이놀즈를 대단히 존경했다.

5. 딘 와이엇, **앱슬리 하우스**
런던, 외관은 1828~1829년에 개조됨.
벤자민 딘 와이엇(1755년경~1850년)이 개축한 이 건물의 수수하지만 당당한 외관을 통해 당시 영국인들의 취향을 짐작해 볼 수 있다. 앱슬리 하우스는 런던 1번지라는 애칭으로 잘 알려져 있다.

디오 양식으로 개조되었다. 팔라디오 양식은 18세기 영국의 귀족 세력을 나타내는 최고의 이미지로 확립되어 있었다. 웰링턴이 받은 또 하나의 선물은 안토니오 카노바가 제작한 나폴레옹의 나체 조각상이었다. 이 조각상은 나폴레옹이 주문한 것이었으나 이후 영국 정부가 프랑스로부터 구입했다. 정부의 이렇게 특별한 태도로 웰링턴이 이룩한 업적이 얼마나 중요했나를 알 수 있을 뿐 아니라 미술이 정치적인 선전도구로서 가지는 힘에 대해서도 파악할 수 있다. 영국은 넬슨과 웰링턴의 초상화부터 해군과 육군의 승리를 기념하는 극적인 역사화까지 수많은 작품을 공식적으로

주문하여 나폴레옹에 대한 승리를 기념했다.

다양한 양식의 경쟁

고전적인 고대 문화에 대한 18세기의 새로워진 관심(제41장 참고)으로 건축가들과 후원자들은 순수하고 엄격한 그리스 도리스 양식에서 정교하고 호화로우며 사치스러운 로마 제국의 콤포지트 양식까지 다양한 양식을 선택할 수 있게 되었다. 선택된 양식은 미적인 취향을 드러낼 뿐만 아니라 건축가나 후원자가 나타내고자 하는 특정한 문화적 가치를 구현했다. 예를 들어, 대영 박물관의 이오니아식 신전 외관은 서구 문화의 기초가 되었던 그리

스 문명의 역할을 강조했다. 건축가 존 소앤은 잉글랜드 은행의 건축 감독자로 임명(1788년)되어 새로운 본사를 설계하는 일을 맡았다(1818년에 완공되었으나 대부분 파손됨). 그는 그리스의 카리아티드와 로마의 단열창을 사용하고 삼각 궁륭 위에 비잔틴 양식의 둥근 지붕을 얹는 등 세 가지 양식을 결합했다. 당시 유럽 전역에서 중세 문화에 대한 관심이 높아지고 있었으나(제45장 참고), 영국에서 중세는 더욱 중요한 의미가 있었다. 가톨릭을 부활하려는 분위기에 영향을 받은 건축가인 어거스터스 퓨진과 비평가 존 러스킨은 윤리적인 종교적 이상을 나타내기 위해 고딕 미술

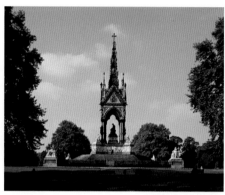
9. 찰스 배리, 어거스터스 웰비 퓨진, **국회 의사당**
런던, 1836~1865년.
건축물의 거대한 규모와 복잡한 세부 장식이 어우러져 대영 제국의 힘을 상징하는 독특한 이미지가 탄생하였다.

6

6. 로버트 스머크, **대영 박물관**
런던, 1823년 착공, 남쪽 정면은 1847년에 완성됨.
대영 박물관의 거대한 의례용 출입구는 그리스의 종교 건축물에서 영감을 받아 대영 박물관을 뮤즈의 신전으로 만들려는 의도에서 덧붙여진 것이다.

7. 조지 길버트 스콧, **앨버트 기념관**
런던, 1863~1872년.
종교 건축물과 유사해 보이는 이 기념관은 국민의 기부금으로 빅토리아 여왕의 남편을 기리기 위해 건설한 것이다. 이 기념물에는 이탈리아 고딕 양식의 제단 닫집과 제국적이고 예술적인 주제를 묘사한 고전 양식의 부조 작품들이 함께 사용되었다.

7

9

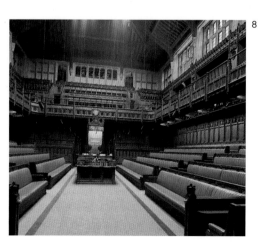
8

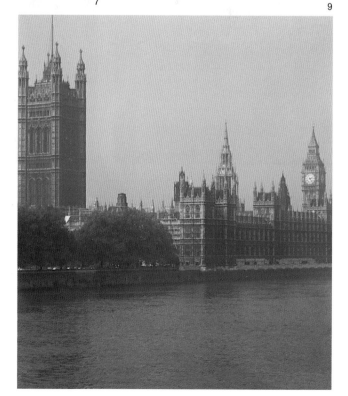

8. 어거스터스 웰비 퓨진, **하원, 내부**
국회 의사당, 런던, 1852년에 문을 엶.

로 돌아갈 필요가 있다고 단언했다. 이로 인해 선택할 수 있는 양식의 종류가 상당히 많아졌다.

영국의 국회 의사당이 화재로 소실되자 (1834년), 건축양식을 선택하는 문제를 둘러싸고 의견 대립이 한층 더 첨예해졌다. 정부는 재건축 설계를 결정하기 위한 경합이 있을 것이라는 발표를 하기 전에 미리 전문가들로 위원회를 구성해 새로운 건물의 건축양식을 결정하게 했다. 위원회는 이 중요한 건축 계획에 독특하고 민족적인 양식이 사용되어야 한다는 입장을 밝히고 후기 고딕 양식을 변형한 두 가지 안 중 하나를 선택하기로 했다. 두

가지 설계안 모두 전형적인 영국식 설계였다. 한 가지는 튜터 양식이고 다른 하나는 수직 모양의 고딕 양식 설계안이었다. 이것으로 영국은 윤리적이고 정치적인 부대 의미를 갖고 있는 고전적인 양식을 국가의 이미지로 삼지 않은 몇 안 되는 유럽 국가 중 하나가 되었다. 결국 퓨진과 찰스 배리의 설계가 채택되었는데, 이 건축 계획에는 장대한 의례용 출입구가 없는 점이 또한 두드러진다. 기능적이고 합리적으로 정리된 설계 계획에 기초한 건축물의 외부 구조는 어떤 중세 건축물과도 비슷한 데가 없었다. 그러나 건물의 내부와 외부 표면을 뒤덮고 있는 얽히고설킨 고딕적인 세부 장식

은 뚜렷한 민족적, 윤리적, 기독교적인 메시지를 전달한다.

1850년대 말이 되자 영국 건축물의 장식 모티브는 역사적으로 유럽에서 사용되어왔던 양식 전체로 범위가 확대되었다. 영국 전역에서 대규모 공공 후원과 개인 후원이 잇달아 국가의 번영을 나타내는 건축 계획, 즉 시청과 대학, 교회와 기념물, 은행, 호텔과 개인 저택 건설 자금을 조달했다. 각 건축물은 해당 단체의 신중한 메시지를 전달할 수 있는 역사적인 양식으로 설계되었다. 멀리 떨어져 있는 영국의 식민지, 특히 인도에서 사용된 서유럽의 건축 언어는 영국 제국의 통치를 강

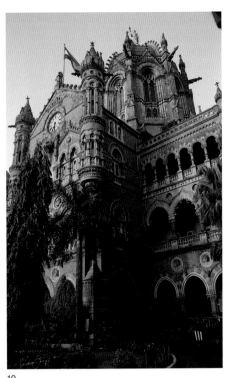

10

11

10. 프레더릭 윌리엄 스티븐스, **철도역**
봄베이, 인도, 1887년.
서유럽 건축의 로마네스크와 고딕적인 특성, 그리고 인도의 무굴 전통에서 유래한 건축적 세부가 결합하여 영국의 통치가 인도에 가져다준 최고의 기증품, 철도에 어울리는 이미지가 탄생했다.

11. 제임스 베일리 프레이저, **총독 관저가 있는 풍경, 캘커타, 인도**
길드홀 도서관, 런던, 애쿼틴트 판화, 1824년.
신고전주의적인 양식으로 건설된 영국 제국의 건축물은 위풍당당한 분위기를 전달했고 인도의 전통보다 서구 문화가 우월하다는 이미지를 강화하였다.

화했다. 산업 혁명(제49장 참고)이 초래한 급격한 변화에도 불구하고, 영국의 권력을 나타내는 건축적인 표현법은 변함없이 전통에 깊이 뿌리를 두고 있었다.

초상화

18세기 영국에서 지배적이었던 회화 양식인 신고전주의의 원대하고 대담한 전형을 대신하여 이제 조금 덜 격식을 차린 표현 방법으로 권력자를 묘사하게 되었다. 산업 혁명은 영국 사회의 급격한 기술적, 사회적 변화를 가져왔고 이러한 분위기는 조지프 말러드 윌리엄 터너부터 윌리엄 파월 프리스까지, 다양한 화가들의 작품에 반영되었다.

터너는 〈비, 증기, 속도〉(1844년)라는 작품에서 폭풍 속을 뚫고 지나가는 증기 기관차가 만들어내는 분위기를 재창조하였고 프리스는 철도역이나 경마장에서 볼 수 있는 빅토리아 시대 중산층의 생활 광경을 묘사했다. 19세기 영국에서는 중산 계급의 부가 급격하게 증가했고 그 결과 새로운 유형의 초상화가 탄생했다. 격식을 갖추고 자세를 잡은 모델을 묘사한 그림 대신 격의 없고 자연스러운 분위기의 초상화가 제작되었다.

예를 들어, A. E. 엠슬리의 〈하도 하우스에서의 만찬〉(1884년)이라는 작품에서 레이디 에버딘은 윌리엄 글래드스턴과 로즈베리 경처럼 주요한 정계 인사들이 참석한 만찬을 주도하고 있다. 작품에는 레이디 에버딘의 뒷모습만 묘사되어 있다. 빅토리아 여왕과 앨버트 대공이 격의 없이 아이들과 함께 있는 모습을 그린 많은 초상화 작품들은 군주제의 연속성뿐만 아니라 중산층의 가치, 특히 가정생활의 미덕인 가족 역시 강조했다. 감상적인 생각과 윤리가 빅토리아 왕조의 영국에 널리 퍼졌다. 무방비 상태의 여성을 구출하러 오는 대담한 군인과 용기 있고 예의가 바른 신사의 이미지는 제국주의적인 관념을 장려하고 해외에서 수행되는 문, 무관직의 힘든 현실은

12

13

12. 로버트 마르티노, **옛집에서의 마지막 나날**
테이트 갤러리, 런던, 캔버스, 1862년.
이 그림의 감상적이고 이상화된 주제와 수법은 빅토리아 왕조 시대 영국 중산 계급의 도덕을 표현하고 있다.

14

13. 윌리엄 파월 프리스, **사랑의 다리**
빅토리아 & 앨버트 박물관, 런던, 캔버스, 1852년.
윌리엄 파월 프리스(1819~1909년)가 제작한 이 작품은 월터 스콧이 지은 『람메르무어의 신부』(1819년)의 한 장면을 그림으로 그린 것이다.

14. 제임스-자크-조제프 티소, **프레더릭 구스타부스 버나비**
국립 초상화 미술관, 런던, 캔버스, 1870년.
티소(1836~1902년)가 그린 건방져 보이고 세련된 군인의 초상화에서 광범위한 제국의 방위력에 대한 영국인들의 자신감을 엿볼 수 있다.

영국의 풍경화가 존 컨스터블 (1776~1837년)은 사후에 큰 명성을 얻었다. 컨스터블은 풍경화 장르에 막대한 공헌을 했다. 동시대의 성공한 화가, 터너와 달리 컨스터블은 해외 여행을 한 적이 없었고 오직 잉글랜드 남부의 경관을 기록하는 데 힘을 다했다.

컨스터블은 고향인 서퍽의 이스트 버골트 주변 시골을 소재로 많은 작품을 제작했다. 시골에서 볼 수 있는 덧없는 자연

컨스터블

풍경을 포착하려 시도했는데, 그런 생각이 친구에게 보낸 편지 글에 요약되어 있다. "나는 자연을 소재로 부지런히 스케치를 할 것이며 나를 매혹시킨 광경을 순수하고, 있는 그대로 표현하도록 노력할 것이다." 컨스터블은 야외 스케치의 중요성을 강조했다. 시시각각 변하는 자연을 관찰하고 유화 물감

을 이용해 기록했다. 그러나 동시대 미술 주류파들은 빛의 느낌을 전달하기 위해 작은 흰색 얼룩을 사용하는 컨스터블의 습관을 비난하며 그 흰 반점을 '눈송이'라고 불렀다. 컨스터블은 스케치한 작품을 스튜디오에서 완성하면 작품이 원래 가지고 있던 자연스러움이 사라진다는 사실을 깨닫고 현장에서 그림을 완성하려 노력했다. 이러한 제작 방법은 후대 인상주의의 주요한 특징이 되었다.

감추기 위해 이 시기에 만들어낸 이미지들 중 하나였다.

풍경화

영국의 풍경화는 1800년까지 이미 한 장르로 자리를 잡았으며 국가의 부를 표현하고 자연에 대한 시적인 감정을 나타내는 용도로 이용되었다. 19세기 동안, 이러한 전통은 완전히 새로운 방향으로 발전해 나갔다. 몇 년 동안 나폴레옹 전쟁으로 인해 유럽으로의 여행이 위험해졌다. 영국의 풍경 화가들은 주변의 경관에 주의를 돌렸고, 그 결과 작품에 지방 특유의 정체성과 대륙으로부터 격리되어 있다

15. 존 컨스터블, 솔즈베리 대성당
빅토리아 & 앨버트 박물관, 런던, 캔버스, 1820년.
컨스터블의 풍경화는 영국 중세 시대의 위대한 업적을 찬양하고 있다. 컨스터블은 그림의 왼쪽 아래에 친구인 피셔 대주교를 그려 넣었다.

16. 컨스터블, 데드햄 골짜기의 저녁
빅토리아 & 앨버트 박물관, 런던, 캔버스, 1802년경.

15

17

16

17. 컨스터블, 밀밭의 작은 집
빅토리아 & 앨버트 박물관, 런던, 캔버스, 1833년 왕립 아카데미에서 전시됨.
존 컨스터블(1776~1837년)은 19세기 영국에서 가장 주요한 풍경화가들 중 하나였다. 그의 작품은 파리의 살롱전에서 전시되기도 하였다.

는 느낌이 강화되어 드러났다. 존 컨스터블과 같은 화가들은 고전적인 풍경화 전통의 이상화된 공식에 반대하여 수채화와 유화 물감 두 가지 모두를 사용해 야외에서 그림을 그렸고 나무와 물, 들판에 비치는 빛의 느낌을 포착했다. 컨스터블은 하늘과 구름의 구성 형태가 풍경화의 필수적인 요소라며 그 중요성을 강조하는 글을 남기기도 했다. 컨스터블은 고향인 서퍽과 남쪽 해안 지방, 그리고 솔즈베리 부근의 시골 경관을 그리며 자연의 조화로운 아름다움에 대한 자신의 심원한 감정을 전달했고 인간의 활동과 관계된 이미지를 빠뜨리지 않고 넣었다. 컨스터블은 수레에 타고 있

는 농부들, 농장과 성당으로 향하는 사람들을 풍경화 속에 그려 넣었다.

다른 화가들은 낭만주의 경향의 특징이라고 할 수 있는, 경험의 주관적이고 본능적이며 감정적인 측면을 더욱 극적으로 표현했다. 윌리엄 블레이크는 신고전주의의 질서와 합리성을 거부하고 기독교의 종규보다는 영적인 측면을 나타내는 초자연적이고 환상적인 접근법을 취하여 시와 회화 작품을 제작했다. 낭만주의 화가들은 스코틀랜드와 웨일즈의 산을 여행하며 자연에서 극적인 요소를 찾으려 했다.

J.M.W. 터너의 풍경화에 등장하는 인간

은 자연의 힘에 맞서 무력한 인간의 이미지를 강화한다. 터너는 바다에서 폭풍의 아름다움과 공포를 직접 경험하기 위해 배의 돛대에 자신을 묶기까지 했다.

대기 속에 녹아드는 빛과 색채의 효과를 표현하는 터너의 거친 기법은 비평가들의 강한 비난을 받았다. 그러나 후대의 미술가들은 터너를 전례 삼아 다양한 표현법을 시도할 수 있었다.

18

19

18. 윌리엄 블레이크, 피에타
테이트 갤러리, 런던, 채색 판화, 1795년경.
종교적인 색채가 강한 윌리엄 블레이크(1757~1827년)의 작품에는 블레이크 내면의 격렬한 감정이 반영되어 있다. "재능이 있는 자는 생각하지만 천재는 본다."라는 블레이크의 논평은 예술이 개인적인 경험의 표현이라는 낭만주의자들의 견해를 강화하였다.

19. 블레이크, 춤추는 운명의 여신들과 함께 있는 오베론, 티타니아와 퍽
테이트 갤러리, 런던, 수채화, 1795년경.

20

20. 존 셀 코트먼, 난파
대영 박물관, 런던, 수채화, 1823년경.
코트먼(1782~1842년)은 이 시기에 넓은 수채 물감 색면을 이용해 화면을 구성하는 실험을 했던 많은 화가 중 한 사람이다. 이 그림과 같은 스케치를 기초로 유화가 완성되었다.

스코틀랜드와 잉글랜드의 문화 전통은 크게 다르다. 스코틀랜드는 앵글족이나 색슨족에 정복당한 적이 없으며 1707년이 되어서야 잉글랜드와 공식적으로 하나가 되었다. 그리고 지금도 자체적인 법률 체제를 유지하고 있다. 1745년에 보니 프린스 찰리가 이끈 반란이 실패로 돌아간 이후 킬트 착용이 금지되었고 영국의 여론은 스코틀랜드인들을 야만인이라고 결론지었다. 그러나 오래지 않아 이러한 이미지는 극적으로 변했다. 스코틀랜드 고지 지방 출신 시인인 제

빅토리아 왕조의 미술과
스코틀랜드 고지 지방의 신화

임스 맥퍼슨은 고대의 국왕인 핑갈의 일생에 관한 3세기의 서사시를 발견했다고 주장했다. 또한 이 서사시는 게일어로 씌어 있으며 핑갈의 아들인 전설적인 전사 오시안이 저술했다고 하였다. 맥퍼슨은 1761년에 오시안의 서사시를 번역해 출간했다. 그러나 그가 창작한 시를 더했기 때문에 이 서사시집의 원저자는 불명확한 상태이다. 큰 성공을 거둔 이 시집은 스

코틀랜드인들이 문화 말살 정책의 희생자라는 새로운 이미지를 만들었고 스코틀랜드 문화 전반에 대한 관심을 불러일으켰다. 맥퍼슨이 1780년에 설립한 고지대 협회와 새로 만든 씨족의 타탄은 스코틀랜드에 대한 이러한 이미지를 널리 선전하였다. 타탄의 무늬 디자인은 스코틀랜드 연대의 군복에서 유래했다. 19세기 상반기에 스코틀랜드라는 지역과 스코틀랜

드의 문화와 전통은 대단히 유명해졌다. 나폴레옹만 봐도 알 수 있다. 나폴레옹은 오시안의 시에 나오는 장면들로 서재를 장식했다. 펠릭스 멘델스존-바르톨로디는 〈핑갈의 동굴〉이라는 서곡을 작곡(1830년)했고 빅토리아 여왕은 직접 스태파 섬에 있는 핑갈의 동굴을 방문했다. 빅토리아 여왕은 밸모럴 성을 건축하고 그곳의 직원들은 모두 특별히 만든 밸모럴 타탄을 입어야 한다고 주장하여 스코틀랜드 고지대에 대한 낭만적인 이미지를 만들어내는 데 일조했다.

21. J.M.W. 터너, **음악 모임, 페트워스**
대영 박물관, 런던, 푸른 종이 위에 불투명한 수채화 물감, 1830년.
수채화가로 수업을 받은 터너는 세밀하게 세부를 묘사하고 풍경을 기록하기보다 색채의 효과를 이용해 인상을 만들어내었다.

21

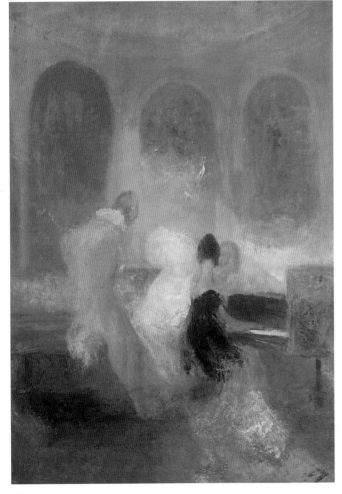

22

22. 터너, **눈보라, 눈사태와 범람, 아오스타 계곡 상류의 광경**
아트 인스티튜드, 시카고, 캔버스, 1837년.
J.M.W. 터너(1775~1851년)는 빼어난 재능을 발휘함으로써 자연의 압도적인 힘을 놀랄 만큼 생생하게 그려냈다.

23. 터너, **원경에 강과 만이 보이는 풍경**
루브르 박물관, 파리, 캔버스, 1835년경~1840년.

24. 터너, **피렌체의 전경**
우피치 미술관, 피렌체, 수채화, 1819년경.

23

24

19세기 유럽의 경제는 농경이 지배적이던 체제에서 산업 경제 체제로 변화했다. 그 결과 도시의 인구가 급격하게 증가했으며 새로운 도시 빈민의 생활환경은 열악해졌다.

18세기의 인도주의적인 관념론은 물러나고 사회적, 정치적 개혁에 대한 요구가 점점 더 격렬해져 갔다. 전통적인 특권을 포기하지 않으려 했던 기성 권력은 이러한 개혁 요구에 크게 반발했다. 격렬한 대치 상황은 불가피했다. 1848년은 칼 마르크스의 『공산당 선언』이 출판되었던 해일 뿐만 아니라 프랑스와 이탈리아, 오스트리아와 독일에서 폭동과 반란이 일어났던 해이기도 했다. 그 해 2월, 프랑스

새로운 시대의 새로운 영웅

사실주의, 1840~1880년

국왕은 퇴위를 발표하지 않을 수 없었다. 사회주의자들은 임시 정부를 구성하여 국가의 직업 창출 계획과 남성들의 보통 선거권 인정을 포함한 급진적인 개혁을 시행했다. 그러나 4월에 국민 의회에서 선출된 다수파 부르주아 공화당은 이러한 개혁을 즉시 폐지했고 잇달아 일어난 폭동을 무자비하게 진압했다. 1852년 프랑스는 다시 한 번 황제인 나폴레옹 3세가 통치하는 독재 정권의 지배하에 놓였다. 프랑스의 상황은 여러 가지 면에서 이례적이라고 할 수 있다. 유럽의 다른 지역에서는 중산층의 정부 참여를 보장하는 타협적인 해결책으로 개혁에 대한 요구에 대처하였다.

그러나 개혁도 산업 혁명으로 야기된 도시의 빈곤 문제를 해결할 수는 없었다.

"인간은 자기 시대에 속해야 한다" (도미에)

정치 권력 기구에 대한 불만이 커지면 여러 계층에서 다양한 이견들이 생겨나고 동시대 사회의 문제에 대한 관심이 높아진다. 도시와 시골의 빈곤, 산업의 성장, 부르주아 계층의 복지, 빈민굴의 생활, 카페와 극장 그리고 근대 도시의 넓은 가로수 길과 같은 요소는 마르크스와 피에르 프루동의 급진적인 사회주의 이론을 낳았고 에밀 졸라와 샤를 보들레르, 찰스 디킨스가 저술한 문학 작품의 주제가 되었다. 그리고 사실주의 미술 경향이 발전하자 같은 주제가 미술 작품으로도 표현되었다. 보들레르는 미술가들에게 '현대 생활의 영웅주의'를 주제로 채택하라고 권고했고 많은 미술가들이 과거의 양식과 주제, 인습을 거부함으로써 이에 답했다. "인간은 자기 시대에 속해야 한다."는 오노레 도미에의 주장은 관의 미술과 아방가르드 미술 간의 격차를 한층 강화하였다. 프랑스에서 처음 시작된 19세기의 사실주의 운동은 유럽의 다른 지역으로 퍼져 나갔고 기존의 규범을 거부하는 움직임은 다양한 형태로 나타났다. 사회주의의 메시지만을 전달하려고 했던 작가와 화가들도 있었고 정치적인 의도를 그다지 표출하지 않았던 사람들도 있었다. 통일성도 없고 조직화되지도 않았던 사실주의 운동에는 현대 사회라는 환경 속에서 자기를 표현하려는 욕구와 전통과 단절하고자 하는 바람이 반영되어 있었다.

쿠르베

19세기의 대표적인 사실주의 화가, 구스타브 쿠르베(1819~1887년)는 조형 미술을 매개체로 삼아 사회주의 이념을 전달하고자 했던 화가들 중 한 사람이었다. 이러한 혁신적인 접

2

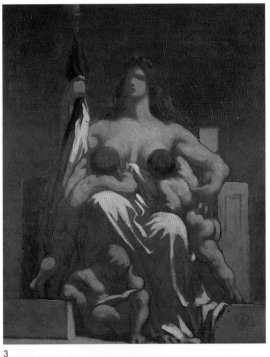

3

3. 오노레 도미에, **공화국의 알레고리**
오르세 미술관, 파리, 캔버스, 1848년.
도미에는 아이들에게 젖을 먹이고 있는 이 공화국의 의인화된 이미지를 완성하지 못했다.

4. 구스타브 쿠르베, **오르낭의 매장**
오르세 미술관, 파리, 캔버스, 1849~1850년.
19세기에서 가장 중요한 사실주의 화가라 할 수 있는 쿠르베(1819~1877년)는 동시대 낭만주의자들의 웅장한 회화 양식을 거부하고 오르낭이라는 시골 마을 주변에서 볼 수 있었던 중산 계급과 농부들의 삶을 주제로 한 많은 작품을 남겼다.

1. 에두아르 마네, **풀밭 위의 점심 식사**
오르세 미술관, 파리, 캔버스, 1863년.
관의 미술 아카데미가 정해 놓은 규범을 거부했던 마네(1832~1883년)는 사실주의 운동뿐만 아니라 인상주의의 발전에도 지대한 영향을 미쳤다.

2. 장-루이-에르네스트 메소니에, **바리케이드, 1848년 6월**
루브르 박물관, 파리, 캔버스, 1850년.
메소니에(1815~1891년)는 장렬한 패배의 분위기를 강조하는 대신 잔인했던 1848년 6월 혁명 진압의 현실을 기록하였다.

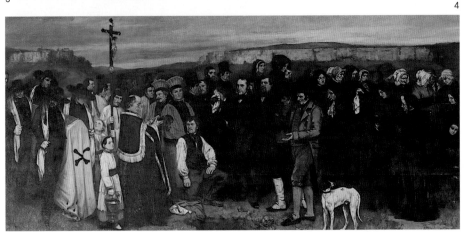

4

근법으로 제작한 작품 중 대표적인 것이 〈오르낭의 매장〉이다. 쿠르베는 원래 이 작품에 〈군중도. 오르낭의 매장에 대한 역사적 기록〉이라는 제목을 붙였었다. 쿠르베는 제목뿐만 아니라 작품의 구성도 격식 없이 했다. 이 그림은 웅장한 역사화처럼 거대한 규모로 제작되었으나 영웅적인 몸짓이나 교훈적인 의미가 전혀 없다는 점이 독특하다.

쿠르베는 어떤 사람의 유해를 매장하는 장소에 모인 사람들을 편견 없이 묘사했다. 쿠르베는 작품을 사실적으로, 이상화하지 않고 제작했으나 동시대의 관람자들은 의도를 잘못 이해하고 그가 엄숙한 행사를 조롱하고 있다고 생각했다. 마찬가지로 쿠르베의 〈나의 작업실 실내 풍경, 예술가로 지낸 7년 동안의 삶을 요약하는 사실적인 비유〉라는 작품에는 전통적으로 그림을 그리고 있는 화가의 이미지를 묘사할 때 등장하던 중요한 지물이나 고전적인 배경이 철저하게 배제되었다. 그림의 왼쪽에는 동시대 사회와 관련된 다양한 인물인 유대인과 성직자, 사냥꾼과 개, 그리고 아이를 데리고 있는 가난한 여인 등이 묘사되어 있다. 오른쪽에는 독서에 열중하고 있는 보들레르와 턱수염이 돋보이는 사회주의자 프루동을 비롯한 쿠르베의 친구들이 있다.

쿠르베는 선정 심사원들에게 그림을 제출하는, 살롱전의 공식적인 절차에 항의하는 의미에서 파리 국제 박람회장 바깥에서 개인전(1855년)을 열었다. 그는 이 개인전에 대한 비평문에서 '사실주의'라는 용어를 따왔다.

노동

당시에 벌어졌던 정치적, 문화적 논쟁의 중심 주제는 노동이었다. 그들은 오래된 빈부의 차이를 비판하였고 평범한 노동자를 영웅의 수준까지 격상시켰다. 노동자를 근대 미술에 어울리는 주제로 선택했고 사회적 불평등의 부당함과 육체노동이라는 윤리적 덕목을 동시에 표현하는 이미지로 만들었다. 쿠르베의 사

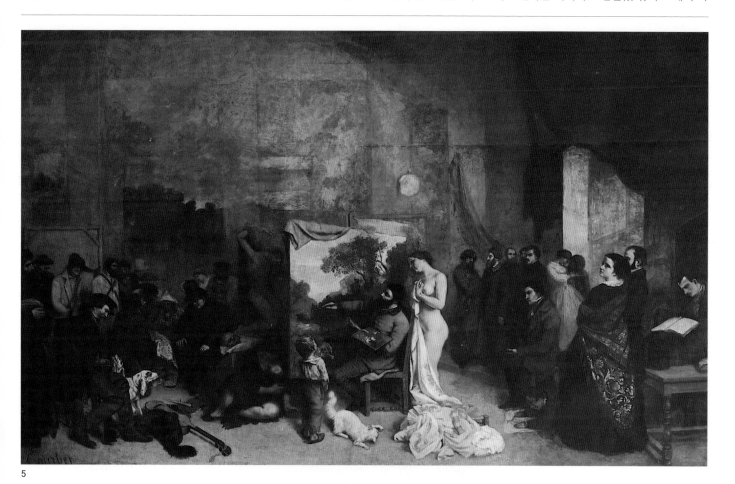

5

5. 쿠르베, 나의 작업실 실내 풍경, 예술가로 지낸 7년 동안의 삶을 요약하는 사실적인 비유
오르세 미술관, 파리, 캔버스, 1855년.
쿠르베는 모델, 친구들과 함께 있는 화가를 그린 이 작품에서 자신이 관심을 가지고 있던 동시대 사회와 문화를 강조하여 나타내었다.

회주의적 신념은 몹시 고된 일을 하는 두 인물을 실물 크기로 묘사한 작품, 〈돌 깨는 사람들〉(1851년, 제2차 세계대전 중 소실된 것으로 추정됨)에 잘 반영되어 있다. 프루동은 이 작품을 최초의 사회주의적 회화라고 극찬했다.

장-프랑수아 밀레는 작업을 하고 있는 프랑스 농부들을 주제로 다수의 작품을 제작했다. 이러한 작품들에는 시골 극빈자들의 삶이 반영되어 있다. 당시 프랑스에서는 전체 인구의 4분의 3가량이 도시와 마을 외곽에 살고 있었다. 그러나 밀레는 작품 속에 어떠한 정치적인 내용도 담지 않았다. 그의 의도는

도시의 산업을 주제로 삼은, 본질적으로 근대적인 작품에서는 표현할 수 없는 방식으로 육체노동의 힘든 현실을 묘사하고, 더 나아가 힘든 노동의 영원함과 숭고함을 강조하고자 하는 것이었다.

도시는 시사적인 주제를 끊임없이 제공하는 마르지 않는 샘이었다. 매춘부, 세탁부, 넝마주이, 거지, 주정뱅이, 광부들은 유럽 도시 빈민들의 형편없는 사회적 지위에 대한 19세기의 수많은 보고서뿐만 아니라 이제 문학과 미술 작품에도 등장했다. 도미에는 가난한 프롤레타리아트에서 부유한 부르주아까지 파리에 사는 모든 계층 사람들의 삶을 회화와

석판화 작품들에 담았다. 도미에는 캐리커처 작품을 제작해 정치인들의 젠 체하는 태도를 조롱하기도 했다. 사회적 범위의 반대쪽을 다룬 그림도 제작했는데, 강에서 짐을 운반하고 있는 세탁부를 그린 그림은 파리 노동력의 4분의 1이나 고용한 세탁 산업에 대해 이야기한 것이다. 형편없는 급료를 받고 격무에 시달리는 사람들을 바라보는 도미에의 각성된 시각은 그의 진보적인 사상을 나타낸다. 그리고 더 일반적으로 말하면, 그러한 시각을 통해 당시 미술 작품에서 빈곤과 육체노동이라는 주제가 차지하던 새로운 위치를 짐작할 수 있다.

6

7. 장-프랑수아 밀레, **이삭 줍는 사람들**
오르세 미술관, 파리, 캔버스, 1857년.

7

6. 도미에, **세탁부**
오르세 미술관, 파리, 패널, 1863년경.
세탁 산업은 파리에 사는 부르주아들에게 꼭 필요한 서비스를 제공했으며 많은 수의 노동 계급 여성들을 고용했다. 강에서 짐을 지고 나오는 세탁부를 그린 도미에의 이 작품은 도시 육체노동자를 이상화하지 않고 그린 초상화이다.

8. 밀레, **나뭇단을 나르는 농부들**
에르미타슈 미술관, 상트페테르부르크, 캔버스, 1858년경.
밀레는 프랑스 농부들의 생활을 기록하여 지루하고 고된 농사일의 윤리적인 덕목을 강조했다.

8

마네와 부르주아 계급

다른 화가들은 도시 부르주아 계급의 이미지를 그려 자신이 속해 있는 동시대의 삶을 강조하였다. 에두아르 마네(1832~1883년)는 옛 거장들이 선택했던 전통적인 주제를 현대적인 작풍(作風)으로 탈바꿈시킴으로써 관선 미술 세계의 규범과 관례를 의도적으로 거부했다. 그는 잘 알려진 주제를 선택해 자신의 현대적인 연출법을 한층 더 강조했다. 예를 들어, 독창적인 작품, 〈풀밭 위의 점심 식사〉는 전원의 축제라는 주제를 현대 부르주아들의 소풍으로 재해석한 것이다. 그리고 〈올랭피아〉는 주제나 구성 면에서 티치아노의 작품,

〈우르비노의 비너스〉를 상기시킨다.

그러나 마네의 창부는 결코 고전적인 관능미를 가지고 있지 않다. 실제로 마네는 관람자의 마음을 끌려고 하지 않는 모델의 자세나 냉담한 시선을 의도적으로 강조하여 고전적인 이미지와의 연관을 피하려 하였다. 그리고 마네의 이러한 의도는 이미지의 평면성으로 인해 한층 더 강화되었다. 마네는 일본 판화를 연구했고 이에 영향을 받아 평면적인 이미지를 만들어냈다.

〈올랭피아〉는 1865년 살롱전에서 전시되었고 충격을 받은 평론가들은 불쾌한 심정을 감추지 않고, 이 그림이 추하고 외설적이라

비난했다. 사실주의 화가들은 도시 부르주아들의 여가 활동, 즉 공원에서의 소풍, 경마, 해수욕, 그리고 그 밖의 다른 새로운 오락 거리를 주제로 삼아 근대주의를 표방했다.

19세기에 철도가 비약적으로 늘어났고 이로 인해 여행 비용이 저렴해지자 해안 도시들이 중산 계층의 휴양지로 유행을 타고 발전하게 되었다. 바닷가와 해안 도시의 시설물을 묘사한, 편안하고 격이 없는 사실주의 회화 작품들은 즐거움을 추구하는 당시의 사회적 분위기를 나타냈다.

이러한 그림들은 해군력을 과시하는 수단으로 사용되었거나 낭만적인 자연의 힘을

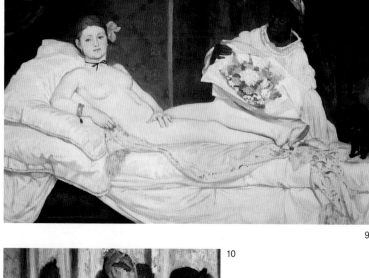

9

11. 외젠 부댕, **투르빌의 해변에서 수영하는 사람들**
오르세 미술관, 파리, 패널, 1864년.
부댕(1824~1898년)은 특정한 사건을 묘사하는 데 흥미를 느끼지 않았고 개인의 초상화에도 관심을 두지 않았다. 그는 도시 부르주아들의 새로운 여가 생활을 꾸밈없이 기록하였다.

12. 윈슬로 호머, **크로케**
아트 인스티튜드, 시카고, 캔버스, 1866년.
미국인 화가 윈슬로 호머(1836~1910년)의 이 작품은 웅대하지도, 극적이지도 않다. 중류층의 여가 생활을 기록한 이 그림에는 미술을 대하는 19세기의 새로운 태도가 드러난다.

11

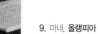

10

9. 마네, **올랭피아**
오르세 미술관, 파리, 캔버스, 1863년.
마네는 이 전통적인 주제를 현대적인 작풍으로 재해석하며 확립된 미의 기준에 대한 맹렬한 공격을 퍼붓기 시작했다.

10. 에드가 드가, **압생트**
오르세 미술관, 파리, 캔버스, 1876년.
타락한 여성의 이미지는 사실주의 화가들과 작가들에게 인기가 많았던 주제이다. 이러한 이미지에 가난이 도시 빈민에게 미치는 영향이 직접적으로 반영되어 있다고 생각했기 때문이다.

12

일본은 무역을 개방하려는 서방의 갖은 노력을 거부하며 외세에 문호를 폐쇄했으나 1853년 미국의 해군이 그 봉쇄를 풀고야 말았다. **자포니즘**은 19세기 후반, 미국과 유럽에서 일어난 일본 물품의 유행을 가리키는 용어이다. 1866년이 되자 유럽과 미국 시장에는 일본에서 수입한 판화, 차, 대나무로 만든 가구, 칠기, 도자기와 부채가 넘쳐났다(제40장 참고).

뉴욕의 티파니와 런던의 리버티 같은 일부 상점들은 호사스럽고 값비싼 일본 가구를 전문적으로 취급했고

자포니즘

일본 장인들을 고용해 자기 상점만을 위한 제품을 디자인하도록 했다. 같은 시기 길버트와 설리번은 이러한 유행에서 영감을 받아 1885년 〈미카도〉라는 오페레타를, 자코모 푸치니는 1904년에 〈나비 부인〉을 작곡했다. 서구 사회에 돌풍을 일으킨 일본의 상품과 문화 유물은 당연히 시각 예술의 주제나 양식에도 영향을 미칠 수밖에 없었다. 마네는 에밀 졸라의

초상화를 그리며 배경의 책상 위에 일본에서 수입된 물품들을, 벽에는 일본 판화를 배치했다. 19세기 후반의 사실주의 화가들과 인상주의자들, 그리고 후기 인상주의자들 모두 일본 판화의 독특한 양식에서 영감을 받았다.

마네와 툴루즈-로트렉은 일본 판화의 검고 꾸불꾸불한 외곽선을 차용했다. 또 툴루즈-로트렉과 고갱은 모두 일본 판화의 장식적인 편평한 색

면을 이용하여 그림을 제작했으나 서로 다른 결과를 만들었다. 마티스는 무늬가 있는 일본 판화 표면에서 영향을 받은 수많은 작가 중 한 사람이다. 드가는 일본의 목판화를 수집했다. 드가 역시 목판화의 주제에서 영향을 받아, 화장대에 앉아 있는 고급 창부들을 그린 그림을 다수 제작했다. 반 고흐는 일본의 풍경화에서 깊은 감명을 받았으며 자신이 아를로 간 이유가 일본과 같은 자연 배경을 찾기 위해서였다고 말한 바 있다.

13

14

13. 마네, 맥주잔을 들고 있는 여급
오르세 미술관, 파리, 캔버스, 1878년.
마네의 말년 작품에서 보이는 거침없는 붓질은 인상주의 기법의 출현을 예고하였다(제48장 참고).

14. 마네, 졸라
오르세 미술관, 파리, 캔버스, 1868년.
프랑스의 자연주의 작가 에밀 졸라(1840~1902)는 사실주의 운동과 밀접한 관련을 맺고 있었다. 졸라는 사실주의 화가들처럼 현대 도시 생활을 주제로 하여 『목로주점』(1877년), 『나나』(1880년)와 『제르미날』(1885년) 같은 소설들을 저술했다.

표현하였던 전통적인 바다 그림과 극명한 차이를 보인다.

사실주의와 초상화

사실주의 화가들이 노동자 계급과 부르주아의 삶을 묘사할 때 사용한 공평하고 격의 없는 접근법은 친구와 가족들의 초상화에서도 분명히 적용되었다.

이미 노동자들과 창녀들의 지위를 예술의 영역으로 편입시켰던 사실주의자들은 이제 정치적, 문화적인 엘리트들의 신화성을 없애려 시도했다. 쿠르베는 아이들과 함께 있는 프루동을 그린 초상화에서 지배 계층의 생활

양식과 관계있는 모든 요소를 배제했다. 모델은 허물없는 태도로 작업을 하고 있다. 그의 프롤레타리아 의복은 억압받는 노동자 계급의 처지에 자신을 일체시키려는 프루동의 의지를 강조한다. 마네가 그린 졸라의 초상화에서도 모델을 찬양하거나 숭배하려는 의도를 찾아볼 수 없다. 마네는 벽에 자신의 작품 〈올랭피아〉와 일본풍의 그림을 그려 넣어 졸라가 동시대 사회와 문화에 참여했다는 사실을 강조했다.

라파엘 전파

엄밀히 말하면 사실주의 경향의 일파는 아니

지만, 영국의 라파엘 전파 형제회(1848년 결성됨) 화가들도 역시 관선 미술의 기준과 관례에 반발하였다.

홀맨 헌트, 존 에버렛 밀레이, 단테 가브리엘 로제티와 그 밖의 화가들이 결성한 이 단체는 동시대 미술에서 자신들이 천박하다고 여겼던 요소를 비난했다. 라파엘 전파는 역사적인 주제나 종교적인 주제로 그림을 그리기는 했지만 정확한 세부 묘사와 사실적인 묘사에 주의를 기울여 자신들의 작품과 아카데미적인 전통을 구별하였다. 예를 들어, 헌트는 자신의 종교화에 현실적인 배경을 그려 넣기 위해 성지를 수차례 방문했다. 미술공예

15

17

15. 쿠르베, 프루동과 그의 아이들
프티 팔레 미술관, 파리, 캔버스, 1865년.
쿠르베는 친구인 좌익 철학가 프루동이 가정에서 작업에 몰두하고 있는 모습을 사실적으로 묘사하려는 의도에서 세부 묘사에 면밀한 주의를 기울였다.

16. 제임스 맥닐 휘슬러, 회색과 검정색의 배열, 화가 어머니의 초상
오르세 미술관, 파리, 캔버스, 1871년.
미국인 화가 제임스 맥닐 휘슬러(1834~1903년)는 엄밀하게 말하면 사실주의 화가가 아니었다. 그러나 그는 파리에서 작업을 하며 동시대의 생활을 강조하는 새로운 경향에 많은 영향을 받았다.

17. 존 에버렛 밀레이, 오필리아
테이트 갤러리, 런던, 캔버스, 1852년.
라파엘 전파는 영국 미술의 주류파들이 내세우는 공식적인 기준을 거부하였으며 역사적인 사실과 자연의 세부 묘사에 세심한 주의를 기울여 그림의 사실성을 강화했다.

16

운동(제49장 참고)과 관계를 맺기도 했던 라파엘 전파는 아르누보와 상징주의 발달에 큰 영향을 미쳤다.

풍경화

프랑스의 풍경 화가들도 역시 기존 전통의 타당성에 의문을 제기했다. 그들은 17세기 네덜란드 화파의 그림뿐만 아니라 1824년 파리에서 〈건초 마차〉라는 작품을 전시한 컨스터블 같은 동시대 영국 화가들의 그림에서도 영감을 받았다. 이전 시대의 화가들처럼 이탈리아로 여행하는 대신 1830년경부터 10년 남짓, 영국 해협의 해안이나 퐁텐블로 숲 어귀에 있는 마을에 정착하는 풍경화가들이 많았다.

예를 들어, 바르비종에는 미술가 부락이 형성되었고 카미유 코로, 샤를-프랑수아 도비니와 테오도르 루소 같은 풍경화의 대가들도 이곳에서 생활했다. 푸생과 로랭이 17세기에 정립한 고전적인 풍경화의 규범에 반발한 바르비종파 화가들은 밝은 색조와 부드러운 필치로 쏜살같이 바뀌는 자연 광경과 반짝이는 야외의 빛, 계절의 변화를 포착하려 하였다. 그러나 그들이 야외에서 약식으로 제작한 스케치를 관이 주도하는 살롱의 요건에 맞추어 작업장 안에서 마무리하면 원래의 자연스러움은 사라지고 말았다. 바르비종파 화가들은 최초의 스케치가 완성된 작품보다 더 실제에 가깝다는 사실을 깨닫게 되었는데 이는 현대 미술의 발전에 중요한 진보였다.

풍경화의 새로운 접근법과 미술 전반에 나타난 사실주의 경향은 1860년대 후반에 등장한 인상주의에 직접적이고 결정적인 영향을 주었다(제48장 참고).

19

18

20

18. 샤를-프랑수아 도비니, **추수**
오르세 미술관, 파리, 캔버스, 1851년.
프랑스의 시골 풍경은 샤를-프랑수아 도비니 (1817~1878년)를 비롯한 바르비종파 화가들에게 좋은 주제가 되었다.

19. 장-바티스트 카미유 코로, **낭트의 다리**
오르세 미술관, 파리, 캔버스, 1868년경.
풍경에 나타난 빛의 효과를 그림에 담은 코로(1796~1875년)는 인상주의 발달에 큰 영향을 미쳤다.

20. 테오도르 루소, **노르망디의 시장**
에르미타슈 미술관, 상트페테르부르크, 캔버스, 1830년경.
테오도르 루소(1812~1867년)는 주로 이 평범한 시장과 같은 당대의 전경을 그림의 주제로 선택하였다.

파리의 카페 게르부아는 1860년대에 새로운 미술 양식과 주제, 화법을 탐구하고자 하는 열의에서 한데 뭉친 젊은 화가들의 집회 장소였다. 그들은 사실주의 화가들과 밀접한 관련을 맺고 있었다. 그리고 사실주의 화가들과 마찬가지로 미술계 주류파의 낭만적이고 역사적이며 비현실적인 주제를 배척하고 동시대의 삶을 객관적으로 기록했다. 에두아르 마네가 카페 게르부아 그룹의 일원이었으며 이 젊은 화가들의 발전에 필수적인 영향을 미쳤다. 그러나 서양 미술의 역사에 중요한 전환점이 되는, 인상주의라는 양식을 만들어 내는 데는 다른 이들, 특히 클로드 모네와 피에르

오귀스트 르누아르, 카미유 피사로, 에드가 드가와 폴 세잔의 공헌이 컸다.

인상주의

인상주의자들은 전통적인 개념의 구성법을 거부하고 그들이 직접 본 것을 그렸다. 그림의 구성은 전적으로 그들이 선택한 풍경에 달려 있었다. 인상주의자들은 순식간에 지나가 버리는 경관의 인상을 포착하려 했기 때문이다. 야외에서 그림을 그린다는 생각은 전혀 새로운 발상이 아니었다. 1820년대에 이미 시시각각 변하는 자연, 반짝이는 빛의 효과와 계절의 변화를 기록하려는 목적을 가지고 파

리 주변의 시골 지방에 미술가들의 마을이 생겨났었다. 그러나 이러한 미술가들이 야외에서 그린 그림들은 스케치였다. 살롱전에 출품하기 위해 작업장에서 완성되는 대규모 작품을 만들어내는 과정 중의 한 요소에 지나지 않았던 것이다. 그러나 인상주의자들은 그런 '스케치' 작품이 완성된 작품보다 사실을 더 정확하게 반영하고 있다고 보았다. 그들은 밑그림 없이 작은 캔버스에 바로 그림을 그렸으며 부드럽고 자연스러운 붓놀림으로 밝은 색을 입혔다.

인상주의의 개념은 1860년대에 발달하였고, 인상주의 양식은 파리 외곽의 라 그르누예르에서 함께 작업을 하던 모네와 르누아르에 의해 완전히 확립되었다.

최초의 인상주의 전시회

1874년 모네는 자신과 르누아르, 세잔, 드가, 피사로와 알프레드 시슬레를 비롯한 30명의 작가가 그린 작품 200여 점을 선보일 독자적인 전시회를 기획했다. 살롱과 아카데미 미술의 권위에 도전한 이 전시회를 계기로 미술과 대중의 새로운 관계가 시작되었다. '인상주의'라는 용어는 르르와라는 미술 평론가가 전시회의 비평 글을 쓰며 모네의 〈인상 : 해돋이〉라는 제목을 차용해서 만든 것이다. 인상주의라는 호칭은 이 새로운 양식을 가리키는 말로 고착되었다. 첫 번째 전시회는 성공적이지 않았으나 폴 뒤랑 뤼엘과 같은 미술상들의 노력이 더해져 이후의 전시회(1876, 1877, 1879, 1880, 1881, 1882, 1886년)에서는 작품이 팔리게 되었고 1890년이 되자 인상주의 작품은 높은 가격으로 거래되었다.

모네와 르누아르

인상주의 화가들은 '인상주의자'라는 이름으로 묶여 분류되었으나 그들이 공유하는 것은 오로지 한 가지 목적뿐이었다. 개인으로서, 그들은 각각 개별적인 관심사와 독창적인 시

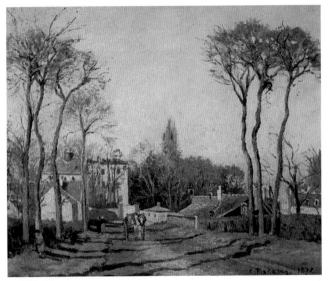

1. 클로드 모네, **인상 : 해돋이**
마르모탕 미술관, 파리, 캔버스, 1872년.
1874년에 열린 첫 번째 인상주의 전시회에 출품되었던 이 작품은 빛의 효과에 대한 모네의 관심이 드러난 전형적인 작품이다. 그리고 이 작품의 제목에서 새로운 양식을 가리키는 이름이 탄생했다.

2. 모네, **양귀비꽃**
오르세 미술관, 파리, 캔버스, 1873년.
모네(1840~1926년)는 묘사된 사물의 외곽선과 견고함을 거부하고 시시각각 변하는 빛과 색채의 인상을 그림에 담으려 노력했다.

3. 카미유 피사로, **마을의 어귀**
오르세 미술관, 파리, 캔버스, 1870년.
첫 번째 인상주의 전시회에 참여했던 카미유 피사로(1831~1903년)의 소박하고 꾸밈없는 풍경화에는 그 단체가 추구했던 이상이 반영되어 있다.

4. 오귀스트 르누아르, **이젤 앞의 클로드 모네**
오르세 미술관, 파리, 캔버스, 1875년.
인상주의자들은 작업을 하고 있는 서로의 모습을 종종 기록함으로써 그들이 이루어낸 혁신을 부각시키곤 했다.

각을 추구했다. 인상주의는 하나의 특정한 이론에 기초를 두고 있었던 양식이 아니다. 오히려 인상주의자들은 이론을 정의하고 만드는 미술 사회와의 비교를 거부했다. 모네는 가난하지 않았으나 꾀죄죄한 옷을 입고 덥수룩하게 수염을 길러 자유분방한 프티 부르주아의 이미지를 만들어냈다. 모네와 르누아르 두 사람 모두 소시민들의 삶을 묘사하는 데 전력을 다했으나 생활의 어두운 측면은 그리지 않았다. 그들은 예술적으로는 급진적이었으나 정치적인 이데올로기 면에서는 전혀 그렇지 않았다. 햇빛과 예쁜 여자들, 여가 활동을 좋아했다. 그들의 이러한 성향은 라 그르

누예르를 그림의 소재로 선택했다는 사실로 한층 더 확실하게 증명된다. 라 그르누예르는 센 강에 있는 레스토랑이자 수영을 즐길 수 있었던 행락지로, 철도가 확장되어 덜 부유한 프티 부르주아들도 시골에 쉽게 갈 수 있게 되자 인기를 얻게 된 장소였다.

르누아르의 프티 부르주아들은 도시 생활과 음주도 즐겼고 파리의 몽마르트르 지구에 있는 물랭 드 라 갈레트 같은 작은 바에서 이성과 시시덕거리기도 했다. 임대료가 저렴하고 모델로 쓸 수 있는 창녀들이 많았으며 싼 비용으로 여흥을 즐길 만한 장소들이 있었던 몽마르트르는 이 새로운 세대의 화가들에

게 이상적인 장소였다. 그들은 센 강의 좌안에 있는 에콜 데 보자르의 진부한 관습으로부터 독립했다. 그리고 이러한 특성은 몽마르트르 지구가 센 강의 다른 쪽에 자리하고 있었다는 사실로 한 번 더 강조되었다.

드가와 툴루즈-로트렉

모네와 르누아르와 달리 드가와 툴루즈-로트렉은 부유한 귀족 가문 출신이었다. 드가는 카페 게르부아 그룹의 일원이기는 했지만 구상 화가로 남았다. 그는 아카데미의 전형적인 주제를 거부하고 상위 중산층의 여가 활동, 특히 오페라와 경마장을 묘사하는 데 주력하

5. 르누아르, 잔 사마리
푸슈킨 미술관, 모스크바, 캔버스, 1877년.
르누아르는 포착하기 어려운 빛과 색채의 효과를 그림에 담는 데 능숙했고, 이러한 기술은 초상화 제작에도 적절하게 사용되었다. 르누아르가 격식을 갖춘 이미지를 제작하는 대신 언뜻 보고 빠르게 그려낸 이 초상화에는 모델의 발랄함이 온전히 살아 있다.

6. 르누아르, 라 그르누예르
에르미타슈 미술관, 상트페테르부르크, 캔버스, 1868년.
르누아르(1841~1919년)와 모네는 프티 부르주아들에게 인기가 많았던 이 강변의 레스토랑에서 함께 작업을 하며 인상주의 운동의 기본 개념을 발전시켰다.

6

5

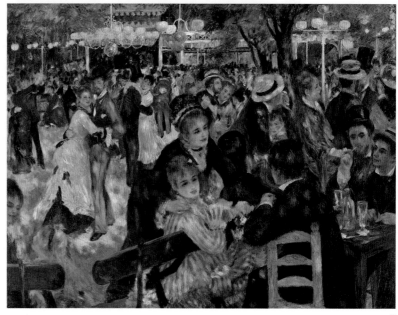

7

7. 르누아르, 물랭 드 라 갈레트에서
오르세 미술관, 파리, 캔버스, 1876년.
르누아르는 부르주아들의 여흥을 주제로 즐겁고 편안한 그림을 그렸다. 그러나 그는 19세기 파리 사회의 뚜렷한 사회적 불평등은 전혀 표현하려 하지 않았다.

였다. 그러나 드가는 사실주의 운동의 특징인 사회주의적인 인식에도 동조했다. 증기가 자욱한 세탁소의 뒷방에서 다림질하는 여자들을 그린 작품은 부르주아 계급의 여흥을 그린 르누아르의 그림과 반대되는 사회의 일면을 묘사하고 있다.

툴루즈-로트렉은 결코 진정으로 인상주의 그룹의 일원으로 활동한 적이 없었으며 창녀들이 야간에 출몰하는 장소와 몽마르트르에서 일어나는 카페 생활의 어두운 이면을 즐겨 그렸다. 툴루즈-로트렉은 일본 판화에서 깊은 영향을 받아 그 꾸불꾸불한 윤곽선과 농담이 없는 색면의 효과를 이용해 카페 공연을

선전하는 석판화를 제작했다.

새로운 방향

1880년대 초반이 되자, 인상주의자들은 위험한 고비를 맞게 되었다. 인상주의자들은 관선미술 세계에 반항하여 새로운 양식을 만들어내는 당면한 목표를 달성했으나 그들의 개별적인 차이는 점점 더 현저해졌다. 르누아르는 선과 형태에 관한 자신의 생각을 재고하고 이탈리아로 떠나 고전 미술과 전성기 르네상스 시기의 미술을 연구했다. 피사로는 색채를 이론적으로 합리화하려는 조르주 쇠라의 실험에 동참했고, 드가는 여성의 나체에 대한 관

심을 발전시켰다. 모네는 형태에 빛이 미치는 영향에 몰두해 변화하는 빛이 특정한 사물에 어떠한 작용을 하는지를 기록한 캔버스화 연작을 제작했다. 그는 1926년 죽음을 맞이할 때까지 지속적으로 자신의 관심사를 탐구했다. 모네는 새롭게 발전한 동시대 미술 경향에 거의 관심을 두지 않았기 때문에 그의 후기 작품은 점점 더 주관적인 특성을 띠었다.

세잔

세잔은 일찍이 인상주의자들과 관련을 맺었으나 이후 파리의 미술 현장을 떠나 프로방스의 구릉지에 은둔하며 삼차원적인 공간을 캔

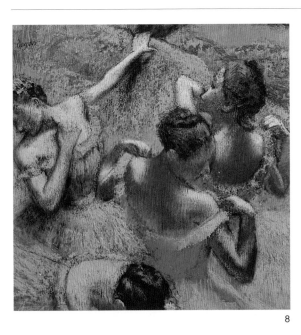

8

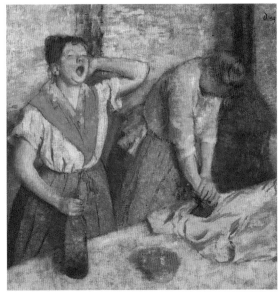

10

10. 에드가 드가, **다림질을 하는 여자들**
오르세 미술관, 파리. 캔버스. 1884년경.
다림질을 업으로 하는 여자들은 매력적이고, 경박하며 폭음을 한다고 이름나 있었다. 특히 19세기 후반의 파리에서는 이들을 성적인 의미와 연관하여 생각했다.

11. 앙리 드 툴루즈-로트렉, **술을 마시는 여인**
툴루즈-로트렉 미술관, 알비, 종이, 1889년.
여자와 술은 툴루즈-로트렉(1864~1901년)의 작품에 되풀이하여 선택되었던 주제이다. 몽마르트르의 카페는 그의 귀족적인 사회적 배경과 극명한 대조를 이룬다.

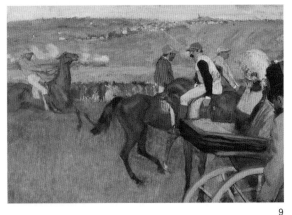

9

8. 에드가 드가, **무대 옆에서 공연 준비를 하고 있는 네 명의 발레리나들**
현대미술관, 모스크바, 캔버스, 1897년경.
드가(1834~1917년)는 외관상으로는 힘들이지 않는 것처럼 보이는 발레 공연의 뒷무대에서 진행되는, 발레리나들의 꾸준한 훈련에 매혹되었다.

9. 에드가 드가, **기수들**
오르세 미술관, 파리, 캔버스, 1877~1880년.
드가는 화가란 모름지기 데생에 뛰어나야 한다는 고전적인 원칙을 결코 버리지 않았다. 말과 기수를 그린 드가의 수많은 습작을 보면 그가 형태의 표현을 얼마나 중요시했는지 알 수 있다.

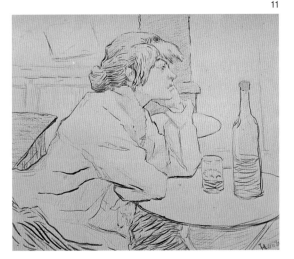

11

버스의 평면적인 공간에 재현하기 위해서 다양한 시도를 했다. 세잔은 깊이감을 만들어내기 위해 명암을 조절하고 엷은 물감을 견고한 덩어리 모양으로 칠하여 윤곽선이 뚜렷하지 않은 풍경화를 그렸다. 사물의 경계는 점점 희미해져 풍경화는 마치 다양한 색을 이어붙인 조각보처럼 보이게 되었다. 이후의 작가들은 세잔이 강조한 이차원성을 선례로 삼아 큐비즘을 만들어냈다(제50장 참고).

후기 인상주의

인상주의 이후에 등장한 화가들의 세대는 일반적으로 후기 인상주의라는 포괄적인 이름으로 분류한다. 이 용어는 1910년 그래프톤 화랑에서 열린 전시회를 본 평론가, 로저 프라이가 만들어낸 것이다. 이 전시회에서는 세잔과 빈센트 반 고흐, 폴 고갱의 작품이 주로 공개되었다. 그러나 이 호칭은 오해를 불러일으킬 수 있다(현재의 미술사가들은 세잔을 독자적인 양식을 추구한 이로 취급하며 쇠라를 종종 후기 인상주의자 중 한 사람으로 간주하기도 한다). 사실, 이 화가들은 모두 인상주의의 어느 측면을 이용했다는 것 외에 다른 공통점을 전혀 가지고 있지 않다. 그들은 센 강 양쪽 기슭에 대한 부르주아적인 편협한 사고를 거부하고 자신들의 관심사와 기질에 맞는 환경을 찾아 떠났다. 쇠라는 파리에서 색채에 관한 실험을 했다. 반 고흐는 프랑스 남부의 마을, 아를에서 독특한 화풍을 개발했고 고갱은 결국 현대 문명을 모두 거부하고 타히티 섬으로 떠났다.

쇠라와 신인상주의

색에 대한 쇠라의 탐구는 동시대의 과학적인 연구로 더욱 활기를 띠게 되었다. 쇠라는 그 주제에 관한 다수의 논문을 탐독한 후 색과 광학에 대한 성명서를 저술하는 것을 고려하기도 했다. 쇠라는 눈에서 혼합된 색채가 화가가 뒤섞어 조합해낸 색채보다 더욱 강렬하

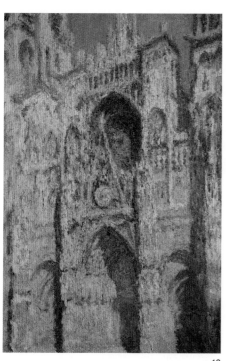

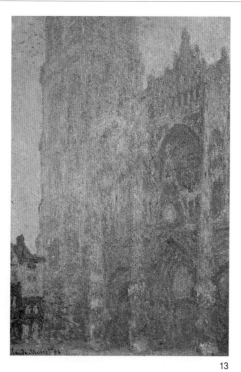

14. 조르주 쇠라, **서커스**
오르세 미술관, 파리, 캔버스, 1891년.
쇠라(1859~1891년)는 신인상주의를 발전시키는 데 가장 큰 공헌을 한 주요 인물이었다. 그의 색분해 실험은 중대한 영향을 미쳤다.

14

12

13

12. 모네, **루앙 대성당, 한낮**
오르세 미술관, 파리, 캔버스, 1894년.

13. 모네, **루앙 대성당, 아침**
오르세 미술관, 파리, 캔버스, 1894년.
빛의 효과에 대한 모네의 관심은 그의 후기 작품 전체에 지배적인 영향을 미쳤다. 모네는 하루 중 다른 시간대에 같은 장소를 그려 빛의 변화를 기록했다. 그러나 그는 작품의 대상이 되는 사물 자체에는 거의 관심을 보이지 않았다.

다는 믿음을 가지고 어떤 기술을 개발해냈다. 이 기술은 인상주의자들의 기법을 이론적으로 설명하기 위한 것이었다. 정확한 과학적 기준에 근거해 원색과 등화색(等和色)으로 캔버스 위에 점을 찍고 주황색을 파랑과, 혹은 빨강을 초록색과 나란히 놓는 식으로 보색(補色)을 병렬하여 색의 효과를 한층 강렬하게 만들었다. 대표적으로 피사로와 같은 화가들이 곧 쇠라의 노력에 동참했고 이들의 양식은 신인상주의, 점묘법, 혹은 분할 묘사법이라는 다양한 이름으로 불리게 되었다.

쇠라는 후기 작품에서 색과 선의 감정적인 영향을 탐구했다. 빨강과 노랑은 행복한 감정을, 파랑은 슬픔을 불러일으킨다고 여겼다. 또, 아래쪽으로 향하는 수직선이 우울함을, 위로 향하는 대각선이 활기를 고양한다고 주장했다.

반 고흐

반 고흐는 마지막 인상주의 전시회가 열렸던 1886년 파리에 도착했다. 그리고 파리는 그의 화풍을 극적으로 변화시켰다. 고흐는 초기 작품의 음울한 분위기와 어두운 색조를 버리고 인상주의자들의 밝은 색채를 차용했으며 과학적인 신인상주의자들의 색채 이용법을 시도했다. 그리고 당시 유행하던 일본 미술에도 지대한 영향을 받았다. 일본 판화에 묘사된 것과 유사한 환경을 찾아 파리를 떠난 고흐는 1888년 2월, 아를에 정착했다. 고흐는 남쪽 지방의 상쾌한 봄을 보고 크게 즐거워하며 만발한 꽃과 화초를 그린 수많은 작품을 남겼다. 반 고흐는 놀라울 정도로 빠르게 작업했다. 그는 묘사하는 용도가 아니라 표현하는 용도로 색을 사용했으며 활발한 붓질로 작품의 감정적인 의미를 한층 강화했다. 자기중심적이며 신경과민이었던 고흐는 극도로 개인화된 세계관을 투영한 작품을 연속하여 제작했다.

고흐는 심한 외로움을 느꼈으며 미술 사

15

16

17

15. 폴 세잔, 집과 나무가 있는 고원
푸슈킨 미술관, 모스크바, 캔버스, 1882~1885년.
세잔(1839~1906년)은 첫 번째 인상주의 전시회에 참가했으나 이후 파리를 떠나 자신만의 접근법을 발전시켜 나갔다. 세잔의 작품에는 인상주의를 더욱 견고하고 영속적인 양식으로 만들고자 하는 바람이 반영되어 있다.

16. 세잔, 목욕하는 사람들
푸슈킨 미술관, 모스크바, 캔버스, 1892~1894년.
세잔은 목욕하는 사람들을 그린 몇 점의 습작에서 여러 가지 대조적인 자세를 시도했다. 이 작품들은 후대의 작가들, 특히 피카소에게 지대한 영향을 미쳤다.

17. 세잔, 연못 위의 다리
푸슈킨 미술관, 모스크바, 캔버스, 1888~1890년.
여러 색깔의 조각보처럼 보이는 세잔의 풍경화는 거의 추상화에 가까웠다.

18. 세잔, 카드 놀이 하는 사람들
오르세 미술관, 파리, 캔버스, 1890~1892년.

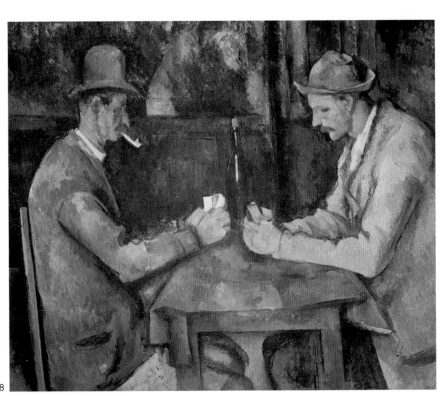

18

회의 일원이 되고 싶어 했기 때문에 고갱을 아를로 초대했다. 고갱은 1888년 10월에 아를에 도착했다. 그러나 두 달 후, 반 고흐는 둘 사이에 생겨난 긴장 상태를 이기지 못하고 신경 쇠약 발작을 일으켰다. 고흐는 1889년 5월에 두 번째 발작을 일으킨 후 한동안 병원에 수용되었다.

정신 착란을 일으킨 고흐의 심리 상태는 격앙되고 흥분된 느낌의 작품들에 표현되었다. 이러한 일련의 작품들은 소용돌이 형태의 붓놀림과 인상적인 색채 사용이 특징적이다. 그는 1890년 5월에 오베르로 거처를 옮겨 의사인 폴 가세 박사의 치료를 받았으나 결국

그해 7월에 자살했다. 반 고흐의 심리적 장애는 그의 작품과 따로 떼어 생각할 수 없다. 미술은 개성의 표현이라는 개념, 규칙과 관례에서 자유롭다는 개념은 20세기 미술의 발달에 큰 영향을 주었다.

고갱

고갱은 화가가 되겠다는 열망에서 1883년에 증권 중개인이라는 직업을 버리고 오로지 미술에만 전념했다. 몇 작품을 이미 인상주의 전시회에 출품하기도 했었다. 그러나 그는 부패한 현대 도시에 싫증을 느꼈고 1888년 파리를 벗어나 브르타뉴 지방에 정착함으로써 농

촌 문화에서 정신적인 진리를 찾으려 하였다. 고갱은 퐁타방에서 한 미술가 단체와 함께 작업을 하며, 자신이 상상해낸 세계, 그리고 선과 악의 싸움을 그림으로 표현했다. 고갱은 곧 일본 판화와 중세 스테인드글라스에서 볼 수 있는 요소, 즉 윤곽선으로 둘러싸인 평면적인 색면에 영향을 받아 사실주의 경향을 버리고 이차원적인 양식을 발전시켰다. 반 고흐와 마찬가지로, 고갱도 색채를 이용해 사물을 묘사하기보다 감정적인 관념을 연상시키고자 하였다. 아를에 머무르고 있던 반 고흐와의 생활은 상상만으로 그림을 그리겠다는 고갱의 욕구를 자극했다.

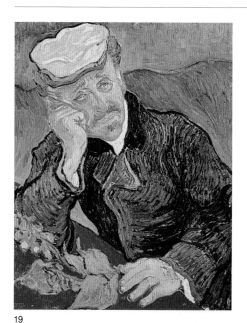

19

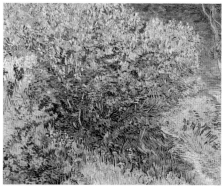

20

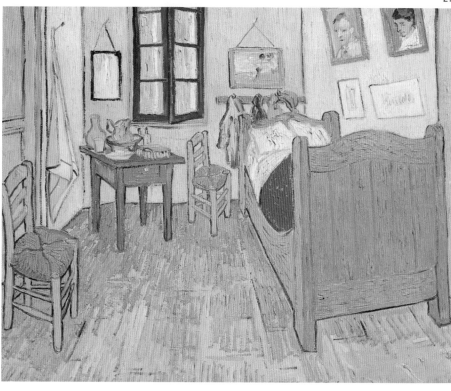

21

21. 반 고흐, 아를에 있는 반 고흐의 방
암스테르담 국립 미술관, 캔버스, 1888년.
반 고흐는 잠시 동안 파리에 체류한 후 남쪽의 아를로 이주했다. 아를에서 제작한 작품에는 극도로 개인화된 고흐의 세계관이 반영되어 있다.

19. 빈센트 반 고흐, 가세 박사
오르세 미술관, 파리, 캔버스, 1890년 6월.
반 고흐(1853~1890년)는 다른 사람들과의 교제를 힘들어했으며 지독하게 외로워했다. 그는 자신의 정신과 의사, 가세 박사와 있을 때 더 편안하게 느꼈던 듯하다. 반 고흐는 사실적인 표현에는 관심이 없었지만 색채와 붓놀림만으로도 모델의 성격을 충분히 표현하곤 했다.

20. 반 고흐, 라일락
에르미타슈 미술관, 상트페테르부르크, 캔버스, 1888년.
네덜란드 신교도 목사의 아들로 태어난 반 고흐는 성직자가 되기로 결심한 후 빈곤에 허덕이는 벨기에의 탄광 지역에서 일하기도 했다. 그런 그는 거의 독학으로 화가가 되었다. 고흐의 작품에는 심한 정신 장애를 일으킨 그의 심리 상태가 반영되었다고 볼 수 있을 것이다.

외견상 추상적이고 상징적으로 보이는 고갱의 묘사법은 시각적인 경험을 기록하기보다 마음속의 이미지를 전달하는 용도로 사용되었다. 1891년 고갱은 파리를 떠나 남태평양으로 가겠다는 결정을 내렸고 이것으로 그가 '문명의 병폐'라고 불렀던 유럽 사회와 인공물, 그리고 그와 관련된 인습과 단절했다. 고갱은 1895년 잠시 파리를 방문했으나 그 외에는 1903년 사망할 때까지 태평양의 섬에서 생활했고 타히티의 토속 미술과 종교에서 영감을 찾았다.

1880년대와 1890년대 파리의 아방가르드 공동체는 작은 규모에도 불구하고 굉장히 소란스러웠다. 시인과 작가, 음악가와 비평가들은 자신들의 새로운 개념을 담은 선언서를 발표하거나 소규모 잡지에 공표했다. 미술가들은 관선 미술계의 엘리트주의에 노골적으로 반발하여 심사원이 없는 독자적인 살롱전을 개최했다(1884년). 이 아방가르드 단체는 전통과 문화적인 권력 기구에 반항하여 하나가 되기는 했으나 그들 개인은 놀랄 만큼 다양한 각각의 표현법을 가지고 있었다.

상징주의

상징주의 경향의 미술가와 작가들은 사실주의자들이 관심을 가졌던 일상생활에 관심을 가지 않았으며 동시대 문화에 상상력이 부족하다는 공통된 견해를 피력했다. 이러한 신념은 문학계의 요리스 칼 위스망스에게 영감을 주어 『거꾸로』(1884년)라는 작품이 탄생하게 되었다. 이 작품의 주인공은 방에 틀어박혀 자신의 이국적인 취향을 만족시키거나 감각적인 상상을 불러일으키게 할 물건들을 주변에 늘어놓고 지냈다. 상징주의 미술은 상상력을 자극하고, 고전적인 주제나 종교적인 주제에 은밀한 시각적 단서나 난해한 수수께끼를 더하는 것을 목표로 했다. 아르누보(제49장 참고)의 관능적인 곡선 형태에 영향을 받은 에드바르트 뭉크나 구스타프 클림트 같은 화

22

23

22. 폴 고갱, 아름다운 천사
오르세 미술관, 파리, 캔버스, 1889년.
고갱(1848~1903년)은 현대 미술의 발전에 측정할 수 없을 만큼 거대한 영향을 미쳤다. 그러나 그는 퐁타방에서 저명한 인사의 아내 초상화를 그리고 그림을 선물로 주었으나 거절당한 바 있다. 드가가 대신 이 작품을 구입했다.

23. 고갱, 라베 테 히티 아아무
에르미타슈 미술관, 상트페테르부르크, 캔버스, 1898년.
'악마의 존재'라는 뜻의 제목을 가진 이 작품은 고갱이 타히티의 토속 신앙에서 영감을 받아 제작한 연작 중 한 작품이다.

24. 고갱, 아레아레아
오르세 미술관, 파리, 캔버스, 1892년.
고갱은 자신이 '문명의 병폐'라고 말했던 도시 생활을 벗어나 타히티로 이주했다. 태평양에서의 생활을 그린 이 평화로운 이미지에는 고갱이 새로 시작한 단순한 생활양식이 반영되어 있다.

25. 구스타프 모로, 오르페우스
오르세 미술관, 파리, 캔버스, 1865년.
정교하고 아름다우며 무언가를 암시하는 듯한 이 그림은 구스타프 모로(1826~1898년)가 제작한 것으로 전형적인 초기 상징주의 미술 작품이다. 상징주의는 동시대의 사실주의에 반발하여 미술과 문학계에서 일어났던 경향이다.

25

24

로댕

19세기 후반에 일어난 중요한 미술의 혁신은 회화에만 국한되지 않았다. 오귀스트 로댕(1840~1917년)은 새로운 조각 기법을 개발하고 해석법을 발전시키는 데 상당한 기여를 하였다. 로댕은 점토로 모형을 제작하는 과정을 부활시켜 살롱전에서 인정받았던, 완벽하게 마무리된 다른 작가들의 작품과 크게 다른 청동 조각품을 만들었다. 19세기 말에 이르자 로댕의 작품 양식은 점차 변화했다. 그는 의도적으로 작품을 허술하게 마무리했다. 표현적인 효과를

강화하기 위해 덧붙여진 점토 덩어리는 물론이고 손가락과 연장 자국까지 볼 수 있을 정도로 거친 조각 작품들을 제작했다. 로댕이 선택한 주제는 항상 전통적이었다. 그는 종교적, 역사적, 문학적인 주제를 이용하여 고뇌와 번민에서 기쁨과 영광까지, 인간의 모든 감정을 표현했다. 파리 장식학교의 주문(1880년)으로 제작한 로댕의 가장 중요한 의뢰 작품,

〈지옥의 문〉의 기획은 단테의 『지옥편』에서 영감을 받은 것이었다. 그러나 이 작품은 미완성으로 남았다.

단테를 창조적인 인물로 묘사한 작품, 〈생각하는 사람〉은 원래 성상과 같은 용도로 만들어진 것이었다. 로댕은 지옥의 문의 팀파늄에 전통적으로 팀파늄 자리에 놓이던 그리스도의 상 대신, 〈생각하는 사람〉을 놓았다. 학교의 문에 새겨질 명문은

『지옥편』에서 따온 글귀였다. "여기에 들어서는 자는 모든 희망을 버릴지어다." 교육 시설의 출입문에 붙이기에는 상당히 엉뚱한 인용문이! 로댕의 〈칼레의 시민〉은 〈지옥의 문〉과는 전혀 다른 감정을 전달한다. 영국군의 오랜 포위 공격(1347년)으로 수척해졌으나 당당한 이 인물들은 몸짓과 자세로 고뇌를 표현하고 있다. 그러나 긍지는 전혀 잃지 않았다. 이 작품을 통해 다시 한 번 인간의 감정을 표현하는 로댕의 능력과 인상적인 솜씨를 확인할 수 있다.

26

27

26. 오귀스트 로댕, 생각하는 사람
로댕 미술관, 파리, 청동, 1880년.

27. 로댕, 칼레의 시민
웨스트민스터 공원, 런던, 청동, 1884~1886년.

28

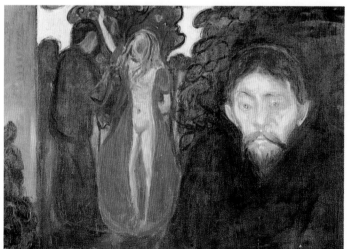

29

28. 구스타프 클림트, 여성의 세 시기
현대미술관, 로마, 캔버스, 1905년. 남성의 세 시기를 그린 그림은 서양 미술에서 전통적인 이미지였다. 구스타프 클림트(1862~1918년)는 전통적인 주제를 변형하여 여성의 세 시기라는 작품을 제작하며 이 주제의 장식적이고 정신적인 측면을 강조하였다.

29. 에드바르드 뭉크, 질투
역사박물관, 베르겐, 캔버스, 1895년. 노르웨이 출신의 화가 에드바르드 뭉크(1863~1944년)는 왜곡되고 대단히 표현적인 양식을 발전시켰다. 그가 사용한 붉은색은 성적인 사랑을 의미한다.

가들은 곡선을 이용해 상징적인 의미가 가득한 이미지를 제작했다. 이러한 작품들은 상상력을 불러일으켰으며 현실 세계와는 동떨어져 있었다.

야수파

20세기 초반, 파리의 젊은 예술가들은 다양한 양식들을 선택 대상으로 가질 수 있었다. 이 자체만으로도 50년 전과 놀랄 만큼 다른 상황이었다. 앙리 마티스는 자신만의 양식을 개발하기 위해 인상주의와 세잔, 반 고흐, 쇠라, 고갱의 사상을 이용해 다양한 시도를 했다. 마티스와 앙드레 드랭은 남부 프랑스의 콜리우르라는 도시로 이주한 후(1905년), 인상주의자들의 풍경화와 정물화, 누드화와 가족 초상화, 친구들의 초상화를 연상시키는 주제로 수많은 캔버스화를 제작했다.

그러나 그들의 해석법은 인상주의자들과 완전히 달랐다. 그들의 새로운 양식은 지난 40년 동안 실현된 주요한 미술의 진보를 종합한 것이었다. 두 사람은 신인상주의자들의 색분해 개념과 세잔의 화면 구성, 고갱의 장식적인 색채 사용법, 그리고 주제에 대한 반 고흐의 표현적이고 본능적인 반응을 차용했다. 마티스와 드랭은 1905년의 살롱 도톤느(가을 살롱전)에서 모리스 드 블라맹크를 비롯한 다른 화가들과 함께 전통적인 아카데미 풍의 조각 작품이 전시되어 있는 방에 자신들의 작품을 전시하게 되었다.

한 비평가가 그 양식의 차이를 보고 '야수들(포브) 틈의 도나텔로'라 평했고, 그것으로 이 단체의 명칭이 결정되었다. 미술은 이제 더 이상 어떠한 인습이나 아카데미적인 전통에도 얽매이지 않고 자유롭게 새로운 방향으로 발전해나갔다.

30

30. 앙리 마티스, 콜리우르의 풍경
에르미타슈 미술관, 상트페테르부르크, 캔버스, 1906년.
야수파 경향을 대표하는 주요 인물, 마티스(1869~1954년)는 순수한 색채를 이용해 본질적으로 이차원적인 구조에서 격렬하고 일그러진 패턴을 창조해 내었다.

32

31

31. 앙드레 드랭, 오래된 워털루 다리
티센-보르네미차 미술관, 마드리드, 캔버스, 1906년.
신인상주의의 영향을 받은 마티스와 드랭(1880~1954년)은 색채를 이용해 사물을 묘사하기보다 색채를 병렬하여 최대한의 시각적 충격을 전달하려 했다.

32. 모리스 드 블라맹크, 센 강의 작은 돛배와 구조선
티센 컬렉션, 암스테르담, 캔버스, 1908~1909년.
최초의 야수파 중 한 사람인 블라맹크(1876~1958년)는 색면을 이용해 풍경화에 깊이감과 입체감을 더한 세잔의 영향을 많이 받았다.

산업 혁명은 서구 문명을 전면적으로 변화시킨 진정한 혁명이었다. 자본가들은 생산성의 향상을 요구했고 그 결과 동력으로 움직이는 더욱 효율적인 기계가 발명되었으며 집단의 세계관을 급격하게 변화시킨 엄청난 경제적 사회적 대변동이 일어났다.

생활필수품 제조업에서 정교한 새 기계와 작업 공정이 단순한 도구와 육체노동을 대신했다. 운송과 교통수단의 주요한 진보로 시간과 거리에 대한 인식이 극적으로 변화했고 이후 일상생활의 활동에 광범위한 영향을 미쳤다.

의학 발달은 사망률을 감소시켰고 폭발

새로운 재료, 새로운 과제

건축과 산업 혁명

적으로 늘어난 인구는 경제 팽창을 가속화했다. 산업이 농경을 대신해 경제적 번영의 기초가 되었고 점차 인구의 대다수가 도시 지역에 집중하게 되었다. 도시는 이 시기에 폭발적으로 팽창했다.

1801년과 1901년 사이에 런던의 인구는 1백 명에서 6백5십만 명으로 늘어났다. 뉴욕의 인구 증가는 더 엄청났다. 같은 기간 뉴욕의 거주민은 3만 3천 명에서 3백5십만 명으로 늘었다. 이러한 변화는 다양한 건축물의 형태에 반영되었다. 공장, 창고, 무역 사무실과 철도역이 근대 산업 시대를 나타내는 중요한 이미지이자 상징물이었다.

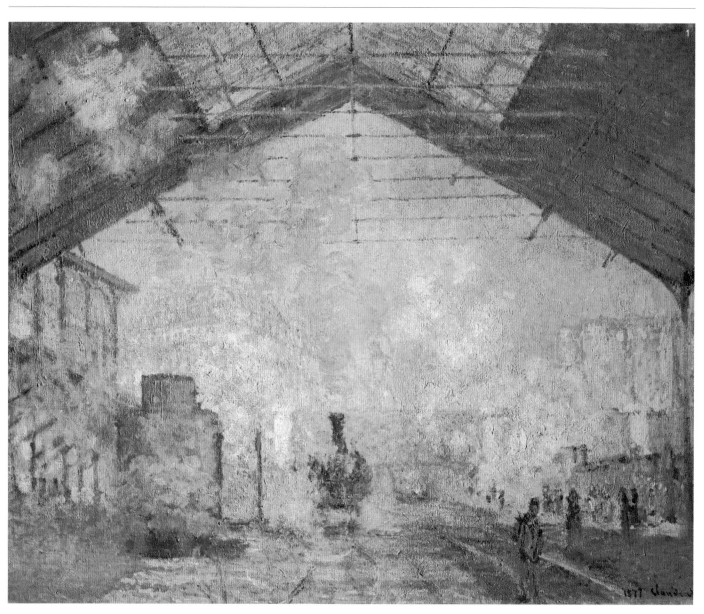

새로운 재료

철은 수세기 동안 석조 건축물을 보강하는 데 사용됐으나 1750년이 지나서야 생산법이 향상되어 충분한 인장(引張) 강도가 확보되었고 독자적인 건축 재료로 사용되었다.

1740년대 잉글랜드의 슈롭셔 주, 콜브룩데일에 있는 에이브러햄 더비의 주물 공장에서 숯 대신 코크스(해탄, 骸炭)를 사용해 광석을 녹이는 선구적인 작업이 이루어졌다. 최초의 철제 교각에 필요한 부품이 주조된 것도 바로 이곳에서였다.

이 교각은 그다지 길지 않았으나(32미터), 구조적인 혁명이라는 측면에서 대단히 중요한 의미가 있었다. 주철을 강철로 제련하는 더욱 값싸고 더 효율적인 방법이 개발되자 곧 길이가 훨씬 긴 교각이 건설되었다. 조셉 팩스턴은 1851년의 런던 세계 박람회를 위해 거대한 회관을 설계했다. 그는 쇠로 만든 틀에 끼우는 유리판의 잠재력을 이용하여 넓은 범위를 빠르고 값싸며 효율적으로 덮었다. 1889년 파리 박람회를 대비해 많은 건물이 건설었는데, 그중에는 지금까지 세워진 건축물 중 가장 넓고 높은 건물들이 있었다.

빅토르 콩타맹이 설계한 만국박람회 기계관의 아치는 112미터에 달했고 에펠탑의 높이는 300미터나 되었다. 그러나 파리의 예술계는 이러한 기술적인 업적을 막대한 돈을 들인 어처구니없는 행동이며 나쁜 취향의 승리라고 보았다. 철은 저렴하고 견고했으며 불에도 타지 않았다. 그러나 전통이 최고의 영향력을 행사하는 사회에서는 철이 너무나 현대적이어서 미적으로 받아들일 수 없었다. 따라서 철은 유명한 건축 계획 사업에 광범위하게 이용되었으나 항상 그 외관은 돌로 덮었다.

그러나 이러한 제한은 산업 건축물이나 상업 건물까지는 적용되지 않았다. 이러한 건물에서는 철의 실용적인 장점이 미적인 매력보다 훨씬 중요했다.

1. 클로드 모네, **생라자르 역**
오르세 미술관, 파리, 캔버스, 1877년.
철도역은 미술의 전통적인 가치에 의문을 제기했던 모네와 같은 화가들에게 새로운 주제가 되었다.

2. 구스타브-알렉상드르 에펠, **트뤼예르 강의 고가교**
가라비, 1884년.

3. 조셉 팩스턴, **수정궁**
런던, 1851년.
철과 유리를 결합한 구조물은 19세기 영국의 온실에서 발전하였다. 영국에서는 당시에 인기 있었던 이국적인 식물들을 수집해 온실에서 재배했다. 조셉 팩스턴(1803~1865년)은 1851년 세계박람회에 맞춰 이 저렴하고 효율적인 방법을 이용하여 불규칙하게 뻗은 수정궁을 건설했다.

2

3

4

4. **에펠탑**
파리, 1889년.
에펠탑은 뉴욕 시에 엠파이어스 테이트 건물이 건설(1930~1932년)될 때까지 당대에 가장 높은 건축물이었다.

철도역

아마 다른 어떤 형태의 건축물보다 철도역이 새로운 산업 시대가 시작되었음을 상징했다고 봐도 될 것이다. 철도는 원래 영국에서 석탄 운반을 위해 개발한 것이다. 그러나 곧 사람들은 승객은 물론이고 다른 상품이나 공업품을 운반할 수 있는 철도의 가능성을 알아보았다. 최초의 여객 열차(1825년)를 시작으로 철도망은 대규모로 확장되었다.

1848년까지 영국에서는 5,000마일(8,000킬로미터)이 넘는 철도가 건설되었다. 철도는 교량 건설과 터널을 만드는 기술의 진보를 촉진했을 뿐만 아니라 철도역의 건설도 급증시켰다. 런던 세인트 팬크라스 역은 당시의 문화적 관습을 고수하고 과거의 양식에서 파생된 형태와 세부 장식을 이용한, 견고한 벽돌과 석조 외관으로 체통을 유지하였다. 그러나 파사드의 뒤에 있는 차고(車庫)에는 새로운 재료의 실용적인 장점을 이용했다. 노출된 철제 대들보는 승강장을 지붕처럼 빠짐없이 뒤덮었다. 세인트 팬크라스 역의 파사드와 차고의 차이는 19세기의 공학과 건축의 문화적인 격차를 완벽하게 드러내고 있다. 중세의 성당보다 규모가 큰 철도역은 산업 혁명이 가져다준 극적인 변화를 나타내는 뚜렷한 상징물이었다.

미술공예운동

문화적 엘리트들은 기계가 만들어내는 디자인의 품질에 만족하지 못했다. 또한 그것이 일상생활의 질에 미치는 영향을 불안하게 생각하는 사람들도 있었다. 부유한 중류층 가문 출신의 사회주의 사상가, 윌리엄 모리스(1834~1896년)는 기계의 표준화와 비인간화에 영향을 받지 않았던 중세의 장인 체계를 부활시키려 했다. 모리스의 사상은 미술공예운동(1888년 공식적으로 미술과 공예 전시협회로 조직되었음)의 사상적인 기초가 되었고 장인의 기능을 장려하기 위한 미술과 디자인 협회들이 구성되도록 고무했다.

5. 조지 길버트 스콧, **세인트 팬크라스 역, 파사드**
런던, 1868~1874년.
조지 길버트 스콧(1811~1878년)이 설계한 미들랜드 그랜드 호텔은 런던 세인트 팬크라스 역의 파사드가 되었다.

6. 발로우와 오디쉬, **세인트 팬크라스 역, 차고**
런던, 1863~1865년.
위대한 미술 이론가 존 러스킨은 철도역을 쥐구멍이나 벌집과 같은 범주에 두었다. 새로운 재료와 산업 혁명의 건축물을 대하는 이러한 태도는 빅토리아 왕조 시기 영국의 문화적 엘리트들이 보인 전형적인 반응이었다.

7. 커리어 앤드 아이브스, **번개 급행**
뉴욕시 박물관, 뉴욕, 판화, 1875년.
오늘날 우리는 속도를 당연하게 생각한다. 그러나 철도 기관차가 처음 개발되었을 때는 그렇게 빠른 속도로 움직이는 것이 인간의 신진대사를 심각하게 손상시킨다고 믿는 사람들도 있었다.

6

8

8. 하울렛, **이삼바드 킹덤 브루넬**
빅토리아 & 앨버트 박물관, 런던, 사진, 1857년.
19세기에서 가장 위대한 기술자라고 할 수 있는 브루넬(1806~1859년)은 대서부 철도 회사(Great Eastern Railway)에 고용되어 런던에서 브리스톨로 가는 선로를 놓았을 뿐만 아니라 터널과 교량, 기차역도 건설했다. 이 사진에서 브루넬은 자신이 건조한 전례 없는 규모의 증기선, 그레이트 이스턴의 쇠사슬 앞에 서 있다.

5

7

모리스의 영리 회사인 모리스, 마샬, 포크너 상회는 독특하고 영향력 있는 장식 미술 양식을 확립했다. 모리스는 자신의 집을 설계하며 당시 유행하던 장려한 역사적인 취향을 거부하고 토속적인 영국 건축물의 전통적인 특징을 취했다. 리처드 노만 쇼우와 C.F.A. 보이지와 같은 건축가들도 영국 주택 부흥이라고 불리는 이러한 양식을 장려했다. 이들이 건축한 건물은 부유한 기업가들의 겉치장이 화려한 저택과 대조적이었다. 산업 사회에 인간성을 부여하고자 하는 욕구는 당시의 노동자 주택건설 계획에서도 보였다. 이 건축 계획의 배치도는 전형적인 영국의 마을을 상기시켰다.

버밍엄 인근, 번빌의 조지 캐드버리 같은 부유한 실업가들은 박애정신의 발로에서 이러한 건축 계획을 발주했다. 미술공예운동은 여러 가지 측면에서 시대를 역행한 듯이 보이나 19세기의 절충주의에서 탈피해 변화를 만들어냈다는 점에서 의의가 있다. 모리스의 사상은 20세기 초반의 독일 건축과 모더니즘의 발전에 중대한 영향을 미쳤다(제50장 참고).

아르누보

아르누보라는 명칭은 사무엘 빙이 파리에 문을 연 상점의 이름에서 유래하였다. 아르누보는 미술공예운동의 사회적인 이념은 받아들이지 않으면서 그 디자인의 장식적인 가능성을 발전시켜나갔다. 유럽과 미국 전역에서 크게 유행했던(1890~1910년) 아르누보 양식은 독일에서는 **유겐트슈틸**(Jugendstil), 이탈리아에서는 **스틸레 리베르티**(Stile Liberty), 그리고 오스트리아에서는 **체시온슈틸**(Sezessionstil, 1897년 빈의 미술가 연합에서 이탈한 **분리파** 그룹에서 유래한 이름)이라 불렀다. 아르누보의 특징인 꾸불꾸불하고 가냘프며 비대칭을 이루는 곡선은 전통적인 장식 형태를 거부한 결과물이다. 이 양식은 지역에 따라 뚜렷하게 변화했는데, 벨기에와 프랑스에서는 꽃과 같

9

10

11

9. 모리스, 마샬, 포크너 상회, 녹색 식당
빅토리아 & 앨버트 박물관, 런던,
1866~1868년.
윌리엄 모리스가 디자인한 벽지와 라파엘 전파 화가인 에드워드 번-존스가 디자인한 스테인드글라스 창문, 그리고 그 밖의 세부 요소가 돋보이는 이 건축물의 실내 장식은 라파엘 전파와 미술공예운동과의 밀접한 유대를 예증한다.

10. 필립 웹, 붉은 집
벡슬리히스, 1859년.
지역의 건축 자재와 전통적인 지방의 건축 형태는 윌리엄 모리스와 같은 중류층 박애주의 지식인들에게 어울리는 독특하고 겸손한 이미지를 만들어냈다. 모리스는 필립 웹(1831~1915년)에게 자신의 집을 설계를 맡겼다.

11. 빅토르 오르타, 타셀 하우스, 내부
브뤼셀, 1892년.
벨기에의 건축가 빅토르 오르타(1861~1947년)가 설계한 이 초기 아르누보 양식 건축물의 내부는 장식적인 재료로서 철이 가진 가능성을 보여준다. 이러한 측면에서 이 주택의 소유자가 공학자였다는 사실은 중요한 의의를 갖는다.

은 문양이 두드러졌고 오스트리아에서는 더 선적인 무늬가 발달했으며 스코틀랜드에서는 찰스 레니 매킨토시의 디자인이 돋보였다.

아르누보 양식은 건축과 장식 미술에 가장 많이 활용되었다. 벨기에의 건축가 빅토르 오르타는 브뤼셀, 타셀 하우스의 내부를 설계하며 철의 장식성을 이용해 부드러운 유기적 무늬를 만들어냈다. 그리고 이 무늬를 상감으로 꾸민 바닥과 채색한 벽에 반복적으로 사용했다. 이러한 시각적인 일관성은 아르누보 디자이너들의 특징이었다.

그들은 자신들이 개발한 새로운 무늬를 모든 실내 비품, 심지어 양식기 세트에도 적용했다. 오르타의 견해는 사무엘 빙의 화랑 인테리어를 담당한 벨기에 건축가, 헨리 반데 벨데에게 영향을 주었다. 프랑스에서는 엑토르 기마르가 아르누보를 대중화했다. 기마르가 디자인한 메트로 역 입구는 아르누보 디자이너들이 전통에서 얼마나 멀리까지 진화해 나갔는지를 보여주는 좋은 예이다. 유럽과 미국 전역에서 문을 연 거대한 백화점들은 곧 장식적이고 화려한 아르누보 양식을 차용하여 영리적인 성공에 어울리는 대단히 장식적인 이미지를 만들어냈다.

마천루의 발달

급속히 발전하는 미국의 상업 도시에서 사무 공간에 대한 수요가 커지고 토지를 얻으려는 경쟁이 치열해지자 건축가들과 공학자들은 수직적인 건물의 건축과 관련된 문제를 처리해야만 했다. 증기 동력 엘리베이터가 발명해 1857년에 뉴욕에 최초로 설치했으며 이후 1880년에는 전기 엘리베이터를 발명해 고층 건물의 진입과 관련된 실질적인 문제를 해결했다. 그러나 벽돌이나 석재에 기초한 전통적인 건축 기술이 높이를 제한했다. 시카고파의 건축가들은 공장 건설에 선도적으로 이용되었던 기술을 차용해 하중을 지지하는 벽을 강철 틀로 바꾸는 시도를 했다. 이 방법은 성공

12

12. 조반니 미켈라치, 빌리노 리베르티
피렌체, 1911년.
우아하고 현대적인 아르누보 양식은 주택과 실내 장식에 널리 사용되었다.

13. 르네 라리크, 혁대 버클
빅토리아 & 앨버트 박물관, 런던, 은과 금, 1897년경.
비대칭적이고 꾸불꾸불하며 꽃과 같은 문양이 새겨져 있는 이 장식적인 혁대 버클은 프랑스의 장신구 디자이너이자 유리제업가인 르네 라리크(1860~1945년)가 제작한 것으로 아르누보 양식을 대표하는 예이다.

13

했고 곧 다른 곳에서도 이러한 시도를 모방하게 되었다.

미국의 건축가들은 12세기 고딕 석수들처럼 창문의 크기를 늘리는 강철 뼈대 구조의 가능성을 인식했을 뿐만 아니라 건축물의 수직적인 높이를 최대한으로 활용하여 자신들의 업적을 강조했다. 사실 이 건축가들의 구조적인 혁신에도 불구하고 초기의 마천루는 층과 층 사이의 수평적인 구분 경계선을 강조하는 방법으로 전통적인 석조 건축 디자인을 따르고 있었다.

시카고의 건축가 루이스 헨리 설리번은 세인트루이스의 웨인라이트 빌딩을 설계하며 장식적인 가로 경계선을 단호하게 제거했다. 장식 없는 수직적인 벽기둥과 육중한 초석으로 내부의 실제 구조물을 가려 시각적인 안도감을 주었다. 아메리카 합중국은 수세기 동안의 전통에 구속받지 않고 앞장서서 산업 혁명이 요구하는 새로운 건축양식을 실현하는 데 필요한 해결책을 고안해냈다. 마천루는 곧 미국의 경제적인 부와 힘을 상징하는 가장 중요한 이미지가 되었다.

14

14. 커리어 앤드 아이브스, 뉴욕과 브루클린
뉴욕시 박물관, 뉴욕, 판화, 1875년.
아메리카 합중국의 상업과 산업의 성공을 기념하여 제작된 이 판화에는 새로운 브루클린 다리(1870년 착공)가 묘사되어 있다. 486미터에 달하는 이 교각의 길이는 중요한 기술적 업적이었다.

영향력 있는 시카고파의 창시자인 미국인 건축가 루이스 헨리 설리번(1856~1924년)은 「예술적인 측면을 고려한 사무실용 고층 건물」(1896년)이라는 평론에서 자신이 마천루를 설계하며 따른 공정에 대해 설명했다. 이 저작의 제목 자체도 새로웠다.

산업 혁명의 발생지, 영국에서 상업 건축물은 예술의 지위를 얻지 못했다. 설리번의 접근법에는 미국의 현대적인 분위기가 반영되어 있었다. 그의 도면에 따르면 사무실용 고층 건물은 기능으로 구분되는 기본적인 다섯 개 평면으로 구성된다고 했다. 지하에는 보일러와 기관실이 있었고 그곳에서 건물에 필요한 열과 빛을 공급했다. 지상에는 상점과 은행이 입점할 임대 공간이 있었는데, 이곳은 특히 출입이 용이해야 하며 충분한 빛이 필요했다.

지층의 위에 있는 다음 평면에는 넓은 공간들이 배치되었는데 이곳은 계단으로 쉽게 접근할 수 있었다. 설리번의 기초 계획에 따르면 네 번째 평면은 사무 공간으로 사용되는 여러 층으로 구성되어 있었다. 실제로, 설리번은 이 공간을 벌집에 비유하였다. 제일 꼭대기, 다섯 번째 평면은 지붕 아래에 있는 다락이었다. 그리고 설리번은 자신의 평론에서 이러한 구분이 건물 외관의 디자인에 어떤 영향을 미치며 어떻게 작용하는지를 논의하고 분석하였다.

설리번은 출입구는 즉각적으로 방문자의 주의를 끌어야 한다고 설명했고 사무실 층의 구획은 창문으로 구분하여 외부에서 보는 사람들이 내부 구성을 파악할 수 있게 해야 한다고 했다.

말년에 건축가로서의 명성과 중요성이 손상되기는 했으나, 기능적인 필요 요건에 기초하여 상업 건물의 설계에 수반되는 문제를 해결하는 설리번의 혁신적인 해법은 근대 건축양식을 발전시킨 후대 세대에게 막대한 영향을 미쳤다.

설리번과 마천루의 설계

15

16

15. 루이스 헨리 설리번, 개런티 빌딩
버펄로, 뉴욕, 1894~1895년.
토대석의 위에 놓이고 코니스를 위에 얹은 아치와 대주(臺柱)는 고전에서 영감을 받은 요소로 거대한 상업 건축물의 장식에 새로운 해결책이 되었다.

16. 설리번, 웨인라이트 빌딩
세인트루이스, 미주리, 1890~1891년.
수직적인 요소가 이 획기적인 건축물을 특징지었으며 높이감을 강화하였다.

17. 헨리 홉슨 리처드슨, 마셜 필드 상회
시카고, 일리노이, 1885~1887년.
헨리 홉슨 리처드슨(1836~1886년)은 파리의 에콜 데 보자르에서 건축학을 배운 후 뉴욕에서 상업 건축물을 건설하여 많은 돈을 벌어들였다.

17

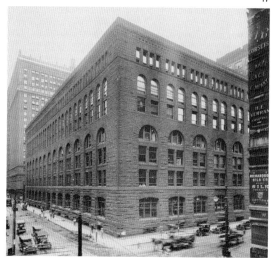

20세기

수많은 새로운 발견은 역사상 가장 급진적인 변화를 이끌어냈다. 이전의 비정통적인 회화에서 이루어졌던 실험의 결과에 따라, 그리고 엄청난 모험적인 시도에 힘입어 미술에서도 새로운 세기가 시작되었다. 새 시대의 화가들은 미와 색채, 모양과 공간에 대한 전통적인 가치 기준과 단절했다. 전 세계의 화가들이 몰려들었던 파리가 가장 중요한 기준이 되었다. 많은 비방을 받았던 피카소의 회화 작품은 최초의 입체파 실험작을 예고했는데, 과감하고 격렬한 색채의 〈아비뇽의 아가씨들〉이 바로 그것이다. 마티스와 드랭을 비롯한 일부 화가들은 의미심장하게도 '야수'라는 뜻의 '포브' 라고 불렸다.

원시 미술의 본질성과 이국적인 특성이 시선을 끌었고 피카소와 마티스, 모딜리아니와 다른 화가들을 매혹했다. 새로운 시대의 야심작은 건축에서도 나타났다. 지난 세기의 말에는 최초의 마천루가 등장했고 강철이나 유리, 그리고 그 다음에는 철근 콘크리트와 같은 산업 자재로 건설한 최초의 건축물이 탄생했다.

산업 시대는 기계와 장치, 속도의 신화를 만들어냈다. 전 세계를 휩쓴 혁명과 전쟁도 파격적이고 연속적인 예술적, 문화적 실험과 탐색을 중단시키지는 못했다. 그리고 마침내 제2차 세계 대전이 끝나자 미술은 여러 가지 측면에서 현대 문명의 결점과 모순을 반영하기 시작했다. 그러나 우리는 아직 우리의 시대가 시작되는 출발점에 서 있다. 그렇기에 지금은 어떤 편견 없는 판단을 내리기에는 너무 이르지 않은가 싶다.

	1880	1900	1905	1910	1915	1920	1925	1930	1935	1940	1945	1950	1955	1960	1965

유 럽

1884년경 | 가우디 : 사그라다 파밀리아(성가족 성당), 바르셀로나
1892 | **철근 콘크리트가 발명됨**
1896 | 칸딘스키 뮌헨 체류
1898 | **퀴리 부인이 라듐을 발견함**
1899 | 마르코니가 무선전신을 발명함
1900 | **프로이트 : 꿈의 해석**
1904년 | 브랑쿠시 파리 체류
드레스덴에서 '다리파(브뤼 | 1905
케)' 가 조직됨, 파리에서
'야수파' 전시회가 열림
(마티스, 블라맹크, 드랭)
1906 피카소 : 거트루드 스타인의 초상
1907 피카소 : 아비뇽의 아가씨들
1908 루스 : 장식과 죄악
1908~1914 피카소와 브라크가 함께 작업함
마리네티 : 미래주의 선언 | 1909
베렌스 : AEG 터빈 공장, 베를린
칸딘스키 : 예술에서의 정신적인 것에 | 1910
대하여, 모딜리아니 파리 체류,
칸딘스키, 최초의 추상 수채화
1911 '입체파(큐비즘)' 라는 용어가 만들어짐,
몬드리안 파리 체류
1911~1914 | 그로피우스와 마이어 : 파구스 공장,
알펠트-안-데어-라이네
피카소 : 등나무 의자 무늬가 있는 정물, | 1912
발라 : 발코니 위를 달리는 소녀(카라) : 1912년경 | 보치오니 : 마음의 상태
갤러리, 밀라노
1913 | 말레비치 : 흰 바탕에 검은 사각형,
레제 : 계단
제1차 세계 대전, 산텔리아 | 1914
미래주의 건축선언
말레비치 절대주의를 창시함, | 1915
그로피우스 바이마르의 미술
학교 교장으로 임명됨
1917 | **러시아 혁명**, 잡지 데 스틸, 피카소 :
디아길레프의 발레 뤼스를 위한
무대 장치
1919 | 모란디 : 형이상학적 정물

1920 | 에른스트의 전시회, 쾰른, 엘 리시츠키 : 레닌의 연단 디자인
1922 | **르 코르뷔지에 : 현대의 도시, 무솔리니가 정권을 장악함,**
데 키리코 : 불안한 뮤즈들, 마티스 : 오달리스크
1923 | 클레 : 주사위가 있는 정물
1924 | 브르통 : **초현실주의 선언**, 리트벨트 : 슈뢰더 하우스,
위트레흐트
1925 | **바우하우스 데사우로 옮겨감**
1926 | 칸딘스키 : 점과 선에서 면으로
1932년경 | 달리 : 액체 욕망의 탄생
1933 | **히틀러 바우하우스를 폐교함**
1934 | 피카소 : 오비디우스의 「변신 이야기」의
삽화를 판화로 제작함, 아르프 : 구현체,
샤갈 : 내 아내에게
1936 | **초현실주의 전시회**
1937 | 피카소 : 게르니카

1939~1945 | **제1차 세계 대전**
1945 | **프론테 누오보 페르 레 아르티 인 이탈리아**
(이탈리아의 신예술전선)
1947 | **마셜 플랜, 폴라 : 매혹적인 숲**
1948 | 르 코르뷔지에 : 개인 주택 단지
(위니테 다비타시온), 마르세유
1949 | 앙소르가 사망함
1949년경 | 무어 : 가족 군상(群像)

1952 | **냉전의 시작**
1955~1959 | 네르비와 폰티
: 피렐리 빌딩,
밀라노
1956 | 놀데가 사망함

미 국

1898~1976 | 칼더
1903 | **라이트 형제, 최초의 비행**
1905 | **아인슈타인 상대성 이론 발표함**
1906 | F.L. 라이트 : 기계의 예술과 공예
1909 | F.L. 라이트 : 로비 하우스, 시카고
1920 | **금주법이 통과됨**
1922 | 시카고 트리뷴 타워 설계 공모전
1926 | 브랑쿠시 미국 체류
1926~1930 | 반 알렌 : 크라이슬러 빌딩, 뉴욕
1932 | **제1회 뉴욕 국제 근대 건축전시회**

1935 | F. L. 라이트, 브로드에이커 시티 도시 계획안을 발표함
1938 | 미스 반 데어 로에 미국 체류
1948 | 국제연합 건물, 뉴욕
추상 회화와 조각전, | 1951
'액션 페인팅' 의 탄생

팝 아트 | 1960년경

존 F. 케네디가 암살됨 | 1963

산업혁명은 구질서를 근본적으로 변화시켰다. 새로운 세기가 시작되자 모든 분야의 사상과 활동에서 지금까지 진리라고 확신했던 것들에 대해 의문이 공공연하게 제기되었다. 러시아 혁명(1917년) 같은 사건에서 증명되었듯이 좌파 정당을 형성해낸 사회적, 정치적 개혁 요구는 이제 기존의 권력 구조를 직접적으로 위협했다. 과학의 영역에서는, 새로운 탐구 정신이 물질계에 대한 이해와 지배력을 극적으로 증가시켰다. 20세기가 시작되고 몇 년이 지나지 않아 마리 퀴리가 라듐을 발견하였고(1898년) 아인슈타인은 상대성 이론을 발표했으며(1905년) 프로이트는 『꿈의 해석』을

제50장

혁신과 추상미술

새로운 세기의 미술

발간했다(1900년). 그리고 아문센은 남극을 답파했다(1911년). 마르코니가 발명한 무선 전신(1895년)은 유럽과 미국 간의 직접 교신을 가능하게 만들었으며 라이트 형제가 발명한 최초의 동력 비행기(1903년)는 운송의 새로운 시대를 열었다. 미술계의 변화를 살펴보면, 19세기 아방가르드 운동도 역시 전통적으로 인정되었던 규칙과 기준에 이의를 제기한 바 있었으나 이제 20세기 화가들은 과거와의 유대는 모두 단절하고 급진적인 새로운 해결책을 찾아 근대사상을 시각적으로 나타내고자 하였다. 1905년부터 1914년까지의 9년 동안은 미술사적인 측면에서 볼 때 대단히 풍성

유럽인들이 아프리카와 오세아니아, 아메리카의 토속 문화(제12장과 35장 참고)를 발견하게 된 것은 주로 경제적, 종교적, 그리고 정치적 패권을 확장하고자 하는 욕구에서 유발된 결과였다.

포르투갈의 항해자들은 동방으로 가는 노선을 찾아 15세기에 아프리카의 서쪽 해안을 탐험하기 시작했으나 제임스 쿡이 남태평양으로 항해(1769 ~1779년)를 하고 나서야 유럽은 오세아니아 문명과 접촉했다. 서양의 무역상들이 새로 발견한

원시 부족 미술의 발견

문화권을 개발하자 원시 부족의 유물이 천천히 유럽에 유입되었다. 19세기의 만국박람회에서 전시되었던 원시 부족의 유물은 전통적인 서양 관념으로는 예술로 간주되지 않았으나 식민지의 권력을 나타내는 시각적인 도구로 취급되었다.

베를린(1856년), 드레스덴(1875년)과 파리(1878년)와 같은 도시의 민족 박물관의 경우도 마찬가지였다. 제사 의식용 유물들은 거의 장식적이지 않았다. 이러한 유물들의 기능은 모두 원주민 사회의 의식이나 종교와 관련된 것이었다.

이스터 섬의 거석상이나 북아메리카의 토템 기둥, 운반할 수 있는 아프리카 가면, 작은 조상에 이르기까지 원시 부족 미술의 범주는 방대했다. 그리고 그중 대다수는 공포심을 불러일으키려는 목적에서 제작된

것이었다.

원시 부족의 유물은 상아와 황동, 목재와 석재를 비롯한 다양한 재료로 만들어졌다. 유럽의 조각 전통에서는 흔히 사용되지 않는 재료, 못이나 섬유, 깃털을 사용한 경우도 있었다.

유럽 전역의 미술관에 유입된 것도 바로 이렇게 다양한 문화에서 만든 작은 규모의 유물들이었고, 이러한 유물들은 현대 미술의 발전에 결정적인 영향을 미쳤다.

1. 파블로 피카소, **아비뇽의 처녀들(세부)**
현대미술관, 뉴욕, 캔버스, 1907년.
매음굴을 묘사한, 화면이 격렬하게 분해된 이 작품은 미술사의 흐름을 철저하게 바꿔놓은 최초의 입체주의 회화로 간주된다.

2. 에밀 놀데, **황금 송아지를 돌며 추는 춤**
노이에 피나코테크, 뮌헨, 캔버스, 1910년.
독일의 표현주의 화가 에밀 놀데(1867~1956년)는 격렬한 색채로 종교적인 열정을 전달하고자 의도했다.

3. 에른스트 루트비히 키르히너, **조각된 의자에 앉은 프란치**
티센-보르네미차 미술관, 마드리드, 캔버스, 1910년.
에른스트 루트비히 키르히너(1880~1938년)가 제작한 이 초상의 얼굴 생김새는 그가 연구한 아프리카 가면에서 직접적으로 영향을 받은 것이었다.

한 시기였다. 이 시기에 출현했던 엄청나게 다양한 사상과 양식들은 어떠한 범주로 분류할 수가 없다. 새로운 세기가 시작되었음을 인지했던 당시의 화가들은 현대적이고 독창적인 작품을 만들고자 노력했다. 변화 자체가 동기가 되었다. 혁신이 가장 중요한 목표였다. 더욱 독창적인 작품으로 보이게 하려고 더 이전에 제작된 것처럼 작품의 제작 연대를 날조하는 작가들까지 있었다. 20세기 화가들은 19세기의 선구자들에게 힘입은 바가 크다는 사실을 충분히 인식하며 전통적인 미의 개념과 공간과 형태의 표현법, 색채의 사용 방법과 주제 선택을 단호하게 거부하고 감정과 지성, 그리고 추상 개념의 영역을 그 어느 때보다 깊이 파고들었다.

원시 부족 미술의 자극

1900년대 초반의 혁신적인 화가들에게 영향을 준 요소 중 하나는 아프리카의 미술(제12장 참고)과 오세아니아의 미술, 그리고 그 밖의 소위 '원시' 문명이었다. 그들은 원시 유물들을 형식에 치우친 규칙이나 제약에 구속되지 않은 직감적인 창작물로 인식했다. 이 유물들에는 서양 문화에서 '문명'이라고 부르는 풍모가 결여되어 있었다. 아프리카의 가면은 고대 그리스의 정밀하고 마무리가 잘 된 조각 작품과는 거리가 멀었고 당시 서양의 기준으로는 '아름답다'고 볼 수 없는 것이었다. 그러나 아프리카의 가면은 의도적으로 전통적인 미의 기준을 버리려는 과정을 밟고 있던 반항적인 아방가르드 작가들을 사로잡는 확실한 매력이 있었다. 원시 부족 미술은 독일의 표현주의 화가들에게도 큰 영향을 미쳤다. 예를 들어, 에밀 놀데는 부족 미술의 표현적인 형태를 이용하여 자신이 제작한 종교화의 감정적인 힘을 강화했다. 원시 조각 작품의 활기와 강렬함은 다리파(브뤼케)의 구성원들에게도 영감을 주었다. 다리파는 에른스트 키르히너, 에리히 헤켈, 칼 슈미트-로틀루프

5

6

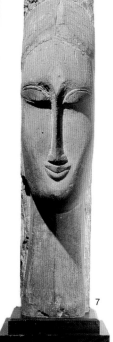

7

6. 앙리 마티스, **붉은 방**
에르미타슈 미술관, 상트페테르부르크, 캔버스, 1908~1909년.
본인도 인정했듯이, 마티스(1869~1954년)는 동양의 미술, 특히 페르시아의 세밀화에서 많은 영감을 받았다. 마티스의 서정적인 양식의 특징은 평면적인 색면과 구불구불한 외곽선, 그리고 단순화된 형태이다.

7. 아마데오 모딜리아니, **여인 두상**
현대미술관, 파리, 돌, 1910년.
아마데오 모딜리아니(1884~1920년)는 아프리카의 부족 미술에서 영향을 받아 회화와 조각 두 분야 모두에서 단순화된 형태의 윤곽선을 발전시켰다.

4. 제임스 앙소르, **가면들**
왕립 순수미술박물관, 브뤼셀, 캔버스, 1892년.
표현주의 운동의 선구자인 벨기에 화가 제임스 앙소르(1860~1949년)는 불안한 인상을 주는 전통적인 서양의 가면을 그림에 이용했다.

5. 앙리 루소, **뱀을 부리는 여인**
오르세 미술관, 파리, 캔버스, 1907년.
생의 대부분을 세관 검열관으로 지냈던 루소(1844~1910년)는 프랑스에서 발달한 미술의 주류에서 벗어나 자신만의 원시적이고 이국적인 양식을 개발했다. 피카소와 같은 동시대 화가들은 그를 동경하였다. 피카소는 루소의 작품을 몇 점 소유하기도 했다.

와 프리츠 블라일이 드레스덴에서 조직(1905년)한 독일 표현주의 화가들의 단체이다. 이 단체는 전통적인 가치에 대한 근본적인 반대와 동시대 사회에 대한 내면의 감정과 공포심을 표현하려는 욕구를 담은 선언서를 발표했다. 다리파의 거칠고 공격적인 그림과 판화 작품은 이 단체의 목표를 확실히 드러냈다.

파리는 새로운 사상과 독창력의 도가니였다. 앙리 마티스와 앙드레 드랭, 모리스 블라멩크의 작품이 출품된 1905년의 전시회를 공식적으로 비난한 비평문에서 야수파(포브)라는 명칭이 생겨났다. 이 화가들의 공통적인 특징인 공격적인 색채 사용법을 질색하는 이

들도 있었으나 즉각적으로 모방하는 화가들도 있었다(제48장 참고). 조직화된 단체가 아니었던 야수파는 곧 해체되었고 이후 작가들은 개인적인 관심사를 추구했다. 마티스는 후기의 작품에서 자신이 애호하던 색채와 무늬가 있는 평면을 전통적인 개념의 공간보다 더 중시하였다. 19세기의 주요한 두 선구자인 폴 고갱(1906년)과 폴 세잔(1907년)의 사후에 열린 작품 전시회는 당시의 화가들에게 더 큰 자극제가 되었다. 그리고 무엇보다도 반체제적인 새로운 풍조, 즉 부족 미술의 유행이 마티스와 파블로 피카소와 같은 화가들에게 영감을 주었다. 이들은 파리의 박물관에 있는

민족학적인 소장품을 연구했으며 스스로도 가면과 그 밖의 유물들을 수집했다.

가솔린을 물고 불을 내뿜다

피카소는 바로 이렇게 활기차고 창조적인 분위기 속에서 최초의 입체주의 회화 작품이라 할 수 있는 〈아비뇽의 처녀들〉(1907년)을 제작했다. 조르주 브라크는 이 작품이 전통에서 철저히 이탈하였다는 점을 강조하며 피카소가 '가솔린을 물고 불을 내뿜은' 것 같다고 말한 바 있다. 피카소는 다섯 명의 여성 형상을 기본적인 기하학적 형태로 변형했으며 이베리아의 조각과 아프리카 가면의 형태에서

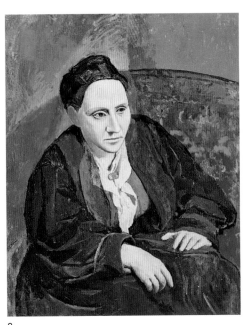

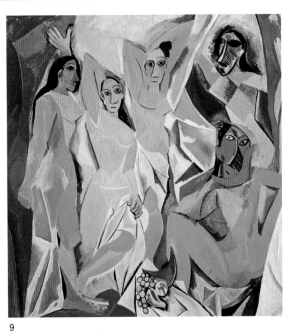

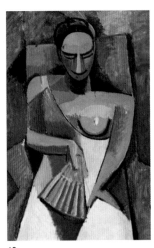

8

9

10

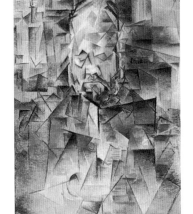

11

8. 피카소, 거트루드 스타인
메트로폴리탄 미술관, 뉴욕, 캔버스, 1906년.
미국인 작가인 거트루드 스타인은 20세기 초, 파리에서 일어났던 문화적인 아방가르드 운동을 주도했던 인물들 중 하나였다. 피카소(1881~1973년)는 스페인을 떠나 파리에 도착한 후(1904년) 아방가르드 운동에 동참하였다.

9. 피카소, 아비뇽의 처녀들
현대미술관, 뉴욕, 캔버스, 1907년.

10. 피카소, 부채를 든 여인
에르미타슈 미술관, 상트페테르부르크, 캔버스, 1908년.
피카소는 선명한 기하학적 형태를 이용하여 작품을 제작했으며, 전통적인 개념의 아름다움을 표현하려는 시도는 전혀 하지 않았다.

11. 피카소, 앙브로와즈 볼라르
푸슈킨 미술관, 모스크바, 캔버스, 1910년.
피카소와 브라크는 모난 면과 억제된 색채를 이용하여 삼차원적인 사물과 평면적인 캔버스에 묘사된 그림의 새로운 관계를 만들어내었다.

직접적인 영감을 받아 얼굴을 묘사했다. 피카소는 완전히 새로운 회화적 표현법을 반영하여 캔버스의 전면에 인간의 기본적인 신체적 특징들을 거칠고 공격적인 방식으로 분포하였다. 1908년부터 1914년까지, 피카소와 브라크는 긴밀하게 협조하며 함께 작업을 했고 정물화와 초상화를 제작하며 독특한 입체주의 양식의 본질적인 요소들을 발전시켰다. 입체주의 미술은 삼차원적인 세계와 캔버스에 표현된 그 세계와의 전통적인 관계를 극적으로 변화시켰으며 회화적인 이미지의 필수적인 요소였던 공간의 환영을 단호하게 거부했다. 그러나 피카소도 브라크도 20세기의 가장

급진적이며 큰 영향력을 미쳤던 예술 경향이라고 할 수 있는 자신들의 창작물에 대해 설명할 준비가 되어 있지 않았다. 고도로 개념적인 이 회화 양식은 본질적으로 엘리트주의적이고 반동적이었으며 창시자들만이 이해할 수 있도록 의도된 것이었다.

입체주의

삼차원적인 형태를 평면적인 화면에 재현하려는 피카소와 브라크의 노력에 영향을 미친 주요한 요소 중 하나는 의심할 바 없이 세잔의 표현법이었다. 세잔은 자연적인 형태를 색채를 이어붙인 조각보처럼 단순화시켰고, 그

속에서 공간은 견고해졌다. 피카소와 브라크는 야수파와 대조적으로 색채의 강렬한 대조를 거부하고 더욱 단조로운 색채를 선호했다. 1910년경이 되자 그들의 이미지는 삼차원적인 대상과의 관계가 완전히 소실된, 산산이 부수어진 작은 면들로 해체되었고 이제 화면과 대상은 구별할 수 없게 되었다. 스페인 출신의 입체주의 화가인 후안 그리는 이러한 단계를 분석적 입체주의라 정의 내렸다. 이미지는 더 이상 사물의 재현이나 표현이 아니었고 정물이나 초상을 나타내는 상징도 아니었다. 이미지는 이제 독자적인 객체였다. 그러나 피카소와 브라크는 추상의 수준에 도달한 바로

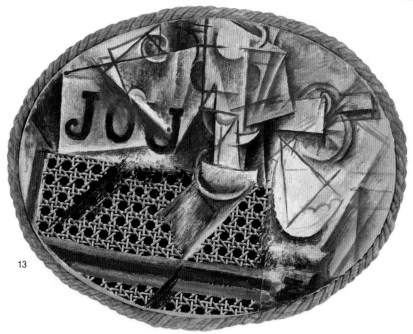

13

12. 조르주 브라크, **플루트를 위한 이중주**
개인 소장품, 밀라노, 캔버스, 1911년.
브라크와 피카소는 완전한 추상에 접근하기는 했으나 두 사람 중 누구도 이미지를 현실 세계와 완벽하게 분리하지는 못했다.

13. 피카소, **등나무 의자 무늬가 있는 정물**
피카소 미술관, 파리, 캔버스, 1912년.
밧줄로 된 틀로 둘러싸고 날염한 유포 조각을 붙인 이 정물화는 전통적인 회화의 내용에 이의를 제시하였다.

12

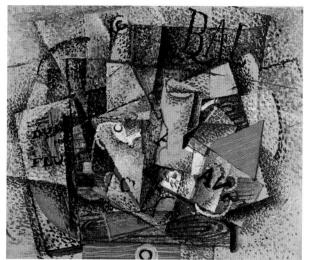

14

14. 피카소, **기타**
개인 소장품, 파리, 금속, 1914년.
피카소는 캔버스에 단단한 물질을 붙여 사용하는 것을 시도하며 조각과 회화의 전통적인 차이를 좁혔다.

그 시점에서 한걸음 후퇴하여 등사된 글자들을 그림에 섞어 넣거나 이후에는 신문이나 악보, 심지어는 비스킷 같은 물건까지 이용하는 방식으로 이미지와 실제 세계 간의 관계를 강화하였다. 피카소는 최초의 콜라주 작품, 〈등나무 의자 무늬가 있는 정물〉(1912년)에서 등나무 무늬가 날염된 유포(油布) 조각을 이용했다. 이런 종류의 작품들은 '그림'이 아니라 **타블로 오브제(오브제 미술)**라 불리게 되었다.

피카소의 입체주의 조각 작품들도 역시 전통적인 주제 접근법이나 재료, 제작 방식에 대변혁을 일으켰다. 피카소는 아프리카 미술에서 사용되었던 혼합된 재료에서 영향을 받아 줄과 오래된 나무 조각, 금속판으로 작품을 제작했다. 사실, 창의적인 충동을 자극했던 주변의 물건이라면 무엇이든 사용했다. 그러나 새로운 조각 양식을 가장 확실히 나타내었던 것은 창작 과정 자체의 철저한 변화였다. 피카소는 전통적인 방식대로 본을 뜨거나 조각을 하는 대신 대장장이와 금속 세공업자의 도구를 이용해 재료를 두드리고 구멍을 뚫어 작업했다. 그런 까닭에 이제 작품의 개념적이고 지적인 내용이 장인의 수공보다 우월해졌다. '입체파'는 원래 1911년 파리에서 전시를 했던 화가들의 작품을 지칭하는 용어였다. 그들은 모두 피카소와 브라크의 급진적인 개념에서 영감을 받았다. 그러나 이 두 명의 창시자들은 그 경향에서 떨어져 나와 거리를 유지했고 이 전시회나 유럽과 러시아 미국 전역에 입체파 양식을 보급시킨 이후의 전시회를 비롯해 어떠한 입체파 전시회에도 참가하지 않았다. 로베르 들로네, 페르낭 레제와 마르셀 뒤샹과 같은 다른 화가들은 색채의 효과를 이용해 중요한 실험을 하였고 자신들의 작품에서 시인이자 작가이며 평론가인 기욤 아폴리네르가 지칭한 '순수한 미학적인 즐거움'을 환기시키고자 하였다. 아폴리네르는 이들의 양식을 정의하기 위해 '오르피즘'이라는 용어를 만들어냈다.

15

16

17

15. 후안 그리, 투렌 사람
현대미술관, 뉴욕, 캔버스, 1918년.
스페인 화가인 후안 그리(1887~1927년)는 분석적 입체파 작품을 제작하며 곡선의 효과를 이용했다.

16. 페르낭 레제, 계단
쿤스트하우스, 취리히, 캔버스, 1913년.
마티스와 같은 야수파 화가들에게서 영감을 받은 페르낭 레제(1881~1955년)는 색채의 감정적인 효과를 이용하였다. 그의 오르피즘 입체주의 회화는 거의 완전한 추상에 가까워졌다.

17. 로베르 들로네, 샹 드 마르스, 붉은 탑
아트 인스티튜트, 시카고, 캔버스, 1911년.
들로네(1885~1941년)는 피카소와 브라크의 입체주의 개념을 자신이 고안한 색채 이용법과 결합시켰다.

건축의 혁신

건축가들도 역시 새로운 시대의 도전에 응했다. 권력 기구가 발주한 건축물은 여전히 역사적인 양식이나 전통적인 재료로 건설되는 등 완고하게 보수적인 성향을 유지했으나 새로운 세대의 건축가들은 현대적이고 혁신적인 해법을 개발하였다. 이러한 해법은 다양한 형태로 나타났다. 바르셀로나에서 안토니 가우디는 아르누보의 꾸불꾸불한 형태를 스페인의 중세 건축물, 그리고 아라비아풍 건축물의 특징과 결합시켰고 거기에 자신의 풍부한 상상력을 가미했다. 가우디는 곡선의 구조적 특징과 장식적인 가능성을 이용해 독특하고 독창적인 건축물을 세웠다. 그의 설계는 비대칭적이고 무정형이다. 다른 곳에서도 새로운 산업의 시대를 나타내는 양식을 개발하려는 욕구가 점차 커졌다. 미국의 건축가 프랭크 로이드 라이트는 『기계의 예술과 공예』(1901년)에서 철도 기관차와 증기선이 미술의 자리를 대신하게 될 것이라 예언하였다. 이와 병행해 라이트는 주거용 건축물을 설계하며 기존의 주택 건축 방식을 거부했다. 그가 설계한 로비 하우스(시카고, 1909년)의 오픈 플랜(칸막이를 최소한으로 줄인 건축 평면)은 관습보다는 기능적인 필요에 근거했다. 과거의 전통에 구속되지 않는 새로운 산업 민주 사회에 대한 희망을 담아 건물의 필수적인 특징을 단순화하고 불필요한 장식을 배제한 라이트의 설계는 명백히 근대적이었다. 라이트는 다른 건축가들에게 자신을 본받고 철과 콘크리트 같은 새로운 산업 자재의 유용성을 이용하라고 권고했다. 콘크리트는 로마의 기념물 건축에 사용되어 인상적인 결과물을 만들어냈으나 제조 기술 자체가 중세 기간 동안 소실되고 말았다. 그러나 이후 18세기에 재발견되어 곧 철망으로(1861년), 이후에는 강철로 강화(1892년)되었다. 콘크리트는 저렴하고 불연성이며 물이 스며들지 않는다는 장점이 있었으나 철과 마찬가지로 권력 기구가 발주하는

19

18

18. 안토니 가우디, 라 사그라다 파밀리아(성가족 성당)
바르셀로나, 1884년 착공.
20세기 초반의 가장 혁신적인 건축가라 할 수 있는 안토니 가우디(1852~1928년)는 고향인 바르셀로나에 철저하게 근대적인 건축물을 잇달아 설계하였다.

19. 가우디, 구엘 공원
바르셀로나, 1900~1914년.
가우디는 다른 아르누보 건축가들이 상상했던 것 이상으로 곡선의 장식적이고 구조적인 가능성을 마음껏 활용하여 유기적이고 무정형적이며 환상적인 형태의 건축물을 만들어냈다.

권위 있는 건축 계획에는 어울리지 않는 재료로 간주되었다. 그러나 점점 기계를 예찬하는 분위기가 형성되자 이 새로운 재료의 지위는 급격하게 변화했다.

기계 예찬

프랭크 로이드 라이트가 미국에 세운 건축물에서 중요한 요소였던 기계 찬미는 유럽에서도 반향을 얻었다. 아르누보의 유행이 사그라지기 시작하자 아르누보의 곡선적인 형태와 장식에 반발한 새로운 경향이 발달했다. 빈의 건축가들이 앞장서 선을 강조하는 양식을 개발하였다. 아돌프 루스는 『장식과 죄악』(1908년)이라는 평론에서 자신이 불필요한 세부 장식이라고 간주한 요소들을 배제할 필요가 있다고 강조했다. 라이트와 마찬가지로, 루스는 시카고에서 루이스 설리반과 함께 일했다. 루스는 미국에서의 경험으로 아름다움이 기능성과 관련되어 있다는 확신을 갖게 되었다. 그는 새로운 산업 시대의 기계를 최대한 능률적으로 작동시키는 데 장식이나 미학적인 부분이 필요하지 않다면 건축도 마찬가지라고 생각했다. 이러한 급진적인 주장은 독일과 그 당시 즈음에 조직된 독일공작연맹(1907년)에서 많은 동조를 얻었다. 독일공작연맹은 사회주의 정치가인 프리드리히 나우만과 새로운 기계 미학의 가치에서 큰 영향을 받은 건축가, 헤르만 무테지우스가 산업 디자인의 품질을 증진시키자는 의도에서 협력하여 조직한 단체이다. 무테지우스는 같은 의견을 가진 건축가들을 독일의 미술과 공예학교들의 교장으로 임명했다. 그리고 그의 계획은 새로운 산업가 후원자들의 원조를 받았다. 후배들 중 페터 베렌스는 건축가이자 예술 고문으로 'AEG(알게마이네 전기회사)'에서 공장에서 전기 장비와 선전 자료를 소개하는 전시 판매장까지, 모든 것을 설계했다. 전전(戰前)의 디자인계에서 가장 중요한 인물의 한 사람이었던 베렌스는 베를린에 있는 스튜디오에 후일 20

20. 프랭크 로이드 라이트, 로비 하우스
시카고, 일리노이, 1909년.
미국인 건축가 프랭크 로이드 라이트(1869~1959년)는 자기가 설계한 건축물의 복잡한 공간 구조가 프뢰벨의 빌딩 블록 시스템에서 영향을 받은 것이라고 시인하였다.

21. 발터 그로피우스와 아돌프 메이어, 파구스 공장
알펠트-안-데어-라이네, 1911~1914년.
발터 그로피우스(1883~1969년)와 아돌프 메이어(1881~1929년)는 기둥이 안쪽으로 물러나 있는 철골 구조물을 이용해 건물의 모서리를 유리로만 된 외벽으로 감쌀 수 있었다.

22. 페터 베렌스, AEG 터빈 공장
베를린, 1909년.
페터 베렌스(1868~1940년)가 설계한 AEG 터빈 공장은 박공벽에 새긴 회사의 로고와 강철 기둥 때문에 '현대의 파르테논 신전'이라고도 불린다.

23. 안토니오 산텔리아, 공항 설계 계획
시립박물관, 코모, 1914년.
미래주의 건축가 안토니오 산텔리아(1888~1916년)는 새로운 시대에 중요한 건축물은 호텔과 철도역, 그리고 과거의 대성당을 대신하게 될 공항이라고 주장하였다.

20

23

21

22

세기의 가장 위대한 3인의 건축가가 된 발터 그로피우스와 루트비히 미스 반 데어 로에, 르 코르뷔지에를 고용했다. 그로피우스는 기계의 미학과 표준화, 기능주의에 대한 신념, 사회주의 이념에 대한 믿음을 가지고 노동자들의 주택 단지에 관한 소논문을 저술하였으며, 이 논문에서 비용이 적게 들면서 디자인의 질이 우수한 건축물을 만들어낼 수 있는 해법을 제안했다. 이 방침에서 탄생한 것이 파구스 공장의 혁신적인 설계였다. 그로피우스는 아돌프 메이어와 협력하여 기능 본위로, 최소한으로 축소된 강철과 유리, 벽돌 구조물을 만들어내었다. 이러한 개념들은 전쟁이 끝난 이후 더욱 완벽하게 탐구되었고 근대 건축의 기초가 되었다.

미래주의

기계를 숭배하는 풍조는 미래주의의 기치 아래 한데 모인 이탈리아 예술가 단체 구성원들의 작품에서 가장 뚜렷하게 나타났다. 단체의 명칭이 시사하듯, 이들은 과거의 규범과 이념에 반대했다. 필리포 토마소 마리네티는 첫 번째 『미래주의 선언』(1909년)에서 새로운 산업 시대와 속도의 아름다움, 위험에 대한 사랑, 그리고 공장과 조선소, 기관차와 비행기의 억제되지 않은 힘을 찬양했다. 그는 〈사모트라케의 날개 달린 승리의 여신상〉 같은 고대 그리스조각보다 경주용 자동차가 자신을 더 흥분시킨다고 공언하였다. 움베르토 보치오니, 카를로 카라, 루이지 루솔로, 지노 세베리니, 자코모 발라와 같은 화가들로 구성되어 있던 이 단체에 이후 건축가인 안토니오 산텔리아가 합류했다. 산텔리아는 『미래주의 건축 선언』(1914년)에서 사무실과 아파트 건축물, 공장과 비행기 격납고 설계에 대해 이야기했다. 산텔리아는 이제 엘리베이터가 계단을 대신하므로 계단은 쓸모없어졌다고 확신했다. 미래주의자들은 자신들의 회화 작품과 조각에 입체파의 수법을 차용하여 현대 도시 생활

24

26

24. 자코모 발라, 발코니 위를 달리는 소녀
현대미술관, 밀라노, 캔버스, 1912년. 자코모 발라(1871~1958년)는 신인상주의자들의 색분해 이론에서 영향을 받았다. 발라는 신인상주의적인 수법과 활동사진의 기법을 이용하여 움직임을 담은, 이 미래주의 회화 이미지를 만들어내었다.

25. 움베르토 보치오니, 마음의 상태 I : 작별
개인 소장품, 뉴욕, 캔버스, 1911년. 움베르토 보치오니(1882~1916년)는 도시적인 이미지와 혼란스러운 이미지를 결합시키는 방법으로 변화에 대한 미래주의자들의 신념을 나타냈다.

25

26. 카를로 카라, 라 갤러리아, 밀라노
마티올리 컬렉션, 밀라노, 캔버스, 1912년. 피카소와 브라크의 혁신적인 입체주의 양식에서 영향을 받은 카를로 카라(1881~1966년)는 현대의 도시 생활을 찬양하는 미래주의 작품들을 제작하는 데 입체주의의 기법을 이용하였다.

의 역동성과 굉음을 표현했다. 마리네티는 훌륭한 홍보 담당자였다. 본질적으로 애국적인 이 이탈리아의 미술 운동, 미래주의는 레제와 들로네, 레이몽 뒤샹-비용과 같은 파리의 화가들에게 상당한 영향을 미쳤다. 다다(제51장 참고)의 탄생에 직접적인 공헌을 했던 미래주의의 무정부주의 이념은 러시아의 아방가르드 화가들의 시도와도 확실히 유사한 점이 있었다.

추상 미술

피카소와 브라크는 입체주의의 이론을 발전시키며 완전한 추상을 피하려 주의를 기울였고 미약하기는 했지만 외부 세계의 사물과의 유대를 의식적으로 유지하려 하였다. 그러나 다른 화가들은 피카소와 브라크가 이루어낸 혁신을 극단적인 상태까지 전개했다. 레제와 들로네의 작품이 추상에 가깝다고 한다면, 바실리 칸딘스키와 카지미르 말레비치, 그리고 피트 몬드리안은 진정으로 비묘사적이고 비사실적이며 비구상적인 양식을 실현했다고 할 수 있다.

칸딘스키는 러시아의 대학교수였으나 그림 공부를 위해 대학에서의 직위를 버리고 뮌헨으로 이주했다(1896년). 칸딘스키는 작품 초기에 야수파의 색채 사용법을 시도했다. 그

러던 어느 날 옆으로 뉘어져 있는 이 작품들 중 하나를 보고 그 아름다움에 놀라 꼼짝도 하지 못했다고 한다. 그는 이 경험으로 외부 세계의 사물을 묘사하는 것이 무의미하다고 생각하게 되었다. 칸딘스키는 「예술에서의 정신적인 것에 대하여」라는 제목의 논문에서 자신이 생각해낸 개념의 이론적인 체계를 분명히 밝혔다. 또한 미술의 근본적인 목적은 예술가의 내면을 표현하는 것이라고 단언했다.

이러한 신념은 세 명의 다른 표현주의 화가들, 프란츠 마르크, 아우구스크 마케와 파울 클레의 공감을 얻었고, 칸딘스키는 이들과 함께 뮌헨에서 데어 블라우에 라이터(청기사)

28

28. 피트 몬드리안, **회색 나무**
헤멘테 미술관, 헤이그, 캔버스, 1914년.
제1차 세계대전이 발발하기 몇 해 전, 피트 몬드리안(1872~1944년)의 회화 양식은 나무와 그 밖의 사물을 그린 습작을 통해 점점 더 추상적인 방향으로 발전해나갔고 이러한 사물의 윤곽선은 결국 순수하게 기하학적인 패턴으로 전개되었다. 몬드리안은 네덜란드 데 스틸 그룹의 창립 멤버 중 한 사람이었다. 데 스틸 운동의 이념은 전쟁 후 미술계에 엄청난 영향력을 미쳤다.

29. 피트 몬드리안, **구성 No. 6**
헤멘테 미술관, 헤이크, 캔버스, 1914년.

29

27

27. 레이몽 뒤샹-비용, **거대한 말**
아트 인스티튜드, 시카고, 청동, 1914년.
조각가인 레이몽 뒤샹-비용(1876~1918년)의 말 연작은 입체주의와 미래주의의 사상 두 가지 모두에서 영향을 받아 제작된 것이다.

파를 조직했다(1911년). 이들은 사회가 점점 탐욕스러워지고 물질주의적으로 변해가고 있으며 부패하고 있다고 확신하고 순수한 상상의 세계로 탈출하였다. 칸딘스키는 역시 뮌헨에 거주하던 철학가, 루돌프 슈타이너의 이론에서 많은 영향을 받아 색채와 형태, 그리고 선이 감각을 자극하는 데 사용될 수 있다고 믿었다. 칸딘스키는 색채를 소리에 비유하여 자신의 두 연작에 〈구성과 즉흥〉이라는, 음악과 관련된 제목을 붙였다. 이러한 제목은 작품의 비구상적인 내용을 한층 강화하였다.

러시아의 말레비치와 다른 작가들의 작품에서는 구상적인 세계를 벗어나 추상의 세계로 달아나려는 욕구가 명백하게 드러났다. 파리 아방가르드 작가들의 혁신적인 작품이 러시아에서 전시되었고 열성적인 후원자들은 피카소와 마티스를 비롯한 화가들의 작품을 수집하기 시작했다. 러시아의 화가들도 이 작품들에서 자극을 받아 추상 미술을 시도했다.

칸딘스키와 마찬가지로 말레비치도 구상적인 세계를 거부했으며 순수한 기하학적 도형을 이용해 자연보다 인간의 지성이 우월하다는 신념을 주장하였다. 그의 첫 번째 절대주의 작품, 〈흰색 위의 검은색〉(1913년)은 흰 바탕 위에 검은 사각형을 그린 단순한 그림이었다. 이후에 제작된 〈흰색 위의 흰색〉(1918년경)은 순수한 추상을 추구한 말레비치의 긴 여정을 종결짓는 도착점이 되었다.

제1차 세계대전(1914년)의 발발은 한 시대가 끝이 났음을 알리는 신호였다. 파리와 베를린, 그리고 뮌헨의 화가들과 대중들이 전쟁의 포화 속으로 휩쓸려 들어가자 전전(戰前) 시기의 열정적이고 창조적인 분위기는 빠르게 사라졌다. 예술계의 중심은 서유럽의 중립 국가들로 옮겨갔다. 네덜란드의 데 스틸과 스위스 다다이즘의 발전과 더불어 새로운 표현 수단을 찾으려는 노력이 계속되었다. 그리고 그 결과물은 이후 전후 시대의 문화적인 경관 속에서 새로운 미술 개념의 기초를 형성했다.

30

31

30. 바실리 칸딘스키, 구성
푸슈킨 미술관, 모스크바, 종이에 수채 물감과 잉크, 1915년.
청기사파를 이끌던 인물, 바실리 칸딘스키(1866~1944년)는 진정으로 비구상적인 추상 양식을 개발하였다. 예쁘거나 장식적인 모양으로 의도되지 않은 칸딘스키의 회화 작품들은 그의 정신적이고 지적인 관념을 나타냈다.

31. 아우구스트 마케, 긴 의자에 누워 있는 여인
티센-보르네미차 미술관, 마드리드, 수채화, 1914년.
청기사파의 일원이었던 아우구스트 마케(1887~1914년)는 색채의 표현성을 이용해 구상적인 작품을 제작했다.

파울 클레

파울 클레(1879~1940년)는 스위스에서 태어나 미술을 공부하기 위해 1898년에 뮌헨으로 건너갔다. 중요한 문화적 중심지였던 뮌헨은 진보적이고 전위적인 사상의 진원지였다. 그리고 클레는 바로 이곳에서 칸딘스키, 마르크, 마케와 만나게 되었다.

클레는 이들과 함께 1911년부터 1912년까지 청기사파 전시회를 개최하였고 추상 미술에 대한 다양한 실험을 했다. 클레는 프랑스에서 세잔과 후기 인상주의자들, 그리고 야수파의 흥미로운 새 작품들을 접했다. 이탈리아 여행 중에 작성한 일기와 편지글에 의하면 클레는 그곳에서 경험한 빛과 색채의 효과에 경탄했다고 한다. 그러나 클레의 작품에 가장 큰 영향을 미친 것은 마케와 함께한 북아프리카 여행이었다.

클레는 튀니지의 눈부신 분위기를 재현하는 과제에 매혹되어 수채화 물감을 이용해 추상화에 가까운 패턴에 색채의 감정적인 느낌을 불어넣으려 시도했다. 클레는 잠재의식이 색채와 선, 그리고 창작 행위를 통해 자연스럽게 나타난다고 생각했다. 그는 자동기술적(自動記述的)인 회화법을 시도했고 자신의 작품을 '선을 산책시키기'라고 표현했다.

클레의 작품은 복잡하게 사용된 엷은 색채와 주의 깊게 계획된 천진난만한 이미지가 특징이다. 클레는 제1차 세계 대전 시기에 독일 군대에서 복무한 이후 바우하우스의 교사가 되었다. 그의 가르침은 바우하우스 양식의 발달에 근본적인 영향을 미쳤다(제51장 참고)

32

33

32. 파울 클레, **저녁의 이별**
클레 재단, 베른, 종이에 수채화 물감, 1922년.

33. 클레, **중앙의 녹색 종탑**
클레 재단, 베른, 석고 바탕에 수채화 물감, 1917년.

34. 클레, **작은 소나무 그림**
미술관, 바젤, 캔버스에 유화 물감, 1922년.

34

제1차 세계대전은 유럽 국가들에 심각한 경제적, 정치적, 사회적 충격을 안겨 주었다. 징벌적인 의도에서 체결된 베르사유 조약은 독일에 지불할 수 없을 정도로 막대한 배상금을 요구했다. 이후 유럽의 물가는 엄청나게 상승했고 이것은 다음 세계대전을 일으키는 요인 중 하나가 되었다. 힘의 균형은 경제적, 정신적으로 황폐해진 유럽에서 미국으로 이동했다. 당시 전후의 경기 호황으로 미국 국민들은 유례없는 번영을 누리고 있었다. 러시아 혁명(1917년)과 러시아 황제인 니콜라스 2세의 처형을 목격한 서양의 지배 계층은 조직화된 대중의 저항에 직면하면 권력에 대한 자신들의 권리

제51장

제1차 세계대전의 여파

제1차 세계대전 이후, 제2차 세계대전 이전의 미술

가 얼마나 허무하게 소실될 것인지 현실을 직시하게 되었다. 사회주의 운동은 강제적으로 억압되었고 점점 더 큰 소리를 내게 된 우익 민족주의 단체와 맞서야만 했다.

권력 기구가 가장 중요하게 생각했던 사안이 전통을 유지하는 것이라면 좌파 세력에게는 그들을 공격하는 일이 제일 중요했다. 미국이 금주법을 시행한 사건(1920년)과 영국이 D.H. 로렌스의 『채털리 부인의 사랑』 전문 출판을 금지(1928년)한 이면에는 좌파 이데올로기, 윤리적 방종 및 혁명의 위협 등을 두려워하는 인식이 감추어져 있었다. 전쟁 전에 미술과 건축의 전통에 도전했던 급진적인 사상은

이제 정치적인 이의와 동일한 것으로 간주되었다.

구성주의

러시아 혁명의 결과, 서양의 부르주아와 자본주의적인 가치에 맹렬하게 반대하는 새로운 정권이 수립되었다. 국가는 현대 미술을 공공적으로 후원하여 정치 이데올로기를 시각적으로 강화했다. 추상미술의 발전(제50장 참고)을 선도한 두 인물, 바실리 칸딘스키와 카지미르 말레비치는 새로운 미술 학교에서 중요한 직책을 맡았다. 두 사람 모두 추상 미술에 대한 실험을 계속했다. 말레비치는 색채와 삼차원

의 기하학 도형을 이용해 새로운 가능성을 탐구했고 그의 이론은 엘 리시츠키에게 큰 영향을 미쳤다. 엘 리시츠키의 역동적인 〈프라운〉(Proun, 1919년부터 그리기 시작한 기하학적 추상화 연작(連作)으로 구성주의 운동에 크게 기여한 작품이다 - 옮긴이) 연작은 대각선 주변에 평면과 여러 개의 덩어리를 비대칭적으로 배치한 작품이다. 구성주의의 창시자 블라디미르 타틀린은 제3의 인터내셔널 기념탑 설계에 대각선의 동적인 효과를 이용했다. 정육면체와 피라미드, 원통형의 세 회의실을 한데 뒤얽힌 강철 소용돌이 모양으로 둘러싸는 디자인이었다. 전통을 전혀 참고하지 않았으며

기술적으로 향상된 재료를 사용한 추상적인 설계는 혁명의 정신을 구현했다. 타틀린은 사회주의 국가에 고용된 화가로서 의복 제작에 필요한 종이 견본과 효율적인 난로도 디자인했다. 구성주의의 근저는 바로 추상 미술의 실용적이고 공리적인 응용이었다.

혁명의 이상주의적인 열정이 희미해지고 무미건조한 산업화와 경제적인 개혁의 필요성이 대두하자 현대적인 추상 미술은 거부되고 효과적이고 알기 쉬운 국가의 선전 도구로 더욱 사실적인 양식을 선호하게 되었다. 칸딘스키와 엘 리시츠키는 러시아를 떠나 독일로 이주했고 그곳에서 그들의 사상은 흥미롭고 새

3. 게오르게 그로스, 황혼
티센-보르네미차 미술관, 루가노, 수채화, 1922년.
게오르게 그로스(1893~1959년)와 같은 신즉물주의(新卽物主義) 화가들은 독일 표현주의 회화의 전통을 이용하여 동시대 독일 사회에 대한 혐오감을 드러내는 이미지를 창조했다.

4. 아이작 브로드스키, 공장 근로자들의 회합에서 연설을 하는 레닌
러시아 국립 박물관, 모스크바, 캔버스, 1929년.
구성주의에 구현된 지적인 관념은 쉽게 인식할 수 없는 것이었다. 그래서 소련 정부는 화가들에게 국가의 선전 도구로 적합한, 더욱 사실주의적인 양식을 발달시키도록 강요했다.

1. 파블로 피카소, 경주
개인 소장품, 캔버스, 1922년.

2. 엘 리시츠키, 레닌의 연단을 위한 설계
국립 트레차코프 미술관, 모스크바, 종이, 1920년.
엘 리시츠키(1890~1941년)의 이 구성주의 설계 계획에 사용된 추상적인 디자인과 산업 재료에서 러시아의 급진적인 새 정권의 성격을 짐작해볼 수 있다.

로운 발전을 이끌어 냈다.

데 스틸

프랑스와 독일에서 맹렬한 전쟁이 오래 지속되자 미술적인 혁신의 중심지는 중립 국가로 옮겨갔다. 네덜란드에서는 테오 반 되스버그, 피트 몬드리안, 게리트 리트벨트, 피테르 오우트 코넬리우스 반 이스테른, 바트 반 데어 렉크와 게오르게 반통겔루가 『데 스틸』(스타일, 1917년)이라는 잡지를 창간했다. 이 화가와 조각가, 건축가와 그래픽 디자이너들은 검은색, 흰색, 삼원색, 그리고 수평과 수직선의 순수한 형태미에 기초한 새로운 양식의 추상 미술을 만들어냈다. 몬드리안은 전쟁 전 파리에서 입체주의의 논리적 결말이라고 주장했던 양식에서 자신만의 개념을 전개시켰다. 데 스틸 건축가들은 이러한 개념을 삼차원으로 옮기며 프랭크 로이드 라이트가 시도한 비정형적인 설계 방법을 이용했고 나아가 내부 공간과 외부 공간 간의 전통적인 경계를 허물었다. 예를 들어, 리트벨트는 위트레흐트에 슈뢰더 하우스를 건설(1924년)하며 벽으로 울타리를 만든다는 생각을 버리고 여러 개의 평면을 교차시켜 벽을 대신했다. 그리고 데 스틸의 삼원색, 빨강, 노랑, 파랑으로 색칠한 금속으로 이 평면들을 지탱했다. 데 스틸의 조화와 균형, 형식에는 혼란스러운 세상에 질서를 세우고자 하는 욕구가 반영되어 있었다. 그러나 데 스틸 운동은 결국 그 엄격한 규칙 때문에 종지부를 찍게 되었다. 1924년 엘 리시츠키에게서 영향을 받은 반 되스버그가 디자인에 대각선을 도입하자는 주장을 펼치자 몬드리안은 이에 반대하여 데 스틸을 탈퇴했다.

다다이즘

데 스틸 미술가들이 엄격한 규칙의 세계로 탈출했다면, 당시의 다른 중요한 예술 경향, 다다이즘은 정반대 방향에서 도피처를 찾았다. 다다이즘은 전쟁 기간 동안 레닌 같은 정치적

7. 게리트 리트벨트, 슈뢰더 하우스
위트레흐트, 1924년.
게리트 리트벨트(1888~1964년)를 비롯한 데 스틸 건축가들은 몬드리안의 회화 작품을 삼차원으로 옮겨놓은 듯한 건축물을 설계하였다.

7

5

6

5. 피트 몬드리안, 구성
베오그라드 국립 박물관, 캔버스, 1929년.
데 스틸의 순수성은 직선과 삼원색으로 구성된 피트 몬드리안(1827~1944년)의 추상 작품에 구현되었다.

6. 마르셀 뒤샹, 샘
슈바르츠 미술관, 밀라노, 분실된 원본(1917년)을 참고하여 만들어진 레플리카(1964년).
다다이즘은 다다이즘 자체를 포함한 모든 것을 부정했다. 마르셀 뒤샹(1887~1968년)은 모든 사물, 심지어 소변기에까지 미술적인 가치를 부여하였다.

인 망명자들뿐만 아니라 미술가들과 시인들의 피난처이기도 했던 스위스에서 탄생했다. 취리히의 예술가들은 카바레 볼테르에서 열렸던 문학의 밤 행사에 모여들었다(1916년). 반전주의, 반국가주의, 반전통주의, 다다는 다다이즘 자체를 포함한 모든 것에 반대했다. 다다라는 명칭조차 아무런 의미가 없었다. 루마니아 작가 트리스탄 차라는 비명과 흐느낌으로 구두점을 찍은, 이해하기 어려운 시를 발표했다. 마르셀 뒤샹은 일상생활의 오브제를 조각의 지위로 끌어올리고 '레디 메이드' 라 명명함으로써 예술 자체의 의미를 문제시했다. 뒤샹이 제작한 레디 메이드 중 하나는 '부러진 팔에

앞서' 라고 적힌 눈삽이었다. 다다이즘 시인들은 신문에서 단어를 잘라내고 그 조각들을 뒤섞은 다음 하나씩 제거하는 방식으로 만들어낸, 아무런 의미도 닿지 않는 시를 발표했다. 한스 아르프의 도려낸 듯이 보이는 조각 작품들도 유사한 방식으로 우연에 맡긴 채, 아무렇게나 배치한 것이었다. 다다이즘 운동은 무질서하고 충동적이었으나 전쟁의 무익함에 대해서만큼은 뚜렷하게 언급했다.

전쟁의 여파
평화가 선언되자 다다 작가들은 취리히를 떠나 프랑스와 독일로 갔고 그곳에서 반체제 저

항을 계속했다. 독일인 화가 막스 에른스트가 쾰른에서 개최한 전시회(1920년)는 관람자들이 공공화장실을 거쳐 전시회장으로 들어가는 구조로 되어 있었다. 베를린의 다다 작가들은 풍자적인 재능을 발휘해 전후 독일의 혼란 상태에 더욱 직접적으로 반응했다. 그들은 노골적으로 사회주의적인 작품을 제작했다. 참호에서 겪었던 경험에서 큰 영향을 받은 게오르게 그로스는 독일 사회의 부르주아적 가치와 부패, 그리고 전쟁을 지시한 자들의 무능력함을 맹렬히 공격했다. 그로스는 노이에 자흐리히카이트(신즉물주의)라는 독일의 좌파 미술 경향을 이끌었다. 그로스의 객관적이고 풍자

8. 한스 아르프, 구현체
현대미술관, 파리, 대리석, 1934년.
자연계의 형태에서 영감을 받은 한스 아르프(1887~1966년)는 사실과 상상을 융합하여 더 높은, 초현실적 차원을 만들어냈다.

9. 살바도르 달리, 액체 욕망의 탄생
구겐하임 미술관, 베네치아, 캔버스, 1931~1932년.
살바도르 달리(1904~1989년)는 성적이고 종교적인 이미지를 이용해 부르주아 계급의 자기만족에 충격을 주었다. 그는 초현실주의를 주도한 인물이었다.

10. 이브 탕기, 상자에 들어 있는 태양
구겐하임 미술관, 베네치아, 캔버스, 1937년.
이브 탕기(1900~1955년)가 제작한 이 불온하고 납득하기 어려운 이미지는 사람을 안절부절못하게 만드는 무한대 개념의 효과를 이용한 것이다.

11. 폴 델보, 여명
구겐하임 미술관, 베네치아, 캔버스, 1937년.
환상적이고 부자연스러운 식물로 변해가는 이 여성들의 이미지는 사람들을 불안하게 만들고자 의도되었다.

9

10

적인 일상생활의 이미지는 통화 팽창과 불황을 겪는 전후 독일의 현실을 강조했으며 지성주의적인 추상 미술과는 확연히 달랐다.

초현실주의

파리의 다다이즘 단체는 앙드레 브르통의 영향을 받아 더욱 이론적이고 좌파적인 경향, 즉 초현실주의로 발전했다. 다다보다 훨씬 질서가 있었던 초현실주의 작가들은 부르주아 사회의 가치에 대해 체계적인 공격을 가했다. 브르통은 〈초현실주의 선언〉(1924년)에서 잠재의식의 중요성을 강조했다. 브르통은 이 저작과 다른 작품들에서 프로이트의 꿈 연구와 19세기의 시인 로트레아몽 백작의 시에서 영향을 받았다고 고백했다. 로트레아몽 백작은 "해부대 위에서 재봉틀과 우산이 우연히 만났을 때만큼 아름답다."라고 했다. 이 구절은 초현실주의자들의 좌우명이 되었다. 초현실주의는 중세의 지옥 그림부터 이탈리아의 화가 조르조 데 키리코의 형이상학적인 작품까지, 오래된 환상 미술의 전통을 계승했다. 그들의 목표는 꿈과 현실을 뒤섞어 더 높은, '초현실적인' 차원을 만들어내는 것이었다. 초현실주의 작품은 사람들을 교란시키고 당황하게 만들며 깜짝 놀라게 하려는 의도로 제작되었다. 1938년의 초현실주의 전시회는 정신 병원에서 녹음된 히스테릭한 웃음소리로 관람자들을 맞이했다. 가장 유명하고 가장 큰 영향력을 가지고 있었던 초현실주의 화가, 살바도르 달리는 성적인 이미지와 왜곡된 종교적 주제, 그리고 꿈의 풍경을 그린 그림이 주는 충격적인 효과를 이용했다. 추상주의에 비판적이었던 다른 작가들은 잠재의식에서 영감을 얻은 관계에 기준하여 외관상 아무 관계가 없는, 그러나 알아볼 수 있는 사물들을 나란히 배치하는 방식으로 로트레아몽의 시를 모방하였다. 정밀히 묘사된 사실적인 세부는 초현실 세계의 사실성을 강화했다. 르네 마그리트 같은 경우에는 비례를 왜곡하거나 조화가 되지 않는 물건들을

11

12. 조르조 데 키리코, 불안한 뮤즈들
개인 소장품, 밀라노, 캔버스, 1922년.
이탈리아의 형이상학학파 화가 조르조 데 키리코(1888~1978년)는 사람과 건축물을 소재로 불길한 느낌을 주는, 꿈같은 이미지를 만들어냈다. 그의 작품들은 초현실주의의 발달에 큰 영향을 미쳤다.

13. 호안 미로, 네덜란드의 실내
현대미술관, 뉴욕, 캔버스, 1928년.
호안 미로(1893~1983년)와 같은 작가들은 종이 위에 잠재의식을 표현하는 수단으로 자동기술적인 회화법을 선택하였고 이를 이용해 기묘한 생물 형태적인 형태를 만들어내었다.

14. 막스 에른스트, 신부의 의상
구겐하임 미술관, 베네치아, 캔버스, 1940년.
막스 에른스트(1891~1976년)는 세부 묘사에 면밀한 주의를 기울여 작품에 내재되어 있는 야릇함과 에로티시즘, 그리고 왜곡된 느낌을 한층 강화하였다.

12

13

14

결합시키거나, 혹은 상체가 물고기이고 하체에 인간의 다리가 붙은 언어를 만들어내는 식으로 이미지를 뒤바꿔 사람들을 불안하게 만들었다. 사람들을 가장 당혹하게 만든 초현실주의 작품 중 하나는 메레 오펜하임의 〈모피로 된 오찬〉(1936년)이었다. 이 작품은 모피가 씌워진 컵과 받침 접시, 그리고 숟가락으로 구성되어 있다. 후안 미로와 이브 탕기는 종이 위에 잠재의식을 표현하는 수단으로 자동기술적(自動記述的)인 회화법을 시도하여 환상적이고, 때로는 사람을 불안하게 만드는 생물 형태적인 형상을 그렸다. 초현실주의는 파리와 뉴욕, 그리고 다른 곳에서 열린 전시회를 통해

대중과 추종자들에게 영감을 주기도 하고, 즐겁게 하기도 하며, 혐오감을 주기도 하는 새로운 미술 표현 언어를 제공함으로써 엄청난 영향력을 가지게 되었다.

다른 경향들

초현실주의는 대단히 중요했지만 1차 대전 이후 유일한 미술 양식은 아니었다. 당시에는 정치적, 사회적 문제에 대한 여러 가지 반응을 반영한 다양한 미술 양식이 존재했다. 많은 추상 화가들이 사회주의적인 분위기의 바우하우스에서 일자리를 얻거나 더 개인적인 행로를 걸었다. 전전의 가장 중요한 두 화가, 마티스

와 브라크는 좌파 정치와 관련을 맺지 않았다. 마티스가 묘사한 실내 풍경은 부르주아 계층의 편안함을 강조했고 미술 작품은 침울한 주제를 다루지 말아야 한다는 신념을 반영했다. 이탈리아의 조르조 모란디는 엷은 색조의 단순한 정물화를 제작했다. 그는 추상적인 공간과 고물상에서 발견한 병 같은 실재하는 사물을 결합했다. 루마니아 출신 조각가 콘스탄틴 브랑쿠시는 비서구적인 전통에서 영감을 얻어 세심하게 마무리한 청동과 목조 조각, 대리석 조각 작품의 단순한 형태를 강조했다. 꾸밈없고, 순수하며 추상적인 브랑쿠시의 조각은 미술이란 수수께끼처럼 불가해하거나 사람을 불

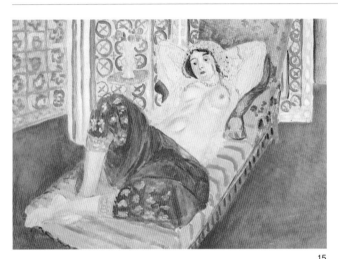

15

17

15. 앙리 마티스, **붉은 바지를 입은 오달리스크**
현대미술관, 파리, 캔버스, 1922년.
앙리 마티스(1869~1954)는 전후 세계의 혼란스러운 분위기에 영향을 받지 않은 것처럼 보인다. 그는 계속해서 유쾌하고 즐거운 주제를 탐구했다.

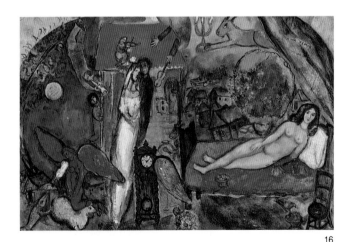

16

18

16. 마르크 샤갈, **내 아내에게**
현대미술관, 파리, 캔버스, 1933~1934년.
러시아 출신의 화가 마르크 샤갈(1887~1985)은 아내에게 바친 이 작품에서 자신이 좋아하는 다양한 이미지들을 묘사했다. 그리고 이 작품에는 유대의 전통적인 요소가 가득하다.

17. 조르조 모란디, **형이상학적 정물**
개인 소장품, 밀라노, 캔버스, 1919년.
조르조 모란디(1890~1964)가 제작한 형이상학적 정물의 토대가 되는 것은 단순하고 알아볼 수 있는 물체였다. 모란디는 엷은 색조를 이용하여 작품의 유사-추상적인 특성을 강화했다.

18. 콘스탄틴 브랑쿠시, **마이아스트라**
구겐하임 미술관, 베네치아, 청동, 1912년.
콘스탄틴 브랑쿠시(1876~1957)는 추상적인 조각 형태에 내면의 감정을 표현하는 재능을 계발하기 이전에 로댕과 함께 미술을 공부하기도 했다.

안하게 만들어서는 안 되고 즐거워야 한다는 그의 철학이 투영된 결과물이었다.

피카소

피카소는 1914년 이후 입체주의의 기술만을 탐구하는 데 전념하지 않았다. 그는 주요한 전후 미술 경향들의 외곽에 머무르며 여러 가지 양식들을 시도했고 놀랄 만큼 상이하고 다양한 작품들을 제작했다. 특히, 인물이라는 주제로 돌아갔다. 피카소는 세르게이 디아길레프의 〈러시안 발레〉(1917년) 무대 배경을 제작한 후 일련의 사실적인 초상화 작품을 그렸다. 그는 고전적인 고대 유물에 새롭게 관심을 갖고

신고전주의 화가들, 특히 푸생과 엥그르의 인물 유형을 연구했고 오비디우스 『변신 이야기』의 삽화로 실릴 에칭 판화 작품을 여러 점 제작했다(1934년).

피카소는 입체주의에 대한 실험도 계속했으며 곡선을 이용하는 데 관심을 가지고 이를 발전시켜 나갔다. 또, 잠시 초현실주의자들의 영향을 받아 초현실주의 전시회에 작품을 출품하기도 했다. 피카소는 1914년 이후 조각 작업을 하지 않다가 1928년에 재개했다. 피카소는 강철을 용접해 상상력을 자극하는 형태들을 만들었는데, 이러한 방식은 다른 작가들에게 지대한 영향을 미쳤다.

바우하우스

미술 교육을 개혁하고 엘리트주의적인 아카데미 출신 미술가들의 협조를 얻어 산업계에 공헌하려는 바람은 전전의 독일공작연맹에 그 뿌리를 두고 있었다. 이 단체는 이전에는 산업 디자인의 품질을 향상시키는 것을 표방했으나 이제 노골적으로 사회주의적인 운동에 전념했다. 1915년에 바이마르 미술학교의 교장으로 임명되었던 발터 그로피우스는 전후에 다시 학교를 개교하고 바우하우스라고 개명했다. 그로피우스는 바우하우스 선언에서 산업이 지배할 사회주의 미래의 건축물을 건설하고, 장식하며, 설비할 수 있는 새로운 세대의 미술

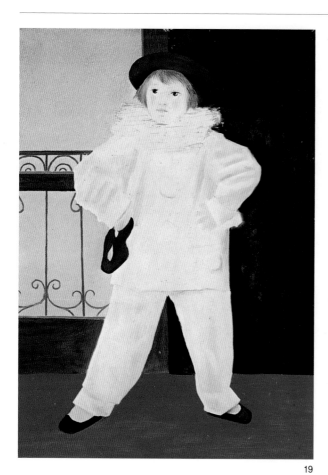

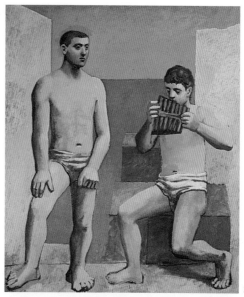

20. 피카소, 목신(牧神)의 피리
피카소 미술관, 파리, 캔버스, 1923년.
견고한 인체와 고전적인 주제에 대한 탐구는 피카소의 전후 작품에서 중요한 역할을 했다.

21. 피카소, 모자 제조업자의 작업실
피카소 미술관, 파리, 캔버스, 1926년.
피카소는 후기 입체주의 작품에서도 삼차원적인 형태를 평면적인 캔버스에 표현하는 전전의 실험을 계속했다.

19. 피카소, 어릿광대로 분장한 파울로
피카소 미술관, 파리, 캔버스, 1924년.
파블로 피카소(1881~1973년)는 전후에 새로운 양식을 탐구하며 다양한 양식들을 시도하였다. 사실적인 형태와 편평한 색면이 결합되어 있는 이 작품은 그중 한 가지 경향을 대표하는 예이다.

가-장인들을 교육하고자 하는 의지를 공표했다. 바우하우스는 의도적으로 현대의 추상주의 개념에 찬동했고, 주요한 미술 경향의 인재들을 끌어들여 직원으로 채용했다. 엘 리시츠키의 구성주의는 라즐로 모홀리나기와 데 스틸의 이론가 테오 반 되스버그에게 큰 영향을 미쳤다. 칸딘스키는 러시아를 떠난 후 파울 클레, 라이오넬 파이닝거, 한네스 마이어와 함께 바우하우스에서 교사로 일했다. 건축과의 학장이었고 나중에는 그로피우스의 후임자가 되었던 마이어의 영향 아래 바우하우스는 독일 공작연맹의 **사회주의적인** 목적에 점점 더 열성적으로 찬동하게 되었다. 바우하우스는

1925년에 바이마르에서 데사우로 옮겨갔고 그로피우스는 학교의 이념을 표현한 새로운 교사를 설계했다. 장식성이 배제된 콘크리트, 유리와 강철 건축물은 산업 시대의 기계 미학을 장려했고 과거와의 모든 연계를 거부했다. 바우하우스의 디자인은 경제성과 효율성, 고품질을 강조했고 이러한 기준은 가구 디자인과 실내 장식, 그리고 무엇보다도 비용이 적게 드는 주택 건설에도 적용되었다. 발터 그로피우스의 소논문 「어떻게 보다 저렴하고, 보다 쾌적하며, 보다 아름다운 주택을 건설할 수 있나」에서 이러한 이념이 제시되었고, 그 결과 그로피우스는 데사우와 베를린의 주택 단지

설계를 의뢰받았다. 그의 원칙에 따라 이 건축물들의 아름다움은 기능성으로 구체화되었다. 그로피우스는 표준화, 사전 제작, 현대적인 재료 사용과 역사적인 장식품의 엄격한 배제라는 산업 디자인의 논리적이고 비인격적인 기준을 인간의 거주 환경에 적용했다.

르 코르뷔지에

프랑스에서는 르 코르뷔지에가 비슷한 노선을 걸었다. 르 코르뷔지에는 건축과 도시 계획에 대한 논문에서 새로운 기계 시대의 도시 계획이 가진 문제점을 해결할 급진적인 답안을 제시했다. 그는 『현대의 도시』(1922년)라는 저서

22

23

22. 파울 클레, 주사위가 있는 정물
티센-보르네미차 미술관, 마드리드, 종이, 1923년.
파울 클레(1879~1940년)는 전전 뮌헨에서 칸딘스키와 청기사파 표현주의자 화가들과 교제했다. 나중에는 바우하우스에서 미술과 직조를 가르치며(1921~1930년), 선과 색채를 이용해 다양한 실험을 했다.

23. 라즐로 모홀리나기, 노랑 십자가
현대미술관, 로마, 종이, 1922년.
헝가리 출신 화가, 라즐로 모홀리나기(1895~1946년)는 바우하우스의 교수진을 이끈 주요한 추상화가들 중 한 사람이었다. 히틀러가 바우하우스를 폐교한 후, 모홀리나기는 시카고에서 새로운 바우하우스를 개교했다(1937년).

24

24. 바실리 칸딘스키, 위쪽으로
구겐하임 미술관, 베네치아, 캔버스, 1929년.
추상미술의 표현적인 가능성을 이용했던 바실리 칸딘스키(1866~1944년)는 전후에 더욱 엄격하고 질서 정연한 양식을 개발했다.

에서 교통 정체의 문제를 도로와 차량 유형이 미치는 영향을 고려해 이론적으로 설명하려 시도했다. 또한 도시의 중심지에 높은 건축물을 지어 주거지의 밀도를 높이며 녹지대를 교외로 밀어낼 필요가 있다는 사실을 깨달았다. 르 코르뷔지에의 개념은 제2차 세계대전으로 황폐해진 유럽을 재건하는 계획에 엄청난 영향을 미쳤다(제52장 참고). 르 코르뷔지에는 표준화라는 가치를 실천하는 데 깊이 헌신했고 그러한 노력은 『건축을 향하여』(1923년)라는 저서에 잘 나타나 있다. 그는 이 저작에서 파르테논 신전과 신전의 길게 늘어선 기둥들을 공장이나 자동차, 비행기와 같은, 현대의

발터 그로피우스는 1차 대전이 끝난 후 다시 학교 문을 열고 바우하우스라 개명했다(1919년). 중세 시대에 대성당을 건설할 때 석수들이 머물렀던 숙소, 바우휘테에서 유래한 이름이다. 그로피우스와 동료들은 새로운 산업 시대의 대성당을 창조해낼 장인들을 훈련하려는 목적에서 혁신적인 3단계 미술교육법을 만들었다. 먼저, 학생들은 전통적인 편견을 없애는 예비 교육 과정을 들어야 했다. 교수진은

미술 교육과 바우하우스

추상 개념과 바우하우스의 사회주의적 신조를 소개한 후, 다양한 디자인 개념을 시도해 보도록 권장하며 학생들의 잠재력을 평가했다. 시험에 합격하면 두 번째 단계로 넘어가 직조와 도기 제조법, 금속 세공술과 목공 같은 기능교육을 받았다. 마지막 단계에서는 엄격한 산업 디자인 훈련을 받았다. 바우하우

스의 학과 과정은 전통과 어떠한 연관도 맺지 않은 혁신적인 미술 교육법이었으며 완벽하게 근대주의적인 원칙을 가진 교수단은 이 교육 과정을 기꺼이 실천했다. 바우하우스는 자신들의 신념을 널리 알리려는 열의를 가지고 교수진들의 저작을 여럿 출판했다. 그중 하나가 칸딘스키의 『점과 선에서 면으로』(1926년)이다. 이 저서는 지금까지도 널리 쓰이는 현대 미술 교육 도서이다.

25. 발터 그로피우스, **바우하우스 교사 단지(세부)**
데사우, 1925~1926년.
새로운 바우하우스 교사 단지의 건축 기법과 재료, 그리고 산업적인 디자인은 이 학교의 근대주의적인 원칙을 잘 나타낸다.

25

26

26. 바우하우스 교사 단지의 모형도
데사우, 1925~1926년.

27. 바우하우스 교사 단지의 평면도
27 데사우, 1925~1926년.

획일성을 나타내는 이미지와 비교했다. 르 코르뷔지에는 인간 신체의 비율에 맞게 주택의 구성 요소들을 축소하고 단순화하며, 집이 '거주를 위한 기계'라는 개념을 발전시켰다.

국제주의 양식
전쟁 전 독일공작연맹에서는 근대 건축양식을 하나로 획일화하자는 의견이 전개됐다. 바우하우스는 사회주의 이념과 반국가주의적인 사상에서 생겨난 이 개념을 더 깊이 탐구했고 르 코르뷔지에는 『건축을 향하여』라는 저서의 제목으로 이 의견에 대한 지지를 직접적으로 드러냈다. 바우하우스와 르 코르뷔지에는 국가에 값싼 주택을 공급할 윤리적인 의무가 있다는 급진적인 의견을 역설했던 근대건축국제회의(CIAM, 1928년) 창설에 큰 영향을 주었다. '국제주의 양식'이라는 용어는 미국의 비평가이자 역사가인 헨리 러셀 히치콕과 필립 존슨이 뉴욕에서 개최한 첫 번째 국제 근대 건축전(1932년)의 카탈로그에서 처음 사용되었다. 국제주의 양식의 발생부터 20세기 초반까지를 다룬 이 전시회에서는 리트벨트와 그로피우스, 르 코르뷔지에의 독창적인 작품들도 전시했다. 무엇보다도 이 전시회는 새로운 산업적, 사회주의적인 양식을 미국의 자본주의 문화에 소개했다는 점에서 의의가 있다.

현대적인 개념을 대하는 자세
미술과 건축 분야에서 나타난 근대적인 운동의 역사적, 문화적 중요성이 1차 대전과 2차 대전 사이의 시기에는 거의 주목받지 못했다는 사실이 종종 간과된다. 르 코르뷔지에가 설계한 주택은 지적인 전위파들을 위한 것이었고, 당대의 고급 건축물들은 반드시 전통적인 양식으로 건설되었다. 시카고 트리뷴 타워 설계 공모전(1922년)에는 전 세계의 건축가들이 참가했다. 바우하우스 출신 건축가들도 예외는 아니었다. 그러나 시카고 정치인과 저널리스트들로 구성된 심사원단은 그들의 근대적인 산업적 양식을 단호하게 탈락시키고 대신 고

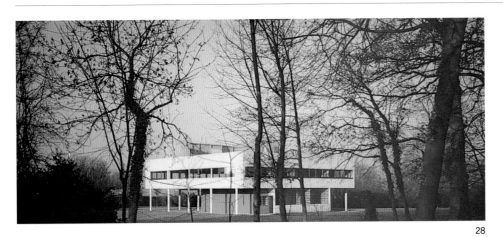

28. 르 코르뷔지에, **빌라 사보아**
프와시, 1929~1930년.
샤를 에두아르 잔네레, 즉 르 코르뷔지에(1887~1965년)는 틀림없이 20세기의 가장 위대한 건축가라고 할 수 있을 것이다. 그의 건축양식은 다섯 가지 기본 원칙에 근거했다(1926년). 대지에서 주택을 띄워놓는 필로티(건축물의 지주(支柱), 사적인 외부 공간인 옥상 정원, 더욱 융통성 있고 교체 가능한 설계를 가능케 하는 골격 구조물, 자유로운 입면, 표준화된 띠 모양 유리창이 바로 그것이다.

29. 루트비히 미스 반 데어 로에, **벽돌조 별장의 설계도**
1922년.
격식을 따지지 않는 편안한 실내 계획은 루트비히 미스 반 데어 로에(1886~1969년)가 설계한 건축 디자인의 특징이었다.

30. 미스 반 데어 로에, **투겐타트 주택, 내부**
브르노, 1930년.

덕적인 세부 요소가 있는 건축안을 선택했다. 브랑쿠시가 전시회(1926년)를 위해 조각품 중 하나를 미국으로 가지고 왔을 때 세관에서는 이것을 예술 작품이 아니라 공업 기계 부품으로 보고 관세를 부과했다. 그 결과에 불복한 브랑쿠시가 제기한 소송 사건은 주류 미술계와 아방가르드 간의 간극을 강조했다. 그러나 같은 기간, 뚜렷하게 근대적인 양식이 유럽뿐만 아니라 미국에서도 상업적인 성공을 거둔 예가 있기도 하다. 요즘에는 주로 아르 모데르네라고 하는 아르데코는 비유럽적인 문화의 이국적인 매력을 이용했다. 1922년에 발견된 투탕카멘의 무덤은 아르데코 작가들에게 새로운 모티브를 제공하는 훌륭한 원천이 되었다. 세련되고 호사스러운 아르데코 양식은 영화관과 음악당, 그리고 무도회장 같이 대중 연예산업에 사용하는 건축물에서 진가를 발휘했다. 아르데코 건축물의 화려한 매력은 사람들을 일상생활의 단조로운 현실에서 벗어날 수 있도록 도와주었다. 그러나 프랭크 로이드 라이트는 현대적인 경향의 정통적인 관행과 거리를 유지했으며 아르데코 건축가들과 전혀 다른 노선을 걸었다. 라이트는 〈브로드에이커 시티〉(1935년에 처음으로 전시됨) 같은 유토피아적인 도시 계획 프로젝트나 개인 건물을 설계하며, 각 건물과 그 건물의 자연환경에 맞는 유일무이한 필요조건들이 있는데, 이에 표준화된 해결책을 적용한다는 생각은 잘못되었다며 반박했다. 라이트는 대부호인 에드가 카우프만의 의뢰로 펜실베이니아의 베어런에 건설할 주택을 설계(1936년)하며 철근 콘크리트의 장점을 이용해 폭포 위에 외팔보로 평석의 균형을 잡았다. 폭포 위에는 거실과 주 테라스가 자리했다. 이제는 현대 건축의 아이콘이 된 카우프만 저택은, 특정한 건축물의 양식은 그 건축물을 둘러싼 자연환경과 유기적으로 통합되어야만 한다는 라이트의 신념이 반영된 전형적인 예이다.

31

33

32

31. 프랭크 로이드 라이트, 낙수장
베어런, 펜실베이니아, 1936년.
프랭크 로이드 라이트(1869~1959년)의 낙수장 건축 디자인은 명확하게 현대적이다. 그는 전통적인 개념의 내부 공간과 외부 공간의 경계를 허물었다. 라이트는 의도적으로 현대적인 건축 경향의 정통파적인 관행과 거리를 두고 자신만의 독창적인 개념을 실험하였다.

32. 윌리엄 반 알렌, 크라이슬러 빌딩
뉴욕시, 1926~1930년.
매력적이고 상업적인 아르데코 양식은 양차 대전 사이에 건설된 건축물에 어울리는 현대적인 이미지를 제공했다. 그러나 아르데코에는 국제주의 양식의 정치적인 이상주의가 결여되어 있었다.

33. 조반니 구에리니, 엔조 브루노 라 파둘라, 마리오 로마노, 이탈리아 문화 궁전
로마 만국박람회(EUR), 로마, 1942년.
무솔리니의 건축물은 현대적이고 합리적이었으나 그럼에도 불구하고 과거 로마 문명의 영광을 상기시켰다.

미술과 억압

소련과 이탈리아, 독일에서는 현대적인 경향에 보다 극적인 반응해 정치적인 변화가 일어났다. 스탈린의 억압 정권하에서 소비에트 사회주의 공화국 연방의 혁명적인 이상주의는 퇴보했고 구성주의와 현대적인 설계는 단호하게 거부되었으며 국가의 건축물은 단순하고 쉽게 알아볼 수 있는 신고전주의적인 양식으로 건설되었다. 1922년 무솔리니가 정권을 장악한 이탈리아의 건축가들은 전통적인 절충주의 양식에도, 현대적인 경향의 반역사주의에 대해서도 비판적이었다. 무솔리니는 이전의 황제들을 흉내 내어 대규모 로마 재개발 사업

에 착수했다. 그 일환으로 성 베드로 성당으로 연결되는 의식용 접근로(화해의 길)를 건설했고 무솔리니의 포럼, 로마 **만국박람회**(EUR)의 건축을 발주했다. 1942년 만국박람회를 위해 설계된 에우르(EUR)의 건축물들은 현대적인 합리적 사고를 본질적으로 고전적인 양식에 엄격하고 엄정하게 적용했다는 점에서 주목할 만하다.

한편, 독일의 히틀러 정권은 근대 사회주의 미술과 건축물에 공공연히 적대적인 태도를 보였다. 히틀러가 1933년에 수상이 된 직후 바우하우스는 폐교되었다. 히틀러는 바우하우스 건축가들이 면밀하게 사용을 배제했던

전통적인 경사 지붕을 의도적으로 부활시키고 이러한 특징을 이용한 주택 건설 계획을 실시했다. 그러나 제3제국의 권력을 궁극적으로 나타낸 시각적인 이미지는 알베르트 슈페어가 설계한 베를린 시의 건축 도면이었다. 육중한 신고전주의 건축물과 장대한 개선(凱旋) 대로를 통해 고대 로마 제국을 부활시키고자 하는 히틀러의 의도가 분명히 표명되었다. 히틀러 정권이 바우하우스를 폐교하고 유대인과 좌파 운동가들을 박해하고, 결정적으로 프랑스를 침공하자 현대 화가, 조각가와 건축가들은 미국으로 도피했다. 당시의 이런 상황 때문에 전후 미술계는 극적인 변화를 맞았다.

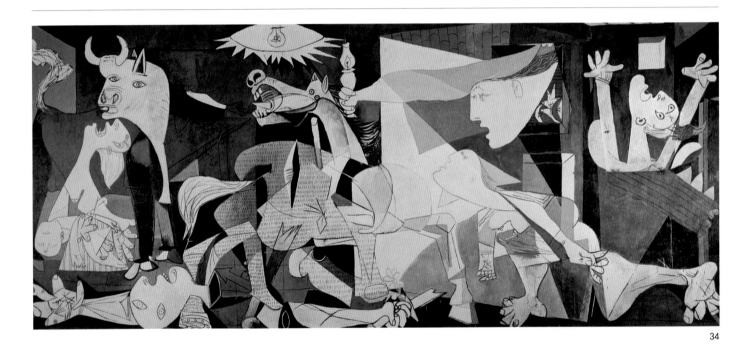

34

34. 피카소, 게르니카
카손 델 부엔 레티로, 마드리드, 캔버스, 1937년.
폭력과 잔인함을 우의적으로 그려낸 이 이미지는 스페인 내란 중에 파시스트들이 게르니카라는 바스크 도시에 폭탄을 투하한 사건에서 영감을 받아 제작된 것이다. 이 작품은 프랑코의 스페인 공화국 공격에 대한 공개적인 탄핵의 의미로 1937년의 파리 만국박람회 스페인 관에서 전시되었다.

제2차 세계대전을 겪은 유럽은 물리적으로, 경제적으로, 정치적으로 황폐했다. 이미 제1차 세계대전으로 손상되었던 세계 권력의 중심이라는 지위도 이제 완전히 상실했다. 미국과 소련이 세계 무대의 지배 세력이 되었다. 무장 해제와 평화 유지의 임무를 달성하지 못했던 제네바의 국제연맹을 대신해 뉴욕에 국제 연합이 창설되었다. 영국과 프랑스, 벨기에, 네덜란드, 이탈리아가 자국 영토였던 지역의 독립을 승인하자 아프리카와 아시아의 유럽 식민제국은 해체되었다. 전쟁 중에 공산군이 동유럽을 해방시켰고, 그 결과 동유럽은 오랫동안 소련의 지배를 받았다. 그리고 미국

모더니즘의 재고(再考)

1945년부터 현재까지의 미술과 건축

은 유럽 원조 계획인 마셜 플랜(1947년)과 북대서양조약기구(NATO, 1949년)로 서유럽과 경제적 정치적 유대를 강화했다. 두 초강대국 간의 불신이 점점 깊어지자 냉전이 일어났고 미국 내 공산주의자들을 색출해내려는 매카시의 '마녀 사냥'(1952~1954년)이 벌어졌으며 베를린 장벽이 축조되었다(1961년).

전쟁은 문화계에도 큰 영향을 미쳤다. 전전 유럽을 이끌었던 수많은 지식인과 미술계 인사들은 나치와 파시스트 정권의 박해를 피해 미국으로 이주하였다. 많은 현대 화가, 조각가, 그리고 건축가들은 물론이고 물리학자인 아인슈타인과 페르미, 작곡가인 쇤베르크,

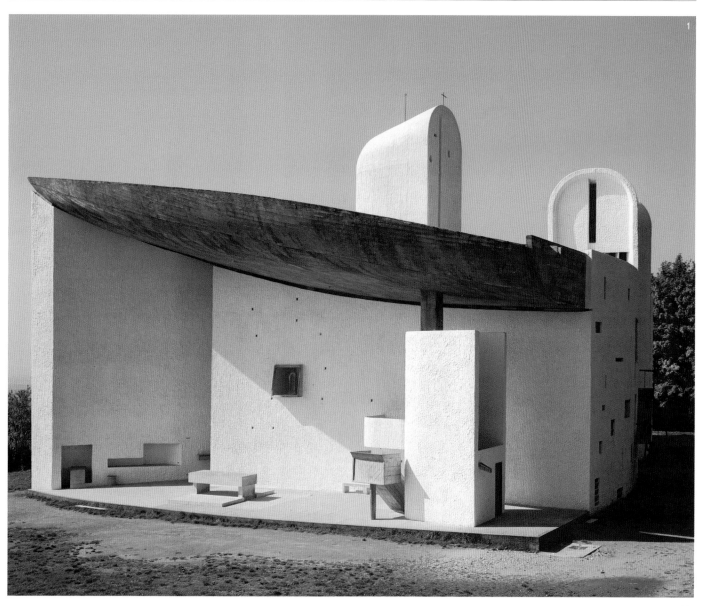

스트라빈스키와 바르톡도 미국 사회의 일원이 되었다. 그로피우스, 미스 반 데어 로에, 모홀리-나기는 히틀러가 바우하우스를 폐교(1933년)한 후 대서양을 건넜다. 독일의 프랑스 정복(1940년)은 레제, 샤갈, 몬드리안, 에른스트, 달리와 탕기를 미국으로 내몰았다.

미국의 새로운 이미지

국제주의 양식은 전전(戰前) 유럽에서 그로피우스와 르 코르뷔지에, 그리고 바우하우스와 관련된 다른 건축가들이 새로운 세기에 적합한 건축양식으로 발전시킨 것이었다. 국제주의의 획일성, 표준화, 그리고 무엇보다 현대적인 산업 자재와 기술 사용이라는 특성은 새로운 미래에 대한 그들의 신념을 나타내었다. 역사, 전통과 보다 밀접하게 관계되어 있는 건축 테마를 선호했던 유럽이나 미국의 권력 기구는 노골적으로 사회주의적인 국제주의 양식에 거부감을 보였다.

그러나 이 현대적인 양식에 대한 히틀러의 확연한 적대감을 목격한 미국인들은 국제주의 양식에 새로운 지위를 부여했다. 미국은 억압으로부터의 자유를 상징하게 된 국제주의 양식을 전후 세계의 새로운 강대국이라는 미국의 지위를 나타내는 이미지로 전폭적으로 받아들였다. 아마 그 점에 있어서 가장 의의가 깊다고 할 수 있는 예가 뉴욕의 국제 연합 본부(1948년)일 것이다. 바우하우스의 망명자들은 대학에서 중요한 지위를 맡았다. 그로피우스는 하버드 대학원의 건축학과장으로 임명되었다. 미스 반 데어 로에는 개인 사무실을 개업했고 곧 전후소비 사회에서 가장 중요한 건축가로 자리 잡았다. 미국은 그다지 전쟁의 피해를 보지 않았고 국가 경제는 엄청난 호황을 누렸다.

1940년부터 1945년 사이에 두 배가 되었던 상업 채산은 이제 현대적인 마천루를 건설하는 자금이 되었다. 사회주의적인 이데올로기를 버린 국제주의 양식은 강철 골조와 유리

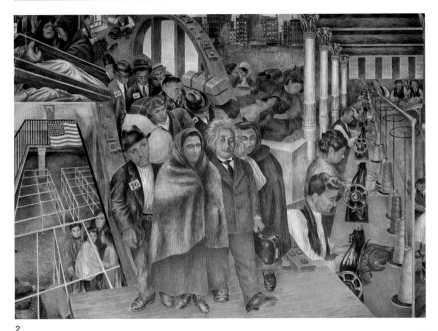

3. 헨리 무어, **가족 군상(群像)**
개인 소장품, 청동, 1948~1949년.
영국의 조각가 헨리 무어(1898~1986년)는 추상적인 형태와 구상적인 형태 모두 시도했고 청동과 석재, 목재로 만든 견고한 기념비적인 작품을 제작하며 형태의 공간적인 관계를 탐구했다.

4. 프란시스 베이컨, **'회화, 1946'의 두 번째 변형**
루트비히 박물관, 쾰른, 캔버스, 1971년.
아일랜드 태생의 화가 프란시스 베이컨(1909~1992년)은 희생과 구속을 강조하기 위해 이미지를 변형하여 기괴하고 마음을 불안하게 하는 작품들을 제작했다.

1. 르 코르뷔지에, **노트르-담-뒤-오**
롱샹, 1951~1955년.
르 코르뷔지에(1887~1965년)는 자신이 개발한 모뒬러 시스템에 기초해 이 성당을 설계했다. 모뒬러 시스템이란 인간 신체의 비례를 중세와 후대의 이론가들이 신비한 성질을 가지고 있었다고 믿었던 황금 분할이라는 기하학적 원칙과 결부시킨 것이다.

2. 벤 산, **앨버트 아인슈타인과 다른 이민자들**
뉴저지 커뮤니티 센터, 루스벨트 홈스테드, 캔버스, 1937~1938년.
리투아니아에서 출생한 벤 산(1898~1969년)은 1906년에 미국으로 이주하여 대규모 벽화와 소규모 회화 작품을 제작하며 사회주의 리얼리즘 양식을 발전시켰다. 벤 산은 이 작품에서 히틀러의 박해를 받은 희생자들의 미국 도착을 축하하였다.

칸막이벽, 그리고 표준화된 설비로 기업의 효율성이라는 관념을 강조하는, 비인격적인 이미지를 만들어냈다. 미스 반 데어 로에는 무질서한 상태에 질서를 부과하며 "적은 것이 더 많은 것이다."라는 말로 자신의 순수주의적인 미의 개념을 장려했다. 스키드모어, 오잉스 앤드 메릴과 같은 회사가 설계한, 미스 반 데어 로에의 유리로 된 상자 같은 건축물이 상업력을 상징하는 이미지로 미국 전역에 순식간에 확산되었다는 사실에서 획일성이라는 요소가 얼마나 중요한지 알 수 있다.

획일적인 양식을 상업 건축물에만 제한적으로 사용한 것이 아니다. 정치기관과 학술기관은 물론이고 모든 사회 계층의 주택 건물에게까지 적용되었다.

전후(戰後)의 유럽
대서양의 반대쪽 상황은 크게 달랐다. 유럽 대륙의 국가들은 한정된 자금만을 가지고 폭탄 투하와 지상전으로 황폐화된 도시들을 재건축하는 과제에 직면하였다. 이런 까닭에 국가는 국제주의 양식이 추구했던 이상 중 하나를 실현시킬 수밖에 없었다(저렴한 국영 주택을 건설하는 것이다). 현대적인 고층 건축물과 도시 계획 프로젝트는 유럽 전역의 도시 외관을 급격하게 변화시켰다.

유일하게 유럽에 남아 있었던 전전(戰前) 건축가, 르 코르뷔지에는 이제 국제주의 양식의 사회주의 이념을 실행에 옮길 기회를 갖게 되었다. 미국의 바우하우스 건축가들은 가질 수 없었던 행운이었다. 그러나 르 코르뷔지에는 기하학적인 순수함을 포기하고 구조적인 특성을 최우선시하는 등 자신의 초기 작품에서 선보였던 여러 가지 양식적인 특징을 버렸다. 르 코르뷔지에는 이렇게 새로운 특성을 강조하게 되면서 노출 콘크리트(베통 브뤼)와 같은 '원시적인' 건축 재료를 사용하고 차양판(브리즈-솔레이유)과 같은 요소들을 첨가했다. 그는 마르세유의 위니테 다비타시옹(1949

5. 루트비히 미스 반 데어 로에, **시그램 빌딩**
뉴욕시, 1954~1958년.
바우하우스 출신 망명자인 미스 반 데어 로에(1886~1969년)는 전후 국제주의 양식을 이끌었으며 번성하는 미국의 도시에서 상업적인 성공을 나타내는 이미지로 이 양식을 응용한 대표적 인물들 중 한 사람이었다.

6. 프랭크 로이드 라이트, **구겐하임 미술관**
뉴욕시, 1949~1959년.

제2차 세계 대전 이전의 근대적인 동향을 이끌었던 건축가들 중 한 사람인 르 코르뷔지에는 자신의 급진적인 구상을 실행에 옮길 기회가 그다지 없었다. 그의 개념은 대부분 이론으로만 남았고 『현대의 도시』(1922년)와 『건축을 향하여』(1923년)라는 저서들의 토대가 되었다. 아이러니하게도 유럽 정부가 국제주의 건축가들이 공통으로 가졌던 이상 중 하나인 대규모의 저비용 주택 건설 계획을 추진하

르 코르뷔지에

게 된 것은 전쟁 때문이었다. 르 코르뷔지에가 위니테 다비타시온이라고 불른 저비용 주택 단지는 그가 전쟁 이전에 계획했던 도시 계획에 내포되었던 사회주의적 이념을 구현했으며 전후 유럽 건축에 막대한 영향을 미쳤다. 르 코르뷔지에는 후기 건축물, 특히 노트르-담-뒤-오라는 교회를 건축하며 자신이

모듈러라고 불렀던 방식을 적용하고 황금 분할에 기초했다. 황금 분할은 오래전부터 신비로운 의미가 있다고 믿었던 기하학적인 비율이었다. 르 코르뷔지에는 '인간의 크기와 조화를 이루는 치수'인 표준화된 단위를 찾기 위해 황금 분할과 인간 신체의 비율을 연관시켰다. 그는 이런 식으로 인간의 육체적인 면과 정신을 결합시키려 했는데, 이것은 국제주의의 수리적인 순수함과 완전히 달랐다.

년)과 같은 저가 주택을 설계하며 이러한 요소들을 모두 혼합하여 사용했다. 르 코르뷔지에가 전후에 제작한 건축물의 엄청난 시각적 다양성은 국제주의 양식의 획일성과 뚜렷한 차이를 보였다.

르 코르뷔지에는 프랑스, 롱샹의 노트르-담-뒤-오(1951~1955년) 성당을 설계하며 거친 콘크리트를 사용한 외부와 품격 있는 내부를 결합해 기독교의 이원적인 측면을 전달하려 시도했다. 전전에 그가 지향했던 순수주의를 선호하는 사람들은 이 성당을 무분별하다며 비판하기도 했다. 이 성당은 전후 미국에 퍼졌던 미스 반 데어 로에의 유리 상자

7

8

9. 피에르 루이지 네르비와 지오 폰티, **피렐리 빌딩**
밀라노, 1955~1959년.
이탈리아의 공학자인 피에르 루이지 네르비(1891~1979년)와 건축가인 지오 폰티(1897~1979년)가 합작하여 만든 이 고층 건물의 단정하고 지적인 디자인은 전전 미국에서 크게 유행했던 미스 반 데어 로에의 단순한 상자 모양과 다르다.

9

7. 르 코르뷔지에, 위니테 다비타시온, 지붕의 세부
마르세유, 1948년.
르 코르뷔지에는 자신이 건설한 저비용의 주택 단지를 '옥상 정원의 도시'라고 묘사했다. 이 단지는 내부의 상점가 주변으로 배치된 337개의 아파트로 구성되어 있다. 다른 편의 시설로는 탁아소와 유치원, 체육관, 식당과 지붕의 수영장이 있다.

8. 알렉산더 칼더, **쓸모없는 기계**
유네스코 빌딩, 파리.
조각가인 알렉산더 칼더(1898~1976년)는 뚜렷하게 현대적인 양식을 발전시켰던 몇 안 되는 미국 작가들 중 한 사람이다. 칼더는 파리에서 미로, 레제, 아르프, 그리고 몬드리안과 교제했으며 이들은 그의 작품에 지대한 영향을 미쳤다.

와 확연히 달랐다.

추상 표현주의

바우하우스의 이성적인 추상 화가들부터 감정적인 성향이 강했던 초현실주의자들까지 히틀러가 점령했던 유럽에서 탈출한 화가들로 인해 미국 화단은 현대 미술과 관련된 광범위한 양식들과 직접 접촉할 수 있었다. 이러한 경험은 미국의 화가들에게 대단한 영향을 미쳤다.

그러나 미국은 유럽이 아니었다. 미국의 화가들은 자국의 우수성과 정체성을 시각적으로 재확인할 필요가 있다고 느꼈다. 그들은 또한 자신들이 '유럽 문화의 전통'이라는 구속에서 자유롭다는 사실 역시 뚜렷하게 인식하고 있었다.

칸딘스키의 표현적인 추상과 몬드리안의 기하학적인 추상, 마티스의 선도적인 색채 사용법, 그리고 초현실주의자들이 강조했던 무의식에 의한 자동기술법에서 영향을 받아 추상 표현주의라는 혁신적이고 뚜렷하게 미국적인 현대 미술 장르가 발전했다. 추상 표현주의는 동일하거나 단결된 경향을 지칭하는 용어가 아니다. 이 명칭은 1951년 뉴욕의 현대미술관에서 개최되었던 미국 추상 회화·조각전이라는 전시회에서 함께 선보였던, 1940년대 후반에 등장한 다양하고 개별적인 양식들을 지칭하기 위해 비평가들이 만들어 낸 것이다.

추상 표현주의는 창작 방법에 따라 일반적으로 두 부류로 나눈다. 액션 페인팅 화가들(잭슨 폴락, 윌렘 드 쿠닝, 프란츠 클라인 외)과 색면화가들(마크 로스코, 바네트 뉴먼, 클리포드 스틸, 아돌프 고틀리브 외)이 바로 그들이다. '액션 페인팅'이라는 용어는 공식적으로 1952년에 탄생했다.

당시 비평가인 해롤드 로젠버그는 이를 물감과 캔버스라는 '물질 대 물질'의 만남이라고 정의했다. 화가들은 더 이상 회화적 형

10. 잭슨 폴락, **매혹적인 숲**
구겐하임 미술관, 베네치아, 캔버스, 1947년.
미국의 전후 추상 표현주의를 이끌었던 인물들 중 하나인 잭슨 폴락(1912~1956년)은 의도적으로 중심과 주변이 따로 없는 큰 규모의 독특한 이미지를 제작하여 관람자들을 압도했다.

11

13

12

11. 장 뒤뷔페, **연인들**
나빌리오 미술관, 밀라노, 1955년.
유치하고 즉흥적이며 가끔은 공격적인 성향도 보이는 장 뒤뷔페(1901~1985년)의 작품에서는 모래를 비롯한 다양한 재료가 사용되었다. 그는 현대에 제작된 원시 미술을 지칭하고자 '아르 브뤼'라는 용어를 만들었다.

12. 윌렘 드 쿠닝, **부두의 두 여인**
개인 소장품, 미국, 캔버스, 1949년.
윌렘 드 쿠닝(1904년 출생)은 추상 표현주의 중 '액션' 페인팅 진영의 주요 인물이었다. 드 쿠닝의 작품은 결코 완벽하게 비구상적이지 않았으며 그는 인간의 형상에 지속적인 관심을 보였다.

13. 알베르토 자코메티, **개**
티센–보르네미차 미술관, 루가노, 청동, 1951년(1957년 주조).
알베르토 자코메티(1901~1966년)는 비극적이며 외롭고 고독해 보이는 긴 형태가 특징적인, 대단히 개인적인 양식을 개발했다.

태를 통해 심상(心像)을 전달하려고 시도하지 않았다. 그림을 그리는 행위 그 자체가 미술의 주제가 되었다. 이러한 엄청나게 혁신적인 접근법을 사용한 가장 좋은 예로 폴락의 작품을 들 수 있다.

폴락이 액션 페인팅을 하는 장면을 찍은 기록 영화에서 볼 수 있듯이 그는 몸 전체를 이용해 무계획적이고 충동적으로 창작품을 만들었다. 폴락은 붓과 팔레트로 그림을 그리는 전통적인 방법을 버리고 바닥에 놓인 캔버스에 물감을 떨어뜨리고 뿌리고 부었다.

반면, 색면회화의 창시자들 중 한 사람인 로스코는 추상 미술이 관람자들의 강렬한 감정적 반응을 불러일으킬 수 있다고 믿었다. 로스코는 그러한 원칙에 따라 관람자를 끌어들일 수 있도록 거대한 규모의 작품을 제작했고 커다란 색면을 이용하여 자기 내면의 감정을 전달했다. 로스코는 자신의 작품을 보고 감정이 폭발해 눈물을 흘리는 사람이 있다면 그 작품은 성공한 것이라고 말한 바 있다.

미국의 조각가들도 전후 시대의 창작적인 분위기에 반응을 보였다. 추상 표현주의자들과 교우 관계를 맺기도 했던 데이비드 스미스는 기본적인 기하학적인 형태가 가진 표현력을 이용해 〈큐비〉라는 스테인리스 스틸 조각 연작을 제작했다. 이 작품들은 주변 경관의 색채가 작품의 표면에 반사되도록 야외에서 전시했다.

팝 아트

작가 자신의 감정과 잠재된 충동, 그리고 창작의 활동을 강조한 추상 표현주의의 엘리트주의적이고 극도로 개별적인 특징을 고려하면, 이에 대한 반작용은 불가피한 것이었다. 몇몇 화가들은 현실적인 세계의 중요성을 거듭 주장했다. 버려진 일상적인 물건을 조합하여 만든 로버트 라우센버그의 작품과 제스퍼 존스의 미국 국기 그림은 미술을 한층 평범하고 친밀하게 만들었다. 다다에서 영감을 받은

14

14. 앤디 워홀, **마릴린 이면화(二面畵)**
테이트 갤러리, 런던, 캔버스, 1962년.
미국 잡지 『글래머』 제작에 동참했던 앤디 워홀(1930~1987년)은 이후 화가이자 인쇄업자, 영화 제작자, 작가, 그리고
명사가 되었다. 워홀은 자신과 현대 도시 사회의 소비문화와 대중 매체 문화를 동일시하였고 이는 그가 선택한 주제에
반영되었다.

이 화가들의 작품은 그래서 네오 다다라고 불렸다. 이 작품들은 팝 아트의 탄생을 알리는 전주곡이었다. 팝 아트는 1950년대 말경 미국의 풍족한 소비문화 속에서 등장했는데 전후의 내핍한 시기가 끝나고 벼락 경기를 맞이한 영국과 이탈리아에서도 이미 팝 아트 작품이 제작되고 있었다.

팝 아트는 좋은 취향과 나쁜 취향을 구분하는 전통적인 개념을 배척하고 반지성주의를 표방하였다. 팝 아트는 비개인성과 대중 매체, 그리고 광고와 영화, 텔레비전이 지배하는 도시 생활을 시각화했다. 최초의 팝 아트 그림은 영국에서 제작되었다. 리처드 해밀턴의 조그마한 콜라주 작품인 〈도대체 무엇이 오늘날의 가정을 그토록 색다르고 매력적이게 만드는가?〉(1956년)는 처음에는 소비 사회를 비판하는 작품으로 잘못 해석되었다. 그러나 최초로 팝 아트에 대한 정의를 내리기도 했던 해밀턴은 팝 아트가 대중들, 특히 젊은 이들의 마음을 움직여야 하고 일시적이어야 하며 비밀장치와 매력을 가지고 있어야 한다고 강조했다. 영국은 새로운 번영을 맞이하여 크게 들떴지만 미국은 영국만큼 그렇지 않았다. 미국의 팝 아트는 클래스 올덴버그의 〈거대한 햄버〉(1962년)와 같은 이미지로 평범함을 강조했다.

미국 팝 아트의 유명한 우상, 앤디 워홀은 광고 디자이너 수업을 받았었다. 그가 제작한 기계적인 실크 스크린 작품들은 대량 판매 시장과 대중 매체의 획일성을 마릴린 먼로와 수프 깡통부터 자동차 사고와 미국 문화를 나타내는 궁극적인 상징물, 코카콜라 병까지 모든 것의 반복적인 이미지로 나타낸 것이었다. 미술이 광고에 사용될 수 있다면, 그렇다면 광고가 바로 미술이었다.

미니멀리즘에서 포토 리얼리즘까지

경제적으로 번영을 누렸던 1960년대는 미국인들에게 불만과 환멸의 시기이기도 했다. 자

15

16

17. 로버트 라우센버그, **연감**
테이트 갤러리, 런던, 캔버스, 1962년.
미국의 화가 로버트 라우센버그(1925년 출생)의 네오 다다주의 작품들은 팝 아트의 탄생을 직접적으로 예고하였다.

17

15. 재스퍼 존스, **0에서 9까지**
테이트 갤러리, 런던, 캔버스, 1961년.
다다이즘 작가들이 그러했듯이 재스퍼 존스(1930년 출생)도 미술에 친근하고 일상적인 사물이라는 지위를 부여했다. 미국 국기는 가장 인기 있는 주제였다.

16. 아르망, **면도솔의 비너스**
테이트 갤러리, 런던, 혼합 재료, 1969년.

부심이 강했던 미국은 베트남 전쟁 (1963~1975년)을 일으켰고 그 결과는 비참했다. 존 케네디 대통령이 암살당한 사건(1963년)은 전 세계를 충격에 빠뜨렸고, 미국인들은 이 사건이 순수의 시대에 종지부를 찍었다고 말했다.

당시 젊은이들은 마약과 섹스를 도피 수단으로 삼았다. 그리고 화가들은 미니멀 아트와 개념 미술의 순수한 영역으로 탈출했다. 예술가의 개성이나 장인으로서의 기술보다 착상의 가치를 강조하는 새로운 창작 개념이 탄생했다. 따라서 작품은 하나의 오브제이거나 혹은 공간과 부피, 질감과 재료, 색채와 빛을 통해 어떠한 주제를 전달하려는 목적에서 배치된 오브제들의 결합물이었다.

그러나 작품의 의미가 항상 명료하지는 않았다. 프랑스의 화가 이브 끌랭은 흰색으로 색칠된 텅 빈 갤러리 공간밖에 없는 전시회를 열기도 했다. 다른 화가들도 못지않게 독특하고 애매한 주장을 발전시켜 나갔다. 칼 안드레는 평범한 벽돌을 바닥에 배열했다. 크리스토는 '포장된' 오브제라는 주제를 다양하게 변형시킨 작품들을 제작했으며 착상을 확대하여 호주에 있는 해안선 일부를 비닐 시트로 덮기도 했다.

요셉 보이스와 앨런 캐프로우는 퍼포먼스 아트, 즉 해프닝의 개념을 탐구했고 미술의 개념을 화가의 착상을 즉각적으로 표현한 것이라는 데까지 확장시켰다. 한편, 척 클로스나 리처드 에스테스와 같은 미국 화가들과 조각가인 듀안 핸슨은 미국의 도시 생활을 주제로 한 포토 리얼리즘, 즉 극사실주의적인 이미지를 제작하여 사실주의에 새로운 의미를 부여했다.

그 시대가 지나지 않고서는 엄청나게 다양한 전후 미술 작품들을 판단하거나 분류하기가 쉽지 않다. 과거와는 달리 현대 미술에서는 창의성 자체가 우수함을 나타내는 진정한 표식으로 간주된다는 점을 고려하면 이 과

19. 에밀리오 베도바, **이탈리아 여행**
카 페사로, 베네치아.
에밀리오 베도바(1919년 출생)는 제2차 세계대전 이후 이탈리아에서 창설된 추상 화가들의 집단, 즉 신예술 전선을 이끈 화가들 중 하나였다.

19

18

18. 요셉 보이스, **네 개의 칠판**
테이트 갤러리, 런던, 칠판에 분필,
1972년.
독일의 화가 요셉 보이스(1921~1986년)는 현대의 퍼포먼스 아트를 이끈 대표적인 인물 중 한 사람이었다.

제는 한층 더 힘들어진다. 그러나 현대 미술은 때로는 격렬하기도 한 논쟁의 한 중심에 놓여 있으며 작품을 관람하는 대중들의 광범위하고 활발한 비판을 받는다. 폴록의 액션 페인팅은 아이들도 만들어낼 수 있는 것이라고 지속적으로 비난을 받는다. 런던의 테이트 갤러리는 칼 안드레의 〈벽돌〉이라는 작품을 구입하기 위해 공공 기금을 사용했고 그 때문에 대중의 격렬한 항의를 받아 현대 작가들의 작품을 취득하는 미술관의 기능이 위협받기도 했다.

현대 미술은 일반적으로, 제멋대로이고 쓸데없다고 매도되기도 하며 현대 미술을 처음 접하는 사람들은 그 의미를 이해할 수 없다고 비난당하기도 한다. 그래서 미술관들은 대중들에게 작품의 타당성과 '의미'에 관련된 교육을 하기 시작했다. 그러나 18세기에도 그랬듯이 오늘날에도 여전히 예술적 취향은 엘리트 감식가들을 특징짓는 특색이다.

건축의 새로운 경향

통설에 따르면 현대적인 건축 동향은 몇 가지 핵심적인 사항에서 실패한 것처럼 보인다고 한다. 건축가들의 관념은 실제로는 실현할 수 없는 경우도 있었고 대중성이 결여된 부분도 있었다. 기능적인 측면에서 보면, 1970년대의 유가 급등으로 유리로 된 고층 건물의 효율성이 떨어졌다. 전후 유럽에서는 저비용의 주택 건축 계획을 실시하며 건축물의 기준을 수립하거나 시행하지 못했고 이는 아파트의 지붕이 새는 것부터 고층 건물이 무너지는 것까지, 심각하고 때로는 큰 재난을 일으켰다. 사회적인 측면에서 보면, 획일적이고 개성이 없는 주택 건설 계획은 원래 가난한 사람들과 노동 계층의 삶의 질을 높이기 위한 것이었으나 스트레스와 연관된 질병부터 폭력과 마약 복용에 이르는 모든 문제의 원인으로 비난받게 되었다.

실패는 시각적인 측면에서도 확연하였

20

21

20. 알베르토 부리, **큰 자루**
현대미술관, 로마.
알베르코 부리(1915~1995년)는 투박하게 기운 자루와 물감의 질감을 이용해 혼란과 전쟁의 공포를 전달하려 했다.

21. 지안카를로 데 칼로, **대학 사택**
우르비노, 1962~1966년.
이탈리아의 지안카를로 데 칼로(1919년 출생) 같은 건축가는 현대적인 동향의 일반적인 관행에 반발을 보였다. 이처럼 1960년대에는 주거용 건물의 디자인에 대한 새롭고 격의 없는 개념들이 등장했다.

22. 로버트 벤투리, 존 로치와 데니스 스콧 브라운, 고든 WU 홀, 버틀러 칼리지
프린스턴, 뉴저지, 1983년.
로버트 벤투리(1925년 출생)는 『건축의 복합성과 대립성』(1966년)과 『라스베이거스의 교훈』(1972년)이라는 저서를 통해 전통과 혁신을 조화시킨 현대적인 양식을 발전시키는 데 중대한 공헌을 했다.

22

다. 20세기 초반, 프랑크 로이드 라이트와 르 코르뷔지에 같은 건축가들은 국제주의 양식의 기하학적인 순수성과 정통성에 의문을 제기했고 독특하고 새로운 접근법으로 건축물을 설계했다. 이후 수십 년 동안 국제주의 양식에 대한 비판이 더욱 거세어졌다. 유럽뿐만 아니라 미국의 건축가들도 완성된 건축물과 가장 밀접한 관련이 있는 사람들, 사용자들에게 자신들의 설계가 미치는 영향에 대해 더 심각하게 고민하기 시작하였다. 개성이 획일성을 대신했고 미스 반 데어 로에의 유리 상자는 다양한 형태와 외형으로 대체되었다. 많은 근대 건축물들이 과거에 뿌리를 두고 있다

는 사실을 인식하게 되자 전통이라면 무조건 거부하는 관행 역시 불신을 얻었다. 20세기 후반이 되자 새로운 세대의 건축가들, 즉 포스트모던 건축가들은 역사적인 건축물의 양식과 모티브를 다시 사용하기 시작했고 색채와 질감, 장식, 그리고 전통적인 구조를 복원하여 자신들의 설계에 적용시켰다. 이들 중 가장 중요한 인물로 로버트 벤투리, 마이클 그레이브스와 필립 존슨을 들 수 있다. 이들은 박공벽이나 기둥, 주두와 같은 고전적인 세부 요소를 되살려 건축물을 설계했다. 중국계 미국인 건축가 I.M. 페이는 특유의 기품 있고 절제된 양식을 선보였고 전 세계로부터 명

성 있는 건축물 설계를 의뢰받았다. 그의 설계는 대단히 독창적이었고 주변 환경을 고려한 것이었다.

20세기 말이 되자 미국과 유럽에 새로 세워진 건축물 단지를 가리키는 말로 '네오모더니즘'이라는 용어를 사용하게 되었다. 프랭크 게리가 이 새로운 동향을 주도했다. 다른 시각 미술처럼 건축에서도 미래에 관해 유일하게 확신할 수 있는 것은 이 탈공업화 사회에서는 혁신과 수정이 연속적으로 순환한다는 사실일 것이다.

23

23. I. M. 페이, **동관**
국립 미술관, 워싱턴 D.C., 1978년.
순수하고 간결한 이 건물의 디자인은 현대 사회에서 미술이 갖는, 거의 종교적이라고 할 수 있는 역할을 이야기하고 있는 듯 보인다.

24. 아라타 이소자키, **츠쿠바 센터 빌딩**
일본, 1980~1983년.
이소자키(1931년 출생)와 다른 현대 일본 건축가들은 다시 일본적인 전통을 탐구했다. 이소자키는 이 복합 건물 단지를 건축하며 의도적으로 인공적인 건축물과 자연 간의 구별을 흐리게 했다.

25. 렌조 피아노와 리차드 로저스, **퐁피두센터(보부르)**
파리, 1971~1976년.
기술적인 이미지를 가진 파리의 퐁피두센터는 국립 미술관으로서는 독특하게도 젊은 방문객들에게 주목받고 있다.

24

25

26. 필립 존슨과 존 버기, **AT&T 빌딩**
뉴욕시, 1978~1982년.
필립 존슨(1906년 출생)은 전통적이고 쉽게 알아볼 수 있는 건축 형태를 실험하며 획일성을 거부하고 상업적인 사무실용 건물에 어울리는 다양한 해결책을 개발했다.

26

현대 미술과 대중

역사를 돌이켜 보면 미술은 대중 앞에 전시되었든 혹은 은밀히 감상되었든 간에 지배 엘리트의 이념과 가치를 나타내었다. 현대 미술은 원래 기성의 권위에 대한 반대를 나타내려는 의도로 시작되었으나 미학적인 측면에서나 정치적인 측면에서나 현재는 예전과 같은 목적으로 사용되는 경우가 잦다.

50년 전만 해도 국립 박물관에서는 현대적인 경향의 건축과 회화, 조각 작품을 받아들이지 않으려 했다. 그러나 이제는 다르다. 예를 들어, 파리 루브르 박물관에 건설된 이오 밍 페이의 유리 피라미드(1989년)는 고전적인 박물관 건물과 극적인 대조를 이룬다.

미국과 유럽 전역에서 박물관과 미술관들이 개관했다는 사실에서 중세 시대의 마을에 교회가 필요했듯이 이러한 종류의 건물이 오늘날의 도시와 마을에 필수적인 건축물이라는 사실을 알 수 있다.

광장과 다른 공공장소에 세워진 현대적인 조각 작품은 그 장소의 현대성을 알린다. 작품을 수집하고 전시하는 일은 여전히 전통과 미술 자체를 재확인하는 행위이다.

또한, 어떤 작품이 좋은 작품인가 판단하기란 일반대중에게는 여전히 어려운 과제이다. 많은 현대 작가들이 대중을 대하는 태도도 대단히 불명료하다. 현대의 건축가, 화가와 조각가들은 난해한 지적인 수수께끼로 자신들이 제작한 작품의 의미를 감추는 것처럼 보인다.

따라서 현대 미술을 이해하고 감상하는 데는 단순한 시각적인 인식 이상이 필요하며 대부분의 사람들이 작품이 전달하고자 하는 메시지를 이해하지 못하는 경우도 있다.

18세기에 존재했던 취향의 개념과 마찬가지로 현대 미술을 이해하는 능력은 문화적인 엘리트들만을 위한 것이 되었다.

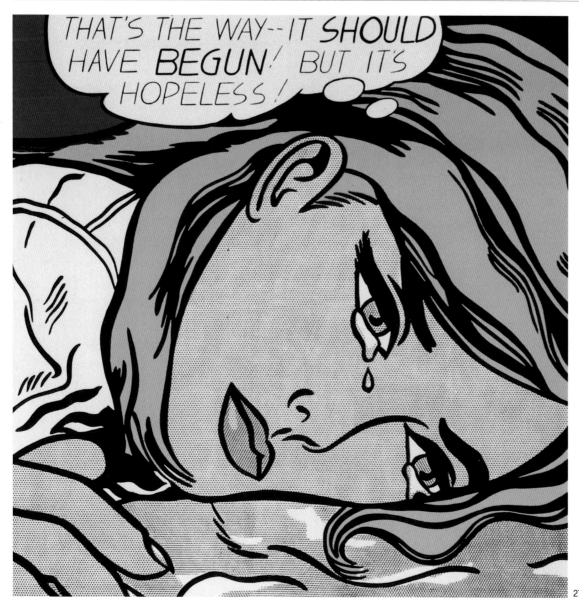

27. 로이 리히텐슈타인, **가망 없는**
개인 소장품.
미국의 화가 로이 리히텐슈타인
(1923~1997년)은 가장 뛰어난 미국
팝 아트 양식의 창시자들 중 한 사
람이었다.

용어 설명

ㄱ

가 chia
제주(祭酒)를 담아 놓거나 데울 때 쓰는 발이 세 개 달린 청동 제기.

강단 칸막이 rood-screen
중세 교회에서 성직자들과 신도들을 분리하는 데 사용했던 벽 구조물. 얇은 나무판으로 만들거나 석재로 칸막이를 세웠다.

갤러리, 계랑(階廊) gallery
지붕이 있는 통로나 복도, 로지아를 말한다. 한 면에는 창이 나 있고 다른 한 면은 미술 작품으로 장식되어 있다. 귀족 저택에서 방문객을 만나는 장소로 쓰이거나 친목 행사가 있는 경우에 사용되었다. 결과적으로 이 단어는 미술 전시회가 열리는 공간, 화랑(畫廊)을 뜻하게 되었다. 교회 건축물에서 계랑은 높은 곳에 있는 통로를 말하는데 측면 신랑(身廊)이 떠받치고 있거나 신랑의 중앙 위쪽, 채광창 아래에 2층에 위치한다.

건목 rusticated
석재 덩어리를 거칠게 다듬고 무늬를 넣거나 대충 모양을 내어 문양을 만들어 낸 건축물의 외벽 바깥 부분을 가리키는 말. 거친 면을 두드러지게 만들거나 접합 부분을 강조하는 방법을 의미하기도 한다.

경간(徑間) span
연속되어 있는 아치나 궁륭에서 지주(支柱) 상호간의 거리.

고딕 gothic
13세기 후반 무렵 북부 프랑스에서 시작된 미술 양식. 이탈리아의 고딕 양식에서는 지방마다 독자적인 특징을 가지던 그 시기의 문화가 드러났고 프랑스의 고딕 양식에는 왕실 궁정의 예술적 언어가 반영되었다. 고딕이라는 명칭은 르네상스 시기에 알프스 너머에서 이탈리아로 건너온 문화를 지칭하기 위해 만들어낸 것이다. 고딕은 긴장감과 상승하는 움직임의 느낌을 주는 "직선"의 효과를 중시했다. 선에 기복을 주어 섬세한 구조를 강조하는 경우도 있었다. 고딕 양식의 주요 특징은 첨두아치, 혹은 오지아치, 그리고 기둥 사이에 있는 부분의 무게를 점차적으로 경감했다는 것이다.

교황청 curia
로마 가톨릭에서 교회를 통치하고 다스리는 교황과 주교를 보좌하는 직무를 맡은 사람, 조직, 관청을 통칭하는 말이다.

굿타이 gutta
캄파냐(종), 물방울, 나무못이라고도 부른다. 도리스 양식 기둥의 엔타블러처에 있는 부분으로 장식적인 역할을 한다. 트리글리프 아래에 있는 작은 원뿔형 돌출부이다.

궁륭 vault
건물의 둥그스름한 천장. 서로의 무게를 지탱하는 아치굽과 그 위의 돌로 만든 아치로 구성되어 있다. 양식과 특징에 따라 여러 가지 명칭이 붙는다. 원형 궁륭은 반원형의 구조물이다. 원통형 궁륭은 반원통 모양이고 교차 궁륭은 원통형 궁륭 두 개가 직각으로 교차해서 생긴 것이다. 고딕 십자형 궁륭은 무게를 지탱하는 두 개의 아치나 경간의 네 모서리에 있는 기둥 위에서 아치 전체의 무게를 배분하는 늑재 두 개가 만나 만들어진다.

귓돌 quoin
건물 외벽의 두 벽이 만나는 모서리를 이루는 큰 돌이나 벽돌, 혹은 나무 부분을 말한다. 벽의 다른 부분과 재료, 질감, 색상과 크기 접합 방식이 달라 구분이 된다. 아치의 쐐기돌을 귓돌이라고도 한다.

극장 theater
비극과 희극 작품을 공연하던 고대 그리스의 옥외 건축물. 극장은 원래 종교 의식을 행하는 장소였고 공연은 주신제(酒神祭)의 의례에서 유래한 것이다. 오케스트라(합창대석)는 배우들이 돌아다니는 공간이었고 신에게 바치는 제단이 있던 장소였다. 관중들은 본래 경사가 있던 지형을 그대로 살려 만든 계단식 좌석에 앉아 공연을 보았다. 관람석의 정면에 원주 기둥을 줄지어 세운 무대가 있었다.

기둥 pillar
일반적으로 다각형이나 다단식 기부(基部) 위에 얹힌 사각형의 수직 건축 구조물을 기둥이라 한다. 원주와 같은 기능을 하며 장식이 없을 수도 있고 있을 수도 있으며 기단이나 주두가 있는 경우도, 없는 경우도 있다. 모서리에 세우기도 하고 벽에 기대어 세우기도 한다. 고딕식 기둥은 다발기둥이라고 부르는데 기주(基主) 주변에 작은 원주를 여러 개 붙인 형태이거나 벽기둥에 다시 벽기둥을 붙인 형태로 되어 있다. 트뤼모(trumeau)는 고딕 대성당의 현관처럼 큰 출입문의 팀파늄(tympanum)을 떠받치는 중심 지주를 가리킨다.

ㄴ

난간 balustrade
사각형의 받침 위에 난간동자(欄干童子, 난간

에 일정한 간격으로 칸막이를 한 짧은 원주)
나 짧은 기둥이 줄지어 있고 그 위에는 가로
대가 놓여 있는 모양의 구조물. 초기 기독교
바실리카에서 난간은 내진(內陣) 공간의 경계
를 만들었고 사제석과 중앙의 신랑(身廊)을
따라 세워져 있는 예배당, 그리고 회랑(回廊)
의 칸을 지르는 역할을 했다. 발코니와 테라
스 건물의 지붕이나 계단참의 열린 가장자리
에 설치되기도 한다.

내진(內陣) choir
제단 뒤의 앱스 부분. 이곳에 성가대석(스콜
라 칸토룸)이 놓인다. 의미가 확장되어 앱스
를 바로 내진이라고 부르기도 한다.

네크로폴리스 necropolis
그리스어로 사자(死者)의 도시라는 뜻이다.
고대의 공동묘지인 것이다. 네크로폴리스는
원래 이집트, 알렉산드리아 근교에 죽은 자
들을 묻기 위해 특별히 만든 장소의 이름이
었다.

늑골 rib
궁륭을 가로축으로 지탱하거나 두 개의 궁륭
이 만나는 곳을 지탱하는 가늘고 휘어진 띠
모양의 돌출부. 두 개의 궁륭이 교차하는 지
점에 있는 늑골은 천장의 무게를 지탱하며 궁
륭 표면을 분할하는데 이를 교차 궁륭이라고
부르고 분할된 부분을 경간 구획이라 한다.
고딕 건축물에서 두드러지게 보이는 늑골은
주로 장식적인 기능만을 가지고 있다.

ㄷ

다색화 polychrome
여러 가지 색을 칠해 그린 그림. 일반적으로

장식적인 효과를 강하게 낸다.

단축법 foreshortening
인물이나 어떤 형상을 그림의 표면과 평행하
지 않게 배치하고 단축하거나 왜곡하여 그림
으로써 삼차원적인 효과를 만들어내는, 원근
기법 중 하나이다.

대성당 cathedral
주교가 미사를 집전하는 교회. 대성당이라는
의미의 단어인 cathedral은 주교가 미사 중
에 쓰는 목재나 대리석, 혹은 상아로 만든 화
려한 의자인 주교좌를 의미하는 cathedra에
서 나온 것이다. 주교좌는 보통 교회의 내진
에 놓였다.

대수도원 교회 abbey church
대수도원장이 관리하는 종교 공동체의 교회.

대수도원 abbey
주로 대수도원장이나 대수녀원장이 관리하
는 베네딕트 수도회의 공동체를 가리키는 말
이다. 수도사나 수녀들이 공동생활을 하는
큰 수도원 건물군을 의미하기도 한다. 중세
의 대수도원은 안마당, 클로이스터, 현관, 바
실리카, 세례당, 수사실, 대식당, 마구간, 사
자실(寫字室), 대수도원장의 거처, 순례자들
을 위한 숙박소와 그 밖의 건물들로 구성되
어 있었다.

대좌(臺座) stylobate
고전 건축물의 기둥이 놓이는 높은 포석(鋪
石).

덧문 leaf
제단화의 양쪽 측면에 달아놓은 두 개의 패널
판. 예배가 없는 평소에는 이 덧문을 닫아 제

단화를 보호한다.

도기 earthenware
점토로 만든 물건이나 미술 작품.

도상학 iconography
넓은 의미에서 도상학은 이미지의 의미를 역
사적, 문화적, 종교적인 관점에서, 그리고 우
의성과 신화적인 문맥을 고려하여 연구하는
학문이다. 도상학과 도상해석학은 차이가 있
다. 도상학은 주제가 무엇인지를 알아내고 그
내용을 밝히는 것을 목적으로 하고 도상해석
학은 예술 작품을 "문화적"으로 해석하고자
한다. 작품의 본질적인 의미를 파악하려 하는
것이다.

도자기 ceramic
세라믹이라는 단어는 점토라는 뜻의 고대 그
리스어 케라모스(keramos)에서 나왔다. 기
계를 이용했든, 손으로 모양을 잡고 만들었든
상관없이 진흙으로 만들어 뜨거운 가마에서
구운 그릇을 모두 통칭하는 말이다. 유약을
바르거나 채색하여 장식했다.

돌기둥(석비) stele
어떤 일을 기념하기 위해 만든 기념 건축물의
일종. 형상을 조각하거나 명문을 새겨 장식했
으며 성소(聖所)나 중요한 사건이 벌어진 장
소, 혹은 무덤 자리에 세웠다. 이 전통은 고대
그리스 때부터 시작되어 에트루리아인들과
로마인들이 계승했고 이후 신고전주의 시기
에 다시 유행했다.

돔 dome
건물의 둥근 지붕. 원형이나 다각형 기면의 축
둘레에 얹는다. 돔 형태는 완벽한 원형일 수도
있고 타원형 혹은 길쭉한 모양일 수도 있다.

동굴 벽화 cave painting
원시인들이 동굴의 벽에 그려놓은 벽화이다. 가장 오래된 것은 구석기 시대의 벽화이다.

두루마리 scroll
작은 원통형 목재 막대기나 뼈에 감은 파피루스에 적은 고대 사본. 또한 10세기부터 14세기까지 남부 이탈리아에서 사용된 것과 같은, 둥글게 만 중세의 문서를 가리키기도 한다. 이러한 문서에는 기도문이 적혀있거나 채식 세밀화가 그려져 있었다.

두폭 서판, 두폭 제단화 diptych
고대에 그림이나 글씨를 쓸 수 있도록 가공한 한 쌍의 서판. 보통은 상아를 깎아서 만들고 표면에 왁스를 칠했다. 특별한 날이나 축하할 일이 있을 때 선물로 주는 물품이었다. 종교적인 의미에서 두폭 제단화는 가운데가 경첩으로 연결된 한 쌍의 종교화를 말한다.

ㄹ

라마수 lamassu
황소의 몸에 인간의 머리, 독수리의 날개가 달린 아시리아-바빌로니아의 신. 라마수상은 건물의 출입구에 놓였다.

래커 lacquer
극동 지역, 특히 중국과 일본에서 나무와 금속제 예술품 장식에 사용했던 광택제. 루스 베르니키페라(Rhus vernicifera)라는 옻나무의 수액에서 추출한다.

로마네스크 romanesque
11세기 무렵 발달해 유럽 전역으로 퍼져나간 미술 양식. 고대 로마의 문화와 미술 형태와 다시 연관되고자 하는 욕구에서 로마풍의 건축과 미술 언어를 응용한 데서 로마네스크라는 이름이 유래했다.

로마의 회화 roman painting
고대 로마의 회화는 주로 폼페이와 헤르쿨라네움에 남아 있는 벽화의 형태로 전해지고 있다. 남아 있는 회화 작품을 대략 이 도시들이 파괴되었던 서기 70년까지 네 개 양식으로 구분한다.

- 제1양식(기원전 200년부터 기원전 80년, 혹은 30년): 저택의 실내에 대리석으로 만든 굽도리 판자가 있는 것처럼 보이도록 치장벽토로 상감(象嵌)을 했으며 가로 장식 줄무늬를 그려 넣었다.
- 제2양식(기원전 98년, 혹은 80년부터 기원전 1세기 말): 풍경과 건축적인 배경을 묘사했다. 그리스 미술을 로마식으로 해석하여 그렸다.
- 제3양식(기원전 1세기 말부터 서기 1세기 중반): 장식적이다. 색채를 다양하게 사용했고 섬세한 세부묘사가 특징이다.
- 제4양식(서기 35년, 혹은 45년부터 1세기 말): 환상적인 요소가 많다. 이전 양식을 한층 발전시키고 상상으로 만들어낸 문양을 많이 그려 넣었으며 원근법을 이용했다. 나체 인물상과 에로틱한 주제를 그린 그림이 다수 발견된다.

로지아 loggia
적어도 한쪽 면은 벽이 없이 원주나 기둥, 난간이 세워져 있고 바깥으로 트여 있는 건축물. 주로 회합이나 모임 장소로 사용된다.

로코코 rococo
18세기 유럽에서 유행했던 건축적이고 장식적인 양식. 이 이름은 호화롭게 조각으로 장식하고 돌을 쌓아 올려 만든 인공 동굴, 정원의 정자, 분수에 조개껍데기 모양의 무늬, 즉 로카유(rocaille)를 즐겨 사용했던 풍조를 가볍게 조롱한 데서 유래했다. 로코코 양식은 1715년부터 1760년까지 유럽 전역에서 유행했지만 공공 건축물이나 종교 건축물에는 그다지 크게 영향을 미치지 않았다. 이러한 건축물들은 고전적인 후기 바로크 양식으로 건설되었고 로코코 양식은 왕실과 귀족의 저택에 주로 사용되었다. 바가텔 정원과 상수시 궁전, 에르미타슈 궁전이 대표적인 예이다.

르네상스 renaissance
14세기부터 16세기에 이르는 특정한 시기의 유럽 미술과 문화를 가리킬 때 일반적으로 사용하는 용어이다(정확한 시기는 여전히 논란이 되고 있는 문제이다). 르네상스라는 말은 고대의 사상과 고전 문화를 부활시킨다는 의미를 가지고 있다. 르네상스는 그리스 로마의 문화와 유산을 재고(再考)하고 되살리려는 의식적인 운동이었다.

ㅁ

마드라샤 madrash
코란과 율법을 가르치는 이슬람 신학교.

마스타바 mastaba
고대 그리스의 무덤 형식. 지하의 매장실 위에 사각형 벽돌이나 석판으로 덮은 건조물이 있는 구조이다. 매장실에서 바깥의 무덤 위쪽까지 수혈(竪穴)로 연결되어 있다. 마스타바의 내부에는 종교의식을 치르는 방과 죽은 자의 초상조각이나 석관이 있는 비밀 방, 큐비쿨룸(cubiculum)이 있었다. 마스타바는 제 1왕조 때부터 파라오의 왕묘로 건축되기 시작

하면서 규모가 상당히 커졌고 외형도 아름답게 장식되었기 때문에 흡사 왕궁 건축물처럼 보였다. 제 3왕조 때는 계단식으로 피라미드를 건축하기 시작했는데 그중 가장 유명한 것이 사카라 제세르 왕(기원전 2600년경)의 피라미드이다. 이 피라미드는 전통적인 마스타바 위에 축조된 것이다.

마욜리카 majolica
유약을 바르고 에나멜을 칠해 마무리한 도자기. 마욜리카라는 이름은 이 도자기의 주요 산지인 스페인의 마요르카라는 도시에서 유래했다.

마우솔레움 mausoleum
마우솔레움이라는 말은 카리아의 통치자였던 마우솔로스(기원전 350년 사망)의 이름에서 나온 것이다. 그는 할리카르나소스에 세운 호화스러운 무덤으로 후세까지 이름을 떨치게 되었고 이 무덤은 고대의 불가사의 중 하나로 잘 알려져 있다. 현재는 유명한 인물의 장엄한 무덤을 가리켜 마우솔레움이라고 부른다.

매너 manner
16세기의 미술 비평 문헌에서 널리 사용되던 용어. 미술의 양식을 뜻하는 말로 긍정적인 의미로도, 부정적인 의미로도 사용되었다.

매너리즘 mannerism
미술 운동이라기보다 16세기 미술의 특정한 측면을 가리키는 용어이다. 매너리즘 미술가들은 자연을 모방하는 데 근거하여 작품을 제작하지 않고 레오나르도 다 빈치, 라파엘로, 미켈란젤로와 같은 거장의 작품 양식을 모범으로 삼았다. 17세기 미술 비평가들은 매너리즘 미술에 사실성이 결여되어 있으며 부자연스럽고 기괴하다고 공격했고 이러한 생각은

1920년이 될 때까지 유지되었다. 그러나 20세기 초부터 점차 이들에 대한 재평가가 이루어지고 있다. 고전주의에 대한 반동이라는 매너리즘의 특성은 이제 그 당시의 격동적이던 역사적 배경과 종교적으로 불안정하던 분위기를 반영한 것이고 상징한 것이라 해석되고 있다. 극단적으로 우아한 형태를 강조하려던 경향, 다양하고 복잡한 구도를 탐색하려던 시도, "나선형" 꼴, 독특한 색채 사용과 색 조합, 인물의 홀린 듯한 표정 등이 매너리즘 작품의 전형적인 특징이다.

메토프 metope
도리스 양식의 프리즈 부분에서 두 개의 트리글리프 사이에 있는 네모진 공간. 보통 조각으로 장식되어 있다.

모르타르 mortar
석회, 시멘트나 석고 회반죽 같은 결합제로 만든 혼합물을 물과 섞은 것. 모래를 섞는 경우도 있다. 석조 건축이나 미장공사에 사용한다.

모스크 mosque
이슬람 교도들이 모여 예배를 드리거나 교육을 하는 건물. 옛날에는 시민들 간의 문제를 해결하는 장소로도 사용되었다. 이곳에서 정치적인 현안을 논의하고 법을 집행하며 회합을 가지고, 거래를 하기도 했으며 휴식을 취하기도 했다.

모자이크 mosaic
테세라(tesserae)라고 하는 색깔이 있는 작은 돌이나 대리석, 납유리 조각을 배열해 문양을 만드는 기법. 모자이크 기법은 동양에서 기원했다. 칼데아 사람들은 그다지 활발하게 사용하지 않았지만 이집트인들은 뛰어

난 솜씨로 모자이크를 제작했다. 그리스인들은 주로 바다 장식에 모자이크 기법을 이용했다. 모자이크는 로마인들에게도 꽤 인기가 있었는데 테세라 조각이 직사각형이면 오푸스 섹틸레(opus sectile), 정육면체면 오푸스 테셀라툼(opus tessellatum)이라고 불렀다. 납유리 타일로 만든 모자이크는 알렉산더 대왕의 시절부터 만들기 시작해 비잔틴 제국을 대표하는 예술 형태가 되었다. 밝은 색의 작은 타일 조각을 굽이굽이 물결처럼 줄지어 배열하여 만든 모자이크인 오푸스 베르미쿨라툼(opus vermiculatum)은 특히 찬란히 빛나는 듯 보였는데 이는 금박(금속제 타일)을 적절히 이용하고 밑바닥 표면의 질감에 따라 다양한 각도로 테세라를 배치했기 때문이다.

무덤 tomb
매장 장소. 기념을 하려는 의도에서 건설된 것도 있다. 신석기 시대의 무덤 이후 이집트의 피라미드가 웅대한 규모로 건설된 무덤 건축물의 대표적인 예이다. 이후 마스타바와 지하 묘실인 하이포지움이라는 요소가 피라미드에 덧붙여졌다. 미케네에서는 원형 무덤인 톨루스를 축조했다. 고대 그리스인들은 석비를 세워 무덤자리를 표시했고 에트루리아인들과 후대의 로마인들은 투물리에 테라코타로 만든 관이나 석관을 안치했다.

물매내기 splay
빛을 조절하기 위해 창문이나 문 주위의 벽을 비스듬하게 사면(斜面)으로 만드는 것. 로마네스크와 고딕 양식 건축물의 전형적인 특징이다. 벽을 안쪽으로 비스듬하게 만드는 경우도 있고 바깥쪽으로 기울이기도 한다. 보통 길게 늘인 문양이나 인물 형상으로 장식했다.

미나렛 minaret
모스크의 첨탑으로 발코니가 있다. 무앗진이 이곳에서 신심이 깊은 신도들에게 예배를 권유하는 아잔을 큰소리로 낭독한다.

미소리움 missorium
로마 시대 후기에 사용되었던 접시. 사치스러운 귀금속, 유리나 도자기로 만들었다.

미흐랍 mihrab
모스크에서 메카의 방향인 키블라를 표시하는 벽감. 이슬람교도들은 미흐랍 쪽을 향해 기도를 한다.

밑그림 cartoon
벽이나 패널, 유리나 그 밖의 화면(畵面)에 그림을 그리기 전에 화가들이 두툼한 종이에 그리는 밑그림. 실물 크기로 그리며 디자인을 옮기기 쉽도록 일반적으로 사각 반듯한 종이에 그린다. 그림의 외곽선에 구멍을 뚫고 목탄 가루를 그 위에 뿌려 그림을 그릴 표면 위에 자국이 남도록 하는데 이 기법을 파운싱이라고 한다.

ㅂ

바로크 baroque
바로크라는 용어는 찌그러진 진주라는 의미의 포르투갈어 바로코에서 나왔다. 18세기에는 "기묘한" 혹은 "부적당한"이라는 뜻으로 사용되었으며 회화에서는 전통적인 원근법을 지키지 않고 작가의 즉흥적인 감정에 따라 제작된 그림을 가리키는 말이었다. 시간이 지나면서 이 용어는 16세기와 17세기, 18세기, 혹은 헬레니즘과 아르누보 작품의 어떤 양상을 지칭할 때도 사용하게 되었다. 현재 "바로크"라는 단어를 명사로 사용하면 1630년경부터 로마에서 시작된 미술 양식을 가리킨다. 특히 베르니니, 보로미니와 피에트로 다 코르토나의 작품을 바로크 양식이라고 하는데 조화로운 르네상스적인 균형을 버리고 관람자의 감정적인 측면을 자극하려 했다는 특징이 있다.

바실리카 basilica
고대 로마에서 법 집행이나 무역 거래 같은 공공 행사에 사용되었던 직사각형 건축물. 짧은 쪽 끝에 예배당이 있는 경우도 있었다. 기독교도들이 짓지 않은 바실리카는 원주나 기둥으로 셋, 혹은 다섯 개의 신랑(身廊)으로 공간이 나뉘었다. 그 중 가장 중앙의 신랑에는 창문이 있었고 천장도 제일 높았다. 로마의 바실리카를 원형으로 하여 초기 기독교인들의 바실리카가 탄생했다. 기독교인들의 바실리카에서 신랑은 건물 길이의 축이 되는 위치에서 끝이 났고 익랑(翼廊)이 성직자들의 공간과 신자들이 예배를 보는 공간을 나누었다. 그렇게 해서 십자가 형태의 평면도가 나오게 되었다. 바실리카의 앞쪽에는 사면(四面)이 있는 주랑(柱廊) 현관이 있었다. 건물 앞면 전체를 두르는 긴 현관으로 대체되는 경우도 있었는데 이 현관을 배랑(拜廊)이라고 한다.

반흔문신 scarification
아프리카와 오세아니아 부족민들이 몸을 치장하는 방법 중 하나이다. 피부에 상처를 낸 다음 상처구멍에 다양한 물질을 넣어 치유를 지연시키고 흉터가 크게 생기도록 만든다.

벽기둥 pilaster strips
벽에 붙어 있으며 아주 약간 벽에서 돌출한 수직형 건축 구조물로 파사드가 단조롭지 않게 하는 장치이다. 구조적인 기능은 전혀 없고 꾸밈만을 위한 요소나 무게를 지탱하는 원주나 기둥처럼 보이게 장식한다.

벽토 plaster
벽화를 그리기 전에 벽에 바르는 매끄럽고 평평한 회반죽 층이다.

벽화 wall painting
건축물의 벽에 바로 그린 그림.

부벽(扶壁) buttress
외부에서 아치의 무게를 균형 잡아 건축물을 지탱해주는 석재 구조물.

부조 relief
표면에서 형상이 다양한 정도로 돌출하도록 조각하거나 새기는 기법. 돌출부의 높낮이에 따라 고부조(高浮彫), 저부조(低浮彫), 평부조(平浮彫)로 나뉜다.

분할주의 divisionism
점묘주의라고도 한다. 19세기 후반 프랑스와 이탈리아 전역으로 퍼졌던 미술 운동. 분할주의자들은 물감을 섞지 않고 순수한 원색의 작은 색점을 캔버스에 찍는 방법으로 그림을 그렸다.

붉은 줄무늬 마노(瑪瑙) sardonyx
말 그대로 리디아(Sardi)산(産) 마노(onxy)이다. 갈색과 흰색 층이 있는 줄무늬 마노를 말한다.

비하라 vihara
수도승이 거처하는 작은 방과 식당, 넓은 공동 휴게실이 갖춰져 있는 불교 사원. 크기의 차이는 있으나 항상 단순하고 일직선으로 건물들이 늘어선 설계로 되어 있다.

ㅅ

사자실(寫字室) scriptorium
중세 시대 수도원에서 고전 저술을 모사하는
데 사용했던 방이나 수도원 독방. 일반적으로
대수도원에 있었다. 사자실은 챕터, 대성당,
주교들의 강당으로 연결되는 경우도 있었다.

사치 금지법 sumptuary laws
과도하게 사치스럽게 살지 못하도록 제한하
는 법률. 중세시기에 여러 차례 제정되었다.

상징주의 symbolism
1885년 이후 프랑스에서 발전했던 예술 운동
으로 원래는 문학계에서 시작됐다. 상징주의
미술은 에로티시즘을 선호하는 성향과 색채
를 장식적으로 사용했다는 점이 특징적이다.

상형문자 hieroglyphic
고대 이집트인들, 히타이트인들, 그리고 여러
동방 부족들이 사용했던 표의적인 표기 형식.

서기 scribe
고대 사회에서 문서를 작성하고 번역하고 모
사하는 일을 했던 사람.

석관 sarcophagus
돌이나 대리석으로 만든 고대의 석관. 이 단
어는 사체를 부식시키는 돌이라는 뜻의 그리
스어 Sarkophagos에서 나온 것이다. 안치
된 사체가 빨리 분해되도록 도와주는 성분을
함유한 석회석을 재료로 석관을 만든 데서
유래했다.

석조 상감 incrustation
석조물의 표면을 다른 색이나 경도를 가진 재
료로 장식하는 방법.

석판 인쇄 lithography
18세기 말에 개발되어 현재까지도 사용되고
있는 판화 기법. 세밀하고 다양한 인쇄가 가
능하다. 특별한 종류의 석판 위에 밀랍으로
만든 펜으로 원하는 문양을 그려 놓는다. 산
을 발라 처리한 석판에는 잉크가 스며들지 않
고 밀랍으로 그린 자리에만 잉크가 묻는다.
축축하게 적신 종이를 덮어 인쇄기에 넣으면
도안에 묻은 잉크가 종이에 인쇄되는 것이다.

설계도면 plan
건물이나 건축물의 일부, 혹은 건축적인 요소
를 평면상에 투영하여 그린 그림이다. 그리스
십자식 설계도면을 보면 이 건축물이 중앙에
서 뻗은 가로축과 세로축의 길이가 같다는 사
실을, 라틴 십자식 설계도면으로는 가로축이
짧고 세로축이 긴 건축물이라는 사실을 알 수
있다. 로마네스크식 교회는 방사형 설계이다.
회랑과 연결되어 있는 중앙의 앱스 주변에 작
은 앱스를 여러 개 방사형으로 배치한 것이
특징이다.

설교단 pulpit
설교를 하거나 종교 의례를 집전하는 장소로
위쪽으로 높이 솟아 있으며 일반적으로 앞이
막힌 형태이다. 강대라고도 한다.

성구실(聖具室) sacristy
교회에 인접한 곳에 있으며 교회의 장식 물품
이나 예복을 특별한 진열장에 넣어 보관하는
방이다. 진열장은 조각이나 상감으로 장식되
는 경우가 많다.

성상 파괴주의 iconoclasm
종교적인 이미지를 형상화하고 숭배하는 것
을 극단적이고 격렬하게 반대하는 주의.

셀러 cellar
고대 신전에서 신상을 모셔두고 예배를 드리
는 방으로 가장 깊숙한 곳에 있으며 보통은
개방하지 않았다. 로마인들에게 셀러란 음식
과 와인을 저장하는 작은 방을 의미하기도
했다.

쇠시리(몰딩) molding
건축과 응용 미술에서 쓰는 용어로 구조물의
표면에 돌출되어 있는 길고 좁은 띠 부분을
가리킨다. 평평한 것도 있고 휘어져 있거나
높이의 기복이 있는 경우도 있다. 원래는 건
축 구조물을 강화하려는 목적으로 사용되었
으나 지금은 장식적인 요소가 되었다. 다양한
재료로 만들 수 있다.

수채화 watercolor
아라비아 고무와 혼합한 채색 안료를 물에 용
해해 붓으로 종이나 비단에 그림을 그리는 기
법. 수채화는 펜티멘토, 즉 덧칠을 할 수 없
다. 수채화 물감은 흰색 물감을 섞는 것이 아
니라 바탕색보다 물감을 더 희석시켜 색조를
엷게 만든다.

순교자 기념 성당(예배당) martyrium
순교자의 무덤 위에 세운 중앙 집중형 구조의
교회, 혹은 예배당. 순교자 기념 성당은 전형
적인 비잔틴 건축물이다.

쉘 shell
부속품도 장식도 칸막이도 없는 건물.

스케치 sketch
머릿속에 떠오른 착상의 필수적인 특징을 포
착해 신속하게 그린 소묘 작품이나 채색화.
본격적인 작품을 제작하기 전 예비단계로 그
리기도 한다.

스투파(불탑) stupa

원래는 인도에서 부족장의 유해 위에 세웠던 단순한 형태의 봉분이었으나 곧 대표적인 불교 기념 건조물이 되었다. 원형 구조물이었던 불탑은 화려하게 장식되었고 조각상과 부조 작품으로 완전히 덮이는 경우도 있었다. 일반적으로 울타리(베디카)로 둘러싸여 있으며 네 방위에 적게는 하나, 많게는 네 개의 문(토라나)이 있다. 불탑 안에는 부처의 유물이나 고승의 유골이 안치되어 있다.

스푸마토 sfumato

명암을 세밀하게 변화시켜 형태를 묘사하는 기법으로 키아로스쿠로와 유사하다. 레오나르도 다 빈치와 추종자들의 작품에 자주 쓰였다.

시카라 sikhara

중세의 힌두교 사원의 본전(本殿) 정상부에 높이 솟아 있는 복잡한 형태의 피라미드 구조물. 셀러 위에 납작한 받침을 올리고 그 위에 구조물을 층층이 쌓아 올리는 모양이며 모서리는 둥글게 처리했다.

시토 수도회 cistercian

프랑스어의 시토(Citeaux)에 해당하는 라틴어 치스테르치움(cistercium)에서 나온 말이다. 시토 수도회는 몰렘의 로베르토가 창설한 교단으로 클뤼니 수도회보다 엄격한 규율을 지킨다.

시편 psalter

시편서라고도 한다. 모두 150개의 시편이 있는데 로마 가톨릭 교회의 성무일과(聖務日課)에 따라 행해지는 예배식에서 낭송된다.

신랑(身廊) nave

교회 내부 평면도에서 세로로 긴 공간. 한 줄이나 여러 줄의 원주, 혹은 기둥으로 나뉘어진다. 교회의 정중앙부에 위치한 신랑을 중앙 신랑이라고 하고 옆쪽에 위치한 경우에는 측면 신랑이라고 한다.

신석기 시대 neolithic

석기 시대의 최종 단계. 구석기 시대의 깨어서 만든 돌연장을 연마하고 가공하여 사용했다는 점에서 구석기와 차이가 있다. 신석기인들은 주거지를 건축하고 곡식을 재배했으며 가축을 길렀다.

신인상주의 neo-Impressionism

1886년경 프랑스에서 발전한 미술 운동으로 인상주의자들의 이론을 엄격한 기준으로 삼아 그 의의를 강조하고 되살리는 것을 목표로 했다.

신전 temple

신에게 봉헌된 건축물. 건물 내부에 신상(神像)을 모셨고 그 신의 집이라 간주했다. 신전이라는 단어의 원형은 울로 둘러막은 신성한 장소라는 의미의 그리스어 témenos에서 나온 라틴어 templum이다. 고대 로마인들은 예언자들이 미래를 점치기 위해 바라보던 하늘을 templum이라 부르기도 했다. 고대 그리스와 로마뿐만 아니라 아시리아, 바빌로니아, 이집트 문명에서도 신전이 바로 신의 집이라 생각하여 신전을 제대로 궁전처럼 건설했다. 신전은 셀러(신상을 모셔두고 예배를 드리는 방. 신관만 출입할 수 있었다)와 현관으로 구성되어 있었다. 신전의 구조가 대칭을 이루도록 셀러 뒤에도 현관을 만드는 경우가 종종 있었다. 주요한 신전에서는 신전의 중앙부를 주랑으로 둘러쌌는데 이러한 형태의 신전을 열주식 신전이라 한다.

O

아고라 agora

고대 그리스의 도시에서 아고라는 군중들이 모이는 장소, 사람들이 모여 공적인, 혹은 사적인 문제를 토론하는 광장이었다. 장터의 기능도 했다. 일반적으로 주랑 현관이 있는 직사각형 건축물로 측면에는 도시에서 가장 중요한 공공건물과 종교 건축물들이 자리했다.

아누비스 anubis

이집트의 죽음의 신. 일반적으로 자칼의 머리를 가진 남성으로 묘사되었다.

아르누보 art nouveau

19세기 후반과 20세기 초반에 유럽에서 전개되었던 양식. 아르누보는 많은 큰 국제 전시회를 통해 유럽 전역에 빠른 속도로 전파되었고 주로 건축, 장식 미술과 관계하여 발전했다. 이탈리아에서는 스틸레 플로레알레, 혹은 스틸레 리버티로 불렸고 영국에서는 모던 스타일, 스페인에서는 모데르니스타, 벨기에에서는 벨데 스틸, 오스트리아에서는 제체시온 슈틸, 그리고 독일에서는 유겐트슈틸이라고 했다. 아르누보는 과거의 양식을 독창성 없이 답습하는 절충주의에 대한 반동으로, 그리고 산업적이고 기계적으로 생산된 상품에 대한 인기가 높아지면서 퇴보한 대중의 취향에 반대하여 탄생했다.

아치 arch

벽에 붙박이로 만들어지거나 각주(角柱) 혹은 원주, 기둥으로 지지되는 곡선형의 건축 구조물. 아치의 재료가 되는 벽돌이나 석재는 아치 모양에 맞춰 가공하는데 이를 쐐기라고 한다. 가장 중앙, 즉 가장 높은 곳에 위치한 쐐기돌은 이맛돌이라고 하며 아치의 틈을 막고

무게를 지탱한다. 아치 안쪽의 오목한 면을 안둘레(intrados), 바깥쪽의 볼록한 면을 겉둘레(extrados)라고 한다. 아치의 앞면을 둘러싸는 장식 띠는 아키볼트라고 한다. 구조물의 형태를 강조하는 역할을 한다. 아치 원호의 끝부분이 놓이는 곳은 아치굽(impost), 아치 양쪽 끝 사이의 거리는 경간(徑間)이라 한다. 아치의 형태는 다양하다.

- 반원형아치.
- 평아치, 경간이 아치의 지름보다 좁은 궁형아치.
- 첨두아치, 반곡선형의 오지아치, 란셋아치.
- 둥근 돌출부가 세 개인 삼엽형아치.
- 무어인의 말굽형아치.
- 지탱하는 각주의 높이가 다른 아치. 고딕식 건축물에서 흔히 볼 수 있는 형태로 궁륭의 무게에서 야기되는 수직적인 압력을 해결하는 버팀벽 역할을 했다.

아칸서스 acanthus
지중해 지역에서 보편적으로 발견되는 식물종, 아칸서스 몰리스의 가시투성이의 크고, 깊은 선이 있는 잎을 본뜬 코린트 양식 주두(柱頭)의 장식적인 요소.

아크로폴리스 acropolis
그리스어로 아크로폴리스는 "높은 도시"라는 뜻이다. 건축 예술에서는 고대 도시의 가장 높은 지점에 건설된 건축물들, 주로 종교적인 건물군을 지칭한다.

아키트레이브 architrave
두 개의 각주나 원주, 기둥 위에 가로로 놓이는 건축 구조물. 판관 위에 얹히는 엔타블러처의 가장 아랫부분이다.

알레고리 allegory
관념이나 개념을 표상이나 상징을 통해 표현하는 방법.

앱스 apse
고대 로마 바실리카 건축물에서 신랑(身廊)의 한쪽 끝이나 양쪽 끝에 배치되었던 반원형이나 다각형, 혹은 둥근 형태의 구조물. 돔형 지붕으로 천장을 덮었고 그 아래에는 행정 장관이 앉는 좌석을 놓았다. 기독교 교회의 건축물에서는 일반적으로 사제석의 끝 쪽에 배치한다. 바로 중앙 신랑의 끝부분에 있는 제단의 뒤이자 내진(內陣, choir)이 있는 곳이다.

야금(冶金) metallurgy
금속을 제련하고 가공하는 일.

야수주의 fauvism
1905년, 파리의 젊은 작가들이 살롱 도톤느(가을 살롱전)에 출품한 밝고 저돌적인 색감의 작품을 비평가들이 포브, 즉 야수 같다고 비꼬아 부른 데서 유래한 명칭이다. 이 미술운동은 유럽의 표현주의가 나타나도록 영향을 준 여러 가지 경향 중 한 가지이다. 반사실주의적인 방식으로 색채를 사용하도록, 명암이나 음영이 없이 순수한 색만을 쓰도록 화가들의 본능적이고 표현적인 감성을 회복시켰다. 이 크지 않은 화가들의 단체, 야수파의 대표적인 화가들로 마티스, 드랭, 블라맹크, 카무앵과 뒤피를 들 수 있다.

에칭 etching
금속에 도안을 새겨 넣는 기술 중 하나. 동판이나 아연판에 기름기가 많고 산(酸)에 강한 방식제(防蝕劑)를 바른 다음 끝이 뾰족한 금속 바늘로 이 판에 도안을 새긴다. 그리고 그 판을 희석한 질산에 담근다. 그러면 질산은 방식제가 벗겨진 부분만 부식시키게 된다. 그런 다음 방식제를 제거하고 판에 잉크를 바른 다음 다시 표면을 깨끗하게 닦아 낸다. 그러면 잉크는 바늘과 산으로 패인 홈에만 남는다. 판에 미리 적셔두었던 종이를 덮은 다음 인쇄기에 넣으면 판화가 완성된다.

엔타블러처 entablature
고전 건축물에서 기둥으로 떠받쳐지는 상단의 구조물. 코니스, 프리즈, 아키트레이브로 구성되어 있다.

열주랑(列柱廊) peristyle(Peristyilium)
건물이나 안뜰을 둘러싸고 있는 열주, 혹은 열주로 둘러싸인 야외의 공간을 말한다.

열주식 신전 peripteral temple
사면(四面)이 원주로 둘러싸인 신전.

예배당 chapel
예배를 드릴 수 있도록 축성을 받은 작은 규모의 건축물. 이곳에 죽은 이들을 묻기도 한다. 독자적인 건물일 수도 있고 궁전이나 성, 묘지나 교회 같은 복합적인 건축 구조물에 붙어 있는 경우도 있다. 고딕 교회의 회랑(回廊)으로 연결되는 여러 개의 예배당은 방사형 예배당이라고 한다.

오벨리스크 obelisk
하나의 암석을 가공해서 만든 긴 각뿔 기둥. 정점 부분은 평면으로 잘려 있다. 상형문자가 새겨져 있는 경우도 있다. 중동 지방에서 기원한 것으로 이집트 미술을 대표하는 건축물이다. 오벨리스크는 기념적인 목적과 장식적인 이유에서 사각주(四角柱)로 만들었다.

오푸스 알렉산드리움 opus alexandrinum
장식적인 바닥 모자이크 작품. 작은 색돌과

납유리 조각을 이용해 기하학적인 문양을 만들었다.

원근법 perspective

삼차원적인 입체를 특정한 지점에서 보는 듯이 평면에 묘사할 때 사용하는 기법으로 도형 기하학의 한 분야이다. 미술에서는 한 시대에 전형적으로 사용되던 공간 표현법이나 어떤 화가가 공간 묘사에 특징적으로 사용하던 방법을 가리킬 때 일반적으로 사용한다. 따라서 시대와 문화에 따라 공간에 대한 다양한 개념이 존재하듯이 원근법의 종류도 헤아릴 수 없이 많다.

원형극장 amphitheater

고대 로마의 타원형 극장. 이 타원형 구조는 두 개의 극장을 하나로 연결하여 만들어진 것이다. 이곳에서 검투사들의 경기나 모의 해전을 벌이고 국가의 행사를 치렀다. 관중들을 위한 계단식 좌석이 중앙의 투기장을 둘러싸고 있는 형태이다.

익랑 transept

라틴 십자식 교회 건축물의 신랑에 직각으로 위치한 가로 부분.

인상주의 impressionism

1867년부터 1880까지 프랑스에서 발전했던 회화 운동. 초기의 구성원은 모네, 피사로, 기요맹과 세잔으로 이들은 파리의 아카데미 스위스(Academie Suisse)에서 만났을 것으로 추정된다. 아카데미의 미술에 반대하고 사실주의적인 태도에 동조했으며 표현하고자 하는 주제에 대한 개인적인 인상을 묘사하려 했다는 공통점을 가지고 있다. 모네가 르누아르, 피사로와 함께 노르망디의 해변에서 풍경을 그리기 시작한 1867년과 1869년 사이에 최초의 인상주의 작품이 탄생했다. 모네는 빛이 물결에 비칠 때 나오는 효과를 캔버스에 옮겨놓으려 시도했다. 그러나 1870년, 프랑스-프로이센 전쟁이 발발하자 모임은 와해되었다. 화가들은 모두 제 갈 길을 찾아 흩어졌으며 각자 자신만의 독특한 화풍을 발전시켰다. 인상주의 회화 작품의 두드러진 특징은 자연을 직접 보고 그리는 것을 중시했고 보색을 사용하며 키아로스쿠로 기법의 사용을 배제하고 주제의 "가치를 폄훼"하는 풍조를 거부했다는 것이다.

입면도 elevation

건축물이 수평면에 수직으로 세워져 있는 모양을 투영하여 그린 그림.

입체주의 cubism

1907년경 파리에서 조르주 브라크와 파블로 피카소의 작업으로 시작된 미술 운동. 일부 미술 평론가들은 이들이 "모든 것을 입방체로 변형하려" 한다고 비평하기도 했다.

ㅈ

장미창 rose window

비스듬히 끝이 벌어지는 모양의 유리판을 방사형으로 배치하여 만든 크고 둥근 창문. 주로 장식적인 목적에서 교회의 파사드에 설치했다. 보통 교회의 정문 위에 있으나 익랑의 끝부분에 있는 경우도 있다. 로마네스크와 고딕식 교회에 자주 사용되었다. 꽃 모양 대신 짧은 막대로 차바퀴 살 모양을 만들면 차륜창이라 부른다.

장식 decoration

건축물을 치장하고 꾸미는 모든 건축적인 요소와 회화, 조각을 의미한다.

점묘주의 pointillism

점을 찍는다는 의미의 프랑스어 동사 pointiller에서 유래했다. 순수한 색으로 작은 점을 찍어 그림을 그리는 회화 기법이다. 분할주의라고도 한다.

점토도자기(테라코타, 도기) clay

엄밀히 말하면 건축용 도자기의 한 종류로 1500°C에 구운 벽돌과 1000°C에 구운 타일까지 포함하는 용어이다. 좀 더 광범위하게는 통기성 도기류까지 통틀어 의미하는데 채색을 하는 경우도 있지만 보통은 하지 않는다. 테라코타에는 납 성분이 들어간 도료, 즉 유약을 바르기도 한다. 점토도자기를 그냥 도자기라고 부르는 경우도 있다. 손으로 만들기도 하고 기계로 만들기도 하는데 일반적으로 가마에서 굽는다. 아프리카와 오세아니아, 남아메리카의 원주민들은 야외에서 그릇을 구워 굳히기도 한다. 구울 그릇을 층층이 쌓아 올리고 마른 나뭇잎으로 덮은 다음 불을 붙이는 것이다. 그러나 이 방법으로는 고온에 이르지 못하여 도자기를 구울 수는 없다. 아시아 지역의 가마는 길이가 길고 경사져 있어 가마 안의 위치에 따라 온도가 조금씩 차이가 나고, 그 온도에 맞춰 물건을 배치시킬 수 있게 되어 있다. 중국과 일본은 아주 이른 시기부터 수직형 가마를 이용해 다양한 모양의 그릇을 굽는 데 적합한 온도를 정확하게 조절할 수 있었다.

정(鼎) ting

중국에서 음식을 준비할 때 사용했던 사각형이나 원형 청동 그릇. 손잡이와 원통형 다리가 달려 있다.

정간(井間) 천장 coffered

천장의 들보가 엇갈리면서 생기는, 평평한 "상자" 모양이 있는 천장. 이 사각형의 상자를 장식하기도 했다. 고전주의 시대와 로마 시대에는 돌로 되어 있었다. 라쿠나리아라고도 하는 정간 천장은 르네상스 시기에 다시 유행했다.

정문 portal

공공 건축물이나 종교 건축물의 거대한 출입구. 정교한 부조 작품이나 건축적인 요소로 측면과 상단을 장식한다.

제단 altar

이교도의 종교 의식에서 신에게 바치는 제물과 공물을 놓는 무덤이나 구조물을 의미한다. 기독교 교회에서는 미사를 올릴 때 사용하는 탁자 모양의 건조물을 제단이라 한다.

제단화 altarpiece

구조적으로 정사각형인 경우 안코나라고도 하지만 일반적으로 제단 위에 설치하는 직사각형 형태의 패널을 말한다. 끝부분을 뾰족한 모양으로 장식하기도 한다. 항상 종교와 관련된 주제가 묘사되며 일반적으로 회화 작품인 경우가 많지만 단조나 에나멜을 입힌 금속으로 제작하기도 하며 나무 조각이나 대리석 부조 작품인 경우도 있다.

종(琮) ts'ung

고대 중국에서 사용되었던 옥기(玉器). 복잡한 선으로 장식되어 있다. 대지(大地)와 황후(皇后)를 상징한다. 천문학적인 용도로도 사용되었을 것이라 짐작된다.

주관(柱冠) echinus

도리스 양식과 이오니아 양식 주두(柱頭)의 기둥 위, 판관(板冠) 아래에 있는 납작하고 둥근 부분.

주두(柱頭) capital

기둥의 제일 윗부분. 건축 양식에 따라 고전 기둥은 세 가지로 나뉜다.

- 도리스 양식: 고리 모양 테가 세 개 있으며 주관(柱冠)과 판관(板冠)으로 구성되어 있다.
- 이오니아 양식: 염주 쇠시리(윤곽의 모양)와 달걀 모양, 창 모양을 연속적으로 엇갈려 달아 장식한 주관, 소용돌이무늬로 장식한 앞면과 뒷면, 판관이 특징이다.
- 코린트 양식: 판관, 꽃무늬 장식, 소용돌이무늬와 양식화된 아칸서스 잎 장식이 특징이다.

고대 동방 문화권의 주두나 비잔틴, 로마네스크, 고딕 건축물의 주두는 고전주의 시대의 주두와 크게 다르다. 로마네스크의 꾸밈없는 데도(dado) 주두처럼 극도로 단순화된 것도 있고 인물이나 특정한 장면, 식물의 문양으로 아름답게 꾸민 주두도 있다.

주식 order

그리스 로마 건축에서 모양, 비율에 관한 특정한 규칙을 적용시켜 기둥을 만들었던 데서 나온 건축 체계. 건축가는 주식의 규범을 존중하면서 동시에 창의력을 마음껏 발휘했다. 건축물을 특정한 건축 양식으로 분류할 때 필수적으로 고려하는 요소는 기둥, 그 중에서도 주두(柱頭)와 엔타블러처 부분이다. 그리스의 주식은 도리스 양식, 이오니아 양식과 코린트 양식, 세 가지로 분류하며 로마의 주식은 이에 에트루리아에서 기원한 토스카나 양식과 콤포지트 양식, 두 가지를 더해 다섯 가지로 분류한다. 그리고 르네상스와 바로크 시대의 미술 관련 저술가들은 거기에 건축물의 전면을 차지하는 기둥 양식인 거대 기둥 주식 (gigantic, colossal order)과 소박한 시골풍 주식(rustic order), 조각상을 기둥으로 만든 인물상 주식(figured order) 세 가지를 추가했다.

주조 casting

석고 모형을 청동 조각상으로 만드는 과정이다. 로스트 왁스 기법으로 주물을 만드는 방법은 다음과 같다. 내열 물질로 만든 모형의 겉에 왁스를 씌워 그 모형의 "반대꼴"로 왁스 모형을 만들고 다시 이 왁스 모형의 겉을 내열 물질로 덮어 거푸집을 만든다. 그리고 제일 바깥쪽의 재료에 작은 구멍을 몇 개 뚫어놓는다. 이 거푸집에 열을 가하면 왁스가 녹아 이 구멍으로 흘러나오게 된다. 겉면을 더욱 단단하게 만들기 위해 거푸집을 땅에 묻어 두었다가 용해한 청동을 거푸집 속에 흘려 넣어 주물을 만든다. 모래 거푸집 주조법은 다음과 같은데, 석고 모형을 내열 물질과 모래로 덮은 후 금속 용기로 겉을 씌운다. 석고 모형을 빼내고 내열물질로 만든 관을 넣어 모래 거푸집 속에 용해한 청동을 흘려 넣는다.

준(尊) ts'un

신에게 술을 올리는 데 사용했던 청동 제기(祭器). 크고 깔때기 모양으로 벌어진 형태이다. 이 밖에 정확히 분류할 수 없는, 다양한 모양의 제기를 통칭해 준이라고 하기도 한다.

지구라트 ziggurat

메소포타미아의 계단식 탑. 대표적인 종교 건축물이다. 이 거대한 규모의 건물 꼭대기에는 사제들이 산 제물을 바치고 봉헌물을 올리는 신전이 있었다.

지하실 crypt

그리스와 로마인들이 종교 의식이나 장례를 치르던 지하의 방. 기독교 바실리카에서는 성인의 유해를 보관하던, 궁륭 천장이 있는 지하 방이었다. 이 성인의 유해 위에 교회를 지은 것이다. 지하실의 기둥은 예배를 집전하는 사제의 공간, 즉 사제석의 바닥을 받치고 있다. 그러므로 사제석은 중앙의 신랑(身廊)보다 조금 높이 들려있다.

쪽매붙임 기법 tarsia

색과 특성이 다른 나무 조각을 꾸미고자 하는 물체의 표면에 붙여 문양을 만들어내는 기법. 금속이나 자개, 상아를 이용하기도 한다. 중세 이후 같은 뜻으로 상감(inlay)이라는 용어를 사용하게 되었다.

ㅊ

차양 canopy

전통적으로 차양이라는 말은 고대부터 사용되었다. 네 개 이상의 기둥 위에 천을 팽팽하게 덮어 그 밑에 물건을 두거나 사람들이 모였다. 고딕 시대에는 종교 행사나 예식에 사용되었으며 돌로 만든 차양으로 주교좌와 제단을 장식하고 조각상이나 벽감 위에 씌워 보호하는 역할을 했다.

차이티아 chaitya

바위에 새겨 만든 불교의 석굴 사원. 차이티아는 직사각형의 방으로 가장 안쪽에는 반원형의 앱스가 있고 그곳에는 작은 불탑이 모셔져 있었다.

창자 점 haruspicy

고대 에트루리아인들이 점을 치던 방법 중 하나. 이들은 새가 하늘을 나는 모습이나 동물의 창자를 살펴보는 등 자연적인 현상을 해석해 신의 뜻을 점쳤다. 로마인들은 이 관행을 물려받아 복점관이라고 하는 사제에게 창자 점을 보는 일을 맡겼다.

채식(彩飾) illumination

세밀화법(miniating)이라고도 한다. 극동 지역에서 양피지나 종이, 그리고 상아에 그림을 그릴 때 사용했던 화법에서 비롯된 것이다. 세밀화(miniature)라는 명칭은 필사본에서 각 장이나 새 페이지의 첫 글자를 그릴 때 사용했던 붉은색을 띤 주황색 안료인 연단(鉛丹, minium)이라는 단어에서 유래했다. 코덱스에 그려져 있는 삽화도 역시 채식 세밀화이다.

채유 벽돌 glazed bricks

일반적으로 작은 구멍이 많아 물이 스며들었으나 색이 있는 유약을 발라 방수 처리를 한 벽돌을 말한다.

챕터 chapter

종교 단체 회원들의 모임을 가리키는 말이다. 그 의미가 확대되어 이러한 모임이 열리던 대성당이나 수도원의 방도 챕터라고 부르게 되었다. 수녀원이나 수도원의 챕터는 클로이스터로 연결된다.

치장 벽토 stucco

석회, 석고, 화산회(火山灰), 점토, 그리고 대리석 가루를 섞어 만든 조형 재료. 굳는 속도가 느리다. 주로 건축물의 천장과 벽면을 부조로 장식할 때 사용한다. 치장 벽토로 제작한 작품은 채색할 수도 있고 금박을 입힐 수도 있다.

ㅋ

카리아티드 caryatid

코벨이나 아키트레이브 같은 돌출부를 떠받치는 여성 조각상.

카메오 cameo

색깔이 다른 층이 둘 이상 있는 준보석이나 보석에 새긴 부조. 밝은 색 층을 돋을새김으로 파내고 어두운 층은 배경으로 남겨두든지 어두운 층을 파내고 밝은 층을 남겨두는 기법을 쓴다.

카웨아 cavea

그리스어 코일론을 라틴어로 번역한 것으로 고대 극장의 계단식 반원형 객석을 말한다. 로마의 원형 극장에서는 야수들을 가둬놓는 지하실을 의미하기도 했다.

카타콤 catacomb

초기 기독교인들의 지하 공동묘지. 여러 층으로 된 지하 통로와 벽감, 쿠비콜라이라고 하는 반침(半寢)이 빈틈없이 연결되어 있다. 큐비콜라이는 성인들의 무덤이 있는 곳인 동시에 종교 의식을 치루는 장소였다. 이곳에는 위쪽의 지면과 연결된 원통형의 구멍이 뚫려 있어 바깥의 공기와 빛이 들어왔다.

캔버스 canvas

거칠게 짠 리넨이나 면직물을 풀을 발라 준비한 틀에 팽팽하게 걸어 펼친 것으로 화포(畵布)로 사용한다.

코니스 cornice

건축에서는 문이나 창문과 같은 구조물 윗부분의 가로로 긴, 평평한 돌출부를 말한다. 고전시대 건축물에서는 엔타블러처의 제일 꼭

대기 부분을 가리킨다.

코덱스 codex
서판(書板)이라는 의미의 라틴어 코디켐 (codicem)에서 나온 단어로 원래는 글을 쓸 수 있는 나무판 한 벌을 의미했다. 나중에는 책으로 묶지 않은 사본을 가리키는 말로 사용하게 되었다. 일반적으로 파피루스가 아닌 양피지로 만들었다. 서기 1세기부터 시작해 4세기를 지나며 코덱스는 점차 두루마리를 대신하게 되었다.

코레 kore
그리스어로 소녀라는 뜻. 고고학에서는 고대 그리스 아르카익기에 제작된 긴 옷을 입은 젊은 처녀의 입상을 가리킨다.

코벨 궁륭 corbel vault
마야식 궁륭이라고도 한다. 나란히 놓여 있는 두 개의 벽 위로 돌이나 벽돌을 쌓아 올린 천장 구조물로 위로 올라갈수록 끝이 조금 뾰족한 아치 모양이 된다. 벽돌은 먼저 쌓은 다른 벽돌보다 조금씩 내밀어 쌓는다.

콘크리트 concrete
건물을 세우거나 길을 놓을 때 사용하는 자갈이나 모르타르 혼합물.

콰드라투라 quadratura
17, 18세기에 궁륭, 쿠폴라, 벽과 천장에 원근법을 이용해 그린 벽화. 건축적인 환영을 만들어 내었다. 콰드라투라 그림을 그리는 화가를 콰드라투리스트라 한다.

쿠로스 kouros
그리스어로 소년, 혹은 젊은이라는 뜻. 고고학에서는 고대 그리스 아르카익기에 제작된 젊은 청년의 나체 입상을 말한다. 코레의 남성 판이라고 할 수 있다.

크라테르 krater
고대 그리스 시대에 연회에서 포도주와 물을 섞을 때 사용했던, 입이 넓은 큰항아리.

클로이스터 cloister
수도원이나 수녀원의 안뜰. 대성당에 부속되어 있는 경우도 있다. 지붕이 있는 주랑(柱廊)과 로지아로 둘러 싸여 있으며 중앙에 우물이 있을 수도 있다.

키블라 qibla
모든 모스크에 메카의 방향으로 세워놓은 벽.

키아로스쿠로 chiaroscuro
밝고 어두움의 미묘한 변화를 포착하여 형상을 표현한 단색 회화 작품이나 스케치화, 그 기법.

E

타불라리움 tabularium
공문서 보관소. 가장 유명한 건물은 기원전 78년, 루타티우스 카툴루스가 로마 카피톨리노 언덕에 국가의 공문서(tabulae)를 보관하기 위해 세운 것이다. 이 건물은 포럼과 거대한 계단으로 연결되어 있었다.

태피스트리 tapestry
수작업으로 짠 직물. 씨실로 문양을 만든다. 벽을 화려하게 장식하는 용도로 사용되었다.

테세라 tesserae
모자이크를 만드는 데 사용하는 작은 사각형 돌이나 납유리 조각.

테이퍼링 tapering
원주(圓柱)의 지름을 조금씩 줄여 끝을 가늘게 만드는 일. 기단에 가까운 기둥의 아래쪽에서 테이퍼링을 시작할 수도 있고 기둥을 삼등분 했을 때 가장 아랫부분의 제일 상단부터 줄이기 시작할 수도 있다.

톤도 tondo
르네상스 미술가들이 즐겨 제작했던 원형 그림이나 원형 저부조 조각.

톨로스 tholos
돔 지붕으로 덮인 미케네의 원형 무덤으로 직사각형 석재를 앞쪽으로 돌출하도록 축첩하여 만들었다. 톨로스는 드로모스라는 좁은 복도를 통해 들어갈 수 있다.

툼바가 tumbaga
콜럼버스가 이주하기 전의 중미에서 장신구를 제작하는 데 사용했던 합금(合金). 금과 구리를 다양한 비율로 혼합해서 만든다.

트롱프뢰유 trompe-l'oeil
프랑스어로 "눈을 속이다"라는 뜻. 원근법과 구성적인 장치, 기술적인 방법을 이용해 놀랄 만큼 사실적으로 보이는 이미지와 공간의 환영을 만들어 내는 자연주의 회화 양식이다.

트뤼모 trumeau
고딕 대성당의 입구에 있는 중심 지주.

트리글리프 triglyphs
도리스 양식 신전 건축물에서 프리즈 부분에 있는 여러 개의 메토프 사이의 판. 세로로 홈이 파여 있다.

트리포리움 triforium
로마네스크와 고딕식 대성당의 측면 신랑 위쪽에 있는 회랑. 중앙 신랑 쪽으로 개방되어 있다. 트리포리움의 가는 기둥이나 원주 사이의 경간에는 세 개의 유리판으로 된 창문이 나있다.

틀 frame
그림이나 조각 작품을 감싸는 용도로 사용되는 것. 그림으로 틀을 만들 수도 있고 조각으로 만들 수도 있으며 돌, 금속, 나무를 이용해서 만들 수도 있다.

팀파눔 tympanum
엔타블러처와 박공벽의 경사진 코니스 사이에 있는 부분. 장식이 없는 경우도 있고 조각으로 장식하기도 한다.

ㅍ

파사드 façade
건물의 앞면. 혹은 옆면이든 뒷면이든 특별히 건축적인 요소를 가미해 장식한 면을 파사드라고 하기도 한다.

판관(板冠) abacus
고전 주두(柱頭)의 상단부분. 아키트레이브나 아치를 기둥과 연결하는 역할을 한다.

판테온 pantheon
원래 판테온은 모든 신을 모시는 신전, 즉 만신전(萬神殿)을 뜻하는 단어였으나 점차 뛰어난 인물을 기리기 위해 건설한 기념 건축물을 판테온이라 부르게 되었다. 다신교의 모든 신을 의미하는 말로 사용하기도 한다.

팔레트 palette
화가들이 유화나 템페라, 수성 물감을 미리 짜놓거나 색을 섞을 때 사용하는 도구. 보통 나무로 만들거나 금속에 법랑을 발라 사용하기도 하고 도자기로 제작하기도 한다. 화가는 팔레트의 구멍에 엄지손가락을 넣고 팔뚝으로 무게를 지탱한다. 의미가 확장되어 특정한 화가가 눈에 띄게 자주 사용하는 고유한 색조를 그 화가의 팔레트라고 부르기도 한다.

패(佩) pi
중국에서 제작된, 중앙 부분에 금박을 입혀 장식한 옥 원반을 가리키는 용어이다. 패는 하늘을 상징했으며 아마 동시에 황제 권력을 나타내기도 했던 것으로 보인다.

패널 panel
구조적인 목적이나 주로 장식 목적으로 액자나 틀 안에 끼워 넣는 편평한 판 구조물. 장식 목적인 경우에는 패널에 그림을 그리거나 조각으로 패널을 꾸민다. 또, 서판이나 다폭 제단화에서 경첩으로 연결된 판 하나하나를 패널이라 한다.

평부조(平浮彫) stiacciato
르네상스 화가들은 굉장히 얕게 조각해 분위기 있는 공간감을 만들어 내는 부조 기법을 평부조라 불렀다. 이러한 공간의 환영은 원근법을 훌륭하게 활용한 결과였다.

포럼 forum
로마 시대의 중심 광장. 시민들이 만나 거래를 하거나 법을 집행하거나 시장을 열었던 곳. 도시의 중요성에 따라 포럼에 자리 잡은 여러 가지 용도의 다양한 건축물을 꾸민 정도에 차이가 있었다. 바실리카, 아치문, 로지아와 신전이 포럼에 있었다.

폴리스 polis
고대 그리스의 도시 국가.

표의 문자(表意文字) ideogram
단일한 소릿값이나 음을 나타내는 것이 아니라 개념의 이미지를 전달하는 상징 기호로 이루어져 있는 표기법.

풍속화 genre painting
일상생활이나 일화에 나오는 장면을 그린 그림. 생동감이 있고 세부 묘사가 풍부한 점이 특징이다.

풍요의 뿔 cornucopia
과일과 꽃이 넘치도록 담긴 뿔 모양 그릇으로 풍요의 상징이다.

프레스코 fresco
벽화를 그리는 기법. 물에 갠 안료로 덜 마른 회반죽벽에 빠르게 그림을 그려 벽이 마르는 동시에 안료가 스며들게 한다. 벽이 마르면 그림은 벽과 하나가 된다. 프레스코화는 템페라 물감으로만 수정할 수 있다.

프로필라이아(입구) propylaea
아테네 아크로폴리스의 서쪽에 있는 거대한 입구. 의미가 발전해 성스러운 장소나 종교 건축물이 여러 개 모여 있는 곳으로 들어가는 출입구나 문을 프로필라이아라고 하게 되었다(프로필라이아는 복수형이고 단수형은 프로필라이온이다).

프리즈 frieze
그림이나 조각으로 장식한 띠. 고전 건축물에서 아키트레이브와 코니스 사이에 있는 엔타블러처의 한 부분이다. 도리스 양식에서는 여러 단의 트리글리프와 메토프로 구성되어 있

으며 이오니아 양식에서는 연속된 부조대(浮彫帶)로 장식되어 있다.

피라미드 pyramid
고대 이집트와 콜럼버스가 미대륙을 발견하기 이전 시기 멕시코의 전형적인 건축물. 이집트의 피라미드와 다르게 중앙아메리카의 피라미드는 계단식 단으로 되어 있고 꼭대기가 뾰족하지 않고 평평하다. 그리고 그 위에 기단이 있고 신전이 있다. 다른 점은 그뿐만이 아니다. 이집트 피라미드는 무덤이었던 반면 중앙아메리카의 피라미드는 종교 의식을 치르는 장소였다. 아메리카에서 유일하게 무덤으로 쓰인 피라미드는 마야 팔렝케의 비문의 사원이다. 이곳에서 파칼 왕의 석관이 발견되었다.

ㅎ

회랑(回廊) ambulatory
로마네스크와 고딕 양식 교회의 내진(內陣 choir) 주변을 둘러싸고 있는 복도를 회랑이라 한다. 예배당은 방사형으로 바깥쪽을 향하도록 회랑에 배치된다.

후기 인상주의 post-impressionism
1880년~1890년경 프랑스에서 발전한 미술 양식. 구체적으로는 세잔, 쇠라, 반 고흐, 고갱, 툴루즈-로트렉을 비롯한 일단의 작가들이 그린 작품을 일컫는다. 이들은 모두 초기에는 인상주의에 참가했으나 이후 마네와 드가, 르누아르가 이루어낸 업적을 뛰어넘으려는 목표를 가지고 각기 다른 방향으로 나아갔다.

찾아보기

504

507

All the photographs are from Scala Archives, Florence, except the following:

Ancient Art and Architectural Collection, London: 24 fig. 7; 35 fig. 1; 37 fig. 5; 38 fig. 9; 117 fig. 10; 149 fig. 7; 156 fig. 2-3; 157 fig. 5; 167 fig. 12; 193 fig. 8; 194 fig. 13; 295 fig. 6; 296 fig. 9; 298 fig. 16, 18; 315 fig. 14; 317 fig. 18; 382 fig. 13; 386 fig. 3; 411 fig. 6-8.

Architectural Association, London: 437 fig. 5-6; 438 fig. 10-11; 441 fig. 16; 450 fig. 20; 457 fig. 7; 463 fig. 25; 464 fig. 28; 465 fig. 31-32; 469 fig. 5; 475 fig. 22; 476 fig. 23, 24, 26.

Archiv für Kunst und Geschichte, Berlin: 109 fig. 8-9; 407 fig. 19.

Art Resource, New York: 392 fig. 17; 408 fig. 23.

G. Barone, Florence: 103 fig. 23, 25; 160 fig. 15; 173 fig. 5; 182 fig. 8.

Borromeo, Milan: 39 fig. 12; 133 fig. 8.

Bridgeman Art Library, London: 167 fig. 11; 292 fig. 23; 318 fig. 20; 378 fig. 3-4; 379 fig. 5-6; 383 fig. 14; 384 fig. 16; 409 fig. 1; 412 fig. 11.

British Library, London: 153 fig. 19.

British Museum, London: 31 fig. 14; 105 fig. 1; 108 fig. 6; 140 fig. 4; 296 fig. 10; 384 fig. 17; 397 fig. 12; 416 fig. 21.

L. Caraffini, Rome: 328 fig. 26-27.

E. Ciol, Casarsa: 160 fig. 14.

Colotheque, Bruxelles: 339 fig. 5.

C. Costa, Milan: 211 fig. 19.

Daitokuji, Kyoto: 142 fig. 10.

De Antonis, Rome: 83 fig. 29; 100 fig. 15; 260 fig. 30.

R. De Meo, Florence: 326 fig. 20; 327 fig. 23.

D. R.: 121 fig. 1; 122 fig. 2-4; 123 fig. 5-7; 124 fig. 8-10; 125 fig. 11-13; 126 fig. 14-16; 127 fig. 17-18; 128 fig. 19-21; 129 fig. 22, 25; 130 fig. 26-27; 319 fig. 1; 320 fig. 2-3; 321 fig. 5; 322 fig. 8-9; 323 fig. 10-12; 324 fig. 13; 326 fig. 17-18; 328 fig. 24-25; 378 fig. 2; 390 fig. 12-14; 391 fig. 15-16; 398 fig. 14-15; 399 fig. 17; 450 fig. 21-22; 454 fig. 32-34; 464 fig. 30.

FMR, Milan/ Massimo Listri, Florence: 408 fig. 22.

Giraudon, Paris: 30 fig. 11; 39 fig. 11; 40 fig. 18; 41; fig. 20; 50 fig.15; 82 fig. 25; 109 fig. 10; 115 fig. 4; 117 fig. 9; 151 fig. 14-15; 153 fig. 20; 244 fig. 2; 284 fig. 3; 285 fig. 5; 310 fig. 5; 312 fig. 9; 387 fig. 4; 402 fig. 4; 403 fig. 6.

N. Grifoni, Florence: 44 fig. 28; 68 fig. 12; 297 fig. 11.

Guggenheim Museum, Venice: 458 fig. 9-11; 459 fig. 14; 460 fig. 18.

Robert Harding, London: 30 fig. 12; 34 fig. 19; 106 fig. 2; 120 fig.17; 292 fig. 24; 362 fig. 3-4; 296 fig. 8; 297 fig. 12-14; 298 fig. 17; 392 fig. 18; 410 fig. 5; 412 fig. 10; 436 fig. 4; 449 fig. 18-19.

Index, Barcelona: 148 fig. 4; 149 fig. 6.

Katsura, Imperial Villa: 367 fig. 16.

Kunsthistorisches Museum, Wien: 84 fig. 30.

National Gallery, London: 269 fig. 23; 369 fig. 9.

National Maritime Museum, London: 381 fig. 12.

National Museum, Tokyo: 142 fig. 9; 366 fig. 14; 367 fig. 15.

National Portrait Gallery, London: 316 fig. 17; 413 fig. 14.

Naturhistorisches Museum, Wien: 22 fig. 3.

Nelson Art Gallery, Atkins Museum, Kansas City: 141 fig. 7; 144 fig. 14.

Orion Press, Tokyo: 365 fig. 11-12; 366 fig. 13.

OroÒoz, Madrid: 466 fig 34.

Photoservice Fabbri, Milan: 110 fig. 13; 196 fig. 19; 268 fig. 20.

Publiaerfoto, Milan: 173 fig. 8; 272 fig. 30.

Rijksmuseum, Amsterdam: 136 fig. 15; 345 fig. 19; 388 fig. 1.

C. Savona: 469 fig. 6; 470 fig. 7; 476 fig. 25.

A. Schwarz, Milan: 457 fig. 6.

Sef, Turin: 71 fig. 17.

L. Serra, Florence: 117 fig. 11; 294 fig. 3.

Smithsonian Institution, Freer Gallery of Art, Washington: 142 fig. 9, 11: 143 fig. 12-13; 144 fig. 15; 299 fig. 20; 363 fig. 6.

Staatliche Museen, Berlin: 69 fig. 14.

Studio Pizzi, Milan: 263 fig. 5; 407 fig. 20.

Summerfield, Florence: 45 fig. 1; 46 fig. 2-3; 47 fig. 4-7; 49 fig. 9-12; 50 fig. 13-14; 51 fig. 16-19; 141 fig. 8; 360 fig. 2.

Tate Gallery, London: 377 fig. 1; 397 fig. 11; 412 fig. 12; 472 fig. 14; 473 fig. 15-17; 474 fig. 18.

Victoria and Albert Museum, London: 295 fig. 5; 361 fig. 1; 363 fig. 5, 7; 364 fig. 8-9; 365 fig. 10; 368 fig. 18; 410 fig. 4; 438 fig. 9; 439 fig. 13.

Windsor, Royal Collection: 273 fig. 1; 370 fig. 1; 383 fig. 15.

Yale University Art Gallery: 392 fig. 19.

© S.I.A.E.: 434 fig. 30-32; 444 fig. 1; 445 fig. 4, 6; 446 fig. 8-11; 447 fig. 12-14; 448 fig. 16-17; 451 fig. 26; 452 fig. 28-29; 453 fig. 30; 456 fig. 1-3; 457 fig. 5-6; 458 fig. 10-11; 459 fig. 12-14; 460 fig. 15-18; 461 fig. 19 -21; 462 fig. 24; 466 fig. 34; 468 fig. 2; 471 fig. 11, 13; 473 fig. 15, 17; 474 fig. 18-20.